KB098883

모차르트의 편지

볼프강 아마데우스 모차르트 | 김유동 옮김

서커스

차례

이탈리아 소식 007

대주교와의 알력 029

'베즐레', 알로이지아 057

어머니의 죽음 123

상심 178

대주교와의 결렬 204

이사 253

결혼, 부자 간의 갈등 278

영광과 궁핍, 아버지의 죽음 327

핍박, 분주 363

권태, 저녁놀 420

죽음 437

폭풍의 장례 443

모차르트 연보 449

작품 색인 457

인명 색인 467

옮긴이의 말 477

모차르트의 편지

일러두기

1. 이 책은 시바타 지사부로(柴田治三郎)의 편역으로 이와나미쇼텐(岩波書店)에서 출간된 『모차르트의 편지(モーツァルトの手紙)』(上, 下)를 완역했다.

2. 본문 중의 ……는 편역자에 의한 원문의 생략, []는 편역자가 덧붙인 간단한 추정, 주석 등이다.

3. 각각의 편지 끝에 해당 편지 전체에 관한 주석과 본문 중에 *를 붙인 단어에 대한 비교적 자세한 주석을 덧붙였다. 비교적 짧은 주석은 본문에서 [] 안에 넣었다.

4. 모차르트 작품의 쾨헬 번호는 K…로 표시하고 K…(…)로 한 경우 괄호 안의 숫자는 아인슈타인 등에 의한 개정 번호를 가리킨다. 개정 번호만 표시하는 경우는 K⁶('개정 제6판'이라는 의미)처럼 표시했다. 그리고 K Anh.…는 쾨헬이 모차르트의 작품이라는 것이 의심스러운 경우 부록(Anhang)에 넣은 작품 번호를 가리킨다.

5. 책의 끝에 모차르트의 연보(특히 모차르트의 생애에서 여행의 의미가 크다고 생각해 각각의 여행의 동행자, 행선지, 기간을 명확히 표시했다)와 인명 색인(비교적 중요하다고 생각되는 인물의 풀네임과 생몰연도를 표시했다)과 작품 색인(본문 및 주석에서 언급되는 모든 악곡의 명칭, 곡의 종류에 따라서는 악기 편성, 조성, 쾨헬 번호 등을 표시했다)을 덧붙였다.

이탈리아 소식

1. 어머니에게

벨쿠르(티롤), 1769년 12월 14일

너무나 좋아하는 엄마!

즐거운 일들뿐이어서, 기분이 정말 최고예요. 이번 여행은 엄청 재미있거든요.

마차 안도 아주 따뜻하고요. 마부 아저씨는 친근하고 아주 눈치가 빨라요. 길이 조금이라도 괜찮아지면 더 빨리 달려주거든요.

이번 여행에 대해서는 아빠가 벌써 엄마에게 알려드렸겠죠. 엄마에게 편지를 쓰는 건, 깊이깊이 존경하는 엄마가 내가 할 일을 잘하고 있다는 걸 알아주셨으면 해서랍니다.

그럼 안녕.

볼프강 모차르트

모차르트의 이 첫 번째 이탈리아 여행은 만 14세가 되기 전인 1769년 12월부터 1771년 3월 말에 걸친 것이었다. 베로나, 밀라노, 로마, 나폴리를 거쳐 귀가했는데, 이때에도 아버지가 동행했다. 이전인 1763년 6월부터 1766년 11월 말까지 3년에 걸친 파리, 런던 여행 때와 마찬가지로 눈부신 성공의 연속이었다.

2. 누나*에게

밀라노, 1770년 1월 26일

이번에 썰매놀이를 하면서 누나가 그렇게 즐거웠다니 정말 기쁘네요. 그런 즐거움을 만끽하는 기회가 많이 와서, 누나가 하루하루 유쾌하게 지내면 좋겠어요. 하지만 딱 하나 속상했던 건 폰 묄크[모차르트 집안과 교류했던 고관 묄크 집안의 아들 중 하나. 어느 아들이었는지는 확실하지 않다] 씨를 그렇게 슬프게 하고, 수도 없이 한숨 짓게 했다는 거예요. 그리고 모처럼 묄크 씨가 누나를 뒤집어놓을 수도 있었을 텐데, 누나가 그 사람하고 함께 썰매를 타지 않았다는 것도 그래요. 그 사람은 그날 누나 때문에 얼마나 많이 울면서, 얼마나 많은 손수건을 적셨을지…… 마침 이 편지를 막 쓰기 전에, 나는 〈데메트리오〉의 아리아[메타스타지오 작사, K Anh. 2(73A). 이 곡은 남아 있지 않다] 를 하나 써놨어요.

만토바에서 들은 오페라는 아주 좋았어요. 〈데메트리오〉[하세 작곡]가 상연되었거든요. 프리마돈나는 노래는 잘하지만 목소리가 낮아요. 연기를 보지 않고서 노래만 듣고 있으면 노래

를 안 하는 게 아닌가 싶을 정도예요. 입을 벌리지 못하고, 그냥 훌쩍대며 울고만 있는 것 같아서, 그런 걸 들어봤자 전혀 신기하지 않더라고요. 세콘도 돈나[조역 여성 가수]는 마치 척탄병인 양 당당하고 목소리도 좋고, 처음으로 하는 역할치고는 정말이지 노래도 나쁘지 않더라고요. 프리모 우오모[주역 남성 가수]는 카셀리라는 사람인데, 노래는 곱게 잘하지만 목소리가 고르지 못해요. 세콘도 우오모[조역 남성 가수]는 나이가 많아서 제 취향에는 안 맞아요. 테너는 오티니라는 사람인데, 노래는 나쁘지 않지만 이탈리아 테너들이 거의 그렇듯 목소리가 눌렸어요. 우리에겐 아주 좋은 친구랍니다.

또 한 사람은 이름은 모르겠는데, 아직 젊지만 별 볼일 없어요. 프리모 발레리노는 잘하고 프리마 발레리나도 잘해요. 사람들이 예쁘다고 하던데, 나는 가까이 가서 본 건 아니에요. 나머지는 그저 그래요. 피에로가 하나 있는데, 그 녀석은 곧잘 튀기는 하지만 나처럼 글을 쓰지는 않죠. 나는 말하자면, 돼지가 오줌을 싸듯이 글을 쓰니까 말이죠……

볼프강 드 모차르트
호엔탈의 귀족
차르하우젠의 친구

모차르트는 편지를 쓸 때나 서명을 할 때 흥이 나면, 농담을 하거나 수수께끼 같은 소리를 하기도 하고, 때로는 방자하고 저질스러워 보이는 엉뚱한 소리를 쓰기도 한다. 과학적인 조사에 따르면, 모차르트의 작곡 활동에 한창 물이 오르는 시기에 나타나는 행동이라고 한다. 이

편지 마지막의 서명 방식을 놓고, 모차르트가 자신이 귀족이 되리라는 예감에 앞질러서 쓴 거라고 해석하기도 하지만, 아마 학예회 포스터 등에서 볼 수 있는 장난기를 흉내 낸 것이리라. 사실 모차르트는 열네 살 때 볼로냐 아카데미아 필하모니카의 최연소 회원으로 받아들여지기 전 로마교황에게서 '황금 박차(拍車)의 기사'라는 칭호를 받았지만, 평생 이를 사용한 적은 없었다.

* 모차르트보다 다섯 살 위인 누이 마리아 안나는 '난네를'이라는 애칭으로 불렀다(편지 115 주, 159 주).

3. 누나에게

볼로냐, 1770년 3월 24일

오, 부지런한 누나!

너무 오랫동안 게으르게 지냈던 터라, 잠깐 다시 부지런해진들 밑지진 않겠다고 생각했죠. 독일어 편지가 오는 날이면 평소보다 더 맛있게 먹고 마셔요. 부디, 오라토리오[잘츠부르크에서 열린 오라토리오 정기 연주회]에 누가누가 어떤 노래들을 하는지 써서 보내줬으면 해요. 하이든[미하엘 하이든, 유명한 요제프 하이든의 동생]의 미뉴에트가 누나 마음에 쏙 들었는지, 이번게 첫 번째 것보다 좋은지 어떤지도 알려줬으면…… 나중에 피크[이탈리아의 무용가]가 무대 위에서 춤출 때, 또 밀라노 무용제에서 많은 사람들이 춤출 때 연주된 미뉴에트를 보내줄게요. 이 미뉴에트는 곡 자체로도 아주 좋아요. 물론 빈에서 왔는데, 분명 델러 아니면 슈타르처[모두 당시 오스트리아의 작곡가]

가 쓴 작품일 거예요. 음표가 잔뜩 있어요. 왜냐고요? 느릿느릿한 무대용 미뉴에트이기 때문이죠. 그런데, 밀라노나 남유럽 미뉴에트에는 음표가 많고 천천히 진행되는데, 마디 수도 많아서 제1부가 16마디, 제2부가 20이거나 24마디나 되죠.

파르마에서 우리는 한 여가수를 알게 되었는데, 아주 멋지게 노래하는 걸 그 사람 집에서 들었어요. 그 유명한 바스타르델라[본명은 루크레치아 아그얄리, 통칭 라 바스타르델라. 이탈리아 가수] 씨예요. 이 사람은 목소리가 좋고, 목청도 훌륭하고, 믿기지 않을 만큼 높은 음정을 낼 수 있어요. 우리 앞에서 이런 선율을 불러줬지요.

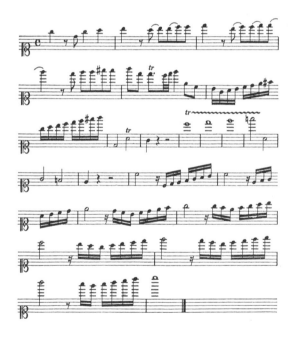

4. 누나에게

로마, 1770년 4월 14일

고맙게도 난 내 보잘것없는 펜과 함께 잘 지내고 있어요. 그러니까 우린 엄마하고 난네를에게 키스를 1000번 할래요. 나는 그저 누나도 로마에 와 있으면 얼마나 좋았을까 싶어요. 어쨌든 성 베드로 성당 모양도 멋있고, 로마에는 그 밖에도 조화롭고 멋진 게 많아서 이 거리는 틀림없이 누나 마음에 들 것 같거든요.

방금 아주 예쁜 꽃을 든 사람이 지나간다고 아빠가 말했어요. 그것도 몰랐다니. 내가 그리 똑똑하지 않다는 건 다들 잘 알아요.

아, 그런데 좀 곤란한 일이 생겼어요. 우리 방에 침대가 하나밖에 없는 거예요. 엄마는 잘 알겠지만, 나는 아빠하고 함께 있으면 전혀 잠을 잘 수가 없거든요. 새로 방을 잡으면 좋겠는데. 지금 막 열쇠를 든 성 베드로랑 칼을 든 성 바울이랑 누나를 데리고 있는 누가[소를 동반한 '복음사가(福音史家) 누가'라는 성구(成句)를 비튼 말] 등을 스케치했어요. 나는 성 베드로 성당에 있는 성 베드로[동상]의 발에 키스했어요.

운 나쁘게도 내가 이렇게 자그마한 탓에, 누나의 착하고 그리운 이 볼프강 모차르트를 누군가가 안아서 들어 올려 버렸다고요.

이 편지는 같은 날짜에 레오폴트가 아내에게 쓴 편지에 볼프강이 내용을 덧붙인 것인데, 레오폴트의 편지에 따르면 두 사람은 시스티나 성당의 아침 미사에서 유명한 〈미제레레〉를 들었다. 그레고리오 알레그리 작곡의 9성 2중합창곡으로, 성당 악사들에게조차 사보를 허락하지 않았고, 유출하면 파문당할 정도로 비곡(秘曲)이었다. 그러나 소년 모차르트는 이 곡을 한 번 듣고서 악보로 정확히 옮겨 적었다고 한다.

5. 누나에게

나폴리, 1770년 5월 19일

친애하는 우리 누나.

누나는 편지에 그리 적는 말이 없어서, 정말이지 어떻게 대답해야 할지 모르겠네요. 하이든 씨의 미뉴에트[편지 3]는 좀 더 짬이 나면 보내줄게요. 제1번은 벌써 보냈어요. ……제발 좀 빨리, 그리고 우편물이 발송되는 날이면 늘 나한테 편지를 써 보내주세요. 그 암호 기법을 보내줘서 고마워요. 언제든 골치가 아파지고 싶을 때면 그 [암호] 기법을 좀 더 보내주세요. 이렇게 치사하게 써서 미안해요. 나도 좀 골치가 아파서 그래요. 누나가 보내준 하이든의 미뉴에트 제12번은 아주 마음에 들어요. 누나가 붙여놓은 베이스도 더할 나위 없이 훌륭하고, 흠이라곤 없네요. 이런 연습을 더 자주 해주면 좋겠어요. 잊지 말고 엄마가 총(銃) 두 자루를 모두 닦게 해주고요. 카나리아 씨는 어떻게 지내는지 알려주세요. 여전히 노래를 잘 부르고

있나요. 여전히 쩍쩍거리고 있겠죠. 어쩌다 카나리아를 떠올렸는지 알아요? 우리 옆방에도 한 마리가 있는데, 우리 집 카나리아들처럼 G#장조로 깩깩거리고 있기 때문이랍니다.

그런데, 요하네스[잘츠부르크의 궁정 조각가] 씨는 우리가 써 보내드리고 싶었던 축하 편지를 받았겠죠. 그런데 혹시 못 받았다면, 거기에 썼던 내용을 잘츠부르크에 돌아간 다음 내가 직접 말씀드릴게요.

어제 우리는 새 옷을 처음으로 입었어요. 천사처럼 멋진 모습이 되었죠. 이보다 더 나은 선물은 없을지도 모르겠네요. 아디오, 안녕, 난들[모차르트의 집 하녀]에게도 안부 전해주세요. 우리를 위해 열심히 기도해달라고 해주세요.

<div style="text-align: right">볼프강 모차르트</div>

30일에는 그 요멜리[이탈리아의 작곡가]가 작곡한 오페라[〈버림받은 아르미다〉]가 시작돼요. 우리는 포르티치 궁정 성당의 미사 때 여왕과 왕을 봤어요. 베수비오 화산도 봤고요. 나폴리는 아름답고, 빈이나 파리처럼 사람들이 아주 많아요. 그리고 런던과 나폴리를 비교해보면, 뻔뻔스러운 사람들에 대해서는 나폴리가 런던을 능가할지도 몰라요. 여기서는 민중, 그러니까 놀고먹는 사람들(라차로네) 사이에도 각각 두목이라느니 우두머리라느니 하는 것들이 있는데, 그들은 라차로네들을 쥐어짜기만 해도 국왕으로부터 매달 은화 25두카텐을 받는대요.

오페라에서는 데 아미치스[이탈리아의 소프라노 가수]가 노래해요. 다가갔더니 우리를 바로 알아보더라고요.

6. 누나에게

나폴리, 1770년 6월 5일

오늘은 베수비오가 맹렬히 연기를 토해내고 있네요. 정말이지 대단해요. 오늘 우리는 드루[나폴리의 음악학교 수석교사] 씨 댁으로 식사 초대를 받았어요. 독일 작곡가인데 매우 착실한 사람이에요. 이제부터 내 이력서(생활 경과)를 써볼게요. 9시, 때로는 10시에 일어나면 우리는 집 밖으로 나가서, 음식점 주인집에서 점심을 먹고 그 뒤 글을 쓰고 외출한 다음에는 저녁을 먹는데, 자, 이제 뭘 먹을까요? 고기를 먹는 날이면 중닭이나 조그마한 비프스테이크, 가볍게 식사하는 날에는 작은 생선을 먹어요. 그러고 나서 잠자리에 들어요. [여기까지는 이탈리아어로 썼으므로] 무슨 말인지 아시겠어요? 대신 이제부터는 잘츠부르크 말투로 쓸게요. 그러는 게 더 똑똑한 짓일 테니까요.

아버지하고 나는 감사하게도 잘 있어요. 누나와 엄마도 별일 없겠죠. 나폴리하고 로마는 모두 언젠가는 잠들 곳이에요. [같은 해 8월 4일의 편지에는 '이탈리아는 잠자는 나라예요! 늘 졸립기만 하거든요'라고 썼다] 멋진 말투 아니겠어요. 게으름 피우지 말고, 우리에게 편지 써주세요. 안 그랬다가는, 나한테 몽둥이로 맞을 거라고요. 아, 얼마나 즐거울까! 누나 머리를 박살낼래요! 나는 벌써부터 [보내주기로 한 어머니와 누이의] 초상화를 고대하고 있어요. 누나 초상화가 누나하고 빼닮았는지 어떤지, 하루빨리 보고 싶네요. 마음에 들면, 나랑 아버지 것도 그리게 해야지……

이곳 오페라는 요멜리 씨의 것이에요. 아름답긴 하지만 한편 너무 정교해서, 극장으로서는 지나치게 고풍스러워요. 데 아미치스 씨의 노래는 비교할 수 없을 정도예요. 밀라노에서 노래한 아프릴레[이탈리아의 카스트라토 알토 가수] 씨도 그래요. 춤은 천덕스러울 정도로 야했어요. 극장은 훌륭했지만……

국왕은 거칠거칠한 나폴리풍 의상 차림이었고, 오페라 속에서는 여왕보다는 조금 더 크게 보이게 하느라 언제나 발받침 위에 서 있어요. 여왕님은 아름답고 사교적인 사람이었어요. 모로(산책길이죠)에서, 아마 분명 여섯 번이었나, 그야말로 더할 나위 없이 따뜻하게 인사를 해줬어요. 남자분들은 매일 밤 마차로 우리를 산책시켜줬고요. 일요일에는 프랑스 대사가 주최한 무도회에 초대받았어요. 이제 더는 쓸 수 없어요. 친구 모두에게 안부를. 안녕. 쪽 하고 키스한,

내 장갑을

<div align="right">
엄마에게

볼프강 모차르트
</div>

7. 어머니와 누나에게

<div align="right">
나폴리, 1770년 6월 16일
</div>

나는 아직도 살아 있고 여전히 건강합니다. 그리고 기쁜 마음으로 여행하고 있어요. 이번에는 갯벌투성이 바다를 배 타고

여행했어요[지중해(Mediterranean)와 갯벌(이탈리아어 merda)을
아우른 모차르트 특유의 말장난]⋯⋯

8. 누나에게

볼로냐, 1770년 8월 21일

난 여전히 잘 있고, 아주 즐겁게 지내고 있어요. 오늘 나귀를
타볼까 싶었어요. 이탈리아 풍습인데, 나도 한번 해보고 싶어
졌거든요.

우리는 영광스럽게도 도미니코회의 어떤 신부님[피에트로 제
로브니키]하고 친해졌어요. 성자(聖者)로 떠받드는 인물이지만,
나는 아무래도 잘 모르겠어요. 이 사람은 아침 식사 때면 곧잘
코코아를 한 잔 마시고, 이어서 금방 스페인 포도주를 한 잔 듬
뿍 마시거든요. 나도 이 성자와 마주앉았는데요, 이 사람은 포
도주를 엄청 마시고, 마지막으로 식사를 하면서 센 포도주를
가득 따라 한 잔 마시고 나서 커다란 멜론 두 쪽하고 복숭아
와 배를 몇 개 먹고, 커피를 다섯 잔 마시더니 새[Vögel(새)은
nägel(정향나무 씨)로도 읽을 수 있을 듯하다]를 접시로 한가득 먹
고, 레몬을 넣은 우유를 두 잔 마셨거든요. 일부러 무리해가며
먹었는지도 모르겠지만, 내 생각에는 그건 아닌 것 같아요. 아
무래도 너무 지나치더라니까요. 그런데 오후 간식 시간에도 또
정말 많이 먹더라고요.

안녕……

　이 짧은 편지는 열네 살인 모차르트의 자연스러운 인성과 건전한 인간 이해를 잘 드러낸다. 모차르트의 편지를 죽 보고 있노라면, 어느 시기에는 이런 소질이 아버지에 대한 관찰에서도 나오고 있다는 사실을 알 수 있다. 한 전기 작가에 따르면, 가발과 분을 사용하던 시대가 그리 먼 과거가 아니었는데도 '말할 수 없이 훌륭한 형식 감각을 지닌 예술가가 그의 생각을 솔직하게 말했다는 것은' 오늘날보다 더욱 기이하게 느껴졌을 것이라고 한다.

9. 토머스 린리['영국의 모차르트'라고 불린 천재 음악가. 22세의 젊은 나이에 보트 사고로 사망했으며 작품 대부분도 드루리 레인 화재로 소실되었다]에게[모두 이탈리아어]

볼로냐 1770년 9월 10일

　친애하는 친구여

　이제야 간신히 편지를 드립니다. 나폴리에서 보내주신 편지에 대한 답장이 너무 늦어지고 말았습니다. 보내주신 지 두 달이나 지나서야 겨우 손에 들어왔거든요. 아버지의 계획으로는 로레토에서 볼로냐로 가는 길로 들어설 작정이었어요, 거기서 피렌체, 리보르노, 제노바를 거쳐 밀라노로 갈 작정이었습니다. 따라서 불쑥 피렌체에 나타나서 당신을 놀라게 해드릴 참이었죠. 하지만, 역마차의 뒤쪽 말이 쓰러지는 바람에 불행히도 아버지가 무릎을 다쳤고, 그 상처 때문에 3주나 누워 계셨

을 뿐 아니라 볼로냐 행이 7주나 지체되고 말았습니다. 이런 속상한 사고 때문에 여정을 바꾸어서, 파르마를 거쳐 밀라노에 갈 수밖에 없었답니다.

먼저, 우리는 이번 여행을 하기에 적절한 시기를 놓치고 말았습니다. 둘째로, 모두 시골에 가버리는 바람에, 이 여행을 할 만한 시간도 여비를 되찾을 시간도 없어졌답니다. 이 사고가 우리에게는 참으로 두고두고 유감스럽게 되었네요. 당신을 기쁨으로 포옹하길 기대하면서 할 수 있는 노력은 다하겠습니다. 그리고 아버지와 나는 가바르[관리] 씨와 그 친근하고 정다운 가족과 또한 코릴라[궁정의 즉흥시인] 부인과 나르디니[이탈리아의 바이올리니스트, 작곡가] 씨를 뵙길 간절히 바라고 있습니다. 그러고 난 뒤 볼로냐로 돌아가, 여비만큼이라도 되찾으면 좋겠다고 생각하고 있습니다……

10. 누나에게

볼로냐, 1770년 9월 22일

엄마도 누나도 잘 있으리라 생각해요. 그리고 앞으로는 누나가 내 편지를 받거든 답장을 좀 더 제대로 써주면 고맙겠어요. 누나 스스로 뭔가를 새롭게 생각해내기보다는, 답장을 쓰는 게 더 쉬울 테니까요. 하이든[편지 3]이 작곡한 이번 미뉴에트 여섯 곡은 최초의 열두 곡보다도 마음에 들었어요. 우리는

백작 부인[모차르트 부자를 체류하게 한]에게 여러 번 들려드렸죠. 독일풍 미뉴에트에 대한 취향을 이탈리아에 도입했으면 좋겠다고 생각했어요. 이탈리아의 미뉴에트는 마치 심포니를 끝까지 연주하는 정도로 길어서 말이죠. 이렇게 글씨가 엉망이어서 미안해요. 좀 더 잘 쓸 수 있지만, 급한 사정이 있어서……

<div align="right">C. W. 모차르트</div>

엄마의 손에 키스를.

11.

<div align="right">볼로냐, 1770년 9월 29일</div>

[아버지의] 편지를 좀 더 꽉 채우기 위해, 나도 두어 마디 곁들일게요. 불쌍한 마르타[잘츠부르크의 상인 하게나우어의 딸] 양의 병이 그렇게 오래 계속되고, 꼼짝 못하고 인내해야 한다니 정말 안됐군요. 하느님이 도우셔서 빨리 건강해졌으면 좋겠어요. 그렇지 않더라도 지나치게 슬퍼하면 안 되겠죠. 언제나 하느님의 돌보심이 가장 나으니까요. 이 세상이 나은지, 저세상이 나은지는 하느님 쪽에서 더 잘 아시겠죠.* 그 사람은 이제, 비가 오는 곳에서 활짝 갠 곳으로 갈 수 있을 테니까 힘을 내야겠죠. 엄마의 손에 키스를 합니다. 안녕, 아디오.

<div align="right">볼프강 모차르트</div>

이 편지뿐 아니라 이후 이탈리아 여행을 하면서 써 보낸 소년 모차르트의 편지는 대체로 아버지 레오폴트가 집으로 보내는 편지의 여백에 덧붙인 것이다.

＊하느님의 의지에 복종한다는 이 사고방식은 어머니의 임종 때, 아버지와 누나에게 쓴 편지 65에도 드러나 있다.

12.

그리운 엄마, 길게 쓸 수는 없어요. 레치타티보를 많이 쓰는 바람에 손가락이 매우 아프거든요. 우리를 위해서 엄마, 기도해주세요. 오페라[〈폰토의 왕 미트리다테〉K 87(74a)]가 잘되도록 말이죠, 그리고 우리 모두 함께 행복하게 지낼 수 있게요. 엄마의 손에 1000번 키스할게요. 그리고 누나하고는 하고 싶은 이야기가 잔뜩 있거든요. 무슨 이야기냐고요? 그건 하느님하고 나만 아는 거예요. 하느님의 뜻이라면, 내가 조만간 누나에게 직접 털어놓을 수도 있겠죠. 우선 누나에게 1000번 키스를 하고요……

이 편지는 모차르트가 최초의 오페라를 밀라노 오페라 극장을 위해 쓰고 있음을 전한다. 다음 편지를 쓸 때에는 이미 상연되어 크게 성공을 거둔다. 그 2개월가량 모차르트는 열심히 작곡을 계속했다.

13. 누나에게

밀라노, 1771년 1월 12일

가장 사랑하는 우리 누나!

오페라[〈미트리다테〉 K 87(74a)]를 쓰느라 바빠서 꽤 오래도록 편지를 쓰지 못했어요. 이제야 틈이 조금 났으니 그 빚을 조금이라도 갚아야겠죠. 고맙게도 오페라가 성공해서 매일 밤 극장이 꽉 차곤 해요. 많은 사람들이, 밀라노에 살고 있는 동안 새로운 오페라 때문에 이렇게 만원이 되는 광경을 본 적이 없다면서 신기해하고 있어요. 나는 감사하게도 아버지와 더불어 건강해요. 그리고 부활절 때는 엄마와 누나에게 여러 이야기들을 직접 할 수 있을 것 같아요. 안녕. 엄마의 손에 나의 키스를.

그건 그렇고, 사보(寫譜)하는 사람이 어제 우리에게 와서 하는 말이, 나의 오페라를 리스본 궁정을 위해 쓰고 있다는군요. 안녕, 나의 사랑하는 마드무아젤인 누님. 지금부터 영원히 누나의 충실한 동생으로 머무는 걸 영광으로 생각해요.

모차르트가 오페라 〈폰토의 왕 미트리다테〉의 작곡을 시작한 때는 1770년 9월, 그해 12월 밀라노에서 초연. 이 편지에 쓰인 것처럼 대성공을 거두었다. 이것이 계기가 되어 1772년 겨울 시즌을 위한 새로운 오페라 작곡을 의뢰받아 〈루치오 실라〉 K 135가 나왔다.

14. 누나에게

밀라노, 1771년 8월 24일

가장 사랑하는 우리 누님!

여행하는 동안 엄청나게 더웠어요. 게다가 먼지가 염치도 없이 우리의 목을 마르게 해대는 바람에, 까딱하면 숨이 막혀 녹초가 되고 말았을 거예요. (밀라노 사람들의 말에 따르면) 여기는 한 달 내내 비가 오지 않았다는 거예요. 오늘은 아주 조금 비가 뿌리나 했더니, 이제는 다시 해가 쨍쨍 내리쬐어서 지독하게 더워졌어요. 누나가 나에게 약속한 것(무슨 소린지 벌써 알고 있겠죠…… 다정한 누님)[잘츠부르크에 있는 모차르트가 좋아하는 소녀 이야기인 듯하다] 꼭 지켜줘야 해요. 신세 좀 질게요. 귀부인[모데나 공녀 마리아 베아트리체 리차르다 데스테, 뒷날의 페르디난트 대공비]이 설사한 일 말고는 별다른 뉴스도 없어요. 누나도 무슨 새 소식이 있거든 알려주세요. 친구 여러분에게도 안부 전해주세요. 엄마의 손에 내 키스를. 지금은 너무나 더워서 헉헉거리고 있어요! 바로 속셔츠의 가슴을 열어야겠어요. 아디오, 안녕!

볼프강

우리의 윗방에는 바이올리니스트, 아랫방에도 또 한 사람, 옆방에서는 성악 선생님이 레슨을 하고 있고, 맞은편 모퉁이에는 오보이스트가 있거든요. 그 바람에 작곡하는 게 재미있어요! 자꾸만 악상이 떠오른다니까요.

잘츠부르크로 막 돌아온 1771년 3월 말에는 〈루치오 실라〉 말고도, 뜻하지 않게 연극 세레나데 〈알바의 아스카니오〉 K 111의 작곡 의뢰가 있다는 소식을 들었다. 여제(女帝) 마리아 테레지아의 셋째 아들, 오스트리아의 페르디난트 대공과 모데나 공녀 베아트리체의 결혼에 쓰인 곡이다.

8월에는 아버지와 아들이 다시 밀라노에 왔다. 10월, 역시 초청되어 밀라노에 와 있던 이탈리아풍 오페라 작곡으로 유명한 독일인 J. A. 하세의 신작 〈루지에로〉와 동시에 모차르트의 세레나데가 연주되었는데, 모차르트의 곡이 대단한 인기를 끌어, 되풀이해 연주되는 바람에 하세를 압도해버렸다. 당시 하세는 '이 아이는 우리 모두를 잊히게 할 것'이라고 예언했다고 한다.

15. 누나에게

밀라노, 1771년 8월 31일

가장 사랑하는 누님!

우리는 감사하게도 잘 있어요. 누나 대신 맛있는 배하고 복숭아하고 멜론을 많이 먹었어요. 나의 유일한 재미는 말 못하는 사람하고 손짓으로 이야기하는 일이예요. 나는 그걸 완벽히 할 줄 알거든요. 하세 씨는 어제 이곳에 왔어요. 오늘은 우리가 찾아뵙기로 했어요. 세레나데[편지 14 주]의 대본도 지난 목요일에 막 도착했죠. 쓸거리가 너무나 없네요. 하지만, 누나에게는 다른 일에 관한 한, 그 밖에는 더는 쓸 게 없을 테니까. 이쯤 말하면 벌써 알아들었겠죠.[편지 14] 또다시 부탁할게요. 제르마니[페르난도 제르마니, 어떤 귀족의 집사] 씨가 누나에게 특별

히 안부를 물었고, 부인[테레제 제르마니, 잘츠부르크 출신]은 누나에 대해 알고 싶어해요……

볼프강

16. 누나에게

밀라노, 1771년 9월 21일

고맙게도 우리는 잘 있어요. 많이는 쓸 수 없어요. 우선 무엇을 써야 할지 모르거든요. 둘째로는 너무나 많이 쓰는 바람에 손가락이 아파서요. 안녕. 엄마의 손에 나의 키스를. 나는 가끔씩 휘파람을 불지만, 누구도 답해주질 않아요[누이인 안나하고는 서로 휘파람을 불어 신호를 했던 듯하다]. 이제는 세레나데[편지 14 주, 15]의 아리아가 두 개 남아 있을 뿐이에요. 그걸로 완성이죠. 친한 친구 모두에게 안부 전해주세요. 이제는 잘츠부르크에 흥미가 없어요. 나까지 바보가 되면 곤란하니까요.

볼프강

편지에서 손가락이 아프다고 종종 호소하는데, 이 소년 작곡가가 쉴 틈도 없이 오페라, 세레나데, 피아노소나타 등을 계속 썼기 때문이다.

17. 누나에게

내가 병이 났다고 생각하면 곤란하니까 한마디 쓸게요. 안녕, 엄마의 손에 나의 키스를. 친한 친구들 모두에게 안부를. 나는 이 대성당 광장에서 남자 네 명이 교수형 당하는 광경을 봤어요. 여기서는 리옹과 마찬가지로 목을 매달거든요[모차르트는 10세 때 리옹에서 그런 장면을 봤다].

18. 누나에게

이제부터 14곡을 써야 해요. 그러면 완성이죠. 물론 테르체토[〈루치오 실라〉 K 135의 제18곡]와 듀엣[동 제7곡]을 4곡이라고 할 수 있어요. [누나에게 보내는 편지에] 많이는 쓸 수가 없어요. 아무것도 모르고, 둘째로, 오페라에 대한 생각만 하고 있는 바람에 누나에게 편지를 쓰는 대신 아리아를 쓰게 될 정도니, 내가 뭘 쓰고 있는지도 모르겠으니까요.

이 편지는 모차르트가 세 번째로 이탈리아에 와 있는 동안 쓴 것

이다. 그 여행은 1772년 10월 24일에 시작되어 이듬해 3월경 끝났다. '14곡'이라고 한 것은 밀라노에서의 두 번째 오페라 〈루치오 실라〉를 가리킨 말이다.

19. 누나에게

밀라노, 1772년 12월 18일

건강하리라 생각합니다. 사랑하는 누님. 누나가 이 편지를

받아보실 때쯤, 사랑하는 누나, 부디 쓰고 있을 걸 생각하는 누나

나의 오페라[〈루치오 실라〉, 편지 18]가 무대에 오른답니다. 나를 생각해주세요. 사랑하는 누님, 아주 열심히 말이죠.

사랑하는 누나, 누나가 그때 보고 있을 것을, 듣고 있을 상상을 해주세요. 사랑하는 누나,

물론 그건 무리겠죠. 벌써 11시거든요. 안 그랬다간

부탁할 텐데 때보다 늦어질 거면 안심을 할 것을으로 생각하세요. 사랑하는 누나

내일 우리는 폰 마이어[대공(편지 14 주)의 출납관] 씨 댁에서 식사를 해요. 이유가 뭘까요. 알아맞혀보세요. 우리를 초대해 줬기 때문이죠. 내일 연습은 극장에서 해요.

하지만 무대에 아무게도 극장총감독인 씨는 이 대기를 무대에게로 하지 말라고 내게 부탁했어요.

그러지 않았다간 모두가 들어오기 때문이죠. 그런 일은 질

색이니까요.

그러니까, 제발, 제발, 그런 이야기를 아무에게도 하지 게 아니에요. 안, 제발.

안 그랬다간 사람들이 잔뜩 들어오기 때문 아니겠나. 자네, 그런데 누님은

아직 웃어야 할지 벌써 울고 있을까 지금을 일을 우리에게 이야기하지도 하리지.

우리가 오늘 필미안 백작[밀라노 주재 오스트리아 외교관] 댁에서 숙소로 돌아오기 위해

를 나이대 모찰거운이 비밀을 꼬부라지게 이야기를 해봤을까요.

우리가 현관문을 열자마자 무슨 일이 일어났을 것 같아요?

우리는 집으로 들어간 거죠, 뭐. 안녕, 우리의 허파님. 나는 누나에게 키스를 해요. 나의 간장(肝臟)님.

촛불, 그리고 앙꼬찌가 한함없이 나의 위에서 이야수기를, 불을 동불 볼펜창

아무쪼록, 아무쪼록, 사랑하는 누님, 무언가에 물려서 긁적 긁적 긁어주길.

이 편지에서 모차르트는 왼쪽에서 오른쪽으로, 다음에는 오른쪽에서 왼쪽으로 글을 써놓았다. 고대 그리스의 서법인 '부스트로페돈(Bustrophedon, 耕牛書法)'을 그대로 재현한 것이다. 이 편지에도 모차르트가 장난기를 발휘해 상대방을 골탕 먹이며 기뻐하는 모습이 잘 드러난다.

대주교와의 알력

빈, 뮌헨, 잘츠부르크

20. 누나에게

빈, 1773년 8월 14일

날씨가 허락하는 한.

여왕님, 아주 건강하게 지내시리라고 생각합니다. 아무튼 어쩌다, 또는 오히려 때때로, 아니 그보다도 종종, 좀 더 그럴싸하게 말씀드린다면, 남유럽인의 말을 차용해서 콰르케 볼타(몇 번인가) 당신의 중요한 그리고 간절한 생각을(용모가 고운 데 더해 당신이 지닌 아름답고 확실한 이성에서 우러나오는 것이므로, 그 젊디젊은 연세와 가녀린 여인의 몸으로서는 도저히 바랄 수도 없는 일. 아, 여왕님, 세상 남자들, 아니, 늙은이들조차도 수줍게 할 정도입니다만) 나에게 조금만이라도 나눠주세요. 안녕. (이건 빈틈없는 편지죠)

볼프강 모차르트

21. 누나에게

빈, 1773년 8월 21일

시간의 은혜를 생각하고 태양의 고마움을 망각해버리지 않는 한, 나는 감사하게도 분명 건강하죠. 하지만 두 번째 명제는 완전히 달라요. 태양 대신 달을, 은혜(Gunst) 대신 예술(Kunst)을 놓는다고 치죠. 그렇게 되면, 선천적인 이성을 조금이라도 구비한 사람이면 누구나, 누나가 나의 누나인고로 내가 멍청이라고 짐작하게 되겠죠. 미스 빔베스[모차르트 집안에서 키우는 개, 빔바르]는 어떻게 지내나요. 내가 여러모로 안부 전했다고 해주세요……

볼프강 모차르트, 안녕히

1773년 8월 21일, 빈

22.

빈, 1773년 9월 8일

볼프강님은 편지 쓸 틈이 없어요. 아무것도 할 일이 없기 때문이죠. 벼룩이 득시글대는 개처럼, 방에서 빙글빙글 걷고 있죠……

23.

이가 아파요. [다음은 모두 라틴어로 쓰였다]

요하네스 크리스토무스 볼프강구스 아마데우스 시기스문두스 모자르투스가 엄마와 누이인 마리아 안나 모자르타와 모든 친구와, 그중에서도 아름답고 상냥한 아가씨들에게 마음으로부터 우러나는 인사를 보내요.

24. 누나에게

가장 사랑하는 우리 누님.

떠나시기 전에, 약속해주신 걸 지키길, 그러니까 지난번에 말했던 그 방문을 제발 잊지 말아주세요. 나에게는 그럴 만한 사정이 있거든요. 부디, 그쪽에는 내 안부 전해주세요. 그것도 분명히, 또 많은 애정을 담아서요. 그리고 아니, 그런 것은 걱정할 것도 없겠죠. 애정은 누나야말로 타고났다는 걸 나는 알거든요. 분명 그렇죠, 누나가 나를 기쁘게 해주기 위해, 가능한 한 애를 써주겠죠. 게다가 재미 삼아서도요. 조금은 심술궂으니까. 그 부분에 대해서는 뮌헨에서 싸워봐요. 안녕.

잘츠부르크에서 모차르트 집안과 친분이 있던 의사 질베스터 바리
자니의 딸과 관계된 내용으로 생각된다. 하지만 여섯 딸 가운데 누구
인지는 알 수 없다. 새해 들어 1월에는 누이 안나도 뮌헨에 도착했다.

25. 어머니에게

<div align="right">뮌헨, 1775년 1월 11일</div>

고맙게도, 우리 세 사람은 모두 잘 있어요. 많이 쓸 시간은
없어요. 금방 연습을 하러 가야 하거든요. 내일 본 연습이 있어
요, 그리고 13일인 금요일에는 상연돼요.

엄마, 걱정할 건 없어요. 모든 게 잘될 테니까요. 엄마가 제
아우[뮌헨의 궁정극장 관리자] 백작에게 의구심을 가졌다는 게
무척 유감이에요. 참 상냥하고 예의 바른 사람인데. 잘츠부르
크에 사는, 신분이 비슷한 다른 많은 사람들보다는 예법을 잘
알고 있거든요.

어제 우리는 가장무도회에 갔어요. [프란츠] 폰 묄크 씨[편지
2]는 오페라세리아[글루크 작곡 〈오르페오와 에우리디체〉]를 듣고
엄청 놀라서, 듣는 동안 계속 열십자를 긋고 있었어요. 그래서
우리는 아주 창피해지고 말았답니다. 그 사람이 태어나서 지금
까지, 잘츠부르크와 인스브루크 말고는 무엇도 본 적이 없다는
사실을 모두 알아챘거든요.

안녕. 엄마의 손에 키스를.

<div align="right">볼프강</div>

26. 어머니에게

뮌헨, 1775년 1월 14일

고마운 일이에요! 내 오페라[〈가짜 여정원사La finta giardi-niera〉 K 196]가 어제 13일에 상연되었어요. 엄청 성공적이어서, 그 소동이라니, 엄마에게 도저히 표현할 수도 없어요. 우선 극장이 터질 정도로 만원이어서, 되돌아간 사람도 많았어요. 아리아가 하나씩 불릴 때마다, 박수와 함께 "작곡가 만세"하는 함성으로 귀가 멍멍할 정도예요. [바이에른] 선제후비 전하[마리아 안나 조피, 선제후 막시밀리안 3세 부인]와 그 후실도(두 분은 저하고 마주 앉아 있었어요) 나에게 "브라보"라고 했고요. 오페라가 끝나고 발레가 시작되기 전 휴식 시간에는, 정신없이 박수와 브라보 소리뿐이었죠. 끝났다 싶으면 또 시작되는 식으로요. 그 뒤에 나는 아빠하고 같이 선제후하고 궁정 모든 분들이 사용하는 특별한 방에 가서, 전하, 비전하, 그 밖의 고귀한 분들 손에 키스했어요. 모든 분들이 매우 자애로우셨죠.

오늘은 아침 일찍 킴제[뮌헨 가까이 있는 큰 호수. 궁전이 있는 섬과 여자 수도원이 있는 섬이 있다]의 주교님[편지 30]이 사람을 보내, 내 오페라가 다른 사람 것과 비교할 수 없을 만큼 마음에 들었다고 축하 말씀을 보내주셨어요. 우리는 그리 일찍 귀가하지는 못할 것 같네요. 엄마도 그리 기대하지 말아주세요. 한차례 쉬는 게 얼마나 기분 좋은 일인지, 엄마는 물론 알고 계시겠죠. 어쨌든 할 수 있는 한 일찍 돌아갈게요. 내가 꼭 필요한 이유는, 다음 주 금요일에 오페라가 다시 한 번 상연되기 때문이

에요. 그 상연 때 내가 반드시 있어야 한대요. 안 그랬다가는 모두들 어찌해야 할지 모르기 때문이라는군요. 어쨌든, 여기서는 아주 이상한 짓을 하거든요. 엄마의 손에 1000번의 키스를. 안녕히 계세요. 빔바르[애완견]에게 1000번의 키스를.

신임 잘츠부르크 대주교 히에로니무스 폰 콜로레도 백작이 모차르트를 싫어하는 바람에, 모차르트로서는 잘츠부르크에 사는 일이 고통스러웠다(편지 28). 뮌헨에서 사육제 오페라 〈가짜 여정원사〉를 작곡해달라는 부탁을 받고 그 상연을 계기로 뮌헨에 초대받아 온 건, 모차르트로서는 '한차례 쉬는 일'이었다.

27. 조반니 바티스타 마르티니* 신부에게

잘츠부르크, 1776년 9월 4일

참으로 거룩하시고 스승이 되시는 신부님,
가장 존경하옵는 주인님,
지극히 존엄한 신부님에 대해 평소 품고 있었던 숭배와 존경과 경애의 마음이 우러나, 별것도 아닌 음악의 한 보기를 보내드리면서, 봐주십사 하는 번거로움을 끼쳐드리게 되었습니다. 지난해 사육제 때 바이에른의 뮌헨에서, 오페라 부파 〈가짜 여정원사〉[K 196]를 썼습니다. 그곳을 떠나기 며칠 전에, 선제후 전하께서는 무엇이 되었든 저의 대위법 음악을 듣고 싶다고 소망하셨습니다. 그래서 저는 이 모텟[오페르토리움 데 템포

레 〈주의 연민을〉 d단조 K 222(205a), 1775년 3월 5일 뮌헨에서 상연]을 급하게 쓴 다음 전하를 위해 총보(總譜)를 옮겨 적고, 또한 제때에 맞추어 각 성부(聲部)를 베껴 다음 일요일의 대미사 오페르토리움 시간에 연주되도록 했습니다.

더할 나위 없이 경애하고 존경하옵는 스승이신 신부님, 부디 솔직하게, 기탄없는 의견을 들려주십시오. 간절히 부탁드립니다.

우리가 이 세상을 살아가는 이유는, 쉼 없이 배우고, 대화에 의해 서로가 서로를 계발하고, 학문과 예술을 끊임없이 진보시키도록 노력하기 위해서입니다. 몇 번씩이나, 아, 몇 번씩이나, 그리고 귀하의 곁에 있으면서, 지극히 존경하는 신부님이신 귀하와 대화하길 바랐는지요. 제가 살고 있는 이 나라는 음악에 관해서는 지극히 혜택이 적은 나라입니다. 저희를 버리고 떠난 선인들 말고도 설령 지극히 유능한 교수들, 그중에서도 뛰어난 천분과 학식과 취미를 지닌 작곡가가 있다 하더라도요. 극장을 보면, 레치타티보(敍唱) 가수가 부족해서 곤경에 처해 있습니다. 악단원도 없습니다. 앞으로도 쉽사리 구하기는 어렵겠지요. 왜냐하면 이 사람들은 높은 급료를 바라고 있습니다만, 손이 크다는 게 우리나라의 병폐는 아닙니다.

지금, 저는 실내악과 교회음악을 쓰는 일을 기쁨으로 삼고 있습니다. [1776년 모차르트는 몇몇 디베르티멘토, 노투르노, 세레나데, 피아노 콘체르토 말고도 다수의 교회음악, 특히 리타니아(K 243), 4곡의 미사(K 262(246a), 257~259를 작곡했다] 이 외에도 이 땅에는 대단히 유능한 대위법 작곡가가 있습니다. [미하엘] 하이든[편지3]과 [안톤 카예탄] 아들가서[오스트리아의 오르가니

스트] 등입니다.

저의 부친은 대성당 악장으로 있으니, 저는 원하는 대로 교회를 위해 곡을 쓸 기회가 있습니다. 그렇다고는 하지만, 부친은 이 궁정에 이미 36년간이나 봉사하고 있는데도 우리 대주교님[편지 26 주]이 나이 많은 사람들을 좋아하지 않으십니다. 또 그런 의향을 갖지 않으셨음을 부친도 알고 있으니 봉사에 마음을 쓰지 못하고, 아무튼 이전부터 좋아한 학문이었던 문예에 마음을 쏟게 되었습니다. 우리의 교회음악은 이탈리아와는 매우 달라서, 키리에, 글로리아, 크레도, 교회 소나타[그해 모차르트는 6곡을 작곡했다. K 241, 224(241a), 225(241b), 244, 245, 263], 오페르토리오 또는 모텟이라든지 상투스, 그리고 아뉴스 데이를 모두 갖춘 미사곡. 그리고 가장 장엄한 미사곡보다도 늘 깁니다만, 그 미사곡을 군주 자신이 부르실 때면 45분 이상 걸리면 안 된다고 되어 있습니다. 이런 곡을 작곡하려면 특별한 연구가 필요합니다. 그러면서도 모든 악기(전투용 트럼펫, 팀파니 등까지도)를 사용한 미사곡이어야 합니다.

아, 우리는 스승이자 신부님이신 분에게서 얼마나 멀리 있는지요. 기회만 있으면 얼마나 많은 걸 신부님에게 말씀드렸을지 모릅니다!

필하모니아 회원 여러분에게 삼가 인사 올립니다. 영원히 신부님의 돌보심을 간절히 원하며, 제가 더할 나위 없이 사랑하고 숭배하며 존경하는, 이 세상에서 지극히 고명하신 분에게서, 이다지도 멀리 떨어져 살고 계시다는 게 슬프기 짝이 없습니다. 지대한 사랑과 존경을 안고,

지극히 겸허하고 충실한 종이 되길

굳게 맹세합니다.

<div align="right">볼프강고 아마데오 모차르트</div>

전체가 이탈리아어로 쓰인 이 편지는, 남겨진 원본의 필적으로 볼 때, 그리고 그 내용으로 볼 때, 아버지 레오폴트의 손으로 쓴 듯하다.

＊신부 마르티니는 이탈리아의 음악 이론가, 작곡가.

28. 잘츠부르크 대주교 콜로레도 백작에게

<div align="right">잘츠부르크, 1777년 8월 1일</div>

잘츠부르크의 대주교 예하께
<div align="right">볼프강 아마데 모차르트로부터</div>

지극히 공손하고 순종적인 청원을.

신성로마 제국의 지극히 높은 군주이시며

인자하심이 그득하신 군주 전하!

예하, 저는 우리의 슬픈 사정을 자세하게 써 올려서 예하를 번거롭게 해드릴 생각은 없습니다. 저의 부친은 올 3월 14일 올린 탄원서에서, 명예와 양심을 걸고 온갖 진실의 근거를 가지고, 이러한 일을 예하께서 인식해주시길 황공하게 청원했습니다. 그러나 이에 대해, 우리가 대망하던 예하의 자비와 호의 어린 결정은 내려지지 않았습니다. 만약 예하께서 곧 벌어

질 황제 폐하의 행차[요제프 2세의 빈에서 파리로의 행차]에 대비해 악단이 각 악단원을 갖추어 대기하고 있으라는 명을 내리지 않으셨다면, 저의 부친은 예하께 지난 6월 이미 몇 달의 여행을 허락해주십사 공손히 간청드렸을 겁니다. 그 뒤로도 저의 부친은 그 허가를 삼가 소원했습니다. 그러나 예하께서는 이를 물리치셨고 어쨌든 제가(저는 원래 반봉사를 할 뿐인 몸이므로) 혼자서 여행하는 것은 괜찮다고 말씀하셨습니다. 저희 사정은 절박해졌습니다. 부친은 저를 혼자 여행하게 하기로 결심했습니다. 하지만, 이에 대해서도 예하께서는 약간의 이의를 말씀하셨습니다.

참으로 인자하신 한 나라의 군주이신 전하. 양친 된 자는 그 자식이 스스로 의식(衣食)의 양식을 얻을 수 있게 하고자 노력하는 법인데, 양친의 입장에서는, 자신과 국가의 이익을 위해 당연히 해야 할 일입니다. 아이들이 하느님에게서 재능을 받고 있다면 더더욱 이를 사용해 자신과 양친의 처지를 개선하고, 양친을 돕고, 스스로 입신(立身)해 장래를 기하는 게 자식들의 의무가 됩니다. 이렇게 해서 [부모에게서 주어진] 재보(財寶)[재능]를 기르는 일은 복음서에서 또한 가르치는 바입니다. 그러므로 모든 시간을 제 교육을 위해 아낌없이 사용한 부친에 대해 전적으로 감사의 열매를 보이고, 부친의 부담을 가볍게 해 이제는 저를 위해, 그리고 누님을 위해서도 마음을 쓰는 일이, 제 양심에 비추어 하느님에 대한 의무로 생각합니다. 누님은 많은 시간을 피아노 앞에서 보내고 있건만, 그게 아무 짝에도 쓸모없어진다면 안쓰럽다고 생각됩니다.

그러므로 예하께서는 제가 공손하게 해직을 청원하는 바를

자비로써 허락해주십시오. 다가올 추운 세월을 악천후에 내몰리지 않으려면 오는 가을을 이용하는 수밖에 없으니, 예하께서는 제가 황공한 가운데 소원하는 바를 귀찮게 여기시지 않으시리라 생각합니다. 이미 3년 전, 빈으로의 여행을 허락해주십사 청원했을 때, 제게 황송하게도 [이 땅에서는] 기대할 만한 게 전혀 없으니 다른 고장에 가서 행운을 찾는 게 좋겠다고 말씀하셨기 때문입니다……

이 청원서는 서명 부분만 제외하고, 모두 아버지가 쓴 것인데, 모차르트가 잘츠부르크에서 계속되고 있는 비방을 참을 수 없게 되었음을 드러낸다. 예상 밖으로 대주교한테서는 '부자 모두 복음서에 따라' 다른 곳에서 행운을 구하라는 허가가 나왔다. 그러나 그 뒤 대주교는 이를 철회, 아버지는 잘츠부르크에 남게 되었다. 모차르트는 어머니와 함께 뮌헨, 아우크스부르크를 거쳐 만하임으로 갔고, 마지막으로 파리까지 갔다. 그러나 이번에는 첫 번째 파리 여행 때에 거둔 대성공을 거두지 못했다.

29. 아버지에게

바서부르크 1777년 9월 23일

가장 좋아하는 아버지

감사하게도, 우리는 무사히 바킹으로, 다음에는 슈타인으로, 프라버츠함으로, 그리고 바서부르크에 도착했습니다. 그곳에서 여행기를 좀 쓰려 합니다. [바킹의] 시문(市門)에 도착하자,

문이 완전히 열릴 때까지 거의 15분이나 기다려야 했습니다. 공사 중이었거든요. 신 부근에서는 많은 소떼를 만났습니다. 그중 신기한 놈이 있었는데, 몸이 한쪽만 있는 소였습니다[아들이 콜로레도 대주교한테 쫓겨나 낙담하고 있는 아버지를 웃기고 싶어서 한 말]. 그런 건 아직 한 번도 본 적이 없습니다. 신에 도착해서 마침내 서 있는 마차를 봤습니다. 그러자, 우리 마차꾼은 대뜸 "자, 갈아타야죠!"라고 외쳤습니다. "좋아요!"라고 대답했죠.

엄마와 이야기하고 있는데, 한 뚱뚱한 사람이 마차로 다가왔습니다. 그 사람의 심포니[피지오그노미(얼굴 생김새)를 우스꽝스럽게 한 말]를 금방 떠올렸습니다. 마이닝겐[실제로는 메밍겐]의 상인[요한 폰 그린멜, 또는 크린멜]이었습니다. 그 사람은 잠시 물끄러미 저를 바라보다가, 이윽고 "당신은 모차르트 씨로군요"라고 말했습니다.

"말씀하신 대로입니다. 저도 선생님 얼굴은 알고 있습니다. 하지만 성함은 모릅니다. 1년 전 미라벨[잘츠부르크 대주교의 궁전]에서의 음악회 때 뵈었죠."

그렇게 말하자 그 사람은 이름을 알려줬지만, 고맙게도 저는 잊어버리고 말았습니다. 하지만 아마도 그보다 훨씬 중요한 이름은 기억할 수 있습니다. 제가 잘츠부르크에서 만났을 당시, 그 사람은 한 젊은이를 대동하고 있었습니다. 그런데 이번에는 그 젊은이의 형제를 동반하고 있었습니다. 그 젊은이는 마이닝겐 사람인데, 폰 운홀트 씨입니다. 이 사람은 제게 가능하면 꼭 좀 마이닝겐으로 와달라고 부탁했습니다. 우리는 이두 분에게 아버지와 카나리아 누나[모차르트가 누이 난네를에게

붙인 별명]에게 10만 번이나 안부를 전해주십사 부탁했습니다. 두 분도, 반드시 직접 전달해주겠노라고 약속해줬습니다. 여기서 마차를 갈아타는 게 저로서는 그다지 내키지 않는 일이었습니다. 바킹에서 마차꾼에게 편지를 전해달라고 할 작정이었거든요.

이제, 우리는 (바킹에서 식사를 좀 하고 나서) 슈타인에서 다시 한 시간 반이나 우리를 태우고 온 같은 그 말로 다시 끌려가는 영광을 맛보았습니다. 바킹에서는 저 혼자 잠시 사제님께 다녀왔지요. 사제님은 눈을 동그랗게 떴습니다. 우리의 그 건[모차르트 아버지의 해직에 관한 것]을 전혀 몰랐던 거죠. 슈타인부터는 아주 둔중한 방식으로 말을 달려 역마차로 갔습니다. 이래서는 역에 도착하지 못하겠다고 생각했지만, 그래도 어쨌든 도착했습니다. (엄마는 반쯤 졸고 계십니다) 주의, 제가 이 글을 쓰고 있는 동안 말예요.

프라버츠함에서 바서부르크까지는 모든 일이 순조로웠습니다. 비비아모 코메 이 프린치피(우리는 왕후처럼 지내고 있습니다). 우리에게 부족한 건 아빠뿐이에요. 하지만 이것도 하느님의 뜻이죠. 앞으로는 일이 잘 풀릴 겁니다. 아빠는 기운 차리셨을 것이고 우리처럼 기분이 좋으시리라 생각합니다. 우리도 잘 지낼 겁니다. 저는 제2의 아빠입니다. 만사에 신경을 쓰고, 마차 삯도 제가 지불했습니다. 제가 역시 엄마보다는 이 사람들하고 이야기를 할 수 있기 때문입니다. 바서부르크의 슈테른에서는 극진한 서비스를 받았습니다. 우리는 왕자처럼 앉아 있습니다. 반시간 전에(엄마는 마침 화○○에 갔습니다) 호텔 보이가 문을 똑똑 두드리고 와서, 이것저것 물었습니다. 나는 마치 초

상화에 그려진 사람처럼 엄숙하게 답해줬습니다.

슬슬 끝내야겠죠. 엄마는 이제 아주 옷을 벗고 있습니다. 우리 두 사람은 아빠가 탈이 나지 않도록 조심하시길 부탁드립니다. 너무 일찍 새벽부터 나가시지 말고, 자신에게 화를 내지 마시고, 잘 웃으며 기분을 밝게 가지세요. 그 무티(回敎僧) H. C.[대주교 히에로니무스 콜로레도 백작. 편지 26 주]는 꼬랑지 같은 놈이지만, 하느님께서는 동정과 자비와 사랑을 베푸신다는 점을, 우리들처럼 항상 기쁨을 안고 생각해주세요.

아빠의 손에 1000번의 키스를 하고, 카나리아 누나에게, 내가 오늘 담배를 피운 횟수만큼 포옹합니다. 아무래도 서류[볼로나와 베로나의 아카데미아의 증명서와 마르티니(편지 27)의 증명서]를 집에다 빠뜨리고 온 것 같습니다. 지급으로 보내주세요.

추신. 글씨가 엉망이어서 죄송합니다.

9월 24일 아침 6시 무렵

가장 순종하는 아들
볼프강 아마데 모차르트

희망을 품고 출발한 타향에서 아버지에게 보낸 이 즐거운 듯한 편지를 보고서는, 모차르트가 앞으로 직업상, 그리고 정신상 어떤 모험을 겪게 될지 예측할 수도 없다. 이제 유력한 인물과, 모차르트의 앞으로의 운명에 영향을 끼칠 숱한 인간과의 중요한 만남, 특히 악보 정서가(淨書家)이면서 베이스 가수인 프리드린 베버 가족과의 만남이 있다. 그 집 딸 중에서 15세에 이미 가수로서 인기가 있던 알로이지아(루이제)를 모차르트가 열렬히 사랑했건만, 결국 이뤄지지 않아 깊은 절망에 빠진다. 훗날에 맺어진 우정으로 그때의 쓰디쓴 경험은 누그러진다. 나중에 모차르트의 아내가 된 콘스탄체는 알로이지아의 동생이다.

30. 아버지에게

뮌헨, 1777년 9월 26일

가장 좋아하는 아버지.

우리는 24일 저녁 4시 반에 무사히 뮌헨에 도착했습니다. 우선 제게 가장 진기하게 여겨졌던 사건은, 총검을 지닌 척탄병을 따라 세관까지 가게 된 일입니다. 가던 길에 만난 최초의 지인은 콘솔리[이탈리아의 카스토라토인데 이전에 〈가짜 여정원사〉에 나온 적이 있다] 씨였는데, 금방 저라는 걸 알아차리고 아주 아주 반가워해줬습니다. 그리고 이튿날 바로 제게로 왔습니다. 알베르트['검은 독수리' 여관의 주인. 모차르트는 이곳에 묵은 적이 있다] 씨가 어찌나 좋아하는지 이루 표현할 수도 없습니다. 그 사람은 참으로 진지한 성품을 타고난 사람이고 제 훌륭한 친구입니다. 도착하고부터는 식사 시간까지 줄곧 피아노 앞에 앉아 있었습니다. 알베르트 씨는 얼마 지나지 않아 돌아온 다음 우리와 함께 식사하러 내려갔습니다. 그 자리에서 스페르 씨와 그 친구이면서 비서 역할을 하고 있다는 사람과 만났습니다. 그 두 사람도 안부 전해달랍니다.

우리는 늦은 시간 침대에 들었습니다. 여행을 하느라 피곤했거든요. 그래도 25일에는 7시에 일어났습니다. 하지만, 제 머리카락이 아주 엉망이었기 때문에 10시 반에는 제아우 백작[편지 25] 댁에 갈 수가 없었습니다. 우리가 도착했을 때 백작은 벌써 사냥을 나갔다는군요. 참자, 참자!

그러는 사이에 대성당 참사회원 베르나트 씨 댁에 가려 했

는데, 슈미트 남작과 함께 시골 영지로 여행 중이라네요. 베르발[베르나트의 여관 주인] 씨하고는 만났지만 아주 바빠 보였습니다. 그저, "안녕하시죠"라고만 하더군요. 점심을 먹고 있는 동안에 로시[〈가짜 여정원사〉의 초연에 나온 카스트라토]가 왔습니다. 2시에는 콘솔리, 3시에는 베케[플루티스트]와 베르발 씨가 왔고요. 저는 프란치스코회 사람들이 묵고 있는 폰 두르스트 부인[라이헨하르의 채염(採鹽)소장 부인]을 방문했습니다. 6시에는 베케 씨와 잠시 산책을 했습니다. 이곳에는 후버 교수[배우 겸 연극평론가]라는 분이 있습니다. 아마도 아버지 쪽에서 잘 기억하고 계시겠죠. 전에 빈에서 젊은 메스머[초등학교 교장] 씨 댁에서 우리를 만났고, 음악도 들었노라고 말합니다. 너무 크지도 않고, 너무 작지도 않으면서 창백하고 백발이며, 얼굴 생김새가 경찰관[야코프 린다트]하고 닮은 듯합니다. 이 사람은 극장의 부지배인이기도 한데, 그 하는 일이란 무대에 올릴 희극도 들여다봐야 하고, 고치기도 하고, 왕창 깨버리기도 하고, 덧붙이고 잘라내는 일도 하지요. 매일 밤 알베르트 씨한테 왔고 저하고도 여러 번 이야기를 나누었습니다.

오늘, 26일 금요일, 8시 반에 저는 제아우 백작 댁에 갔습니다. 이런 식이었습니다. 제가 집 안에 들어가자 마침, 희극 여배우인 니서 부인[뮌헨의 극장 지배인 부인, 배우이면서 가수]이 나오시며 "백작님에게 오신 거죠?"라고 묻습니다.

"네."

"아직 정원에 계세요. 언제 오실지 알 수 없어요."

제가 정원은 어디냐고 묻자, "글쎄요, 나도 백작한테 할 이야기가 있거든요. 함께 갈까요"라고 합니다. 그러고서 문 밖으

로 막 나가려는데 백작이 저쪽으로부터 와서, 약 열두 발짝까지 오시더니 벌써 저를 알아보시고 이름을 부르셨습니다. 매우 정중히 대해주셨는데, 제게 무슨 일이 있었는지 이미 알고 계셨습니다. 저와 단둘이 걸어서 천천히 계단을 올라갔죠. 저는 아주 짤막하게 사정을 털어놓았습니다. 백작은 "만사 제쳐놓고 바로 선제후 전하[막시밀리안 3세 요제프]께 배알을 요청하는 게 좋겠군, 만일 그게 허용되지 않을 경우에는, 청원을 문서로 만들어 제출하는 게 좋겠네"라고 말씀하셨습니다. 제가 "이 일은 모두 남에게는 말씀하지 말아주십시오"라고 부탁하자, 백작은 그러겠다고 약속해주셨습니다. 제가 백작에게, "여기는 제대로 된 작곡가가 없어서 매우 곤란하시지요"라고 말씀드렸더니 "그건 잘 알고 있지"라고 답하셨습니다.

그러고 나서 저는 킴제의 주교님[발트부르크 차일 백작 페르디난트 크리스토프] 댁에 가서 반시간가량 있었습니다. 여러 말씀을 드렸더니, 주교님은 그 일에 대해서는 가능한 한 힘써주겠다고 약속해주셨습니다. 그리고 1시에 마차로 님펜부르크[선제후의 별장]에 가서, 선제후비 전하께 말씀해주시겠노라고 약속하셨습니다. 궁정 분들은 일요일 저녁에 돌아오십니다.

요한 크레너[바이올리니스트] 씨가 부콘서트마스터가 된다는 발표가 있었습니다. 그것도 거칠거칠한 말투로 말예요. 그 사람은 직접 작곡한 것 중에서 두 개의 심포니를(당치도 않은 일이죠) 연주했는데, "그건 정말로 자네가 작곡한 것인가?"라고 선제후가 묻자 "네, 전하"라고 대답했죠.

"누구에게 배웠나?"

"스위스의 어떤 학교 선생님입니다. 누구나 작곡을 중요하

다고 생각하는데, 그 선생님은 제게 이 고장의 어느 작곡가보다도 많은 걸 가르쳐주셨습니다."

오늘 센보른 백작과 대주교[콜로레도]의 자매가 되는 부인네들이 도착하셨습니다. 저는 마침 극장에 가 있었고요. 알베르트 씨가 말씀하시는 중에 제가 이곳에 있다는 이야기를 하셨고, 제가 일자리가 없다는 사실을 백작님에게 말씀드려주셨습니다. 두 분은 의아해하시며, 제가 그리운 추억의 액수인 12플로린 30크로이처[1크로이처는 당시 60분의 1플로린이었다]라는 급료를 받고 있었다는 사실을 좀처럼 믿어주지 않았습니다. 두 분은 그만 마차를 갈아타셨죠. 저와 말씀을 나누시길 원하신 것 같았는데…… 그 뒤로는 두 분을 볼 수 없었습니다.

자, 이제는 우리 식구들의 안부와 건강을 알고 싶습니다. 엄마도 저도 두 분 모두 건강하시길 기원하고 있습니다. 저는 언제나 더할 수 없이 기분이 좋습니다. 그 염증 나는 일에서 빠져나온 이래로, 마음은 깃털처럼 가볍습니다! 저는 살이 좀 올랐습니다. 폰 발라우[빈의 고관] 씨는 오늘 극장에서 저를 만나주셨습니다. 그리고 라로제 백작 부인[남편은 뮌헨 음악계의 최고 지배인인 잘레른 백작]께는 박스석에서 인사를 드렸죠.

자, 이제는 엄마가 쓰실 자리를 좀 비워놓아야겠네요. 석궁 (石弓) 모임의 여러분에게, 세 명의 회원, 즉 엄마와 저와, 매일처럼 알베르트 씨 댁에 오는 노바크 씨가 안부 여쭙는다고 전해주세요. 그럼 안녕히, 가장 사랑하는 아빠. 아빠의 손에 이루 헤아릴 수 없을 정도의 키스를 합니다. 저의 카나리아 누나를 포옹합니다.

볼프강 아마데 모차르트

31. 아버지에게

뮌헨, 1777년 9월 29, 30일

정말입니다! 친절한 친구들이 아주 많습니다. 하지만 유감 스럽게도, 대개는 아무 일도 할 수 없는 사람이거나, 조금밖에 할 수 없는 사람들뿐입니다. 저는 어제 10시 반에 제아우 백작 댁을 방문했습니다. 처음보다도 훨씬 위엄이 있었지만, 그다지 자연스러운 느낌을 주지 못하는 듯 보였습니다. 하지만 겉보기 만 그랬습니다. 어째서냐 하면, 오늘 차일[킴제의 주교, 편지 26, 30] 예하를 찾아뵈었는데, 예하께서는 매우 정중히 다음과 같 이 말씀하셨습니다.

"우리는 지금 그리 대단한 일을 해줄 수는 없으리라 생각하 네. 나는 뉨펜부르크에서 식사를 하면서 선제후[편지 26]께 슬 그머니 그 이야기를 했지. 선제후께서 '아직은 좀 이르군. 이탈 리아 여행을 해서 유명해진 다음에 와야겠지'라고 하시더군. 그렇다고 거절은 아니고, 지금은 아직 이르다는 이야기지."

이젠 알게 되었습니다. 높으신 분들은 대체로 이처럼 지독 한 이탈리아 병이 들었다는걸요. 하지만 예하는 제게 선제후를 찾아뵙고, 늘 하듯이 제 사정을 말씀드리라고 권해주셨습니다.

저는 오늘 보시토카[보헤미아의 첼리스트] 씨하고 식탁에 마 주앉아 살그머니 이야기를 꺼냈습니다. 이 사람은 제게 아침 9시에 오라고 했습니다. 그러면 꼭 배알할 수 있게 해주겠다는 겁니다. 우리는 이제 친우입니다……

자, 이제 제 이야기로 되돌아옵니다만, 킴제의 주교가 선제

후비 전하와 단둘이서 대화를 나누셨습니다. 비 전하는 어깨를 으쓱하면서, "가능한 일은 다하겠습니다. 하지만 아직은 안 되겠죠"라고 말씀하셨습니다……

저는 이곳에 그대로 머물렀으면 합니다. 그리고 저의 많은 친구들의 의견과 마찬가지로, 제가 1년이나 2년 동안 이곳에 머물면서 저의 노력으로 성과를 거둬 이익을 얻게 된다면, 저는 늘 궁정에서 일자리를 구하고 싶어했었지만, 반대로 궁정에서 손짓하게 될 수도 있겠다고 생각하게 되었습니다. 알베르트[편지 30] 씨는 제가 도착한 이래로 하나의 계획을 머릿속에 그리고 있었는데, 이를 실현하기란 그리 불가능하지는 않으리라 생각됩니다. 즉, 알베르트 씨[뮌헨에서 모차르트가 묵었던 '검은 독수리' 여관 주인(편지 30)]는 열 명의 친구들을 모아서, 각자가 매달 푼돈인 1두카텐을 내놓기로 한다면, 매달 10두카텐, 즉 50굴덴, 1년에 600플로린[플로린은 굴덴과 같은 값어치]이 됩니다. 여기에다 제아우 백작에게서 연 200플로린만 받게 된다면 800플로린이 됩니다. 아빠는 이 계획을 어찌 보십니까. 우정이 깃들인 생각이 아닐까요? 아무튼 실현된다면, 받아들여야 하지 않을까요? 저로서는 더 바랄 게 없을 것 같습니다. 게다가 잘츠부르크 가까이에 있게 됩니다.

그리고 가장 사랑하는 아빠, 아빠가 잘츠부르크를 떠나 뮌헨에서 지낼 마음이 드신다면(그러길 마음속 깊이 바라고 있습니다만), 매우 즐겁고도 쉬운 일이 되겠죠. 우리가 잘츠부르크에서 504플로린으로 살림을 해야 했다면, 뮌헨에서는 거뜬히 600 또는 800플로린으로 살 수 있을 테니까요.

……보시토카 씨는 제가 선제후를 뵐 수 있게 하는 일을 맡

아주셨습니다. [오늘 30일] 10시에, 전하께서 사냥을 나가시기 전 미사곡을 듣기 위해 꼭 지나가시는 좁은 방으로 데려가줬습니다. ……저는 말씀드렸습니다.

"전하, 공손히 발밑에 엎드려, 봉사하게 해주시길 간청드립니다."

"좋아. 잘츠부르크를 아주 떠나겠다는 말인가?"

"아주 떠날 겁니다, 전하."

"그런데 도대체 어째서 다투었단 말인가?"

"아닙니다 전하. 저는 그저 여행을 허가해주십사 청원을 드렸는데, 거절하셨습니다. 그래서 아무래도 이렇게 하는 수밖에는 없었습니다. 하긴 저는 아주 이전부터 떠나려 하고 있었습니다. 잘츠부르크는 제가 살 곳이 아니기 때문입니다. 그럼요, 정말 그렇습니다."

"이런, 젊은이라 그렇군! 하지만, 자네 아버지는 아직 잘츠부르크에 있겠지?"

"네, 전하. 아버지는 충실히 봉사하고 있습니다. 저는 이미 세 번 이탈리아에 다녀왔고, 3개의 오페라[〈폰토의 왕 미트리다테〉 K 87(74a), 〈알바의 아스카니오〉 K 111, 〈루치오 실라〉 K 135]를 썼습니다. 볼로냐의 아카데미아 회원이 되었는데, 그러기 위해서 시험도 쳤습니다. 수많은 대가들이 너댓 시간이나 열심히 머리를 짜내면서 땀 흘려야 하는 걸, 저는 한 시간 만에 완성했습니다. 이런 일이, 저로서는 어느 궁정에서나 봉사할 능력이 있다는 증거가 되리라 생각합니다. 그러나 저의 오직 하나의 소원은 전하에게 봉사하고 싶다는 겁니다. 전하께서는 자신께서 위대한……"

"그렇군. 하지만 [콘서트마스터 또는 악장의] 빈자리가 없거든. 안됐지만 말이지."

"공석이 하나라도 있다면, 저는 반드시 뮌헨의 자랑거리가 되리라고 생각합니다만."

"어쩔 도리가 없어. 빈자리가 없으니까."

전하는 걷기 시작하면서 그렇게 말씀하셨습니다. 저는 전하에게 작별 인사를 드렸습니다. 보시토카 씨는 선제후가 계신 곳에 자주 찾아가보라고 권해줬습니다……

잘츠부르크의 참을 수 없는 상황에서 벗어나, 이곳에 와서 바이에른 선제후에게 당한 거절은, 모차르트가 맛본 가장 뼈아픈 실망 가운데 하나였다. 그러나 그 거절 덕분에 모차르트는 독립한 작곡가가 되었다. 그리고 뮌헨-만하임-파리-만하임-뮌헨을 거친 오랜 여행(1777년 9월~1779년 1월)에서는 그리 성공을 거두지 못했는데, 그 뒤로 이어지는 2년에 걸친 잘츠부르크 시대의 왕성한 작곡 활동도 그 결과라고 할 수 있을지도 모른다.

32. 아버지에게

뮌헨, 1777년 10월 2, 3일

어제, 10월 1일에 다시 잘레른 백작[뮌헨의 음악과 극장의 최고 지배인, 편지 30]에게 찾아갔고, 오늘 2일에는 그곳에서 식사도 했습니다. ……잘레른 백작 댁에서 사흘 동안 여러 음악을 악보 없이 암보로 연주하고, 다음에는 백작 부인을 위해 2개의

카사치오네[〈로드론의 야곡〉이라고 불리는 디베르티멘토 K 247과 K 287(271H)]를, 마지막으로 론도가 있는 종곡(終曲)[여러 가지로 추정되고 있지만 확실하지 않다]을 암보로 연주했습니다. 잘레른 백작이 얼마나 기뻐했는지, 아빠는 상상할 수 없으실 겁니다. 어찌 됐든, 그분은 음악을 아십니다. 다른 귀족들은 코담배를 만지작거리거나, 코를 풀거나, 기침을 하기도 하고 아니면 이야기를 시작하곤 했지만, 백작은 언제나 브라보라고 하셨거든요. 저는 백작에게 말했습니다.

"선제후께서 이곳에 계셨더라면 아마도 무엇인가를 들어주셨을 텐데, 그분은 저에 대해 아무것도 알지 못하십니다. 제가 어느 정도로 할 수 있는지, 알지 못하십니다. 이 어른들은 누가 하는 말이든 다 믿어버리며, 전혀 시험도 해보려 하지 않습니다. 언제나 그렇지요. 저는 한번 시험을 해보였으면 합니다. 뮌헨의 작곡가를 모두 불러모아도 좋아요. 아니, 이탈리아와 프랑스, 독일, 영국, 그리고 스페인에서 몇 사람 불러도 좋겠군요. 저는 어느 누구에게도 지지 않고 쓸 자신이 있습니다."

저는 이탈리아에서 어땠는지를 백작에게 말씀드렸습니다. 그리고 저에 대한 논의가 벌어진다면, 그런 걸 드러내주십사 청원했습니다. 백작은 "나는 별 힘이 없어. 하지만, 내가 할 수 있는 일이 있으면 기꺼이 해주겠네"라고 하셨습니다. 백작 역시 제가 한동안 이곳에서 머무를 수 있다면, 일이 저절로 풀릴 거라는 의견입니다.

저 혼자라면 그렇게 하지 못할 것도 없습니다. 제아우 백작에게서 적어도 300플로린은 받습니다. 식사는 염려할 것도 없습니다. 항상 초대받고 있으니까요. 초대가 없을 때면 알베르

트 씨[편지 31]가 기꺼이 식사에 초대해줍니다. 저는 많이 먹지 않습니다. 물을 마시고, 마지막으로 과일과 포도주 딱 한 잔으로 끝냅니다. 제아우 백작과 계약하게 될 겁니다(모두가 친구들의 힌트 덕입니다). 해마다 부파와 세리아의 독일 오페라를 4곡 써서 제공할 겁니다. 그리고 한 곡에 대해서 하루 저녁 수입은 제가 갖고, 즉 제 수입이 될 겁니다. 전부터 내려온 관습입니다. 그것만으로도 적어도 500플로린은 들어오지요. 거기에다 제 급료를 합치면 800플로린, 아니 틀림없이 그 이상이 됩니다. 배우이면서 가수인 라이너 씨[실제로는 파고티스트] 역시 그 사람 몫인 저녁에는 200플로린이나 받거든요. 그리고 저는 이곳에서 매우 인기가 있습니다. 그리고 제가 음악 면에서 독일 국민연극이 향상되도록 하는 일을 돕는다면(제 능력으로 그렇게 될 게 틀림없습니다) 점점 더 인기가 올라가겠죠. 독일풍 오페레타[니콜로 비치니의 〈어부 아가씨〉를 다시 쓴 것]를 들었을 때, 바로 쓰고 싶어서 온몸이 근질근질했습니다.

제1가수는 [마르가레테] 카이저 양인데, 이곳의 한 백작의 주방 담당 딸입니다. 매우 인상이 좋은 소녀인데, 무대 위에서는 예쁘지만 아직 가까이서 본 일은 없습니다. 이 고장 태생입니다. 제가 들었을 때는 겨우 세 번째 하는 출연이었습니다. 너무 강하지도 않고, 그렇다고 약하지도 않은 고운 목소리를 가졌습니다. 매우 맑고 제대로 억양을 붙입니다. 그 선생님은 발레지[독일의 테너 가수]입니다. ……이 아가씨가 몇 소절을 단숨에 노래할 때, 크레셴도와 데크레셴도를 너무나 훌륭히 처리해서 놀라고 말았습니다. 트릴을 아직은 여유 있게 합니다. 이 역시 좋았습니다. 언젠가 좀 더 빠르게 할 생각이라면, 맑고 분명한

소리가 될 테니까요, 어쨌든 트릴은 빠른 편이 간단하죠.

10월 3일에 이 글을 쓰고 있습니다. 내일 궁정 분들이 다른 곳으로 떠나서, 25일까지는 돌아오지 않습니다. 만일 이곳에 그대로 계신다면, 저는 역시 '운동'을 하고 있었겠죠. 그리고 아직도 한동안 이곳에 머무르고 있었겠죠. 그래서 이번 화요일에 엄마와 함께 여행을 계속하게 될 것 같습니다. 그러나, 제가 지난번에 쓴 조합의 건[편지 31. 각자가 1두카텐씩을 낸다]은 어떻게든 성립되길 바라면서 말이죠. 저희들에게는 여행이 즐거운 일이 아니니, 확실한 정착지가 있었으면 해서입니다.

폰 크린멜[편지 29] 씨가 오늘 킴제의 주교[편지 30]를 방문하셨습니다. 이분은 주교 말고도 여러 일을 하는데, 잘츠부르크에도 볼일이 있었던 겁니다. 이분은 좀 별난 인물입니다. 여기서는 각하라고 불리고 있습니다. 하인들의 이야기인데, 이분은 제가 여기 머물길 무엇보다도 바라고 계시니, 백작[킴제의 주교]에게 저에 관한 이야기를 열심히 해주셨습니다. 그리고 제게 "나에게 맡겨두라고. 백작과 이야기해볼게. 그분하고는 이야기가 잘 통하거든. 지금까지 여러모로 일을 도와드렸으니까"라고 말씀하셨습니다. 하지만, 일이 그렇게 신속하게 진행되는 것은 아니죠. 그 사람[크린멜 씨]은, 궁정 어른들이 귀환하면, 선제후에게 열심히 이야기해주시겠죠.

오늘 아침 8시에 제아우 백작 댁에 찾아갔습니다. 아주 간단히 다음과 같은 말씀을 드렸습니다.

"각하께 저와 제 문제를 제대로 설명해드리기 위해 왔을 뿐입니다. 제가 이탈리아에 다녀오지 않으면 안 된다고 비난한 분도 있었지만, 저는 이전에 16개월이나 이탈리아에 가서 3개

의 오페라를 썼으니 충분히 이름이 알려져 있습니다. 그러고 나서 어떤 일이 있었는지는 각하께서 이 서류를 통해 아실 수가 있을 겁니다."

저는 백작께 서류[편지 29]를 보여드렸습니다.

"각하께서 이 모든 걸 봐주신 터에 이런저런 말씀을 올리는 것은, 사람들이 저에 대해 어떤 말들을 하든, 그리고 제가 부당한 처사를 받게 되더라도 각하께서 제 편이 되어주시는 게 당연하다고 여기시게 하고 싶었을 뿐입니다."

이제 프랑스로 가냐고 물으시기에, 아직 독일에 머물고 싶다고 말씀드렸습니다. 그러자 뮌헨이로구나 짐작하시고서 웃음 지으며 "아, 그래 이곳에 더 있어줄 건가?"라고 하셨습니다. 저는 말씀드렸습니다.

"글쎄요. 기꺼이 이곳에 머무르고 싶습니다. 그리고 실토하자면, 선제후 전하께서 얼마간이라도 주시리라고 생각한 이유는 오직, 앞으로 저 자신의 작곡으로, 게다가 아무런 이해도 염두에 두지 않고 각하를 모시고 싶었기 때문입니다. 그 편이 저로서는 기쁨이 되리라고 생각했습니다."

이 말을 듣자 백작은 모자를 약간 들어올리셨습니다.

......

33. 아버지에게

<div style="text-align:right">뮌헨, 1777년 10월 11일</div>

......

　저는 다시 한 번 오페라를 쓰고 싶다는 말만으로는 어떻게 표현하기 힘든, 뜨거운 욕망을 갖고 있습니다. 그 길이 멀다는 사실은 분명합니다. 지금은 사실, 제가 이 오페라라는 걸 쓰지 않으면 안 되던 시절과는 한참 떨어져 있습니다. 그 경지에 이르자면 여러 변화가 일어나겠죠, 하지만 결국에는 그런 시절이 오리라고 생각합니다. 그러는 동안에 일할 곳이 생기지 않는다 해도, 여차하면 이탈리아에 가도 그럭저럭 살아갈 방도가 생기겠죠. 사육제에서 틀림없이 100두카텐은 들어옵니다. 한번 나폴리에 편지를 쓰면 어디서든 저를 원하겠죠. 아빠도 이미 아시는 것처럼, 봄과 여름과 가을에는 여기저기서 오페라 부파가 열립니다. 그에 대한 연습을 위해, 또다시 하는 일 없이 지내지 않기 위해 작품을 쓸 수가 있습니다. 물론 돈을 많이 받을 수는 없겠지만, 그래도 꽤 됩니다. 게다가 그렇게 하다 보면, 독일에서 100번의 음악회를 여는 것 이상으로 명성과 신용을 얻을 수 있습니다. 그리고 저는 작곡해야 할 일이 생기면 조금은 즐거워집니다. 뭐니 뭐니 해도 작곡이 제 유일한 기쁨이며, 제가 열중할 수 있는 일이니까요......

　그런데, 제가 어딘가 일할 곳이 생기는 경우, 또는 어딘가에 그런 일자리가 생길 가능성이 있을 경우에는 [이탈리아에서의 계약] 서류가 저를 한껏 추켜올리며, 수입도 위로 끌어올릴 수 있게 됩니다. 하지만 그저 해본 말일 뿐입니다. 제 기분을 그대로 말했을 뿐입니다. 제가 틀렸다고 아빠가 이런저런 이유를 들어 납득시켜 주신다면, 어쩔 수 없이 내키지 않더라도 그에 따를 겁니다. 그런 경우에는 오페라 이야기를 들으신대도 괜

찮겠죠. 극장에 가서 다양한 목소리를 듣는 일만큼은 상관없겠죠. 아, 그것만으로도 저는 환희를 느낍니다.

......

'베즐레', 알로이지아

아우크스부르크, 만하임

34. 아버지에게

아우크스부르크, 1777년 10월 14일

……이곳처럼 저를 소중히 대접해준 곳은 지금까지 어디에
도 없었습니다[물론 비아냥]. 맨 먼저 간 곳은 시장(市長)인 롱
고타발로[랑겐만텔이라는 독일어 이름을 장난으로 이탈리아어처럼
표현한 것] 씨한테였습니다. 저의 페터[Vetter, 원뜻은 사촌. 친척
의 일반적 명칭이지만 실은 아버지 레오폴트의 동생, 프란츠 알로이
스 모차르트] 님은 매우 존경할 만하고 친절한 인품으로 견실한
시민입니다. 그곳까지 저를 데려가서, 제가 시장을 만나고 나
올 때까지 종복이라도 되는 듯 다소곳이 기다리고 있었습니다.
저는 물론, 맨 먼저 아빠의 정중한 인사말을 전했습니다. 시장
님은 감사하게도 여러 일을 떠올리시고, "부친께서는 지금도
안녕하신가?" 하셔서 저는 얼른 "감사하게도, 잘 계십니다. 시
장님도 안녕하셨지요"라고 말했습니다. 그러자, 시장님은 매우

정중히, 제게 '당신'이라고 부르셨습니다. 저는 처음부터 줄곧 '각하'라고 부르고 있었죠. 시장님은 저를 잠시 쉴 새도 없이 (2층에 있는) 사위[실은 아들]에게 데려갔습니다. 페터(사촌)는 그러는 동안 줄곧 계단 하나를 사이에 둔 현관 옆에서 정중히 기다리고 있었습니다. 저는 안간힘을 쓰면서 자제했지만, 아주 정중한 투로 뭔가 말을 하고 싶어 안달이 났습니다.

2층에서는 몸이 경직되어 있는 아드님과 다리가 길고 젊은 부인과 약간 모자란 듯한 노부인을 모시고, 자그마치 45분 동안 슈타인[질버만에게도 배운 일이 있는 오르간, 피아노 제작자]의 고급 클라비코드를 연주했습니다. 몇 개의 즉흥곡을, 마지막으로 그곳에 있던 모두를 초견(初見)으로 연주했습니다. 그중에는 에델만[독일 태생, 프랑스에서 활동한 작곡가]이라는 사람이 쓴 매우 아름다운 곡이 있었습니다. 그리고 저도 착실히 예의 바르게 행동했습니다. 상대방과 똑같이 하는 게 제 습관이고, 그래야 좋은 결과를 낳기 때문이죠. 저는 식사 뒤 며칠 안에 슈타인 씨를 만나고 싶다고 말했더니, 아들이 얼른 안내역을 하겠노라고 했습니다. 저는 그 호의에 감사를 표하고 오후 2시에 오겠다고 약속했습니다.

약속 시간에 갔더니, 마치 학생처럼 보이는 처남 두 사람도 함께 가게 되었습니다. 제가 누구라는 사실을 말하지 말아달라고 부탁했건만, 랑겐만텔 씨는 깜박하고 슈타인 씨에게 "이제 피아노의 명수를 소개하겠습니다"라고 말하고, 그러면서 싱긋 했습니다. 나는 즉시 이에 항의를 하고 "뮌헨의 지겔[피아노 교사] 씨의 불초 제자에 지나지 않습니다"라고 말하고, 지겔 씨로부터 천 번의 인사말을 전했습니다. 슈타인 씨는 머리를 옆

으로 흔들고 있었는데, 마침내 "혹시 모차르트 씨 아니십니까" 하는 거예요. "당치도 않습니다. 저는 트르차모[이름을 거꾸로]라고 합니다. 이것이 선생님께 드리는 편지입니다"라고 말했습니다.

슈타인 씨는 편지를 받더니 바로 봉투를 열려 하기에, 저는 얼른 "어째서 그 편지를 지금 여기서 읽으려 하십니까. 그보다는 문을 열고서 홀로 들어가게 해주시겠습니까. 선생님의 피아노를 보고 싶어 견딜 수가 없습니다"라고 했습니다.

"그럼 이리 오세요. 말씀대로 하지요. 하지만 저는 분명 모차르트 씨가 틀림없다고 생각합니다만."

슈타인 씨는 문을 열었습니다. 저는 얼른 방에 놓여 있는 3대의 피아노 중 하나에 다가가 연주했습니다. 슈타인 씨는 자신의 생각을 확인하고 싶은 나머지 편지봉투를 열었습니다. 서명을 읽기만 하고서 "아!" 하고 외치더니 저를 끌어안았습니다. 그리고 열십자를 긋기도 하고, 얼굴을 찡그리기도 하면서 매우 기뻐하셨습니다. 그분의 피아노 이야기는 나중에[편지 36] 하기로 할게요.

35. 아버지에게

아우크스부르크, 1777년 10월 16, 17일

......

이런 이야기는 할 수 있습니다. 만일 저 훌륭한 아저씨[프란츠 알로이스 모차르트, 편지 34]라든지 그 사랑스러운 사촌[마리아 안나 테클라 모차르트]이 없었더라면 아우크스부르크에 온 일을, 제 머리에 머리카락이 남아 있는 한 후회했겠죠. 그래서 저의 사랑스러운 사촌 아가씨에 대한 이야기를 좀 써야겠는데, 내일까지 보류해두기로 하죠. 당연히 칭찬받아 마땅한 그 사람을 올바르게 칭찬해야겠다고 생각하고 보니, 아주 명랑한 기분이 되어 있지 않으면 안 되거든요.

17일 아침 일찍 이 글을 쓰고 있지만, 제 사촌이 아름답고, 현명하고, 사랑스럽고 재주 있고, 밝은 사람임을 보장합니다. 잠시 뮌헨에 체류했던 적도 있습니다. 우리들은 참 죽이 잘 맞습니다. 무엇보다 그 사람은 약간 심술궂거든요. 우리 둘이 모든 사람들을 놀려대면, 유쾌해집니다.

　……

36. 아버지에게

아우크스부르크, 1777년 10월 17일

　……

그럼 먼저 슈타인[편지 34]의 피아노부터 이야기를 시작할게요. 슈타인 씨의 작품을 보기 전까지는, 저는 슈페트[남독일 레겐스부르크의 피아노 제작자]의 피아노가 가장 좋았습니다. 하지

만 지금은 슈타인 쪽이 훨씬 훌륭하다고 말하지 않을 수 없습니다. 이쪽이 레겐스부르크의 제품보다도 공명 억제를 한층 잘하기 때문입니다. 강하게 치면, 손가락을 놓고 있건 떼고 있건 울리는 순간 그 소리가 사라지고 맙니다. 마음대로 건반을 쳐도 소리는 언제나 한결같습니다. 까딱까딱 소리가 난다거나, 강해진다거나 약해지지도 않고, 물론 소리가 나지 않은 적도 없습니다. 한마디로 말한다면, 모두가 일정합니다.

슈타인 씨는 그 피아노 1대를 300플로린 이하로는 팔지 않는다는 게 분명한데, 그렇게 해도 그 사람이 여기에 들인 노고와 근면은 보상받을 수 없습니다. 소음 장치가 들어 있다는 게, 다른 사람의 악기에서는 볼 수 없는 특징입니다. 그런 게 갖춰진 악기는 100개 중 하나도 없습니다. 하지만, 그게 없으면 도저히 피아노가 딸각딸각 소리를 낸다든지, 여운이 남지 않게 할 수가 없습니다. 그 사람의 해머는 사람이 건반을 치면, 그대로 누르고 있든 손을 떼든 현 위로 튀어오르고, 그 순간 다시 내려옵니다. 그 사람은 그런 피아노를 한 대 완성하면(저 스스로에게 이야기한 것인데), 맨 먼저 그 앞에 앉아 여러 패시지라든지 프레이즈, 또는 도약을 시험해보고 깎아내는 등 다양하게 조정해보고 난 뒤, 그 피아노가 무엇이든 할 수 있을 때까지 멈추지 않는다는 겁니다. 이 사람은 자신의 이익을 위해서만이 아니라 오로지 음악을 위해 일하고 있는 거지요, 아니면 간단히 해치우고 말았겠지만요.

……제가 슈타인 씨에게, "당신의 오르간을 쳐보고 싶군요. 뭐니 뭐니 해도 오르간은 나의 정열의 타겟이거든요"라고 말했더니 그 사람은 놀라서 대꾸했어요. "뭐라고요? 당신 같은

피아노의 명수가, 감미롭지도 않고 표정도 없는데다, 피아노나 포르테를 표현할 수도 없고 단조로운 소리를 내는 이런 악기를 연주하고 싶다니요!"

"그런 것은 아무래도 좋습니다. 누가 뭐라든 오르간은, 제 눈과 귀에는 온갖 악기의 임금님입니다."

"그러시다면 마음대로 하시죠."

그래서 우리는 함께 나갔습니다. 저는 그 사람의 말에서, 제가 그 오르간을 별로 잘 치지 못할 거라고, 전적으로 피아노 치듯이 치겠지 하고 생각하고 있다는 사실을 눈치챘습니다. 그 사람의 말에 따르면 쇼베르트[요한 쇼베르트가 아니라, 아마도 크리스티안 슈바르트]가 부탁하는 바람에 오르간을 연주하게 한 적이 있었답니다.

"처음부터 걱정이었죠. 쇼베르트가 그 이야기를 모든 사람에게 하는 바람에 교회가 꽉 찼으니까요. 이 사람은 감격과 정열과 템포 그 자체가 되겠지, 하지만 오르간으로는 그런 일이 제대로 될 턱이 없다고 나는 생각하고 있었습니다. 그런데 연주가 시작되자, 나의 생각은 금방 바뀌고 말았습니다"라는 겁니다. 저는 "어찌 생각하시나요, 슈타인 씨. 저는 오르간 위를 뛰어다닐까요?"라고만 말했습니다.

"아니오, 선생. 그건 전혀 다른 이야기입니다."

우리는 안으로 들어갔습니다. 제가 전주곡을 시작하자, 그 사람은 아주 싱글벙글했습니다. 그런 다음 푸가를 하나 더.

"그런 식으로 연주하신다면, 오르간을 치고 싶어지겠군요."

슈타인 씨가 말했습니다.

……

37. 아버지에게

아우크스부르크, 1777년 10월 23~25일

......

그런 다음 저는 사촌 님[편지 34]과 함께 '성 십자가 수도원' 가까이서 식사를 했습니다. 식사하는 동안 음악이 연주되었는데, 바이올린이 너무나 서툴더군요. 저는 아우크스부르크의 오케스트라보다 교회에서 연주하는 음악을 더 좋아합니다. 저는 신포니아를 한 곡, 그리고 반하르[보헤미아 태생의 작곡가]의 협주곡 B♭장조의 바이올린을 연주해서, 만장의 갈채를 받았습니다. 수석 사제[오르가니스트이고 성 십자가 수도원의 수석 사제]는 정직하고 재미있는 사람인데, 에벌린[오스트리아의 작곡가, 잘츠부르크의 악장]의 조카로, 이름은 체싱거라고 합니다. 이분은 아빠에 대해 잘 알고 있어요. 만찬 때에 저는 스트라스부르 협주곡[바이올린협주곡 K 218]을 연주했습니다. 기름처럼 매끈하게 했죠. 모두들 아름답고 투명한 소리를 칭찬했습니다.

그 뒤로 조그만 클라비코드가 나왔습니다. 저는 서주를 연주하고, 소나타 한 곡과 피셔[요한 크리스티안. 독일의 오보이스트]의 미뉴에트에 의한 피아노를 위한 12변주곡[K 179(189a)]을 연주했습니다. 그런 뒤 다른 사람들이 사제에게 귓속말을 하더니, 제가 오르간풍으로 하는 연주를 들어야겠다고 하더군요. 저는 사제에게 테마를 내주십사고 했지만, 사제는 내려 하지 않았습니다. 하지만 성직자 한 분이 내주시기에 그걸 자유로이 전개했고, 도중에(푸가는 g단조로 시작했지만) 장조로 바꾼

다음 아주 익살스럽게, 게다가 템포를 바꾸었다가 다시 마지막으로 테마로 되돌아가, 이번에는 꽁무니부터 연주했거든요. 마지막에는 저도 이 농담조의 것을 푸가의 테마로 사용할 수 없을까 하는 생각이 떠올랐습니다. 우물쭈물 생각할 것 없이 바로 그렇게 했습니다. 그러자 매우 정확하게 연주되어, 마치 다저[아우크스부르크의 양복집]가 치수를 잡는 식이었습니다. 수석 사제는 엄청나게 기뻐하시면서 말했습니다.

"이것으로 끝이겠군요. 정말 이루 말로 표현할 수도 없네요. 설마 지금 들은 정도로 잘하리라곤 생각도 하지 못했습니다. 당신은 완벽한 사람입니다. 물론 주교들도 살아생전에 오르간을 이처럼 적확하고 진지하게 연주하는 걸 들은 적은 없노라고 말하고 있습니다."(주교는 며칠 전 제 연주를 들었지만, 사제는 계시지 않았습니다) 마지막으로 누군가가 푸가로 되어 있는 소나타[아마도 J. S. 바흐의 곡]를 가져와 제게 연주시켰습니다. 하지만 저는 말했습니다.

"여러분, 이건 너무합니다. 실토하지만, 이 소나타는 그렇게 금방 연주할 수는 없습니다."

"그렇고말고요. 나도 그렇게 생각합니다"라고 주교님은 열심히 말했습니다. 이 사람은 전적으로 제 편입니다.

"그건 너무합니다. 그렇게 할 수 있는 사람은 없습니다."

"하지만 어쨌든 해보겠습니다"라고 제가 말하자, 제 뒤쪽에서 사제님이 언제까지나 "이런 고약한 악당, 장난꾸러기, 이봐, 이봐" 하고 말하는 소리가 들렸습니다. 11시까지 연주했습니다. 푸가의 주제만 내놓는지라 폭격당하고 포위된 기분이었습니다……

말이 나온 김에, 슈타인 씨의 따님[당시 아우크스부르크에서 피아노 천재로 알려진 마리아 안나 슈타인. 1793년에 빈의 피아노 제작자 안드레아스 슈트라이허와 결혼했고, 훗날 나네테 슈트라이허라는 이름으로 베토벤의 생활에서 중요한 역할을 한다]에 대해 쓰겠습니다. 이 아이를 보고 듣고 하면서 웃지 않을 수 있는 사람은, 이 아이의 아버지와 마찬가지로 '슈타인(돌)'임이 틀림없습니다. 이 아이는 절대로 한가운데가 아니라, 오른쪽에 가서 앉습니다. 몸을 움직이거나, 얼굴을 찡그리거나 할 기회를 많이 갖기 위해서랍니다. 눈을 부릅뜨기도 하고, 빙긋이 웃기도 합니다. 같은 악구(프레이즈)가 두 번 나오면 두 번째는 천천히 연주하고, 세 번째가 되면 한층 더 느리게 칩니다. 패시지를 칠 때면 팔을 높다랗게 올려서 패시지를 강조하므로, 손가락이 아닌 팔로, 그것도 힘을 들여 무겁고 어설프게 치게 됩니다.

하지만 가장 멋들어진 것은, (기름처럼 매끈하게 흘려야 하는) 패시지가 되면 어쨌든 손가락을 다양하게 바꾸어야 하건만, 그런 데는 전혀 신경도 쓰지 않아요. 시간이 허락하면 치기를 잠시 멈추고는 다시 아무렇지도 않다는 듯 시작합니다. 그러는 바람에 틀린 음을 내지 않을까 생각하지만 오히려 기묘한 효과를 내기도 합니다.

이런 이야기를 쓰는 이유는, 피아노 연주와 교수를 위한 하나의 사례를 제시해서, 아빠가 틈이 생기면 여기서 어떤 이익을 끌어낼 수 있으리라 생각했기 때문입니다. 슈타인 씨는 딸한테 완전히 손 들고 말았습니다. 딸은 8세 반입니다. 무엇이든 오직 암보(暗譜)로 배울 뿐입니다. 대단한 인물이 될지도 모릅니다. 타고난 재능은 있습니다. 하지만 이런 식이어서는 아

무엇도 될 수 없습니다. 언제까지나 템포를 몸에 익힐 도리가 없겠죠. 손을 무겁게 하는 데 열중하고 있으니까요. 어렸을 때부터 템포를 따지지 않고 치는 데 열심이었으니까요. 가장 어려운 일, 음악에서 가장 중요한 일, 즉 템포에 익숙해지는 일은 결코 없겠죠.

슈타인 씨와 저는 이 점에 대해 두 시간씩이나 서로 이야기했습니다. 그리고 그 사람을 어지간히 개종시켜 놓았으므로, 이제는 모든 것에 대해 제 조언을 바라곤 합니다. 전에는 오로지 베케[독일의 작곡가 겸 피아니스트] 씨에게 다녔는데, 이제는 제가 베케 씨보다 피아노를 잘 친다고 합니다. 저는 얼굴을 찡그리거나 하지 않지만 그러면서도 표정이 풍부하게 치고요. 그 사람이 직접 고백했는데, 지금까지 어느 누구도 그 사람 피아노를 이처럼 잘 친 적이 없다네요. 그런데 이제야 더 나은 연주를 실제로 보기도 하고 듣기도 한 거죠. 제가 시종 박자를 정확히 지키고 있다는 점, 이에 대해 모두가 감탄합니다. 아다지오의 템포 루바토인 경우, 왼손은 전혀 관계가 없다[고음 부분은 템포를 벗어나더라도 저음부는 기본 템포를 지키는 방식. 예전부터 하던 방식인데, 낭만파 시절이 되면 이 법칙이 무너져간다]는 걸 그 사람들은 전혀 이해할 수가 없어, 왼손이 따라가고 맙니다.

뮌헨에서 아우크스부르크에 잠시 들렀는데, 아우크스부르크는 아버지가 태어난 곳이며, 모차르트가 매우 좋아하는 사촌 베즐레가 살고 있는 거리다. 이 편지는 모차르트의 음악 지식을 내비친다. 이보다 전인 14일 편지 34에는 피아노 제작자 슈타인과의 첫 만남 이야기가 써 있는데, 슈타인의 피아노(하머클라비어)는 모차르트의 판단에 따라 크게 개선되었다.

38. 아버지에게

만하임, 1777년 11월 4일

......

만하임에서 올리는 두 번째 편지입니다. 저는 매일 칸나비히[작곡가 겸 바이올리니스트. 이른바 만하임 악파의 대표자 중 한 사람. 뒷날 뮌헨의 궁정악단으로 옮김] 씨 댁에 갑니다. 오늘은 엄마도 함께 갔습니다. 그 사람은 이전에 비해 아주 딴사람이 되었습니다. 오케스트라 사람들도 모두 그렇게 말합니다. 제게 매우 호감을 갖고 있습니다. 딸이 하나 있는데, 피아노를 매우 잘 칩니다. 저는 칸나비히 씨를 단단히 친구로 삼고 싶어서, 따님을 위해 [피아노] 소나타[아마도 K 309(284 b)] 하나를 쓰고 있는데, 이미 론도까지 완성되어 있습니다. 처음의 알레그로와 안단테를 다 쓴 뒤, 제가 연주했습니다. 그 소나타가 얼마나 박수갈채를 받았는지, 아빠는 상상도 못하시겠죠.

......그런데, 이 고장의 음악 이야기를 써야겠습니다. 토요일 만성절(萬聖節) 때 성당의 장엄 미사에 나갔습니다. 오케스트라는 매우 훌륭하고 단원 수도 많습니다. 양쪽에 바이올린이 10 내지 11, 비올라가 4, 오보에가 2, 플루트가 2, 클라리넷이 2, 호른이 2, 첼로가 4, 파곳이 4, 그리고 콘트라베이스가 4, 그리고 트럼펫과 팀파니입니다. 이것으로 아름다운 음악을 할 수 있습니다. 하지만 저는 군이 이곳에서 미사곡을 지을 생각은 없습니다. 왜일까요? 짧아서? 아닙니다. 여기에서는 모든 게 짧아야 하거든요. 교회의 양식 때문에? 당치도 않습니다. 여기

서는 지금 당장의 사정 때문에 주로 악기를 위해 써야 하기 때문입니다.

이곳 성악 파트 이상으로 고약한 것은 생각할 수 없기 때문입니다. 소프라노 6명, 알토 6명, 테너 6명과 베이스 6명, 이에 비해 바이올린 20과, 베이스 12이니까 정확히 0대 1의 비율입니다. 그렇죠, 브링거[요제프 브링거 신부, 모차르트 집안과 친한 친구. 한때 모차르트의 가정교사] 씨? 이는, 이탈리아인의 평판이 매우 나쁜 데서 왔습니다. 이곳에는 카스트라토가 두 명뿐입니다. 그 둘 모두 늙었습니다. 이들을 아마도 부려먹다 버리겠죠. 소프라노[의 카스트라토]는 아예 알토를 부르고 싶어합니다. 더는 고음이 나오지 않거든요. 이곳에 있는 몇몇 소년도 형편없습니다. 테너와 베이스는 우리 고장과 마찬가지로, 마치 장례식용 가수들 같습니다.

부악장인 포글러[포글러 신부, 작곡가 겸 이론가. 베버와 마이어베어의 스승] 씨는 최근 그 자리에 취임한 사람인데, 가련한 음악 피에로이고 매우 자만심이 크지만 능력은 그리 없습니다. 오케스트라 사람들도 모두 싫어합니다. 하지만, 오늘 일요일에 홀츠바우어[만하임의 악장, 작곡가]의 미사를 들었습니다. 이미 26년 전 것인데 꽤 좋습니다. 이 사람은 작곡을 상당히 잘합니다. 교회음악의 양식도 훌륭하고 성악부와 기악부의 구조도 좋은데다, 푸가도 잘 구성되어 있습니다.

......

39. 안나 테클라 모차르트[베즐레, 편지 35]에게

만하임, 1777년 11월 5일

가장 사랑하는 베즐레, 헤즐레(토끼)야!

그리운 편지, 확실하게 받고 낚아챘어. 아저씨, 아가씨, 아주머니, 콩주머니, 그리고 당신, 그대가 건강, 생강임을 알았지, 앓았지. 우리 역시 감사하게도 매우 건강, 건건해. 나는 오늘 아빠, 아파에게서 편지, 건지도 받았어. 그쪽에서도 내가 만하임에서 보낸 편지, 곤지를 받았을, 박았을 테지. 그럼 됐어, 뱄어. 이만, 이번에는 제대로 된 이야기를 쓸게.

주교님, 설교님이 또 뇌졸중으로 쓰러지신 것은 매우 안됐네. 하지만 하느님, 하나님이 도우셔서 큰일이 나지는 않을, 안을 것이라 생각되는군. 베즐레는 내가 아우크스부르크를 떠나기 전에 약속해준 일[베즐레의 초상화를 보낸다는 것]을, 오래지 않아, 오렌지 않아 지켜주겠노라고 나에게, 파에게 써 보냈는데, 매우 원통한[기쁜] 일이야. 그리고 베즐레는 나한테도 초상화를 보내줬으면 하고 썼고, 아니 섰고, 누설했고, 알렸고, 고백했고, 암시했고, 보고했고, 통지했고, 고지했고, 바랐고, 추구했고, 청원했고, 탐했고, 좋아했고 명령했지. 좋아. 꼭 보낼게, 혼낼게. 암, 틀림없이 네 코에 똥을 쌀게, 그게 네 뺨으로 흐를 테지. 그런데, 너는 spuni cuni fait[의미 불명]를 갖고 있니? 무어라고? 너는 아직도 나를 좋아하는지?[아마도 '나는 아직도 너를 좋아해'라는 뜻] 나는 그렇게 생각하고 있어. 그러면 됐어, 샜어. 그럼, 세상은 다 그런 거지. 지갑을 가진 사람이 있는가 하

면 돈을 가진 사람도 있거든. 너는 어느 쪽으로 붙을 거야. 물론 나겠지? 그렇지? 나는 그렇게 생각하니까! 이번에는 이전 것보다 지독하게 되었군.

언젠가 다시 금 세공사한테 가보지 않을래?

하지만, 그곳에서 무엇을 하면 좋을까? 무엇을? 아무것도!, 아마도 Spuni Cuni fait에 대해 물어보고, 그 이상 아무 짓도 하지 말아야지. 아무 짓도? 그래, 그래, 이젠 됐어. 그 사람들은 모두 살아 있는 거야, 그 사람들, 그 사람들. 그 이상 무엇이라고 하면 좋을까? 이제는 잘 자라고 말하고 싶네. 뿌지직 뿌지직 소리가 날 정도로 꽃밭에 똥을 싸라고. 푹 잘 자라고. 엉덩이를 입께까지 늘여놓고 말이지. 나는 이제 침대로 가서 좀 잘 거야. 내일은 정상적인 이야기를 하고, 까고 하자. 너에게 이야기하고 싶은 일이 산더미만큼 있어. 좀처럼 그렇게 생각되지 않겠지. 그럼 내일은 꼭 들려줄게, 그때까지 안녕. 앗, 엉덩이가 아파, 불타고 있는 것 같네? 어떻게 된 것일까. 어쩌면, 똥이 나올 건가? 그래 맞아, 똥이야, 너로구나, 보인다, 냄새가 난다, 그리고 뭐야, 이건, 그랬구나! 하이고, 내 귀놈이라니, 나를 속이면 안 되지? 아니, 분명 그래. 어쩌면 그리 기다랗고 슬픈 소리일까!

오늘 5일에 나는 이 편지를 쓰고 있어. 어제 선제후비 전하[편지 66]를 뵈었지. 내일, 6일에는 대대적인 특별 발표회에서 연주를 해. 그런 다음 비 전하가 직접 말씀하신 건데, 특별히 방에 가서 다시 연주하게 되는 거야. 이번에야말로, 참으로 제대로 된 일을!

우선, 내게 올 한 통의 편지가, 어쩌면 여러 통의 편지가 너

에게 올 거야. 그런데 내 부탁이라는 것은, 뭐? 맞아, 여우는 토끼가 아니거든. 그래 그건, 그런데 어디까지 썼더라? 그렇지 맞아, 온다는 데까지지. 그래그래, 오겠지. 그래, 누가? 누가 온다는 거야? 맞아, 이제 생각이 났다. 편지가, 편지가 오는 거야, 하지만 어떤 편지 말인가? 암 그렇고말고, 분명 나에게로 오는 편지야. 그걸 꼭 나에게 보내주지 않을래? 내가 만하임에서 다시 어디로 가는지, 너에게 곧 알려줄게.

이번에는 둘째 부탁이 있는데, 왜 안 된다는 거야? 부탁이야, 제일 사랑하는 멍청아, 어째서 안 된다는 거지? 네가 어차피 뮌헨의 타베르니에 부인에게 편지를 쓸 때, 프라이징거의 두 아가씨한테, 나의 안부를 전해줬으면…… 왜 안 된다는 거야? 이상하네! 왜 안 돼? 동생 쪽 그러니까 요제파 양에게는 나 대신 사과를 했으면…… 왜 안 되지? 어째서 내가 그 사람한테 사과하면 안 되나? 이상도 하지! 왜 안 되는지 나는 알 수가 없네. 약속한 소나타[아마도 피아노소나타 K 311(284c)]를 아직 보내주지 않았기 때문에 사과하는 거야. 하지만 가능한 한 서둘러 보낼게. 왜 안 되지? 뭐라고? 어째서 안 되나? 왜 그걸 보내면 안 된다고? 어째서 그걸 보내면 안 되나? 왜 안 돼? 이상하군! 왜 안 된다는 건지 나는 모르겠네, 그런데, 그걸 해주겠지? 왜 안 돼? 어째서 해주면 안 되나? 어째서 안 되나, 이상하군! 네가 부탁할 일이 있으면 물론 내가 해줄 거야, 왜 안 돼. 내가 너한테 해주면 안 되나? 이상해. 왜 안 돼? 어째서 안 된다는 건지 나는 모르겠어. 두 아가씨의 엄마하고 아빠에게도 내 안부를 전해주길. 아버지와 어머니를 잊어버렸다면 당치도 않은 잘못이거든. 소나타가 완성되면 너에게 보낼게, 편지도

곁들여서. 부디 그걸 뮌헨으로 보내줘, 응? 이젠 그만둬야지, 아이고 지겨워라. 아저씨[베즐레의 아버지], 어서 성 십자가 수도원에 가서, 누가 아직도 일어나 있는지 보기로 하죠. 들어앉는 게 아니라 슬쩍 이끌어줄 뿐, 그저 그뿐입니다[당시 유명했던 어떤 일화 이야기].

자, 지금 막 일어난 시시한 이야기를 알려줘야겠군. 내가 열심히 편지를 쓰고 있는데, 길거리에서 무슨 소리가 나는 거야. 쓰기를 멈추고 일어서서 창가로 갔더니 아무 소리도 들리지 않는 거야, 다시 앉아서 또 쓰기 시작했지, 열 마디도 쓰지 않는 사이에 또 들린단 말이야. 또 일어섰지. 일어섰더니, 희미하기는 하지만 들리는 거야. 무언가가 눌어붙은 것 같은 냄새가 나네, 어느 쪽으로 가도 구린 거야. 창 쪽으로 가면 사라지고, 안쪽을 보면 냄새가 또 강해지고…… 마침내 엄마가 내게 말하는 거야.

"애야, 네가 한 방 터뜨렸구나."

"아닐걸, 엄마."

"아니야, 틀림없어."

확인해보려고 둘째손가락을 엉덩이에 넣은 다음 코로 가져갔지. 그렇게 해서 확인했나이다. 엄마 말대로였어. 그럼, 안녕. 1000번의 키스를.

언제나 변함이 없는 낡고 젊은 돼지 꼬리

볼프강 아마데 로젠크란츠

우리 두 사람의 나그네에게서 숙부님과 숙모님께 깊은 안부를

친구, 침구 여러분에게

안녕, 안경, 잘 있어 바보들, 마녀들.

목숨 있는 동안, 묘지 속까지♡333[3(드라이)33은 '성실한
(트로이). 성실한, 성실한'인 듯]

모차르트의 일련의, 이른바 '베즐레 서한'은 이 편지부터 시작된다.
이 편지는 1942년 자살한 오스트리아의 소설가 슈테판 츠바이크에 의
해 1931년, 비로소 생략 없는 완전한 꼴로, 팩시밀리를 첨부해 사신(私
信) 형태로 발표되었다. 〈서간 전집〉에는 당연히 수록되어 있다. 그 이
전은 말할 것도 없고, 오늘날에도 숱하게 많은 유포본에는 이를 생략
한 꼴로만 실려 있다. 물론 그 이유는, 모차르트가 너무나 버릇없이, 지
저분하고 외설적인, 또는 무례한 투로 써놓았기 때문이다. 그러나 이
번 세기 초까지처럼 이 버릇없는 부분을 감춘 채 모차르트 상을 억지
로 미화하는 것은 올바르다고 생각할 수 없다. 비열한 흥미 때문이 아
니라, 필자의 심정을, 온갖 굴절과 노출을 있는 그대로 바라본다면, 이
에 따라 필자의 품성에 오점을 더하기보다는 오히려 매우 자연스러운
인간상이 떠오를 것이다.

이 편지를 보면, 모차르트는 타고난 장난기를 발휘해 말장난을 연
발한다. 그래서 센텐스마다 어조를 맞추어 가며 무의미한 말, 또는 소
리를 덧붙인다거나, 같은 말을 반복한다든지, 동의어를 덧붙인다든지,
어순을 마구 바꾸어놓는다든지, 스펠링을 거꾸로 쓰기도 한다.

이 요란스러운 수다는 마음속에 문득문득 떠오르는 악상이 끓어오
를 때 나타난다고 한다(편지 2 주). 동서 요제프 랑[편지 50]이 훗날
이야기하는 바와 같이 모차르트는 이렇게 함으로써, 왜인지 마음속 긴
장을 감추려 하거나, 아니면 가슴속으로 용솟음치는 신적(神的)인 상
념과 일상적인 비속한 말장난의 대비로 일종의 자기모순을 갖고 즐거
워했는지도 모른다.

이 편지에는 아직 나와 있지 않지만, 성에 관한 언급 등, 갓 결혼한
누이에게 또는 여행 간 곳에서 아내에게 보낸 편지 속에도 에두른 말
투로 우스꽝스러운 표현을 하곤 한다. 그러나 아버지 레오폴트에게 쓴
편지에서는 성행위에 대한 노골적인 표현은 볼 수 없다. 신체의 한 부
분에 대한 현상은 어쩌다 쓸 때가 있지만, 당시에는 이런 일에 대해 너

그러웠으며, 남 앞에서 기피해야 하는 이야기라고 생각하게 된 때는 19세기에 접어든 뒤라고 한다. 실제로 1775년 작인 카논 K 231(382c)과 K 233(382d)의 노랫말은 '내 엉덩이를 핥아라'이다.

똥 싸기와 방귀 뀌기와 익살은 앞으로도 〈베즐레 서한〉에 많이 나온다. 그리고 그 사이사이 애틋한 진실이 풍긴다. 실없이 마음이 들떠 있는 게 아니다. 필사적으로 수줍은 마음을 숨기려는 것일까? 베즐레('베즐레'는 알고 보면 고유명사가 아니고, '베제[4촌자매]'의 애칭)는 이런 표현을 딱히 좋아했을 것 같지는 않다. 그러나 베즐레는 모차르트에게 진심으로 호의를 갖고 있었다. 모차르트에게는 그 괴로움에 찬 잘츠부르크 시절에 대한 더할 나위 없는 위로가 된 부분이다.

그러나 함께 여행 간 어머니가 8개월 뒤 파리에서 숨을 거두었을 때, 모차르트가 참으로 성숙한 인간만이 쓸 수 있을 듯한 냉정하면서도 진정한 편지를 쓴 데 대해 독자의 주의를 촉구하고 싶다(편지 43 등 참고).

40. 아버지에게

만하임, 1777년 11월 8일

......

가장 사랑하는 아빠!

저는 시처럼 쓰지는 못합니다. 시인이 아니기 때문이죠. 글귀들을 멋지게 배치해서, 그늘과 빛이 피어나오게 할 수는 없습니다. 화가가 아니니까요. 손짓과 몸짓으로 기분과 생각을 나타낼 수조차 없습니다. 무용가가 아니니까요. 하지만 소리로라면 그렇게 할 수 있습니다. 저는 음악가이니까요. 그래서 내일은 칸나비히 씨[편지38] 댁에서 아버지의 성명(聖名)축일과

생신을 축하하며, 피아노를 연주하기로 합니다…… 그럼, 음악적인 축사로 끝맺겠습니다. 더는 새로운 음악이 탄생할 수 없게 될 그날까지, 아빠가 살아계시길.

41. 아버지에게

만하임, 1777년 11월 14일

저, 요하네스 크리소스토무스 아마데우스 볼프강스 시기스문두스 모차르트*는 그제와 어제(이전에도 종종) 밤 12시에 간신히 집에 돌아왔다는 것, 그리고 10시부터 위에 말한 시간까지 칸나비히 씨 댁에서 칸나비히 씨, 그 부인과 딸[통칭 로제, 만딸], 회계 주임님[그레이스], 람[오보이스트], 그리고 랑[호르니스트]들 앞에서, 그리고 이 사람들과 함께 때때로 그리고 진지하게는 아니고, 아주 가벼운 마음으로, 그리고 그저 더러운 것, 그러니까 오물이라든지, 똥싸기라든지, 엉덩이 핥기 등에 대해 말장난한 데 대해 몸둘 바를 모르겠습니다. 물론 생각과 말로만 그랬을 뿐 실제로 하지는 않았습니다. 하지만 주모자인 통칭 리젤(엘리자베트 칸나비히[로제의 여동생])이 그처럼 나를 부추기지 않았더라면 저도 그따위 죄스러운 행동을 하지 않았겠지만, 솔직히 말하자면 저로서는 그러는 게 그런대로 재미있었던 거죠. 제 죄악과 비행을 마음속으로부터 고백하면서, 이를 때때로 고백하게 해주시리라 믿습니다. 막 시작했을 뿐인 저의

죄스러운 생활을 언제나 개선해나가고자 굳게 결심하고 있습니다. 그러므로, 만약 그리 어렵지 않다면 거룩한 사면(赦免)을 간청드리며, 어려우시다면 어찌되건 상관 없습니다. 어차피 놀이는 그 나름의 길을 더듬어 나가야 하니까요……

사흘 전부터 로제 양에게 소나타를 가르치기 시작했습니다. 오늘, 최초로 알레그로가 완성되었습니다. 우리는 안단테 장면에서 가장 고생하게 되겠죠. 익스프레션이 잔뜩 있어서, 써 있는 대로 맛깔스럽게 포르테와 피아노로 연주해야 하기 때문입니다. 로제 양은 아주 재주가 좋아서 무척 쉽게 익힙니다. 오른손은 아주 좋은데, 왼손은 애처롭게도 못 씁니다. 이 아가씨는 때때로 숨을 거칠게 쉴 정도로 고생하는데, 어설퍼서가 아니라 그런 식으로만 배웠고 그런 식으로만 하게끔 익숙해진 탓이죠. 그런 모습을 보고 있노라면 정말이지 매우 애처로울 때가 있습니다. 그래서 본인과 그 어머니에게 말했습니다.

"내가 아가씨의 정규 선생님이라면, 악보 같은 건 치워버리겠어요. 건반을 수건으로 덮은 다음 손이 완전히 조정될 때까지 오른손과 왼손으로, 처음에는 천천히, 패시지와 트릴과 모르단트**만 훈련시킬 겁니다. 그렇게 하면 아가씨를 훌륭한 피아니스트로 만들 수 있습니다. 유감스럽군요. 아가씨는 상당히 재능을 타고났고, 악보도 곧잘 읽고, 자연스러운 경쾌함을 충분히 갖추고 있어서, 감정을 넣어서 매우 잘 칩니다."

두 사람은 내 말을 당연하다고 인정해줬습니다……

*여기서는 자신의 이름에다 장난스럽게 라틴어풍 어미를 붙이고 있다

(편지 23). 모차르트가 이탈리아에 있던 1770년 이래, 이탈리아풍으로 '볼프강고 아마데오'라고 했고(편지 27), 1777년 이후로는 반프랑스풍으로 '볼프강 아마데'라고 하는 경우가 많았다.

**mordant, mordent : 한 음에서 급속히 2도 내려갔다가 다시 원음으로 되돌아가는 장식음. lower mordent, upper mordent도 있다.

42. 아버지에게

만하임, 1777년 12월 22일

......

프렌츨 씨(이 사람의 아내가 칸나비히[편지38] 부인과 자매지간입니다)가 바이올린으로 켜는 협주곡을 들으며 즐겼습니다. 이 사람은 저를 매우 마음에 들어 했습니다. 아시는 바와 같이, 저는 어려운 걸 그리 좋아하지 않습니다. 이 사람은 어려운 걸 연주하곤 하지만, 누구도 그 곡이 어렵다는 걸 모릅니다. 누구나 금방 흉내 낼 수 있으리라 생각하죠. 그야말로 진짜배기랍니다. 매우 깨끗하고 원활한 소리를 내고, 소리를 하나도 빼놓지 않기 때문에 모두 알알이 들립니다. 모든 점에서 뛰어났습니다. 올림활을 할 때나, 내림활을 할 때나, 단번에 깨끗한 스타카토를 연주할 수 있습니다. 그리고 더블 트릴에 관한 한, 이 사람처럼 잘하는 연주는 아직 들어본 적이 없습니다. 한마디로 말해, 이 사람은 마법사가 아니라 아주 견실한 바이올리니스트입니다.

......

아빠가 만하임에 관한 일 때문에 편지를 쓰신다는 것은 잘 알고 있습니다. 하지만, 저는 너무 앞서서 쓰는 것은 싫어요. 어차피 모든 일은 일어나고 말 테니까요. 아마도 앞으로의 편지에는, 아빠에게는 매우 좋지만 제게는 조금 좋기만 한 일이거나, 아빠의 눈에는 매우 나쁘지만 제게는 그저 그런 일이거나, 어쩌면, 아빠에게는 그저 그렇지만 제게는 매우 좋고, 바람직하고, 감사한 일을 써서 올릴 겁니다! 제 말이 마치 계시처럼 들리죠? 쉽게 알 수는 없지만, 이해는 할 수 있는 일입니다.

......

만하임에 온 지 벌써 몇 주가 되었다. 모차르트는 이곳에서 한 무리의 음악가를 발견했다. 이들 중요한 인물들과의 교제를 주선한 이는, 당시 카를 테오도르(편지 43) 궁정악단의 콘서트마스터 겸 감독이었던 크리스티안 칸나비히다. 독일 오케스트라 양식에 대한 이 사람의 공적에 대해 당시에는 아직 평가받지 못하고 있었지만, 젊은 모차르트의 절친한 친구였을 뿐 아니라 천재 예술가를 격려해 세상에 드러내는 역할을 했다.

43. 아버지에게

만하임, 1777년 11월 29일 저녁

가장 사랑하는 아버지!

오늘 오전, 24일자 아빠의 편지 분명히 받았습니다. 편지를

보면서, 만약 우리에게 그런 일이 돌연히 일어났다가는, 아빠는 행운과 불운에 몸을 맡길 수가 없으시다는 사실을 알았습니다. 오늘날까지는 우리 4명이, 이처럼 행운 또는 불운한 처지에 있는 것도 아니므로, 저는 하느님께 감사드리고 있습니다. 아빠는 우리 두 사람을 여러모로 비난하시는데, 근거가 없는 일입니다. 불필요한 지출 같은 것은 하지 않습니다. 그리고 여행 간 곳에 무엇이 필요한지는, 아빠가 잘 아실 겁니다. 아니죠, 우리 이상으로 잘 알고 계십니다. 우리가 뮌헨에 그처럼 오래 머물렀던 이유는 오로지 제 탓입니다. 만약 저 혼자였더라면 아마도 뮌헨에 그대로 머물렀겠죠.

아우크스부르크에 2주간이나 있었던 까닭은? 아우크스부르크에서 보내드린 제 편지를, 아빠는 받지 않으신 게 아닙니까? 저는 연주회를 하고 싶었던 겁니다. 저는 내팽개쳐졌어요. 그래서 1주가 지나고 말았습니다. 저는 만사 제쳐놓고 여행을 떠나려 했습니다. 하지만 보내주지 않았습니다. 연주회를 해야 한다는 겁니다. 저는 '부탁을 받아야 연주회를 하지'라고 생각했습니다. 결국 그렇게 되었습니다. 연주회를 했습니다. 그래서 2주가 지났죠, 그리고 곧장 만하임에 온 까닭은? 지난 편지로 답장 드린 대로입니다.

아직도 여기 있는 까닭은? 그럼요, 제가 아무 이유도 없이 어딘가에 머물러 있을 거라고 생각하세요? 하지만, 누구나 아버지에게는 역시, 좋아요. 그 이유를, 아니 일이 어찌 돌아갔는지 몽땅 알려드리겠습니다. 하지만 하느님을 걸고, 제가 아무 것도 쓰지 않으려 한 것은(오늘도 그렇지만) 자세히 쓸 수 없었기 때문이었고, 따라서 애매한 보고를 했다가는 (제가 아는 아빠

에게라면) 걱정을 끼쳐드릴 뿐이기에 그런 일은 언제나 회피하려 해온 일입니다. 하지만, 아빠가 제 성품에 대해 될 대로 되라는 식이고, 태평세월이고, 게으른 탓이라고 생각하신다면, 저는 아빠의 호의에 대해서만큼은 감사하지만, 아빠가 아들인 저를 제대로 알지 못하신다는 사실을 마음속으로부터 유감스럽게 생각합니다.

저는 태평하게 세월을 보내는 게 아닙니다. 어떤 일이 일어나건 각오만은 하고 있을 뿐입니다. 따라서 매사 참을성 있게 기다리고 견뎌낼 수 있습니다. 다만 제 명예와 훌륭한 모차르트 가문의 이름이 침범당하지 않는 한, 지금은 별 수 없이 견뎌내야 할 처지라면 그렇게 해야겠죠. 미리 부탁드리지만, 앞질러서 기뻐하거나 슬퍼하지는 말아주세요. 무슨 일이 일어나건, 건강하기만 하면 족하죠. 행복이란 상상 속에만 있으니까요.

지난주 화요일 19일, 그러니까 성 엘리자베트의 날 전날 오전 사비오리 백작[만하임의 홍행주]을 찾아가, [부파르츠 바이에른의] 선제후가 혹시 겨울 동안 저를 이곳에 머무르게 해주실 거냐고 물어봤습니다. 젊은 사람들[선제후의 서자, 카를 아우구스트와 카롤리네 루이제]에게 연습을 시켜주려 했던 거죠. 백작님은 "그렇다면 선제후께 제안해보지. 내가 부탁하면 꼭 실현될 거야"라고 말했습니다. 오후에 칸나비히에게 갔습니다. 칸나비히가 백작을 찾아가 뵙도록 조언했거든요. 칸나비히는 대뜸 어찌되었느냐고 물었습니다. 저는 모든 이야기를 했고, 칸나비히는 말했습니다.

"자네가 이번 겨울 우리 고장에서 지내게 된다면 나는 아주 기쁘겠네. 그리고 계속해서 정식으로 고용된다면 더더욱 기쁜

일이지."

"내가 언제까지나 당신 곁에 있을 수 있다면, 그처럼 고마울 수가 없을 텐데요. 하지만 '상근(常勤)'이라는 건 사실상 할 수 없을 거라고 생각해요. 바로, 여기에는 두 명의 악장[포글러(편지38)와 칸나비히]이 있으니까요. 제가 무엇이 되어야 좋은지, 저로서는 알 수가 없습니다. 포글러 떨거지 뒤에 붙어 있기는 싫거든요!"

"물론 그렇게 되도록 놔두지는 않겠네. 음악을 하는 사람은 악장 밑은 고사하고 음악감독 밑에조차 붙어 있으려 하지 않지. 물론, 선제후는 궁정 작곡가로 삼을지도 모르지 않겠나, 기다려봐. 이 점에 대해 백작과 이야기해봐야지."

목요일에는 큰 발표회가 있었습니다. 백작이 저를 보더니, "미안, 아직 이야기하지 못했네, 지금은 축제일니까. 하지만 곧 축제일도 끝날 거고, 월요일에는 꼭 전하지"라고 하더군요.

그렇게 사흘이 지나도 아무 소식이 없어서, 그 사람한테 물으러 갔어요. 그랬더니, "모차르트 씨, (금요일, 그러니까 어제) 오늘은 사냥이 있어서, 선제후께 도저히 물어볼 수가 없었네. 하지만 내일 지금쯤이면, 어쨌든 답을 들을 수 있겠지"라고 했어요. 저는 아무쪼록 잊지 마시라고 부탁했습니다. 실토하자면, 그곳을 떠날 때 저는 조금 화가 나서, 선제후께 직접 말씀드릴 기회를 만들고자 피셔의 미뉴에트를 바탕으로 한 제 가장 간단한 변주곡[K 179(189a) 편지 37] 6개(그 목적을 위해 미리 이곳에서 이미 완성해놓은 것이죠)를 들고 젊은 백작[카를 아우구스트, 선제후의 서자 중 하나]한테 가보기로 결심했습니다.

그곳에 갔을 때 여자 가정교사가 어찌나 좋아하는지, 아빠

는 도저히 상상도 할 수 없을 겁니다. 매우 정중히 맞아줬어요. 변주곡을 꺼내 "백작님들을 위해 썼습니다"라고 했더니, "어머, 잘되었네요. 하지만 아가씨[카롤리네 루이제]한테도 무엇인가 써주실 거지요?"라고 합니다. 저는 "지금은 아직 쓰지 못했지만, 그럴 틈이 생길 정도로 이곳에 있을 수 있다면, 쓰지요"라고 했습니다. 그 사람은 말했습니다. "그런데, 선생님이 겨우내 이곳에 계시게 된 건 기쁜 일이네요."

"내가요? 그런 건 전혀 모르는 사실인데요!"

"어머, 이상도 해라. 이상해요. 최근 선제후께서 제게 직접 말씀하셨거든요. 모차르트는 이번 겨울 계속 이곳에 있을 거라고요."

"그래요? 전하께서 그렇게 말씀하셨다면…… 그건 그렇게 말할 수 있는 분만이 할 수 있는 말이네요. 선제후님의 배려 없이는, 물론 저는 이곳에 머무를 수 없으니까요."

그래서 그 가정교사에게 사정을 모두 털어놓았습니다. 그리고 이튿날, 그러니까 오늘 4시를 지나, 백작의 딸[카롤리네 루이제]을 위해 무엇인가 가져가기로 이야기가 되었습니다. 그 사람은 제가 다시 오기 전에 선제후에게 이야기를 해놓기로 하고, 그런 다음 제가 선제후를 만나기로 했습니다.

오늘 가봤는데 선제후는 계시지 않았습니다. 내일 다시 갈 겁니다. 백작 따님을 위해 론도[피아노를 위한 론도 K 284f, 이것은 알려져 있지 않다. 어쩌면 피아노소나타 가운데 하나에 들어가 있을지도 모른다]를 작곡했죠. 그러니까, 제가 이곳에 머무르며 결과를 기다리는 이유는 충분하지 않겠어요? 아니면 중대한 첫발을 내디디려는 마당에 출발하라고 하시는 겁니까? 저는 지

금 선제후와 직접 이야기할 기회가 있고, 겨울이면 아마도 이곳에 머물게 되리라 생각합니다. 실제로 선제후는 제게 호의적이고, 저를 대단히 인정하시고, 제 능력을 알고 계십니다. 다음번 편지에서는 아빠에게 좋은 소식을 들려드릴 수 있으리라 생각합니다. 미리 기뻐하거나 근심하지 말아주시길 다시 한 번 부탁드립니다. 그리고 브링거 씨[편지 38]와 누나 이외의 사람에게는 이 내용을 누설하지 마시길……

11월 5일에 베즐레에게 보낸 편지(39)를 쓴 모차르트와는 아주 다른 사람처럼 진지하게, 그리고 절도와 사려를 통해 아버지의 잘못된 생각을 바로잡고, 뮌헨에서 거절당한 다음 이곳 만하임에서 목적을 달성하기 위해 필사적으로 노력하는 이야기를 하고 있다. 이 편지는 모차르트가 정신적으로는 이미 아버지의 뒷바라지에서 벗어나 있음을 보여준다.

44. 아버지에게

만하임, 1777년 12월 3일

가장 좋아하는 아버지.

저에 관한 이곳 사정에 대해서는, 아직 확실한 이야기를 쓸 수 없습니다. 사흘 연속해서 오전과 오후에, [선제후의] 서자들 댁으로 드나든 끝에, 지난 월요일 마침내 선제후를 만나 뵐 수 있었습니다. ……선제후, "그랬군. 그 일은 고려해두지. 여기에

는 언제까지 머무를 생각인가?" 답. "전하께서 명하신다면, 언제까지나요. 어느 곳하고도 계약하지 않았기 때문에, 전하께서 말씀하시는 동안은 머무를 수 있습니다."

이것으로 모든 게 끝이었죠. 저는 오늘 아침에 또 갔습니다. 여러 사람의 말을 들으니, 선제후께서는 어제 다시, 모차르트는 이번 겨울 여기에 있을 거라고 말씀하셨답니다. 하지만 이미 한겨울이거든요, 아무튼 기다려야 합니다.

만일 제가 여기 있게 된다면, 사순절에는 벤들링[플루트 주자] 씨, 매우 아름답게 연주하는 오보이스트인 람 씨[편지 41], 발레 마스터인 로셰리 씨 등과 함께 파리에 갔으면 하고 말하고 있습니다. 벤들링 씨 말로는 제가 결코 후회하지 않을 거라고 합니다. 이 사람은 파리에 두 번 갔었고 지금 막 돌아온 길이라고 합니다. 그리고 이렇게 말합니다.

"파리는 돈과 명예를 얻을 수 있는 유일한 곳이랍니다. 당신은 무슨 일이든 할 수 있는 사람이죠. 내가 제대로 길을 알려드릴게요. 오페라 세리아, 코믹, 오라토리오, 그 말고도 무엇이든 쓰세요. 파리에서 오페라를 두세 곡 써놓으면, 해마다 얼마간 돈이 들어옵니다. 그리고 콩세르 스피리퇴르[1725년 이래로 튀를리 궁전에서 열렸던 음악회]하고 아카데미 데 자마투르['콩세르 데 자마투르'를 가리킴. '콩세르 스피리퇴르'에 출연하기 위한 콩쿠르인데, 1769년부터 시작된 음악회]가 있는데, 거기서는 심포니 한 곡당 5루이도르[55플로린]를 받을 수 있거든요. 레슨을 하면, 12번에 3루이도르라는 게 관습이고요. 게다가 소나타, 3중주, 4중주의 동판(銅版)을 예약해서 새겨놓을 수도 있고요. 칸나비히[편지 38, 42주]라든지 토에스키[이탈리아의 바이올리니스트, 발

084

레 음악 작곡가, 슈타미츠의 제자]는 작곡한 걸 파리로 많이 보내고 있거든요."

벤들링은 여행에는 도통한 사람입니다. 이에 대한 의견을 말씀해주세요. 부탁드립니다. 제게는 유리하고 괜찮은 일로 여겨지는군요. 파리(의 현상황)를 속속들이 알고 있는 사람과 여행하려는 겁니다. 파리라 하지만 다양한 곳이거든요. 저는 그리 돈을 쓰지 않습니다. 아니, 반도 쓰지 않고 견뎌낼 겁니다. 엄마는 이 고장에, 아마도 벤들링 씨 집에 남아 있을 테니까 제 비용만 쓰면 될 거고요……

45. 아버지에게

만하임, 1777년 12월 6일

가장 좋아하는 아빠!

아직 아무것도 쓸 이야기가 없습니다! 농담치고는 제게는 지나치게 긴 시간이죠. 그저 결과가 어찌됐는지 알고 싶을 뿐이었습니다. 사비오리 백작[편지 43]은 이미 세 번이나 선제후에게 이야기를 해주셨지만, 대답은 언제나 어깨를 으쓱하고는 "금방 대답을 할 거야. 하지만 아직 결정을 못하고 있지"라는 겁니다. 친지들은 저하고 똑같은 의견인데, 이 거부와 보류는 좋지 않은 징조라기보다는 좋은 징조라고 생각합니다. 만일 선제후가 [저를] 고용할 의사가 전혀 없다면, 바로 그렇게 말했을

테니까요. 그래서 저는 이 망설임의 원인은 그저 'enari, siamo un poco scrocone'[scrocone가 spilorcione의 잘못이라고 한다면, '돈아, 우리는 조금 인색하단다'라는 뜻]라고 생각합니다. 아무튼 선제후가 제게 호의를 가지셨다는 것만은 분명합니다.

어쨌든 그저 기다려야 합니다. 지금은 오직 좋은 결과가 되면 감사하다고 말할 수 있을 뿐입니다. 만일 그런 게 아니라면, 이처럼 오래도록 놀고 먹으면서 돈을 허비한 일이 원망스럽게 되기 때문입니다. 어쨌든, 그게 하느님의 뜻이라면 결코 나쁠 턱이 없을 테니까요. 그렇게 되어줬으면 하는 게 저의 매일매일의 소원입니다……

만하임에서도 취직 노력이 실패로 끝날 것 같은 상황은, 모차르트에게 경제적인 어려움으로 이어진다. 그래서 개인 교습을 하지 않을 수 없었다. 오직 자유로이 작곡할 수 있는 시간과 돈이 필요했다.

46. 아버지에게

만하임, 1777년 12월 10일

가장 좋아하는 아빠!

여기서는 이제 선제후에게 의지할 게 없습니다. 그저께, 어떻게든 답변을 듣기 위해, 궁정의 발표회에 갔었습니다. 사비오리 백작[편지 43]은 저를 슬슬 피하기만 했지만, 제가 다가갔

어요. 저를 보자 어깨를 으쓱했습니다.

"어떻습니까, 아직 답이 없습니까?"라고 묻자, "미안, 미안하지만, 아직이네"라고 합니다. "이런, 그렇다면 선제후께서 좀 더 일찍 제게 이야기해주실 수도 있었을 텐데"라고 제가 말하자, 백작은 "그래. 내가 재촉하지 않았더라면, 선제후는 아직 [채용하지 않을] 결심이 서지 않았겠지. 당신이 이곳에서 하는 일도 없이 이처럼 오래 있으면서 여관에서 돈을 낭비하고 있다는 걸 말씀드리지 않았더라면……"이라고 하더군요. 저는 대답했습니다.

"그게 가장 안 좋은 일입니다. 아주 나쁜 일입니다. 어쨌든 백작(모두들 이 사람을 각하라고 부르지 않습니다), 당신에게는 깊이 감사드립니다. 이처럼 열심히 저를 돌봐주셨으니 말이죠. 그리고 아무쪼록 선제후께는 늦기는 했지만, 어쨌든 고마운 소식에 대한 제 감사를 전해주십시오." 그리고 강조하듯이 "만일 선제후가 저를 고용하셨더라면, 결코 후회하시지 않았을 겁니다"라고 덧붙였습니다.

"그렇고말고. 그 점은 당신 이상으로 나도 굳게 믿고 있지." 백작이 말했습니다. 그런 다음, 이 결정에 대해 벤들링 씨[편지 44]에게 말했습니다. 그러자, 벤들링 씨는 얼굴이 시뻘게질 정도로 흥분해서 "그렇다면, 어떻게든 우리가 직접 수단을 강구해야겠군. 적어도 두 달은 이곳에 머무르고 있어야 합니다. 그런 다음, 함께 파리로 갑시다. 내일 칸나비히 씨가 수렵에서 돌아오니까, 모두들 의논을 합시다"라고 했습니다. 그래서 저는 곧장 발표회에서 나와 칸나비히 부인에게로 갔습니다. [발표회에서] 함께 나온 회계 주임[그레이스, 편지41]은 아주 정직한 사

람이며 제 친한 친구인데, 저는 걸으면서 이 사람에게 이번 일을 이야기했습니다. 이 사람이 그 이야기를 듣고 얼마나 화를 냈는지 아빠는 상상도 할 수 없겠죠.

우리가 방에 들어가자마자 회계 주임이 먼저 말했어요.

"자, 이렇게 해서 또 한 사람이 궁정 측으로부터 지독한 꼴을 당했군."

"뭐라고요, 그럼 안 된 건가요?" 부인이 물었습니다.

그래서 우리가 모든 걸 털어놓자, 이 두 분이 제게 지금까지 이곳에서 벌어진 비슷한 사건들을 많이 이야기해줬습니다. 마침, 두 방 건너 방에서 빨래를 하던 로제 양[칸나비히의 맏딸, 편지 38]이 일을 마치고 들어와 제게 말했습니다.

"지금 괜찮겠어요? 레슨 시간인데요." "좋아요"라고 제가 말하자, 로제 양이 "모처럼, 오늘은 아주 열심히 할게요" 하기에 "그렇군. 그것도 그리 오래 계속할 수는 없을 테니까"라고 대답했습니다. "어째서요? 왜요? 어째서요?" 로제 양은 어머니에게 가서 그 이야기를 듣더니 "뭐라고요? 그게 정말이에요? 믿을 수가 없네요"라고 했습니다. "네, 네. 정말이에요." 제가 강조했습니다.

그런 다음 로제 양은 저의 소나타[K 309(284b)]를 아주 진지하게 쳤습니다. 들어주세요, 저는 도저히 눈물을 억제할 수가 없었어요. 결국에는 어머니와 딸과 회계 주임의 눈에도 눈물이 괴었습니다. 마침 그때 친 피아노소나타가 가족 모두의 마음에 쏙 들었거든요. 회계 주임이 말했습니다.

"악장님이(여기서는 저를 이렇게 부릅니다) 가버리시면, 우리는 모두 울고 말 겁니다."

저는 이곳에 정말로 좋은 친구들을 두었던 겁니다. 이런 처지에 놓이고 보면 친구라는 게 무엇인지 알게 되죠. 사실, 이 사람들은 말로만이 아닌 행동으로도 친구인 거죠. 이제 하는 말을 들어주세요.

이튿날 저는, 늘 하던 것처럼 벤들링 씨네 집에 식사를 하러 갔습니다. 그러자, 벤들링 씨는 제게 말했습니다.

"전에 말한 [서]인도 사람[드 장](자신의 재산으로 살고 있는 네덜란드인입니다, 모든 학문을 사랑하고, 나의 매우 친한 친구요 숭배자예요)은 매우 귀중한 인물입니다. 당신이 이 사람을 위해서 플루트를 위한 조그마하고 쉬우며 짧은 협주곡 세 개와 4중주를 두세 곡 작곡해주신다면, 200플로린을 주겠다고 하더군요[실제로는, 플루트를 포함한 4중주곡 3곡 K 285, 286a, Anh 171(285b)과 플루트 협주곡 2곡, K 313(285c), 314(285d)를 작곡해서 96플로린을 받았을 뿐이다]. 칸나비히도 마음씨가 넉넉한 제자를 적어도 두 명 주선할 겁니다. 당신은 여기서 피아노와 바이올린 2중주 몇 개를 작곡한 다음, 예약을 해서 인쇄합시다. 식사는 모두 우리 집에서 하고요, 숙소는 재정 고문관[제라리우스 씨. 모차르트 모자는 곧 그 집으로 이사했다. 그 사람의 의붓딸(?) 테레제 피에론은 모차르트의 제자가 되었고, 피아노와 바이올린을 위한 소나타(K 296)를 선물로 받았다] 댁으로 정합시다. 모든 것은 무료입니다. 어머니에 대해서는, 당신이 이런 일을 모두 자택으로 기별할 때까지, 두 달 예정으로 저렴한 여관을 우리가 찾아드리죠. 그런 다음 어머니는 자택으로 돌아가시고 우리는 파리에 갑시다."

엄마는 그걸로 만족해하십니다. 남은 것은 아빠의 동의뿐입

니다. 그 동의는 문제없다고 생각하니까, 여행 시기가 되면, 저는 답장을 기다리지 않고 파리로 갑니다. 지금까지 아이들의 행복을 위해 그처럼 걱정해주신 아빠가, 그건 안 된다고 하시리라곤 누구도 생각하지 않으니까요.

……제가 아빠에게 쓰는 내용이 아빠에게는 이상하게 여겨지시겠죠. 상상이 갑니다. 어쨌든 아빠가 지금 살고 계신 곳은, 누구나 머저리 같은 적과 멍청하고 약해빠진 내 편을 가지는 일에 익숙해 있으면서, 비참한 잘츠부르크에서 끼니를 거를 수는 없으니까, 늘상 여우의 꼬랑지를 쓰다듬으면서 겨우겨우 살아가고 있는 그런 거리 아닙니까. 정말이지, 그래서 저는 아빠에게 언제나 어린애 같은 농담이나 끄적거리고 똑똑한 말은 별로 써드리지 못했죠. 아빠가 언짢은 생각을 하시지 않게 하기 위해, 그리고 친절한 친구들을 귀찮지 않게 하기 위해, 이 문제가 결말을 볼 때까지 기다리려 했던 겁니다. 아빠는 죄도 없는 이 사람들을, 마치 제가 그들에게 뒤통수나 맞고 있는 듯 죄인 취급을 하고 계시지만, 그건 정말이지 당치도 않습니다.

저는 이제 누가 이런 일의 원인인지 알고 있습니다! [모차르트는 포글러(편지 38)일 거라고 생각하고 있다] 아빠의 편지를 읽고, 모든 일을 말씀드려야 하게 되었습니다. 하지만, 제발 이 일로 속상해하지 마시기 바랍니다. 이것도 하느님의 뜻입니다. 모든 일은 마음먹은 대로는 되지 않는 법이라는 것만큼은 틀림없는 진리라고 생각해주세요. 누구나 이건 잘될 거다, 저건 나쁘게 되겠지 하고 생각하고 있다가, 실제로 일어날 때는 그 반대로 되고 마는 상황도 곧잘 경험합니다.

이제는 자야겠습니다. 두 달씩이나 계속 쓸 수 있을 정도이

지만, 협주곡을 셋, 4중주를 둘, 피아노 2중주를 넷이나 여섯, 그리고 새로운 대미사[이 미사의 일부로 생각되는 것이, 키리에의 단편 K 322(296a)이다]를 만들어 선제후에게 헌정할까 생각 중입니다. 아디오……

추신

……다음 우편 날에 차일 백작[당시 킴제의 주교, 편지30]에게, 뮌헨에서의 이야기를 추진해주십사 편지를 쓰겠습니다. 아빠도 써주시면 좋겠습니다. 하지만, 간단하며 요령 있게, 너무 저자세가 되지 마시고…… 이건 제가 참을 수 없는 일입니다. 분명, 그 사람이 그럴 의사만 있다면 성공시킬 수 있는 일입니다. 뮌헨에서는 모두가 저한테 그렇게 말하더군요.

47. 아버지에게

만하임, 1777년 12월 20일

가장 사랑하는 아빠, 아빠가 희망찬 새해를 맞이하시고, 저희들로서는 소중한 아빠의 건강이 날로날로 좋아져서, 그게 아빠의 아내와 아이들에게 이익과 기쁨이 되며, 아빠 편 사람들에게는 만족, 아빠의 적들에게는 반항과 울화통의 씨앗이 되시길 소망합니다! 부디 내년에도 지금까지처럼 아빠의 어진 마

음으로 저를 사랑해주세요! 우리로서도, 이처럼 훌륭한 아버지의 사랑에 더욱 합당한 존재가 되도록 노력하겠습니다.

최근의, 즉 12월 15일자 편지에서, 아빠가 감사하게도 매우 건강하심을 알게 되어, 마음 깊은 곳으로부터 기쁘게 생각했습니다. 이곳에 있는 두 사람도 하느님 덕분에 매우 튼튼합니다. 저는 충분히 운동을 하고 있으니, 병이 날 리도 없습니다. 지금 이걸 밤 11시에 쓰고 있습니다. 다른 때는 틈이 나지 않거든요. 우리는 8시 이전에는 일어나지 못합니다. 우리 방은 (1층에 있기 때문에) 8시 반까지는 햇볕이 들어오지 않거든요. 그때부터 서둘러 옷을 입고, 10시에는 책상에 앉아 작곡을 시작, 12시나 12시 반까지 이를 계속합니다. 그러고서 벤들링 씨 댁으로 가서 1시 반까지 조금 더 쓰고, 그런 다음 식탁에 앉습니다[편지 46]. 그럭저럭하고 있으면 3시가 됩니다. 그러면, 마인차 호프(식당)에 있는 네덜란드 사관(士官)한테 가서 자유로운 연주법과 숫자표 저음의 연주법을 가르쳐야 합니다. 그리고 아마, 12회의 레슨에 대해 4두카텐을 받게 될 겁니다. 4시에는 집주인의 딸[테레제 피에론, 편지 46]을 가르치기 위해 돌아가야 합니다. 등불이 켜지는 시점을 기다리므로, 4시 반 이전에 시작하는 일은 없습니다. 6시에는 칸나비히 씨 댁에 가서, 로제 양을 가르칩니다. 그곳에서 그대로 저녁을 먹은 다음 토론을 하기도 하고 트럼프로 내기를 하기도 하지만[여기에는 모차르트가 가담하지 않았던 모양], 저는 언제나 주머니에서 책을 꺼내, 잘츠부르크에서 늘 하던 것처럼 독서를 합니다.

이번에 주신 편지는 매우 기뻤다고 썼는데, 그건 정말입니다. 오직 하나 싫었던 것은 제가 혹시 고해(告解)하는 일을 잊

지 않았던가 하는 질문입니다. 하지만 저는 이에 대해 아무런 이의를 하지 않겠습니다. 한 가지 부탁이 있습니다. 저에 대해 그처럼 나쁘게 생각하지 말아주십사 하는 겁니다! 저는 밝은 마음으로 지내는 게 좋습니다. 그리고 장담하지만, 저는 누구 못지않게 진지해질 수도 있습니다. 저는 잘츠부르크를 떠나(잘 츠부르크에 있을 때에도), 저보다도 스무 살, 서른 살은 더 많은 사람들이, 저라면 창피해할 만한 말을 하거나 행동을 하는 걸 보기도 했습니다. 그러니 다시 한 번, 그리고 정중히 부탁드립 니다. 제발 저를 좀 더 긍정적으로 생각해주세요……

48. 아버지에게

만하임, 1777년 12월 27일

……

빌란트 씨*를 만났습니다. 하지만 그 사람은 아직 제가 그 사람을 아는 정도로는 저를 알지 못합니다. 사실, 저에 대해 아 무것도 들은 게 없을 겁니다. 제가 상상하던 것과는 다른 사람 이었습니다. 말투가 좀 부자연스럽게 여겨지는데, 상당히 어린 목소리입니다. 툭하면 안경을 손에 들고 들여다봅니다. 학자 선생다운 어설픈 점이 있는가 하면, 때로는 바보처럼 은근히 무례해집니다. 하지만, 그 사람이(바이마르라든지 다른 고장에서 는 그렇지 않다고 하더라도) 여기서 그렇게 처신하는 것은 이상

한 일이 아닙니다. 이곳 사람들은 이 사람을 마치 하늘에서 내려온 사람인 양 보고 있으니 말이죠. 모두가 그 사람을 무척 어려워하고 있거든요. 아무 말도 하지 않고, 얌전히 처신합니다. 그 사람이 하는 말 한마디 한마디에 신경을 씁니다. 다만 유감스러운 것은 모두가 때때로 오래도록 기다려야 한다는 겁니다. 그 사람은 혀에 결함이 있어서, 느릿느릿 말을 하고, 여섯 단어만 말해도 목이 메어 버립니다. 그 밖의 점으로는, 우리 모두가 알고 있는 그런 사람이고, 기막힌 두뇌를 갖고 있습니다. 얼굴은 매우 못생겼고, 곰보투성이인데다 매우 긴 코를 갖고 있습니다. 키는, 글쎄요 아빠보다 좀 더 클 정도……

지난번의 그 네덜란드인[편지 46]에게 받게 되어 있던 200플로린은, 모두가 틀림없다고들 하네요. 이젠 끝내겠습니다. 좀 더 작곡을 하고 싶으니까요.

……

*크리스토프 마르틴 빌란트. 독일 문학자. 그의 희곡 〈로자문데〉를 안톤 슈바이처가 오페라로 작곡한 게 상연되므로, 이에 참석하기 위해 만하임에 와 있었다.

49. 아버지에게

만하임, 1778년 1월 10, 11일

......

빌란트 씨는 제 곡을 두 번 듣고 나서 제게 흠뻑 빠지고 말았습니다. 두 번째에는 온갖 칭찬의 말을 쏟아놓은 다음, "여기서 당신을 만나게 된 일이, 나로서는 참으로 행운입니다"라면서 제 손을 잡았습니다. 오늘 극장에서 〈로자문데〉[편지 48 주]가 시연(試演)되었습니다. 꽤 좋았지만, 그뿐이었죠. 좋지 않았더라면 물론 상연되지 않았겠죠. 침대에 들어가지 않으면 잠들 수 없는 것과 같은 이치입니다! 하지만 예외 없는 규칙이라는 것은 없습니다. 저는 그 실례를 본 셈이죠. 그럼, 안녕히 주무세요.

......

확실히 알고 있는 이야기인데, 황제[요제프 2세, 편지 28]께서는 빈[의 부르크 테아터] 안에 독일 오페라를 조직할 의향을 가지셨고[부르크 테아터는 원래 1776년에, 이 황제가 창립했다], 그러기 위해 독일어를 이해하고, '천분'이 있으며, 새로운 걸 세상에 내놓을 역량이 있는 '젊은 악장'을 진심으로 찾고 있다고 하네요. 고타의 벤다[보헤미아 태생의 작곡가, 고타 시의 궁정악장]가 이 자리를 노리고 있고, 슈바이처[편지 48 주]도 끼어들 작정이라고 합니다. 제게는 딱 알맞은 이야기가 아닐까 생각합니다. 물론 급여가 좋다면 말예요. 황제가 1000굴덴[굴덴은 플로린과 같은 값]을 주신다면, 저는 황제를 위해 독일 오페라를 한 곡 쓰겠습니다. 그리고 황제께서 저를 맞아들일 마음이 없으시더라도, 저로서는 상관없는 일입니다. 부디 빈의 친한 친구들 모두에게, 제가 황제의 영예를 드높일 능력이 있는 인간이라는 이야기를 쓰도록 해주십시오. 황제에게 그럴 마음이 없다 하더

라도 제게 오페라를 하나 쓰게 해서 시험해보면 될 겁니다. 그런 다음 어찌 하시느냐에 대해서는 저는 상관 않겠습니다. 안녕히 계세요. 어쨌든 바로 일을 추진해주세요. 안 그러면 다른 사람의 차지가 될지도 모르니까요.

......

여기서도 또다시 젊은 모차르트의 적극적인 자세를 엿볼 수 있다. 만하임에서는 활로가 열리지 않음을 깨닫자, 빈으로 눈길을 돌려 마침내 독일 오페라를 쓸 기회를 얻으려 한다. 빈은 어쨌든 1762년에 이 신동을 맞아들였던 곳이다. 황제와 그 가족이 당시 6세 소년의 연주에 3시간 이상이나 귀를 기울였다. 물론 그 당시의 황제 프란츠 1세는 세상을 떠났고, 이제는 요제프 2세의 시절이다. 요제프 2세는 모차르트의 명성을 알고는 있었지만, 당시 다양한 음악 양식이 뒤섞이고 있는 가운데, 모차르트를 채용할 결심이 서지 않았다.

50. 아버지에게

만하임, 1778년 1월 17일

이번 수요일에, 저는 며칠 예정으로 키르히하임보란덴으로 가서 오라니엔 공녀(公女)[모차르트는 〈피아노와 바이올린을 위한 소나타〉 6곡(K 26~31)을 헌정]를 만나 뵙습니다. 이분은 매우 평판이 좋으니 저도 마침내 결심했어요. 제 친구 네덜란드 사관[로잔 태생의 귀족 페르디난드 라 포트리]이 정월 무렵에 만나 뵈었을 때, 저를 데리고 오지 않았다고 매우 질책하셨다는 겁니

다. 적어도 8루이도르는 받을 수 있습니다. 공녀는 유독 성악을 좋아하신다니까, 공녀에게 드릴 아리아 4곡[알 수 없음]을 베껴놓았습니다. 그리고 공녀에게는 곧잘 연주하는 관현악단이 있어서 매일 발표회를 하고 있으니, 교향곡도 한 곡[알 수 없음] 헌정할 생각입니다. 아리아의 필사에는 별로 비용이 들지 않습니다. 저와 함께 갈 베버[모차르트가 사랑한 알로이지아와 모차르트의 아내가 될 콘스탄체의 아버지. 편지 29 주]라는 사람이 베껴줄 테니까요.

이미 편지에 써 보냈는지는 기억나지 않지만, 그 사람한테는 노래를 매우 잘하며, 아름답고 맑은 목소리를 가진 딸[알로이지아, 뒤에 독일 배우 요제프 랑과 결혼한다]이 있어요. 모자라는 부분은 연기뿐인데, 그것만 갖춘다면 어떤 극장에서나 프리마돈나를 할 수 있습니다. 막 16세가 되었습니다. 아버지는 근본적으로 정직한 독일 남자이며, 자녀를 교양 있게 키우고 있습니다. 이 아가씨에게 여기서 눈을 뗄 수 없는 것도 그 때문입니다. 여섯 자녀가 있는데, 딸 다섯, 아들이 하나입니다. 베버 씨는 부인과 아이들과 더불어 14년 동안이나 200플로린의 급료로 견뎌낼 수밖에 없었는데, 늘 일을 착실하게 해왔고, 선제후에게 16세의 매우 훌륭한 가수를 소개한 덕에 이제는 자그마치 400플로린을 받고 있습니다. 제가 작곡한 데 아미치스[1772년에 밀라노에서 〈루치오 실라〉 K 135)를 초연했을 때, 주니아를 부른 소프라노 가수. 편지 5]의 아리아에서는 까다로운 패시지가 여럿 있는데, 이 아이는 이걸 멋지게 불렀습니다. 이 아이는 이걸 키르히하임보란덴에서도 부릅니다.

......

포글러 씨는 어떻게든 저와 친교를 맺고 싶어서, 이미 여러 번 제게 오라면서, 뭐라 표현할 수도 없을 만큼 저를 괴롭히고 있었습니다. 결국에는 그쪽에서 체면 불구하고 저를 만나러 왔습니다. 남들은 그 사람도 이제는 아주 변하고 말았다고 제게 말합니다. 처음에는 그 사람을 마치 우상이나 되는 것처럼 여기고 있었지만, 이제는 그다지 대단해 보이지 않기 때문입니다. 저는 바로 그 사람과 함께 위로 올라갔습니다. 그러자, 사람들도 많이 와서 쉴 새 없이 잡담을 하더군요.

하지만 식사 뒤에 그 사람은, 함께 맞추어서 조율해놓은 2대의 피아노와 인쇄한 그 사람의 지루한 소나타[아마도 2대의 쳄발로를 위한 6개의 소나타]를 가져왔습니다. 저는 그걸 치게 되었고, 그 사람은 또 한 대의 피아노로 반주를 했습니다. 간절한 부탁이어서, 저도 하는 수 없이 저의 소나타를 가지러 보냈습니다. 그리고, 식사 전에 제 협주곡[K 246]을 초견으로 신나게 쳤습니다. 제1악장은 프레스티시모로, 안단테는 알레그로로, 론도는 그야말로 프레스티시모입니다. 저음은 대체로 그곳에 써 있는 것과는 다른 방식으로 쳤고, 때로는 아주 다른 화음과 선율 같은 것도 붙여서 말이죠. 이 템포로는 어쩔 도리가 없거든요. 눈으로 따라갈 수도, 손으로 잡을 수도 없으니까요.

정말이지 이게 무엇일까요? 초견으로 친다고 해봤자, 이건 저로서는 똥을 누는 것과 같은 일입니다. 청중은(청중이라고 부르기에 합당한 사람들을 가리키는 말이지만) 음악과 피아노 연주를 봤노라고밖에는 표현하기가 곤란합니다. 듣는 쪽에서는 그러는 동안 거의 듣지도, 생각하지도, 그리고 느끼지도 않거든요. 연주자와 마찬가지로 도저히 참을 수가 없었다는 건 금방

이해하시겠죠. 저로서는 너무나 빨랐다는 소리를 할 새도 없었으니까요. 어쨌든 빨리 치는 게, 느리게 치는 것보다는 훨씬 쉽죠. 패시지로 말하자면, 소리를 몇 개쯤 빠뜨려도 누구도 알아차리지 못합니다. 하지만 그걸로 될까요? 틀리게 칠 때면, 오른손과 왼손을 바꾸어도, 어느 누구에게도 보이지도 들리지도 않습니다. 그래도 좋을까요? 그리고 초견으로 악보를 본다는 기술은 어떤 것일까요? 작품을 합당하고 올바른 템포로 연주하는 일, 바로 그것 아니겠어요? 모든 음표, 전타음(前打音) 등을 써 있는 대로 적절한 표정과 맛을 내며 표현해서, 그 곡을 쓴 사람이 직접 치고 있는 것처럼 생각하게 하는 거죠.

......

51. 아버지에게

만하임, 1778년 2월 4일

......

우선 말씀드릴 것은, 저와 제 친한 친구들이 키르히하임보란덴[편지 50]에서 어떻게 지냈느냐는 겁니다. 말하자면 휴가 여행일 뿐 그 이상은 아니죠. 금요일 아침 8시에 베버 씨 댁에서 아침을 든 뒤 나갔습니다. 포장이 있는, 멋들어진 4인승 마차입니다. 4시에는 벌써 키르히하임보란덴에 도착했고, 곧장 우리 이름을 쓴 종잇조각을 궁전에 제출했습니다. 이튿날 일

찍, 콘서트마스터인 로트피셔 씨가 몸소 저희들에게 왔습니다. 저는 이미 만하임에서, 그 사람이 솔직한 성품을 타고났다는 말을 들었는데, 참으로 그랬습니다. 저녁에 모두가 궁정으로 갔습니다. 토요일이었어요. 그곳에서 베버 양[알로이지아, 편지 50]은 아리아를 3곡[〈루치오 실라〉 K 135에서] 불렀습니다. 그 가창법은 오직 한마디, 대단하다!고 해두죠. 물론 이전 편지에서 이 사람에 대한 이야기를 썼습니다. 하지만, 이 편지는 이 사람 이야기를 좀 더 쓰지 않으면 끝마칠 수가 없습니다. 이 사람에 대한 것은 이번에야말로 잘 알게 되었고, 그 장점을 알아봤으니까요.

······

이튿날인 월요일에는 또 음악회가 있었습니다. 화요일과 수요일에도요. 베버 양은 모두 13회 노래했고, 두 번 피아노를 쳤습니다. 피아노도 결코 못하지 않았어요. 제가 가장 감탄하는 것은 악보를 매우 잘 읽는다는 점입니다. 생각해보세요, 제 어려운 소나타를 여러 곡[K 279~284], 차분하게 음표를 하나도 빼놓지 않고 쳤거든요. 맹세하건대, 저는 제 소나타를 포글러가 치는 것보다는 이 아이가 치는 걸 듣는 편이 기쁩니다.

······

이곳에는 얼마든지 머물러 있을 수가 있습니다. 식비도 방값도 들지 않거든요. 그러는 사이에 베버 씨가 어디선가 함께 할 수 있는 연주회를 약속하겠죠. 그러고 나면, 함께 여행을 떠납니다. 이 사람과 여행을 하고 있노라면, 꼭 아빠와 함께 여행을 하는 기분입니다. 겉보기야 어떻든 이 사람은 아빠를 쏙 빼닮아서, 성격이나 사고방식 모두가 아빠하고 아주 똑같은지라,

저는 이 사람을 매우 좋아합니다. 엄마는 아시는 바와 같이 글을 잘 안 쓰시지만, 만일 쓰신다면, 저하고 똑같은 말을 하셨겠죠. 정말이지, 이 사람들하고 함께 여행을 하면서 매우 즐거웠습니다. 모두가 즐겁고 밝았습니다. 제 귀에는 아빠하고 말하는 방식이 같은 사람의 목소리가 들리고, 아무런 걱정거리도 없었어요. 찢어진 곳이 있으면 제대로 손질하는 식이어서, 그러니까, 제가 왕후라도 된 듯이 대접을 받았거든요.

저는 이 고생하는 가족을 너무나 좋아하면서, 식구들을 행복하게 할 수만 있다면, 별로 더 바라는 것도 없습니다. 그리고 아마도 저는 그 일을 실제로 할 수 있을 거라고 생각합니다. 제 의견은, 이 사람들은 이탈리아로 가면 좋겠다는 겁니다. 그래서 아빠에게 부탁드립니다. 빠를수록 좋은데, 우리의 친절한 친구 루자티[베로나의 고위 재정관]에게 편지를 쓰셔서 베로나에서는 프리마돈나에게 얼마를 지급하고 있는지, 최고는 얼마인지 알아봐주시지 않겠어요? 높으면 높을수록 좋아요. 값을 내리는 건 언제든지 할 수 있으니까 말이죠. 어쩌면 베네치아에서 아센사[베네치아에서 승천제 때 여는 최고의 공연]에 나갈 수 있을지도 모릅니다. 그 아이의 창법에 대해서는, 아마 제 체면을 살려줄 거라고 목숨을 걸고 맹세합니다. 지금까지도 단기간에 제게서 얻은 게 많았고, 그때까지는 또 얼마나 많은 걸 배울 수 있을지 모릅니다. 무대 위의 연기에 대해서는 걱정할 필요가 없습니다.

만일 계획이 실현된다면, 우리들, 즉 베버 씨와 두 딸과 저는 여행 도중에 제가 사랑하는 아빠와 누나를 2주 정도 찾아갈 수 있습니다. 베버 양은 누나의 친구가 될 수 있겠죠. 이 사람

은 이곳에서 잘츠부르크의 누나와 마찬가지로, 얌전하다는 평을 듣고 있기 때문입니다. 그리고 그 아버지는 아빠를 닮았고, 가족 전체가 모차르트 집안과 흡사합니다. 물론 잘츠부르크와 마찬가지로 이곳에도 시샘하는 사람은 있습니다. 하지만, 그런 사람들도 진실을 말하지 않을 수 없겠죠. 정직이야말로 가장 오래가는 법이니까요. 아빠한테 오직 그 사람의 노래를 들으시게 하기 위해서라도 그분들하고 함께 잘츠부르크에 가게 된다면 정말로 기쁘겠습니다. 그 사람은…… 저의 아리아를 아주 멋지게 부릅니다. 부디 우리가 이탈리아로 갈 수 있도록 가능한 일들을 해주세요.

베로나에서 저는 오페라 한 곡을 50체키노[베네치아의 당시의 금화. 두카트라고 부르기도 했지만, 독일의 두카텐하고 같은 가치였는지는 불명]를 받고 씁니다. 그렇게 해서 그 사람의 평판이 올라가기만 하면 되는 거죠. 제가 써주지 않았다가는 그 사람이 희생당하지 않을까 걱정이니까요. 그때까지 이들과 함께 다른 곳으로 여행하더라도 그리 옹색하지 않을 정도의 돈도 받습니다. 스위스에, 그리고 아마도 네덜란드에도 갈 수 있을 겁니다. 이에 관해 부디 편지를 속히 보내주세요. 우리가 어딘가에서 오래 머무르게 되는 경우에는 또 하나의 딸[요제파. 뒤에 모차르트의 친구이며 바이올리니스트인 프란츠 호퍼와 결혼한다], 즉 맏딸 쪽도 큰 도움이 됩니다. 이 딸은 요리를 할 줄 아니까, 저희는 자취를 할 수 있지요.

……부디 얼른 답장을 주세요. 오페라를 쓰고 싶어하는 제 소원도 잊지 말아주시고요. 오페라를 쓰는 사람은 누가 되었든 부럽게 생각합니다. 오페라를 듣거나 보거나 하면, 정말 속상

해서 울고 싶어집니다. 하지만, 독일어 오페라가 아니라 이탈리아로 된 오페라, 부파가 아니라 세리아입니다.

……이처럼 제가 어떤 기분으로 지내고 있는지 모두 알려드렸습니다. 엄마는 제 생각에 완전히 만족하고 계십니다.

……

51a. 같은 편지의 추신으로 모차르트의 어머니가 남편에게

5일

이 편지로 이해하시리라 생각되지만, 볼프강은 새로운 친지가 생기면, 금방 그 사람들을 위해 모든 걸 집중하려 해요. 그 딸[알로이지아]이 보기 드문 가수라는 것은 참말이에요. 하지만 그 때문에 저 아이가 자신의 이해를 내동댕이치면 안 되겠죠. 저로서는 벤들링 씨[편지 44]나 람 씨[편지 41]와의 사귐이 한 번도 매끄럽지 않았어요. 하지만 저는 잔소리를 한 적도 없어요. 이야기해도 이해해주지 않을 테니까요. 하지만 저 아이는 베버 씨 집안 사람들과 알게 되는 순간, 생각이 바뀌어버린 거예요. 저보다도 다른 사람하고만 함께 있고 싶어해요. 제가 무언가 맘에 들지 않는 일을 갖고 잔소리를 하면, 저 아이는 그게 마음에 들지 않는 거죠. 그러니, 어찌해야 할지, 당신 스스로도 생각해주세요. 벤들링 씨네 하고 파리에 가는 게[편지 44] 저로

서는 좋은 일이라고 생각되지 않는군요. ……저 아이가 지금
식사를 하고 있어서, 저는 몰래, 들키지 않게 무척 서둘러 편지
를 쓰고 있어요.

52. 아버지에게

만하임, 1778년 2월 7일

폰 시덴호펜[잘츠부르크 궁정 고문관] 씨는 곧 결혼식을 올릴
작정이라고, 아빠를 통해 제게 통지해올지도 모르겠군요. 그렇
게 되면 저는 새로운 미뉴에트를 만들어줬을 겁니다. 그 사람
을 위해 마음속 깊이 축하 말씀을 드립니다. 하지만 그 역시 돈
이 얽힌 결혼이군요. 그 이상의 것은 아닙니다. 저라면 그런 결
혼은 질색입니다. 저는 아내를 행복하게 해줘야 한다고 생각하
지만, 아내 덕으로 행복을 만들고 싶지는 않습니다. 그러니 스
스로 처자식을 부양할 수 있게 될 때까지, 그런 일은 피한 채
황금 같은 자유를 즐기려 합니다. 폰 시덴호펜 씨로서는 부자
아내를 선택할 필요가 있었겠죠. 그렇게 하면 귀족이 될 수 있
습니다. 고귀한 사람들은 결코 애정이나 취미가 아니라, 이해
와 기타 갖가지 부수적인 의도로 결혼합니다. 아내가 빚을 갚
아주고, 촌스러운 상속인을 낳아준 다음까지도 그 아내를 사랑
하는 따위의 일은, 신분이 높은 그런 사람에게는 어울리지 않
겠죠. 그러나 우리들 하찮고 가난한 인간은, 서로가 사랑하는

사람과 맺어져야 할 뿐 아니라 그런 아내를 취하는 게 허용되고, 그렇게 할 수 있고, 또 그렇게 하고 싶어하죠. 우리는 고귀하지도 않고 명문도 아니고 귀족도 아니며 또 부자도 아니면서, 신분이 낮고 단순한데다 가난하므로, 우리의 부는 우리가 죽으면 동시에 없어질 터이니, 부자 아내는 필요하지 않은 거죠. 우리들의 부는 머릿속에 있으니 말입니다. 그리고, 그 부는 우리 머리를 잘라내지 않는 한, 어느 누구도 우리에게서 빼앗아 갈 수가 없습니다. 그리고 잘라내진다면, 그때는 아무것도 필요없게 되죠……

제가 그 사람들과 함께 파리에 가지 않은 주된 이유는, 지난번 편지에서 이미 말씀드렸지요. 둘째 이유는, 제가 파리에서 무엇을 하게 될지 숙고했기 때문입니다. 저는 제자를 만들지 않으면 아무래도 살아갈 수 없겠죠. 하지만 제게는 어울리지 않는 일입니다. 여기에 실례(實例)가 있습니다. 저는 제자 둘을 둘 예정이었습니다. 양쪽 모두 세 번 갔습니다. 다음번에 갔더니 한 명이 없었습니다. 그래서 저는 더 가지 않겠습니다. 호의를 갖고 하는 일이라면, 저는 기꺼이 레슨을 해줄 겁니다. 특히 천분이 있고 기꺼이 공부할 마음이 있는 사람이라는 걸 알게 되면요. 그러나 정한 시간에 남의 집에 가야 한다든지, 집에서 누군가를 기다려야 한다든지 하는 건 저로서는 할 수 없는 일입니다. 설령 많은 돈이 들어온대도 말예요. 저는 결코 할 수가 없습니다. 그런 일은 피아노 치는 일밖에는 할 줄 모르는 사람에게 맡겨야죠.

저는 작곡가이고 악장으로 태어났습니다. 제가 사랑의 하느님이 이처럼 풍부하게 내려주신 작곡의 재능(교만이 아니라, 이

렇게 말해도 괜찮다고 생각합니다. 지금처럼 그 사실을 깨닫는 때는 없었으니까요)을 묻어두면 안 될 것이고, 또 그렇게 할 수도 없습니다. 많은 제자를 두면 그렇게 되고 말겠죠. 가르친다는 일은 무척 불안정한 일이니까요. 저는 오히려 작곡을 주로 하고, 피아노를 덜 중시하고 싶을 정도입니다. 사실, 피아노는 제게 틈 날 때 하는 일에 지나지 않습니다. 하지만 고맙게도 아주 강력한 틈새 직업이죠.

셋째 이유는, 우리의 친구인 그림[프리드리히 그림 남작. 독일의 문필가. 루소, 디드로, 괴테 등의 친지. 유명한 『교우록』의 저자. 모차르트 집안과 친했지만 나중에 불화한다]이 파리에 있는지 여부를 알 수 없어서입니다. 만일 파리에 있다면, 저는 언제라도 역마차를 타고 쫓아갈 수 있습니다. 이곳에서 스트라스부르를 지나 파리로, 멋진 역마차가 오가고 있거든요. 우리는 언제나 그런 여행을 할 거고, 아빠 역시 그렇게 하시겠죠. 벤들링 씨는 제가 함께 가지 않아서 낙담하고 있습니다. 하지만, 아무래도 그건 우정보다도 이해 때문일 것 같네요. 지난번 편지에서 말씀드린 이유……말고도, 제자에 관계된 이유까지 그 사람에게 이야기해서, 확실한 걸 정해줬으면 합니다. 그런 경우 만약 가능하다면, 특히 오페라 이야기라면, 기꺼이 뒤따라갈 거라고 말했습니다. 오페라를 쓰고 싶다는 생각이 머리에 달라붙어서 떠나질 않거든요. 독일 오페라보다는 오히려 프랑스 오페라 말이죠. 하지만 독일이나 프랑스보다는 이탈리아 것을 더 쓰고 싶습니다. 벤들링 댁에서는 모두들 저의 작곡이 파리에서 매우 환영받으리라는 의견입니다. 참말이지, 그 점을 저는 조금도 걱정하지 않습니다. 아시다시피 저는 어떤 종류, 어떤 양식의

작곡이든 아주 잘 다루기도 하고 모방할 수 있으니까요.

(딸) 구스틀 양[아우구스테 벤들링]에게는 제가 이곳에 도착하자마자, 이 사람이 준 가사로 프랑스 가곡[아리에타 〈새들아, 만일 해마다……〉 K 307(284d)]을 만들어줬어요. 이 사람은 그 노래를 기가 막힐 정도로 잘 부릅니다. 이를 동봉해서 보여드리겠습니다. 벤들링 댁에서는 그걸 매일 노래하면서, 모두가 매우 열광하고 있습니다……

53. 아버지에게서 모차르트에게

잘츠부르크, 1778년 2월 12일

4일자 너의 편지[편지 51]를 보고, 놀랍기도 하고 두려워지더구나. 오늘 11일, 바로 답장을 쓰기 시작했다. 밤새도록 자지도 못하고 아주 피곤한지라, 한마디 한마디 천천히 써서 아침까지는 어떻게든 끝내야 할 상황이다. 나는 감사하게도 늘 잘 있다. 그러나 너의 이번 편지는 그래, 이게 내 아들이구나 하는 걸 금방 알 수는 있지만, 오직 결점만이 드러나 있더구나. 사실, 너는 누가 되었든 그 사람의 첫 마디에 넘어가버리고 말지. 겉발림이나 듣기 좋은 말을 들으면 호인다운 속마음을 금방 드러내고, 무엇인가를 상상하게 만들면 누구한테나 그들 마음대로 조종되고 만다. 별것도 아닌 착상, 근거도 없는, 충분히 생각지도 않은, 공상 속에서나 일어날 듯한 희망을 들으면, 남

의 이익을 위해 자신의 명성이나 이익은 고사하고, 부모의 이익이나 늙고 정직한 부모에게 제공해야 할 원조까지도 희생시킬 기분이 우러나고야 만다.

네 이번 편지에서 내가 특히 기가 막혔던 부분은, 내가 당연히 다음과 같은 기대를 걸고 있었기 때문이다. 즉, 네가 이미 겪고 있는 여러 상황에 따라서, 그리고 내가 여기서 너에게 직접 주의를 주고 편지로도 써 보낸 주의사항에 따라, 누구나 자신의 행복을 추구하거나 이 세상에서 어떻게든 살아나갈 수단을 얻으려면, 그리고 각양각색의 선인과 악인, 행복한 사람과 불행한 사람들 속에 섞여 지향하는 목표에 도달하려면, 착한 마음을 최대한 조심해서 보존하고, 어떤 일에나 가장 신중한 사려 없이는 기획하지 말고, 열광적인 공상이라든지 마구잡이식 발상에 넋이 빠져서는 안 된다는 사실을 네가 납득했으리라 생각했기 때문이다.

사랑하는 아들아, 제발 이 편지를 신중히, 분별을 갖고 읽는데 시간을 좀 써다오. 아, 위대하신, 그리고 사랑이 많은 하느님! 네가 아직 어렸을 무렵, 그리고 소년 시절에, 침대에 들기 전 반드시 걸상 위에 서서 나에게 '오라냐 피가타파'[의미불명. 모차르트가 1765년, 피아노를 위한 7 변주곡(K 25)에 사용한 네덜란드의 노래 '환 나사우' 비슷한 선율]를 불러주고, 나에게 몇 번이고 몇 번이고 키스하고 마지막에는 코끝에 키스를 한 다음 말했다. 내가 늙거든, 나를 어떠한 바람이 불어닥쳐도 막아줄 유리 상자에 넣어, 언제까지나 네 곁에 소중하게 놓아두리라 말했던 저 즐거웠던 시절은 이미 사라져버렸구나.

그러니 내가 하는 말을 꾹 참고 들어라. 우리가 잘츠부르크

에서 핍박받고 위협받던 처지는 너도 잘 알고 있을 거다. 너는 내 가난한 살림에 대해 알고 있다. 그리고 결국, 너를 계속 여행하게 하겠다던 약속과 실천, 그리고 내 어려운 사정도 너는 알고 있다. 그 여행의 목적에는 두 가지 이유가 있었다. 오래 지속될 일자리를 찾는 일, 그게 성공하지 않는다면 수입이 많은 큰 장소에 가려는 목적이었다. 어느 쪽이 되었든 네 부모에게 힘이 되어주고, 네 누나를 도와주고, 무엇보다도 세상에 나가 너 자신의 명성과 명예를 높이자는 목적이었다. 이미 네가 어렸을 적에, 일부는 젊은이가 된 다음에 일어난 일들이지만, 지난날 음악가가 도달했던 최고 명성이라는 경지까지 한 발 한 발 고양해가는 건, 이제 전적으로 네 어깨에 걸려 있다. 은혜로운 하느님에게서 비범한 천분을 받은 너로서는 당연히 해야 할 일이다. 그리고 네가 모든 사람에게 망각되고 말 평범한 음악가가 될지, 후세까지도 책으로 읽힐 유명한 악장이 될지는 오직 너의 분별과 살아가는 방식에 달렸다. 너는 지푸라기 이불 위에 한 방 가득 처참한 아기를 거느린 아내에게, 말하자면 사육되려는 거냐? 아니면 기독교도답게 생애를 마치고, 기쁨과 명예와 죽은 다음의 명성을 획득하고, 가족들을 부자유스럽지 않게 하며, 만인이 우러러보는 가운데 죽으려 하는 거냐.

네 여행의 목적지는 뮌헨이었다. 그 목적을 너는 알고 있었지만 아무것도 한 게 없었다. 친절한 친구들은 너를 잡아놓으려 했다. 너의 희망은 그곳에 머무르는 일이었다. 사람들은 [너를 잡아두기 위한] 조합을 만들자는 착상을 했다[편지 31]. 일일이 되풀이하지 않겠다. 그때는, 그게 상책이라고 너는 생각했다. 나는 그렇게 생각하지 않았다. 당시의 내 편지를 다시 읽어

보기 바란다. 너에게는 긍지가 있다. 그 건이 설령 실행되었다 하더라도, 10명의 사람들과 그 사람들이 다달이 내주는 동정에 의지하는 일이 네 명예에 도움되는 것이냐? 그 무렵, 너는 극장의 조그마한 가수[마르가레테 카이저, 편지 32]에게 참으로 놀라울 만큼 푹 빠져서, 독일 극장을 조성하는 일 말고는 아무 것도 바라지 않았다. 이번에는 코믹 오페라 따위는 절대로 쓰고 싶지 않다고 단언하고 있다. 그랬던 네가 뮌헨 시의 문을 나가는 순간, 내가 예언한 대로, 너의 그 우정 조합원 모두는 네 존재 따위는 깡그리 잊어버리고 말았다. 그래서 뮌헨에서는 무슨 일이 있었다는 거냐? 결국, 모든 게 하느님의 뜻이라는 거겠지.

아우크스부르크에서는 자잘한 일들이 여럿 있었다. 내 아우의 딸[베즐레, 편지 39 이하]하고 즐거운 한때가 있었지. 그 아이는 너에게 초상화 같은 것도 보내게 했고……

만하임에서, 너는 칸나비히 댁[편지 38]에 매우 정중히 받아들여졌다. 하지만 그 역시 상대방이 2중의 이익[칸나비히 자신과 그 딸을 위해 모차르트를 이용하는 일]을 바라고 있지 않았더라면, 열매 맺지 못했을 게다. (그 밖의 일은 이미 써 보냈다) 이번에는 칸나비히 씨의 딸[로제 양]이 칭찬 일색으로 매우 치장되었더구나. 그 아이의 기질 묘사가 소나타[피아노소나타, C장조 K 309(284b)]의 아다지오에 표현되었다. 한마디로, 이번에는 그 아이가 마음에 들었던 셈이지. 다음으로는 벤들링 씨하고 가까워졌다. 그러더니 그 사람이 누구보다도 정직한 친구이고, 그 무렵 일어난 모든 유감스러운 일들이 다시는 일어나지 않을 터였다.

그랬건만, 바로 베버 씨와의 새로운 교제가 시작되었다. 그래서 이전 일들은 모두 끝나고 말았다. 이제는 그 가족이야말로 가장 성실한 기독교 가족이고, 그곳 아가씨가 네 가족과 그곳 가족 사이에서 벌어지는 비극의 주역이다. 그리고 누구에게나 가슴을 활짝 여는 네 선량한 마음 때문에 빠져든 도취 가운데, 너는 충분한 생각도 없이 공상했던 모든 일이 내버려두어도 저절로 그렇게 될 수밖에 없다는 식으로, 제대로 확실하게 실행했다[라고 너는 생각했겠지]. 너는 그 아이를 프리마돈나로서 이탈리아에 데려갈 생각을 한다[편지 51]. 너는 독일에서 미리 몇 번쯤이라도 프리마돈나로서 노래해본 적도 없이 불쑥 이탈리아 무대에 오른 프리마돈나를 단 한 사람이라도 알고 있니? 그런데도 너는 내가 루자티[편지 51]한테 편지를 쓰기만 하면 된다고 했다. 50두카텐을 받고 오페라를 쓴다고? 베로나 사람들에게는 돈이 없다는 것도, 그리고 새로운 오페라를 쓰게 할 턱이 없다는 사실을 너도 알고 있지 않니. 내가 미케라가타[베네치아의 오페라 흥행주]한테 두 번이나 편지를 쓰고 나서 한 번도 답장을 받지 못하고 있는 터에, 이번에는 승천제 공연[편지 51]에 대해 생각하라는 거냐.

베버 양이 가브리엘리 양[이탈리아의 콜로라투라 소프라노 가수]처럼 잘 부르고, 이탈리아 극장 같은 곳에 어울리는 좋은 목청을 가졌고, 프리마돈나 역을 충분히 감당해낸다는 등등은 인정한다고 치자. 하지만, 네가 그 사람의 연기까지 보증하겠다는 것은 우스꽝스러운 일이다. 그러려면 여러 조건이 필요하단 말이다. ……여자뿐 아니라 제법 무대에 익숙한 남자라 하더라도 외국에서 첫 무대에 오르게 되면, 떨리게 마련이지. 그리고

그게 전부라고 생각하느냐? 당치도 않다. 여자의 경우라면, 의상, 머리, 장신구 같은 것은, 극장을 온전히 자신의 것인 양 휘어잡을 수 있을 정도가 되어야 한다. 그리고 너도 반성해볼 생각만 있다면, 스스로도 모든 걸 깨달을 수 있을 게다. 여러모로 생각해볼 때, 네 생각이 물론 선의에서 우러나긴 했지만 거기에는 시기와 많은 준비가 필요하다는 것, 실행하려면 전혀 다른 방도를 취해야 한다는 사실은 너도 납득하리라 생각한다. 아직 한 번도 무대에 선 일이 없는 열여섯 열일곱 아가씨를 추천했다가는 어떤 흥행주가 되었든 웃고 말 거다.

네 계획(그 일을 생각만 해도, 나는 이 글을 거의 쓰지 못할 지경이다), 베버 씨와, 더군다나 그의 두 딸하고 함께 순회한다는 그 계획을 생각하면, 나는 분별력까지 잃어버리고야 말 것 같다. 내 아들아. 도대체 어떻게, 너에게서 우러난 그런 당치도 않은 생각에, 아주 잠시라곤 하지만 마음을 빼앗길 수 있었단 말이냐. 네 편지는 마치 소설처럼 쓰였더구나. 그리고 너는 정말로 남들과 함께 세상을 돌아다니겠다는 결심을 했단 말이냐? 네 명성과 네 부모와 네 누나는 내팽개쳐놓은 채 말이냐? 나를, 군주[콜로레도 대주교]라든지 네가 사랑하는 온 시내 사람들의 조롱의 표적으로 삼고서 말이냐?

많은 사람들이 물어올 때마다 네가 파리에 간다고 말할 수밖에 없었던 터라, 너까지도 조롱과 경멸을 받을 수밖에 없는 거다. 하지만, 너는 정말로 다른 사람들과 무작정 돌아다닐 생각을 했단 말이지? 아니, 너도 조금만 숙고해보기만 했더라도, 그런 일은 결코 생각도 하지 않았을 거다. 하지만 너희들이 모두 경솔했다는 점을 납득시키기 위해 하는 말인데, 지금은 분

별 있는 인간이라면 어느 누구도 그런 생각을 하지 않을 시대가 되어 있단 말이다. 언제 어디서 전쟁이 일어날지, 누구도 알지 못하는 상황이다. 도처에서 군대가 행진하고, 대기하기도 하니 말이다.

파리에 가렴! 그것도 지금 바로. 높은 사람들에게 기대려무나. 그들은 큰 나무 그늘이지. 파리를 본다는 생각이 떠오르기만 해도 근시안적인 생각 따위에 빠지지는 않았을 거다. 뛰어난 천분을 가진 남자의 영예와 명성은 파리에서 퍼져나가 온 세계로 전해진다. 그곳에서는 귀족들도 천재적인 인간에게는 최대의 존중과 예의로 대한다. 그곳에서는 우리 독일의 기사와 부인네들의 야만스러운 풍습과는 엄청나게 다른 아름다운 삶을 볼 수 있다. 그리고 너는 프랑스어를 착실하게 익혔다……

이제, 베버 양에게는 어떤 일을 해줄 수 있는지 가르쳐주마. 이탈리아에서 레슨을 해주는 사람들이 어떤 사람들인지는 알고 있겠지? 그들 일부는 늙은 교사들인, 대개는 나이 먹은 테너 가수가 아니냐? 라프[독일의 테너 가수] 씨는 베버 양의 노래를 들었느냐? 라프 씨하고 의논해서 베버 양의 노래를 들어달라고 해라. 네가 직접, 네가 작곡한 아리아를 두세 곡 들어주셨으면 한다는 구실로 말이지. 이런 방식을 취해야 비로소, 너는 그 사람을 위한 최선의 길을 라프 씨하고 실제로 의논할 수 있을 거다. 라프 씨의 가창법이 [현재] 어떠하든, 성악을 아는 분이다. 그렇게 해서 그 사람이 라프 씨의 눈에 들게 된다면, 라프 씨를 [지난날] 위대한 가수로 알던 이탈리아의 모든 흥행주를 내 편으로 삼게 되는 거다. 그러는 사이에 그 사람은 만하임에서 무대에 올라갈 기회를 얻게 되겠지, 설령 무상(無償)으로

하게 되더라도, 그 사람에게 힘이 될 거다. 어려운 사람을 돕는 일에 기쁨을 느끼는 네 성향은 네 아버지에게서 물려받은 것이다. 하지만, 너는 무엇보다도, 부모의 행복을 진심으로 생각해야 한다. 그러지 않는다면 네 영혼은 악마의 것이 될 게다.

나를 떠올려보렴. 병든 내가 한밤중인 2시까지 짐을 꾸리고, 6시에는 만사 제쳐놓고 네 시중을 들기 위해 마차 곁에 서고, 네가 마차로 출발하는 광경을 피곤한 몰골로 떠나보내던 때의 나를 말이다. 그런데도 네게 그런 무자비한 마음이 든다면, 나를 슬프게 만들어도 괜찮겠지! 파리에서 돈과 명성을 얻어라. 그리고 돈이 생기거든, 이탈리아로 갈 수도 있고 그곳에서 오페라를 쓸 기회도 생기겠지, 나는 몇 번이고 시도해보겠지만, 흥행주에게 편지 쓰는 일로는 일이 쉽게 풀리지 않을 거다. 그렇게 한 다음 너는 베버 양을 들먹일 수도 있겠지. 말로 직접 하는 편이 효과가 있는 법이다!

......

난네를[편지 2 주, 115 주]은 요 이틀 동안 계속 울고 있다.

54. 아버지에게

만하임, 1778년 2월 19일

......

베버 댁[편지 50] 사람들과의 여행에 대해 아빠는 아마 찬성

하지 않으시리라고 전부터 생각하고 있었습니다. 사실 우리들의 현 상황에서는, 물론 한 번도 그런 생각을 하지 않았습니다. 하지만, 저는 아빠에게 이를 알려드린다고 약속하고 있었죠. 베버 씨는 우리 사정을 알지 못합니다. 저는 남에게 이런 이야기를 결코 하지 않을 겁니다. 저는 누구에게나 신경을 쓸 필요가 없고, 모두가 잘 풀렸으면 하고 바라고 있었어요. 그런 일에 정신이 팔려서, 현재 상황이 불가능하다는 것도, 따라서 제가 지금 하는 일을 아빠에게 알려드려야 한다는 사실도 망각하고 있었던 겁니다.

파리에 가지 않은 이유는 지난 두 통의 편지로 충분히 이해해주시리라 생각합니다. 어머니가 직접 [벤들링 씨 등을 믿을 수 없다는 것, 편지 44] 말을 꺼내지 않았더라면, 저는 틀림없이 그들과 함께 갔겠죠. 하지만 어머니가 그런 일을 기꺼워하지 않으신다는 사실을 알고 나서는 저도 꺼림칙해졌습니다. 누군가가 저를 믿지 않게 되면 저도 저 자신을 믿을 수 없게 되기 때문이죠. 제가 의자 위에 서서 '오라냐 피아가타 파'[아버지의 기억과 좀 다르다, 편지 53]를 노래하고, 마지막으로 아버지 코끝에 키스를 한 시절은 물론 지나가고 말았습니다. 그렇다고 아버지에 대한 저의 존경과 사랑과 순종의 마음이 줄었을까요? 그 이상은 말하지 않겠어요.

뮌헨의 조그마한 여가수[마르가레테 카이저, 편지 32]에 관한 일에 대해 매우 질책하셨는데, 그런 무신경한 거짓말을 한 것은, 제가 대단한 멍청이였노라고 자백하지 않을 수 없군요. 그 아이는 노래한다는 게 어떤 것인지, 아직 전혀 알지 못합니다. 음악을 배우기 시작한 지 겨우 석 달밖에 안 된 것치고는 아주

훌륭하게 노래한다는 것은 사실입니다. 게다가 매우 기분 좋은 맑은 목소리를 갖고 있어요. 제가 그 아이를 그처럼 칭찬한 것은, 아마, 아침부터 밤까지 "온 유럽 땅에서 그 이상 가는 가수는 없다. 그 아이의 노래를 듣지 못한 사람은 노래를 들었다고 말할 수 없다"라는 소리만 들었기 때문이겠죠. 제가 감히 이에 대해 반박할 수 있었던 것은, 우선 친한 친구를 만들고 싶었다는 것과, 제가 사람들에게 반론을 편다는 습관을 버리고 만 잘츠부르크로부터 막 도착했기 때문일 겁니다. 하지만, 가만히 혼자 생각해보니 크게 웃지 않을 수 없었습니다. 그럼에도 아버지에게 보낸 편지에서는 어째서 웃지 않았는지, 저도 모르겠네요.

베버 양에 대한 질책은 모두가 옳은 말씀이십니다. 말씀드린 대로 저도 아버지와 마찬가지로, 그 사람은 아직 너무 어리다는 것, 연기가 필요하다는 것, 미리미리 극장에서 여러 번 영창하는 경험을 쌓아야 한다는 것, 이런 걸 잘 알고 있었죠. 하지만, 어떤 사람들은 계속 앞으로 나아가야 하는 경우도 있습니다. 그 선량한 사람들은 이곳에서 사는 일에 진저리를 내고 있습니다. 누가, 어디로인지, 아버지도 잘 아시는 그대로입니다. 그래서 그들은 무엇이든 할 수 있으리라고 생각한 거죠. 저는 그 사람들한테, 아버지에게 꼭 편지를 써 보내겠다고 약속했습니다. 그러나, 그 편지가 잘츠부르크에 보내지고 있는 사이에도 저는 시종 이렇게 말하고 있었어요. 그 아가씨는 좀 더 참아야 한다는 것, 아직 어리다는 것 등. 제가 하는 말이라면 그 사람들은 무엇이든 믿습니다. 저를 매우 존중해주니까요. 지금도 그 아이의 아버지는 제 권유로, 토스카니 부인(여배우입

116

니다)한테 연기를 가르쳐달라고 부탁하고 왔습니다.

베버 양에 대해 아버지가 말씀하신 건 모두가 옳은 말씀입니다. 단 한 가지, 그 아이가 [카테리나] 가브리엘리 양[편지 53]처럼 노래한다는 것만은, 아닙니다. 그 아이가 그런 가창법을 썼다면, 저는 전혀 좋아할 수 없었겠죠. 가브리엘리 양이 노래하는 걸 들은 사람은 패시지와 룰라도를 곧잘 처리하는 사람에 지나지 않는다고 말했고, 앞으로도 그러겠죠. 그리고 그런 부분을 매우 교묘한 방법으로 표현한 것은 경탄할 만했지만, 그 경탄도 네 번째 불렀을 때는 더 지속되지 못했어요. 패시지에 대해서는 모두들 금방 진력이 나서, 인기가 오래 지속되지 못했거든요. 가브리엘리 양은 불행히도 노래할 줄 몰랐습니다. 한 음표를 그대로 알맞게 끌고 있지도 못하고, 메차보체[mezza voce, 中强音]도 없는데다가 음을 끄는 방법도 모르는 것이, 한마디로 말하자면 지성이 아니라 기교로 노래한 겁니다.

하지만 베버 양은 사람의 심정에 호소를 하고, 칸타빌레로 가장 훌륭하게 노래합니다. 저는 그 사람을 '대(大) 아리아'[음악극 〈루치오 실라〉에서 K 135 중 제11곡]를 익숙하게 부르게 했습니다. 만약 이탈리아에 간다면, 아무래도 블라부르 아리아[여성의 특히 화려한 아리아]를 불러야 하기 때문입니다. 칸타빌레는 아마도 잊지 않겠죠. 그 사람의 천성이니까요. 솔직한 의견을 묻자, 라프 씨[편지 53]도(이 사람은 사탕발림을 하는 사람이 아닙니다) 그 사람의 노래는 학생이 아닌 선생님의 창법이라고 말했습니다. 이제 완전히 이해하셨겠죠. 저는 아버지한테 언제가 되었든 충심으로 추천할 수 있습니다. 그리고 아리아와 카덴차 등을 부디 잊지 마시길.

안녕히 계십시오.

……

55. 아버지에게

만하임, 1778년 2월 22일

너무나 사랑하는 아버지.

요 이틀 동안은 집 안에 들어박혀 있었습니다. 땀을 내기 위해 항경련제와 검은 가루약과 말오줌나무꽃 차를 마셨습니다. 카타르와 코감기와 두통, 그리고 목과 눈과 귀에 통증이 있어서요. 하지만 다행히도 이제 상당히 좋아졌습니다. 내일은 일요일이기도 한데, 나갈 수 있으리라 생각합니다. 16일자 편지하고 두 통의 개봉한 추천장을 잘 받았습니다. 제가 쓴 프랑스어 아리아[K 307(284d), 편지 52]를 마음에 들어하셔서 기쁩니다. 오늘은 많이 쓸 수 없으니 양해해주세요. 쓸 수가 없으니어떡합니까. 다시금 두통이 일어나지나 않을까 싶어서요. 그리고 오늘은 전혀 그럴 마음이 우러나지 않는군요…… 그리고 누구든 생각하고 있는 걸 모두 쓸 수는 없습니다. 적어도 저는 그래요. 쓰느니 말하는 게 쉽죠.

지난 편지를 통해 아버지는 일이 어찌 돌아가는지 완전히 아셨으리라 생각합니다. 부디, 제가 드린 말씀을 좋게 생각해주세요. 하지만 나쁜 일은 하나도 없습니다. 무언가 엉큼한 의

도 없이 가난한 아가씨[베버 양을 뜻함, 편지 50]를 사랑한다는 건 불가능하다고 믿는 사람도 있습니다. 그리고 애인이라는 아름다운 말(독일어로 h-e[hure, 즉 창부])은 너무나 예쁩니다. 저는 브루네티[이탈리아의 바이올리니스트. 아기를 원하는 여자와 동거했고, 나중에 그 모자를 부양하는 일로 고생했다]도, 미슬리베체크[보헤미아의 작곡가. 성병 때문에 뮌헨에서 고생했다]도 아닙니다. 일개 모차르트, 더욱이나 젊고, 올곧은 모차르트입니다. 그 바람에 지나치게 열중하다가 좀 일탈하더라도 용서해주시리라 생각합니다.

자연스럽게 쓸 수 있었더라면, 이전부터 말씀해두고 싶던 일이었는데, 결국 이제 말씀드리게 되었군요. 이에 대해서는 드릴 말씀이 많지만 쓸 수가 없습니다. 아주 글렀거든요. 제게는 여러 결점이 있는데, 특히 저는, 저를 아는 친구들이라면 정말로 나를 알고 있다고 금방 믿어버리는 결점이 있습니다! 그러니, 많은 이야기는 필요 없죠. 그리고 만약 제가 알려져 있지 않다면 아, 그때는 무슨 말로 충분히 설명할 수 있을까요? 그래서 말과 편지가 필요하다니, 정말 혐오스러운 일입니다. 하지만, 이것은 아버지 이야기를 하고 있는 게 아닙니다. 사랑하는 아빠. 아니! 아버지는 저에 대해 지나칠 정도로 많이 알고 계십니다. 그리고 아버지는 매우 훌륭한 분이므로, 공연히 남의 흥을 보거나 하지 않으시지요. 저는 그저, 자신들의 이야기를 하는 걸 깨닫고 있는 사람들, 깨닫고 있다고 믿는 사람들 이야기를 하고 있는 겁니다.

56. 아버지에게

만하임, 1778년 2월 28일

......

그리고 연습을 위해 'Non so d'onde viene[어디에서 오는지 나는 몰라]'라는 아리아[K 294]를 만들었습니다. 여기에는 [크리스티안] 바흐의 매우 아름다운 곡이 있습니다. 이 곡을 만든 이유는 바흐의 곡을 잘 알고 있고, 그 곡이 매우 마음에 들어 늘상 귓속에서 울리고 있었기 때문이죠. 그럼에도 제가 바흐의 곡과는 전혀 비슷하지 않은 아리아를 만들 수 있을지 시험해 보고 싶었어요. 실상 이 곡은 그 곡하고 비슷하지도 않습니다.

......

57. 아버지에게

만하임, 1778년 3월 7일

......아버지는 정말 무슨 일에나 정확하십니다. 하느님 바로 다음이 아빠입니다[이탈리아어로는 교황을 가리켜 파파라고 한다. 그것과 아버지를 아울러 말하고 있는 듯하다]. 그건 제가 아이였을 무렵 제 모토, 그러니까 공리(公理)였습니다. 그리고 지금까지 지키고 있습니다. 물론 아버지가 "공부를 하면, 한 만큼은 할

수 있다"고 말하시는 건 당연합니다. 아무튼 매우 애써주셨다는 것과 몇 번씩이나 오고 가셨다는 건 제쳐놓고, 후회하실 일은 전혀 없습니다. 사실 베버 양[알로이지아, 편지 50]은 분명 그만한 가치가 있으니까요. 저는 그저 아버지께서, 제가 최근 말씀드린 저의 새로운 아리아[K 294, 편지 56]를 그 사람이 부르는 걸 들어주셨으면 했을 뿐입니다. 그 사람에 대해 이야기하는 이유는, 그 노래가 그 사람에게 딱 맞게 만들어졌기 때문이죠. 아버지처럼, 포르타멘토로 노래한다는 게 어떤 것인지 아는 사람이라면 아마도 즐길 수 있을 겁니다.

 ……그런데 실토합니다만, 지난 편지에서, 아버지가 '후줄근한 차림새로 돌아다녀야 한다'고 쓰신 부분을 읽었을 때, 저는 매우 놀랐고, 눈물이 나왔습니다. 가장 사랑하는 아빠! 그건 분명 제 탓이 아닙니다. 그 점은 알고 계시지요. 우리는 여기서, 가능한 한 절약하고 있습니다. 식사와 방, 장작과 조명이 이곳에서는 무료입니다. 원하는 건 그것뿐입니다. 의복에 관해서는, 물론 아시는 바와 같이 타향에서는 허름한 복장으로 나돌아 다닐 수는 없습니다. 언제나 다소간은 차림새에 신경 쓰지 않을 수 없습니다. 오늘 저는 파리행에 모든 기대를 걸고 있습니다. 독일의 왕후는 모두 구두쇠니까요. 저는 열심히 일해서, 한시바삐 아버지를 현재의 슬픈 상황에서 빠져나오시도록 하는 일을 고대하고 있습니다. 한편, 저희 여행에 관한 일인데, 내주 오늘 그러니까 14일에 이곳을 떠납니다. 마차를 파는 일[편지 58]은 좀처럼 쉽게 해결되지 않네요.

58. 아버지에게

만하임, 1778년 3월 11일

3월 5일자 마지막 편지, 잘 받아봤습니다. 그 편지에서, 우리의 친절하고 최고인 친구 그림 남작[편지 52]이 파리에 있다는 사실을 알게 되어 매우 기쁩니다. 이번 토요일, 14일에[파리를 향해] 반드시 이곳을 떠납니다.

……

지금 막, 고용 마부하고 계약했습니다. 그 마부는 11루이도르로, 우리를 우리 마차[모차르트 모자가 잘츠부르크에서 만하임까지 타고 온 마차]로 파리에 데려다줍니다. 마차는 그 마부가 우리에게서 40플로린에 사줬습니다.

……

어머니의 죽음

파리

59. 아버지에게

파리, 1778년 3월 24일

어제, 월요일 23일 오후 4시에, 감사하게도 우리[모차르트 모자]는 무사히 이곳에 도착했습니다. 그러니까 9일 반 동안의 여행인 셈이죠. 우리는 도저히 참아내지 못하리라 생각했었습니다. 태어나서 이처럼 무료했던 일이 없었으니까요. 만하임을 떠나고, 사랑하는 여러 친절한 친구들을 떠나, 그로부터 9일 반 동안이나 그 친절한 친구들은 고사하고 서로 만나 대화할 사람이 단 한 명도 없이 지내야 한다는 게 어떤 것인지, 아버지는 잘 알고 계시겠죠. 이제야 간신히 목적지에 도착했습니다. 하느님의 도우심으로 만사가 잘 진행되리라고 생각합니다.

오늘 우리는 영업용 마차를 타고 그림[편지 52]과 벤들링[편지 44] 씨를 만납니다. 내일 아침 부파르츠 선제후국의 대신(大臣) 폰 지킹겐 씨 댁으로 갑니다. 대단한 음악통이고 열렬한 애

호가이기도 한데, 저는 이 사람에게 보내는 폰 게밍겐[독일 극작가이고 모차르트의 후원자] 씨와 칸나비히 씨[편지 38]의 소개장 두 통을 받아 왔습니다. 폰 게밍겐 씨에게는 만하임을 떠나기 전에 로디[지명]의 여관에서 저녁때 만든 (현악) 4중주[K 80(73f)], 그리고 (현악) 5중주[K 174]하고 피셔의 변주곡[피셔의 미뉴에트에 의한 피아노를 위한 12 변주곡 K 179(189a), 편지 37]을 사보(寫譜)해드렸습니다. 그래서 이분은 제게 특별히 정중한 편지를 보내시고, 제가 남겨놓은 추억 속의 기쁨을 말하며, "이 편지가 당신을 추천하기보다는, 당신이 이 편지를 추천하게 될 게 틀림없겠군요"라면서 친구인 폰 지킹겐 씨에게 편지를 써주셨습니다……

저는 만하임에 친구들이(유명인이든 부자든) 아주 많습니다. 그 사람들은 제가 그곳에 머물길 무척 바라고 있었습니다. 어쨌든 저는 수입이 좋은 곳에 머물 겁니다. 아마 그렇게 될지도 모릅니다. 그렇게 되기를 희망하고 있습니다. 사실, 저는 언제나 그랬죠. 저는 아직 희망을 갖고 있습니다.

칸나비히 씨는 정직하고 의리 있는 사람이며, 저의 매우 좋은 친구입니다. 다만, 이제는 젊은 축도 아니건만 조금 거칠고 둔하다는 결점은 있습니다. 항상 누군가가 함께 있지 않았다가는 무엇이든 잊곤 합니다. 하지만 친구에 관한 게 화제가 되면, 마치 맹수라도 되는 듯한 기세로 달변이 되며 열심히 변호하는 바람에 아주 효과적입니다. 어쨌든 신용이 있는 사람이죠. 하지만 예의에 어울리는 감사 방식에 관해서 저는 아무 소리도 못합니다. 오히려 솔직히 말해 베버 댁 사람들 쪽이, 가난하고 자산도 없으면서, 또한 제가 별 대단한 일을 해주지도 않았

는데 더 감사의 마음을 표해줬습니다.

사실, 칸나비히 내외는 [이별할 때] 한마디도 해주지 않았습니다. 아쉬운 마음을 표하기 위한 소소한 기념물 따위의 소리를 하고 싶지는 않지만, 제가 그 사람들의 딸[로제, 편지 41]을 위해 그처럼 시간을 들여가며 애를 썼는데, 전혀 아무 말도 없이 '고맙다'라는 인사도 없었거든요. 그 아이는 이젠 어디에 내놓더라도 남에게 음악을 들려줄 수 있습니다. 열네 살인 여자아이인데, 아마추어치고는 아주 잘 칩니다. 모두 제 덕분이라는 사실을, 만하임 사람들은 모두 알고 있습니다. 그 아이는 이제 정취(情趣)라는 것도 알고, 트릴도, 템포도, 운지법도 좋아졌습니다. 이전에는 할 수 없었던 것들이죠. 석 달가량 지나고 보면, 그들도 내가 없다는 사실을 매우 아쉬워하겠죠. 사실 걱정되는 건 그 아이가 다시 망가져버리고, 스스로도 나빠지리라는 점입니다. 훌륭한 선생이 늘 붙어 있지 않으면 소용없습니다. 아무튼 매우 어린데다가 아직 들떠 있어서, 차분하게 혼자 효과적인 연습을 할 수 없거든요.

베버 양[알로이지아, 편지 50]은 따뜻한 마음으로, 추억을 위해, 그리고 소소한 감사 표시로 레이스로 커프스 두 쌍을 짜줬습니다. 베버 씨는 제가 필요로 했던 악보를 거저 베껴줬고 오선지도 줬습니다. 게다가 몰리에르의 희극집[비어링의 독일어역, 4권]에다, (제가 아직 읽지 않았다는 사실을 알고 있었기 때문에)[이탈리아어로] '친구여, 감사의 표시로 몰리에르의 작품을 받고, 가끔씩 나를 떠올려주길'이라고 써서 줬습니다. 그리고 엄마하고 단둘이 되었을 때, 그 사람은 "마침내, 우리의 가장 좋은 친구, 우리들의 은인이 떠나는군요. 아니 참말입니다. 만일 아드

님이 없었다면, 아드님은 딸에게 여러모로 잘 대해주어서 신세를 많이 졌습니다. 제 딸도 어찌 감사해야 할지 모를 정도죠"라고 말했습니다.

그날, 제가 떠나기 전에 저를 저녁 식사에 초대하려 했지만, 꼭 여관에 있어야 해서 그러지 못했습니다. 하지만, 저녁 식사 때까지 그 댁에 2시간가량 머물렀습니다. 그러는 동안에도 쉴 새 없이 감사를 표하고, 어떻게든 제게 감사의 뜻을 표할 수 있었으면 하고, 그것만 바라는 것 같았습니다. 헤어질 때 모두가 울었습니다. 죄송합니다. 하지만, 당시 일을 생각하면 눈물이 나오는군요. 베버 씨는 저하고 함께 계단을 내려오고 현관문에서 내려와 멈춰 서서, 제가 모퉁이를 돌 때까지 배웅하며 "아디오"라고 외치고 있었습니다.

......

60. 아버지에게

파리, 1778년 5월 1일

......

그림 씨[편지 52]가 그분[드 샤보 공작 부인. 스타포드 백작의 딸인데 그림의 사교계에 속해 있다]에게 드릴 편지를 써주셨으니, 그리로 갔습니다. 편지 내용은 주로 드 부르봉 공비(公妃)[오를레앙 대공의 딸. 결투 문제를 일으켜 떠들썩해진 인물](그 무렵에

는 수도원에 있었습니다)에게 저를 추천하고, 새삼스럽게 다시금 저에 대해 알려주면서 저를 떠올리게 하려는 것이죠. 그러나 1주일이 지났건만 아무런 소식이 없습니다. 그분은 1주 뒤라고 지정했던 터라, 저는 약속을 지켜서 간 거죠. 가서 온기도 없이 써늘한, 난로도 없는 큰 방에서 반시간이나 기다렸습니다. 간신히 샤보 공작 부인이 매우 애교를 부리며 나타나더니, 자신의 피아노는 전혀 조율이 되어 있지 않으니 여기 있는 이 피아노로 참아달라고 했습니다.

"해보겠습니다." 저는 그렇게 말했습니다. "정말 기꺼이 무엇인가 쳐보고 싶지만, 지금은 할 수 없습니다. 손가락이 차가워져서 느낌이 없어져버렸으니까요." 그리고 부인에게 하다못해 난방이 된 방으로 가게 해달라고 부탁했습니다. "어머, 그래요. 당연하지요" 하는 답이 있었을 뿐입니다. 그러고서 부인은 앉아서 커다란 테이블을 둘러싸고 원을 그리고 앉은 다른 신사들을 상대로 데생하기 시작했는데, 한 시간이나 그러고 있었습니다. 그래서 저도 영광스럽게도 꼬박 한 시간을 서 있었던 거죠. 창도 문짝도 열어젖힌 채 말이죠. 손뿐이 아니라 몸과 양다리까지 아주 얼어붙고 머리까지 아파지기 시작했습니다. 그러더니 그곳에서 altum silentium[깊은 침묵]이 생겼습니다. 너무나 춥고 두통이 나고 지루해지는 바람에, 무엇을 시작해야 할지 몰랐던 겁니다. 그림 씨와 관련이 없다면, 바로 돌아가고 싶다고 여러 번 생각했습니다.

결국, 어쩔 수 없이 저는 그 고물 피아노를 쳤습니다. 하지만 무엇보다도 울화통이 치밀었던 것은, 부인이나 신사들이 데생하는 손을 잠시도 멈추지 않고 계속 그렸다는 겁니다. 저는 안

락의자와 테이블과 벽을 위해 연주한 셈이죠. 그런 참혹한 상태여서 더는 참을 수 없게 되자 피셔의 변주곡[K 179(189a), 편지 37]을 치기 시작했는데, 반쯤 친 다음 일어섰습니다. 그러자 대단한 칭찬을 하는 겁니다. 하지만 저는 해야 할 이야기를 했습니다. 그러니까, 이 피아노로는 체면이 서지 않는다, 다시 날을 잡아 좀 더 좋은 피아노가 있을 때 연주하게 해달라고 했습니다. 하지만 부인이 그러겠다고 하지 않는 바람에, 주인[드 샤보 공작]께서 올 때까지 다시 반시간을 기다려야 했습니다.

그러나 주인은 제 곁에 앉아 주의를 기울여 들어줬습니다. 그 바람에 저는 두통도 추위도 다 잊어버리고 낡아빠진 피아노건 말건 기분이 좋을 때처럼 쳤습니다. 설령 유럽 최고의 피아노를 치게 했다 하더라도, 듣는 사람이 아무것도 모른다거나, 무엇인가를 알려고도 하지 않는다든지, 무엇을 치든 저와 느낌을 함께하는 사람이 아니라면, 저는 완전히 기쁨을 상실해버리죠. 나중에 저는 이 이야기를 그림 씨에게 남김없이 말했습니다.

아버지는 편지에서, 제게 열심히 찾아다니며 친지를 만들기도 하고 옛 정을 되살리라고 하셨죠. 하지만, 그건 무리입니다. 걸어다니기에는 어디든 모두 아주 먼 곳이거나 진흙탕길입니다. 어쨌든 파리라는 곳은 말할 수 없을 정도로 질척거리는 거리입니다. 마차로 가기로 했다가는 고맙게도 금방 하루에 4 내지 5리브르[당시 프랑스 화폐 단위. 뒤에 프랑이 된다]를 써야 하고, 그나마도 헛돈을 쓰는 꼴이 됩니다. 사실 모두들 으레 엄청 입에 발린 소리를 하고, 그것으로 끝입니다. 언제 언제 오라고 합니다. 그때가 되면 가서 연주를 합니다. 그러면, "이건 기가

막히군, 도저히 생각할 수도 없어. 정말 놀랐어" 하는 소리들을 하고, 그걸로 끝입니다. 이곳에 막 왔을 때는 이런 식으로 돈을 많이 써가며 그곳에 갔어요. 그나마도 헛걸음을 치는 경우가 있었습니다. 보고 싶은 인물을 만날 수가 없는 겁니다. 이곳 사람이 아니라면, 여기가 얼마나 너절한 곳인지 믿을 수 없겠죠. 정말이지 파리는 아주 변하고 말았습니다. 프랑스인은 어느덧 완전히 15년 전 무렵의 예의도 갖추지 못하고 있어요. 이제는 참으로 조잡하다고 할 정도인데다, 역겨울 정도로 오만합니다.

그런데 콩세르 스피리튀르[편지 44]에 관한 이야기를 하지 않으면 안 되겠네요. 짧게 말씀드리지만, 제 합창곡[홀츠바우어의 〈미제레레〉를 보충하기 위해 지어진 8개의 합창곡 K Anh. 1(297a)]은 말하자면, 헛수고였습니다. 홀츠바우어[만하임의 수석 악장, 모차르트가 조금이나마 영향을 받은 작곡가]의 〈미제레레〉는 너무나 길어서 인기가 없었죠. 그래서 제 합창곡도 네 개가 아니라 두 개밖에 할 수 없었고, 따라서 가장 좋은 곡이 빠지고 말았습니다. 하지만 별 대단한 일은 아닙니다. 그 안에 제 것이 들어 있다는 사실을 알고 있는 사람이 많지 않았고, 대개의 사람들은 저 따위는 전혀 알지 못하는 겁니다. 하긴 연습 때에는 대갈채를 받았습니다. 저 스스로(파리에서 칭찬을 들으리라곤 기대도 하지 않았는데) 제 합창곡이 무척 만족스러웠습니다.

그랬는데 협주 교향곡[K Anh. 9(297B), 상실된 곡]에 대해서도 말썽이 있었습니다. 저는 여기에는 무엇인가 방해하는 자가 있으리라 생각하고 있습니다. 틀림없이 이곳에도 제게는 적이 있는 겁니다. 하지만, 어디인들 적이 없던 곳이 있었을까요? 하지만 이는 좋은 징조입니다. 저는 이 교향곡을 매우 서둘러 작

곡해야 했고, 온 힘을 다했습니다. 독주자는 4명인데[플루트, 오보에, 호른, 바순이 빠진 원곡의 독주악기], 모두 여기에 반해버리고 말았습니다. 르 그로[원래는 테너 가수, 뒤에 콩세르 스피리퇴르의 관리자]는 그걸 사보하는 데 4일간 여유가 있었습니다. 그런데, 언제 봐도 같은 곳에 있는 겁니다. 엊그제 봤더니 보이지 않는 겁니다. 그래서 악보 사이를 찾아봤더니 거기에 숨어 있었습니다. 시치미를 떼고서 르 그로에게 "그런데, 협주 교향곡은 사보하게 했나요?" 하고 물었더니, "아니 깜박했네"라고 말합니다. 물론 저로서는 르 그로에게, 그걸 사보하는 일, 사보시키는 일도 명령할 처지가 아니므로 잠자코 있었습니다.

이틀 지나서 그것이 연주될 예정인 날 콩세르에 갔더니, 람[편지 41]과 푼트[보헤미아의 호르니스트, 작곡가]가 시뻘겋게 달아올라 달려와, 어째서 제 협주 교향곡을 연주할 수 없냐고 묻는 겁니다. 제가 "몰라요. 그런 소리는 처음 듣는군요. 전혀 몰라요"라고 하자 람은 화가 잔뜩 나서 음악실에서 프랑스어로 르 그로를 가리키며, 행실이 깨끗하지 못하다는 둥 비난하고 있었습니다. 이 일에서 가장 정나미가 떨어진 부분은, 르 그로가 제게 한마디도 하지 않았고 저만 아무것도 모르고 있었다는 겁니다. 시간이 모자랐다거나, 무슨 말을 하면서 한마디 미안하다고 했으면 좋았을 텐데, 아무 말도 하지 않았거든요.

하지만, 저는 지금 이곳에 있는 이탈리아의 마에스트로 캄비니[바이올리니스트, 타르티니와 마르티니의 제자]를 그 원인이라 생각합니다[모차르트의 오해인 듯하다]. 실은 제가 르 그로 댁에서 처음으로 이 사람과 만났을 때, 아무것도 알지 못했다고는 하지만 저를 혼낸 겁니다. 이 사람은 4중주를 쓰고 있었습

니다. 그중 하나를 저는 만하임에서 들은 적이 있습니다. 꽤 괜찮았어요. 저는 그에게 좋은 곡이었다고 칭찬하고 시작 부분을 쳐서 들려줬습니다. 그랬더니 그곳에는 리터[독일의 바순 연주자]하고 람과 푼트가 있었는데, 저를 쉬지 못하게 하면서 계속 치게 한 겁니다. 모르는 곳은 제가 만들어서 치면 된다는 겁니다. 저는 그 말대로 해줬습니다. 그러자 캄비니는 자제력을 잃고서, 불쑥 "이 작자는 정말 천재야!" 하고 말했습니다. 그래서 그 사람은 아마도 기분이 상했으리라 생각합니다. 이게 만일 귀가 있는 사람들, 알아들을 줄 아는 마음으로 음악을 조금이라도 이해하고 음악에 취미가 있는 사람들이 있는 곳이었더라면, 저는 이런 일을 마음속으로 웃어넘길 수 있었겠죠. 하지만 저는 (음악에 관한 한) 가축과 야수 같은 자들하고 함께 있는 겁니다. 어떻게 그렇게 되지 않을 수 있겠습니까. 그 작자들은 그 행동과 욕망과 격정 모든 면에서, 실제로 그 이상이 될 수는 없는 겁니다.

정말이지, 온 세계에 파리 같은 곳은 없습니다. 이곳의 음악에 대해 이렇게 이야기했다고 해서, 제가 당치도 않은 말을 한다고 생각하셔서는 곤란합니다. 프랑스에서 태어난 사람이 아닌 한 누가 들어도 상관없습니다. 귀를 가진 사람이라면 누구나 같은 말을 하겠죠. 저는 지금 그런 곳에 있답니다. 참아야겠죠. 그나마도 아버지를 위해서랍니다. 제가 건전한 취미를 잃어버리지 않고 이를 견뎌낼 수 있게 된다면, 전능하신 하느님에게 감사를 드리겠습니다. 매일 하느님에게 기도하는 바는, 하느님의 은혜 덕분에 이곳에서 굴하지 않고 견뎌낼 수 있게 해주십사 하는 것, 제가 저 자신과 독일 국민 전체의 명예가 되

고, 동시에 그 모두가 하느님께 최대의 영예와 영광이 되게 해주십사 하는 것, 제가 운을 개척해서 돈을 많이 벌어, 아버지를 현재의 슬픈 상황에서 벗어나게 해드리고 우리 모두 함께 행복하게 살게 해주십사 하는 겁니다.

아무튼, 하느님의 뜻이 하늘에서 이루어지듯 땅에서도 이루어지기를. 그러나, 가장 사랑하는 아버지, 제가 앞으로 어떻게 해서든 기운을 차릴 수 있게, 그리고 곧 이탈리아 땅을 볼 수 있도록 노력해주십사 부탁드립니다. 부디, 제게 그런 기쁨을 주십시오. 부탁입니다.

......

61. 아버지에게

파리, 1778년 5월 29일

저는, 고맙게도 그럭저럭 지내고 있습니다. 하지만 칼에 잘린 것인지, 찔린 것인지, 스스로도 알 수 없는 일이 꽤 있습니다. 춥지도 않고, 덥지도 않고, 무슨 일을 해도 재미가 없는 겁니다. 하지만 무엇보다도 격려가 되고 기쁜 것은, 가장 사랑하는 아버지, 그리고 누나가 잘 지내고 계시다는 것, 제가 어엿한 독일인이라는 것, 그리고 저 자신이 하고자 하는 바를 설령 말로는 할 수 없지만, 적어도 생각할 수는 있다는 점을 떠올릴 수 있다는 겁니다. 오직 유일한 희망이기도 합니다.

어제 두 번째로 부파르츠 선제후국의 사절 지킹겐 백작[편지 59]에게 갔습니다. (전에 한번 벤들링 씨, 라프 씨와 함께 그곳에서 식사를 한 적이 있습니다) 이 사람은 이미 알려드렸는지 기억나지 않지만 느낌이 좋고, 열렬한 음악 애호가이며, 음악을 참으로 잘 아는 사람입니다.

그래서 저는 혼자서 이 사람 댁에서 8시간이나 지냈습니다. 우리는 오전과 오후와 밤 10시까지 줄곧 피아노에 붙어 앉아서, 다양한 음악을 훑어내어 가며 상찬하고 감탄하고, 논평하고, 트집도 잡아내며, 비판을 했습니다. 실은 이 사람은 오페라 총보(總譜)를 30개나 갖고 있을 정도랍니다.

여기서 꼭 말씀드릴 일이 있는데, 아버지의 〈바이올린 주법〉의 프랑스어 번역판을 영광스럽게도 제가 봤습니다[레오폴트의 이 저서는 1756년 독일에서 출판되었고, 그 프랑스어 역은 1770년 파리에서 출판되었다]. 번역된 때는 적어도 8년 전이라고 생각합니다. 저는 어떤 여자 제자가 쓸 쇼베르트[독일 작곡가, 피아니스트]의 소나타집을 사기 위해 음악 서점에 가 있었거든요. 하지만 아버지께 자세히 쓸 수 있도록, 가까운 시일 내에 다시 가서 자세히 볼 생각입니다. 그때는 시간이 없었거든요. 그럼 안녕히 계십시오.

......

62. 아버지에게

파리, 1778년 6월 12일

......

벌써 분명 여섯 번이나 부파르츠 선제후의 사절 지킹겐 백작 댁에서 식사를 했습니다. 그럴 때마다 늘 1시부터 10시까지 있게 됩니다. 하지만 그 댁에서는 시간이 전혀 신경도 쓰이지 않을 정도로 빨리 가는 거예요. 백작은 저를 매우 아껴주십니다. 저 역시 그분 댁에는 기꺼이 찾아가 뵙습니다. 매우 상냥하고 세상사를 잘 아시는 분이고, 양식을 지녔으며, 게다가 음악에 대한 진지한 식견도 갖고 계십니다.

오늘도 라프 씨와 함께 갔습니다. 저는 (이전부터) 부탁받고 있었던 터라, 제 작품을 몇 개 가져갔습니다. 이번에 가져간 것은 새 교향곡[D장조, K 297(300a), 이른바 〈파리 교향곡〉. 이 곡은 5년 뒤 글루크에게 크게 칭찬을 들었다]이었는데, 마침 막 완성되었고, 성체축일(聖體祝日)[편지 63] 때에는 콩세르 스피리퇴르에서 이 곡으로 연주를 시작하게 되어 있습니다. 이 곡은 이 두 분의 마음에 쏙 들었습니다. 저도 크게 만족하고 있습니다. 하지만, 이게 모든 사람들의 마음에 들지 어떨지는 알 수 없죠.

그리고 실토하자면, 저는 그런 면에는 그리 신경이 쓰이지 않습니다. 이 곡을 마음에 들어하지 않을 사람이 있겠나 싶어서입니다. 프랑스인 중에서도 소수의 똑똑한 사람들이라면 분명 마음에 들어할 겁니다. 멍청한 사람들이라면 마음에 들어하지 않겠지만, 그리 섭섭하게 생각하지 않습니다. 그런데, 저는

당나귀들이라 하더라도 이 안에서 무언가 마음에 드는 부분을 발견해내리라고, 역시 기대하고 있습니다. 사실 최초의 운궁(運弓)까지 또박또박 기입해놓았습니다! 그것으로 충분하죠, 이것으로 이 땅의 소떼들은 일대 소동을 피우겠죠[관현악 첫머리에서 모든 현악기 주자가 정확하게 일제히 소리 내는 게 당시 파리 관현악단의 자랑이었다]!

이게 도대체 무슨 소리일까요! 저로서는 아무런 차이도 인정할 수 없습니다. 다른 곳에서 하던 것과 마찬가지로 아주 똑같은 방식으로 시작했습니다. 정말이지 우스꽝스러운 이야기입니다. 라프가 이에 대해 달라바코[당시 뮌헨에 있던 이탈리아의 첼리스트]의 이야기를 들려준 적이 있습니다. 달라바코가 뮌헨인지 어딘지에서, 어떤 프랑스인에게 들은 얘기랍니다.

"파리에서 오셨나요?"

"네."

"콩세르 스피리퇴르는 들으셨습니까?"

"네."

"첫머리의 운궁을 어찌 생각하시나요. 첫머리의 운궁을 들으셨겠죠?"

"네. 첫머리도, 맨 마지막도 들었습니다."

"뭐라고요, 마지막 것이라고요? 그게 무슨 말씀입니까?"

"그렇다니까요. 최초와 최후 말이죠. 그리고 마지막 게 저로서는 더 재미있던데요."

이쯤에서 끝내겠습니다.

……

63. 아버지에게

파리, 1778년 7월 3일

제가 가장 좋아하는 아버지!

너무나 힘겹고 슬픈 소식을 드리지 않을 수가 없습니다. 11일자인 최근 편지에 대해 속히 답신을 올리지 못한 이유도 그 때문입니다.

어머니의 상태가 매우 나쁩니다. 늘 해오던 일이고 꼭 필요했기 때문에, 자락[刺絡, 정맥을 잘라 나쁜 피를 뽑아내는 일]을 했습니다. 당시는 그런대로 괜찮았는데, 이삼일 뒤부터 오한이 나더니 금방 다시 덥다고 호소하셨고 설사와 두통이 일어났습니다. 처음에는 집에 있는 가정약인 진경제(鎭痙劑)만 쓰고 있었습니다. 검은 것을 사용하고 싶었지만, 마침 떨어져 있었고 이곳에서는 구할 수가 없습니다. '간질말(癎疾末)'이라는 이름을 들어봤자 이해를 못합니다. 하지만 점점 악화되기만 하더니 간신히 말을 할 정도가 되고, 귀도 큰 소리로 소리 지르지 않으면 들리지 않게 되어서, 그림 남작이 자신의 의사를 보내줬습니다. 어머니는 매우 쇠약해지셨고 아직 열이 나고 헛소리를 합니다.

모두들 아직 희망이 있다고 말해주지만, 저는 그리 믿기지 않습니다. 이미 밤이나 낮이나 공포와 소망 사이를 오갔고, 하느님의 자비에 모든 걸 맡겼습니다. 그리고 아버지나 누나도, 아마 그러실 겁니다. 사실, 달리 침착해질 도리가 있을까요? 아주 침착해질 수는 없지만, 얼마간 차분해지고 있습니다. 어떻

게 되었든 마음을 가라앉히고 있습니다. 모든 일이(설령 그것이 우리에게 너무나 끔찍하게 여겨지더라도) 우리에게 가장 좋게 해주시는 하느님 뜻이라는 사실을 알고 있기 때문입니다. 사실 어떤 의사나 인간도, 불행도, 우연까지도 우리에게 생명을 줄 수도 빼앗을 수도 없고 하느님만이 하실 수 있음을 저는 믿습니다. 그리고 누가 무엇이라 하더라도 그 생각은 버리지 못합니다. 그런 것들[의사나 인간 등등]은 하느님께서 주로 사용하시는 도구에 지나지 않습니다. 그나마도 언제나 사용하신다고 할 수도 없습니다. 물론 우리는 사람이 쓰러지거나, 까무러치거나, 죽는 것을 이 눈으로 보곤 합니다. 일단 때가 오면, 어떤 수단을 써도 아무 소용이 없고, 죽음을 막기보다는 오히려 죽음을 재촉하게 됩니다. 돌아가신 헤프너[잘츠부르크의 궁정 고문관, 1774년 사망] 씨 경우에서도 본 그대로입니다.

그렇다고 해서 어머니가 틀림없이 돌아가신다거나, 모든 희망이 사라졌다는 건 아닙니다. 다시 회복하셔서 건강해지실지도 모릅니다. 오직 하느님께서 그렇게 하시면 말입니다. 저는 진정으로 사랑하는 어머니의 건강과 생명을 하느님께 기도하고 의지하면서, 긍정적으로 생각하며, 자신을 위로하고 있습니다. 그러면 이전보다도 힘이 솟고, 마음이 가라앉으며, 편안해지기 때문입니다. 제게 그런 게 필요하다는 점을, 아버지는 금방 알아차리시겠죠.

이제는 화제를 바꾸겠습니다. 이런 슬픈 생각은 내버리기로 해요. 희망을 가져야죠. 하지만 희망은 너무 많아서는 안 됩니다. 하느님을 신뢰해야죠. 그리고 전능하신 하느님 뜻에 합당하면 모든 일이 잘 풀리리라고 생각하며, 스스로 마음을 위로

해야죠. 하느님만이 우리 모두의 현세와 영생의 행복과 구제를
위해 무엇이 유익한지 가장 잘 아시니까요.

저는 콩세르 스피리퇴르의 개막용으로 교향곡 하나를 의뢰
받았습니다[편지 62]. 성체축일[1778년 6월 18일]에 연주되어
대단한 갈채를 받았습니다. 듣자니, 〈유럽 통신Courrier de l'
Europe〉[런던, 6월 26일]에도 그 기사가 나왔다고 합니다. 그러
니까 이 곡은 특별히 인기를 끈 것입니다. 교향곡을 두 번이나
계속해서 붕붕 꿍짝꿍짝 연주한 꼴은 도저히 상상하실 수가
없겠죠. 정말이지, 엄청 걱정했습니다. 다시 한 번 시연하고 싶
었지만, 다양하게 많은 시연을 하고 있어서 시간이 없었어요.
그래서 불안한 마음으로, 그리고 불만스럽고 언짢은 기분으로
침대에 들어야 했습니다.

이튿날은 콩세르에는 가지 않겠다고 결심하고 있었지만, 저
녁때는 날씨도 좋아졌으니 만약 연습 때처럼 형편없이 한다면,
저도 무대에 올라가 제1바이올린 라 우세 씨 손에서 바이올린
을 빼앗아 제가 지휘해야겠다고 꾹 마음먹었습니다. 모든 일은
하느님의 최대의 명예와 영광을 위한 것이니, 제발 잘되었으면
하고, 저는 은혜로우신 하느님께 기원했습니다. 그랬는데 어땠
겠어요. 교향곡이 시작되었습니다. 라프 씨는 저와 나란히 서
있었습니다. 최초의 알레그로 한가운데에, 틀림없이 성공하리
라 생각하던 패시지가 하나 있었는데, 과연 청중은 일제히 열
광하고 말았습니다. 그리고 박수에다 일대 갈채가 쏟아졌습니
다. 하지만 저는 이 곡을 쓰기 시작할 때부터 그게 어떤 효과를
가져다줄지 알고 있었기 때문에, 그 부분을 마지막으로 다시
되풀이해놓았습니다. 그러고 나서 첫머리부터의 반복입니다.

안단테도 갈채를 받았지만, 마지막 알레그로가 특히 그랬습니다. 이 고장에서는 마지막 알레그로는 모두, 최초의 알레그로와 마찬가지로 모든 악기가 동시에 그리고 대개는 유니슨으로 시작한다는 말을 들었던 터라, 저는 바이올린 둘만 가지고 피아노로 그 부분을 연주하기 시작했습니다. 그나마도 8소절뿐입니다. 그런 다음 곧 포르테가 됩니다. 그랬더니 (제가 기대했던 대로) 청중은 피아노 때는 쉿! 쉿[조용하라]! 하고 있었지만, 포르테가 들리는 동시에 터져 나오는 박수 소리가 들렸습니다.

너무나 기뻐서, 저는 교향곡이 끝나자 팔레 루아얄에 가 고급 아이스크림을 먹고, 기원을 올리던 묵주에 기도한 다음 집으로 향했습니다. 언제나 저는 집에 있는 게 가장 좋은데, 앞으로도 변하지 않겠죠. 또 하나는, 선량하고 성실하며 정직한 독일인, 혹시 독신자라면 선량한 기독교도로서 선량하게 살고 있는 사람, 혹시 아내가 있다면 아내를 사랑하고 어린이를 잘 기르는 사람, 그런 독일인 아래 있는 일입니다.

이미 알고 계실지 모르지만 소식 하나를 알려드립니다. 그 못된 대악당 볼테르[가톨릭에 대한 그의 태도 때문에, 모차르트는 부정적으로 평가하고 있었다]가, 말하자면 개처럼, 짐승처럼 뻗어버렸다는 겁니다. 당연한 업보죠!

……제가 이곳에 있고 싶어하지 않는다는 건 이미 알고 계시겠죠. 여러 이유가 있지만, 그런 소리를 해봤자 지금 여기 있는 이상 아무 소용도 없습니다. 저는 전혀 아무렇지도 않고, 앞으로도 그렇겠죠. 열심히 할 수 있는 건 다할 겁니다. 그러다 보면 하느님께서 모든 걸 잘 처리해주시겠죠!

저는 지금 생각하고 있는 게 하나 있습니다. 그리고 하느님

께 기원하고 있습니다[아마도 결혼 이야기]. 그리고 하느님의 뜻에 합당하다면 그렇게 될 거고, 그렇게 되지 않더라도 저는 만족입니다. 그런 경우에도, 저는 적어도 해야 할 일을 해왔으니까요. 그리고 만약 이 일이 모두 순조롭게 진행되고 제가 바라는 대로 되어간다면, 이번에는 아버지에게 도움을 청하지 않으면 안 됩니다. 그러지 않았다가는 이 일 전체가 완전한 게 될 수 없겠죠. 아버지는 틀림없이 그렇게 해주시리라고, 호의를 기대하고 있습니다. 당장에는 공연한 걱정은 하지 마시길. 이 소망은 벌써부터 하던 것인데, 때가 올 때까지는 제 생각을 확실하게 해놓지 않을 생각입니다.

오페라에 관해서는 현재 다음과 같은 상황입니다. 좋은 시를 발견하기란 엄청 어렵습니다. 오래된 시가 가장 좋겠는데, 그것은 현대 양식에 맞지 않고, 새로운 시의 경우에는 몽땅 아무 짝에도 쓸모가 없습니다. 사실 프랑스인이 자랑할 만한 오직 한 분야였던 시도, 이제는 하루하루 나빠지고 있을 뿐입니다. 그런데, 시만큼은 여기서는 반드시 좋아야 합니다. 그들은 음악을 이해하지 못하니까요……

베르사유 건[연간 2천 루브르로 왕궁 오르가니스트 자리가 나 있었다]은 한 번도 생각해보지 않았습니다. 그림 남작과 다른 친지들의 의견을 들어봤는데, 모두 저하고 같은 생각이었습니다. 돈도 적은데, 달리 벌이도 없는 곳에 6개월간이나 들어박혀 있어야 하는데다가 재능을 묻어두고 있어야 합니다. 사실, 왕을 모시고 있는 자는, 파리에서 망각되고 맙니다. 무엇보다도 오르가니스트라니요! 좋은 일자리는 저도 아주 좋아합니다. 그것도 악장으로서, 그러면서 높은 봉급이 아니라면 싫습니다.

그럼, 안녕히 계세요. 건강 조심하시고요. 하느님을 의지해주세요. 그러면 틀림없이 위로를 얻을 수 있습니다. 어머니는 전능하신 하느님 손 안에 있습니다. 하느님께서 제 소망대로 어머니를 다시 우리에게 주신다면, 저는 그 은혜에 감사하겠습니다. 하지만 하늘로 부르신다면, 우리의 어떠한 불안도 걱정도 절망도 아무런 소용이 없습니다. 하느님께서 하시는 일에는 반드시 이유가 있으니까요. 어차피 우리에게 소용되는 것이라고 굳게 믿으며, 오히려 굳건한 기분으로 하느님 뜻에 몸을 맡기기로 해요. 안녕히 계세요, 가장 사랑하는 아빠. 건강 조심하시고요.

이 편지는 모차르트와 함께 여행하던 어머니가 죽음을 맞은 몇 시간 뒤 쓴 것이다. 아버지가 갑자기 심한 충격을 받지 않도록, 마음의 준비를 할 수 있도록, 배려 깊은 마음으로 이런 방식으로 쓴 것이다.

64. 요제프 브링거 신부[편지 38]에게

파리, 1778년 7월 3일

친전(親展).

가장 좋은 친구여!

친구여, 나와 함께 슬퍼해주세요! 오늘은 나의 생애 가운데 가장 슬픈 날이었습니다. 쓰고 있는 지금은 한밤중인 2시이지

만, 아무래도 신부님께 말하지 않을 수가 없군요. 어머니는, 나의 사랑하는 어머니는 이미 계시지 않습니다. 하느님께서 부르셨습니다. 하느님이 어머니를 원하셨습니다. 저는 분명히 깨달았습니다. 그러므로 저는 하느님 뜻에 순종했습니다. 하느님은 제게 어머니를 주셨죠. 하지만 이제 다시 거둬들이신 겁니다.

지난 2주간, 제가 참아내야 했던 불안과 공포와 수많은 걱정을 상상해주십시오. 어머니 자신은 아무것도 모르신 채 마치 등불이 꺼지듯 돌아가셨습니다. 3일 전 고해하시고, 성체(聖體)를 받으시고, 거룩한 도유(塗油)도 했습니다. 그러나 마지막 3일간은 줄곧 헛소리를 계속하셨고, 오늘 아침 5시 21분에 임종의 고통이 시작되는 동시에 감각과 의식도 아주 없어져버렸습니다. 저는 어머니의 손을 잡고 말을 했지만, 어머니는 보지도, 듣지도 못하고 아무 느낌도 없었습니다. 그런 상태로 5시간이 지나 10시 21분에 숨을 거두셨습니다.

그곳에는 저와 친구인 에나[모차르트가 파리에서 알게 된 프렌치호른 주자] 씨(아버지도 알고 계시는 사람)와 시중을 들던 아주머니[모차르트는 사례로 반지를 줬다]만이 함께했습니다. 병세의 시종 모두를 도저히 쓸 수가 없습니다. 어머니는 꼭 돌아가셔야 했나 생각하고 있습니다. 하느님의 뜻이었던 겁니다.

신부님의 우정에 기대서 한 가지 부탁하고 싶은 것은, 애처로운 아버지에게 이 슬픈 소식을 받아들일 마음가짐을 가지실 수 있도록 서서히 준비해달라는 것입니다. 같은 우편으로 아버지에게도 편지를 썼지만, 어머니가 중태라는 말만 적었을 뿐입니다. 그다음으로는 편지 주시길 기다려, 그걸 보고 나서 적당히 쓸 수 있겠죠. 신부님이 아버지에게 힘과 용기를 주시길!

친구여! 제 마음이 진정된 때는 지금이 아니라 훨씬 전부터입니다. 저는 하느님의 특별한 은혜로 침착하고 냉정하게 모든 걸 견뎌왔습니다. 위험한 상태에 빠졌을 때, 저는 하느님께 오직 두 가지 소원을 빌었습니다. 어머니에게는 편안한 임종을, 그리고 제게는 힘과 용기를. 그런데 사랑이 많으신 하느님은 나의 희망을 들으시고, 두 은혜를 최대로 주셨습니다.

그럼 가장 어진 친구여, 부탁합니다. 아무쪼록 아버지를 위로해주세요. 최악의 소식을 들으시더라도, 괴롭고 무참하게 받아들이지 않도록, 아버지에게 용기를 불어넣어 주세요. 누나의 일도 잘 부탁드립니다. 아무쪼록 속히 두 사람에게 가주세요, 두 사람에게는 아직 어머니가 돌아가셨다는 이야기를 하지 마시고, 다만 그런 마음의 준비를 하도록 해주십시오. 그리고 제가 이 이상의, 또 하나의 불행을 기다리는 일이 없도록, 나의 사랑하는 아버지, 그리고 제 사랑하는 누나를 북돋아주세요. 답신을 속히 보내주시길……

안녕히.

볼프강 아마데 모차르트

65. 아버지에게

파리, 1778년 7월 9일

가장 좋아하는 아버지!

더할 나위 없이 슬프고, 더할 수 없이 참혹한 소식 하나를 참을성 있는 기분으로 들으실 마음의 준비가 되어 있으리라 생각합니다. 3일자 편지에서, 더는 좋은 소식은 들을 수 없으리라는 기분이실 거라고 생각합니다. 그 같은 날 3일 밤 10시 21분에, 어머님은 평안히 영면하셨습니다. 제가 먼젓번 편지를 썼을 때, 어머님은 이미 천상의 기쁨에 잠겨 있었습니다. 모든 것은 다 끝난 다음이었습니다. 저는 그날 밤, 아버지에게 편지를 썼습니다. 아버지도 누나도, 저의 이 조그마한, 어쩔 수 없었던 거짓말을 용서해주시리라 생각합니다. 사실, 저 자신의 고통과 슬픔으로 미루어 두 분의 고통과 슬픔을 생각해볼 때, 도저히 이 무서운 소식을 알려드려서, 두 분에게 갑작스러운 충격을 드린다는 게 내키지 않았던 겁니다.

하지만 이제 두 분 모두 최악의 이야기를 듣고, 크게 상심해 눈물을 흘리는 것은 자연스럽고 너무나 당연하지만, 결국 하느님에게만 몸을 맡기고, 도저히 그 깊이를 짐작할 수도 없는 최고로 현명한 섭리를 찬미할 각오가 되어 있으리라 생각합니다. 두 분은 금방 상상할 수 있으시지죠. 제가 어떤 상황을 견뎌냈는지, 날마다 악화하는 병세를 모두 조용히 참아내려면 얼마나 큰 용기와 참을성이 필요했는지, 하지만 자비로우신 하느님께서는 은혜를 내려주셨습니다. 저는 충분히 슬퍼하고 충분히 울었습니다. 하지만, 그런 게 다 무슨 소용이 있겠습니까? 그러니 힘을 내는 수밖에는 어쩔 도리가 없었습니다. 아버지와 누님, 두 분도 그렇게 해주십시오. 우세요. 마음껏 우세요. 하지만 최후에는 기운을 내주세요. 생각해주세요, 그건 전능하신 하느님

뜻이었습니다. 우리가 이에 거슬러 무엇을 바랄 수 있겠습니까. 오히려 좋은 결과로 끝났음을 하느님께 기도하고 감사해야죠. 어머니는 그처럼 평안히 숨을 거두셨으니 말입니다.

그 슬픈 상황에서 저는 세 가지 것으로 마음을 달랬습니다. 즉, 하느님의 뜻을 신뢰해 몸을 맡긴 것, 그리고 어머니의 평안하고 아름다운 죽음을 직접 보고, 어머니가 일순간에 이처럼 행복해진다, 우리보다도 더 행복해진다고 상상한 거죠. 그리고 저는 그 순간에 어머니와 죽음의 여행을 같이하고 싶다고 생각할 정도였습니다. 그 소원에서, 그 희망에서 마침내 제3의 위로가 나왔습니다. 즉, 어머니를 우리는 영원히 잃어버린 게 아니다, 곧 다시 만날 수 있다, 이 세상에 있을 때보다도 훨씬 즐겁고, 훨씬 행복하게 함께하게 된다는 위로 말입니다. 다만 그게 언제일지 우리는 모릅니다. 하지만 그런 일은 저로서는 신경 쓰이지 않습니다. 하느님이 부르신다면 저도 그러겠습니다. 바야흐로 하느님의 가장 신성한 의지가 행해졌습니다. 그러니, 어머니의 영을 위해 마음 깊이 주의 기도를 올리지요. 그리고 다른 이야기로 옮기겠습니다.

무슨 일에나 때가 있는 법입니다. 지금 하숙하고 있는 데피네 부인과 그림 씨[편지 52] 댁에서 이 글을 쓰고 있는데[모차르트는 어머니 사후, 그림과 함께 살고 있는 데피네 후작 부인(프랑스의 작가)의 집으로 옮겼다], 매우 기분 좋고 앞이 확 트인 아름답고 작은 방입니다. 그리고, 늘 제 상태가 허용하는 한도 안에서 만족하고 있습니다. 아버지와 누나가 평정과 강한 인내로 주님 뜻에 온전히 몸을 맡기고, 주께서 모든 일에서 우리에게 최선이 되도록 해주신다는 사실을 굳게 믿고, 충심으로 주님을 신

뢰하고 계신다는 말씀을 들을 수 있다면, 제 가슴에 우러날지 모를 만족스러운 기분에 큰 도움이 될 것입니다.

가장 사랑하는 아버지! 몸을 아껴주세요. 가장 사랑하는 누님, 몸을 소중히…… 누나는 동생의 선의를 아직 한 번도 받은 일이 없었죠. 지금까지 동생은 그런 일을 할 수 없었기 때문이에요. 가장 사랑하는 두 분, 건강에 힘써주세요. 두 사람에게는 하나의 아들, 하나의 동생이 있으며, 두 분을 행복하게 하기 위해 전력을 다하고 있다는 사실을 생각해주세요. 두 분은 또한, 제 명예가 될 일이라면, 제 소망을, 제 만족을 거부하는 일 없이, 저를 행복하게 하기 위해 전력을 다해주실 것임을 저는 잘 압니다. 아, 그럼(이 세상에서 허락하는 한) 편안하게, 성실하게, 만족스럽게 살기로 해요. 그리고 마지막으로, 하느님이 바라신다면, 우리가 그걸 위해 정해지고 만들어진 그 땅에 가서 다시금 함께 지내야겠죠.

6월 29일의 편지, 확실히 받았습니다. 두 분 모두 감사하게도 잘 계시다니 기쁩니다. 하이든[미하엘 하이든, 편지 3] 씨의 술 취한 이야기[술에 취해 있었기 때문에, 교회 의식을 위해 오르간을 치다가 실수한 이야기]를 듣고 정말 웃었습니다. 제가 그 자리에 있었더라면, 바로 그 사람 귀에다 조그맣게 '아들가서'[예배 의식 중에 오르간을 치다가 뇌졸중으로 쓰러진 잘츠부르크의 오르가니스트]라고 해줬겠죠. 그나저나, 그처럼 잘하는 사람이 실수로 근무를 제대로 못했다니, 무슨 추태입니까. 신의 영광을 위한 근무 때에 말이죠. 대주교[콜로레도, 편지 26주]와 온 궁정 사람이 한자리에 모였고 교회에 사람들이 가득했는데, 참 정떨어지는 일이군요. 그런 일도, 제가 잘츠부르크가 싫어진 주된 이유

중 하나입니다. 조잡하고, 깡패 같고, 너절한 궁정음악, 교양 있는 제대로 된 인간이라면 그런 사람들과 함께 지낼 수 없죠. 그 사람들을 도우려는 마음이 들기는커녕 창피해지고 맙니다. 음악이 우리가 있는 곳에서 인기가 없고 또 조금도 존경받지 못하는 것도, 아마 그런 이유 때문이겠죠.

악단이 만하임에서처럼 배려받는다면 얼마나 좋을까요. 그 관현악단에는 복종이라는 게 제대로 자리 잡혀 있습니다. 칸나비히 씨[편지 38, 42 주]가 지니고 있는 권위, 그곳에서는 무슨 일이나 성실하게 진행됩니다. 칸나비히 씨는 제가 본 가운데 최고의 악장이며, 부하의 사랑을 받고 경외되고 있습니다. 거리의 사람 모두의 신망도 두텁고 악단원 또한 그렇습니다. 참으로 그들의 행동은 다릅니다. 교양 있고 반듯한 행실을 하며, 술집에 들어가 취하거나 하지 않습니다. 그러나 잘츠부르크에서는 도무지 그렇게 되지 않거든요. 군주[콜로레도 대주교]가 아버지나 저를 신뢰해서 우리에게 모든 권력을 주신다면 이야기가 달라지겠지만 말이죠.

음악에는 권력이 꼭 필요합니다(권력이 없다면 아무것도 못합니다. 모든 사람들이 음악과 조금은 관계가 있죠). 아무나 그걸 만들어낼 수는 없다고 하더라도 말이죠. 제가 맡는다면, 제게 완전히 맡겨줘야겠죠. 시종장[필미안 백작. 잘츠부르크의 궁정음악을 모두 관장하고 있었다]은 음악에 대해, 음악에 관한 한, 일절 간섭해서는 안 됩니다. 실제로 아무리 귀족이라고 해도 악장이 될 수가 없지만, 악장은 귀족이 될 수 있죠.

[요한 크리스티안] 바흐 악장[대(大) 바흐의 아들]도 오래지 않아 이곳에 오겠죠. 아마 오페라를 쓰기 위해서라고 생각하니

다. 프랑스인은 여전히 멍청해서 아무것도 못합니다. 결국 외국인에 의지하게 됩니다. 콩세르 스피리퇴르에서 피치니[이탈리아의 오페라 작곡가]와 이야기를 나누었습니다. 매우 정중했고 저 역시 그렇게 했습니다. 어쩌다 얼굴을 마주칠 때에 그랬다는 이야기죠. 하지만, 저는 그 말고는 누구하고도 사귀지 않았습니다. 그 사람과도, 그리고 다른 작곡가하고도. 저는 저 자신의 일을 알고 있고, 다른 사람들 역시 그렇겠죠. 그리고, 그것으로 충분합니다.

제 교향곡[K 297(300a), 편지 62, 63]이 콩세르 스피리퇴르에서 엄청나게 갈채를 받았다는 이야기는 벌써 했지요? 오페라의 주문을 받았다가는 언짢은 일이 되겠죠. 하지만 그런 건 별로 신경 쓰지 않습니다. 이젠 익숙하니까요. 다만 밉살스러운 프랑스어라는 놈이 음악에 대해서는 이처럼 아무짝에도 소용없다니[편지 67]! 정말 지독합니다. 이에 비한다면 독일어는 오히려 거룩할 정도입니다. 게다가 남녀 가수를 볼 때, 가수라고 말할 수준이 아닙니다. 노래하는 게 아니라, 외쳐대고, 짖어대고, 게다가 코로부터, 목구멍으로부터 악을 쓰지요……

66. 알로이지아 베버에게[전문 이탈리아어]

파리, 1778년 7월 30일

가장 사랑하는 친구에게!

부탁한 아리아[K 294, 편지 56]를 위한 변주곡[화려하게 장식한 가창 파트인데, 다양한 판이 있다]을, 이번에는 보내드리지 못하는 것을 용서해주십시오. 아버지의 편지에 가능한 한 속히 답장을 보내드려야겠다고 생각하는 바람에 그 뒤에 쓸 시간이 없어졌고, 그래서 보내드리지 못했습니다. 하지만 다음 편지로 꼭 보내겠습니다. 지금은 제 소나타[부파르츠 바이에른의 선제후비(편지 39)에게 헌정된 6곡의 피아노와 바이올린을 위한 소나타 K 301(293a), 302(293 b), 303(293 c), 304(300 c), 305(293 d), 306(300 1)]가 빨리 인쇄되길 바라고 있습니다. 그리고 이 기회에 거의 절반가량 되어 있는 아리아 〈테사리아의 사람들이여〉[소프라노를 위한 레치타티보와 아리아, K 316(300b)]도 보냅니다. 보고 나서 혹시 나와 마찬가지로 당신도 만족해주신다면 나도 행복하겠습니다. 이 장면을 이해했노라고 당신 스스로의 반응을 들을 때까지는(오로지 당신을 위해서 쓴 곡이므로, 어느 누구보다도 당신에게 칭찬을 듣고 싶거든요), 그때까지는 나의 이런 종류의 작품 가운데 이 장면이 지금까지 만든 것 중 최상이라고 말할 수밖에 없습니다. 그리고 이렇게 실토하지 않을 수 없습니다.

당신이 지금 나의 〈안드로메다〉의 1막(Ah, lo previdi)['아, 그건 전부터 알고 있었다', 소프라노를 위한 레치타티보와 아리아 K 272]에 열심히 정력을 기울여주신다면 매우 기쁘겠습니다. 장담하건대, 그 막은 당신에게 딱 어울리고 당신의 이름을 크게 높여줄 테니까요. 무엇보다도 감정을 표현하길 권합니다. 가사의 의미와 강도를 잘 생각해, 진심으로 안드로메다의 입장에 서서, 그 사람 자신이 된 기분이 되어야 합니다. 그런 식으로

해낸다면, 당신의 그 대단히 아름다운 목소리와 뛰어난 창법으로 노래한다면 단시간에 틀림없이 멋진 일이 일어날 겁니다.

이번에 드리는 편지는 대체로 내가 당신에게 이 막의 노래와 서창(敍唱)을 어찌 해주시길 바라는지, 그 방법에 대한 간단한 설명이 되리라 생각합니다. 하지만, 역시, 그때까지 직접 이를 연구하시길 부탁합니다. 그렇게 하면 차이를 이해하게 되어서, 당신은 크게 향상될 겁니다. 물론, 고치거나 새로 해드릴 부분은 별로 없을 것이고, 내가 바라는 대로 스스로 해주시리라 확신합니다. 경험으로 알고 있습니다.

당신이 직접 연구한 아리아(Non so d'onde viene)[K 294, 편지 56]에 대해서는 내가 트집 잡거나 고치거나 할 점은 전혀 없었습니다. 내가 바라던 대로 맛깔스러운 기법과 표정으로 노래해주셨습니다. 그래서 나는 당신의 역량과 지식을 전폭 신뢰합니다. 한마디로, 당신은 능력이 있습니다. 대단한 능력 말이죠. 다만 권해드리면서 진심으로 부탁합니다. 부디 내 편지를 여러 번 되읽고, 내가 조언한 대로 해줬으면 합니다. 이렇게 여러 번 말하고 또 전에도 말했지만, 당신을 위해 가능한 모든 일을 해드리고 싶을 뿐입니다. 이번에도, 그리고 앞으로도 다른 뜻이 없음을 믿고 안심해주십시오.

친애하는 친구여, 더할 나위 없이 건강하시리라 생각합니다. 항상 몸 상태에 신경 써주십시오. 건강이야말로 이 세상에서 가장 귀하니까요. 나는 몸에 관한 한, 고맙게도 튼튼합니다. 신경을 많이 쓰고 있기 때문입니다. 하지만, 마음은 안정이 안 됩니다. 그리고 당신의 재능이 언젠가 정당하게 인정받는 걸 확인하고 안심하기까지는, 결코 편안해지지 않겠죠.

그러나 내가 가장 기쁜 상태가 되는 때는, 당신과 다시 만나 진심을 다해 포옹하는 최상의 기쁨을 맛보는 날입니다. 이것이 또한 내가 그리워하고 바랄 수 있는 전부입니다. 나는 다만 이 희망과 징조 속에서만, 유일한 위로와 평안을 발견합니다. 부디 때때로 편지 주십시오. 당신의 편지에 내가 얼마나 기뻐하는지 상상도 하지 못할 겁니다. 마르샹[만하임과 뮌헨의 극장 지배인] 씨에게 가게 되거든 그때마다 한마디 써서, 내가 간절히 추천한 연기 공부에 대해 간단히 보고해주십시오. 어쨌든 아시는 바와 같이, 당신에게 일어나는 모든 일은 나에게도 매우 신경이 쓰이기 때문입니다.

그런데, 어떤 이가 당신에게 아무쪼록 안부를 전해달라고 하셨습니다. 내가 이곳에서 존경하는 유일한 친구이며, 매우 좋아하는 사람입니다. 알고 보면, 그 사람은 당신 집안의 가까운 친구인데, 당신이 어렸을 때 몇 번씩이나 팔에 안고, 100번이나 키스하는 행운과 기쁨을 맛본 사람입니다. 다름 아닌 큐플리[프란츠 큐플리, 당시 전람회를 위해 파리에 와 있었다] 씨, 선제후의 화가입니다. 이 사람의 우정 덕에 라프 씨[편지 53]가 이제는 나의 친구가 되었고, 따라서 당신의, 그리고 베버 집안 전체의 친구가 되었습니다. 라프 씨 자신이 한쪽을 제쳐놓고 다른 쪽만의 친구가 될 수는 없음을 잘 아실 겁니다. 당신들 모두를 존경하는 큐플리 씨는, 당신의 이야기를 지칠 줄도 모르고 하고, 나 역시 멈출 수가 없습니다. 그래서, 그 사람과의 대화가 그처럼 즐거울 수가 없습니다. 그리고, 그 사람은 당신 집안 전체의 참된 친구이며, 저를 기쁘게 하려면 당신 이야기를 하는 게 가장 좋다는 사실을 라프 씨에게서 들어 알고 있어서

늘 그렇게 하는 겁니다. 그럼 언젠가 다시…… 가장 친애하는 친구여, 편지를 간절히 기다리겠습니다. 부디 너무 기다리게 하거나 애타게 하거나 하지 마시길…… 당장에라도 소식 전해주시길 바라면서, 당신 손에 키스를 하고, 마음을 담아 포옹합니다. 언제까지나 당신의 성실한 친구,

W. A. 모차르트

저를 대신해서, 어머님과 누님, 여동생 등 모든 사람을 포옹해주세요.

67. 아버지에게

파리, 1778년 7월 31일

……

이번 편지를 받고서 기쁨의 눈물이 배어 나왔습니다. 편지에서 아버지의 참된 애정과 배려를 더욱 마음 깊이 믿게 되었기 때문입니다. 저는 그 애정에 합당하게 더더욱 열심히 살겠습니다. 보내주신 가루약도 참으로 고마웠습니다. 하지만, 이제는 그걸 쓸 필요가 없다는 사실을 더욱 기뻐해주시리라 생각합니다. 돌아가신 어머님이 병상에 계실 때라면 바로 필요했겠지만 말입니다. 하지만 이제, 감사하게도 저는 더할 나위 없

이 튼튼합니다.

하지만, 때때로 우울증 발작이 일어나곤 합니다. 그런 때는 편지가 가장 약효가 셉니다. 쓰는 편지 아니면 받아든 편지에 의해서입니다……

　*……이제, 저희들의 문제에 관해서입니다만, 우선 말씀드 려야 할 것은 제 3일자 편지[편지 63]에 말씀드린 일에 대해, 그리고 때가 올 때까지는 이에 대해 생각을 밝힐 수 없다고 했 던 이야기에 대해서는 아무 걱정 하실 필요가 없다는 것입니 다. 이 점 다시 한 번 부탁드립니다. 사실, 아직 그때가 아니니 까 말씀드릴 수는 없습니다. 말씀드렸다가는 도움이 되기는커 녕 망가져버리고 말 테니까요. 안심해주십시오. 저 하나에 관 한 이야기입니다. 아버지의 사정은, 그것 때문에 좋아지지도 나빠지지도 않을 겁니다. 그리고 사정이 지금보다 좋아졌다는 사실을 알게 되기 전에는 그런 일을 생각도 하지 않을 겁니다. 하지만, 우리가 언젠가 행복하고 즐겁게(이야말로 제 노력의 유 일한 목표입니다만) 함께 사는 날이 오면(하느님, 속히 이뤄주십시 오), 바로 그때가 될 것입니다. 게다가 아버지 곁에서만 가능한 일입니다. 그러니 지금은 신경 쓰지 말아주십시오. 그리고 아 버지의 행복과 만족에 관계되리라 여겨지는 모든 일들에 대해, 언제나 아버지에 대한(제가 가장 좋아하는 아버지, 그리고 가장 성 실한 벗에 대한) 전폭적인 신뢰를 잃지 않겠다고 약속합니다. 그 리고 모든 일에 대해 상세히 알려드리겠습니다. 오늘까지는 그 렇게 하지 못한 일이 종종 있었지만, 제 탓만은 아닙니다.

그림 씨가 최근 제게 말했습니다.

"당신의 아버지에게 뭐라고 쓰면 좋을까요? 당신은 도대체

어떤 승부를 해볼 생각입니까? 이곳에 그대로 있을 겁니까, 아니면 만하임으로 갈 겁니까?"

저는 참으로 웃음이 터져 나오지 않을 수 없었습니다.

"새삼스럽게 만하임에서 무엇을 하라는 겁니까? 파리에 와 있지 않다면 모를까. 이처럼 파리에 와 있지 않습니까. 그래서 살아 나가기 위해 전력을 다해야 합니다."

"그렇지요" 하고 그 사람은 말했습니다.

"하지만, 당신이 여기서 잘해나가기란 쉽지 않을 텐데요."

"어째서지요? 여기에서 가련하고 재주가 없는 수많은 사람들이 살아가고 있는 현실을 저는 보고 있습니다. 그런데, 제게는 재능이 있으면서 그렇게 할 수 없다고 말씀하는 겁니까? 물론 만하임에서 살고 싶은 마음은 굴뚝같죠. 그곳에 직장을 갖길 매우 바라고 있습니다. 하지만 명예와 명성이 따르지 않는다면, 그런 점을 확인해야 합니다. 그때까지는 한 발짝도 움직일 수 없습니다"

"그야 그렇지만, 당신이 여기서 마음껏 활동하지 못하고 있다, 충분히 움직일 수 없다고 생각되는 겁니다" 하고 그 사람은 말했습니다. "그렇습니다" 하고 제가 대답했습니다.

"그게, 여기서는 제게 무엇보다도 어려운 일입니다."

어쨌든, 어머니의 오랜 질병 때문에 아무 곳에도 갈 수 없었습니다. 그리고 여자 제자 중 두 명이 시골에 가 있습니다. 그리고 세 명째(드긴 공(公)[편지 70]의 딸)는 약혼 중이어서(제 명예상 큰 흠이 되지는 않지만) 레슨을 계속할 수 없습니다. 이 사람의 일에 관한 한 제게는 아무런 손해가 없습니다. 공작이 지불할 정도라면 여기서는 누구나 지불할 테니까요. 생각해보십

시오. 제가 매일 가서 두 시간씩 일하게 하는 드긴 공작은 24회의 레슨을 시켜놓고(언제나 12번의 레슨이 끝나면 지불합니다) 시골에 갔다가 열흘이 지나 돌아와놓고는, 제게는 아무 말도 하지 않거든요. 제가 호기심이 많아서 직접 물어보지 않았더라면 모두가 돌아와 있다는 사실을 아직도 몰랐겠죠. 그리고 마지막으로 가정부가 지갑을 꺼내 이렇게 말하는 겁니다.

"미안합니다. 오늘은 12회분만 드립니다. 돈이 없어서요."

이 무슨 품격 있는 말인지! 그리고 3루이도르[33플로린]를 건네주면서 덧붙였죠.

"이걸로 용서해주세요. 부족하시다면 말씀해주세요."

체면이라는 걸 전혀 모르는 공작 아닙니까.

'애송이 아닌가, 게다가 멍청한 독일 놈이야!' 프랑스인들은 모두, 독일 사람들을 가리켜 그렇게 말합니다. '저놈은 그것으로 만족하겠지' 하고 생각했겠죠, 하지만 이 밥통 같은 독일 놈은 만족하지 않았습니다. 그래서 되돌려줬습니다. 공작은, 두 시간에 대해 한 시간 분만 지불하려 했던 겁니다. 게다가 제가 쓴 플루트와 하프를 위한 협주곡[K 299(297c)]을 4개월 전에 받아놓고는, 아직 그 대금도 지불하지 않았다는 걸 상기하면서 그렇게 한 겁니다. 그래서 혼례가 끝날 때까지 기다렸다가, 가정부한테 가서 돈을 요구할 겁니다.

이 땅에서 가장 울화통이 터지는 점은 바보 같은 프랑스인들이, 제가 아직 일곱 살이라고 여기고 있다는 겁니다. 일곱 살 때 저를 봤기 때문입니다. 데피네 부인[편지 65]이 진지한 얼굴로 그렇게 말했는데, 그건 참말입니다. 그래서, 저는 이곳에서 초심자로 취급됩니다. 음악가들은 다르죠. 그들은 그렇게 생각

하지 않습니다.

이곳에서 제자를 받아 가르치고 생계를 꾸려나가기 위해, 그리고 가능한 한 많은 돈을 벌기 위해, 가능한 모든 일을 해볼 겁니다. 지금은 곧 무언가 변화가 일어나리라는 달콤한 기대를 하고 있습니다. 정직하게 말해, 여기서 해방만 된다면 기쁘리라는 사실은 부정할 수 없습니다. 사실 레슨을 해준다는 게 여기서는 예사로운 일이 아닙니다. 매우 피곤한 일인데다, 제자를 많이 받아놓지 않았다가는 돈도 많이 벌 수 없습니다. 제가 게으름을 피우고 있다고 생각하시면 안 됩니다. 천만에요! 제 천분이나 삶의 방식에 아주 반대되는 일이니까요, 아시는 대로, 저는 말하자면, 음악의 한가운데에 놓여 있습니다. 날이면 날마다 관련되어 있습니다. 명상을 하고, 공부도 하고, 사색도 좋아합니다. 하지만, 여기서 그런 생활을 하려면 이런 것들은 방해가 됩니다. 물론 몇 시간 정도는 틈이 나죠. 그러나 그 몇 시간은 일보다는 휴식에 필요하죠.

오페라 건은 지난 편지에서 알려드렸습니다. 저로서는 더는 아무것도 할 수 없습니다. 그랜드 오페라를 쓰거나, 오페라는 전혀 쓰지 않거나 말입니다. 조그마한 오페라를 써봤자 별로 돈을 벌 수 없습니다(여기서는 모든 일에 세금이 매겨지니까요). 그리고 그 곡이 멍청한 프랑스인의 마음에 들지 않았다가는 그야말로 끝장입니다. 다시는 주문이 들어오지 않거나, 들어오더라도 아주 조금이겠죠. 제 명예도 상처를 받는 꼴이 되고요. 그러나 그랜드 오페라를 쓰면 보수도 좋습니다. 게다가 제가 잘할 수 있는 일거리이고, 즐겁고, 갈채를 받을 희망도 많습니다. 대작 쪽이 명성을 높일 기회가 많아지는 거죠.

오페라 주문을 받는다면, 문제없습니다. 아무 걱정도 필요 없습니다. [프랑스어란] 악마가 만든 언어라는 말은 참말입니다 [편지 65]. 어떤 작곡가가 되었든 다 겪게 되는 난점에 대해서는, 다른 사람들처럼 뛰어넘을 자신이 있습니다. 오히려, 때때로 제 오페라가 진짜배기라고 생각할 때면, 온몸이 불타오르는 기분이 됩니다. 프랑스인에게 독일을 더욱 인식시키고, 평가하게 하고, 경외할 줄 알도록 가르쳐줘야겠다는 욕망으로 손발이 떨리는 걸 느낄 수 있습니다. 프랑스인에게 그랜드 오페라를 쓰게 하지 않는 것은 도대체 무슨 까닭일까요? 어째서 외국인이어야 하는 것일까요? 제가 한다면, 무엇보다도 참을 수 없는 것은 가수일 겁니다. 이미 각오는 되어 있습니다. 그렇다고 뭐, 싸움을 시작하는 것은 아닙니다. 하지만 만약 싸움을 걸어온다면, 스스로 지켜내 보이겠습니다. 그러나 결투 같은 것으로 일이 끝난다면, 그쪽이 더 바람직합니다. 난쟁이를 상대로 몸싸움을 하고 싶지 않습니다.

하느님께서 가까운 시일 내에 무엇인가 변화를 일으켜주시길! 그때까지 근면과 노력과 노고에 쉼 없이 힘쓰겠습니다. 모두가 시골에서 돌아오는 겨울에, 희망을 걸고 있습니다.

그럼, 안녕히.

......

*변명 비슷한 이 대목은 알로이지아와 결혼하고 싶다는 말을 아버지에게 할 시기를 어림하지 못하고 있음을 드러낸다.

68. 아버지에게

파리, 1778년 8월 7일

......

아버지도 아시는 바와 같이, 가장 선하고, 가장 진실한 친구는, 가난한 사람들입니다. 부자는 우정이라는 걸 전혀 알지 못합니다! 특히 태어날 때부터 부자인 사람, 그리고 행운 덕분에 부자가 된 사람은, 그 행운이라는 환경 가운데서 자신을 상실하는 경우가 종종 있습니다. 그러나 맹목적이 아닌 정당한 행운에 의해, 그리고 공적에 의해 유리한 환경에 처하는 남자, 초기의 곤란한 상황에서도 결코 용기를 잃지 않고 종교를 그리고 하느님에 대한 신뢰를 지속하며, 착한 기독교도, 정직한 남자로서 참된 친구를 존중할 줄 아는 남자, 한마디로 말하자면 행운을 잡은 남자, 그런 사람이라면 어떠한 화도 받을 염려는 없습니다!

하지만 우리 잘츠부르크 이야기입니다만! 가장 좋은 친구이기도 한 아버지, 우리가 얼마나 잘츠부르크를 혐오하는지 아시죠! 사랑하는 아버지와 저 자신이 그곳에서 당한 부정 때문만은 아닙니다. 그 정도만으로도 그런 곳을 아주 망각하고 머릿속에서 말살해버릴 이유로도 충분하지만 말입니다. 하지만, 그런 것은 제쳐놓기로 하죠. 모든 걸 우리 생활이 개선되도록 갖추어놓아야 하겠는데, 생활하기 좋게 하는 일과 즐겁게 산다는 것은 다른 일입니다. 그리고 후자는(마법이라도 걸지 않는 한) 저로서는 불가능합니다. 정말이지 저절로 되는 게 아닙니다. 그

리고 그렇게 할 수 있을 턱이 없습니다. 사실 오늘날에는 마법 같은 게 없으니까요.

……그런데 어떤 일이 일어나건, 저로서는 가장 사랑하는 아버지와 가장 사랑하는 누나를 포옹하는 게 언제나 가장 큰 기쁨입니다. 그것도 이르면 이를수록 좋습니다. 그러나 제 즐거움과 기쁨이 어딘지 다른 곳에서 생긴다면 몇 배가 되리라는 것 역시 부정할 수 없습니다. [잘츠부르크 이외의 곳이기만 하면] 어디가 되었건 한층 즐겁고 행복하게 지낼 수 있으리라고 생각하기 때문입니다!

아버지는 혹시 저를 제대로 이해하지 않으시고, 제가 잘츠부르크를 지나치게 작게 여긴다고 생각하시나요? 그러시다면 큰 오해입니다. 그 이유 중 몇 가지는 이미 썼습니다. 당장은, 잘츠부르크라는 곳은 제 재능에 합당하지 않은 고장이라는 이유만으로 이해해주세요. 첫째로 음악을 하는 사람이 존경받지 못하고, 둘째로 아무것도 들을 게 없습니다. 그곳에는 극장도 없고 오페라하우스도 없거든요. 예를 들어 오페라를 연주하려 해봤자 과연 노래 부를 사람이 있을까요? 요 5, 6년 동안 잘츠부르크의 음악에는 쓸모없는 것, 필요하지 않은 것은 아직도 많으면서, 정작 필요한 것은 매우 모자라고, 반드시 있어야 할 것들은 몽땅 벗겨내버리는 등, 현재는 그런 상태인 겁니다!

……

이 편지에 앞서, 아버지 레오폴트는 모차르트가 아직 잘츠부르크에서 활동할 수 있다는 이야기를 써 보냈다. 파리에서 환멸을 느낀 모차르트로서는 한 가닥 위로였고, 아버지와 누이와 함께 살 수 있다는 점

은 가장 큰 희망이었다. 그러나 잘츠부르크의 거리와 대주교 생각을 하면 도저히 이에 응할 마음이 우러나지 않았다.

69. 아버지가 볼프강에게

잘츠부르크, 1778년 8월 13일

……

그림 남작이 나한테 7월 27일에 편지를 주셨더구나. 그 편지에 나는 만족과 불만을 모두 느꼈다. 만족이라는 것은, 네가 건강히 있다는 사실을 알았기 때문이고, 또한, 네가 돌아가신 어머니에 대한 아들로서의 모든 의무를 최대로 꼼꼼하게 (물론 내가 그런 걸 의심하지는 않았지만 말이다) 다했다고 써 있었기 때문이다. 불만은, 남작이 (너에게도 같은 이야기를 했겠지만) 네가 어떻게 자신의 생활을 또는 행운을 찾아낼 수 있을지 무척 걱정하고 있었기 때문이다. 남작은 아마도 너에게 필요한, 생계라는 말을 할 생각이었겠지만.

[다음은 프랑스어. 남작의 편지를 베낀 것인 듯] 그 사람[모차르트]은 너무 사람이 좋고, 그리 활동적이 아니며 너무나 함정에 빠지기 쉽고, 행운으로 이끌어 줄 만한 수단에 대해서는 무신경합니다. 이곳에서 두각을 드러낼 의지가 있다면, 약삭빠르고 적극적이면서 대담해야 합니다. 그가 행운을 붙잡으려면 재능은 그 반 정도로 족하고 악착같은 성품이 갑절이나 필요합니다. 저라면, 그 때문에 곤란해지지는 않으리라 생각합니다.

어쨌든 운명을 개척해나가기 위해, 이곳에서는 두 길을 시도해보는 수밖에 없습니다. 첫 번째 길은 쳄발로를 가르치는 일입니다. 그러나 대단히 활발해야 하고, 제자를 가지는 일은 차치하고라도, 허세가 좀 있지 않다면, 이런 일을 견뎌낼 만큼 건강한지 저는 모르겠습니다. 사실 파리 거리를 사방팔방 휘젓고 다니면서 끈기 있게 떠들어대며 가르친다는 건 대단히 힘든 일이니까요. 게다가 이 일은 그 사람 마음에 들지 않겠죠. 가장 좋아하는 작곡에 방해가 되니까요. 물론 작곡에 온 정열을 불태울 수도 있겠죠. 하지만 이 나라에서는 청중 대부분이 음악에 대해 조예가 없습니다. 따라서 모든 걸 이름만으로 정해버리고 맙니다. 작품의 진가는, 한 줌의 사람밖에는 판단할 수 없습니다. 지금 현재 청중은 피치니[편지 32]와 글루크[가극에 내면의 깊이를 더한 작곡가]로 갈라져 있습니다. 음악에 관한 논의도 모두 형편없는 것들입니다. 따라서, 이 두 파벌의 중간에서 아드님이 성공하기란 매우 어려운 일입니다. 운운.

......

70. 아버지에게

파리, 1778년 9월 11일

......아버지께서도 제게 분명히 말씀하시는 바이겠지만, 제가 그곳[잘츠부르크]에서는 그리 대단한 행운을 얻을 수 없음은

뻔합니다. 하지만, 가장 사랑하는 아버지와 누나에게 마음속으로부터 키스할 수 있다는 사실을 떠올리면, 그 이외의 행복은 생각할 수 없습니다. 게다가 그런 일은 실제로 제가 이곳에 있는 편이 낫다고 떠들썩하게 말하는 이곳 사람들에 대한 유일한 변명이 되기도 합니다. 저는 그 사람들에게 언제나 똑같은 말을 합니다. "도대체 어떻게 하라는 겁니까? 나는 그걸로 만족합니다. 그곳에서는 매우 커다란 만족을 느낍니다. 우리 집이라고 할 곳이 있습니다. 훌륭하신 아버지와 매우 사랑하는 누님과 함께, 평화와 안식을 누리며 생활할 수도 있습니다. 내가 하고 싶은 일을 할 수 있습니다. 근무할 때 말고는 자유니까요. 언제나 빵이 있고, 마음먹으면 나갈 수 있으며, 2년에 한 번은 여행도 할 수 있습니다. 더 바랄 게 무엇입니까?"

내키는 대로 말씀드리지만, 잘츠부르크에서 염증을 느끼는 오직 하나의 일을 토로한다면, 사람들과 제대로 사귈 수 없다는 것, 그리고 음악이 조금도 존경받지 못한다는 것, 그리고 대주교[콜로레도 백작, 편지 26 주]가 여행을 해본 적 있는 현명한 사람들을 믿지 않는다는 겁니다. 사실 장담할 수 있는 일인데, 여행하지 않는 인간은(적어도 예술과 학문에 관여하는 자라면) 비참한 인간입니다! 그리고 대주교가 2년에 한 번씩 여행을 허락해주지 않는다면, 저는 결코 계약을 수락할 수 없노라고 확언합니다. 평범한 재능을 지닌 인간은 여행하든 말든 언제까지나 평범한 채로 있게 마련입니다. 하지만 탁월한 재능을 지닌 인간은(제가 저 자신을 이처럼 인정한다 해서, 제 분수도 모른다고 할 수는 없겠죠) 늘 같은 곳에 머물면 못 쓰게 됩니다.

대주교가 저를 신뢰해준다면, 저는 머지않아 그 궁전의 음

악을 유명하게 만들어드리죠. 틀림없는 일입니다. 이번 여행은 제게 무익하지 않다고 확언할 수 있습니다. 물론 작곡에 관해서 말입니다. 피아노 치는 일에 관한 한, 할 만한 일은 모두 해봤으니까요. 오직 하나, 잘츠부르크에서 하고 싶지 않은 게 하나 있습니다. 바이올린 연주만큼은 더는 하지 않겠습니다. 피아노를 치면서 지휘하고, 아리아 반주를 하겠습니다. 악장의 지위에 대해서는 역시 문서로 보증을 받아놓으면 좋겠습니다. 그러지 않았다가는 이중으로 근무하고서 그 하나의 몫만을 받는다는 식의 영광을 맛보게 되겠죠! 그러다가, 다시 외지 사람이 제 윗자리에 앉게 될지도 모릅니다.

가장 사랑하는 아버지! 정직하게 말해, 우리 두 식구를 다시 만나게 하고, 지긋지긋한 파리를 떠난다는 즐거움이 없다면, 저는 정말로 이번 결심이 서지 않았을 겁니다. 하긴, 요즈음 제 상태도 점차 나아지고 있고, 몇 년가량 이곳에서 견뎌나갈 결심이 서기만 한다면, 제가 제 상태를 아주 잘 유지할 수 있다는 사실은 의심할 나위가 없습니다. 사실, 저도 이제는 상당히 유명해져 있으니까요. 제가 사람들을 알게 된 게 아니라, 상대방이 저를 알게 되었던 겁니다. 심포니를 2곡[D장조 K 297(300a)과 K Anh, 8(311 A). 단 뒤의 것은 알려져 있지 않다] 작곡해서, 그중 둘째 것은 이달 8일에 연주해 큰 찬사를 받았습니다.

(여행을 한다고 했었는데) 이번에는 정말로 오페라를 써야 할 뻔했습니다. 하지만 노베르[프랑스의 발레 마스터] 씨에게 이렇게 말했습니다. "오페라가 완성되자마자 상연하겠다고 보증해주신다면, 그리고 얼마의 사례를 받을 수 있는지 분명히 말해주신다면, 앞으로 3개월 이곳에 더 머무르면서 쓰도록 하지요"

라고요. 단호히 거절할 수는 없고, 자신 없나 보다 하고 생각해도 곤란하니까요. 하지만, 그런 점은 분명하게 해주지 않더군요. 저는 그렇게 호락호락 잘되지 않으리라고 이전부터 짐작하고 있었습니다. 여기서는 그런 관습이 없기 때문입니다. 아마도 이미 아시리라 생각하지만, 이곳 방식으로는 오페라가 완성되었다 하면, 시연(試演)부터 해봅니다. 멍청한 프랑스인이 좋지 않게 판단하는 경우에는 상연하지 않는 거죠. 그렇게 되면 작곡자는 거저 쓴 꼴이 되고 맙니다. 그게 반응이 좋을 경우 무대에 올리는 거죠. 인기가 올라가면 지불도 좋아집니다. 확실한 것이라곤 없는 겁니다. 아무튼 이런 이야기는 직접 말씀드리기로 하고 오늘은 이만합니다.

어찌되었든 정직하게 말해, 제 상태는 나아지고 있습니다. 매사 너무 서둘러서는 안 되죠. '급하면 돌아서 가라'라고 하지 않았습니까. 제 마음씀씀이 때문에 친구와 후원자도 생겼습니다. 모든 이야기를 몽땅 쓰려다가는 손가락이 아파지겠죠. 뵙고서 모두 직접 말씀드리겠습니다. 그리고 그림 씨[편지 52]만 하더라도 어린아이라면 도와줄 수 있겠지만, 어른 상대로는 그렇게 하지 못한다고 눈에 보이듯 설명할 겁니다. 그리고(아니, 안 되죠. 아무것도 쓰지 않을 겁니다) 아니, 역시 써야겠군요. 어쨌든 이 사람이 예전과 같은 인물이라곤 생각지 말아주세요.

데비네 부인[편지 65]이 계시지 않았다면, 저는 이 집에 있지 않았을 겁니다. 그리고 제가 이렇게 (이 집에) 있다는 게, 그 사람한테 자랑거리가 되지는 않았을 겁니다. 사실 마음만 내킨다면 묵을 수 있는 집이 네 곳이나 있고, 식사도 나옵니다. 그 호인은 아마 깨닫지 못하고 있었겠지만, 제가 이 고장에 머물 작

정이라면, 바로 다음 달에는 이사할 겁니다. 그리고 그 사람처럼 만사 바보 같고 얼빠진 사람이 되지 않고, 남에게 호의를 베풀 때에는 절대로 그 사람을 멍청이 취급을 하지 않는 집으로 가겠죠. 이런 식으로 지내다가는 저는 정말로 친절이라는 걸 망각해버릴지도 모릅니다. 하지만, 저는 그 사람보다 배짱 좋게 지낼 생각입니다. 다만 유감스러운 것은, 이곳에 묵고 있기는 하지만 제가 그 사람을 필요로 하지 않는다는 점, 그리고 저는 일개 독일인이지만, 피치니[편지 32] 정도의 일은 할 수 있다는 사실을 보여주지 못한다는 겁니다.

그 사람이 제게 베푼 최대의 친절은, 어머니가 생사의 기로에 놓였을 때 아주 조금씩이나마 15루이도르를 꿔준 겁니다. 혹시나 그 돈이 걱정되었던 걸까요? 만일 여기에 신경 쓰고 있다면, 정말로 걷어차도 상관없는 남자입니다. 제 정직성에 대해 불신하고 있는 셈이니까요. 이야말로 저를 격분시킬 수 있는 유일한 것입니다. 게다가 저의 재능을 의심하는 것이기도 합니다. 하지만, 저로서는 진작부터 알았던 일입니다. 제가 프랑스풍 오페라를 작곡할 수 있다고는 생각지 않는다고, 언젠가 제게 직접 말한 적이 있으니까요. 15루이도르는 작별할 때 아주 정중한 말을 하면서, 감사하며 갚을 겁니다[모차르트는 이를 실행하지 않았다. 그리고 그해 10월 15일 편지에서는 이를 그림의 탓이라고 하고 있다].

돌아가신 어머니는 제게 곧잘 이렇게 말씀하셨습니다. "나는 모르겠구나, 저 사람에 대해서…… 아주 딴사람이 된 것처럼 보이는구나." 저도 속으로 그렇게 생각하고 있었지만, 언제나 그 사람 역성을 들었죠. 그 사람은 누구한테도 제 이야기를

하지 않았습니다. 이야기를 하더라도, 언제나 바보 같고 어설 프고 비열한 방식입니다. 그 사람은 제가 어쨌든 피치니한테, 그리고 또 가리발디[이탈리아의 테너 가수]한테 가야 한다는 겁니다. 사실 이곳에서는 형편없는 오페라 부파를 하고 있는 터라, 제가 노상 "아닙니다, 그런 데에는 한 발짝도 갈 수 없습니다"라는 식으로 말했기 때문입니다.

한마디로, 그 사람은 남유럽을 선호하고, 부실한데다, 저를 억누르려고만 합니다. 정말 믿을 수 없지요? 하지만 정말 그렇습니다. 그 증거로 다음과 같은 일이 있었습니다. 저는 그를 참된 친구로 여기고, 흉중에 있는 모든 이야기를 털어놓았습니다. 그러자, 그 사람은 그걸 교묘히 이용했습니다. 제가 따르고 있다는 사실을 알고 있었으므로, 제게 늘 부적절한 조언을 하는 겁니다. 하지만 교묘히 넘어간 적은 두세 번뿐입니다. 그다음부터 저는 아무 말도 묻지 않게 되었고, 그 사람이 무슨 조언을 하더라도 그대로 하지 않게 되었기 때문입니다. 그러나 더는 험한 말을 듣고 싶지 않았기 때문에, 언제나 네 네 하고 지냈습니다.

이런 이야기는 지겹군요. 만나면 자세히 이야기하겠습니다. 데비네 부인 쪽이 얼마간 친절합니다. 제가 있는 방은 부인 것이었고 그 사람 것은 아닙니다. 환자를 위한 방이어서, 이 집에 환자가 생기면 이곳에 들여놓곤 하는 겁니다. 전망이 좋을 뿐 그 이상 다른 볼 것도 없습니다. 벽이 있을 뿐, 상자도 하나 없고 아무것도 없습니다. 이제 제가 여기서도 참을 수 없는 이유를 아시겠죠. 이런 이야기는 진즉 말씀드렸어야 했는데, 믿어 주시지 않으리라 생각했습니다. 하지만 더는 잠자코 있을 수가

없습니다. 믿어주시든 아니든 말이죠. 하지만 믿어주세요. 자신 있습니다. 어쨌든 그 정도는 믿어주시겠죠. 제가 참말을 하는 인간이라고 확신하고 계시리라고요.

식사 시중도 데비네 부인 댁에서 해줍니다. 그렇다고, 그 사람이 부인에게 얼마간이라도 지불하고 있으리라 생각하시면 안 됩니다. 사실, 저는 부인에게 한 푼도 부담을 주지 않습니다. 제가 있든 없든, 모두 똑같은 식사를 합니다. 제가 언제 식사하러 오는지 알 수 없기 때문에, 저를 위해 따로 준비할 수는 없습니다. 그리고 밤에는 과일을 먹고 포도주를 한 잔 마십니다. 이 댁에 와서 이제 2개월 이상 되지만, 그러는 동안 식사한 적은 기껏해야 14회 정도입니다. 그렇기 때문에 그 사람이 저를 위해 지출한 것이라곤, 제가 감사해하며 갚으려고 생각하는 15루이도르뿐 나머지는 양초 정도입니다. 그 사람에게 '그 양초는 내가 살게요' 하고 제안했다가는, 그 사람이 아닌 제가 부끄러워지겠죠. 도저히 그런 말은 꺼낼 수가 없었습니다. 맹세하건대 결국 저는 그런 인간입니다. 바로 얼마 전 그 사람이 제게 상당히 쌀쌀맞고 바보 같고 멍청이 같은 말투로 말했을 때도, 저는 결국 '15루이도르 건은 걱정 마세요'라는 말은 꺼내지 못했습니다. 상처를 주지나 않을까 두려웠던 거죠. 그 사람은 제게 1주가 지나면 떠나라고 요구했습니다. 그렇게 급하게 말입니다. 저는 그건 무리라며, 그 이유를 얘기했습니다.

"그래요? 하지만 그건 이유가 되지 않는군요. 어쨌든 아버지가 그렇게 바라고 계시거든요."

"하지만, 아버지는 제게, 제가 언제 떠나야 좋을지 이번 편지로 알려주겠다고 써 보내셨는데요."

"어쨌든 여행 떠날 준비를 해두세요."

하지만 말씀드리는데, 내달 초 전에는 도저히 떠날 수 없습니다. 기껏 서둘러 봤자 이달 말입니다. 이제 6개의 트리오[피아노 3중주인 듯한데, 결국 쓰지 못한 듯하다]를 써서 괜찮은 보수를 받아야 하기 때문입니다. 우선 르 그로[편지 60]와 드긴 공작[프랑스의 음악 애호가]으로부터 지불받아야 합니다. 게다가 이달 말에는 [만하임] 궁정이 뮌헨으로 이사하게 되었는데, 저도 그곳에 가서 제 소나타[편지 66]를 선제후비[편지 39]에게 직접 헌정할 생각입니다. 그렇게 하면 하사금을 받을 수 있을지도 모릅니다. ……저는 3개의 협주곡[피아노협주곡 E♭장조 K 271(〈양 협주곡〉), 동 C장조 K 246(〈뤼초 협주곡〉)과 B♭장조 K 238], 즉 죄놈 양[프랑스의 피아니스트]을 위한 것과, 뤼초[후작 부인]를 위한 것과, B♭장조로 된 것을, 제 소나타를 인쇄해준 사람[요한 게오르크 지버, 독일의 호르니스트, 파리에서 악보 출판상을 했다]에게 현금을 받고 넘길 겁니다. 그리고 6개의 어려운 소나타[피아노소나타 K 279(189d), 280(189e), 281(189f), 282(189g), 283(189h), 284(205b)]도 가능하면 그렇게 하겠습니다. 큰돈은 되지 않겠지만 없는 것보다는 낫겠죠. 여행을 하자면 돈이 드니까요. 교향곡에 대해서는 대체로 이곳 사람들의 기호에 맞지 않습니다. 틈나면 몇 개를 바이올린협주곡으로 편곡해서 짧게 하겠습니다[그런 편곡은 알려져 있지 않다]. 독일에서는 긴 곡을 선호하지만, 실은 짧고 좋은 곡이 더 낫지요……

아직 원하는 게 더 있습니다. 여기에는 반대하지 않으시리라고 생각되는데, 다름 아니라 베버 일가가 뮌헨으로 가지 않고(저는 그러길 바라고 또 믿고 있습니다) 만하임에 머물 것이라

가정해서 하는 이야기인데, 제가 만하임을 통과하면서 일가를 방문하는 기쁨을 맛보게 해주실 수 있겠습니까? [아버지는 반대했지만, 모차르트는 굳이 길을 에둘러 가면서까지 만하임에 들렀다. 그러나 베버 일가는 이미 뮌헨으로 옮겨 간 뒤였다] 물론 길을 돌아서 가야 합니다. 그러나 별일은 아닙니다. 적어도 제게는 대단한 일이라고 생각되지 않습니다. 그러나 딱히 꼭 그렇게 해야겠다고 생각하고 있는 것은 아닙니다. 결국 뮌헨에서 만날 수 있겠죠. 내일 편지로 여부를 확인할 수 있으리라 생각됩니다. 그게 안 된다면…… 아버지가 제게서 그런 기쁨을 아마도 빼앗아 가시지는 않으실 거라고, 호의를 확신합니다.

아버지! 대주교가 새 여가수를 구하신다면, 알로이지아 베버 이상으로 뛰어난 가수를 저는 떠올릴 수 없습니다. 타이버[엘리자베트 타이버, 오스트리아의 소프라노 가수]나 데 아미치스[편지 50]는 데려오지 못할 것이고, 다른 사람은 틀림없이 그만 못합니다. ……제가 사랑하는 친구[알로이지아]를 위해 열심히 말해보겠습니다. 그때까지는 부탁드립니다. 아버지도 꼭 좀 그 사람을 위해, 가능한 일을 해주십시오. 아버지는 아들에게 그보다 더한 기쁨을 줄 수 없을 것입니다. 이제는 곧 아버지를 포옹할 수 있다는 기쁨 말고는 아무 생각도 하고 있지 않습니다. 대주교가 약속한 일이 모두 보증되도록 해주세요. 그리고 제가 부탁드린 일, 그러니까 제 담당은 피아노라는 것도……

71. 아버지에게

낭시, 1778년 10월 3일

가장 좋아하는 아버지!

파리를 떠나기 전에도, 그리고 떠난 다음에도 알려드리지 못한 걸 용서해주세요.[9월 26일에 파리를 떠나 집으로 가는 길에 낭시에 가서 1주간 머물렀다.] 그러나 모든 게, 도저히 필설로 표현할 수 없을 정도로 제 예상과 의견과 의지 이상으로 서둘러야 했습니다. 막판에 가서, 짐을 급행 마차 사무소가 아니라 지킹겐 백작[편지 61] 댁으로 보내고, 며칠 더 파리에 머물려 했습니다. 아버지를 떠올리지 않았더라면, 틀림없이 실행했겠죠. 아버지를 언짢게 하고 싶지 않았으니까요. 이런 이야기는 잘츠부르크에서도 충분히 이야기할 기회가 있으리라 생각합니다.

다만, 좀 더. 생각해보십시오. 그림 씨는 제가 마차로 가면 닷새 만에 스트라스부르에 도착한다고 거짓말을 했습니다. 마지막 날이 되자, 그건 다른 마차 이야기이고, 말은 느릿느릿 달리며, 말도 바꾸지 않은 채 열흘이나 걸린다는 사실을 알았습니다. 제 분노를 금방 상상하실 수 있겠죠. 하지만 이 이야기는 친한 친구에게만 하고, 그 사람 앞에서는 아주 기쁘고 즐거운 듯한 얼굴을 하고 있었습니다. ……죄송하지만, 많은 것은 쓸수가 없습니다. 자신이 잘 알려져 있는 곳에 있지 않다면, 아무래도 기분이 좋아지지 않거든요.

부탁드릴 일이 있습니다. 제가 웬만한 제 짐은 가까이 놓아둘 수 있도록, 제 방에 적당한 크기의 상자를 준비해주십시오.

피스키에티[이탈리아의 작곡가]나 루스트[잘츠부르크의 악장]가 갖고 있던 조그마한 피아노를 책상 삼아 두었으면 합니다. 그 편이 슈타인[편지34]의 작은 피아노보다는 제게 더 어울리니까요. 그다지 작곡한 게 없으니, 제 음악을 쓴 악보를 많이 가져가지 않습니다. 3개의 4중주곡[플루트와 현악을 위한 4중주곡 K 285, 285a, Anh 171(285b)]과 드 장 씨[편지 46]를 위한 플루트 협주곡[K 313(285c)]은 제 손에 없습니다. 그가 파리에 갔을 때 다른 트렁크에 넣는 바람에, 만하임에 그대로 남아 있기 때문입니다. 하지만 만하임에 가게 되면 곧장 제게 보내겠다고 약속했습니다. 벤들링 씨에게 단단히 부탁해두겠습니다. 그래서, 소나타[피아노와 바이올린을 위한 소나타, 편지 66] 말고는 완성작을 아무것도 가져가지 못합니다. 두 개의 서곡[교향곡 D장조 〈파리〉 K 297(300a)와 Anh. 8(311a), 후자는 불명]하고 협주 교향곡[K Anh. 9(297B)는 상실되었다]은 르 그로[편지 60]가 사 갔기 때문입니다. 르 그로 씨는 그걸 독점할 생각이지만, 그렇게는 안 될 겁니다. 저는 머릿속에 아직 생생히 담아놓고 있으니까요. 집에 돌아가면 바로 한 번 더 쓰겠습니다……

72. 아버지에게

스트라스부르, 1778년 10월 15일

아버지가 마르티니 신부[이탈리아의 음악 이론가, 작곡가, 편지

27]에게 그 건에 대해 열심히 부탁드리고, 또 그 일로 라프 씨 [편지 53]에게도 편지를 써주셔서 정말 고맙습니다. 저는 물론 그런 부분에 대해 의심한 적은 없습니다. 아버지는 아들이 행복하고 만족했음을 아시게 되면, 틀림없이 기뻐하시리란 걸 잘 알고 있기 때문입니다. 그리고 저로서는 뮌헨 이상으로 마음에 드는 곳이 없다는 것도, 아마 아시겠죠. 잘츠부르크에 매우 가까우니까요. 베버 양이, 아니, 저의 사랑하는 베버 씨가 [뮌헨의 선제후 궁정에] 일자리를 얻었다는 것, 그리고 마침내 인정받았다는 사실은 매우 기쁜 일입니다. 그리고 매우 관심을 두고 있는 인간이라면 기뻐하는 게 자연스러운 일이지만, 저는 아버지에게 그 사람을 여전히 최고라고 추천합니다.

하지만 제가 매우 소망하던 일이, 유감스럽게도 더는 기대할 수 없게 된 모양입니다. 그 사람을 잘츠부르크에 근무하게 하고 싶었었거든요. 사실 그 사람이 그쪽[뮌헨]에서 받는 만큼의 보수를 대주교[콜로레도 백작]께서 주시지 않기 때문입니다. 최대한으로 할 수 있는 일이란, 그 사람이 오페라를 노래하기 위해 잠시 잘츠부르크로 간다는 정도입니다. 그 사람의 아버지가 뮌헨으로 떠나기 하루 전 급하게 쓴 편지를 받았습니다. 그 편지로 이런 소식을 알려줬습니다. 죄송하게도 모두들 저 때문에 엄청 걱정하고 있었다는 겁니다. 제가 죽었다고 생각하고 있었답니다. 제가 보낸 마지막 편지가 아직 도착하지 않았고, 한 달 동안이나 편지를 받지 못했기 때문입니다.

게다가 모두의 생각이 한층 강화된 이유는, 어머니가 만하임에서 유전성 질환으로 돌아가셨다고 소문 나 있었기 때문입니다. 모두들 제 영혼을 위해 기도하고, 저 가련한 소녀[알로이

지아는 매일 카푸친 수도회 교회에서 기도를 했다는 겁니다. 웃으시겠죠? 저는 웃을 수가 없었습니다. 감동해서 어찌할 바를 모르겠습니다……

맹세코 말씀드리지만, 제가 잘츠부르크로 가는 이유는 오직, 곧 아버지를 포옹할 수 있다는 기쁨 때문입니다! 사실 이 장하고, 진실되고, 아름다운 욕구를 빼놓는다면, 저는 참으로 이 세상에서 가장 어리석은 짓을 하는 셈입니다. 이게 저 자신의 생각이고, 남에게서 얻어온 생각은 아니라고 확실하게 생각하시겠죠. 모두들 제가 떠나겠다고 결심한 걸 알고는, 여러모로 진지한 말들을 하면서 반대했습니다. 그걸 취소하는 일도, 타파해버리는 일도, 제가 가장 사랑하는 아버지에 대한 진실로 애틋한 애정이라는 무기 없이는 할 수가 없었습니다. 그렇게 되면 물론 저를 칭찬하지 않을 수가 없는 셈인데, 여기에는 다음과 같은 이야기가 붙습니다. 그러니까 아버지가 지금 제 사정과 좋은 전망을 (표리가 있는 친구들을 통해 들으신 게 아니라) 이해하셨더라면, 제가 도저히 거역할 수 없는 글을 주시지는 않았으리라는 점입니다.

그리고 저는 속으로 생각했습니다. 제가 하숙하고 있던 집 [편지 70]에서 그처럼 지겨운 일을 참고 지내야 할 수밖에 없었다든지, 이번 일이 마치 뇌우처럼 갑자기 일어난 게 아니라 사태를 냉정하게 생각할 시간이 있었더라면, 저는 더욱 인내해가면서 좀 더 파리에 있게 해주십사 희망했을 겁니다. 맹세코 말씀드리는데, 저는 꼭 명예와 명성과 돈을 획득해서, 반드시 아버지를 빚에서 구해드릴 수 있었으리라 생각합니다. 하지만 이제는 여기까지 와버렸습니다. 제가 후회하고 있다고 생각하지

는 말아주십시오.

가장 사랑하는 아버지, 아버지만이, 아버지만이, 잘츠부르크의 여러 쓴맛을 달게 해주실 수 있습니다. 그리고 아버지는 실제로 그렇게 해주시겠죠. 저는 믿습니다. 하지만 눈치 볼 것 없이 실토하자면, 제가 그곳에서 근무한다는 사실을 모르고 있었다면, 좀 더 편한 기분으로 잘츠부르크에 갔겠죠. 그 생각만 하면 못 견디겠거든요. 아버지께서 같은 생각을 해보시면서, 제 처지가 되어보십시오.

잘츠부르크에서는, 제가 저 자신을 알 수 없게 됩니다. 저 자신이 모든 것이라고 생각하기도 하고, 어떤 때는 무(無)가 되고 맙니다. 저는 자신에게 그리 많게도, 또 적게도 바라지 않습니다. 아주 조금만, 자신이 아주 조그마한 존재라도 된다면 말이죠. 다른 곳에서라면 어디가 되었든 저로서는 그런 점을 알 수 있습니다. 그리고 바이올린을 해야 할 자리라면 누구나 그 자리에 앉을 겁니다. 그리고 피아노에…… 하지만 그렇게 해서 모든 게 제자리를 잡게 마련입니다. 자, 어떤 일이 되었든 제 행복과 만족을 향해 자리가 잡히길 기대하고 있습니다. 아버지를 전적으로 의지하고 있습니다.

파리에 머물며 기회를 기다리기가 허용되지 않고 집으로 향했지만, 바이에른 선제후의 궁정에 고용되어 뮌헨으로 옮겨 가는 일도 생각하고 있었다. 편지 맨 앞에 '그 일'이라고 한 것은, 모차르트의 그 희망에 대해 아버지가 다소 힘을 썼음을 가리키는 것일까. 모차르트로서는 최근 알로이지아가 뮌헨의 극장에 고용되는 바람에 그곳에 마음이 끌린 것이다. 어찌되었든 잘츠부르크로 돌아가는 일이 얼마나 마음에 들지 않았는지 이 편지에도 잘 나타나 있다.

73. 아버지에게

스트라스부르, 1778년 10월 26일~11월 2일

가장 좋아하는 아버지!

보시는 바와 같이 아직 이곳에 있습니다. 프랑크[어떤 상관 (商館)의 통신원] 씨와 그 밖의 스트라스부르 여러 사람들의 권 유 때문입니다. 하지만 내일 이곳을 떠납니다. 지난 편지를 틀 림없이 받으셨으리라 생각합니다. 여기서는 연주회를 여는 일 이 잘츠부르크보다 더 형편없기 때문에, 17일 토요일에는, 말 하자면 연주회의 본보기가 될 만한 걸 열었다고 썼습니다. 물 론 이미 끝났습니다. 오직 저 혼자 연주했습니다. 수입을 모두 받기 위해 악단은 일절 채용하지 않았으니까요, 결국 3루이도 르를 다 받았지만, 최대의 수입은, 사방팔방에서 외쳐댄 브라 보, 브라비시모 등의 함성이었습니다. 게다가 막스 폰 츠바이 브뤼켄 공자(公子)[뒤에 카를 테오도르의 뒤를 이은 바이에른 선제 후, 그리고 바이에른 왕이 된다]가 참석하시는 영광을 누렸습니 다. 모두가 만족했음은 말할 것도 없습니다. 그래서 바로 출발 할 생각이었지만, 다음 토요일[10월 24일]까지 기다렸다가, 극 장에서 큰 연주회를 열라는 권고를 받았습니다.

그런데 제 수입은 전과 똑같으므로, 그야말로 모든 스트라 스부르 시민이 경악하고 분노하고 면목 없을 일입니다. 지배인 인 빌뇌브 씨는 참으로 혐오스러운 시민에 대해 투덜거렸지만, 그 분노의 방식에는 일종의 품격이 있었습니다. 제 수입은 물 론 약간 많았지만, 악단(형편없는 주제에 돈만 많이 받습니다), 조

명, 경비, 인쇄, 여러 곳의 입구에 있는 많은 사람들을 위한 잡비에 큰 액수가 듭니다. 어쨌든 극장이 만원이기나 한 것처럼 박수갈채로 귀가 따가웠다는 말씀을 드려야겠습니다. 안에 있는 사람들은 같은 시민에 대해 큰 목소리로 노골적인 욕설을 하고 있었습니다. 저로서는 상식에 비추어볼 때 이처럼 청중이 적다는 사실을 예상했더라면, 극장이 가득 차는 걸 보고 기쁨을 맛보기 위해서라도 연주회를 무료로 했어야 했다고 말해줬습니다. 실제로 그러는 편이 저로서는 더 기뻤을 겁니다. 80명분이나 되는 식탁에서 겨우 세 명이 식사하는 장면처럼 쓸쓸한 일은 없으니 말입니다. 그리고 그 추위라니요! 하지만 저는 따뜻이 지냈고, 스트라스부르 시민들에게 그런 부분에 신경 쓰지 않는다는 사실을 보여주기 위해, 그리고 제 기쁨을 위해 많이 연주했습니다. 약속보다도 협주곡을 하나 더 치고, 마지막으로는 오래도록 즉흥으로 쳤습니다. 이제는 그것도 지났습니다. 적어도 저는 명예와 명성을 얻었습니다.

11월 2일, 10월 30일, 즉 제 성명축일에, 저는 즐겁게 몇 시간을 지냈습니다……라기보다는, 남들을 즐겁게 했습니다. 프랑크 씨, 드 베이에르 씨 등이 집요하게 부탁하기에, 다시 한 번 연주회를 한 겁니다. 실로 여러 잡비(이번에는 많지는 않았습니다만)를 제가 지불한 다음, 1루이도르 정도 벌이가 되었습니다. 이쯤 되면 스트라스부르가 어떤 곳인지 알 만하지요?

내일 급행마차로 만하임을 지나서[아버지가 금했던 일] 가겠습니다. 놀라지 말아주세요.

......

스트라스부르는 제가 없어서는 안 될, 즉 저를 갈망하는 상황입니다. 제가 얼마나 존경받고 사랑받고 있는지, 못 믿으시겠죠. 저에 관해서는 모든 면에서 기품 있고, 침착하며, 은근하고 행동거지가 좋다고들 모두 말하곤 합니다. 누구나 저를 알고 있습니다. 제 이름을 듣기만 하고서도, 바로 질버만[유명한 오르간 제작자의 아들] 씨와 헤프 씨(오르가니스트)가 왔습니다. 악장인 리히터[프란츠 리히터, 만하임 악파의 작곡가] 씨도요. 이 사람은 지금 매우 절제하고 있습니다. 하루 포도주 40병 대신 이제는 20병 정도밖에는 마시지 않습니다. 저는 여기서 가장 훌륭한 두 곡의 질버만 오르간 곡을 공개 연주했습니다.

......

상심

만하임, 뮌헨

74. 아버지에게

만하임, 1778년 11월 12일

가장 좋아하는 아버지!

6일에 이곳에 무사히 도착했습니다. 친구들은 모두 깜짝 놀라면서도 크게 기뻐했습니다. 감사하게도, 마침내 그리운 만하임에 온 겁니다. 확언하건대, 아버지가 이곳에 오셨더라면 역시 똑같은 말을 하셨겠죠. 칸나비히 부인[남편(편지 38, 42 주)도 이미 뮌헨에 이사 와 있다] 댁에 머물고 있습니다. 저를 다시 만났을 때, 부인도, 그 가족도, 그리고 친구들 모두가 기뻐서 어쩔 줄을 몰랐습니다. 우리들은 아직 이야기를 그치지 못하고 있습니다. 제가 없는 동안 일어난 일들과 변화한 모습을 부인은 모두 이야기해줬기 때문입니다. 이곳에 온 뒤로는 아직 집에서 식사를 하지 못하고 있습니다. 사방에서 잡아끌기 때문입니다. 그러니까, 제가 만하임을 그리워했듯이 만하임도 저를

그리워한 것이죠.

게다가 아직 잘 알 수는 없지만, 제가 결국 이곳에 다시 고용되지 않을까 생각합니다. 뮌헨이 아니라 여기에요. 제가 생각하기에는 선제후[카를 테오도르, 편지 43]는 바이에른 높은 분들의 거친 매너를 오래도록 참아내지 못하고, 자신의 저택을 다시 만하임에 만들고 싶어하시기 때문입니다.

이제 다른 이야기인데, 저는 여기서 어쩌면 40루이도르를 벌게 될지도 모릅니다. 물론 6주간, 아니면 적어도 2개월은 체재해야 합니다. 평판을 듣고 이미 알고 계실지도 모를 자일러 극단이 여기 와 있는데, 폰 달베르크 씨가 그 지배인입니다. 이 사람이 제가 2인극[여기서는 폰 게밍겐의 멜로드라마 〈제미라미스〉에 붙인 곡, K anh. 11 (315e), 단편으로 끝나는데 상실됨] 하나를 쓰지 않는 한 놓아주려 하지 않는 겁니다. 그리고 전부터 이런 드라마를 쓰고 싶었기 때문에, 사실 이것저것 생각도 하지 않았습니다.

기억에는 없지만 제가 처음 이곳에 왔을 때, 이런 종류의 작품을 아버지께 써 보냈는지 모르겠군요. 저는 당시 여기서 그런 작품이 상연되는 걸 두 번 보고, 매우 유쾌했습니다. 그때처럼 깜짝 놀란 적은 한 번도 없었습니다. 실은 그런 것은 아무 효과도 없을 거라고 늘 상상했으니까요. 아시는 바와 같이 그런 경우에는 노래하는 게 아니라 외쳐대는 겁니다. 그리고 음악은 오블리가토가 붙은 영창 같은 겁니다. 때때로 음악이 연주되고 있는 사이에도 [대사를] 외쳐대곤 하지만, 그 또한 멋진 효과를 내고 있습니다. 그때 벤다[편지 49]의 〈메데아〉를 봤는데, 벤다는 또 하나 〈낙소스의 아리아드네〉도 만들었습니다.

둘 모두 참으로 뛰어난 작품입니다. 루터파의 악장(樂長) 중에서 벤다를 계속 마음에 들어 했던 걸 아버지도 아시겠죠. 그 두 작품은 너무나 좋았기 때문에 늘 갖고 다닙니다.

이제, 제가 바라던 걸 만들게 된 기쁨을 알아주세요. 제 의견을 아시겠습니까? 음악에서는 대부분의 영창을 그렇게 다루면서, 아주 때때로 말이 음악으로 곧잘 표현될 때만 영창을 사용해야 합니다.

만하임과 뮌헨 이야기 전체에서 가장 기쁜 것은, 베버 씨가 만사 잘해냈다는 겁니다. 이제는 모두 1600플로린이나 벌었습니다. 아가씨들만도 1000, 그 아버지가[베이스 가수로서] 400, 그리고 다시 프롬프터로서 200입니다. 대부분 칸나비히 씨가 배려해주신 겁니다. 말하자면 긴 이야기이지만요……

가장 사랑하는 아버지, 이 이야기를 잘츠부르크에서 잘 이용해서, 혹시 제가 돌아오지 않는 게 아닐까 싶어 대주교가 좀 더 괜찮은 급료를 줄 결심을 하도록 자꾸 말씀해주세요. 저는 차분한 기분으로 그런 생각을 할 수가 없습니다. 대주교는 제가 잘츠부르크에서 노예 생활을 하는 대가를 아무리 지불한들 다 지불하지 못합니다. 늘상 말씀드렸듯이 아버지를 만날 생각을 하면 온갖 기쁨이 우러납니다. 하지만, 저 거지같은 궁정에 다시금 들어갈 생각을 하면 그저 불쾌하고 불안이 솟구칠 뿐입니다! 대주교는 늘 익숙한 태도로, 위대하게 보이려 하지만 아직 멀었습니다. 이쪽에서 그 사람을 놀려댄다 해도 무리가 아닙니다. 아니, 간단합니다. 아마도, 아버지 역시 저와 기쁨을 함께해주시리라 생각합니다.

……

75. 아버지에게서 모차르트에게

잘츠부르크, 1778년 11월 19일

소중한 아들아!

무엇을 써야 할지, 참으로 모르겠구나. 이제는 미치거나 꼬부라져 죽어버릴 것만 같다. 네가 잘츠부르크를 떠난 뒤부터 머릿속에 간직하고 있으면서 나에게 써 보낸 계획 모두는, 떠올리기만 해도 내 상식마저 어떻게 되어버릴 것만 같은 것들뿐이다. 이 모든 게 단순한 제안, 허풍스러운 말들, 그리고 결국에는 남는 것 없이 끝났다.

……만하임에서 취직할 수 있을 것 같다고? 취직이라고? 어쩔 심산이냐? 만하임이든 어디든, 지금은 취직해서는 안 된다. 취직이라는 말은 듣고 싶지도 않다. 선제후[카를 테오도르, 편지 43]가 오늘이라도 죽는다면, 뮌헨과 만하임에 있는 음악가 대부대가 넓은 세상으로 나아가 빵을 구하게 될지도 모른단 말이다. 츠바이브뤼켄[편지 73]이 36명으로 편성된 오케스트라를 손수 거느리고 있고, 현재 바이에른 선제후국 만하임 음악단에는 연 80,000[플로린]이나 든단 말이다.

만하임의 여러 사람이, 선제후가 이제 뮌헨을 떠나는[만하임으로 돌아가는] 따위의 생각을 품고 있다면, 바보 같은 일이다. 모두 그러길 바라기 때문에 기대감을 갖고 스스로 위로하고 있는 것이다. 나는 좀 더 나은, 확실한 소식을 알고 있다. 정치적인 국가 사정 때문에 가능하지 않은 일이다. 그러나 이런 잡담이 무슨 소용이란 말이냐, 중요한 것은, 네가 지금 바로 잘츠

부르크에 오는 일이다. 어쩌면 40루이도르를 벌 수 있을지도 모른다는 따위의 말은 듣고 싶지도 않다. 네 꿍꿍이속 모두는 결국 허공에 떠 있는 듯한 계획을 실행하고 싶어서, 나를 파멸시키려 하는 셈이다. 너는 파리를 출발할 때 지갑에 15루이도르 이상을 갖고 있었다. 그것은,

<div align="center">165플로린</div>

. 이 된다.

네 이야기대로라면, 적게 잡아도,

스트라스부르에서	7루이도르	77플로린
슐츠 씨[스트라스부르의 모차르트의 채권주]한테		
	8루이도르	88플로린
[합쳐서]		330플로린

들어왔을 거다.

파리에서 오는 마차 삯은 지불이 끝난 것이었다. 그러니 혼자 여행하기에는 충분한 금액이다. 승합 마차에 대해 그리 비용이 나가지 않았다면 말이다. 물론 그에 상응해서[내야 하겠지만].

한마디로! 나는 너 때문에 창피를 무릅써가면서 빚을 남겨놓은 채로는 절대로 죽고 싶지 않다. 그 이상으로 네 가련한 누이를 비참하게 남겨놓고 싶지도 않다. 너나 나나 하느님께서 앞으로 얼마나 살게 해주실지 모르는 거다. 내가 너의 출발을 위해 빚낸 돈이

<div align="right">300플로린</div>

만하임에 있던 너를 위해 조달한 돈 　　　　　　　 200

파리에서 [네가] 폰 그슈벤트너[파리 주재 잘츠부르크의 은행

가] 씨에게서 꾼 것을 내가 지불한 게 110

 B[?] 그림 씨에게 지불할 것[편지 70] 15루이도르 165

 네가 스트라스부르크에서 꾼 8루이도르 88

 즉 네가 14개월 동안 내게 지운 빚이 863플로린

이다.

내가 칸나비히 부인에게 써 편지를 보낸다면, 너한테 만하임에서 일하라고 권하는 모든 사람들에게, 부인으로 하여금 이 일을 알게 해서, 내가 너를 잘츠부르크로 불러들여 몇 해 동안 취직하기를 원하는 이유는, 취직을 해서 위에서 말한 빚을 갚게 하려는 것이라고 이야기하게 한다면, 모두들 너를 결코 붙잡아두려 하지 않고 전혀 다른 표정을 지어 보일 거다.

요약하면! 지금까지 나의 편지는 아버지로서만이 아니라 친구 입장에 서서 쓴 것이다. 나는, 네가 이 편지를 받아 들면 바로 발길을 서두르리라고 생각한다. 그리고 내가 너를 기꺼이 받아들이고, 비난하는 태도로 맞아들일 필요가 없도록 처신해주리라 생각한다. 아니, 네 어머니가 하필 파리에서 죽을 수밖에 없었던 마당에, 네가 아버지의 죽음을 재촉해 양심에 무거운 짐을 지려 하지는 않으리라 생각한다.

 ……

76. 아버지에게서 모차르트에게

잘츠부르크, 1778년 11월 23일

사랑하는 아들아!

이 편지가 도착할 무렵에 네가 만하임에 없다면 좋겠다만. 그리고 네가 나의 19일자 답장[편지 75]을 받지 못해서 아직 만하임에 머물러 있다면, 지금 바로 다음 역마차로 떠나주리라 생각한다. 그런 생각으로 이 두 번째 편지를 보낸다. 네 음모에 진저리가 난다. 그 음모 때문에, 내가 몇 번씩이나 세워놓은 최선의 계획을 날려버리게 했다. 네가 이해하지 못하는 까닭은, 모든 일에 대해 냉정하고 선입견 없이 사고할 줄을 모르기 때문이다. ……네 머리를 가득 채워, 모든 이성적인 사고를 방해하는 원인은 둘이다. 첫 번째 주요한 원인은 베버 양에 대한 사랑이다. 그에 대해서는 그리 반대하지 않는다. 당시 찬성하지 않았던 이유는 그쪽 아버지가 가난했기 때문이다. 지금 와서 반대할 이유가 어디 있겠느냐. 이제는 그 아이가 너를 행복하게 해준다는 것이지, 네가 그 아이를 행복하게 해줄 수 있는 건 아니지 않느냐. 게다가 나의 추측으로는, 그의 아버지도 그 사랑에 대해 알고 있을 게다. 온 만하임 사람들이 알 수 있을 정도니까……

그런데, 네가 이곳에 취직하면 뮌헨에 가까워져서, 18시간 만에 갈 수 있는 기회를 얻을 수 있다는 의견도 나는 꽤 오래 전부터 너에게 써 보냈다. 그곳 소식은 모두, 어떤 사소한 것이든 다 알 수 있고, 그곳까지는 제온[오버바이에른의 베네딕트회

수도원이 있는 곳으로, 모차르트 일가가 종종 놀러 간 곳인 듯]으로 가는 것처럼 갈 수도 있다. 그리고 베버 씨나 딸이 이곳에 와서, 우리 집에 묵을 수도 있다. 그뿐 아니라 나는 그간 쓰려던 말을 이번에는 써야겠다. 너는 칸나비히, 벤틀링, 람, 리터 씨 같은 분들을 우리 집에 오시도록 권유하면 좋겠구나. 봄과 여름이면 그분들도 그리 바쁘지는 않을 거고, 그 정도로 짧은, 그리고 비용이 들지 않는 여행은 즐거울 거다. 이곳에서의 취직 이야말로(네 머리를 가득 채우고 있는 둘째 원인이겠다만) 다시 이탈리아에 갈 유일하고 확실한 실마리가 되겠지. 다른 무엇보다도 내 머리에 있는 생각은 그것이다. 그리고 이 취직은 어쩔 도리가 없는 부득이한 것이다.

하긴, 네가 너를 위해 이처럼 걱정해주는 아버지를 치욕과 조소에 빠뜨려서, 아이들을 위해 생애 모든 시간을 바치고 있는 아버지의 신용과 명예를 빼앗겠다는, 더할 나위 없는 고약한 생각을 갖고 있다면야 이야기는 다르다만, 모두 1000플로린이나 되는 빚 갚는 일에 대해 네가 이곳 봉급의 정당한 수입을 가지고 분할해 가볍게 해주지 않는다면, 나로서는 빚을 갚기가 불가능하다. 네가 그렇게 해준다면, 나는 확실히 연 400플로린 이상 분할로 지불할 수 있고 게다가 너희 둘과 함께 편안히 살 수도 있다. 아버지를 대신해 스스로 옥에 갇히는 일은 말할 것도 없고, 아버지를 위해 목숨까지도 버리려 할 정도인 아들이라면, 25루이도르를 위해 겨우내 연주회에 가서 앉아 아버지로 하여금 기다리느라 애태우게 하지 말고, 아버지를 위해 조금 고생하고 그에 딸린 즐거움을 맛보며 1년에 수백 굴덴을 받는 건 아주 괜찮은 일로 생각되는구나. 그러나 네

가 [나의] 편지를 스르륵 훑어볼 뿐, 너의 여행 중 일들과 나의 훈계에 대해 아무런 반성도, 예리한 숙고도 하지 않은 채 그 편지를 내팽개치고, 비눗방울처럼 공중에서 터져버리고 말, 네가 제일 좋아하는 얄팍한 생각과 음모에 몰두한다면, 아버지로서 나의 성실한 마음에서 우러나는 훈계 따위는 아무 짝에도 쓸모가 없겠지. 너는 이번 여행을 하는 동안 이미 몇 번씩이나 남에게 속았다. 그때마다 깨달았을 거다. 너에게 알랑거리는 사람은 누구나, 웬만한 사람은 흥미와 딴 속셈이 있어서 그렇게 하는 것이다. 많은 사람들이 너에게 보물의 산을 약속해놓고서 지키지 않았다는 게 바로 그런 것이다. 사랑하는 아들아! 너는 세상을 아직도 너무 모르고 있다.

하느님의 뜻이 허락한다면, 나는 아직 몇 해는 더 살아서 나의 빚을 갚으려 한다. 그리고 그때가 되어 네가 그럴 마음이면, 벽에 머리를 처박아도 상관없다. 아니 안 되지! 너는 너무나 마음이 여린 거야! 너에게는 나쁜 마음이라는 게 전혀 없다. 속이 얕을 뿐이지! 틀림없이 어찌 되겠지!

77. 아버지에게

만하임, 1778년 12월 3일

좋아하는 아버지!

두 가지 일로 용서를 빌어야겠습니다. 우선 이처럼 오랫동

안 소식을 전해드리지 못한 일[지난번 편지는 11월 12일자], 그리고 둘째로, 이번에는 간단히 해둬야 할 일입니다. 이처럼 오래도록 편지를 드리지 못한 이유는, 어느 누구도 아니고 아버지가 바로 그 원인입니다. 만하임으로 보내신 최초의 편지[편지 75] 때문입니다. 저는 참으로 한 번도 생각해보지 않았습니다. 설마…… 하지만 그만두죠. 지금 그 이야기는 하지 않겠습니다. 이제는 모든 게 지나고 말았으니까요. 이번 수요일, 그러니까 9일에는 출발합니다. 그보다 일찍은 무리입니다. 아직 몇 달은 이곳에 머물리라 생각했기 때문에 제자를 받았거든요. 그리고 그동안 어찌 되었든 레슨 열두 개를 해치우려 하고 있었습니다. 맹세코 말씀드리지만, 제가 이곳에서 얼마나 좋은, 진실한 친구들을 알고 지내는지 상상도 하실 수 없을 겁니다. 때가 지나면 틀림없이 아시게 될 겁니다……

78. 아버지에게

카이스하임,[*] 1778년 12월 18일

가장 좋아하는 아버지!

13일 일요일에 기막힌 기회가 있어서, 감사하게도 이곳에 무사히 도착했습니다. 동시에 아버지의 편지를 본다는 말할 수 없는 기쁨을 맛보았습니다. ……만하임에서 여기까지 저의 여행은, 가벼운 기분으로 한 도시에서 출발하는 사람이었더라면

틀림없이 더할 나위 없는 즐거운 여행이었겠죠. ……그러나, 저로서는 이번 출발처럼 괴로운 마음이었던 적이 없었으니[만하임에서 알로이지아를 만나지 못했다, 편지 79], 이 여행은 반쯤 즐거울 뿐이었습니다. 만일 제가 어렸을 적부터 사람들과 나라와 도시에서 이별하는 데 익숙하지 않고, 뒤에 남겨두고 온 좋은 친구들[특히 칸나비히 일가, 편지 38]을 오래지 않아 다시 만난다는 큰 소망이 없었더라면, 이 여행은 전혀 기분 좋지 않았을 겁니다.

이제, 저의 수도원 생활* 이야기를 조금 하겠습니다. 수도원 그 자체에서는 별다른 인상을 받지 못합니다. 사실, 한번 크렘의 대성당[성 오스트리아 베네딕트회 대수도원의]을 봤더니, (제 말씀은 바깥쪽, 여기서는 중뜰이라고 불리는데) 아직 가장 호화로운 걸 봤다고 말할 수는 없습니다. ……이곳 고위 성직자[앙겔스 브루거]가 매우 친절한 분이라는 사실은 아버지도 알고 계시죠. 하지만 그분이 저를 마음에 들어하는 부류로 치부하고 계시다는 건 모르시겠죠. 그렇다고 그 점이 제 행복과 불행을 좌우하는 건 아닙니다. 어쨌든 이 세상에서 내 편이 한 사람이라도 더 생긴다는 건 역시 좋은 일입니다.

* 도나우벨트에서 북으로 5킬로미터 정도에 위치한 카이스하임(모차르트는 카이저스하임이라고 썼다)에는 시토회의 오랜 수도원이 있고, 진작부터 그곳을 방문하라고 아버지가 권유했다. 우연히 그곳 고위 성직자 일행과 동행했고 다소간 여비를 아낄 수 있었다.

79. 마리아 안나 테클라 모차르트(베즐레)에게

카이스하임, 1778년 12월 23일

나의 가장 소중한 사촌!

최대한 빨리, 그리고 가장 완전한 후회와 슬픔을 가지고[가톨릭 고해 방식], 그리고 공고한 의도를 가지고 사촌에게 이 글을 쓰나니, 내일은 뮌헨으로 향해 출발한다는 사실을 알려드리나이다. 가장 사랑하는 베즐레여, 아니 헤즐레[토끼]는 되지 말길[편지 39]. 맹세코 하는 말인데, 아우크스부르크에 가고 싶은 마음은 굴뚝같아. 하지만 독일국 고위 성직자이신 어느 분이 나를 놓아주지 않고(베크 라센) 나도 그 사람을 미워할(하센) 수 없거든[편지 39에서 볼 수 있었던 말놀이. 끝까지 계속됨]. 사실, 그게 또 하느님과 자연의 법칙이지. 그리고 그걸 믿지 않는 사람은 h-r[창부]야.

그래서, 아무래도 그런 거야. 어쩌면 나는 한달음으로 뮌헨에서 아우크스부르크로 갈 수 있을지도 몰라. 하지만 그건 그리 확실하지는 않고. 만약 네가 나하고 만나는 일을 나와 똑같이 기뻐해준다면, 뮌헨이라는 훌륭한 거리로 오지그래. 네가 새해가 되기 전에 올 수 있다면, 나는 너를 앞으로도 뒤로도 바라보고, 설령 관장(灌腸, 크리스틸렌)할 필요가 있더라도 너를 여기저기로 데리고 돌아다닐(헬름 필렌) 거야. 하지만, 오직 하나 유감인 건, 너를 재울(로질렌) 수 없다는 거야. 내가 여관에 있는 게 아니어서, ○○의 집에서 묵고 있거든. 어디라고? 그건 내가 알고 싶은걸[편지 80에 따르면, 베버 댁에서 묵었다].

그런데, 농담은 그만두고, 그래서 나로서는 네가 꼭 와야겠어. 어쩌면 중대한 역할을 하게 할지도 몰라. 그러니 꼭 와달라고. 안 그러면 응가야. 와준다면, 나는 인사하고(콤프리멘틸렌) 너의 엉덩이에 봉인(封印, 베치렌)하고, 네 양손에 키스하고(퀴센), 뒤에 있는 총으로 발포하고(시센), 너를 꼭 껴안고(암브라실렌), 너를 앞과 뒤에서 관장(크리스틸렌)하고, 너에게서 빚지고 있는 걸 몽땅 틀림없이 지불하고(베찰렌), 웅장한 방귀를 울리고(에아샬렌), 그리고 무엇인가를 떨어뜨려야지(팔렌).

이젠 안녕, 나의 천사, 나의 하트(헤르츠)

너를 기다리고 있을게. 고통(슈메르츠)을 갖고 바로, 뮌헨 우편국 앞으로, 24장으로 된 짧은 편지를 써 보내라고.

네 친애하는 사촌 W. A.

하지만, 내가 너를,
그리고 네가 나를 발견하지
못하도록, 네가 어디에
묵는지를 쓰지 않길.

편지 76으로 알 수 있듯이, 아버지는 모차르트에게 하루바삐 잘츠부르크에 돌아오라고 열심히 재촉하고 있었다. 그런데도 모차르트는 어쩔 수 없이 파리를 떠나기는 했지만, 곧장 잘츠부르크로 향하지 않고 멀리 돌아 만하임에 들렀다. 물론 많은 친구들을, 그리고 누구보다도 알로이지아 베버 등을 만나고 싶었던 것이다. 그러나 이미 궁정은 만하임에서 뮌헨으로 이사했고, 친구인 음악가들도, 알로이지아도 그쪽에 가 있었다. 모차르트는 그때부터 뮌헨으로 향한다. 어째서 사촌인 베즐레를 뮌헨으로 불러서 만나려 했는지 확실하지 않다. '어쩌면

중대한 역할을 하게 할지도'라고 말한 이유는, 아직까지 알로이지아와의 결합에 희망을 갖고 약혼에 입회해줬으면 했던 것일까. 그러나 이 부분이 어떻게 진행되었는지는 다음 편지로 짐작할 수 있다.

80. 아버지에게

<div align="right">뮌헨, 1778년 12월 29일</div>

제일 좋아하는 아버지!

이 편지를 쓰고 있는 곳은 베케[편지 30] 댁입니다. 25일에, 고맙게도 여기에 무사히 도착했습니다. 하지만 지금까지는 도저히 편지를 쓸 수 없었습니다. 곧 아버지와 직접 이야기하는 행복과 즐거움을 누릴 수 있다면, 그때까지 모든 걸 미뤄놓겠습니다. 오늘은 그저 우는 일 말고는 아무것도 할 수 없습니다. 저는 감수성이 너무 풍부한 겁니다. 이 밖에 알려드릴 일은 그저 카이스하임을 떠나기 전날 제 소나타[부파르츠 바이에른의 선제후비 엘리자베트 마리아에게 헌정한 '피아노와 바이올린을 위한 소나타, 편지 66]를 무사히 받았다는 것, 따라서 그걸 선제후비에게 직접 드린다는 것입니다. 그래서 오페라[슈바이처(편지 48 주)의 〈알체스테〉]가 상연될 때까지 기다렸다가 곧 출발합니다. 하긴 여기 좀 더 있는 게 저로서는 매우 유익하고 제 형편에 맞겠다고 여겨지는 경우에는 달라지겠지만, 그때에는 아버지가 만족할 뿐 아니라 아버지께서도 틀림없이 권유하시리라고 생각합니다. 아니 확실히 그렇습니다.

아시는 바와 같이 원래 저는 글자를 잘 쓰지 못합니다. 한 번도 글쓰기를 배워본 적이 없었기 때문입니다. 하지만 태어난 이래로 이번처럼 못 쓴 일은 없습니다. 쓸 수가 없는 겁니다. 울고 싶어서 어찌할 바를 모르겠습니다. 아버지는 당장에라도 편지를 써서 위로해주시겠죠. 뮌헨 우편국 앞으로 써주시면 가장 좋을 것 같습니다. 그렇게 하면, 편지를 제가 직접 받으러 갈 수 있으니까요. 저는 베버 씨 집에 묵고 있습니다. 역시 편지는 우리의 친구 베케 앞으로 보내시는 편이 좋……, 아니, 그게 가장 좋겠죠.

저는(비밀 이야기입니다만…… 극비리에) 여기서 미사곡을 하나 쓰겠습니다[이것은 실현되지 않았다. '잠시 이곳에' 있기 위한 구실이었을지도 모른다]. 친절한 친구들은 모두 제게 권고합니다. 칸나비히 씨와 라프 씨가 제게 얼마나 좋은 친구인지, 도저히 글로 표현할 수가 없습니다.

그럼 안녕히. 최선이며 가장 사랑하는 아버지, 어서 편지를 주세요. 아버지의 손에 1000번 키스합니다. 그리고 사랑하는 누나를 마음을 담아 포옹합니다.

행복한 새해를! 오늘은 이 이상 도저히 쓸 수 없습니다!

이 무렵 모차르트는 알로이지아가 자신의 사랑에 응할 마음이 없음을 겨우 확실히 알았던 모양이다. 아무리 자제하려 해도, 아버지에게 괴로움을 감출 수가 없었다.

81. 아버지에게

뮌헨, 1778년 12월 31일

제일 좋아하는 아버지!

편지를 방금 제 친구 베케를 통해 받아 들었습니다. 지난번 편지는 이 사람 집에서 그저께 썼습니다. 그나마, 지금까지 제가 한 번도 쓴 적이 없는 듯한 편지입니다. 이 사람이 제게 아버지의 따뜻한 애정에 대해, 그리고 아버지의 저에 대한 배려, 아버지가 제 장래 행복을 위하려 할 때는 한 발짝 양보해서 조심해주신 데 대해 참으로 많은 이야기를 해줬기 때문입니다.

......

그런데, 즐거운 꿈*이란 무엇일까요? 꿈을 꾸는 일에 대해서는 별로 구애되지 않습니다. 꿈을 꾸지 않는 사람이란 이 세상에 하나도 없으니 말입니다. 오직 즐거운 꿈입니다! 편안한 꿈, 상쾌하고 감미로운 꿈! 말하자면, 그게 현실이라면, 즐겁기보다는 오히려 슬픈 제 생활을 참아낼 수 있게 해주는 꿈입니다.

......

*아버지의 그달 28일자 편지에는 "네가 직접 (즐거운 꿈을 모두 집어 치우고) 모든 것을 선입관 없이 숙고한다면, 내가 무엇 때문에 많은 말을 하겠니"라고 써 있다.

82. 아버지에게

뮌헨, 1779년 1월 8일

......

가장 사랑하는 아버지에게 맹세코 말씀드리는데, 이제 제가 즐겁게 기대하는 것은 (잘츠부르크에 가는 일이 아니라) 아버지에게 가는 일입니다. 최근 편지 덕분에, 아버지가 저를 이전보다 잘 이해해주신다는 게 확실해졌기 때문입니다! 오래도록 집으로 가는 일을 주저했던 이유도, 친구인 베케에게 속마음을 속속들이 실토해놓았던 터라, 도저히 감출 수 없었던 슬픔도, 그 원인은 오직 그것[아버지의 이해]이 의심스러웠기 때문입니다. 그 말고는 어떤 이유가 또 있을 수 있겠습니까. 제가 아버지로부터 비난받다니, 알 수 없는 일입니다. 저는 아무런 잘못도 하지 않았습니다(제가 잘못이라고 한 것은 하느님을 믿는 견실한 인간에게 어울리지 않는 행위라는 뜻입니다). 어쨌든, 저는 기쁩니다. 그리고 매우 즐거운, 매우 행복한 나날을 지금부터 기대하고 있습니다. 그것도 오직 아버지와 가장 사랑하는 누나와 함께 있을 수 있게 되었기 때문입니다.

명예를 걸고 말씀드리지만, 저는 잘츠부르크와 그 주민(잘츠부르크 태생의 인간)에 대해 참을 수가 없습니다. 그 말투와 생활 태도를 참을 수가 없습니다. 이제 간추려서 말씀드리겠습니다. 믿어주세요, 저는 아버지와 누나를 어서 포옹하고 싶어서, 견딜 수가 없습니다. 다만, 잘츠부르크만 아니었다면…… 하지만 이제 잘츠부르크에 가지 않으면 만나 뵐 수 없으니 기꺼이

가겠습니다.

역마차가 떠나므로 서둘러야 합니다. 저의 베즐레가 이곳에 와 있습니다[편지 79]. 왜냐고요? 사촌을 기쁘게 해주기 위해? 물론 그건 누구나 알 만한 이유입니다! 하지만, 뭐…… 그건 잘츠부르크에서 이야기하죠. 그래서 저는 베즐레가 저와 함께 잘츠부르크로 가줄 것을 간절히 바라고 있습니다. 그 아이가 직접 쓰고 4장째 핀으로 찍어놓은 걸 보시게 되겠죠, 기꺼이 가준답니다. 그러니, 만일 그 아이가 방문하는 걸 기뻐해주신다면, 부디 숙부[베즐레의 아버지, 레오폴트의 동생, 편지 34]에게, 그건은 알았노라고 얼른 써주세요. 그 애를 보시면 틀림없이 마음에 드실 거예요. 모두 좋아하고 있습니다.

베즐레는 뮌헨에서 '중대한 역할'(편지 79)을 할 기회는 없었던 듯하다. 겨우 모차르트의 소원을 받아들여, 잘츠부르크까지 갔다. 그것도 모차르트와 동행했는지, 나중에 갔는지 알 수 없다. 모차르트는 이 이상 귀가를 미룰 수가 없어 1779년 1월에, 어쩔 수 없이 잘츠부르크 대주교의 궁정 오르가니스트로서, 연봉 450플로린으로 취직했다.
이듬해 1780년 11월 오페라 〈이도메네오〉K 366의 상연 준비를 위해 뮌헨으로 간다.

83. 아버지에게

뮌헨, 1780년 11월 8일

……

이곳에 도착해서 행복하고 만족했습니다. 행복이라 한 말은

도중에 언짢은 일이 전혀 없었다는 뜻이고, 만족이라는 것은, 짧기는 하지만 매우 힘든 여행이어서 언제 목적지에 도착할지 미리 알 수 없을 정도였습니다. 참으로, 우리 중 어느 누구도 밤새도록 한잠도 자지 못했습니다. 이렇게 마차에 앉아 있노라면, 영혼이 몸에서 밀려나가고 맙니다! 게다가 좌석이란 건 돌처럼 딱딱합니다! 바서부르크 언저리부터, 우리는 이제 우리 엉덩이를 뮌헨까지 무사히 가져가지 못하리라 생각했습니다! 굳은살투성인데, 아마도 새빨갛게 되어 있을 겁니다. 두 역을 지나는 동안 쿠션 위에 양손을 대고, 엉덩이를 공중으로 띄워 놓고 있었습니다. 이제 그만두죠. 이미 지나간 일이니까요, 하지만 앞으로는 역마차를 타기보다는 걷기를 선택하겠습니다.

이젠 뮌헨 이야깁니다. (우리는 이곳에 오후 1시에 간신히 도착했는데) 저는 그날 밤 제아우 백작[편지 25] 댁에 갔습니다. 그런데 백작이 집에 없다고 해서 쪽지를 놓고 왔고, 이튿날 아침 베케[편지 30]와 함께 갔습니다. ……제아우는 만하임 사람들 때문에 양초처럼 녹초가 된 것 같습니다. 대본에 대해, 백작은 바레스코[잘츠부르크의 궁정부 신부로서 〈이도메네오〉의 작사자]가 다시 한 번 고쳐 써 보낼 필요는 없다고 합니다. ……바레스코 씨에게 한 가지 부탁이 있습니다. 제2막과 제3막의 일리아의 아리아를 약간 바꾸어줬으면 하는 겁니다. 그래야 할 필요가 있어 보입니다. se il padre perdei, in te ritrovo[아버지가 없었더라면, 당신을 아버지라고 생각하겠죠], 이 한 구절은 더는 좋아질 수 없을지도 모릅니다. 그러나 어쨌든 아리아에 대해, 제가 보기엔 언제나 부자연스럽게 느껴지는 부분이 있습니다. 특히 방백(傍白)이 그렇습니다. 대화 중에는 그런 것도 아

주 자연스럽습니다. 두세 마디 바른 말투로 곁을 보면서 말하면 되니까요. 하지만 아리아에서 가사를 되풀이해야 하는 경우에는, 결과가 좋지 않습니다. 설령 그렇지 않더라도, 그 자리에 아리아를 하나 넣으면 좋겠습니다. 시작 부분이 그 정도로 괜찮다면 그렇게 해도 상관없습니다. 그런대로 매력이 있으니까요. [원하는 것은] 매우 자연스럽게 흐르는 듯한 아리아입니다. 제가 가사에 그리 속박되지 않고, 그저 마음 편히 작곡할 수 있을 만한 아리아입니다. 협주하는 네 취주악기, 그러니까 플루트, 오보에, 호른, 파곳 등을 아우른 안단티노의 아리아를, 여기에 갖다 붙이기로 합의했기 때문입니다. 그러니 될 수 있는 대로 빨리, 그게 제 손에 들어오도록 부탁드립니다.

84. 아버지에게

뮌헨, 1780년 12월 5일

참으로 좋아하는 아버지,

여제(女帝)[마리아 테레지아]의 죽음은 제 오페라[〈이도메네오〉K 366]하고는 전혀 관계가 없습니다. 사실 어느 극장도 문이 닫히지 않았고, 연극은 여전히, 변함없이 계속되고 있습니다. 그리고 상복을 입는 기간은 총 6주 이상 계속되지는 않겠죠. 그리고 오페라는 1월 20일 이전에는 상연되지 않습니다. 그런데, 제 검은 옷을 착실하게 솔질하고 가능한 한 반듯하게

해서, 다음 우편 마차로 보내주십사 부탁드립니다. 내주에는 누구나 상복을 입을 테니까요. 저 또한 여기저기 나돌아 다녀야 하고, 그래서 모두와 함께 울어야 하니까요.

여제 마리아 테레지아는 이해 11월 29일에 죽었다. 모차르트는 이에 대해 아무런 감상도 없이 사실 그대로 받아들이고 있다.

85. 아버지에게

뮌헨, 1780년 12월 16일

……이른바 통속성에 대해서는 조금도 걱정할 필요가 없습니다. 사실, 제 오페라[〈이도메네오〉 K 366]에는 온갖 종류의 인간에 관한 음악이 있거든요. 기다란 귀[음악을 느끼지 못하는 귀]는 별개지만요.

그런데, 대주교[편지 26 주, 28] 건은 어찌 되었나요? 이번 월요일[18일]이면 제가 잘츠부르크를 떠난 지 6주째가 됩니다[대주교에게 6주간의 휴가를 받고 왔으나, 연장해달라는 신청을 하지 못하고 말았다]. 아버지가 아시다시피 저는 아버지를 위해서만 존재합니다. 하느님을 걸고 말하지만, 저 혼자만의 일이었더라면, 이번에 떠나오기 전에, 이번에 받은 사령장으로 엉덩이를 닦았을 겁니다. 제 명예를 걸고 말하지만, 잘츠부르크가 아니라 그 군주[대주교]가, 그리고 오만한 귀족들이, 저로서는

하루하루 점점 더 견딜 수 없게 되기 때문입니다. 그러니까 '너는 이제 필요 없어' 하고 그 사람이 편지라도 보낸다면 얼마나 기쁠까 하고 생각할 정도입니다. 제가 현재 이곳에서 받고 있는 크나큰 보호, 현재와 미래에 관한 보호까지도 충분히 보증된 셈이 되겠죠. 누군가가 죽는 경우는 다르겠지만, 이에 대해서는 누구도 책임질 수 없겠죠. 그리고 그것은 재능 있는 독신의 인간에게는 아무런 손해가 되지 않습니다. 그렇다고는 하지만, 모든 일은 아버지를 위해서입니다. 그러나 역시 가끔씩 숨을 쉴 수 있도록 잠시라도 [잘츠부르크의 궁정에서] 떠나 있을 수 있다면, 제 기분도 조금은 편해지겠죠. 이번에 그곳을 떠나오기 위해 밀어붙이는 일이 얼마나 어려웠었는지 잘 아시죠. 어떤 생각이 되었든 반드시 큰 이유가 있는 법입니다. 그런 점을 생각해보면 눈물이 날 것 같습니다. 그러니, 이제 그만두죠. 안녕히 계세요.

　　이제 슬슬 제 뒤를 쫓아 뮌헨으로
　　와주세요. 그리고 제 오페라를 듣고,
　　그런 다음 제가 잘츠……에 대해
　　생각하면 슬퍼지는 게 잘못된 것인지
　　어떤지 말씀해주세요.

86. 아버지에게

뮌헨, 1780년 12월 30일

……이쯤에서 펜을 놓아야 합니다. 최대한 서둘러서 써야 하니까요[오페라 〈이도메네오〉 K 366를]. 작곡은 모두 완성되어 있습니다. 하지만 아직 쓰지는 않았습니다. 부디 제 남자 친구들, 여자 친구들 모두에게 제 안부를 전해주세요. 그리고 제 새해 인사를 전해주세요. 어제 15플로린을 받았습니다. 제게는 별로 남지 않겠죠. 이것저것 하면서 금방 돈이 드는 일이 많으니까요. 불필요한 비용은 결코 쓰지 않습니다. 검은 윗도리를 뒤집고, 얇은 울로 된 새로운 안감을 붙이고, 갈색 옷의 소매를 수선하는 일, 그것만으로도 벌써 7플로린 24크로이처[1크로이처는 당시 60분의 1플로린이었다]가 듭니다. 그래서 다시 한 번 어음을 부탁드리고 싶습니다. 그런 것은 미리 갖고 있으면 안심입니다. 아주 벌거벗고 있을 수는 없으니까요.

87. 아버지에게

뮌헨, 1781년 1월 3일

너무나 좋아하는 아버지!

저는 머리도 양손도 [〈이도메네오〉] 제3막으로 가득 차 있어

서, 저 스스로가 제3막으로 변신해버려도 이상하지 않을 정도입니다. 이 3막 하나만 갖고도 오페라 전체 이상으로 고생하고 있습니다. 여기는 아주 재미있는 장면 아닌 곳이 하나도 없거든요. 지하(地下) 목소리의 반주는 5성, 그러니까 트롬본 셋과 발트호른 둘만 이용해서, 그것도 목소리가 나오는 곳과 똑같은 장소에 둡니다. 그때 오케스트라 전체는 침묵하고 있습니다.

본 연습은 확실히 20일 열립니다. 그리고 초연은 22일입니다[실제로는 29일에 열렸다]. 아버지와 누나는 각각 검은 옷 한 벌만 가져오시면 됩니다. 그리고 평상복을 한 벌, 아무런 예의도 필요 없고, 친한 친구들에게 말고는 가지 않는 경우에는 말입니다. 그리고 검은 옷이 어느 정도 유용합니다. 하지만 만약 원하신다면, 무도회와 가장 발표회를 위한 옷 한 벌.

난로 이야기는 다음 편지에 쓰겠습니다……

물론 무대 위에서는 제3막 중에서도 아직 주의해야 할 부분이 많겠죠. 예를 들면 제6장에서 알바체의 아리아 뒤에 "이도메네오, 알바체가 운운"이라고 되어 있습니다. 알바체가 금방 다시, 어떤 식으로 그곳에 나타날 수 있을까요? 다행히도 알바체는 불쑥 나타나지 않아도 됩니다. 하지만 확실하게 연기하기 위해서, 저는 대주교의 영창에다 좀 긴 듯한 도입부를 붙여놓았습니다. 애도의 합창 뒤에 왕[이도메네오]과, 모든 민중과 다른 인원들이 퇴장합니다. 그리고 다음 장(場)에서는 '신전에서 무릎 꿇는 이도메네오'라고 되어 있습니다. 이는 당치도 않은 얘기입니다. 왕은 종자(從者) 모두와 함께 나오지 않으면 안 됩니다. 그러려면 그 장면에는 아무래도 행진곡이 필요합니다. 그래서 저는 바이올린 2개, 비올라, 콘트라베이스, 오보에 2개

로 구성된 간단한 행진곡을 만들었어요. 그게 메차보체로 연주되는 동안 왕이 등장하고, 사제가 제물로 필요한 것들을 갖추어놓고 왕이 무릎 꿇은 다음 기도를 시작하죠.

땅속 목소리 다음의 엘레트라의 영창 가운데는 '저 사람들은 물러간다'라는 말도 있을 텐데, 인쇄용 사본 중에 그게 있었는지, 있었다면 어떤 식으로 되어 있었는지 보려다가 깜박했습니다. 하지만 엘레트라 부인을 혼자 남겨놓기 위해 모두가 서둘러 퇴장하는 것은, 제게는 매우 바보같이 느껴집니다.

88. 아버지에게

뮌헨, 1781년 1월 18일

……감사하게도, 마침내 해냈습니다. 이제는 꼭 필요한 이야기만 하겠습니다. [〈이도메네오〉] 제3막 시연(試演)은 멋지게 치러졌습니다. 모두들, 그 앞의 2막보다 훨씬 잘되었다고 했습니다. 하지만 이 막은 가사가 너무 깁니다. 따라서 음악도……(제가 늘 하던 말입니다). 그리고 이다만테의 아리아 '아니, 나는 죽음을 두려워하지 않는다'를 생략합니다. 어쨌든 여기에 어울리지 않거든요. 그러나 그 곡을 음악으로 들은 사람들은 생략한다는 말을 듣고 한숨을 쉬고 맙니다. 그리고 라프[편지 53]가 부를 마지막 아리아도요. 그 바람에 모두 한층 더 한숨을 쉽니다. 그러나 화가 변해 복이 되게 하지 않으면 안 됩니다. 신탁

(神託) 역시 너무나 길어서 좀 줄여놓았습니다. 바레스코[이 오페라의 작사자]에게 이런 이야기를 군이 알려줄 필요는 없습니다. 그 사람이 쓴 게 통째로 그대로 인쇄되니까요.

슬슬 시연하러 가봐야 합니다. 안녕히 계세요……

〈이도메네오〉의 초연은 1월 29일에 했고 대성공을 거두었다. 모차르트의 아버지와 누이가 모차르트의 희망대로 뮌헨에 와 직접 봤으므로, 그 초연의 경과가 편지에는 기록되어 있지 않다.

모차르트는, 자신의 궁정에 대한 명성을 높이려는 대주교의 지령에 따라, 잘츠부르크에 가지 않고 빈으로 직행해서 같은 해 3월 16일 빈에 도착한다. 그곳에는 굴욕적인 생활이 기다리고 있었다. 그리고 7주 만에 대주교와의 사이가 결정적으로 파탄난다.

대주교와의 결렬

빈

89. 아버지에게

빈, 1781년 3월 17일

가장 아끼는 친구*[프랑스어]여!

어제 16일, 감사하게도 혼자 역마차를 타고 이곳에 도착했습니다. 깜박 잊을 뻔했는데, 시간은 아침 9시경일 겁니다. 운터하크까지는 역마차로 왔지만, 거기에서 제 엉덩이와 엉덩이가 매달려 있는 곳이 끔찍하게 아파오는 바람에 참을 수가 없어서, 남은 구간은 보통 마차로 가기로 했습니다.

……15일 목요일 저녁 7시에 개처럼 녹초가 되어 장크트 페르텐[빈에서 서쪽으로 약 50킬로미터 거리]에 도착, 밤 2시까지 자고 그대로 곧장 빈까지 와 이렇게 쓰고 있는 겁니다.

대주교[편지 26 주, 28] 이야긴데, 저는 대주교하고 같은 숙소[독일관]의 기분 좋은 방에서 묵고 있습니다. 브루네티[이탈리아인. 대주교가 거느린 악단의 악장, 편지 55]와 체카레티[이탈리

아인 카스트라토 가수]는 다른 숙소에 묵고 있습니다. 이 얼마나 기막힌 우대[비아냥]입니까! 제 옆방에는 폰 클라인마이언[대주교 궁정의 고관]이 있었는데, 제가 도착하자 마구 알랑거리며 인사해댔지만, 실은 기분 좋은 사람입니다.

낮 12시에는(유감스럽게도 제게는 좀 이른 시간이지만), 각하의 뒤치다꺼리도 하고 신부 노릇도 하는 종자 두 분[앙겔바우어와 슐라우카], 회계 감사역, 과자 만드는 체티 씨, 체카렐리와 브루네티의 두 요리사, 그리고 제가 식탁에 앉습니다. 물론 각하를 시중드는 종자 두 분은 상좌에 앉습니다. 저는 그래도 요리사보다 상좌에 앉는 영광을 누립니다. 이쯤 되면, 저는 '잘츠부르크에 있는 셈이군'이라고 생각하게 됩니다. 식사하면서 모두들 서로를 향해 바보 같고 지저분한 농담을 하는데, 제게는 누구도 농담을 하지 않습니다. 저 또한 한마디도 하지 않았습니다. 무슨 소리라도 해야 할 때는 늘 진지하게 말하기 때문입니다. 다 먹고 나서는 제 마음대로 자리를 피했습니다. 밤에는 식사가 나오지 않습니다. 대신 한 사람 앞에 3두카텐씩 받습니다. 그걸로 각자 줄행랑을 칠 수 있습니다. 대주교 각하는 황송하게도 하인들을 자랑하시고 그 봉사를 착취하고도, 달리 보상해주지 않습니다.

어제 4시에는 물론 음악을 시작했습니다. 그곳에는 분명 20명의 귀족이 와 있었습니다. 체카렐리는 이미 이전에 파르피[대주교의 의동생]의 집에서 노래한 적이 있습니다. 오늘 우리는 갈리친 후작[빈 주재 러시아 사절]의 집에 가야 합니다. 이 사람은 어제도 와 있었습니다. 이번에는 무언가 받을 수 있을지 어떨지 기다려봅니다. 아무것도 받지 못한다면, 대주교에게 가

서, 제가 벌이를 못하게 할 작정이라면 홀로 살 수 있도록 지불
해달라는 말을 눈치 보지 않고 할 작정입니다!

*아버지에게 이처럼 친근한 호칭을 쓴 것은 이 편지뿐이다.

90. 아버지에게

빈, 1781년 3월 24일~28일

……아버지가 대주교에 관해 제게 쓰신 내용, 그러니까 저
라는 인간에게 대주교의 '허영심'을 자극하는 면이 있다는 말
씀은 틀림없습니다. 하지만 그런 게 제게 무슨 소용이 있습니
까? 그런 걸로는 생활이 안 됩니다. 여기서 그 사람에게는 제
가 램프의 갓 같은 존재일 뿐이라고 생각해주세요. 도대체 그
사람은 제게 어떤 '우대'를 해주고 있을까요? 폰 클라인마이언
씨[편지 89]나 베니케[대주교의 비서 겸 종교국 평정관]는 고귀한
아르코 백작[대주교의 조달 책임자]하고 특별한 식사를 합니다.
제가 그 식탁에 앉게 된다면, 그야말로 '우대'라 할 수 있겠죠.
하지만 상석 이외의 식탁에서 샹들리에에 불을 붙인다든지, 문
을 연다든지, 옆방에서 대기하는 자들이나 조달하는 사람들과
함께 있게 된다면, 우대도 무엇도 아닙니다. 게다가 어딘가 연
주회가 있는 곳에 불려가더라도 그렇습니다. 잘츠부르크의 각
하가 올 때까지 앙겔바우어[편지 89] 씨가 나와 망을 보고 있다

가 종자의 지시를 받고, 그런 다음 들어가도 좋다는 말을 듣습니다. 브루네티[편지 89]가 대화 중 그런 이야기를 했을 때, 생각했습니다. '기다려라, 언젠가 내가 갈 때까지.'

그래서 최근에는 우리가 갈리친 후작[편지 89] 댁에 가게 되었을 때에도 브루네티가 늘 그랬듯 은근한 투로 말했습니다. [이탈리아어로]"함께 갈리친 후작 댁에 가기 위해 오늘 밤 7시에 여기로 와주세요. 앙겔바우어가 우리를 안내해줄 겁니다."

"좋아요, 하지만, 7시 정각에 오지 않는다면, 상관하지 말고 가주세요. 우리를 기다리실 필요는 없습니다. 장소는 잘 알고 있습니다. 거기로 반드시 가겠습니다." 제가 대답했습니다.

그곳에 갔더니 이미 앙겔바우어 씨가 서서 하인들에게 말합니다. 자기가 저를 안으로 안내하게 되어 있다고요. 하지만 저는 직속 종자님[앙겔바우어]이나 하인님들에게는 눈길도 보내지 않고, 여러 방을 통과해 곧장 음악실로 들어갔습니다. 문짝이 모두 열려 있었거든요. 그리고 일직선으로 공자[公子, 갈리친 후작]에게 가 인사를 하고 그대로 서서, 계속해서 공자와 대화했습니다. 체카렐리라든지 브루네티에 대해서는 까맣게 잊고 있었습니다. 두 사람의 모습이 보이지 않았기 때문입니다. 그 작자들은 오케스트라 뒤에 완전히 숨어서 벽에 기댄 채, 한 발짝도 나오려 하지 않았습니다. 신사 숙녀가 체카레티와 이야기 나눌 때면 그는 언제나 웃고만 있습니다. 그러나 누군가가 브루네티와 이야기하게 되면 브루네티는 얼굴이 시뻘겋게 되어서는, 참으로 쌀쌀맞게 대답할 뿐입니다. 기가 막혀서 정말!

제가 여기 있는 동안, 그리고 제가 오기 전에도, 대주교와 체카레티나 브루네티에 대해서는 이미 벌어진 이런 장면을 쓸

생각이었다면 얼마든지 쓸 수 있었겠죠. 하지만 희한한 건, 저 사람이 브루네티에 관해 전혀 창피해하지 않는다는 겁니다. 제가 그 사람 대신 부끄러워하는 거죠. 그리고 그 작자가 여기 있다는 게 얼마나 역겨운지 모릅니다. 모든 면에서 그 작자는 너무 고상하게 구는 거예요. 예를 들면 식탁에 앉을 때가 그렇습니다. 그 사람에게는 정말이지, 가장 즐거운 시간일 겁니다.

오늘, 갈리친 공자가 체카레티의 노래를 소망하셨습니다. 다음은 아마도 제 차례일 겁니다. 저는 오늘 밤, 폰 클라인마이언 씨와 그 친지들인 궁정 고문관 브라운[그의 아들인 피아니스트에게 '13개의 취주악기를 위한 세레나데' K 361(370a)가 헌정되었다] 댁에 갑니다. 모두들 이 사람이 더할 나위 없는 피아노 애호가라고 합니다. 툰 백작 부인[모차르트의 특별한 애호자로, 1782년까지의 편지에 종종 그 이름이 오른다] 댁에서는 이미 두 번 식사한 적이 있습니다. 그리고 매일같이 그곳으로 갑니다. 이 부인은 제가 지금까지 본 사람 가운데 가장 매력 있는, 제가 좋아하는 부인입니다. 그리고 그 댁에 가면 저를 아주 극진히 대우합니다. 주인어른은 매우 별난 사람이지만[최면술에 골몰해 있다], 친절하고 성실한 기사(騎士)입니다.

이제, 이곳에서 저의 가장 중요한 목적은 황제[요제프 2세]에게 멋지게 접근하는 겁니다. 어떻게 해서든 황제에게 저를 알리고 싶기 때문입니다. 온 정성을 다해 오페라[〈이도메네오〉 K 366]를 해내고 나서, 이번에는 멋지게 푸가를 연주해 들려드리고 싶습니다. 그게 그분이 좋아하는 음악입니다. 아, 제가 사순절에 빈에 온다는 걸 미리 알았더라면, 소소한 오라토리오라도 하나 써서, 여기서 모두들 그러듯 그 곡을 무대에 올리고 목

돈을 벌었을 텐데요. [가수의] 목소리들을 미리 알고 있는 터라 어렵지 않게 쓸 수 있었을 겁니다. 이런 습관 그대로 공개 연주회를 할 수 있다면야 얼마나 기쁘겠습니까마는, 제게는 허용되지 않는 일입니다. 그건 잘 알고 있습니다.

생각해보세요. 아시는 바와 같이 여기엔 음악가의 미망인들을 위해 발표회를 여는 협회가 하나 있습니다. 음악가라고 칭하는 자는 누구나 그곳에서 무료로 연주합니다. 오케스트라는 180명입니다. 어떤 명연주가라 하더라도, 이웃을 사랑하는 마음이 조금이라도 있다면, 이 협회에서 부탁하는 한 출연을 거절하지 않습니다. 그렇게 함으로써 황제에게도 청중에게도 인기를 얻을 수 있으니까요.

슈타르처[작곡가, 바이올리니스트]가 제게 출연해달라는 의뢰서를 가져왔길래, 저는 바로 수락했습니다. 그러나 미리 주군[대주교]의 의견을 물어야 하죠. 이것은 종교적인 행사요, 무보수로, 그저 선행으로 하는 것이라 저는 눈곱만큼도 의심하지 않았습니다. 그런데 그는 허락해주지 않았습니다. 이쪽 귀족들 모두, 그가 잘못했다고 생각했습니다. 그저 다음과 같은 일이 유감입니다. [제가 출연하면] 협주곡이 아니라, (황제가 앞 좌석에 있으므로) 오직 혼자서 전주곡을 치고(그러려면 툰 백작 부인이 자신의 그 훌륭한 슈타인 피아노[편지 34]를 빌려주겠죠), 푸가 한 곡을, 그러고서 〈나는 란도르〉의 변주곡[앙투안 로랑 보드롱 작곡, 보마르셰의 시 〈이발사〉에 의함, K 354(299a)]을 쳤을 겁니다. 지금까지 그 곡을 공개할 때마다 큰 갈채를 받았으니까요, 그 곡에는 교묘하게 대비되는 부분이 많아서, 누구라도 마음에 드는 구석을 발견할 수 있을 테니까요. 아, 참아야지, 참자!

......

　3월 28일, 아직 편지를 다 쓰지 못했습니다. 폰 클라인마이언 씨가 브라운 남작 댁에서 열리는 연주회를 위해 마차를 가지고 데리러 왔기 때문입니다. 그래서 이제야 이어 쓰는데, 대주교가 미망인들의 연주회에 출연하라고 허용해줬습니다. 슈타르처가 갈리친 댁 발표회에 가서, 대주교가 허락할 때까지 엄청나게 비방했기 때문입니다. 아주 유쾌합니다.

......

91. 아버지에게

빈, 1781년 4월 4일

　......빈에서 우리에게 무슨 일이 일어났는지 알려달라고 하셨는데, 진짜 듣고 싶으신 건 저에 관한 이야기뿐이겠죠. 다른 두 사람[바이올리니스트인 브루네티와 카스트라토인 체카렐리를 가리키는 말. 두 사람 모두 대주교를 따라 빈에 와 있었다. 편지 89]에 대해서, 저는 저와 함께 치지 않으니까요.

　전에 이미 말씀드린 것처럼 대주교는 여기서도 제게 큰 방해꾼입니다. 제가 극장에서 발표회를 해서 틀림없이 벌 수 있었던, 적어도 100두카텐을 날려 보내게 했으니까요. 부인네들은 표를 팔아서라도 주겠다고 했는데도 말이죠.

　어제, 저는 빈의 청중에게 매우 만족했다고 해도 좋을 정도

였습니다. 케른트너 토아 극장에서 열린, 미망인들을 위한 발표회에 출연했습니다. 언제까지고 박수가 멎지 않는 바람에, 처음부터 다시 하지 않을 수 없었습니다. 이제는 청중이 저를 알게 되었으니까요. 제가 발표회를 열면 어떻게 되겠습니까. 하지만 우리의 망나니 놈[대주교]은 허락해주지 않습니다. 자기 고용인이 돈을 버는 게 아니라 손해를 보게 하고 싶은 겁니다. 하지만 제 경우에는 그렇게 할 수가 없습니다. 제가 여기서 제자 둘을 받으면, 잘츠부르크에 있을 때보다 편해집니다. 그 사람한테 집이며 식사를 공급받을 필요가 없습니다.

그런데, 들어보세요. 브루네티가 오늘 식사하면서 하는 말이, 대주교의 심부름으로 온 아르코[편지 90]가 브루네티에게 말했다는데요, 우리에게 승합 마차의 삯을 줄 테니 일요일까지 떠나라고 전했답니다. 물론 남고 싶은 자는(자, 침착하게!) 남아도 무방하지만, 그러려면 자비로 해나가라는 겁니다. 대주교는 식사도 방도 더는 감당해주지 않겠다는 거죠. 브루네티로서는 오히려, 감히 입 밖으로 꺼내지는 못했지만 간절히 바라던 바라, 그 소리를 듣고 입맛을 다시고 있었습니다. 체카렐리는 남고 싶지만, 여기서는 그리 유명하지도 않고 저처럼 여기에 익숙하지도 않은 터라, 돈을 조금이라도 마련하기 위해 돌아다녀보겠답니다. 그랬는데도 잘 풀리지 않으면 어쩔 도리가 없으니 떠나야 합니다. 그에게는 빈 어디에도 거저 묵을 곳도, 먹여줄 곳도 없기 때문입니다. 제게는 어쩔 생각이냐고 묻길래 대답해줬죠.

"아직까지는 떠나라고 지시한 바를 모르는 척하겠어. 아르코 백작이 직접 말하지 않는 한 믿을 수 없으니까. 그리고 백작

에게는 반드시 모두 터뜨려버려야지. 기다려라!"

그 자리에 베니케[편지 90]가 있었는데, 싱글싱글 웃고 있었습니다. 아, 저는 꼭 대주교의 코를 납작하게 만들 겁니다. 얼마나 즐거울까요! 게다가 무척 정중하게 할 겁니다. 어차피 그는 제가 필요할 테니까요. 이만하죠. 어떻게 되어갈지는 다음 편지에 더 쓸 수 있으리라 생각합니다. 안심해주세요. 상당히 괜찮고 이익이 확실하지 않다면 결코 여기에 머물지 않겠습니다. 잘되어간다면, 그렇게 해서 벌이가 되지 않을 턱이 없으니까요.

92. 아버지에게

빈, 1781년 4월 8일

……극장에서 받은 갈채에 대해서는 이미 알려드렸죠. 좀 더 말씀드려야겠네요. 무엇보다도 기쁘고 또 신기했던 건, 놀라울 만큼 관객이 정숙했고, 연주 중에 브라보!라는 외침이 나왔다는 겁니다. 이처럼 피아니스트가 많은, 게다가 우수한 피아니스트가 즐비한 빈에서 대단한 명예입니다.

이 글을 쓰고 있는 지금은 밤 11시인데, 오늘 우리는 발표회를 열었습니다. 여기서 제 곡이 3곡 연주되었습니다. 물론 신작이에요. 브루네티[바이올리니스트, 편지 55, 89]를 위한 협주곡[미상]에 속하는 론도[K 373]와 [제가 피아노를 치는] 바이올린

반주부 소나타[K 379(373a)], 지난밤 11시부터 12시까지 쓴 곡인데, 일단 마무리하기 위해 브루네티를 위한 부분만 써놓고 제 파트는 머릿속에 넣어두었습니다. 그리고 체카렐리[카스토라토 가수, 편지 89]를 위한 론도[소프라노를 위한 레치타티보와 아리아 K 374]는 그가 반복해서 노래하게 되었습니다.

그런데 부탁드릴 게 있습니다. 다음 건에 대해 아버지로서, 그러니까 가장 친절한 조언을 받고 싶습니다. 가능한 한 빨리 편지를 주시면 좋겠습니다. 우리가 2주 뒤에는 잘츠부르크에 가기로 되어 있으니 말입니다. 우리가 여기 남으면 그저 손해를 보지 않는 정도가 아니라 득을 본다는 겁니다. 그래서 저는 여기 남도록 허가해달라고 대주교에게 탄원할 생각입니다.

가장 사랑하는 우리 아버지, 저는 아버지가 참 좋아요. 이미 미루어 아실 겁니다. 저는 그 어떤 소망도 욕망도 아버지를 위해 단념하고 있어요. 그러나 아버지가 계시지 않았다면, 명예를 걸고 말씀드리지만 조금도 주저하지 않고 바로 근무를 그만둔 뒤 큰 연주회를 열고, 4명의 제자를 받고, 적어도 1년에 1000탈러[독일의 옛 은화. 뒤에 1탈러가 3마르크로 환산되었다]를 벌 때까지 계속했을 겁니다.

맹세하건대, 제 행복을 이런 식으로 미루어야 한다는 사실 때문에 매우 우울해질 때가 있습니다. 말씀대로 저는 아직 젊고, 그게 사실입니다. 그러나 젊은 세월을 이렇게 거지꼴로, 하는 것 없이 보내버린다면, 매우 슬프고 아까운 일이기도 합니다. 이에 대해 아버지로서의, 그리고 진심 어린 충고를 부탁드립니다. 하지만 빨리 해주세요. 제 의지를 분명히 밝혀둬야 하니까요. 아무튼 부디 저를 완전히 신뢰해주세요. 나름대로 어

느 정도는 똑똑하게 생각하고 있으니까요.

 여러모로 불쾌한 일들이 벌어지는 중에도, 모차르트는 피아노를 치고, 작곡을 하고, 연주회를 열고, 경쟁자들을 내려다보며 성공을 거두고 있었다. 편지 85(작년 12월 16일)에서는 휴가를 멋대로 연장하면서 대주교에게 직장에서 쫓겨나면 '기쁘겠다'라고 썼고, 편지 91(4월 4일)에서는 빈에 잠시 머물지도 모른다고 암시했지만, 이 편지에서 비로소 자기 입으로 '근무를 때려치우겠다'라는 결의를 표명한 셈이다.

93. 아버지에게

<div align="right">빈, 1781년 4월 11일</div>

 가장 좋아하는 아버지!

 우리는 그대 하느님을 상찬하리라[라틴어]! 마침내 거칠고 더러운 브루네티가 가버렸습니다. 주인과 자기 자신과 음악원 전체를 더럽히는 놈입니다. 체카렐리하고 저는 그렇게 여기고 있습니다. 내주 일요일, 그러니까 22일에 체카렐리와 저는 고향을 향해 떠나기로 되어 있습니다. 적어도 1000플로린을 벌 수 있는 빈을 떠나야 한다니, 역시 가슴이 아파옵니다. 400굴덴의 푼돈*으로 저를 매일 속 썩이는 한 군주[대주교] 때문에 1000굴덴을 걷어차라는 겁니까? 정말로 제가 연주회를 열면, 틀림없이 그 정도는 만들 수 있습니다. 우리가 이 집에서 처음으로 큰 연주회를 열었을 때, 대주교는 저희 3명에게 4두카

텐씩 보내줬습니다. 전날에 했던 연주회, 그러니까 제가 브루네티를 위해 새로운 론도를, 저를 위해 새로운 소나타를, 그리고 체카렐리를 위해서도 새로운 론도를 지은[편지 92] 그때에는 아무것도 받은 게 없었습니다. 그러나 제가 거의 절망적으로 느끼는 부분은 따로 있습니다. 그 똥 같은 음악이 있었던 똑같은 날 밤 툰 백작 부인[편지 90] 댁에 초대받았는데, 그런 일 때문에 가지 못했다는 겁니다. 거기 누가 와 있었을 것 같으세요? 황제입니다!

아담베르거[테너]와 바이글[부인, 가수]이 와 있다가, 50두카텐씩 받았답니다. 얼마나 좋은 기회였습니까! 황제가 제 연주를 듣고 싶어 하신다면 서둘러야죠. 며칠 지나고 나면, 저는 떠난다는 따위의 말을 설마 제가 황제에게 전해달라고 할 수도 없습니다. 언제든 예상하고 대비하지 않으면 안 되는 일입니다. 또 연주회가 아니면 저는 여기 머물 수가 없습니다. 머물고 싶지도 않습니다. 사실 여기에 제자가 2명 정도 있다면, 물론 집에 있는 것보다는 편합니다. 그러나 1000플로린이나 1200플로린이 지갑에 있다면, 좀 더 부탁을 받을 수도 있고 따라서 받을 보수도 올라갑니다.

하지만 저런 인간의 적[대주교]이 허락하지 않는 겁니다. 저는 그자에 대해 그렇게 부르지 않을 수 없습니다. 사실 그대로이고, 귀족들 역시 그렇게 부르고 있으니까요. 그 이야기는 이제 그만하지요.

이번에 편지가 오는 날이면, 제가 청춘과 재능을 앞으로도 더 잘츠부르크에 파묻어두는 게 나을지, 가능하다면 스스로 운을 붙잡아도 괜찮을지, 놓쳐버릴 때까지 기다려야 할지, 어떻

게 하는 게 좋을지 읽을 수 있게 해주시겠죠? 2주나 3주 안에는 물론 가능하지 않은 일입니다. 잘츠부르크에서는 천 년이 걸려도 불가능하겠지만 말입니다.

어찌 되었든 4[00]굴덴보다도 한 해에 천 굴덴을 가지고 기다리는 편이 기분이 좋습니다, 사실 여기까지 해내지 않았습니까. 제가 해볼 작정이라면 여기 머물 수 있다는 말씀만 해주세요. 제 작곡 이야기는 또 다른 이야기입니다.

게다가 빈과 잘츠부르크라니[얼마나 큰 차이입니까!]. 본노[이탈리아 출신, 빈의 악장]가 죽자, 살리에리**가 악장이 되고 그다음 살리에리 뒤를 슈타르처[편지 90]가 잇고, 슈타르처 뒤로는 누가 좋을지 아직 모릅니다. 이젠 지겹습니다. 모든 것을 맡기렵니다.

가장 사랑하는 아버지!

* [400굴덴의 푼돈]이라고 했지만, 알고 보면 1779년 이후 궁정 오르가니스트로서의 모차르트의 연봉은 450굴덴, 1772년부터 1777년까지 부악장이었던 당시 급료의 3배다.

** 안토니오 살리에리는 이탈리아인, 당시 빈 궁정 어용 이탈리아 오페라 지휘자. 한때 매우 인기 높았던 작곡가로, 오페라를 40곡이나 썼다. 오늘날에도 베토벤, 슈베르트, 리스트의 스승이라 여겨진다(편지 214 주**).

94. 아버지에게

빈, 1781년 4월 28일

가장 좋아하는 아버지!

저를 기쁜 마음으로 기다려주실 거죠, 가장 사랑하는 우리 아버지! 아버지가 그래주셔야 제가 빈을 떠날 결심을 할 수 있습니다. 저는 이제 모든 사람이 알아도 상관없는, 아니 모두들 알아야 하기 때문에, 있던 일 모두를 정직하게 씁니다만, 잘츠부르크의 대주교가 어제 저를 영원히(물론 그 사람만의 일이지만) 잃지 않을 수 있었던 이유는 오로지 아버지의 덕분이었습니다. 어제 저희가 있는 곳에서 아마도 마지막일, 큰 발표회가 있었습니다. 대성공이었습니다. 그리고 대주교 예하의 여러 방해가 있었는데도, 저는 결국 브루네티[편지 89]보다 나은 오케스트라를 갖게 되었습니다. 그 일에 대해서는 체카렐리[편지 89]가 이야기하겠죠. 그 정도를 갖추기 위해서 이런저런 염증을 겪었습니다. 아, 이건 정말이지 쓰기보다는 말로 하는 게 편합니다. 원하지는 않지만, 만약 다시 이런 일이 일어난다면, 더는 참을 수 없다는 게 확실합니다. 그리고 아버지도 틀림없이 허락해주시겠죠.

가장 사랑하는 아버지, 이번 사순절 사육제가 끝날 무렵 제가 빈으로 여행하도록 허락해주십사 부탁드립니다. 오직 아버지의 뜻에 따르겠습니다. 대주교 따위는 상관없습니다. 대주교가 허락하려 하지 않더라도, 저는 반드시 여기에 옵니다. 그 정도로 불행해할 제가 아닙니다. 네, 결코요! 아, 대주교에게 이

편지를 읽힐 수 있다면 정말 좋겠는데 말입니다. 그건 그렇고, 다음 편지에서 꼭 좀 약속해주세요. 그 조건이 없는 한 저는 잘츠부르크에 가지 않을 거니까요. 정말로, 꼭 약속해주십시오. 이곳 부인들에게도 언질을 줘야 하니까요. 슈테파니[오스트리아의 배우, 〈후궁으로부터의 유괴〉의 대본을 각색한 인물]한테서 독일 오페라[〈후궁으로부터의 유괴〉 K 384가 된다] 주문을 받으리라 생각합니다. 그럼 이만, 답신을 기다리겠습니다.

......

언제, 어떤 식으로 출발할지 아직 말씀드릴 수가 없습니다. 슬프게도 이 어른들 댁에 있으면 아무것도 알 수 없게 됩니다. 불쑥 '자, 출발이다!' 하는 식입니다. 감사역과 체카렐리와 제가 타고 돌아갈 마차를 지금 만들고 있다거나, 급행 마차로 간다는 이야기도 있고, 더군다나 각자 급행 마차 비용을 받게 될 테니 마음대로 떠나도 좋다는 이야기도 나오고요. 실은 이 마지막 이야기가 저는 가장 좋습니다. 1주 뒤라느니, 2주 뒤라느니, 3주 뒤라느니, 아니 좀 더 먼저라는 말도 있어서 참으로 어찌 되고 있는지 통 알 수가 없습니다. 그러니 어찌 처신해야 할지도 모르겠습니다. 다음번 편지에서는 그런대로 쓸 수 있으리라 생각합니다.

이쯤에서 그만둬야겠습니다. 셴보른 백작 부인[대주교의 여동생]에게 가야 하니까요. 어제는 부인들 앞에서 발표회를 한 다음, 만 1시간 동안이나 피아노 앞에 앉아 있어야 했습니다. 살그머니 빠져나오지 않았더라면 좀 더 있어야 했을 겁니다. 아무래도 무료 연주는 신물 난다고 생각한[해서 도중에 빠져나온] 겁니다.

95. 아버지에게

빈, 1781년 5월 9일

가장 좋아하는 아버지!

아직도 화가 나서 견딜 수가 없습니다! 아버지 역시, 제가 가장 사랑하는 아버지니까 아마 저와 같은 심정이시겠죠. 제가 어디까지 참을 수 있는지 모두들 지금까지 시험하고 있었던 겁니다. 하지만 결국 참을 수가 없었습니다. 저는 이제 더는 잘 츠부르크에 취직한 불행한 신분이 아닙니다. 오늘은 제게 행운의 날이었습니다. 들어보세요.

지금까지 두 번이나 그 작자[콜로레도 대주교](뭐라고 불러야 할지 도통 모르겠네요)가 저를 마주 보고 무례하기 짝이 없는 말을 했습니다. 그 말을 알려드리지 않았던 이유는 아버지에게 상처를 드리고 싶지 않았기 때문입니다. 그리고 오직, 언제나 최고인 우리 아버지, 아버지를 눈앞에 떠올리면서, 그 자리에서 바로 반박하지 않았기 때문입니다. 그치는 제게 "애송이", "너절한 놈"이라며, "꺼져버려!"라고 말했습니다. 저는 모든 걸 인내했지만, 이번에는 그가 제 명예뿐 아니라 아버지의 명예까지 손상시켰다고 생각했습니다. 하지만 잠자코 있었습니다. 아버지는 그러는 게 낫다고 생각하실 것 같아서요.

하지만 들어주세요. 1주일 전 심부름꾼이 불쑥 들어오더니, 지금 바로 나가라고 했습니다. 다른 사람들은 미리 날짜가 정해져 있었고, 저만은 결정되지 않았던 겁니다. 그래서 저는 허겁지겁 여러 물건들을 트렁크에 쑤셔 넣었습니다. 그리고 베

버[*] 노부인이 친절하게도 집을 사용하게 해주셨습니다. 그 집에서 깔끔한 방을 받았죠. 갑자기 필요한데 혼자서는 마련하기 힘든 물건이 생길 때면 도와주곤 하는, 배려심 깊은 사람 집에 있는 겁니다.

저는 수요일(그러니까 오늘 9일)에 보통 편으로 출발하기로 했습니다. 하지만 제가 받기로 한 돈이 그때까지 아직 들어오지 않았기 때문에, 출발을 토요일까지 미루었습니다. 오늘 그곳에 얼굴을 내밀었더니 시종들이 말했습니다. 제가 보통이를 하나 가져가길 대주교가 바란다고 말입니다. 급한 거냐고 물었더니, 그렇다고, 매우 소중한 물건이라고 합니다.

"그렇다면 유감스럽게도 예하께 도움이 되지 못하겠습니다. (앞서 언급한 이유로) 토요일 이전에는 출발할 수 없거든요, 저는 여기 이 집[편지 89]을 나갔으니, 내 비용으로 감당해야 합니다. 그래서 아주 당연하지만, 그렇게 할 수 있게 되기 전엔 출발할 수 없습니다. 제가 손해 보기를 바라는 사람은 한 명도 없겠죠."

클라인마이언[편지 89], 모르[오스트리아의 베이스 가수], 베니케[편지 90], 그리고 두 시종[편지 89]도 그건 당연하다고 말했습니다.

제가 그 사람 방으로 들어가자(실은 미리 말씀드려놨어야 했는데, 슈라우카[두 시종 중 한 명]가 저에게 보통 편이 이미 만원이라며, 사과하는 게 낫겠다, 그래야 대주교에게 대답할 만한 이유가 될 거라고 가르쳐줬죠), 갑자기 이렇게 말하는 겁니다.

"그래, 애송이. 언제 떠나는 거야?"

저는 대답했습니다.

"오늘 밤 가기로 했지만 좌석이 이미 꽉 차서요"

그러자 그 인간은 숨도 쉬지 않고 몰아댔습니다. 너처럼 칠칠치 못한 애송이는 본 적이 없다, 이렇게 근무 태도가 나쁜 인간은 없었다, 오늘 안에 떠난다면 몰라도, 제가 가는 곳에 편지를 써서, 급료를 주지 않도록 하겠다는 겁니다. 잔뜩 화가 나서 몰아대는 바람에 대꾸할 수도 없습니다. 저는 태연히 듣고만 있었습니다. 제 급료가 500플로린[실은 450플로린, 편지 95 주]이라고 얼굴을 맞대고 거짓말하면서, 저한테 버릇없는 놈, 못된 놈, '펙스'[바보. 이 말에 모차르트는 특히 화가 났다. 잘츠부르크의 시설에 수용되어 있는 크레틴병과 정신병 환자가 당시 'Fex'라고 불렸기 때문이다]라는 겁니다. 아, 모두 여기에 쓰고 싶지 않습니다. 마침내 피가 끓어오르는 바람에 저는 한마디 했습니다.

"그럼 예하는 제가 마음에 들지 않는다는 겁니까?"

"뭐라고? 네놈이 날 협박할 셈이냐? 바보 멍충이, 밥통아! 나가라! 알겠냐? 네놈 같은 천덕스러운 애송이한테는 이제 볼일이 없다."

마침내 저도 말했습니다.

"나도 이제 당신에게는 볼일이 없습니다."

"자, 나가라고!"

그래서 저는 나가면서 "이제 결정되었습니다. 내일 문서를 제출하겠습니다"라고 했죠.

최고인 우리 아버지, 말씀해보세요. 제가 이런 말을 한 게 너무 이르기보다는 오히려 너무 늦은 게 아닐까요? 들어보세요. 제 명예는 저로서도 무엇보다 소중합니다. 그리고 아버지에게도 마찬가지라는 걸 저는 압니다.

저에 대해서는 전혀 걱정하실 필요 없습니다. 이곳에서 제 일에 대해서는 자신 있습니다. 그러니까, 아무런 이유가 없었 더라도 사직했을 겁니다. 그런데 이제 그 이유가 생긴 겁니다. 그것도 세 번씩이나. 그러니 이건 제 승리가 아닙니다. 그렇기 는커녕, 저는 두 번씩이나[지난번 알현 때] 비굴했었으니까요. 세 번째는 그럴 수 없었습니다.

대주교가 여기 있는 동안에는 발표회를 하지 않겠습니다. 제가 귀족이나 황제에게 신용을 잃으리라 여기신다면, 전적으 로 잘못 생각하시는 겁니다. 대주교는 여기에서 혐오의 대상입 니다. 그리고 누구보다도 황제가 가장 싫어합니다. 황제가 대 주교를 락센부르크[빈 남쪽, 황제의 별장이 있는 곳]로 초대하지 않았다는 것이야말로 그 증거입니다. 제가 이곳에서 곤란하지 않다는 걸 믿으실 수 있도록 다음 편지로 돈을 조금 보내겠습 니다.

어쨌든 건강히 계세요. 제 행운은 이제 시작이니까요. 그리 고 제 행운은 아버지의 행운이기도 하다고 생각합니다. 아버지 가 그것으로 만족해하신다는 걸, 제게 몰래 써 보내주세요. 실 제로 만족하실 테니까요. 하지만 겉으로는, 아버지가 죄를 뒤 집어쓰지지 않도록 저를 냅다 야단쳐주세요. 그럼에도 대주교 가 조금이라도 아버지에게 무례하게 굴거든, 바로 누나하고 함 께 제가 있는 빈으로 오세요. 세 사람이 살 수 있습니다. 명예 를 걸고 보증합니다. 하지만 1년만 더 참아주신다면 더 좋습니 다. 이제부터는 [지금까지 제가 지내던] '독일관'[편지 89] 앞으로 는, 소포가 딸린 편지는 보내지 마시기 바랍니다. 잘츠부르크 이야기는 더 듣고 싶지도 않습니다. 대주교에 대해서라면 미쳐

버릴 만큼 증오하고 있습니다.

안녕히 계십시오.

*악보 정서가이자 베이스 가수 프리들린 베버 일가와 모차르트는 만하임 이래 친하게 지내고 있었다. 둘째딸 알로이지아가 가수로 취직하면서 일가는 1778년 9월 뮌헨으로, 1년 뒤에는 빈으로 이사했다. 모차르트는 알로이지아를 사랑했지만 받아들여지지 않았고(편지 80), 알로이지아는 1780년 10월 배우 요제프 랑게의 아내가 된다. 1779년 10월 프리들린이 죽고 미망인은 나머지 딸 요제파, 콘스탄체, 조피와 함께 빈에서 방을 빌려주고 그 임대료로 살고 있었다. 모차르트는 1781년 3월 빈으로 온 이래, 다시금 이 집에 드나들고 대주교가 내준 '독일관'의 '기분 좋은 방'에서 쫓겨났으므로, 베버 부인이 손을 내밀어 그 집의 '깔끔한 방'을 제공했다. 뒤에 모차르트는 3녀 콘스탄체와 사랑하는 사이가 되고, 마침내 아버지의 반대를 무릅쓰고 결혼한다.
우편을 대주교가 통제했기 때문에, 이 무렵 모차르트의 편지에는 문제될 만한 곳이 암호로 써 있다. 모차르트의 사후 콘스탄체와 결혼한 니센(편지 181 주)이 이를 해독했다. 예를 들면 'ilx'는 'Fex(밥통)', 'Irebfocusi'는 'Erzbischof(대주교)', 'Kmyolr ma alfotln'은 'Kaiser am meisten(황제에 가장 가까이)' 하는 식이다

96. 아버지에게

빈, 1781년 5월 12일

매우 좋아하는 아버지!

지난 편지를 통해 알고 계시겠죠. 제가 대주교에게 해직을 신청한 이야기를요. 그 사람이 직접 제게 그렇게 하라고 해서

한 일입니다. 사실 처음 두 번의 알현 때 "제대로 근무할 생각이 없다면 꺼지는 게 좋겠다"라고 했습니다. 그 사람은 물론 그런 소리는 하지 않았다고 하겠죠. 하지만 하늘에 계신 하느님과 마찬가지로 진실입니다. 애송이라느니 비열한 놈이라느니, 풋내기라느니, 칠칠치 못한 놈 따위의 훌륭한 말이 군주나 되는 사람 입에서 나오는 바람에 결국 저도 울컥했고요, "꺼져라"라는 말씀을 공적으로 하는 말로 받아들였다 한들 이상할 건 없겠죠.

그 이튿날 아르코 백작[편지 90]에게 사직서를 내고, 15굴덴 40크로이처의 급행 마차 삯과 2두카텐의 일당 겸 여비를 예하에게 달라고 부탁했습니다. 그 사람은 이 두 가지 모두를 받아들이지 않으면서, 아버지 동의 없이는 제가 사직할 수 없다고 단언했습니다. "그건 자네 의무야"라고 그가 말했습니다. 저는 마찬가지로, "저는 아버지에 대한 의무를, 당신과 마찬가지로 아니 아마도 당신 이상으로 잘 알고 있습니다. 당신에게 굳이 배워야 알 정도라면 매우 유감스러울 따름입니다"라고 확실히 말해줬습니다. "그렇다면 좋아"라고 그는 말했죠. "아버지가 그렇게 해서 만족해하신다면 해직을 바라도 좋겠지. 만족할 수 없다 하더라도 역시 괜찮겠군."

얼마나 고마운 일입니까?

세 번째 알현으로, 특히 마지막 알현 때 대주교가 그렇게 고맙게도 말씀하시다니요. 그리고 이제 하느님의 그 빼어난 종이 말씀하신 그 모두가 제 몸에 너무나 기막히게 작용하는 바람에, 그날 밤 오페라 제1막 도중부터 집에 돌아와 자고 말았습니다. 얼굴이 화끈거리고 몸이 더워지고, 온몸이 떨리고, 노상

에서 술 취한 사람처럼 비틀거렸습니다. 이튿날, 그러니까 어제도 오전 내내 줄곧 집에서 잤습니다. 타마린데 음료[와인 비슷한 음료]를 마셨기 때문입니다.

백작에게는, 저에 대한 온갖 멋진 일[반어]을 자신의 주군[잘츠부르크의 시종장]에게 쓰는 습관이 있었던 모양인데, 그분들은 아마 고스란히 그대로 믿겠죠. 거기엔 물론 당치 않은 부분도 있겠지만요. 그러나 코미디를 써서 갈채를 받으려면 아무래도 좀 과장하지 않으면 안 되고, 사물의 진상에 대해 지나치게 꼼꼼하고 충실하게만 할 수는 없는 법이죠. 그리고 아버지도 그분들이 수선 떨어도 관대히 봐주세요. 제가 하고 싶은 일은, 그저 너무 기 쓰지 않고, 자신의 건강과 생명 쪽이 더 중요하기 때문인데(어쩔 수 없이 기를 써야 할 처지라면, 참으로 유감이죠), 그러니까 제가 하고 싶은 건 오직 이뿐입니다. 제 근무 태도에 대해 나온 비난을 되돌리는 겁니다. 저는 제가 종자(從者)라는 사실을 몰랐습니다[편지 89, 90]. 그래서 무너진 겁니다. 저는 [종자처럼] 매일 아침 몇 시간씩이나 대기실에서 빈들거리고 있으면 좋았겠죠. 물론 얼굴을 내밀라고 한 적도 몇 번 있었습니다. 하지만 그게 제가 할 일이라곤 한 번도 알아차리지 못했습니다. 그리고 대주교가 호출할 때만은 언제나 착실히 나갔습니다.

자, 이제 제 단단한 결심을 아버지께 간단히 밝히겠습니다. 온 세상 사람이 들어도 상관없습니다. 제가 잘츠부르크의 대주교한테서 2000플로린의 봉급을 얻을 수 있고 다른 곳에서는 1000플로린밖에 얻을 수 없다 하더라도, 저는 역시 다른 고장으로 갑니다. 1000플로린의 차이 대신 건강과 만족감을 얻

을 수 있기 때문입니다. 그래서 제가 어린 시절부터 그처럼 깊이 보여주셨던 아버지의 애정, 제가 평생 감사하고 또 감사해도 다 갚을 수 없는(하지만 잘츠부르크에서는 영 아니지만) 그 애정 모두를 걸고 부탁드립니다. 아버지가 아들의 건강과 만족을 바라신다면, 이 건 전체에 대해서는 더는 그 무엇도 쓰지 마시고, 완전히 깊고 깊은 망각의 심연에 잠겨주십시오. 사실 그 일에 대해 한마디라도 비치신다면, 저는 금방 그리고 또 아버지도(이것만은 인정해주세요) 씁쓸해하시게 될 겁니다.

그럼, 안녕히. 그리고 아버지의 아들이 h-fur[Hundsfott, 원래는 지독하게 나쁜 말, 여기서는 '비열한'이라는 뜻]가 아니라는 걸 기뻐해주세요.

97. 아버지에게

빈, 1781년 5월 12일

가장 좋아하는 아버지!

우편으로 받으신 편지에서 저는 마치 대주교의 면전에서 아버지와 이야기하듯 썼죠. 가장 사랑하는 아버지, 이번에는 아버지와 단둘이서 이야기합니다. 대주교가 그 자리에 앉을 당시[1772년]부터 지금까지 제게 가한 부정, 저와 얼굴을 마주보며 했던 끊임없는 모욕과 실례되는 폭언, 대주교를 떠나는 데 대한 반박의 여지없는 제 권리, 이런 것들에 대해서는 아무 말도

하지 않겠습니다. 사실 그 권리는 반론할 수 없습니다. 다만 제가 이야기하고 싶은 것은, 설령 모욕이라는 이유가 전혀 없었더라도 제가 대주교로부터 떠나려고 생각했으리라 여겨지는 부분에 대해서입니다.

저는 여기에, 온 세상에서 가장 훌륭하고 유익한 친구를 두었습니다. 저는 매우 유력한 집안에서 인기를 끌고 존경받고 있습니다. 온갖 영예가 주어지고, 더군다나 이에 대해 돈까지 지불되고 있습니다. 그런데도 겨우 400플로린을 받고 잘츠부르크에서 답답하게 지내라는 말씀입니까. 지불도 격려도 없이, 우울한데다, 아버지에게는 아무 도움도 드리지 못한 채 말입니다. 여기에 있으면 좀 더 도움이 될 텐데요. 그 결과는 결국 어찌될까요? 늘 똑같이 달라질 것 없고, 죽을 만큼 마음 상하거나 아니면 떠나게 되겠죠. 이젠 아무 말씀도 드릴 필요가 없습니다. 아버지도 잘 아실 겁니다. 다만 다음과 같은 점에 대해서…… 빈 사람들 모두가 이미 저에 대해 알고 있습니다. 귀족들은 모두, 제게 더는 갈팡질팡할 필요 없다고 격려해줍니다.

가장 사랑하는 아버지, 이제 곧 모두가 달콤한 말을 하며 다가오겠죠. 하지만 그건 뱀입니다. 독사입니다. 비열한 놈들은 모두 그렇습니다. 놈들은 구역질 날 정도로 거만하고 건방집니다. 그러면서도 알랑거립니다. 정떨어집니다. 그 두 사람의 종자(從者)[편지 89]는 이 더러운 사건을 모두 꿰뚫어보고 있습니다. 특히 슈라우카는 누군가에게 이렇게 말했더군요.

"나는 모차르트가 한 행동이 모두 옳지 않다고는 생각할 수는 없어. 모차르트는 전적으로 올바르단 말이야. 내가 볼 때 그는 그렇게 할 수밖에 없었어. 대주교는 그가 거지라도 되는 양

매도했거든. 나는 그걸 들었지. 정말 만 정이 떨어지더군."

대주교는 자신의 부정을 모두 알고 있습니다. 지금까지도, 그걸 알 기회가 여러 번 있지 않았나요? 그렇다고 해서 조금이라도 좋아졌나요? 아니죠! 그래서 결말을 낸 겁니다. 이런 일 때문에 아버지께 그리 좋지 않은 일이라도 생기면 어쩌나 하는 걱정만 없었더라면, 진작 사태가 달라졌겠죠. 하지만 실제로는 대주교가 아버지에게 무엇을 할 수 있겠어요? 아무것도 못합니다. 제 일이 잘 돌아가고 있다는 걸 아셨으면, 아버지도 대주교의 동정을 받지 않고서도 편안히 계실 수 있겠죠. 대주교는 급료를 아버지에게서 도로 빼앗을 수는 없으니까요.

어쨌든 아버지는 하실 일만 하시면 됩니다. 그리고 제 일이 잘 돌아가리라는 건 제가 보증합니다. 그러지 않았다면 저 역시 이런 결단을 내릴 수는 없었겠죠. 이따위 모욕을 받고서는, 저는 설령 비럭질을 해야 하더라도 떠났을 거라고 고백해야겠네요. 사실, 정나미 떨어지는 일을 하도록 누가 기꺼이 내버려두겠어요. 특히나 좀 더 잘해나가고 기댈 곳이 있다면 말예요. 그러니 만약 두려우시다면, 저에 대해 화가 나 있는 척하세요. 편지에서도 저를 냅다 질책해주세요. 오직 우리 두 사람만이 진상을 알고 있으면 되니까요. 하지만 입에 발린 말에 혹하지 마시길…… 그것만큼은 조심해주세요.

안녕히.

모차르트는 같은 날, 두 통의 편지를 아버지에게 따로따로 보냈다. 한 통(편지 96)은 우편(대주교의 통제 아래 있다)이고, 또 한 통(편지 97)은 친지에게 부탁했다. 이를 읽은 아버지는, 아들이 받은 거듭된 모

욕에 대해서는 놀랐지만, 아들의 결정적인 행동에 대해서는 어안이 벙벙했을 게 틀림없다. 이에 대한 아버지의 답장은 남아 있지 않다. 모차르트가 아버지의 편지에 화가 나서 찢어버렸으리라 추정된다.

98. 아버지에게

<p align="right">빈, 1781년 5월 16일</p>

가장 좋아하는 아버지!

(제가 틀림없이 돌아오리라 생각하고 계셨을 텐데) 이번 사건이 너무나 갑작스럽게 일어나는 바람에 아버지는 바로 울컥하신 겁니다. 그래서 지금 제가 본 그런 투로 글을 쓰신 게 틀림없다고 추측할 수밖에 없었습니다. 하지만 이제는 한층 깊이 여러모로 생각한 끝에 아시고 또 간파하셨으리라 생각합니다. 명예를 중히 여기는 남자로서 모욕을 한층 강하게 느꼈고, 이전부터 생각하던 일이 지금 우연히 일어난 게 아니라 이전부터 이미 일어났다는 사실을요. 잘츠부르크에서 빠져나오기가 점점 어려워질 뿐입니다. 그곳에서는 그자가 주인이지만 여기서는 '펙스'(바보)입니다. 마치 제가 그 사람 앞에서 들었던 그 말처럼 말이죠. 그리고 또 저를 단단히 믿어주세요. 저는 아버지를 압니다. 그리고 아버지를 생각하는 제 선량한 마음도 알고 있습니다. 대주교가 제게 200~300굴덴을 얹어준다 해도, 저는 역시 이렇게 했겠죠. 그리고[그러지 않았더라면] 같은 이야기를 반복하게 되었겠죠.

가장 사랑하는 아버지, 믿어주세요. 제 이성이 명하는 바를 아버지에게 말씀드리자면, 남자로서의 강점 모두를 쏟아부을 필요가 있답니다. 아버지에게서 떠난다는 게 제게는 얼마나 가슴 쓰라린 일인지는 하느님만이 아십니다. 하지만 걸식하는 처지가 되더라도, 그따위 주인을 섬기고 싶지 않습니다. 실제로 그 건은 이제 평생토록 잊을 수 없을 겁니다.

그리고 부탁이 있습니다. 온 세계의 모든 걸 걸고 부탁드리는 바이니, 제 결심을 멈추게 하지는 말아주십시오, 관철하도록 격려해주세요. 아버지는 제가 아무것도 이루지 못하게 하려 하십니다. 제 소원은, 제 희망은, 명예와 명성과 돈 버는 일이기 때문입니다. 그리고 잘츠부르크보다는 빈에 있는 편이 아버지에게도 도움이 될 수 있다고 확신합니다. 프라하로 가는 길 또한, 잘츠부르크에 있는 것보다는 막혀 있지 않습니다.

베버 댁 사람들에 대해 하시는 말씀은[아버지는 베버 집안 사람들을 신뢰하지 않아, 아들에게 조심하라고 경고했다], 맹세코 말씀드리지만, 맞는 말이 아닙니다. 랑게 부인[알로이지아. 당시 '독일 경가극 협회' 가수로서 1700플로린이라는 최고의 봉급을 받고 있었다]의 경우라면 제가 바보였습니다. 틀림없습니다. 사랑에 빠져 누군가에 사로잡혀 있을 때면, 사람은 이상해지는 법이죠! 하지만 저는 그 사람을 진정 사랑했습니다. 그리고 제 느낌으로는, 그 사람 역시 제게 전혀 무관심하지는 않았습니다. 고맙게도 그 사람의 남편은 이만저만 질투가 심하지 않아 그이를 어디에도 내보내지 않았기 때문에, 그 사람을 전혀 만날 수도 없습니다. 부디 믿어주시기 바랍니다. 어머니인 베버 부인은 남을 매우 잘 돌봐주시는 분인데, 저로서는 그 신세에 상응

하는 답례를 못하고 있습니다. 틈이 나지 않으니까요.

　최고인, 그리고 가장 사랑하는 아버지, 간절한 마음으로 편지를 기다리겠습니다. 아버지의 아들에게 힘을 북돋아주십시오. 가능성 있을 듯한 상황에 있으면서도, 아버지 마음에 들지 않으면 어쩌나 생각하기만 해도 저는 아주 비참해집니다.

　안녕히……

　"저는 그 따위 주인은 섬기고 싶지 않습니다"라고 했는데, 모차르트는 자신을 하인으로서가 아니라 인간으로 대해주는 주인이라면 섬길 생각도 있었다. 예컨대 요제프 하이든이 에스터하지 후(侯)에게서 받은 대우 정도라면, 대주교 밑에서도 평생 기꺼이 머물렀을 게 틀림없다. 자유 직업 음악가가 될 생각은 없었다. 1781년 이후로도 여러 번, 누군가를 섬기고자 시도했다. 1790년이 되어서도 '어느 궁전에 좋은 일자리'가 있었으면(편지 197) 하고 생각했다. 그뿐 아니라 이 뒤의 편지에서도 여러 번 볼 수 있는 것처럼 잘츠부르크 대주교 밑으로 되돌아가려고 생각한 적도 있었다. 그러나 이제는 아버지의 끈질긴 훈계도 아무 효험이 없었다. 여기에는 모차르트의 배후에 있던 베버 집안 사람들의 영향이 크게 작용했으리라 추정된다. 그래서 모차르트의 이번 행동은 궁정을 섬기는 질곡을 깨버린 것으로만 단정할 수는 없다.

99. 아버지에게

빈, 1781년 5월 19일

가장 좋아하는 아버지!

가장 사랑하는 우리 아버지, 저는 무엇부터 써야 할지 모르

겠습니다. 너무나 깜짝 놀라서요. 그런 식으로 써 보내신다면 저는 결코 다시 일어설 수 없을 겁니다. 솔직히 말해서, 편지의 단 한 줄에서도 아버지를 발견해낼 수가 없습니다! 물론 한 사람의 아버지는 찾을 수 있습니다. 하지만 자신의 영예와 아들의 명예를 신경 쓰는 아버지, 애정 가득한 최고의 아버지, 그러니까 제 아버지는 찾아볼 수 없었습니다. 그러나 그건 모두 꿈이었습니다. 아버지도 이제는 눈을 뜨고 계십니다. 그리고 문제 삼고 계시는 점에 대해서 제가 대답할 필요도 없이, 제가 이전보다도 더 결심을 다져 전혀 바꿀 수 없다는 사실을 분명 확신하시리라 생각합니다.

그렇기는 하지만, 제 명예와 인격에서 가장 취약한 부분이 고통받았으니, 몇몇 사안에 대해서는 답변을 드려야겠군요. 아버지는 제가 빈에서 일자리를 그만둔 걸 결코 인정할 수 없다고 말씀하십니다. 만약 이전부터 그럴 생각이 있었다면(당시에는 그렇지 않았습니다. 그랬더라면 처음부터 해버렸겠죠), 든든한 발판이 있고, 세상에서 가장 멋진 전망이 보이는 땅에 머무르는 게 가장 이성적일 거라고 전 믿습니다. 대주교의 면전에서야 아버지께서 그 사실을 인정할 수 없는 건 당연합니다. 그러나 제게는 인정해주실 수밖에 없습니다. 제 명예를, 저 자신의 결심을 되돌려놓는 일 말고는 회복할 수 없다고요? 도대체 어떻게 그런 모순을 생각하실 수 있는 겁니까?

아버지는 이 글을 쓰시면서, 제가 이 결심을 철회한다면 세상에서 가장 비열한 놈이 된다는 건 생각하지 않으셨군요. 대주교에게서 떠났다는 걸 빈의 모든 사람들이 알고 있습니다. 그 이유도 알고 있고요! 명예가 손상되었기 때문에, 더군다나

세 번씩이나 명예가 손상되었기 때문임을 알고 있답니다. 그런데 제게 이번에는 그 반대로 표명하라고 하시다니요. 저를 비열한으로, 대주교를 훌륭한 군주로 하면 좋단 말입니까? 처음 일은 누구도 할 수 없겠지만, 두 번째는 하느님만이 하실 수 있는 일입니다. 하느님께서 저 사람을 깨닫게 하신다면 말예요. 제가 아버지에게 아직 애정을 표현한 적이 없단 말이죠? 그래서 지금이야말로 그걸 보여드려야 한단 말입니까? 어떻게 그런 말씀을 하실 수가 있습니까?

제가 아버지를 위해, 제 기쁨을 조금도 희생하려 하지 않았단 말씀이죠? 그렇다면, 여기 있는 게 제게 어떤 기쁨이 있단 말입니까? 지갑을 텅 비게 하지 않으려는 고생과 걱정뿐입니다. 저한테는 아버지가, 마치 제가 오락과 담소 사이를 헤엄쳐 다니고 있다고 여기시는구나 싶습니다. 어쩌면 그렇게 잘못 생각하고 계실까요! 이건 바로 현재 제가 처한 사정 얘기인데요! 저는 정말로 꼭 필요한 정도밖에는 갖고 있지 않습니다. 이번에 6곡의 소나타[요제프 아우언하머에게 헌정된 '피아노와 바이올린을 위한 소나타' K 296, 376(374d), 377 (374e), 379(373a), 380(374f)]의 예약이 진행되고 있어 곧 돈이 들어옵니다. 오페라[〈후궁으로부터의 유괴〉 K 384] 이야기도 순조롭게 되어가고 있습니다. 그리고 사순절에는 연주회를 합니다[이 연주회는 실현되지 않았다]. 그리고 점점 나아질 겁니다. 겨울이면 여기에서는 꽤 괜찮게 벌 수 있으니, 그런 걸 기쁨이라고 하신다면요. 그리고 돈도 지불하지 않은 채 사람을 죽도록 학대하는 군주의 손에서 떠나 있으니, 그런 의미에서라면 저는 즐기고 있습니다. 사실 아침 일찍부터 밤늦게까지 머리를 쥐어짜며 일해야

한다 해도, 저는 기꺼이 할 겁니다.

다만 그따위 인간(그 사람을 무엇이라고 불러야 좋을지, 통 알 수 없군요)의 배려로 사는 일만큼은 사양합니다. 저는 그 인간에게 억압당했기 때문에 이런 행동으로 나온 겁니다. 그리고 이제는 단 한 발짝도 물러설 수는 없습니다. 정말이지 당치도 않습니다. 제가 아버지에게 할 수 있는 말은, 제가 이렇게까지(아버지를 위해, 오직 아버지를 위해) 당해온 일이 억울하다는 것, 그리고 대주교가 좀 더 똑똑하게 굴었더라면 제가 아버지를 위해 온 생애까지도 바칠 수 있었을 텐데 하는 것뿐입니다.

최고인 우리 아버지, 저는 아버지 마음에 들기 위해, 제 행복과 건강과 생활을 희생할 작정이었습니다. 하지만 제 명예도 저로서는 무엇보다도 중요합니다. 그리고 아버지께서도 분명 마찬가지이실 겁니다. 이걸 아르코 백작[부자 중 아버지, 편지 96]과 잘츠부르크 사람들 모두에게 읽어주십시오. 이런 모욕을, 이 세 번에 걸친 모욕[편지 95, 96]을 받은 이상, 대주교가 1200플로린을 지급하겠다고 제안하더라도 저는 받지 않을 겁니다. 저는 머리에 피도 안 마른 놈도, 애송이도 아닙니다. 그리고 만약 아버지가 계시지 않았더라면, 그 사람에게(아주 당연하게 생각하듯) "꺼져버려라!" 하는 소리를 세 번째까지 기다리지는 않았겠죠. 기다린다니, 제가 지금 무슨 말씀을 드리는 건지! 저야말로 바로, 그 말을 해야 했던 겁니다, 그 사람이 아니라 바로 제가요!

한 가지 이상한 점은 대주교가 그처럼 무분별하게, 빈이라는 곳에서 그런 짓을 했다는 겁니다! 그러니 그 사람이 얼마나 착각하고 있었는지 깨닫게 해줄 겁니다. 브로이너 후작[대

주교의 사촌, 킴제의 사제]과 아르코 백작[부자 중에서 아들 쪽, 편지 90]에게는 대주교가 필요합니다. 그렇지만 제게는 필요 없습니다. 그리고 그 사람이 군주로서, 종교상의 군주로서의 의무를 싹 망각할 정도로 극단적인 꼴이 되거든, 빈에 있는 제게 와주세요. 400플로린쯤이라면, 아버지 정도 되는 사람이라면 어디서든 얻을 수 있습니다. ······누나 역시, 잘츠부르크보다는 빈 쪽이 마음에 들 겁니다.

······

100. 아버지에게

빈, 1781년 5월 26일

가장 좋아하는 아버지!

모두 옳은 말씀입니다. 제가 드리는 말씀이 참으로 올바른 것과 마찬가지로요. 가장 사랑하는 아버지! 저는 제 결점을 모두 잘 알고 있습니다. 하지만 인간이란 스스로를 교정할 수 없는 걸까요? 어쩌면 이미 실제로 교정하고 있는 게 아닐까요?

저는 최선을 다해 그 사건을 숙고해봤고, 그래서 제가 빈에 있는 편이 저와 가장 사랑하는 아버지와 또 사랑하는 누나에게도, 어느 모로 보나 가장 도움이 된다는 사실을 깨달았습니다. 아무래도 여기에 머물러야 한다는 생각이 듭니다. 뮌헨에서 떠날 때 이미 그런 생각이 들었고, 왠지 빈으로 향하는 게

참 기뻤거든요. 조금만 더 참아주세요. 빈이 우리 모두에게 얼마나 유용한 곳인지, 아버지에게 실제로 보여드릴 수 있습니다. 제가 완전히 달라져버렸다는 사실을 굳게 믿어주세요. 저는 건강 말고는 돈보다도 더 필요한 게 무엇인지 모릅니다. 물론 저는 구두쇠가 아닙니다. 실제로 인색해지고 싶어도, 제게는 아주 어려운 일입니다. 하지만 이곳 사람들은 저에 대해, 낭비벽보다는 구두쇠 같은 경향이 있다고 보고 있습니다. 처음에는 그걸로 충분합니다.

제자 건에 대해서는, 받으려 하면 얼마든지 받을 수 있지만 그리 많이 받지는 않을 작정입니다. 남보다도 보수는 좋게, 제자 수는 적게 하고 싶습니다. 처음에는 약간 무리를 해서, 남들과 같은 길을 계속 가는 수밖에 없습니다. 그러지 않다가는 영원히 돌이키지 못하게 될 겁니다. 예약[편지 99] 건은 아주 순조롭습니다. 오페라[〈후궁으로부터의 유괴〉 K 384] 쪽은 어째서 보류해야 하는지, 전 모르겠습니다[아버지가 보류하라고 한 듯하다]. ……굳게 믿어주세요(저는 게으름 피우는 게 아니라 일하는 걸 좋아합니다. 잘츠부르크에서는). 맞습니다. 바로 그겁니다. 그곳에서는 [일하기가] 힘들어 좀처럼 그럴 결심이 서지 않았던 겁니다. 왜일까요? 제 마음에 내키지 않았던 겁니다. 어떻게 해서든 아버지로부터 인정받고 싶었지만, 잘츠부르크에는 1크로이처만큼의 즐거움도 없습니다. 상종하고 싶지 않은 사람이 많습니다. 그리고 그런 남들에게 비해, 저는 너무나 단순합니다. 제 재능을 북돋는 것이라곤 아무것도 없습니다! 제가 연주한다거나, 제가 쓴 곡이 상연되어봤자, 청중이라곤 마치 의자나 테이블만 있는 꼴이 될 겁니다. 하다못해 극장이라도 있었더라

면…… 제 모든 기쁨은 극장에 있으니까요.

뮌헨에서는, 사실 저는 아버지께 죄송하게도, 저 자신에게 거짓된 빛을 비추어 보여드렸습니다. 그곳에서 전 지나치게 즐겼습니다. 하지만 명예를 걸고 맹세하지만, 오페라[〈이도메네오〉 K 366]가 상연되기 전에는 어떤 극장에도 가지 않았고, 드나든 곳이라곤 칸나비히 댁뿐입니다. 대부분의, 그리고 가장 효과 있는 대목만큼은 막판에 가서 만들기로 한 건 틀림없습니다. 하지만 그건 게으름이나 될 대로 되라는 식이 아니었습니다. 2주 동안에는 도저히 할 수가 없었기 때문에, 음표 하나도 쓰지 않고 지냈습니다. 물론 쓰기는 썼지만 깨끗이 정서된 건 아닙니다. 그땐 물론 시간을 많이 허송했습니다. 하지만 후회는 하지 않습니다. 그 뒤 너무 경솔하게 행동한 건 젊음이라는 우매함 탓입니다. 저는 생각했습니다.

'이제 어디로 가는 거지? 잘츠부르크야! 그러니까 미리 마음 놓고 완전히 즐겨야지, 아!'

잘츠부르크에 있을 때, 백 가지 즐거움에 대해 동경한 건 틀림없습니다. 하지만 여기서는 그런 일이 전혀 없습니다. 빈에 있다는 사실만으로도 이미 충분히 즐거우니까요. 저를 굳게 믿어주세요. 저는 이제 바보가 아닙니다. 더군다나 저를 죄 많고 은혜를 모르는 아들 정도로는 생각하지 말아주세요. 그리고 제 머리와 선량한 마음을 온전히 신뢰해주세요. 결코 후회하실 일은 없습니다.

저는 도대체 어디에서 돈의 가치를 생각할 줄 알게 되었을까요?* 돈이 모자랐던 적도 없습니다. 언젠가 20두카텐을 손에 넣었을 때, '나는 이제 부자야!'라고 생각했던 걸 기억합니다.

궁핍만이 돈을 소중히 여기는 방법을 가르쳐주죠.

안녕히 계십시오, 최고인, 가장 사랑하는 우리 아버지! 바야
흐로 제 의무는, 아버지가 이번 사건으로 잃었다고 생각하시는
것들을, 제 배려와 근면으로 되찾아 보상하는 일입니다.

*돈에 대한 사용법을 일일이 지시하던 아버지에 대한 원망스러운 마
 음을 넌지시 빗대고 있음이 느껴진다. 그러나 모차르트의 머릿속은
 언제나 음악으로 가득 차 있어서, 수입의 규모에 맞는 지출에 죽을
 때까지 능숙해지지 않았다. 결혼 뒤에는 가계 때문에 극단적으로 고
 생하게 된다.

101. 아버지에게

빈, 1781년 6월 2일

정말 좋아하는 아버지!

아르코 백작[부자 중 아들 쪽, 편지 90]과 직접 대화했다는 건
지난번 편지로 말씀드린 대로입니다. 감사하게도 만사가 잘 해
결되었습니다. 걱정하실 필요는 없습니다. 대주교 건으로 걱정
하실 일은 전혀 없습니다. 제가 아버지께 폐가 될까 두려워할
일에 대해, 아르코 백작은 한마디도 하지 않았습니다. 그리고
백작이 아버지에게서 편지를 받았지만, 제 일 때문에 매우 불
만스러워하시더라고 하길래 저는 얼른 그 말을 가로막고 말해
줬습니다.

"저는 안 그렇겠습니까? 아버지의 편지를 읽고서 머리가 돌아버리지나 않을까 생각한 적이 종종 있었습니다. 하지만 이번 일을 곰곰 생각해보니, 저는 도저히……"

백작이 말했습니다.

"내가 하는 말을 믿으라고. 자네는 여기서 너무나 눈먼 상태야. 여기에선 한 인간의 명성이 그리 오래가지 않거든. 처음에는 분명, 온갖 칭찬을 듣고 돈도 많이 들어오지. 그게 언제까지나 지속될까? 몇 달만 지나면, 빈 사람들은 다시 또 새로운 걸 원하거든."

"지당하신 말씀입니다. 백작님. 그렇다면 제가 빈에 정착하리라 생각하십니까? 자리를 잡기는커녕, 이미 어디로 가야 좋을지 알고 있습니다[편지 114]. 이번 사건이 빈에서 일어난 원인은 제가 아니라 대주교에게 있습니다. 대주교가 재능 있는 사람을 대하는 방법을 알고 있었더라면 일어나지 않았을 일입니다. 백작님, 저는 이 세상에서 더할 나위 없이 마음 착한 인간입니다. 상대방이 그렇게 다뤄주기만 했더라도."

"그거야 뭐," 하고 백작이 대꾸했습니다. "하지만 대주교는 자네를 오만하기 짝이 없는 인간이라고 생각하거든."

"그 말씀이 옳다고 생각합니다. 그 사람에 대해서라면, 저는 물론 그렇게 구니까요. 저는 상대방 태도에 따라 똑같은 태도를 취합니다. 만약 누군가가 절 우습게 알고 하찮게 취급한다는 사실을 알게 되면, 저는 개코원숭이처럼 거만해질 겁니다."

백작은 그 밖에도 이런저런 말을 했지만, 백작 자신도 기분 나쁜 말을 꾹 참아내야 할 때가 가끔 있으리라 생각되지 않느냐고 물었습니다. 저는 어깨를 으쓱하고 말했습니다.

"백작께서는 참아야 할 이유가 있을 거고, 저는 참을 수 없는 이유가 있거든요."

그 밖의 일들에 대해서는 지난번 편지로 아시리라 생각합니다. 제발 믿어주세요. 가장 사랑하는, 최고인 아버지. 저로서는, 따라서 아버지로서도 최선인 길입니다. 빈 사람들은 분명 사람을 공격하는 걸 좋아합니다. 하지만 극장에서만 그렇습니다. 게다가 제 전문 분야가 여기서는 매우 호감을 사고 있는 만큼, 저는 반드시 잘해나갈 수 있습니다. 여기는 정말이지 피아노의 나라입니다. 그렇다면 그런 점을 인정해주면 어떨까요. 관심이 시든다 해도 몇 년은 뒤의 일이지, 그보다 앞일 수는 없습니다. 그러는 동안 명예와 돈을 얻을 수 있습니다. 물론 다른 곳에도 여러 지방이 있습니다. 그럭저럭하는 동안 어떤 기회가 오지 말라는 법도 없습니다.

체티[잘츠부르크의 회계관, 편지 89] 씨하고도 이야기를 나눠봤는데, 이 사람 편으로 돈을 조금 보냅니다. 이번에는 적은 돈이지만 참아주십시오. 30두카텐밖에는 보내지 못합니다. 이럴 줄 이전부터 알았더라면, 전에 신청이 들어온 학생을 받을 걸 그랬습니다. 그때는 1주 뒤에 출발하리라 생각했었습니다. 이제는 그 사람들이 시골로 가버렸습니다.

아르코 백작은 레오폴트와 입을 맞추어, 대주교와 모차르트 사이를 중재하고자 꾀했던 것이다.

102. 아버지에게

빈, 1781년 6월 9일

가장 좋아하는 아버지!

그런데, 아르코 백작[아들 쪽, 편지 90, 101 주]은 참으로 교묘하게 굴더군요! 사람을 설득하고 끌어들이는 방식이 이렇더군요. 우둔하게 태어난 탓에 청원서를 받아들이지 않고, 용기가없어 알랑거리길 좋아해 주인에게는 한마디도 하지 못하고, 어떤 사람[모차르트 자신]을 4주 동안이나 휘둘러대더니, 그 어떤사람이 마침내 직접 청원서를 내지 않을 수 없게 되자 겨우 만나보도록 주선하는가 하면, 문간에서 내치면서 엉덩이에 발길질한다는 식이죠. 바로(최근 편지에 따르면) 매우 성의가 있다는아르코 백작입니다. 바로, 제가 받들어 모셔야 하는 궁정입니다. 여기서는 누군가가 서류를 가지고 청원하려 하면 제출하게해주기는커녕, 그런 식으로 취급하는 겁니다. 대기실에서 일어난 일입니다. 그러니 몸을 뿌리치고 도망치는 것 말고는 달리도리가 없었던 겁니다. 어르신의 방에 대한 배려를 잊고 싶지않았기 때문입니다. 아르코는 그런 배려를 일찌감치 상실하고말았지만요.

저는 진정서를 3통 작성했고 다섯 번 제출했지만, 그때마다퇴짜 맞았습니다. 모두 소중히 보존하고 있으니까, 읽고 싶다면 누구나 읽을 수 있지만 비아냥거리는 말은 요만큼도 쓰지않았다는 걸 잘 알 수 있을 겁니다. 마지막으로 진정서를 밤중에 폰 클라인마이언[편지 89] 씨를 통해(여기서는 이 사람이 담

당) 돌려받았을 때, 그리고 그 이튿날이 대주교가 출발하는 날이라는 말을 들었을 때, 저는 울화가 치밀어 어쩔 줄 모르게 되고 말았습니다. 그대로 대주교를 떠나게 놔둘 수는 없죠. 아르코에게 들어서 알았는데(적어도 아르코는 제게 그렇게 말했습니다), 대주교는 이에 대해 아무것도 모른다, 그러니 이제까지 여기 있었던 터에 막판에 가서 그런 청원서를 내놓았다가는, 대주교가 자네에게 얼마나 화를 낼지 알 수 없다는 겁니다.

그래서 저는 진정서를 다시 한 통 만들었죠. 제가 이미 4주 전부터 청원서를 냈건만, 어찌된 일인지 그걸 받아놓고 지금까지 질질 끌다가 결국 제가, 게다가 막판에 가서 제출하게 되었다고 썼습니다. 그 진정서 덕분에 저는 세상에서도 참 멋들어진 방식으로 해고되었고요. 대주교가 직접 명령했던 건지 뭔지, 알 게 뭡니까. 폰 클라인마이언 씨가 아무리 정직한 인간인 듯 처신한들, 이 사람과 대주교의 아랫것들은 대주교의 명령이 실행되는 장면을 현장에서 보고 있는 겁니다. 저는 더는 청원서를 보낼 필요가 없습니다. 일은 이미 끝났습니다. 이 사건에 대해서 더는 쓰고 싶지 않습니다. 설령 대주교가 1200플로린의 급료를 준대도, 이런 취급을 받은 이상 더 봉사하고 싶지 않습니다. 저로 말하자면, 아주 간단히 설득당하는 인간이었던 거죠! 하지만 그것도 거만하고 너절한 태도가 아니라, 적절히 예의 바르게 대해준다면 말예요.

아르코 백작에게는 더 이야기할 게 없노라고 전해주십시오. 그 사람이 처음부터 그처럼 악을 쓰며 제가 악한이라도 되는 양 비난했기 때문입니다. 그럴 권리도 없으련만, 지난번 편지에도 썼듯이 그 사람이 아버지의 편지를 갖고 있다고 하지 않

았다면, 전날에도 저는 결코! 그 사람 집에 가지 않았을 겁니다. 더는 가지 않겠습니다.

......

편지에 대해 아주 간단히 답하겠습니다. 이 사건 모두가 생각할수록 진저리나기 때문에, 이 이야기라면 아무것도 듣고 싶지 않으니까요.

제가 사직하게 된 원인 전체(그건 아버지가 잘 알고 계시죠)를 생각해볼 때, 어떤 아버지라 하더라도 그 때문에 아들에게 화낼 마음이 생기지는 않겠죠. 오히려 아들이 그렇게 하지 않았더라면 분노했겠죠. 그럴 만한 원인이 전혀 없었다 해도 제가 그럴 생각이었다는 사실을 아버지는 알고 계셨으니 더더욱 그렇습니다. 그리고 아버지가 진심으로 화가 나셨을 리 없습니다. 궁정의 태도를 보느라 그런 식으로 행동할 수밖에 없으셨던 거죠.

하지만, 사랑하는 아버지, 너무 비굴해지지 마시길 부탁드립니다. 대주교는 아버지에게까지 손을 댈 수는 없을 테니까요. 할 테면 해봐라! 이렇게 하셨으면 좋겠다고 할 정도입니다. 그렇게 되면 이번에야말로 황제[요제프 2세]의 눈 밖에 날 게 분명하기 때문입니다. 황제는 대주교를 혐오할 뿐 아니라 증오하고 있습니다[편지 95]. 아버지가 그런 대접을 받은 다음 빈에 오셔서, 황제에게 모두 말씀하시게 된다면, 적어도 지금과 같은 급료를 받으실 수 있겠죠. 황제는 매우 훌륭한 분이거든요.

아버지가 저를 랑게 부인[알로이지아]과 비교하시다니 정말 놀라서, 그 때문에 하루 종일 슬펐습니다. 그 사람은 아직 결혼하지 않았을 무렵에는 부모의 보살핌을 받았건만, 그럭저럭 부

모의 은혜를 갚을 처지가 된 뒤에는(덧붙여 말씀드리지만, 이 사람이 이곳에서 아직 푼돈을 받고 있는 동안에 아버지가 돌아가셨죠) 어머니를 내팽개치고 어떤 배우의 뒤꽁무니를 쫓아다니다가 결혼하는 바람에, 어머니인 베버 부인은 뒷바라지해준 데 대해 어떤 보상도 받지 못했답니다.[*]

제 유일한 목적은 아버지와 우리 모두를 위해서라는 사실은 하느님께서 아십니다. 제가 잘츠부르크보다는 이곳에 있는 게 더 큰 도움이 되리라는 걸, 천 번이나 써야겠습니까? 가장 사랑하는, 최고인 아버지, 부탁입니다. 그런 편지는 그만 써주십시오. 제발 부탁입니다. 그런 편지는 제 머리를 화끈 달아오르게 하고, 가슴을 뛰게 하고 불안하게 하는 데 일조할 뿐입니다. 이제 저는 작곡을 해야 하니, 머리를 맑게 하고 차분해져야 합니다.

......

[*]알로이지아에 관한 모차르트의 이 견해는 어머니인 베버 부인이 고의로 왜곡한 정보에 바탕을 두고 있다. 모차르트는 알로이지아가 '저에게 아직 무관심하지는 않습니다'(편지 98)라고 생각하고 있었지만, 베버 부인은 모차르트의 그런 감정을 억누르고 그 마음을 알로이지아의 누이동생 콘스탄체에게로 향하게 하려던 듯하다.

103. 아버지에게

빈, 1781년 6월 13일

가장 좋아하는 아버지!

모든 아버지 중에서도 최고인 아버지! 저는 설사 보수가 적
더라도 단점이 그뿐이라면, 또 아버지를 위해서라면 한 고장에
서 기꺼이 제 가장 좋은 세월을 희생했을지도 모릅니다. 하지
만 보수도 적으면서 게다가 조롱당하고 경멸받고 학대당한다
는 건, 너무나 참담합니다. 저는 이곳에서 대주교를 위해 [피아
노와 바이올린을 위한] 소나타[K 379(373a)] 하나와, 브루네티[바
이올리니스트, 편지 55, 89]와 체카렐리[카스트라토 소프라노, 편지
89]를 위한 론도 하나[실은 브루네티를 위한 론도 K 373, 체카렐
리를 위한 아리아 K 374인 듯. 편지 92]를 쓰고, 발표회 때마다 두
번씩 연주했습니다. 마지막으로는 모든 게 사라져버렸으니 한
시간 내내 변주곡[아마도 피아노 변주곡 K 352(374 c)에 사용한
것](그 테마는 대주교가 줬습니다만)을 쳤습니다.

그때 만장의 갈채를 받았으니, 대주교에게 조금이라도 인간
다운 마음이 있었다면 아마 틀림없이 기뻤을 텐데 말입니다,
하다못해 만족스러워하며 기쁜 마음을 표현하기는커녕(아니,
아무 표현도 필요 없습니다) 저를 마치 부랑아 취급을 하면서 꺼
져버리라고, 자기를 고분고분 받들어 모시는 자들이 저 말고도
얼마든지 있다며 대놓고 말하는 겁니다[편지 95]. 그게 또 어쩌
다 그렇게 되었냐 하면, 그 사람이 제멋대로 생각한 바로 그날,
제가 떠나지 못했기 때문입니다. 저는 관저에서 쫓겨나 제 힘

으로 살 수밖에 없게 되었고, 잘츠부르크에 더는 볼일이 없고
제 지갑이 넉넉한들, 자유롭게 출발해서는 안 되었던 겁니다.
그게 단 이틀의 차이였습니다.

그런데 제가 필요 없다면, 그야말로 제가 바라는 바입니다.
아르코 백작이 제 청원서를 받는다든지, 알현을 주선해준다든
지, 제가 직접 보내라고 권한다든지, 또는 일을 그대로 놓아두
고 좀 더 곰곰 생각해보라고 설득한다든지, 한마디로 무엇이든
할 수 있었으련만, 그렇게 하지 않고 저를 문간에서 내팽개치
고 엉덩이를 걷어찬 겁니다. 이쯤 되면 분명히 말하건대, 제게
는 잘츠부르크라는 건 없는 것과 같습니다. 설령 길 한가운데
에서라도 백작의 꽁무니를 똑같이 걷어차줄 기회라도 있다면
몰라도.

저는 그 일 때문에 대주교에게 보상받을 마음은 전혀 없습
니다. 사실 대주교는, 제가 저 자신을 위해 추구할 만한 보상
방법을 취할 수는 없겠죠. 하지만 백작에게는 언젠가 그래 볼
작정입니다[편지 105, 107]. 제게 다행스럽게도 백작을 만날 기
회가 있다면, 바로 어찌해줄지 꼭 기다리고 있도록. 어디가 되
었든 상관없습니다. 그저 제가 눈치 따위 보지 않아도 되는 곳
이라면 말입니다.

104. 아버지에게

빈, 1781년 6월 16일

가장 좋아하는 아버지!

내일, 초상화하고 누나에게 줄 리본을 보내겠습니다. 리본이 누나 마음에 들지는 모르겠습니다. 하지만 최신 유행에 따른 리본이라는 건 보증할 수 있습니다. 몇 개를 바라는지, 또는 무늬가 없는 걸 바란다면 누나가 내게 좀 알려달라고 해주세요. 그것 말고도 빈에서 구할 수 있는 예쁜 물건 가운데 누나가 원하는 게 있다면 알려주세요. 앞치마 값을 누나가 치르지는 않았겠죠. 이미 냈거든요. 그 이야기를 쓴다는 걸 깜박했습니다. 노상 그 비열한 사건에 대해 쓰느라고요. 말씀하신 대로 돈은 보내겠습니다.

이번에는 마침내 빈에 관한 이야기를 몇 가지 알려드립니다. 지금까지는 매번 제 편지를 진저리나는 이야기로 채워야 했지만, 다행히 그것도 끝났습니다. 이 계절은 돈벌이하려는 사람들로서는 최악인 계절입니다. 이미 알고 계시겠죠. 상류층 가족은 모두 시골로 가 있습니다. 그러니 준비 기간이 그리 필요 없는 겨울을 위해 준비하는 일 말고는, 달리 할 일이 없습니다. 소나타[피아노와 바이올린을 위한 소나타, 편지 99]가 완성되면, 이탈리아풍의 조그마한 칸타타를 찾아서 쓰겠습니다[실현되지 않음]. 강림절에 상연될 곡인데, 물론 제 돈벌이를 위해서입니다. 여기에는 약간의 책략이 있습니다. 그러니까 이걸 두 번 연주해서 똑같은 벌이를 두 번 하자는 겁니다. 두 번째 연주

때에는 일부를 피아노로 연주하려고요. 지금 당장에는 학생이 한 명뿐입니다. 룬베크 백작 부인인데, 코벤츨[백작, 오스트리아의 회계관]의 사촌입니다. 레슨비를 낮출 생각만 있다면 물론 학생은 몇 명 더 받을 수 있지만, 그런 짓을 했다가는 바로 신용을 잃고 맙니다. 제 보수는 12회 레슨에 6두카텐이지만, 그것도 호의를 가지고 그렇게 해주는 걸로 받아들이게 해줍니다. 6회 가르치고 언짢은 보수를 받기보다는, 3회 가르치고 좋은 보수를 받는 편이 낫습니다. 현재 단 한 명인 학생으로 그럭저럭 해나갈 수 있습니다. 저로서는 당장 이걸로 충분합니다. 이런 말씀을 드리는 건, 제가 오직 30두카텐[편지 101]밖에 보내드리지 못하는 이유를 제가 방자해서라고 생각하시지 않도록 하려는 겁니다. 돈만 있다면 몽땅 다 드리고 싶다는 점을 꼭 믿어주세요! 하지만 곧 그렇게 됩니다. 현재 제 처지는 누구도 눈치채지 않게 해주십시오.

......

다음 우편마차로 제 양복을 보내니 받아주십시오, 그 우편마차가 언제 갈지는 모르지만, 이 편지 쪽이 일찍 도착하리라 생각합니다. 그리고 제 생각을 하시면서 지팡이를 받아주세요. 여기서는 모두들 지팡이를 사용합니다. 무엇 때문에? 산책을 위해서죠. 그러려면 어떤 지팡이라도 상관없는 겁니다. 그러니 저 대신 지팡이에 기대주십시오. 그리고 가능한 한 늘 그걸 가지고 걸어주세요. 그 지팡이가 아버지 손을 빌려, 전 주인[모차르트 자신]을 위해 아르코라는 놈에게 복수해주지 말란 법도 없으니까요[편지 103]. 물론 우연히, 또는 생각지도 않은 때에 말입니다. 저의 이 명백한 논의가, 그 배고픈 당나귀 놈한테

꼭 실행될 겁니다. 설령 20년 뒤가 되더라도 말입니다. 그치를 만나면 그 엉덩이에 제 발길질이 날아갈 테니까요. 그저 앞으로의 첫 만남이 운수 사납게도 신성한 장소 따위가 아니었으면 좋겠네요……

105. 아버지에게

빈, 1781년 6월 20일

……아버지는 아마도 궁정의 알랑대는 녀석들을 곁눈질로 보고 계시겠죠. 하지만 그런 형편없는 놈들을 어쩌시겠어요? 그 녀석들이 아버지에게 적의를 품을수록 아버지는 더욱 당당히, 그 녀석들을 경멸하는 눈으로 봐주셔야 합니다.

아르코라는 놈에 대해, 저는 제 이성과 마음에 호소할 생각입니다. 그러니 정당하고 상응한 것, 그러니까 지나치게 많지도 적지도 않은 일을 하기 위해 귀부인 같은 사람들을 끌어들일 필요는 전혀 없겠죠. 인간을 고귀하게 만드는 것은 마음입니다. 저는 백작이 아니지만, 흔해빠진 백작보다도 훨씬 명예심이 높습니다. 그리고 하인이 되었든 백작이 되었든 저를 모욕한다면, 그놈은 비열한입니다. 그놈이 어떤 고약하고 비뚤어진 짓을 했는지를 우선은, 분별 있게 알려줍니다. 하지만 결국에는 아마 엉덩이를 내지르고, 덧붙여 뺨따귀를 두세 대 올려붙일 테니 각오하라고, 문서로 엄하게 통보할 겁니다. [그러나

결국 쓰지 않았다. 편지 107] 저를 모욕하는 자가 있다면 반드시 복수할 겁니다. 당한 짓 이상으로 해주지 않는다면 단순한 보복일 뿐, 징벌이 아닙니다. 게다가 제가 그놈과 대등한 위치에 서게 될지도 모르겠지만, 저는 매우 긍지가 높기 때문에 그 따위 멍청한 놈과 저 자신을 비교할 수는 없어요.

106. 아버지에게

빈, 1781년 6월 27일

......

바로 지금, 카우니츠 후작[오스트리아의 나폴리 주재 대사]의 비서 히페 씨 댁에서 돌아오는 길입니다. 이 사람은 매우 친절하고, 제게 참 좋은 친구입니다. 직접 저를 방문해줬길래 그때 연주를 들려줬습니다. 제가 묵는 집에는 피아노가 두 대 있습니다. 한 대는 우아하게 치기 위한 것이고, 또 한 대는 우리가 런던에서 사용했던 것처럼, 낮은 옥타브도 동시에 울리도록 조율된 오르간 비슷한 악기입니다. 저는 이 악기로 광상곡과 푸가를 쳤습니다. 거의 매일, 식사 뒤 아우언하머[오스트리아의 실업가] 씨 집으로 갑니다. 그 댁 따님*은 그야말로 괴물 같습니다. 그런데 연주할 때는 황홀한 소리를 냅니다. 다만 칸타빌레의 아주 미묘한, 노래하는 듯한 맛이 부족합니다. 무엇이건 콕 집어내듯이 쳐버리는 겁니다.

이 사람이 제게 자신의 계획을(비밀이라며) 토로했습니다. 앞으로 2, 3년 동안은 착실히 공부하고, 그다음에는 파리에 가서 연주를 직업으로 삼겠다는 겁니다. "저는 아름답지 못한 정도가 아니라, 못생겼죠. 3, 4백 굴덴 정도 받는 관청의 간부 따위하고는 결혼하고 싶지 않고, 다른 남자도 구해질 것 같지도 않네요. 그러니 이대로, 자신의 재능으로 살아가고 싶어요[결국 1786년에 그곳 공무원과 결혼했다]"라는 겁니다. 그건 당연하다고 생각합니다. 그래서 그 계획을 실행하기 위해 제게 도움을 청한 겁니다.

* 요제파 아우언하머. 모차르트의 제자로, 하이든에게도 높은 평가를 받으며 빈에서 피아니스트로 활약했다. 모차르트는 이 사람에게 편지 99에 쓰인 6곡의 '피아노와 바이올린을 위한 소나타'를 헌정했다.

107. 아버지에게

빈, 1781년 7월 4일

가장 좋아하는 아버지!

아르코 백작에게는 편지를 쓰지 않았습니다. 앞으로도 쓰지 않을 겁니다. 아버지가, 기분이 가라앉도록 쓰지 말라고 하셨기 때문입니다. 이미 알아차리고 있긴 했지만, 아버지는 너무 겁이 많으십니다. 하지만 실제로는 전혀 두려워하실 필요

가 없습니다. 아버지는 그처럼 좋은 분이고, 저는 모욕받은 겁니다. 아버지에게는 소란을 피우거나 조금이라도 언짢게 해드리고 싶지 않으니까요! 하지만 대주교하고 그 불량배들이야말로, 이번 사건에 대해 아버지와 이야기하게 될까 봐 두려워해야 하는 겁니다. 사실 아버지는 전혀 겁내실 것 없고(설령 남이 두려워하게 만들려 하더라도), 아르코 놈처럼 정떨어지는 비열한에게 매도당하기만 하는 아들을 키웠다면 그야말로 창피하다고 말씀하셔도 좋은 겁니다. 그리고 제가 다행히, 당장에라도 그 녀석과 마주친다면 놈은 당연히 저에게 받아 마땅한 대접을 받게 될 거고요. 그놈은 아마 평생토록 저를 잊지 않으리라 말씀하셔도 상관없겠죠. 아버지가 무엇도 두려워하지 않는다는 걸 누가 봐도 알 수 있도록 하는 일, 제가 바라는 건 그뿐입니다. 다른 건 없습니다. 잠자코 계십시오. 하지만 꼭 필요할 때에는 말씀하세요. 그것도, 이미 끝난 일이라고 말씀하세요.

대주교는 코체르호[체코의 피아니스트 겸 작곡가로, 당시 빈에서 명성이 높았다]에게 100플로린으로 고용하고 싶다고 은밀히 제안했습니다. 하지만 코체르호는 거절하면서, "저는 이렇게 지내는 편이 좋습니다. 그리고 이보다 편해지지 않게 되더라도 결코 이곳을 떠나지 않겠습니다"라고 덧붙였습니다. 하지만 친구들은 "무엇보다 모차르트 사건이 몸을 사리게 만든 거야. 한 인간을 그 따위로 내쫓는 사람인만큼, 우리도 어떤 대접을 받을지 모르는 거니까"라고 했습니다. 그 사람이 얼마나 저를 알고, 제 재능을 인정하고 있는지 아시리라 생각합니다.

　　……

이사

빈

108. 아버지에게

라이젠베르크 1781년 7월 13일

......

지금 이 글을 쓰고 있는 곳은, 빈에서 [동쪽으로] 1시간 떨어진 라이젠베르크*입니다. 전에도 여기에 와서 하룻밤을 지냈는데, 이번에는 며칠간 묵을 생각입니다. 집은 그저 그렇지만이 부근은 경치가 대단히 좋습니다! 숲이 있고, 그 속에 마치자연 속에 있는 듯한 동굴이 만들어져 있고요, 호화롭고 쾌적합니다. 며칠 전의 편지 받았습니다. 베버 씨 댁에서 이사해야겠다는 생각은 진작부터 해왔고, 반드시 그러리라 생각합니다.폰 아우언하머 씨 댁에서 묵을 예정이었다는 따위의 말은, 맹세코 저는 전혀 모르는 일입니다. 글쓰기 선생인 메스머 씨 댁에서 하숙할 뻔했다는 건 사실입니다. 하지만 역시 그보다는베버 씨 댁에 있고 싶습니다. ……그런대로 괜찮고, 싸고, 알맞

은 하숙을 찾을 때까지는 지금 있는 곳에서 나가지 않을 겁니다. 게다가 그때가 되면, 그 친절한 [베버] 부인에게 적당히 둘러대는 거짓말을 해야 합니다. 정말로 나가야 할 만한 이유가 전혀 없으니까요.

폰 모르[대주교를 따라 빈에 와 있던 남작]는 이유는 모르겠지만, 남의 흉을 보는 참으로 별난 인물입니다. 결국 제가 반성할 것이고, 오래지 않아 잘츠부르크로 돌아갈 것이다, 여기 있어봤자 여간해서는 잘츠부르크에서처럼 편의를 제공받을 수 없을 테니까, 제가 이곳을 떠나지 않는 이유는 오직 여자 때문이다, 라는 소리를 하고 있습니다. 폰 아우언하머 양의 말에 따르면, 그 사람이 어디에 가서든 그런 소리를 해봤자 묘한 답이 돌아온다는 겁니다. 어째서 저 사람이 그따위 소리를 하는지 어렴풋이 짐작이 갑니다. 그 사람은 코체르호 백작의 대단한 팬이랍니다.

이런 멍청이 같으니!

……

* 라이젠베르크에는 오스트리아의 고관 코벤츨 백작(편지 104)의 별장이 있기 때문에, 오늘날에는 코벤츨이라 불리며 '빈의 숲' 일부가 되어 있다.

109. 아버지에게

빈, 1781년 7월 25일

가장 좋아하는 아버지!

다시 한 번 말씀드리지만, 다른 하숙으로 이사하는 건 훨씬 전부터 생각하던 일입니다. 그 이유는 오직, 온 식구들이 시시한 잡담을 하기 때문이에요. 한마디로 말해 참말 같지도 않은 시시껄렁한 잡담 때문에 이런 일을 강요한다는 건 유감입니다. 그렇다고는 해도, 아무런 근거도 없이 마구 나불거려대는 걸 어떤 사람들은 왜 그리 즐거워하는지 알고 싶군요. 제가 그 집에 살고 있기 때문에, 그곳 아가씨하고 결혼한다는 둥 사랑을 하고 있다는 둥 따위의 이야기는 전혀 문젯거리도 되지 않습니다. 그런 점을 무시해버리고 제가 하숙을 한다, 그리고 결혼한다는 겁니다. 제가 살아온 동안 결혼에 대해 생각하지 않은 시기가 있었다면, 지금이 바로 그때입니다.

사실(저는 결코 돈 많은 여자 같은 것은 바라고 있지 않지만) 지금 결혼해서 운이 트인다 하더라도 제 머리는 다른 일로 꽉 차 있기 때문에, 도저히 [여자에게] 봉사할 수가 없습니다. 하느님이 제게 내리신 재능은, 한 여자 때문에 망쳐버린다거나, 젊은 날을 하는 일 없이 지낸다거나 하기 위해서가 아닙니다. 제 생활은 이제 시작되었을 뿐입니다. 이 마당에 스스로를 비참하게 해서야 되겠습니까. 결혼 생활에 대해 특별히 이러니저러니 하지는 않겠습니다. 하지만 현재로선 그런 건 제게는 재앙입니다. 그런데 [소문을 피하는] 방법이 [이사 말고는] 없다면, 설령

그게 맞는 말이 아니더라도, 남의 눈에 그렇게 보이게 하는 일만이라도 피해야겠죠. 물론 그렇게 보인다는 것도 제가 그곳에 살고 있다는 점 말고는 근거가 없으니 말입니다. 이 집에 드나드는 사람에게는 저와 그 사람의 사귐이, 하느님이 만들어놓으신 다른 모든 사람들과의 사귐과 똑같다고 말할 수도 있을 텐데 말이죠……

이런 소문만 나지만 않았더라도 저는 이사할 생각은 하지 않겠죠. 물론 깨끗한 방은 쉽게 찾아낼 수 있겠지만, 이처럼 편리한 곳, 이처럼 인정 많고 친절한 사람들은 그리 쉽사리…… 세상 사람들이 저하고 미리 결혼시켜준 아가씨[콘스탄체, 편지 50]하고 한집에 있는 터에, 제가 그 사람에 대해 완고한 태도로 말도 하지 않는다는 따위의 말은 하지 않겠습니다. 그렇다고 사랑하고 있는 것도 아닙니다. 시간이 있을 때에는 함께 희희덕대기도 하고, 농담도 합니다. ……하지만 그뿐, 그 밖에는 아무 일도 없습니다. 제가 농담을 나눈 사람과 모두 결혼해야 한다면, 바로 200명의 아내를 갖게 되겠죠.

다음으로는, 돈 이야기입니다. 제 학생이 3주간이나 시골에 가 있는 바람에, 수입은 전혀 없고 지출은 여전히 계속됩니다. 그래서 30두카텐은 보내드리지 못했습니다[편지 101, 104]. 하지만, 20두카텐은…… 하지만 예약[편지 99]을 기대하고 있었으니까, 약속한 액수를 보낼 수 있을 때까지 기다릴까 했습니다. 그러나 툰 백작 부인[편지 90] 말로는, 돈 있는 사람들은 모두 시골에 가 있으니 가을이 되기까지는 예약에 대해 기대할 수 없다는 겁니다. 부인은 열 명밖에 모아주지 못했고, 제 학생은 일곱 명 이상 되지 않습니다. 그러는 동안 6곡의 소나타[편

지 99]를 출판하게 했습니다. 아르타리아(악보 출판업 상점)는 그게 팔리는 대로 돈을 지불하겠다고 했으니, 그때 가서 보내겠습니다.

......

아버지는 모차르트의 빈 체재에 대해 불만스러웠지만 동의했다. 그러나 하숙은 무슨 일이 있더라도 바꾸라고 했다. 베버 가에 관한 의심스러운 소문, 전혀 근거 없다고는 할 수 없는, 그 집 셋째 딸 콘스탄체와 모차르트의 관계에 대한 소문이 잘츠부르크까지 퍼져 있었다.

110. 아버지에게

빈, 1781년 8월 1일

......

엊그제, [형제 중] 아우 쪽인 슈테파니[부르크 극장의 배우, 편지 94]가 제게 작곡을 맡길 대본을 가져왔습니다. 다른 사람들에게는 얼마나 고약한 사람인지 알 수 없지만, 솔직히 말해 이 사람은 제게는 매우 좋은 친구입니다. 대본은 아주 좋았습니다. 주제는 터키풍인데, 〈베르몬트와 콘스탄체, 일명 후궁으로부터의 유괴〉[K 384]라고 합니다. [서곡인] 신포니아와 제1막의 합창과 마지막 합창은 터키풍 음악으로 쓸 예정입니다.

카발리에리 양[소프라노, 편지 214주***], 타이버 양[소프라노, 편지 70], 피셔[카를 루트비히, 베이스] 씨, 아담베르거[테너] 씨,

다우어[테너] 씨[이상 5명이 이 오페라 초연에 나왔다], 그리고 발터[오페라 가수 겸 작곡가] 씨가 노래합니다. 이 대본을 작곡하는 일이 아주 즐거워서, 카발리에리의 첫 아리아, 아담베르거의 아리아, 제1막을 이어주는 3중주는 이미 완성했습니다. 시간은 촉박하다는 말 그대로입니다. 9월 중순에는 상연하기로 되어 있거든요[실제로는 늦어져서 이듬해 7월 16일에 부르크 극장에서 초연되었다]. 그런데 이 작품이 상연될 무렵에는 이와 관련된 사정 등등, 요는, 다른 모든 일 덕분에 제 기분이 밝아질 테니, 저는 최대의 정열로 책상에 매달려 최대의 기쁨을 안고 앉아 있습니다.

러시아의 대공[파벨 페트로비치, 훗날의 황제 파벨 1세]이 곧 이곳으로 옵니다. 그래서 슈테파니도, 가능하다면 이 짧은 기간에 그 오페라를 써주지 않겠느냐고 부탁해왔습니다. 황제[요제프 2세]와 로젠베르크 백작[오스트리아의 외교관, 빈의 극장 총감독]이 곧 오시니까, 그때를 위해 새로운 게 전혀 준비되지 않았냐고 물어올 겁니다. 그러면 그 사람은 의기양양해서 움플라우프[오스트리아의 작곡가] 씨가 (벌써부터 생각해놓은) 자신의 오페라를 완성할 것이고, 저도 특별히 작곡하고 있노라고 말할 수 있다는 겁니다. 제가 이런 이유로 짧은 기간 안에 작곡하는 일을 맡아놓은 이상, 그 사람은 틀림없이 제 공적을 인정해주겠죠.

이런 사실은 아담베르거와 피셔 말고는 아직 누구도 모릅니다. 로젠베르크 백작이 아직 오지 않았고, 이런 일은 어떤 소문을 만들어낼지 알 수 없으니, 슈테파니가 저희에게 아무 소리도 하지 말라고 부탁했거든요. 슈테파니는 저와 가까운 사이로

보이고 싶지 않고, 오히려 모든 걸 로젠베르크 백작이 그렇게 바라는 양 보이고 싶은 겁니다. 실제로 백작은 나가기 전에, 저를 위한 대본을 물색하라고 이 사람에게 명했으니까요.

　이 이상 쓸 것은 없습니다. 새로운 일에 대해서는 아무것도 모르니까요. 이사할 방은 이미 준비되어 있습니다. 이제부터 피아노를 빌리러 갈 겁니다. 마침 작곡을 하고 있는지라 한시도 허비할 수 없으니, 피아노가 방에 들어오기 전에는 여기서 살 수가 없습니다. 새 하숙인지라 역시 여러 편의를 누릴 수 없겠죠. 특히 식사가 그렇군요. [여태 있던 집에서는] 제가 꼭 작곡을 해야 할 때면 제가 바라는 대로 식사를 기다려줬기 때문에, 집에서 입는 그대로 앉아 작곡하고, 또한 다른 문으로 식당에 들어갈 수도 있었습니다. 저녁과 점심도 그렇죠. 이번에는, 돈 내고 싶은 마음이 없고 그쪽에서는 식사를 제 방으로 가져다주고 싶지 않다고 한다면, 옷 갈아입는 데 적어도 한 시간을 허비하고(이것은 평소 오후의 제 일이었죠) 나가지 않으면 안 됩니다. 특히 밤이면 말이죠. 아시다시피 저는 대체로 속이 빈 채로 곡을 씁니다. 제가 저녁을 먹을 수 있는 친지 댁에 있었더라면 8시 반에는 저녁을 먹습니다. 지금 들어와 있는 집의 경우 10시 전에는 식탁에 앉지 않습니다.

　그럼, 안녕히……

111. 아버지에게

빈, 1781년 8월 8일

가장 좋아하는 아버지!

최대한 빨리 써야 합니다. 터키 왕 친위대의 합창[〈후궁으로
부터의 유괴〉 제5곡]을 지금 막 완성했는데, 벌써 12시가 지났
습니다. 2시 정각에 아우언하머 댁[편지 106] 사람들과 카발리
에리 양[편지 110]과 함께 락센부르크[편지 95] 근처의 뮌헨도
르프로(그곳에 가면 함께 묵을 곳[황제의 피서용 별장]이 있습니다)
가겠다고 약속해놓았거든요.

아담베르거라든지 카발리에리 양과 피셔[모두 편지 110]는
각각 자신의 아리아에 매우 만족스러워합니다. 어제는 툰 백작
부인 댁에서 식사했고, 내일도 그곳에서 식사할 예정입니다.
부인에게 완성된 부분을 들려드렸습니다. 다 듣고 나서 부인
은, 제가 지금까지 작곡한 것은 틀림없이 성공할 거라는 데 자
기 목숨을 걸고 보증해도 된다고 말했습니다. 저는 그 점에 대
해서는, 모두가 전체를 아울러 듣거나 보기 전에는 어떤 인간
이 칭찬하든 헐뜯든 신경 쓰지 않습니다. 전적으로 저 자신의
감정에 따를 뿐입니다. 하지만 모두가 그렇게 같은 말을 하고
있는 걸 보니, 매우 만족하고 있나 보다 하고 상상하셔도 좋을
것 같습니다.

112. 아버지에게

빈, 1781년 8월 22일

가장 좋아하는 아버지!

새 하숙집이 아직 결정되지 않아서, 번지를 알려드릴 수가 없네요. 두 곳에서 하숙비 때문에 흥정하고 있는데, 아마도 그 중 하나로 결정되리라 생각합니다. 내달이면 이 집[베버 댁]에 더 있을 수 없으니 나가야 합니다. 폰 아우언하머 씨가 아버지에게 편지를 쓰면서, 제가 정말로 괜찮은 곳을 찾았다고 쓴 모양입니다! 분명 찾아내긴 했지만, 방 꼬락서니라니! 쥐들이야 살 만하겠지만 사람 살 곳은 아닙니다. 계단은 대낮 12시에도 램프를 켜고 찾아야 할 판입니다. 부엌을 통해 제 방으로 들어가야 하는데, 그 방 벽에 작은 창이 있습니다. 그곳에는 틀림없이 커튼을 쳐놓겠다더니, 금방 또, 제가 옷을 입거든 얼른 그 창을 열어놓으라는 겁니다. 그러지 않으면 부엌과 이어진 다른 방에서 아무것도 볼 수 없다는 겁니다. 마나님 스스로 그 집을 쥐 소굴이라고 합니다. 한마디로, 보기에도 끔찍한 곳이었습니다. 이곳이, 다양한 명사들이 찾아올 저의 고귀한 주거지란 말일까요.

그 선량한 사람[폰 아우언하머 씨]은 전적으로 자신과 딸[편지 106주] 이외에는 전혀 생각도 하지 않는데다, 그 딸로 말하자면 제가 아는 중 가장 성가신 사람입니다. 아버지의 최근 편지에 이 집에 대한 다운 백작 류의 찬사가 있었으니[다운 백작은 잘츠부르크 대성당 참사 회원인데, 아우언하머 일가를 찬양하는 시를

쓴 적이 있다], 이에 대해서도 좀 말씀드려야겠습니다. 이제부터 읽으시는 일 모두를 저는 묵묵히 넘겨버렸습니다. 저 한 사람 불편할 뿐이니, 저를 오싹하게도, 열 받게도 하지 않는 거라고 저 스스로 간주했는지도 모릅니다. 하지만 아버지 편지에는 이 집에 대한 신뢰감이 느껴지는지라, 이 집의 장단점을 솔직히 말씀드리지 않을 수 없게 되었습니다. 그 사람[아우언하머]은 이 세상에서 더할 나위 없이 선량한 사람입니다. 하지만 지나치게 선량합니다. 알고 보면 세상에서 으뜸가는 멍청이인데다 어수선한 수다꾼인 마나님이 남편을 엉덩이에 깔고 있고, 이 사람이 떠들어대는 날이면 그 사람은 한마디도 할 생각을 안 합니다. 저희들은 종종 함께 산책을 나갔는데, 마차를 탔다든지 맥주를 마셨다든지 하는 사실을 마누라 앞에서는 절대로 말하지 말라고 제게 부탁했습니다.

그래서 이런 남자는 도저히 신용할 수 없습니다. 그 사람은 제 눈으로 볼 때, 가계에 관한 한 너무나 힘이 없는 겁니다. 아주 정직하고 제 좋은 친구이기도 합니다. 때로는 그곳에서 점심을 먹을 수도 있지만, 저라면, 저 자신의 호의에 대해 돈을 지불하지 않도록 하고 있습니다. 그 사람들은 물론 점심 수프 정도 가지고는 돈을 받지 않겠죠, 하지만 그들은 무언가 할 수 있는 걸로 생각합니다…… 그 집에 있는 건, 제 이익이 아니라 그들의 이익을 위해서입니다. 그렇게 해서 제게 득이 될 게 있다고는 생각할 수 없습니다. 이 편지에 이름을 올릴 만한 값어치가 있는 인물이란, 이 집에는 단 한 사람도 없습니다. 어쨌든 좋은 사람들이긴 합니다. 하지만 그뿐입니다. 저하고 알고 지낸다면, 그들 딸에게 어떤 이점이 있는지 정도는 내다볼 정도

의 분별력을 가진 사람들입니다. 그 딸은 제가 거기로 가면서 부터 싹 달라졌다고, 전에도 그 연주를 들은 적 있는 사람이라면 누구나 같은 이야기를 합니다. 어머니에 대해서는 설명하지 않겠습니다. 식사 때면 폭소를 참느라고 매우 힘들다는 정도로 충분합니다. 이런, 이제 이 이야기는 그만하렵니다……!

그럼 그 딸은 어떨까요. 화가가 악마를 진짜배기처럼 그리려 한다면, 이 딸의 얼굴에 도움을 청하는 수밖에 없겠다고 할 정도입니다. 꼭 농부의 딸처럼 뚱뚱하고, 보기만 해도 침을 뱉고 싶을 정도로 땀을 흘립니다. 그리고 살갗을 드러내놓고 걸어 다니는 모습이, '여기 좀 봐줘요'라고 분명 얼굴에 써놓은 형국입니다. 정말이지 보기만 해도 정떨어집니다. 장님이 되고 싶어질 정도입니다. 하지만 재수 없게 눈이 그쪽으로 향했다간, 그날 하루는 벌을 받는 꼴입니다. 그럴 때면 주석(酒石)[토사제]이 필요합니다! 그처럼 메스껍고, 더럽고, 게다가 몸서리쳐집니다! 쳇, 망할 놈의 것!

그런데 이 사람의 피아노 솜씨는, 이미 써드렸지요. 제게 도와달라고 부탁하게 된 이야기도 썼고요. 저로서는 남에게 친절을 베푸는 게 매우 즐겁지만, 계속 괴로움을 느끼는 것은 질색입니다. 그 사람은 제가 매일 2시간 동안만 함께 지내는 것으로는 만족하지 못합니다. 하루 종일 그곳에 있었으면, 그렇게만 해준다면 얌전히 있겠노라고 말합니다!

하지만 그뿐만이 아닙니다. 그 사람은 저를 정말로 사랑하고 있는 겁니다. 저는 농담으로 여기고 있었는데, 이제는 확실히 알고 있습니다. 제가 알아차렸을 때(예를 들면 제가 평소보다 늦게 간다거나, 여유 있는 태도로 있지 않거나 할 때면, 그 사람은 망

설임도 없이 아양 떠는 식으로 불만을 말하는 겁니다) 그 사람이 무안하지 않도록 정중히 진실을 말해야 할 지경이 됩니다. 하지만 아무 효과도 없습니다. 그 사람의 사모하는 마음은 깊어지기만 합니다. 결국, 노상 매우 점잖게 대하게 되는데, 상대방이 농을 걸어오는 경우에는 제가 퉁명스러워집니다. 하지만 그렇게 되면 그 사람은 제 손을 잡고, "보세요, 모차르트 씨, 그렇게 화내지 마세요, 당신이 무슨 말을 하건, 저는 당신이 정말로 좋거든요"라고 합니다. 거리의 모든 사람들이 우리가 결혼한다는 소리를 하고 있습니다. 그리고 제가 용케도 저런 얼굴을 골라잡았다며 신기해합니다. 그 사람은 그런 말을 들을 때면 늘 웃으며 흘려듣곤 했노라고 제게 말했지만, 다른 사람에게 들은 바에 따르면, 그 사람은 그 소문을 인정했을 뿐 아니라 우리가 결혼하면 함께 여행한다고 말했다는 겁니다. 그 소리를 들었을 때 저도 화가 났습니다. 그래서 마침내 제 생각을 분명히 말하며, 제 호의를 악용하지 말아달라고 했습니다. 그런 뒤로는 매일이 아니라, 하루건너 갑니다. 그런 식으로 점점 줄게 되겠죠. 그 사람은 사랑에 빠진 바보 아가씨에 지나지 않습니다. 저를 알기 전, 극장에서 제 연주를 들었을 때, '저 사람은 내일 우리 집에 올 테니까, 저 사람의 변주곡[아마 K 354(299a)]을 저것하고 똑같은 취향으로 쳐서 보여줄 거야'라고 생각했답니다. 그래서 저는 가지 않았습니다. 엄청 오만한 말투인데다, 거짓말을 한 거니까 말입니다. 다음 날 제가 가게 되어 있었다니, 저는 전혀 모르는 일입니다.

그럼 안녕히. 종이가 이미 가득 찼습니다. 오페라[〈유괴〉 K 384] 제1막이 완성되었습니다⋯⋯

113. 아버지에게

빈, 1781년 8월 29일

러시아의 대공[편지 110]은 11월이 되기 전에는 오지 않습니다. 그래서 오페라[〈유괴〉 K 384]는 좀 더 생각해가면서 작곡할 수 있습니다. 매우 기쁜 일입니다. 만성절[11월 1일] 이전에는 상연할 수 없습니다. 그 무렵이 가장 좋은 시기니까요. 그때가 되면 모두 시골에서 돌아옵니다.

이번에는 그라벤 거리에서 가구를 아주 예쁘게 갖춘 방을 발견했습니다. 이 편지를 읽으실 무렵이면 이미 그곳에 들어가 있을 겁니다. 조용해야 좋으니까 도로 쪽 방은 피했습니다.

114. 아버지에게

빈, 1781년 9월 5일

가장 좋아하는 아버지!

지금 아우흐 뎀 그라벤 1175번지 4층에 있는 제 새 방에서 쓰고 있습니다. 지난번 편지에 대한 답장으로 미루어보건대, 유감스럽지만(제가 마치 나쁜 놈이거나, 얼간이거나, 아니면 그 모두에 해당된다는 듯) 저보다도 남들이 주절거리거나 쓰거나 하는 헛소리를 더 믿고 계시고, 따라서 저를 전혀 신용할 수 없다

고 생각하시는 것 같군요. 하지만, 맹세코 말하지만 그런 일이 제게는 아무것도 아닙니다. 모두들 눈이 튀어나올 정도로 쓰고 싶으면 쓰라지. 그리고 아버지도 그런 게 좋다고 생각하신다면, 다른 사람들에 대해 찬성하시는 게 좋겠죠. 그렇다고 해도 저는 머리카락 하나 달라지지 않습니다. 솔직히 말해 저는 원래대로입니다. 그리고 맹세코 말씀드리지만, 아버지가 저를 다른 하숙으로 바꾸게 하려고 생각하지 않으셨더라면 저는 아마 옮기지 않았을 겁니다. 편리한 자가용 여행마차에서 일반 역마차로 옮기는 꼴로 여겨지기 때문입니다. 하지만 그 이야기는 접어두기로 하죠. 이러니저러니 해도 별 도리가 없는 일입니다. 누군가가 아버지 머리에 불어넣은 엉터리 말 쪽을, 제가 말하는 이유보다도 늘 중시하시니 말입니다……

언제나 저를 신뢰해주세요. 저는 신뢰받아 마땅한 인간입니다. 저로서는 이곳에서 살아나가기 위한 걱정과 노력만 해도 끔찍합니다. 그런 터에 염증 나는 편지를 읽는 건 제가 할 일이 아닙니다. 이곳에 오자마자, 전적으로 저 혼자의 힘으로 살아나가야 했습니다. 그리고 노력으로 이를 감당해낼 수 있었습니다. 다른 사람들은 모두 급료를 받고 있습니다. 체카렐리[편지 89]는 저보다 많은 돈을 벌었습니다. 하지만 여기서 몽땅 쓰고 말았습니다. 만약 제가 그런 일을 하고 있었더라면, 도저히 근무를 그만둘 수 없었겠죠. 가장 사랑하는 아버지, 아직 송금하지 못하고 있는 건[편지 101, 104, 109] 제 탓이 아니라, 지금은 때가 좋지 않기 때문입니다. 제발 참아주세요. 물론 저도 참아야겠죠. 저는 맹세코 아버지를 잊지 않고 있습니다.

대주교와의 사건이 있던 무렵 옷에 대해서 쓰면서, 검은 옷

밖에는 갖고 있지 않다는 사실을 알려드렸습니다. 장례도 지나가고, 더워졌는데 옷은 오지 않았습니다. 그래서 새로 맞추어야 했습니다. 특히 요즈음, 빈 거리를 부랑자 같은 꼴로 돌아다닐 수는 없었습니다. 내복도 형편없는 것이었습니다. 이곳에서는 하인들이라 해도 제가 입고 있는 거친 아마포 셔츠는 입지 않습니다. 그야말로 남자가 입은 것 중 가장 형편없습니다. 그래서 또 돈을 씁니다. 여학생이 하나 있었는데, 3주나 쉬었습니다. 그래서 또 손해를 봅니다. 여기서는 저 자신을 떨이처럼 마구 팔아서는 안 됩니다. 그게 첫째 원칙이라면, 이를 지키지 않았다가는 그야말로 영원히 파멸합니다. 가장 뻔뻔한 자가 득을 보는 겁니다.

어느 편지를 보나, 아버지는 제가 여기서 즐기기만 한다고 여기시는 것 같은데, 당치도 않은 오해입니다. 제게는 정말 아무런 즐거움이 없다고 해도 좋을 정도입니다. 오직 하나, 잘츠부르크에서 떠나 있다는 즐거움 말고는 말이죠. 겨울에는 모든 게 나아지리라 생각합니다. 그렇게 되면, 가장 사랑하는 아버지를 결코 잊지 않을 겁니다. 나아진다는 전망을 알게 되면 좀더 이곳에 있겠지만, 그렇지 않다면 곧장 파리로 갈까 생각하고 있습니다. 그에 대해 의견을 말씀해주세요……

이 편지의 어투에서는 부자간의 어색한 상황이 심각해져가고 있음이 느껴진다.

115. 누나에게

빈, 1781년 9월 19일

너무나 좋아하는 누나!

아버지가 보내주신 최근 편지에서 누나가 병이 났다는 사실을 알고, 적잖게 걱정하고 있어요. 그런데 이미 2주간이나 온천에서 요양하며 치료했다는 걸 보니 꽤 오래도록 아팠다는 이야기군요. 그런데도 나에게는 한마디도 알리지 않았군요. 그래서 나는 솔직하게, 누나가 종종 상태가 나빠지는 것과 관련해 몇 마디 쓰렵니다. 가장 사랑하는 누나, 내가 하는 말을 진심으로 믿어주세요. 누나에게 가장 필요한 건 남편입니다. 누나 건강에 대해 큰 영향을 끼치는 부분이기 때문에, 나는 누나가 빨리 결혼했으면 하고 진심으로 바라고 있어요……

내가 지금 오페라[〈유괴〉 K 384]를 쓰고 있다는 건 알고 계시죠. 지금 만들어놓은 부분은 도처에서 대단한 갈채를 받고 있어요. 저는 사람들을 잘 알고 있기 때문이에요. 그리고 이 오페라는 잘되리라 생각해요. 이게 성공한다면, 저는 여기서 작곡면에서도 피아노와 마찬가지로 인기를 끌게 될 거고요. 그래서 제가 이 겨울을 지내고 나면, 주위 사정을 한층 더 잘 알게 되고 더 좋아지리란 건 틀림없어요. 잘츠부르크에서는, 누나와 디폴트* 건은 어렵군요, 아니, 어쩔 도리가 없으리라 생각해요. 그래서 디폴트가 여기서, 자신을 위해 길을 개척할 수는 없을까요? 적어도 그 사람만의 경우라면, 할 일이 전혀 없다는 사태는 있을 수 없겠죠. 그에 대해서는 그 사람에게 물어주세요.

그리고 그 사람이 잘되리라 생각한다면, 내게 진로만이라도 알려주세요. 설령 불가능하다 하더라도 반드시 해결해 보일 작정입니다. 이 문제에 대해서는 매우 관심이 높으니까요. 그게 실현된다면 누나는 틀림없이 결혼할 수 있어요. 정말이에요.

누나는 여기서 충분히 돈을 벌 수 있어요. 예를 들면 개인 발표회에서 피아노를 친다든지, 교습을 한다든지 말이죠. 틀림없이 누나에게 의지하면서 돈을 많이 내놓는 사람이 있을 거거든요. 하지만 그때가 되면 아버지도 직장을 그만두고 함께 오시지 않을 수 없겠죠. 그렇게만 된다면 모두가 다시 함께 즐겁게 살 수 있지 않겠어요? 다른 방법은 없으리라 생각되네요. 나는 누나와 디폴트 사이가 진지하다는 사실을 알기 전부터, 누나에 대해 속으로 그렇게 생각하고 있었어요. 하지만 아버지 때문에 지체되고 말았죠. [누나는] 아버지를 가만 놓아두고, 괴로움과 고뇌를 드리지 않으려 했으니까요.

하지만 이런 식으로 한다면 일이 성사될 것 같네요. 누나의 신랑감과 누나의 수입, 여기에 나의 수입으로 생계를 꾸리면, 아버지도 안심하고 편안하게 살아갈 수 있을 거라고 말예요. 얼른 디폴트와 의논해서 바로 이곳으로 알려주세요. 일을 진척시키려면 일찍 시작할수록 좋은 법이죠. 코벤츨 댁[편지 104]을 통해 웬만한 일은 할 수 있어요. 하지만 그러자면 디폴트가 나한테, 무엇을 어떻게 하라는 식으로 써줘야 해요.

*누이 난네를의 애인 프란츠 디폴트는 잘츠부르크의 군인이었다. 난네를은 이 사람과의 결혼을 결국 수락하지 않았다. 그의 신분이 아버지의 마음에 들지 않았기 때문일 것이다.(편지 159 주)

116. 아버지에게

빈, 1781년 9월 26일

……오페라[〈유괴〉 K 384]는 모놀로그로 시작되는데, 저는 슈테파니 씨[편지 94, 110]에게, 그걸 짧은 [벨몬테의] 아리에타 [제1곡]로 만들어달라고 부탁했습니다. 그리고 오스민의 짧은 노래[제2곡] 다음에, 두 명[벨몬테와 오스민]이 함께 수다를 떠는 대신 2중창[제2곡]을 하도록 말입니다. 저는 오스민 역으로는 피셔 씨[편지 110]를 생각하고 있었습니다. 이 사람은 참으로 훌륭한 베이스 음성을 갖고 있거든요(하긴 대주교는 제게, 이 사람은 베이스 가수치고도 너무 저음으로 노래한다기에, 저는 앞으로 높게 노래하게 될 거라고 보증했죠). 이런 사람을 이용하지 않는다는 건 말도 안 됩니다. 더구나 이 사람은 이곳 청중을 완전히 사로잡고 있으니까요.

하지만 이 오스민은 원래 대본에서는 짧은 노래를 딱 하나만 부르고, 그 말고는 3중창[제7곡]과 마지막 곡에 나올 뿐 아무것도 없습니다. 그렇게 하면[위에서 말한 대로 고쳐놓으면], 이 사람은 제1막에서 아리아 하나를 부르고, 제2막에서도 한 곡 더 부르게 됩니다[제2막의 건은 실현되지 않았다]. 그 아리아는 슈테파니 씨에게 모두 말해놓았고, 음악의 주된 부분은 슈테파니 씨가 한마디도 생각할 사이 없이 완성되었습니다. 지금 보내드리는 건 그 처음과 끝 부분인데[모차르트는 1주일 전에, 그것만 아버지에게 보내면서 우편료의 부족분을 아버지가 지불하게 했다], 끝 부분은 분명 효과가 있을 겁니다. 오스민의 분노는, 터

키풍 음악이 붙어서 우스꽝스럽게 만들어져 있습니다. 아리아의 전개 부분에서 저는 (잘츠부르크의 미다스 왕[대주교를, 당나귀 귀를 가진 미다스 왕으로 빗댔다]이 무엇이라고 하건) 그 사람의 아름다운 저음을 울려대게 했습니다. "그래서 예언자의 수염을 걸고서……"[제3곡]는 같은 템포지만 빠른 음표이고, 그 분노가 치밀어 오름에 따라 (아리아가 끝나는가 보다 할 무렵에) 알레그로 아사이가 아주 다른 템포와 다른 조성으로 변하기 때문에 그야말로 최고의 효과를 올릴 게 틀림없습니다.

사실, 인간은 이처럼 맹렬히 노하면, 질서니 절도니 목표니 하는 것도 모두 뛰어넘어 자기 자신을 분별하지 못하는 법입니다. 음악에서도 역시 자신을 망각하게 만들 겁니다. 하지만 격정은 맹렬하건 안 하건, 결코 혐오스러울 정도로 표현되어서는 안 되죠. 음악은 아무리 공포스러운 장면에서도 결코 귀를 더럽히는 일 없이 즐겁게 해주는 것, 이렇게 항상 음악을 지속해야 합니다.

저는 F[장]조(아리아의 조성)와 관련 없는 조가 아니라 친근한 조, 그러나 매우 가까운 d단조[F장조의 병행 단조]가 아니라 좀 더 먼 a단조[F장조의 속음(屬音)의 병행 단조]를 선택했습니다. 그리고 벨몬테의 아리아는 A장조입니다. '아, 얼마나 근심스러운, 아아, 얼마나 마음 졸이는'[제6곡]이 어찌 표현되는지 아시겠죠. 사랑이 넘쳐나서 두근거리는 가슴도 이미 옥타브 병행의 2개의 바이올린으로 표현되었습니다. 이것은 듣는 모두의 마음에 쏙 드는 아리아입니다. 저도 아주 좋아합니다. 그리고 아담베르거[편지 110]의 목소리에 완전히 맞추어 작곡되었습니다. 떨림인지, 또는 가슴 부풀어 고조되는 것인지 그대로

눈에 보입니다. 이것은 크레셴도로 표현되었습니다. 소곤거림과 숨소리가 귀에 들립니다. 약음기를 붙인 제1바이올린과 플루트 하나의 유니슨으로 표현되었습니다.

터키 왕 친위대의 합창[제5곡]은 그런 합창곡으로서는 더 바랄 것도 없습니다. 짧고도 즐거워서, 그야말로 빈 사람들 취향에 맞습니다. 콘스탄체의 아리아[제6곡]는 제가 약간 카발리에리 양[편지 110]의 해맑은 목소리를 위해 헌정한 것입니다. '이별이 나의 불안한 운명입니다. 그리고 이제, 나의 눈에서는 눈물이 넘쳐흐릅니다'라는 느낌을, 남유럽의 블라부르 아리아에 허용되는 한 표현하고자 애썼습니다. '곧장'을 '빨리'로 고쳤습니다. 그러니까, '그렇기로서니, 어쩌면 그리도 빨리 나의 기쁨은 사라진단 말인가……'가 되는 거죠. 우리 독일 시인들이 어찌 생각할지 저는 모릅니다. 설령 그들이 연극을(오페라에 관한 한) 알지 못한다 하더라도, 눈앞에 있는 게 돼지도 아닌 판에 '빨리 좀 해 이 돼지 놈아!' 따위의 말투를 쓰지는 말았으면 합니다.

그리고 3중창, 제1막의 끝 곡입니다. 페드릴로는 콘스탄체와 뜰에서 만날 기회를 만들어주기 위해 자기 주인을 기둥처럼 꾸몄고, 파샤는 이를 들어 올립니다. 관리인 오스민은 그런 사실을 전혀 눈치채지 못하고, 무뚝뚝한데다 외국인을 몹시 싫어하는지라, 떡하니 막아선 채 그들을 뜰로 내보내려 하지 않습니다. 보여드린 앞부분은 매우 짧지만, 노랫말이 계기를 만들어줬으니 이를 교묘하게 3성으로 해서 썼습니다. 하지만 바로 그다음에 장조가 피아니시모로 시작되는데, 이때 아주 빨리해야 합니다. 그리고 결국 일대 소동이 벌어집니다. 그야말로

막의 끝판에 필요한 것 모두입니다. 소동은 크면 클수록 좋고, 짧으면 짧을수록 좋은 거죠. 청중이 보내는 갈채 소리의 열기가 식지 않도록 말예요.

서곡은 14소절밖에 보내지 않았습니다. 매우 짧은 것인데, 포르테와 피아노가 계속해서 교체됩니다. 그리고 포르테 때에는 언제나 터키풍 음악이 들어가고 그 울림소리로 전조를 거듭해서, 듣고 있자면, 설령 하룻밤 내내 잠 못 잔 사람이라 하더라도 자고 있을 수는 없게 되리라 생각합니다.

그런데 이제 저는 매우 난처한 지경이 되었습니다. 3주도 더 전에 제1막은 이미 완성되었습니다[편지 112]. 제2막의 아리아 [제12곡] 하나와, [페드릴로와 오스민] 술꾼의 2중창[제14곡](빈 사람들 취향으로, 별스럽지도 않은, 저의 터키풍 술통 두드리기)도 이미 완성되어 있습니다. 하지만 그 이상은 만들 수 없습니다. 이제 와서 이야기가 아주 뒤집히고 말기 때문입니다. 게다가, 제 바람에 따라서 말입니다. 제3막 첫머리에, 매력 있는 5중주 [결국은 제2막 끝에 놓이게 된 제16곡인 4중주]라기보다는 끝 곡이 있는데, 저는 이걸 오히려 제2막 끝에 놓고 싶습니다. 이를 실행하려면 큰 변경, 이라기보다는 아주 새로운 줄거리를 내놓지 않으면 안 됩니다. 그래서 슈테파니는 허둥거리며 일하고 있는 판이니까, 매사 꾹 참고 기다려줘야 합니다. 모두들 슈테파니를 매도하고 있거든요. 이 사람이 제게 상냥한 것도, 얼굴을 마주 보고 있을 동안만일지도 모릅니다.

하지만 이 사람은 어찌되었든 저를 위해 대본을 정돈해주고 있으니까, 그리고 제 희망에 꼭 들어맞게 해주니까요. 저는 이 사람에게 하느님을 걸고, 그 이상은 바라지 않습니다! 이것은

모두 오페라에 대한 푸념인데 이런 것 역시, 좀 있어야 하지 않겠어요?……

117. 아버지에게

빈, 1781년 10월 6일

마침내 참을 수 없게 되어, 오페라[〈유괴〉K 384]를 계속해서 쓸 수 없게 될 것 같습니다. 물론 그사이에 다른 걸 쓰겠습니다. 하지만 정열이 일단 솟아나면, 여느 때의 경우 2주 걸리는 것도 4일이면 됩니다. 아담베르거[편지 110]가 부를 A장조의 아리아[제4곡]와 카발리에리 양[편지 110]이 부를 B♭장조의 아리아[제6곡]와 3중창[제7곡]을 하루 만에 작곡하고 하루 반 동안에 다 써놓았습니다.

그러나 설령 오페라를 모두 완성시켜봤자 별수 없을 겁니다. 어차피 글루크[편지 69]의 2개의 오페라[〈타우리스의 이피게니아〉와 〈알체스테〉]가 완성될 때까지, 제 것은 잠재워놓고 있겠죠. 그러는 동안 모두들 이걸 한껏 연구할 수 있겠죠.

118. 아버지에게

빈, 1781년 10월 13일

이번에는 오페라[〈유괴〉 K 384]의 텍스트에 관한 이야기입니다. 슈테파니[편지 94, 110]의 작업에 대해 하시는 말씀은 옳습니다. 하지만, 가사는 멍청하고 버릇없고 심술궂은 오스민의 성격에 딱 들어맞습니다. 그리고 그 시형(詩型)이 최고가 아니라는 점은 저도 잘 알고 있는데, 마침 제 악상(이전부터 제 머릿속에서 맴돌았던)과 안성맞춤으로 들어맞는 바람에 제 마음에도 들었고, 상연된다면 불만을 말하지 않으리라는 건 내기해도 좋을 정도입니다. 작품 그 자체에 깃들어 있는 시정(詩情)으로 말할 것 같으면, 정말로 무시할 수 없습니다. 벨몬테의 아리아 '아, 얼마나 근심스러운……'[제4곡]은, 음악으로서 아마 이 이상은 쓰지 못할 겁니다. '빨리'[편지 116]와 '근심은 내 무릎에서 쉰다'(근심이 쉰다니, 말이 안 됩니다)를 빼놓고 보면 그 아리아도 나쁘지는 않습니다(특히 첫 부분이 그렇죠. 오페라에서 시는 절대로 음악의 충실한 딸이어야 합니다만, 이탈리아의 코믹 오페라가, 대본을 보면 정말로 시시한데도 도처에서 그처럼 사랑받는 이유는 무엇일까요. 파리에서까지도 그렇습니다).

제가 이 눈으로 봤는데, 오페라에서는 음악이 전적으로 지배하고 있으면서 모든 걸 망각시키기 때문입니다. 그런 만큼 오페라는 한층 작품을 잘 구상해서, 가사는 음악을 위해서만 쓰여 있어야 하고, 여기저기서 어설픈 운(韻)을 따르기 위해(운이란 하느님을 걸고 말하지만, 설령 어떤 가치가 있다 하더라도 무대

상의 연출 가치에 기여하는 게 아니라 오히려 해를 끼칩니다) 작곡자의 착상 전체를 망칠 것 같은 몇몇 말들, 또는 시구를 더하는 일만 없으면 [청중이] 기뻐할 겁니다. 가사는 음악의 입장에서 볼 때 무엇보다도 빼놓을 수 없겠지만, 운을 위한 운은 가장 해롭습니다. 그런 잣대에 맞춘 작품에 착수하는 선생들은 반드시 그 음악과 함께 몰락하고 맙니다.

그래서 가장 좋은 것은, 연극이란 무엇인지를 터득해서, 직접 의견을 내놓을 수 있는 뛰어난 작곡가와, 진정한 화신이라고 할 만한 현명한 시인과 손잡는 겁니다. 그렇게 된다면 아무것도 모르는 사람한테서도 문제없이 갈채를 받을 겁니다. 저로서는 시인이란, 마치 자신의 재주로 좌중을 웃기는 나팔쟁이로 여겨집니다. 우리 작곡가로서는 언제나 우리의 규칙을(규칙은, 그 이상의 것이 알려져 있지 않았던 시절에는 매우 좋았는데 말입니다) 충실하게 따르려 하다가는, 그들이 별 볼일 없는 대본을 만드는 것과 마찬가지로 별 볼일 없는 음악을 만들게 되겠죠.

119. 아버지에게

빈, 1781년 11월 17일

……체카렐리[편지 89]에 관한 일은 전혀 문제되지 않습니다. 설령 하룻밤이라 해도요. 저는 방이 하나밖에 없는데다, 그것도 크지 않습니다. 그리고 또, 상자와 테이블과 피아노 등으

로 꽉 차서, 여기다 침대를 하나 더라니…… 도저히 놓아둘 곳이 없습니다. 한 침대에서 잔다는 짓은 장래의 아내와 말고는 싫습니다. 언제 도착할지 알기만 한다면 가능한 한 싼 집을 물색해놓겠습니다만……

그저께 오후, 대공 막시밀리안[황제의 막내 동생, 당시 쾰른 대주교 밑에 있었다. 모차르트는 1775년 이 사람에게 음악극 〈목자의 왕〉 K 208을 헌정]의 호출이 있었습니다. 제가 들어가자 첫 번째 방의 난로 곁에 서 있었는데, 저를 기다리고 있었는지 금방 다가와서는 오늘은 바쁘지 않냐고 물으셨습니다.

"네 전하, 바쁘지는 않습니다. 설령 바쁘다 하더라도, 언제가 되었든 전하를 뵙게 해주십시오."

"아니, 아무에게도 폐를 끼치고 싶지 않아서."

그러고 나서 대공은 "내일 밤 베르텐베르크의 손님들에게 음악을 들려줄 생각인데, 그 자리에서 무엇이든 하나 연주하고 나서 아리아 반주를 해줬으면 좋겠네. 6시에 오면 모두 모여 있을 테니까"라고 말씀하셨습니다. 그래서 어제 그곳에서 연주를 했습니다. 하느님께서 하나의 근무처를 내리시는 자에게는 분별 역시 주어집니다. 사실 대공의 경우도 그렇습니다. 이 사람이 아직 교구의 사제였을 무렵에는 훨씬 더 기지가 넘치고, 훨씬 지적이고, 말수는 적었지만, 하는 말에는 조리가 있었습니다. 그랬건만 오늘날은 어떨까요. 우둔함이 배어나오고 있는 겁니다. 쉴 새 없이 말을 해대는데 그나마도 가성입니다. 목이 부풀어 있었거든요. 한마디로 이 사람 전체가 통째로 바뀌고 만 것만 같습니다……

결혼, 부자간의 갈등

빈

120. 아버지에게

빈, 1781년 12월 5일

......

아버지는 제게, 아버지를 잊지 말라고 쓰셨습니다! 제가 아버지를 잊지 않는 걸 기쁘게 생각하신다는 건 저로서도 가장 큰 기쁨입니다. 하지만 제가 아버지를 잊을지도 모른다고 여기고 계신다고 생각하면, 슬퍼집니다. 제게 저 자신이 불멸의 영혼을 갖고 있다는 사실을 생각하라고 하십니까? 저는 그렇게 생각할 뿐만 아니라 믿고 있습니다. 그렇지 않다면 인간과 짐승의 차이가 무엇이겠습니까. 제가 그 사실을 너무나 확실하게 알고 또 믿기 때문에, 아버지의 희망 모두를 아버지의 생각 그대로 성취시킬 수 없었던 것입니다[아버지의 뜻에 반하는 결혼 의사를 암시한다].

......

121. 아버지에게

빈, 1781년 12월 15일

......

가장 사랑하는 아버지! 제가 지난번 편지의 마지막에 살짝 덧붙인 말에 대해 설명을 요구하시는 거군요! 아, 이런 제 기분을 좀 더 이전부터 얼마나 터놓고 싶었는지요. 하지만 그런 걸 생각하기에는 너무 이르다고, 꾸중을 듣지나 않을까 생각하게 되고 보니 말을 꺼낼 수 없었습니다. 생각한다는 일이 너무 이르다는 법 따위는 있을 리 없지만, 그동안 제가 애썼던 부분은, 여기서 조금이라도 확실한 수입을 갖게 되는 일이었습니다. 그렇게 하면, 불시의 소득과 합쳐서 이곳에서 제대로 살아갈 수 있습니다. 그런 다음 결혼하는 거지요!

이런 생각을 듣고 놀라십니까? 하지만 사랑하는 아버지, 제 말을 들어주세요. 저는 이전부터 바라던 일을 결국 고백한 셈인데, 이번에는 제 이유를, 그리고 매우 근거 있는 이유를 터놓고 말씀드리게 해주세요. 제 마음속에는 남들과 똑같이, 본연의 욕망이 강하게 움트고 있습니다. 아마도 다른 수많은 튼튼한 녀석들보다 더 강하게요. 하지만 저로서는 도저히 오늘날의 웬만한 젊은 사람들처럼 할 수가 없습니다. 첫째로 제게는 종교 관념이, 둘째로는 이웃 사랑과 착실한 마음이 너무 넘쳐서 순진한 아가씨를 유혹할 수 없다는 것이고, 셋째로는 질병에 대한 공포와 혐오와 우려와 무력감이 너무 많은데다, 건강을 소중하게 여기기 때문에 창부와 어울려 다닐 수도 없습니

다. 그래서 맹세코 말씀드립니다만, 저는 아직 어떤 여인네하고도 그런 관계를 가진 일은 없습니다. 만일 있었다면 아버지에게 숨길 리도 없지요. 과오를 범하는 것은 인간으로서 항상 자연스러운 일이며, 한 번쯤 과오를 저지르더라도 그건 단순한 나약함 때문일 테니까요. 하긴, 제가 그런 점에서 단 한 번 과오를 범했다 하더라도, 그 과오에 대해 이런 변명을 받아들여 주시리라 기대하지도 않지만 말입니다.

하지만 저는 이 점에 대해 생사를 걸 수도 있습니다. 저는 그 이유가(그게 아무리 강력했다 하더라도) 역시 충분한 이유가 되지 않는다는 사실을 잘 알고 있습니다. 그러나 제 기질은 요란을 떨고 돌아다니기보다는 조용한 가정생활에 더 어울립니다. 어릴 적부터 내복이나 옷 등, 제 물건에 대해 신경을 쓰는 데에는 익숙하지 않았기 때문에, 제게는 아내만큼 필요한 것은 생각할 수 없습니다. 맹세코 말씀드리지만, 제가 무덤덤하다고 해서 노상 허비하고 있는 게 아닙니다. (저 혼자서 얻는 수입이 똑같더라도) 아내와 함께하는 편이 편안하게 살 수 있으리라 확신하고 있습니다. 게다가 헛된 지출을 얼마나 많이 줄일 수 있겠습니까. 대신 다른 지출이 생긴다는 것 또한 분명합니다. 하지만 그렇다는 점을 알고 있으면, 그에 대해 준비할 수도 있습니다. 요는 반듯한 생활을 할 수 있습니다.

독신자는, 제 눈으로 볼 때 엉성한 생활을 하고 있는 겁니다. 제게는 아무래도 그렇게 보입니다. 어쩔 수가 없습니다. 저는 충분히 숙고하고 사색해봤습니다. 그래도 역시 그렇게 생각할 수밖에 없습니다.

그런데 제 상대는 누굴까요? 그 말을 들으시고 제발 깜짝 놀

라지 말아주십시오. 설마, 베버 댁 딸 중 하나가 아니냐고요? 맞습니다. 베버 댁의 일원입니다. 하지만 요제파도, 조피도 아닌, 가운데 딸 콘스탄체입니다. 한 가정 안에서 이 가족처럼 하나하나 기질이 다른 경우를 본 적이 없습니다. 장녀[요제파]는 게으름뱅이고, 거칠고, 거짓말쟁이고, 교활한 인간입니다. 랑게와 결혼한 딸[2녀 알로이지아]은 거짓말쟁이고, 심술궂고, 바람둥이입니다. 막내딸[조피]은 너무 어려서 아직 무어라 말할 것도 없지만, 귀여운 말괄량이에 지나지 않습니다. 하느님께서 이 아이를 유혹으로부터 지켜주시길! 그런데 한가운데의, 그러니까 저의 살갑고, 사랑스러운 콘스탄체는 그 가운데서 수난자인 셈이고, 그 바람에 오히려 가장 성품이 좋고, 가장 분별 있으며, 한마디로 말해 그 가운데 가장 훌륭한 딸입니다. 집안일을 모두 돌보고 있답니다. 무엇 하나 흠 잡을 데가 없습니다.

아, 제 최고의 아버지, 이 집에서 우리 두 사람 사이에서 일어났던 일을 모조리 쓰라 하신다면 커다란 종이에 얼마든지 쓸 수가 있습니다. 원하신다면 다음 편지에라도 쓰지요. 아버지를 이런 수다로부터 해방시켜드리기 전에, 아무래도 가장 사랑하는 콘스탄체의 특징을 좀 더 상세하게 말씀드리지 않을 수 없습니다. 이 사람은 밉지는 않지만 결코 아름답다고는 말할 수 없습니다. 이 사람의 아름다움은 모두 그 조그마하고 검은 양쪽 눈과, 그 날씬한 자태에 있습니다. 위트는 없지만, 아내로서 또는 어머니로서의 의무를 다할 수 있을 만한 상식이 충분합니다. 낭비벽은 없습니다. 그런 말은 아주 잘못입니다. 그렇기는커녕 검소한 몸차림에 익숙합니다. 어머니가 딸들에게 해줄 수 있는 소소한 일들도, 다른 두 딸에게는 해주고 있지

만 이 사람에게만은 생략하고 있습니다. 분명 언제나 말쑥하고 깨끗하지만, 멋을 부린 옷차림을 하는 일이 없습니다. 그리고 여인네들에게 필요로 하는 웬만한 일은 혼자서 해낼 수 있습니다. 머리도 매일 직접 빗습니다[난네를의 머리를 남에게 빗게 한 일이, 난네를의 일기장에 두 번 써 있다]. 집안 살림에 대한 이해도 있고 더할 나위 없이 심성이 착합니다. 저는 이 사람을 사랑하고 있고, 이 사람 역시 저를 마음 깊이 사랑하고 있습니다. 제가 이 이상의 아내를 바랄 수 있을지 알려주십시오.

덧붙여 말씀드려야 하겠는데, 제가 직업을 버릴 당시에는 이 사랑은 아직 움트지 않았고, (제가 그 집에 살면서) 그 상냥한 마음씨를 만나고 보살핌을 받으면서 생겨났습니다.

그래서 저는 조금이라도 더 확실한 수입을 얻는다는 것 이상의 일은 바라지 않습니다(감사하게도 그런 전망이 실제로 있습니다). 그렇게 된다면 그 불쌍한 사람을, 동시에 저 자신을 구해내는 일[편지 126]을 아버지께서 해주시길 꼭 좀 부탁드립니다. 그렇게 하면 우리 모두가 행복해지리라 생각합니다. 제가 행복해지면 아버지 역시 행복해지지 않겠어요? 그리고 가장 사랑하는 아버지, 제가 벌어들일 확실한 수입의 반은 아버지가 써주십시오[아버지는 모차르트의 교육과 여행을 위해 금전상 큰 희생을 치렀다는 사실을, 편지에 여러 번 써 보냈다]. 이처럼 제 심중을 털어놓으며 제 이야기[이 편지의 첫머리]를 분명하게 설명드렸습니다.

 ……

모차르트의 이직에 이어, 이 편지가 다시금 부자 사이를 언짢게 만들어놓았다. 모차르트는 결혼하려 한다. 게다가 상대방은 아버지가 질색하는 베버 집안의 딸이다. 이 편지로 미루어볼 때, 모차르트의 결혼 의지는 이미 굳어져 있다. 아버지의 체면을 세워주기 위해 일단 의사를 물었을 뿐이다. 여행 중 어머니를 여읜 뒤, 26세가 되고, 주변 잡사에 휘둘리지 않고 일하고 싶다는 마음은 당연하게 여겨진다.

122. 아버지에게

<div align="right">빈, 1781년 12월 22일</div>

가장 좋아하는 아버지!

저는 아직도, 저 대악당 빈터*의 수치스러운 거짓말에 대한 분노에 차 있습니다. 하지만, 그 거짓말은 저하고는 관계가 없으니 별생각 없이 차분하게 있을 수 있고, 저로서는 가장 귀중하고 가장 사랑하는 아버지에 대해서는 기쁘고, 만족스럽게 생각하고 있습니다! 하긴, 아버지의 이성과 저에 대한 애정과 호의를 생각할 때, 다른 결과 따위는 생각할 수 없었지만 말입니다. 제 사랑과 계획에 대한 고백은 지난 편지에서 이미 읽으셨으리라 생각합니다. 그 글에서, 제가 26세가 되고서도 일정한 수입도 없이 막연히 결혼할 정도로 바보는 아니라는 것, 될 수 있는 대로 속히 결혼하고자 하는 제 이유에는 어엿한 근거가 있다는 것, 아버지에게 자잘한 이야기까지 알려드린 점만 보시더라도 그 딸[콘스탄체]이 저에게 매우 좋은 아내가 되리라고 이해하셨으리라 생각합니다. 정말이지 그 사람은 제가 아버지

에게 알려드린 대로이고, 그보다 조금이라도 낫거나 모자라지도 않습니다.

결혼 계약[뒤에 나옴]에 관해서도 정직하게 고백하려 하는데, 아버지가 저와 같은 입장이었더라면 틀림없이 똑같이 하셨으리라 생각하므로, 제가 취한 조처를 허락해주실 게 틀림없습니다. 다만, 그런 모든 일들에 대해 좀 더 일찍 쓰지 않았다는 점만은 용서해주시기 바랍니다. 이 점에 대해서는 지난번 편지에서 빌기도 했고, 미루고 있었던 이유도 알려드렸습니다. 아무튼 이 일로 고통당하고 있는 것은 저 한 사람뿐이므로, 용서해주시리라 생각합니다. 그리고 설령 지난번 편지에서 그 계기를 마련해주시지 않았더라도, 저는 모든 일을 써서 고백했을 겁니다. 그 이상은 도저히 참을 수가 없었기 때문입니다.

그런데, 결혼 계약,이라기보다는 그 딸을 상대로 한 저의 선한 계획에 대한 문서로 된 보증 말씀인데, 아시는 바와 같이 부친은 타계하시고(가족 전체로서나 저로서나 저의 콘스탄체로서나 불행한 일입니다) 후견인이 한 명 있습니다[요한 폰 토르바르트, 당시 궁정극장 감사역, 뒤에 황제의 최고 재무관이 된다]. 이 후견인에게(이 사람은 저에 대해 전혀 알지 못하므로), 빈터 씨라든지, 그 밖의 참견 좋아하고 중뿔나게 나서기 좋아하는 치들이 저에 대해 이러쿵저러쿵 고해바친 모양입니다. 저를 조심해야 한다느니, 제게는 확실한 수입이 없다느니, 제가 그 사람과 깊은 관계에 빠져 있다느니, 그 사람을 내버리고 말 것이라느니, 결국 그 딸은 불행해질 것이라느니 하고 말입니다. 이런 말이 후견인을 당황하게 만들었습니다. 어머니는 저에 대해, 그리고 제 정직함을 알고 있기 때문에 이를 참고서 후견인에게는 아무

말도 하지 않고 있었지요.

사실 제 교제 이야기라면, 제가 그 집에 살고 있었다는 것 [1781년 5월 초에서 9월초], 그리고 나중에는 매일 그 집에 갔다는 것, 그뿐입니다. 집 밖에서 그 사람과 함께 있는 장면을 본 사람은 하나도 없습니다. 후견인은 어머니에게 이러쿵저러쿵 말하며 책망했고, 어머니도 마침내 저에게 그 이야기를 하고서, 후견인이 곧 집으로 올 테니까 그에 대해 직접 말하라고 부탁했습니다. 그가 왔고 함께 이야기했습니다. 그 결과(상대방이 바라는 정도로 분명하게 설명하지 않았으므로) 후견인이, 제가 후견인하고 문서로 약정하기까지는 딸과의 교제를 일절 금하노라고 어머니에게 말했답니다. 어머니는 말했습니다.

"이 사람하고 교제한다고 하시지만, 우리 집에 오는 것뿐입니다. 그리고 우리 집에서 이를 거절할 수는 없습니다. 이 사람은 매우 친절한 벗일 뿐 아니라 제가 여러모로 신세도 지고 있습니다. 저는 만족합니다. 이 사람을 믿습니다. 결말을 지을 거라면, 아무쪼록 잘 지어주십시오."

그래서 후견인은 제가 증서를 쓰지 않는 한 딸과의 교제를 일절 해서는 안 된다고 말했습니다. 이쯤 되고 보니 저에게는 어떤 수단이 남아 있을까요. 문서로 확증할 것인가, 아니면 그 딸을 버릴 것인가. 진지하게, 그리고 착실하게 사랑하고 있는 사람이라면, 누구든 그 연인을 버릴 수가 있을까요? 어머니가, 그리고 연인 자신이 이에 대해 불쾌하기 짝이 없는 해석을 하지는 않을까요? 이게 제가 처한 입장이었습니다. 저는 계약서를 다음과 같이 썼습니다.

"나는 콘스탄체 베버 양과 3년 이내에 결혼할 의무를 지기

로 한다. 만일 이쪽에서 불가피한 사정으로 생각이 달라졌을 경우, 상대방은 이쪽에서 매년 300플로린을 받기로 한다."

저로서는 이런 글을 쓰는 것처럼 쉬운 일은 없었습니다. 저 사람을 버린다는 건 결단코 없을 일이니 말입니다. 300플로린을 지불할 일도 결코 일어나지 않는다는 사실을 알기 때문입니다. 설령 불행하게도 제가 생각을 바꾸는 일이 있더라도, 300플로린으로 해결된다면 좋지 않겠습니까. 게다가 제가 알고 있는 콘스탄체는 긍지가 높아서 돈으로 몸을 파는 사람이 아닙니다.

그런데 후견인이 간 다음, 천사 같은 이 아가씨가 어떻게 했다고 생각하십니까? 어머니를 졸라서 그 계약서를 받아 들더니 저를 향해, "모차르트 씨! 당신한테는 보증 서류 따위는 받지 않아도 좋아요. 당신의 말을 전적으로 믿으니까요" 하면서 찢어버렸답니다. 이런 면 때문에 저의 사랑하는 콘스탄체는 제게 한층 더 소중한 사람이 되었습니다. 이렇게 해서 그 문서는 파기되었고, 후견인은 이 건에 대해서는 남에게 말하지 않기로 약속했으니, 사랑하는 아버지, 아버지에 대해서는 저도 얼마간 안심하고 있었습니다.

이 결혼에 대한 동의에 대해서는(돈 말고는 어떤 점에서도 빠질 게 없는 아가씨이므로), 당시에는 걱정도 하지 않았습니다. 이런 경우의, 아버지의 이해심 많은 생각을 알고 있기 때문입니다. 저를 허락해주시겠습니까? 허락해주시리라 생각합니다. 믿어 의심치 않습니다.

*페터 빈터는 만하임의 작곡가, 바이올리니스트. 당시 빈에 있던 살리에리(편지 93) 밑에서 발레음악 등을 작곡했다. 이 사람이 모차르트와 콘스탄체에 관한 '거짓' 이야기를 레오폴트에게 했는지에 대해서는 확인되지 않는다.

123. 아버지에게

......

어째서 제가 편지를 받을 수 없는지, 저는 이해할 수 없습니다. 그처럼 저에 대해 노하고 계십니까? 그 이야기[편지121, 122]에 대해 그토록 오랫동안 잠자코 있었다는 것에 노하셨다면, 당연합니다. 하지만 제 설명을 읽으시면 이제 용서해주셔도 좋을 겁니다. 설마 제가 결혼을 바라고 있다는 데 대해 화가 나신 건 아니겠지요? 아버지가 이 점에 대해서만큼은 저에게 믿음과 올바른 사고가 있다는 사실을 가장 잘 이해해주시리라 믿습니다.

아, 제가 지난번 편지에 자세하게 답변하고, 여러 이의를 제기했으면 좋았을 텐데, 제 신념상 저와 관계없는 일에 대해 굳이 떠들어대는 건 좋지 않다고 생각하고 있습니다. 어쩔 수 없는 일인데, 저는 그런 인간이니까요. 제가 부당하게 비난을 당하더라도, 자신을 변호하는 게 참으로 부끄러운 거죠. 저는 언제나, 진실은 반드시 밝혀진다고 생각하고 있습니다. 그런데

이 앞의 편지에 대해 아직 아무런 답신을 받지 못하고 있기 때문에, 이 문제에 관해서는 그 이상 아무것도 쓸 게 없습니다. 새로운 일은 전혀 없습니다. 그러니 안녕히 계십시오. 다시 한 번 허락을 부탁드립니다. 그리고 저에 대해 관용과 동정을 부탁드립니다. 사랑하는 콘스탄체 없이는, 저는 행복할 수도 명랑할 수도 없습니다. 그리고 이 일로 만족해주시지 않는다면 제 만족도 반이 되고 말 겁니다. 그러니 제발 저를, 아주 행복하게 해주세요, 가장 사랑하는, 최고인 우리 아버지! 부탁입니다.

......

부자 사이가 나빠졌다는 사실이, 예년에 반해 이해에는 서로 새해 인사도 교환하지 않은 점에도 나타나 있다.

124. 아버지에게

빈, 1782년 1월 16일

가장 좋아하는 아버지!

호의와 애정 넘치는 편지 감사합니다! 제가 모든 일에 관해 상세한 편지를 쓰려 한다면, 책 한 권분의 종이에 쓰지 않으면 안 될 겁니다. 그런 일은 할 수 없으니까, 지금은 아주 필요한 일에 대해서만 답해드리려 합니다. 후견인은 폰 **토르바르트**

[편지 122]라는 인물인데, 극장 의상실 감독자, 그러니까 극장에 영향을 끼치는 일이라면 무엇이든 이 사람의 손을 거치지 않아서는 안 되는 사람입니다. 황제가 제게 보낸 50두카텐 역시 이 사람을 통해서 왔습니다. 극장에서 여는 발표회에 대해서도 저는 이 사람과 이야기했습니다. 웬만한 일은 이 사람과 관계가 있고, 이 사람은 로젠베르크 백작[편지110]이나 킨마이어 남작[로젠베르크의 대리인] 등에게 매우 중시되고 있습니다. 실토해야겠는데, 이 사람은 저에게 한마디도 하지 않고 아버지에게 이 건을 낱낱이 까발려놓겠지 하고 은근히 생각했습니다. 그런데 그런 정도가 아니라 (자신이 한 약속에 반해) 온 빈 시내의 사람들에게 알리고 말았던 겁니다. 제가 그 사람에 대해 갖고 있던 호의도 크게 훼손된 셈이죠.

베버 부인과 폰 토르바르트 씨가 자신감 과잉 때문에 과오를 저질렀다는 생각에는 굳이 이의를 말씀드리지 않겠지만, 부인은 이미 자유의 몸일 수가 없고, 특히 이런 문제에서는 완전히 후견인에게 맡겨놓아야 합니다. 그리고 후견인으로는(저에 대해서는 조금도 제대로 알고 있지 않았으므로) 굳이 저를 신용해야 할 의무도 없습니다. 그건 그렇다 하더라도, 문서로 의무를 지게 만들려고 한 것은 너무했습니다. 이는 부정할 수 없습니다. 특히 저는 아버지가 이 일을 아직 모르시고, 지금은 아버지에게 실토할 수도 없다고 했거든요. 그래서 그 사람이 좀 더 참고서 제 사정이 달라지길 기다려줬더라면, 저는 아버지께 모든 걸 써 보냈겠죠. 그랬으면 만사가 잘되었으리라 생각합니다.

하지만 이미 지난 일입니다. 그리고 사랑이 제 행위를 설명해줄 게 틀림없습니다. 하지만 폰 토르바르트 씨가 한 짓은 잘

못이었습니다. 그리고 이 사람과 베버 부인이 쇠사슬에 묶여 '젊은이 유혹자'라고 쓴 판자를 목에 매달고 거리를 쓸고 다닐 정도는 아닙니다.* 그건 너무나 극단적입니다. 저를 위해 그 집 문은 언제나 열려 있었다느니, 그 집에서는 제 어떤 행위든 허용되었다느니, 제게는 그러한 모든 기회가 부여되어 있었다는 등등, 설령 말 그대로라 하더라도 여기에 벌을 가하는 것 역시 너무나 이상한 일입니다. 그렇지 않았다는 건 새삼 말씀드릴 필요도 없습니다. 아버지가, 자신의 아들이 그런 식으로 그 집에 드나들고 있다고 생각하시는 건 아닐까 생각만 해도, 매우 슬픕니다. 그와 반대의 일을 믿어주십사 하는 것만큼은 말씀드려야겠습니다. 이 일은 이제 진저리가 납니다.

이제 클레멘티[이탈리아의 작곡가, 피아니스트, 악보 출판상, 피아노 제작자]에 대한 이야기인데, 이 사람은 반듯한 쳄발리스트입니다. 하지만 그뿐입니다. 오른손은 매우 활발하게 움직입니다. 이 사람의 주된 기능은 3도로 패시지를 치는 일입니다. 어쨌든 이 사람에게는 취미도 감정도 전혀 없고, 그저 기계적으로 칠 뿐인 인물입니다.

황제는, (저희들이 서로 한껏 겉치레 인사를 한 다음) 그 사람에게 연주를 시작하라고 했습니다. 클레멘티는 로마인이니까, "거룩한 가톨릭교회'라고 외친 다음 전주로 소나타를 하나 쳤습니다. 그러자 이번에는 황제가 저에게 "자 시작!' 하고 말씀하셨습니다. 저도 전주를 하고 나서 변주곡을 몇 개 쳤습니다. 그러자 대공비[마리아 페오도로브나]가 파이젤로[이탈리아의 작곡가로, 당시 대공비의 음악 교사였다]의 소나타(별 볼일 없는 작곡입니다)를 건네며, 그중에서 제가 알레그로를, 그 사람이 안단

테와 론도를 치게 했습니다.

다음에 우리 둘은 그중에서 하나의 테마를 잡아 2대의 피아노로 전개했습니다. 그때 묘하게도 제가 툰 백작 부인[편지 90]의 피아노를 빌려 쓰고 있었는데, 황제가 그렇게 말씀하셨으니 제가 혼자 칠 때만 사용했습니다. 그런데 어쩐 일인지, 또 한 대 쪽은 조율이 풀려 있는데다 건반이 세 개나 꼼짝도 하지 않았습니다. 그런 건 상관없다고 황제는 말씀하셨습니다. 저는 이렇게 생각하고 있습니다. 그것도 아주 좋은 방향으로 말이죠. 즉 황제는 음악에 관한 제 기술과 지식을 알고 있어서, 외국인을 좀 시험해보고자 했던 거라고.

어쨌든 저는, 아주 확실한 소식을 통해 황제가 대단히 만족해하셨다는 말을 듣고 있습니다. 황제는 저를 매우 주목해주셔서, 저와 은근히 여러 이야기를 하게 되었습니다. 제 결혼 이야기도 하셨습니다. 알 수는 없지만(어쩌면?) 아버지는 어찌 생각하십니까?

……

＊아버지가 그런 식으로 두 사람을 혼내는 게 좋겠다고 써 보낸 것이리라. 황제 요제프 2세의 명으로, 남녀 징역수는 함께 거친 마로 만든 옷을 입고, 머리를 짧게 깎고, 두 사람씩 쇠사슬에 묶여 길거리를 쓸게 했다고 한다.

125. 아버지에게

빈, 1782년 1월 30일

가장 좋아하는 아버지!

아주 급하게 씁니다. 지금은 밤 10시 반입니다. 토요일까지는 쓸 수가 없습니다. 하지만 꼭 필요한 걸 부탁드려야 하기 때문에 아주 조금밖에 쓸 수가 없으니 나쁘게 생각하지 말아주십시오. 그럼(다음에 주실 편지와 함께) 〈이도메네오〉[K 366]의 오페라 대본을(독일어 번역이 붙어 있든 그렇지 않든 상관없습니다) 보내주시길 부탁드립니다[이 오페라 대본은 이해 뮌헨에서 이탈리아어 판과 독일어 산문 번역이 붙은 이탈리아어 판, 두 종류가 나왔다]. ……제 발표회를 준비하기 위해 필요합니다. 발표회는 사순절의 제3일요일에 열립니다. 그래서 즉시 보내주셨으면 합니다.

오페라[〈유괴〉 K 384]는 잠자고 있는 게 아닙니다. 글루크[편지 60]의 큰 오페라[〈타우리스의 이피게니아〉와 〈알체스테〉]를 위한 것과, 가사 중 꼭 고쳐야 할 부분이 많기 때문에 늦어지는 겁니다. 하지만 부활절이 지나면 곧 상연될 겁니다[그 초연은 7월 16일에 가서야 간신히 열렸다].

이제는 펜을 놓아야 합니다. 다만, 다음 일만큼은(이걸 쓰지 않았다가는 안심하고 잘 수 있을 것 같지 않으니까요). 제가 사랑하는 콘스탄체가 그런 심한 생각을 할 거라곤 생각하지 말아주십시오. 저는 그런 심보의 여자를 사랑하는 짓은 할 수 없다는 걸 꼭 믿어주시겠죠. 그 사람과 저는 둘 모두 어머니의 계획에

대해 진작부터 눈치채고 있었습니다. 어머니는 매우 낙담하시 겠죠. (우리가 결혼하고 나면) 그 댁에서 살게 하고 싶었기 때문 입니다(하숙시키는 방이 있으니까요). 하지만 그렇게 할 수는 없 습니다. 저는 결코 그렇게 할 생각이 없고, 저의 콘스탄체는 더 더욱 그러길 바라지 않습니다. 그러기는커녕, 그 사람은 어머 니에게 얼굴을 좀처럼 보여주지 않을 생각입니다. 그리고 저도 그렇게 되지 않도록 가능한 한 노력하겠습니다. 우리는 아버지 를 알고 있습니다. 가장 사랑하는 최고인 아버지, 저는 아버지 가 그 사람을 만나고, 아버지의 사랑을 받기 위해 속히 그곳에 갈 일만을 바라고 있습니다. 사실, 아버지는 마음씨 고운 사람 을 사랑하는 분이라는 걸, 저는 알고 있습니다.

126. 누나에게

빈, 1782년 2월 13일

…… 9시부터 1시까지는 레슨이 있고, 그러고 나서 식사를 해요. 손님으로 초대되어 갔을 때는 그렇지 않지만, 여느 경우 에는 식사가 2시 아니면 3시가 되죠. 예를 들면 오늘과 내일은 치치 백작[헝가리의 고관]과 툰 백작 부인[편지 90] 댁으로 불 려갔는데, 저녁 5시나 6시 이전에는 아무 일도 할 수 없거든 요. 때로는 발표회 때문에 방해받기도 해요. 그런 경우가 아니 면 9시까지 작곡을 해요. 그리고 사랑하는 콘스탄체 네로 가요.

결혼, 부자간의 갈등 **293**

하지만 그곳에 가면, 모처럼 만나는 즐거움도 장모님의 가시 돋친 말 때문에 상당히 깨지곤 해요. 그 이야기는 다음 편지로 아버지에게 설명할 생각이고요. 이런 일 때문에 그 사람을 하루바삐 해방하고 구조해야겠다고 바라고 있는 것이죠[이 생각이 모차르트에게 고정관념으로 자리 잡은 듯하다, 편지 121].

10시 반이나 11시에 집에 돌아와요. 장모님에게 한 방 먹느냐, 아니면 저에게 이를 참아낼 힘이 있느냐에 따라 결정돼요. 불시에 발표회가 열린다든지, 이곳저곳으로 불려 가느냐 아니냐는 불분명해서, 밤에 하는 작곡은 어찌 될지 모르기 때문에 (특히 일찍 귀가했을 때는) 자기 전 얼마간이라도 쓰려고 해요. 그러다 보면 때로는 1시까지 정신없이 쓰게 되고요. 그러고는 6시에 다시 일어나요.

가장 사랑하는 누나. 내가 가장 사랑하는 최고인 아버지와 누나를 잊어버리는 일이 있으리라고 생각한다면, 그렇다면…… 아니 그만해야지! 하느님이 알고 계세요. 그것만으로 나는 충분히 위로가 되어요. 만약 내가 그런다면 하느님의 벌을 받겠죠!

127. 아버지에게

<p align="right">빈, 1782년 4월 10일</p>

가장 좋아하는 아버지!

이달 2일의 편지에 따르면 모든 걸 무사히 받으셨다죠. 아버지는 시곗줄과 담뱃갑, 누나는 2개의 모자를 모두 마음에 들어 하셨다니 기쁘게 생각합니다. 담뱃갑도 시곗줄도 제가 산 게 아니라, 모두 사파리 백작[훗날 모차르트의 아들 프란츠와 친교가 있었던 빈첸츠 사파리의 친척(아버지?)]이 보내주신 겁니다. 사랑하는 콘스탄체에게는 두 분의 안부 말씀을 전했습니다. 콘스탄체는 그 답례로 아버지 손에 키스를, 누나에게는 마음으로부터의 포옹을 보내며, 두 분의 친근한 벗이 되길 바라고 있습니다. 2개의 모자를 마음에 들어 했다는 이야기를 했더니 그 사람은 매우 기뻐했습니다. 그 사람의 소망이었으니까요.

장모님에 대한 부언, 그러니까 술을 즐긴다, 그것도 보통 부인네들에게 허용되는 이상으로 마신다는 것만큼은 참말입니다. 하지만 곤드레만드레 취한 모습은 아직 본 적 없습니다. 봤다는 소리를 했다가는 거짓말이 됩니다. 딸들은 물 이외에는 아무것도 마시지 않습니다. 그리고 장모님이 딸들에게 포도주를 억지로 마시게 해도, 그렇게 마음대로 안 됩니다. 그 때문에 종종 대판 싸움이 벌어지기도 합니다. 그런 일로 다투는 어머니를 상상하실 수 있겠어요?

제가 분명 황제 밑에서 일하게 되리라는 소문에 대해 쓰셨는데, 그런 일을 제가 알려드리지 않았던 이유는 저도 전혀 몰랐기 때문입니다. 여기서도 온 거리에 그런 소문이 파다하고, 이미 많은 사람들이 제게 축하의 말을 건넨 건 분명합니다. 그리고 황제께서 계신 곳에서도 그런 이야기가 돌고, 황제가 그렇게 생각하고 계시다는 걸 저는 기꺼이 믿고 싶습니다. 하지만 오늘날까지 저는 한마디도 듣지 못했습니다. 황제께서 그런

생각을 하고 계시다는 데까지 와 있다는 이야기니까, 제가 그 때문에 한 발짝이라도 내디딘 것도 아닙니다. ……제 쪽에서 아무 짓도 하지 않고서 그런 지경까지 온 만큼, 그대로 결말이 날지도 모릅니다. 제가 직접 움직이게 되면 그만큼 급료가 줄 어듭니다. 그러지 않아도 황제는 인색하다니까 말이죠. 황제가 저를 고용할 생각이시라면 이에 합당한 액수를 지불해줘야 합 니다. 황제를 섬긴다는 명예만으로는 제게는 불충분합니다. 황 제가 1000플로린을 지급하고 어떤 백작이 2000플로린을 지불 하겠노라고 제의한다면, 저는 황제 쪽에 대해서는 공손하게 사 퇴하고 백작 쪽으로 갈 겁니다. 아주 당연한 일입니다. ……저 는 일요일마다 12시에 스비텐 남작[마리아 테레지아의 시의의 아 들]에게 가는데, 그곳에서는 헨델과 바흐 이외의 것은 전혀 연 주하지 않습니다.

저는 바흐의 푸가를 수집하고 있습니다. 제바스티안의 것만 이 아니라 에마누엘과 프리데만 바흐, 그리고 헨델의 것도요. 그리고 제게는 이[한 단어 결손]만이 빠져 있습니다. 그리고 저 는 남작에게는 에벌린[오스트리아의 작곡가, 잘츠부르크의 악장] 의 것도 들려주고 싶습니다. 영국의 바흐*가 별세했다는 사실 은 알고 계시겠죠. 음악계로서는 아쉬운 일입니다!

* 대 바흐의 아들 중 한 사람. 요한 크리스티안, '런던의 바흐'라 불리기 도 했다. 1764년 모차르트가 런던을 방문했을 때 따뜻하게 맞이해주 었다. 바흐의 다른 아들 에마누엘, 프리데만과 모차르트는 서로 알지 못했다.

128. 누나에게

빈, 1782년 4월 20일

가장 사랑하는 누나에게!

내가 사랑하는 콘스탄체가 마침내 그 상냥한 마음의 충동에 따라, 내가 사랑하는 누나에게 편지를 쓸 용기를 냈어요. 부디 (나는 그 따뜻한 사람의 이마에 떠오르는 기쁨을 보고 싶어서, 정말로 그러길 바라고 있는데) 부디 답장을 써주세요. 그때 그 편지를 나에게 보내는 편지에 동봉해주면 좋겠네요. 이런 글을 쓰는 이유는 오직, 그 사람이 누나에게 편지를 보냈다는 사실을 장모와 자매들에게 숨기고 싶다는 걸 알리려는 거예요.

전주곡하고 3성 푸가[피아노를 위한 전주곡과 푸가 C장조 K 394(383a)]를 동봉해 보낼게요. 금방 답장을 보내지 않은 것도 바로 이게 원인이었어요. 자잘한 음표를 쓰느라고, 더 빨리 완성할 수가 없었으니까요. 엉성하게 쓰고 말았네요. 전주곡 쪽이 먼저고 여기에 푸가가 계속되는 거죠. 하지만 이런 식으로 된 이유는, 이미 일찌감치 작곡해놓았던 푸가를 전주곡을 생각하는 사이사이에 사보했기 때문이에요. 매우 자잘하게 써 있으니까, 읽을 수 있다면, 그리고 마음에 들면 좋을 텐데.

이 푸가가 태어난 원인은, 실은 내가 사랑하는 콘스탄체예요.* 내가 일요일마다 방문하는 판 스비텐 남작이 헨델하고 제바스티안 바흐의 전 작품을(내가 그걸 한 번씩 남작에게 연주해서 들려준 다음) 나에게 집으로 가져가게 했어요. 콘스탄체가 그 푸가를 듣더니 흠뻑 빠져버려서, 이제는 푸가 말고 다른 것은,

특히 (이런 종류로서는) 헨델하고 바흐 말고는 아무것도 들으려 하지 않는 거예요. 그래서 내가 때때로 즉흥으로 푸가를 쳐서 들려줬더니, 아직 그런 걸 작곡한 적이 없냐고 묻더군요. 그렇다고 대답했더니, 음악 가운데서 가장 정교하고 가장 아름다운 이런 곡을 작곡하려고 하지 않았느냐고 마구 흥을 보더라고요. 그러고는 푸가를 하나 작곡해줄 때까지 졸라댄 거죠.

이렇게 해서 나온 곡이예요. 너무 빨리 치지 않게 하기 위해 일부러 안단테 마에스토소라고 써놓았죠. 푸가는 천천히 치지 않으면 들어오는 주제를 확실하게 알아들을 수 없고, 그러면 아무런 효과가 없게 돼요. 나는 기회를 잡아 다섯 곡을 작곡해서 판 스비텐 남작에게 넘겨줄 생각이예요[실행되지는 않았다]. 남작은 숫자는 적지만, 가치로 치자면 참으로 대단한 보배라고 할 만한 악보를 갖고 있어요. 그런 연유가 있으니, 제발 약속을 지켜서 이걸 아무한테나 보여주지는 말아요……

* 푸가가 콘스탄체 덕분에 나왔다고 쓴 이유는, 아마도 아버지와 누이에게 콘스탄체에 대해 좋은 인상을 남기려는 애처로운 거짓말일 것이다.

128 a. 콘스탄체 베버가 덧붙인 글

가장 친애하는, 그리고 가장 소중한 벗에게!
아직 뵙지는 못했지만, 모차르트라는 이름을 가진 저로서는

매우 소중한 분과 하다못해 편지로라도 말을 건네보고자 하는 소망이 컸습니다. 때문에 이처럼 감히 펜을 들어도 나쁘게 생각하시지 않으리라고 동생분이 보증해주지 않았다면(가장 친애하는 벗인 당신!), 저는 결코, 편지를 드려야겠다는 제 욕구와 바람에 이처럼 확연히 몸을 맡길 정도로 대담해지지 못했으리라 생각합니다. 제가 아직 뵙지도 못한 처지에, 오로지 저 훌륭한 동생의 누님이라는 사실만으로도 무엇보다도 소중한 분이라 생각하고 흠모하면서, 간절히 우정을 소망한다는 등의 말씀을 과감하게 드려도 노하지 않으시겠습니까? 자랑은 아니지만 저는 어느 정도는 그러기에 걸맞은 사람이며, 앞으로도 완전히 그럴 만한 사람이 되도록 노력하겠습니다! 이쪽에서 우정을 (아주 오래전부터 마음속으로 은근히 바라 마지않았습니다만,) 제의해도 괜찮을까요? 정말로 괜찮겠죠! 그러길 바라면서, 언제까지나 순종하는

종이면서 벗인
콘스탄체 베버

가장 친애하는, 가장 소중한
벗에게.
부디 아버님께 저로부터 손등에 키스를!

콘스탄체가 난네를에게 덧붙여 쓴 이 편지는 모차르트의 자연스럽고 진솔한 문체와 크게 대조된다. 당시 일반적으로 쓰이던 일종의 문체라곤 하나, 아주 완곡할 뿐 이렇다 할 내용은 없다.

129. 콘스탄체 베버에게

빈 1782년 4월 29일

가장 사랑하는 최상의 친구여!

이런 호칭을 써도 아마 틀림없이 용서해주시겠죠? 내가 이제 더는 당신의 친구여서는 안 된다거나, 당신은 이제 나의 친구가 아니라고 할 정도로 나를 미워하지는 않겠죠. 설령 당신이 이젠 친구가 아니라고 하더라도, 지금까지의 습관으로 당신을 좋게 생각하는 일까지는 도저히 말릴 수는 없겠죠. 오늘 나에게 한 말을 잘 생각해보세요. 당신은(내가 그처럼 바랐는데도) 세 번이나 거절했고, 나하고는 더는 아무런 관계를 갖고 싶지 않다고 얼굴을 맞대고 말했어요. 나는 사랑하는 사람을 잃게 되는 상황에 당신만큼 무신경하지도 않고, 당신의 거절을 곧이곧대로 받아들이기에는 당신을 너무나 사랑하고 있습니다.

그러니 이 불유쾌한 일에 대한 원인 전체를, 제발 다시 한 번 깊이 생각해봐주세요. 그 원인이란, 당신이 자매들에게 그것도 내 면전에서 아무 생각도 없이 태연스럽게, 내가 매력적인 남성이 되도록 힘을 불어넣었다고 한 말에 내가 줄곧 신경이 쓰였다는 데 있습니다. 그건 체면을 중히 여기는 부인네들이 할 소리는 아닙니다. 남들이 모인 곳에서는 다른 사람들과 똑같이 행동하자는 주의는 매우 훌륭합니다. 하지만 그런 때에는 여러모로 다른 일도 생각해야 합니다. 좋은 친구와 친지들만 모인 곳이라든지, 자신이 아직 어린지 아니면 이제 적령기의 아가씨인지, 특히 자신은 약속이 되어 있는 몸이라든지, 실제로 [발트

슈테텐] 남작 부인*이 그 자리에 있었더라면 이야기가 아주 달라졌겠죠. 그분은(더는 자극할 수 없는) 헐어빠진[이미 38세, 당시 평균수명보다 나이가 많음] 부인네인데다 대체로 이러니저러니 말이 많은 사람이니까 말이죠.

가장 사랑하는 벗이여, 설령 당신이 내 아내가 되지 않겠다고 생각하더라도, 나는 당신이 지금과 같은 생활을 계속하게 하지는 않을 겁니다. ……하지만 이미 지난 일입니다. 그리고 당신이 그 당시의, 조금 사려가 모자랐던 당신의 행위를 약간만 고백했더라면 모든 게 원래대로 되어 있었을 겁니다. 그리고 원상으로 돌아가길…… 가장 사랑하는 벗이여, 당신이 언짢게 생각하지 않는다면 말이죠. 이런 일만 보더라도, 내가 얼마나 당신을 사랑하고 있는지 알 수 있겠죠. 나는 당신처럼 화가 나 있지 않습니다. 깊이 생각하고 느끼고 있답니다. 당신도 그렇게 느껴주세요! 그렇게 하면, 콘스탄체는 나의 정숙하고 착실하며 이해심 많은, 그리고 성실한 연인이라고 오늘 안으로 차분하게 말할 수 있다는 걸 나는 확실히 알거든요. 당신에 대해 좋게 생각하고 있으며 정직한,

<div align="right">모차르트</div>

*마르타 엘리자베트 폰 발트슈테텐. 오스트리아의 피아니스트이자 모차르트의 후원자 가운데 한 사람. 특히 이번 결혼 문제에서는 모차르트에게 힘이 되었으며, 아버지 레오폴트와도 편지를 주고받았다.

130. 아버지에게

가장 좋아하는 아버지!

저의 오페라[〈유괴〉, K 384]가 호평받았다고 알려드린 지난번 편지를 분명 받으셨으리라 생각합니다. 어제 두 번째 상연이 있었는데, 첫날 저녁 이상으로 지독한 음모*가 꾸며져 있었다는 걸 상상하실 수 있습니까? 제1막은 시종 혼란 상태였지만 그래도 아리아를 부르는 도중에 큰 소리로 외치는 브라보까지는 막을 수가 없었습니다. 그래도 저는 마지막 곡인 3중창[제7곡]에 희망을 걸고 있었건만, 운수 사납게도 피셔[오스민 역, 편지 110]가 실수를 하고, 그 바람에 다우어[편지 110](페드릴로)도 실수를 했고, 아담 베르거[벨몬테 역, 편지 110] 혼자 모든 걸 덮어줄 수도 없었죠. 그 바람에 효과가 아주 시들해져서, 이번에는 앙코르도 받지 못했습니다.

저는 아담 베르거와 마찬가지로 분별을 잃을 만큼 화가 나서, 앞으로는 (가수들이) 미리 제대로 연습하지 않으면 오페라를 상연하지 않겠다고 말했습니다. 제2막에서는 2개의 2중창[제9곡, 제14곡]이 첫날과 마찬가지로, 그리고 벨몬테의 론도 '기쁨의 눈물이 흐를 때'[제15곡]가 앙코르를 받았습니다. 극장은 첫날 이상으로 관객이 많았습니다. 전날에는 아래층 상석과 3층의 칸막이 석은 매진되고, 박스석도 금방 가득 찼습니다. 극장은 그 이틀 동안 1200플로린의 수입이 들어왔습니다.

여기에 원보와 대본 두 권을 동봉합니다.

그 가운데는 삭제한 곳이 많은 걸 보시게 될 텐데, 이곳에서는 총보가 금방 복사된다는 사실을 알고 있었기 때문에 제 악상을 생각나는 대로 끄적거려놓고서, 사보를 위해 내놓을 때 비로소 여기저기 고치기도 하고 줄여놓기도 했기 때문입니다. 보시는 바와 같은 꼴로 상연되는 거죠. 여기저기 트럼펫과 팀파니, 플루트, 클라리넷, 터키 음악이 빠져 있는데, 오선지가 그렇게 되어 있는 종이를 구할 수가 없어서 다른 종이에 써놓았기 때문입니다. 아마 사보하는 집에서 잃어버린 거겠죠. 발견되지 않았다는 겁니다. 제1막은(어디론가 가져가게 하려 했을 때) 재수 없게도 진흙탕에 떨어뜨렸거든요. 그래서 이렇게 더러워진 겁니다.

이제는 일거리를 많이 떠안고 있습니다. 내주 일요일까지는, 제 오페라를 취주악으로 편곡해야 합니다[이는 실현되지 않았고 모차르트의 희망사항으로 끝난 듯하다]. 그러지 않았다가는 누군가가 앞질러서 저 대신 돈을 벌게 됩니다. 게다가 새 교향곡도 하나 써야 합니다[이것이 이른바 〈하프너 심포니〉 K 385가 된다]. 어떻게 그런 일을 다 할 수 있을까요!

그런 오페라를 취주악으로 고치는 일이 얼마나 어려운지 아버지는 못 믿으시겠죠. 취주악기에 제대로 들어맞으면서도 효과가 살아 있도록 하는 것 말입니다. 그래서 밤 시간은 그걸 위해 사용해야 합니다. 그러지 않았다가는 아무것도 못합니다. 그리고 가장 사랑하는 아버지, 이 작품은 아버지에게 바칩니다. 우편물을 보낼 때마다 무엇인가를 보내겠습니다. 그리고 가능한 한 빨리 일을 하겠습니다. 서두르기는 하겠지만 가능한 좋은 걸 만들 겁니다.

방금 치치 백작[편지 126]에게서 심부름꾼이 왔는데, 함께 마차로 락센부르크[편지 95]에 가지 않겠냐며, 카우니츠 후작[오스트리아의 재상]을 소개하겠다고 합니다. 옷을 갈아입어야 하기 때문이 끝마쳐야 합니다. 외출할 생각이 없을 때면 언제나 평복 차림으로 있어서요……

* 〈후궁으로부터의 유괴〉 K 384의 초연은 7월 16일에 부르크 극장에서 상연되었다. 빈의 극장에 으레 따르곤 했던 '음모'가 있었지만, 그 상황을 알리는 모차르트의 편지는 실종되어서 상세한 내용은 알 수 없다.

131. 아버지에게

빈, 1782년 7월 27일

가장 좋아하는 아버지!

최초의 알레그로[〈하프너 심포니〉 K 385]밖에는 보여드리지 못해 깜짝 놀라셨죠. 하지만 어쩔 도리가 없었습니다. 급하게 세레나데[K 388(384a)]를 하나 단순히 취주악용으로(아니면 아버지를 위해서도 사용할 수 있었겠지만) 쓸 수밖에 없었기 때문인데, 31일 수요일에는 [〈하프너 심포니〉*의] 2개의 미뉴에트와 안단테와 종곡(終曲)을, 가능하다면 행진곡도 보내겠습니다. 할 수 없는 경우에는 하프너 음악[〈하프너 세레나데〉 K 250 (248b)]을 위해 쓰인 행진곡[K 249](이것은 그리 알려져 있지 않습니다)

을 사용해주셔야 합니다. 이 곡은 아버지가 좋아하시는 D장조로 작곡했습니다.

제 오페라[〈유괴〉 K 384]는 모든 난네를에게 경의를 표해 [7월 26일은 안나의 날, 즉 난네를(=안나)의 성명축일이다] 어제 세 번째로 상연했는데, 대단한 갈채를 받았습니다. 극장은 엄청나게 더웠는데도 또다시 터져 나갈 것 같은 만원이었습니다. 다음 금요일에 다시 한다고 하는데, 저는 이에 대해 항의했습니다. 이 오페라를 엉망진창으로 만들고 싶지 않아서입니다. 세상 사람들은 이 오페라에 열광하고 있다고 할 수 있고. 이처럼 갈채를 받는 것은 역시 기분이 좋은 법입니다. 오페라의 원보(原譜)를 확실히 받으셨으리라 생각합니다.

가장 사랑하는 아버지! 제발, 제가 사랑하는 콘스탄체와 결혼할 수 있게 동의해주십시오. 단순히 결혼을 위해서만이라고 생각하지 말아주세요. 그것만을 위해서라면 저는 기꺼이 기다리겠습니다. 하지만 저는, 그게 제 명예, 제 연인의 명예, 그리고 제 건강과 마음의 상태를 위해 꼭 필요하다는 걸 알고 있습니다. 제 마음은 차분해지지 않고 머리는 자꾸만 혼란해집니다. 이런 상황에서 어찌 세련된 생각을 하거나 쓸 수가 있겠습니까? 원인이 어디에 있는 것일까요?

웬만한 사람들은, 우리가 이미 결혼했다고 생각하고 있습니다. 장모님은 그래서 뾰루퉁하게 화가 나 있고, 애처로운 딸은 저와 마찬가지로 죽을 만큼 고뇌하고 있습니다. 이런 일은 알고 보면 아주 쉽게 불식할 수 있습니다. 저를 믿어주시길 바랍니다만, 여러모로 격식 높은 빈에서도 다른 어떤 고장에서보다도 편하게 살 수 있습니다. 다만 그건 가계와 씨름하기에 달

려 있습니다. 그런 일은 젊은 남자, 특히 사랑에 빠진 인간에게
는 결단코 해낼 수 있는 일이 아닙니다. 제가 선택한 아내와 결
혼하는 인간이라면 행복해집니다. 저희들은 조용히 살 것입니
다. 그렇게만 해도 역시 즐거움은 있습니다. 염려하지 마십시
오. 제가 바로 병이 들더라도(그런 일은 일어나지 않길!) 내기해
도 좋습니다만, (특히 결혼해 살고 있으면) 귀족 중에서도 최고위
층 사람들이 저희를 든든히 지켜주시리라 생각합니다. 자신 있
게 말할 수 있습니다. 저는 카우니츠 후작이 황제와 막시밀리
안 대공에게, 저에 대해 무엇이라고 했는지 알고 있습니다.

최상의 아버지, 동의해주실 것을 진정으로 기다리고 있겠습
니다. 꼭 동의해주시리라 생각합니다. 제 명예와 평안이 모두
여기에 달려 있습니다. 아내를 대동한 자식을 포옹하는 기쁨을
너무 미루어놓지 말아주십시오.

......

* 〈하프너 심포니〉는 원래의 사용 목적 때문에 오래된 세레나데 형식
을 취하고 있어서, 행진곡에서 시작해 2개의 미뉴에트를 포함하고
있었다. 모차르트가 1783년에 빈에서 연주했을 때, 행진곡과 하나의
미뉴에트를 생략하면서 통상적인 4악장 형식으로 고쳐놓았다.

132. 아버지에게

빈, 1782년 7월 31일

......

26일자 편지를 오늘 받았습니다. 그런데 제 오페라[〈유괴〉 K 384]가 호평이었다고 알려드린 편지에 대한 답장이라곤 도저히 상상도 할 수 없을 정도로, 정이 담기지 않은 쌀쌀한 편지였습니다. 아버지는 (제 느낌으로 판단하건대) 빈에서(단순하게 '호평이었다' 정도가 아니라), 누구나 더는 다른 걸 들으려 하지 않겠다는 듯 대소동이 벌어지고, 극장을 언제나 가득 채워놓은 아들의 작품을 한시바삐 보고 싶은 나머지 보퉁이를 여는 손도 들떠 있었으리라 생각합니다. 어제 4번째 공연이 열렸고 금요일에도 또다시 열립니다. 하지만 아버지에게는 그럴 [편지를 쓸] 틈이 없으셨던 거겠죠……

세상 사람들 모두, 제가 큰소리를 치거나 비판하기 위해 음악의 선생님들과 다른 사람들을 적으로 돌려버렸다고 수군거리고 있다고요? 어떤 세상 말입니까? 잘츠부르크라는 세상이겠죠. 이쪽 사람들이라면, 으레 그 상반된 상황을 보거나 듣고 있겠죠. 그걸 제 답이라고 해두겠습니다. 그동안 저의 지난번 편지를 받으셨으리라 생각합니다. 그리고 다음 편지에서는 제 결혼에 동의해주시리라 확신합니다. 아버지가 여기에 이의를 제기할 일은 없을 테니까요. 아니, 실제로 없습니다! 지금까지의 편지로도 알 수 있습니다. 그 사람[콘스탄체 베버]은 훌륭한 부모에게서 난 정직하고 착실한 딸입니다. 저는 그 사람을 먹여살릴 수 있습니다. 우리는 사랑하고 있습니다. 그리고 서로를 원하고 있습니다. 아버지가 지금까지 저에게 써 보내신 일, 물론 앞으로 쓰시는 내용이 모두 호의에서 나온 조언일 뿐 그 이외는 아무것도 아니라고 말씀하십니까! 그게 얼마나 훌륭하

고 친절한 것이든, 한 여자하고 여기까지 와버린 인간에게는 도무지 합당하지가 않습니다. 그러니까, 더는 미루어놓을 일이 아닙니다. 오히려 자신을 반듯하게 정비하고 성실한 남자가 되어야죠! 그렇게 하면 하느님께서는 언제나 보답해주시겠죠. 저는 자신을 비난할 만한 일은 일절 하지 않으려고 합니다.

......

133. 발트슈테텐 남작 부인[편지 129]에게

빈, 1782년 8월 4일보다 조금 전

존경하는 남작 부인님!

제 악보를 베버 부인의 하녀를 통해 받고서, 영수증을 써야 하는 처지가 되었습니다. 하녀가 저에게 귀띔한 일입니다만, 그 가족 전체로서는 수치스러운 일이니까 설마하니 그런 일은 없으리라 생각합니다만, 그 어리석은 베버 부인을 알고 있는 만큼 어쩌면 그럴 수도 있겠구나 하는 생각이 듭니다. 그래서 걱정이 됩니다. 조피[콘스탄체의 여동생]가 울면서 오기에 하녀가 왜 그러느냐고 물었더니, "모차르트에게 살짝 말해서, 콘스탄체를 집으로 돌려보내도록 부탁해줘. 어머니가 무작정, 경찰관을 시켜 데려올 생각이니까"라고 했답니다. 여기서는 경찰관이 어느 집에든 갑자기 들어갈 수 있는 겁니까? 그건 아마도 그 사람을 집으로 불러들이기 위한 계략에 지나지 않겠죠.

하지만 만약 그런 일이 벌어질 기색이 있다면 내일 아침에라도, 아니, 가능하면 오늘 중에라도 콘스탄체와 결혼하는 것보다 나은 수단은 없으리라 생각합니다. 제 사랑하는 사람에게 그런 수치스러운 꼴을 당하게 하고 싶지 않습니다. 그리고 저의 아내가 되고 나면 그런 일이 일어날 리도 없으니까요. 조금 더 말씀드린다면, 토르바르트[편지 122] 씨가 오늘 저를 불러서 그리로 가게 되어 있습니다. 부인께 호의 어린 조언을 부탁드립니다. 그리고 저희들 가련한 자를 위한 원조를 부탁드립니다. 저는 늘 집에 있습니다. 손등에 1000번의 키스를.

은혜에 깊이 감사하고 있는

W. A. 모차르트

서둘러 덧붙입니다만, 콘스탄체는 아직 아무것도 모릅니다. 폰 토르바르트 씨는 부인 댁으로 가셨을까요? 저희 두 사람이 오늘 식후에라도 그분을 찾아뵐 필요가 있을까요?

콘스탄체는 어머니로부터 도피해, 모차르트 후원자의 한 사람인 발트슈테텐 남작 부인 집에 가 있었다. 폰 토르바르트는 콘스탄체의 후견인으로, 7월 29일에 모차르트와 콘스탄체의 결혼 허가를 관청에 신청, 8월 3일에 약혼하고 4일에 혼례가 치러졌다. 아버지 레오폴트의 동의는 그 뒤 간신히 도착했다.

134. 아버지에게

빈, 1782년 8월 7일

아버지의 아들이 나쁜 짓을 할 수 있는 인간이라고 믿으셨다면, 아들에 대해 대단히 잘못 생각하신 셈입니다.

사랑하는 콘스탄체는 이제(감사하게도) 제 진짜 아내가 되었습니다만, 제 형편에 대해, 그리고 제가 아버지에게 어느 정도로 기대할 수 있는지 그 모두를 오래전부터 제게 들어 알고 있습니다. 하지만 저에 대한 그 사람의 우정과 사랑은 아주 컸으므로, 기꺼이, 최대의 기쁨을 갖고 자신의 전 생애를 제 운명에 바쳤습니다. 저는 아버지 손에 키스를 하고, 아들이 아버지에게 감지할 수 있는 온갖 다정함과, 말할 수 없는 너그러움으로 보내주신 동의와 축복에 대해 감사 말씀을 올립니다.

실은 그런 점을 완전히 기대하고 있었답니다! 사실 이런 행동에 대해 무엇이라고 말하며 반대하실지, 제가 충분히 알고 있다는 걸 아버지는 알고 계셨기 때문입니다. 하지만 또한, 제가 양심과 명예를 훼손하는 일 없이는 다른 행동을 취할 수 없었다는 것 또한 알고 계셨기 때문입니다. 그래서 저는 그것[아버지의 동의]을 완전히 기대하고 있었습니다! 그래서 사실 우편이 오는 날을 이틀이나 허송하며 편지를 기다렸고, 교회에서의 혼례를 (답신을 통해 뜻을 분명히 알게 될 터인) 그날로 정해놓았고, 아버지의 동의를 틀림없이 받을 수 있으리라 안심하고, 하느님의 이름으로 사랑하는 사람과 하나가 되었습니다. 그 이튿날 편지를 두 통 동시에 받았습니다. 이제는 다 지나간 일입

니다! 이제 와서는 다만 아버지의 부성애에 지나치게 허겁지 겁 기댔던 데 대해 용서를 빌 뿐입니다. 이처럼 솔직하게 고백 한다는 점만 보더라도, 아버지는 제가 진실을 사랑하고 거짓을 혐오한다는 새로운 증거를 얻으셨을 테죠.

제 사랑하는 아내는 다음 우편의 날에, 가장 사랑하는 최고 인 시아버지가 아버지로서 축복해주시길, 그리고 사랑하는 시 누이가 더할 나위 없이 귀중한 우정을 앞으로 계속 유지해주 시길 부탁드리겠죠. 교회에서의 혼례에는 장모님과 막내 누이 [조피], 양쪽 후견인 겸 입회인으로서 폰 토르바르트 씨, 신부 쪽 입회인 폰 체트 씨(지방 최고 관리), 그리고 제 입회인으로서 기로프스키[빈의 외과의] 씨 말고는 없었습니다. 우리가 결합되 었을 때 아내도, 저도 울고 말았습니다. 모두들, 사제님까지도 감동해 울었습니다. 두 사람의 감동을 눈앞에서 봤으니까요.

혼례 축하연은 모두 폰 발트슈테텐 남작 부인이 준비해주신 만찬으로 진행되었는데, 실로 남작이라기보다는 군주에게나 어울리는 것이었습니다. 이제 저의 사랑하는 콘스탄체는 잘츠 부르크로 여행하는 일을 이전보다 백배의 낙으로 삼고 있습니 다! 그리고 맹세코, 맹세코 말씀드리지만 아버지가 그 사람을 보시면 제 행운을 틀림없이 기뻐해주실 겁니다! 제 눈과 마찬 가지로 아버지의 눈도 마음씨 좋고 정직하며 정숙하고 상냥한 아내가 바로 남편의 행복이라고 보신다면 말예요.

……저의 오페라[〈유괴〉 K 384]는 어제 다시(글루크[편지 69] 의 희망으로) 상연되었습니다. 글루크 씨는 대단히 칭찬해주었 습니다. 내일은 글루크 씨 댁에서 식사를 합니다.

135. 아버지에게

빈, 1782년 8월 17일

글루크 씨에 대해서는 저 역시, 아버지가 저에게 쓰신 것과 똑같은 생각입니다[이 내용은 알려져 있지 않다. 글루크가 죽고 나면 그 후임으로서 궁정 작곡가가 되고 싶다고 생각했던 것일까]. 하지만 좀 더 말씀드릴 게 있습니다. 빈의 높은 분한테(주로 황제를 가리키는 말입니다만), 제가 빈을 위해서만 살고 있다고 인식시키면 곤란합니다. 물론 이 세상 어떤 군주보다도 저는 그 황제를 섬기고자 합니다. 하지만 허리를 굽혀가면서까지 거둬주시길 바랄 생각은 없습니다. 저는 어느 궁정이 되었든 그곳의 명예가 될 만한 능력이 제게 있다고 믿습니다. 제가(아시는 바와 같이) 자랑으로 여기고 있는 사랑하는 조국 독일이 저를 채용하려 하지 않는다면(어쩔 수 없겠지만), 프랑스나 영국에 재능 있는 독일인 하나가 또 추가되는 결과가 될 겁니다. 그야말로 독일 국민의 불명예입니다. 아시는 바와 같이, 예술의 모든 분야에서 걸출한 사람이라면 으레 독일인이었습니다.

그러나 그런 사람들은 어디에서 행복을, 어디에서 명성을 발견했을까요? 그곳이 독일이 아니라는 것만은 분명합니다! 글루크 씨 그 사람조차도 말입니다. 그 사람을 거물로 만들어준 곳이 독일일까요? 유감스럽게도 아닙니다! 툰 백작 부인, 치치 백작, 판 스비텐 남작, 그리고 카우니츠 후작조차도, 황제가 이제는 재능 있는 사람들을 존중하지 않게 되었고 영지 밖으로 내팽개친다는 걸 매우 불만스럽게 생각하고 있습니다. 카

우니츠 후작은 제가 화제에 올랐을 때 막시밀리안 대공에게, "저런 사람들은 100년에 한 번밖에 태어나지 않는다. 저런 사람들을 독일에서 내쫓아서는 안 된다, 다행스럽게도 그런 사람들이 실제로 수도에 있는 경우라면 특히 그렇다"라고 말했습니다. 제가 카우니츠 후작 댁에 갔을 때, 후작이 얼마나 친절했고 얼마나 정중하게 대해줬는지 도저히 믿지 못하시겠죠. 게다가 후작은 마지막으로 "모차르트 씨, 이처럼 일부러 찾아와주셔서 고맙게 생각합니다⋯⋯"라고 하셨습니다. 툰 백작 부인, 판 스비텐 남작, 그 밖의 고귀한 분들이 저를 이곳에 잡아두기 위해 얼마나 애쓰고 계신지도 믿으실 수 없겠죠.

하지만 저로서는 그처럼 언제까지나 기다리고 있을 수는 없습니다. 그리고 실제로 그런 동정을 기대하고 있을 수도 없습니다. 무엇보다도 저는 (상대방이 설령 황제라 하더라도) 남의 은혜가 그처럼 필요하다고도 생각하지 않습니다. 제 생각으로는 이번 사순절에는 파리에 가기로 되어 있는데, 물론 전혀 의지할 데가 없는 건 아닙니다. 그 일로 이미 르 그로[편지 60] 씨에게 편지를 썼고 답장을 기다리는 중입니다. 여기서도 이 일을, 특히 고귀한 분들과 대화 같은 걸 할 때 말해두었습니다. 아시는 바와 같이 이런 일은 불쑥 발표하기보다는 이야기 중간에 말해두는 편이 훨씬 효과가 있는 법이죠. 콩세르 스피리퇴르와 콩세르 데 자마투르[편지 44]와 계약할 수 있다면(그때 가서도 제자가 없지는 않을 거고), 이제는 아내도 있으니 제자들을 한층 쉽게, 한층 열심히 봐줄 수 있습니다. 게다가 작곡 등도 있고요. 그러나 제게 가장 소중한 것은 오페라입니다. 요즈음은 매일 프랑스어 연습을 하고 있습니다. 게다가 이번에는 영어 쪽

도 벌써 세 번이나 레슨을 받았습니다. 석 달만 지나면 영국 책을 그럭저럭 읽고 이해할 수 있으리라 생각합니다.

그럼, 안녕히 계십시오.

모차르트는 외국어 공부를 그 뒤로도 계속했다. 특히 영어에 힘을 쏟았고, 나중에는 요한 게오르크 크로나우어라 하는 어학 교사에게 배웠다. 당시 영국으로의 연주 여행을 꿈꾸고 있었기 때문일 것이다. 그러나 그 계획은 가정 사정으로 실현되지 않았다.

136. 아버지에게

빈, 1782년 8월 24일

너무나 좋아하는 아버지!

아버지가 생각하신 일은, 제가 실제로 하고자 했던 것뿐 아니라 지금도 그렇게 생각하고 있는 것과 완전히 같습니다. 그리고 고백해야 할 진실이 있는데, 아내와 저는 매일매일 어떤 소식을 기다리는 중입니다. 우리가 계획하고 있던 여행을 시작할지 아니면 연기해야 할지가, 러시아 귀족들[대공 파벨 페트로비치 부처, 편지 110]의 도착 여부에 달려 있기 때문입니다. 그리고 지금까지 확실한 이야기는 전혀 듣지 못하고 있으니, 아버지에게는 이에 대해 아무 말씀도 드리지 못했습니다. 9월 7일에 온다는 사람이 있는가 하면, 결코 오지 않는다는 사람도 있습니다. 오지 않는다는 말이 맞다면 저희는 10월에 잘츠부르

크에 가 있겠죠. 하지만 만약 온다고 하면(제 가까운 친지들의 조언입니다만) 제가 이곳에 반드시 머물러야 합니다. 제 부재가 저의 적*들에게는 참 승리가 되고 저로서는 최고로 불리하게 될 테니까요! 그렇게 되면(아마도 그렇게 되리라 생각되지만) 베르텐베르크 공녀[황제 요제프 2세의 조카의 약혼자]의 선생으로 임명되더라도[편지 137], 잠시 허락을 받아 아버지를 찾아가 뵐 수 있으리라 생각합니다. 물론 이 계획을 연기해야 한다면 누구보다도 제 사랑하는 아내와 제가 유감스러울 겁니다. 우리들은 가장 사랑하며 최고인 아버지와 가장 사랑하는 누나를 포옹할 순간을 도저히 기다릴 수가 없을 정도니까요.

프랑스와 영국에 대해 하신 말씀은 아주 지당한 말씀입니다! 계획은 반드시 실행하겠지만 지금은 잠시 기다리는 편이 좋겠습니다. 그러는 동안 그들 나라에서 사정이 변할지도 모릅니다. 지난 화요일[8월 20일]에 제 오페라[〈유괴〉 K 384]가 (2주간 중단된 뒤) 다시 상연되어 대단한 갈채를 받았습니다. 교향곡[〈하프너 심포니〉 K 385]이 아버지의 기호에 맞는 작품이라고 하셔서 기쁩니다.

저는 귀족들이 나타나지 않길 바라고 있습니다. 어서 아버지 손에 키스하는 기쁨을 맛보고 싶습니다. 아내는 잘츠부르크 행을 생각할 때마다 기쁨의 눈물을 흘리고 있습니다.

안녕히 계세요.

* '나의 적'이 누구를 가리키는지는 알 수 없다. 편지 130에 〈유괴〉의 초연이 '음모' 때문에 엉망이 되었다고 적었는데, 이와 관계가 있는지도 모른다.

137. 아버지에게

빈, 1782년 8월 31일

너무나 좋아하는 아버지!

어떻게 제가 공녀[편지 136]의 선생님이 될 거라는 둥 자찬할 수 있는지 모르시겠다고요? 살리에리[편지 93 주**]에게는 도저히 공녀에게 피아노를 가르칠 힘이 없습니다! 그 사람은 기껏해야 남들과 함께 이 일을 놓고 나를 방해하기 위해 애쓸 뿐입니다. 그렇게 되지 말라는 법이 없습니다. 하지만 황제께서는 저를 알고 계십니다. 공녀는 지난번만 해도 기꺼이 제 지도 아래 공부하게 되어 있었습니다. 저도 알고 있는 내용인데, 공녀를 모시게 될 예정인 사람들 이름이 모두 기록된 명단에 제 이름도 올라 있다는 겁니다.

제가 몇 층에 살고 있는지 아직 알려드리지 않았다고요? 실은 쓴다고 쓴다고 하면서 놓쳐버렸는데, 이번에는 적습니다. 3층입니다. 하지만 장모님도 함께 살고 있는 게 아니냐고 생각하시게 된 연유를 저로서는 알 수 없습니다. 실제로 제가 아내와 그렇게 결혼한 것은 불쾌함과 갈등 속에서 살기 위한 게 아니라, 차분함과 상쾌함을 맛보기 위해서입니다! 그걸 실현하려면 그 집에서 떨어져 있는 것밖에는 별도리가 없었습니다. 우리는 결혼 이래 장모님을 두 번 방문했습니다. 두 번째 방문 때 또다시 다툼과 입씨름이 시작되어서, 아내가 불쌍하게도 울고 말았습니다. 저는 아내에게, 이제 돌아갈 시간이라고 말하며 그 싸움을 끝내게 했습니다. 그 이래로 우리는 다시는 가지

않았고, 앞으로도 장모님과 두 자매의 생일이나 성명축일이라도 되지 않는 한 다시는 가지 않을 겁니다.

138. 폰 발트슈테텐 남작 부인에게

빈, 1782년 9월 28일

......

이제, 시시한 이야기는 이 정도로 하고, 제가 극장에서 친 협주곡[아마도 피아노협주곡 K 176]에 관한 말씀인데, 6두카텐 이하로는 내놓고 싶지 않습니다. 대신 사보 비용은 제가 감당하겠습니다.

제 마음을 매우 설레게 하는 저 아름다운 빨강 프록코트* 때문에 부탁드리는데, 어디서 구하셨고 값은 얼마입니까? 저에게 정확히 알려주시지 않겠습니까? 실은 그 아름다움에 마음이 빼앗겨 가격에 대해 깜박하고 있었습니다. 그런 프록코트를 꼭 갖고 싶습니다. 그 옷이라면, 제가 오랫동안 마음에 품던 단추를 달더라도 보람이 있을 겁니다. 그 단추는, 제가 콜마르크트[빈 제1구에 있는 거리]의 [카페] 밀라니 맞은쪽 브란다우 단추 공장에서 제 옷에 달 단추를 고르면서 봤습니다. 진주조개인데, 둘레는 무엇인지 흰 돌로 에워싸고 한가운데에 아름다운 노랑 돌이 들었습니다. 진품이고, 아름답고, 좋은 것이라면 무엇이든 갖고 싶습니다! 하지만 힘없는 제가 그런 데에 주머

닛돈을 몽땅 털어놓으려 하고, 힘 있는 자가 그런 짓을 하지 않는다는 건 무슨 까닭일까요? 이런, 벌써 제 갈겨쓰기를 그만둘 시간이 지난 것 같습니다.

......

*당시 악장 복장이던 '붉은 프록코트'를 입은 모차르트의 14세 때 초상화는 사베리오 달라 로자의 작품이다. 1780~1781년의 요한 네봄크 델라 크로체 작인 〈모차르트 일가〉, 모차르트의 사후에 발견된 바르바라 크라프트의 작품인 초상화가 또 있다.

139. 폰 발트슈테텐 남작 부인에게

빈, 1782년 10월 2일

가장 사랑하는, 가장 선하신, 가장 아름다우신,
금을 씌우고, 은을 씌우고, 설탕을 뿌린,
가장 친애하는, 가장 존경해 마지않는,
　　　은혜 깊은 마님
　　　남작 부인이여!

여기에 공손히, 전에 말씀드린 론도[K 382, 피아노협주곡 K 175에 속하는]와 희가극 제2부[알 수 없음]와 이야기 소책자를 보내드립니다. 어제는 큰 실례를 했습니다! 제가 무엇인가 말씀드릴 일이 있는 듯한 기분이었건만, 저의 맹한 머리에 도저

히 떠오르지 않았습니다. 마님께서 아름다운 프록코트[편지 138] 건으로 여러모로 애써주셔서, 제게 한 벌을 약속해주신데 대한 감사 말씀을 올리는 일이었습니다. 하지만 그게, 제 버릇으로 머리에 떨어져주지 않았습니다[생각나지 않았다는 뜻]. 저는 음악이 아니라 건축학을 배우면 좋았을걸 하고 때로는 후회하기도 합니다. 머리에 아무것도 떨어지지 않게 하는 사람이 최고의 건축가라는 말을 곧잘 들었으니까요.

저는 아주 행복한, 그리고 동시에 불행한 인간이라고 할 수 있습니다. 마님들이 머리를 아름답게 굽이치게 하며 무도회에 나오시는 걸 보는 그때부터 불행해집니다! 그저 한숨을 쉬고 신음 소리를 낼 뿐입니다. 무도회에 있으면서도 저는 그때부터는 춤출 수가 없고 그저 튀기만 할 뿐이었습니다. 만찬 준비가 되고서도 도무지 먹히지 않고 우적우적 먹을 뿐이었습니다. 밤이면 또, 차분하게 편안히 자지 못하고 쥐처럼 잠들며 곰처럼 코를 골았습니다. 그리고(우쭐거리는 것은 아닙니다만) 마님들도 나름대로 저와 똑같았으리라 생각됩니다! 웃음이 나오십니까? 얼굴이 발갛게 달아오르십니까? 그렇습니다. 저는 행복합니다! 제 행운은 완성되었습니다. 아니, 아니, 제 어깨를 두드리는 것은 누구란 말입니까? 아차, 큰일 났다! 제 아내입니다. 좌우지간 이 사람은 이미 제 아내입니다. 놓아버려서는 안 됩니다! 이게 무슨 일입니까? 이 사람을 찬미하지 않으면 안 됩니다. 그리고 그게 참말이라고 생각하게 만들어야 하죠……!

140. 아버지에게

빈, 1782년 10월 12일

......

한 사람의 귀인을 모실 때(그 직함이 무엇이 되었든) 그 한 분을 모시고 부족분은 부업으로 확보할 필요가 없게 하려면, 그에 어울리는 보수를 받아야 합니다. 부족한 부분에 대해서도 마음을 쓸 필요가 있습니다. 아버지에게 이 글을 쓴다고 해서, 제가 남에게 이런 이야기할 정도로 바보라는 식으로 생각하지 말아주세요. 하지만 황제는 자신이 돈에 인색하다는 걸 스스로 느끼고 있고, 그래서 저를 피하고 있다는 걸 믿어주세요.

......

141. 아버지에게

빈, 1782년 10월 19일

......

러시아 궁정 사람들[편지 136]은 돌아갔습니다. 얼마 전 그 사람들을 위해 제 오페라가 상연되었습니다[〈유괴〉가 10월 8일에 상연되었다]. 그때 제가 피아노를 연주하고, 지휘하는 게 바람직하다고 생각했습니다. 졸음을 느끼고 있는 오케스트라의

잠을 깨우기 위해서 또한 (제가 이곳에 있는 이상) 이곳에 와 있는 손님들에게, 제가 이 작품을 낳은 인물이라는 사실을 알리기 위해서죠.

가장 사랑하는 아버지, 솔직히 고백하자면 아버지를 다시 만나 손등에 키스하는 일을 거의 기대할 수 없을 듯해요. 만나 뵙고 싶어서, 11월 15일 아버지의 성명축일까지는 잘츠부르크에 가 있고 싶었습니다. 하지만 이제부터 이곳은 최고의 계절이 시작됩니다. 귀족들은 시골에서 돌아와 레슨을 받습니다. 발표회도 시작됩니다. 12월 초까지는 아무래도 빈에 돌아가 있지 않으면 안 됩니다. 제 아내나 저나 그런 당황스러운 출발이 얼마나 힘들겠습니까. 우리는 사랑하는 아버지와 사랑하는 누나와 좀 더 여유 있게 함께 지내고 싶습니다! 그런데, 저희가 곁에 있는 기간은 오랜 쪽이 좋은지 짧은 쪽이 좋은지, 아버지 마음에 달려 있습니다. 저희들은 봄에라도 곁에 가서 지낼까 생각합니다만.

......

142. 아버지에게

빈, 1782년 12월 28일

가장 좋아하는 아버지!
지금 5시 반입니다만, 조촐한 음악회를 하기 위해 6시에 사

람들이 오게 되어 있어서 최대한 서둘러 써야 합니다. 대체로 매우 바쁘기 때문에 때로는 야단법석을 떨어야 합니다. 아침부터 2시까지는 계속해서 레슨을 위해 뛰어다닙니다. 그리고 식사입니다. 식후에는 무슨 일이 있건 제 불쌍한 위장에게 소화할 시간 1시간을 줘야 합니다. 그 뒤부터가 약간의 작곡이 가능한 유일한 저녁 시간입니다. 대체로 발표회에 불려가기 때문에 그조차 확고하지는 않습니다. 그런데 예약 연주회를 위한 [피아노] 협주곡*이 아직도 둘이나 모자랍니다. 완성된 협주곡은 어려운 것과 쉬운 것의 꼭 중간 정도인데, 매우 화려하고 귀에 기분 좋게 울립니다. 물론 공허한 작품으로 처져 있지는 않습니다. 이곳저곳에 음악을 아는 사람들만이 만족할 만한 부분도 있지만, 그렇다고 '음악통'이 아닌 사람들도 이유야 어찌되었든 틀림없이 만족할 만합니다. 입장권은 현금 6두카텐입니다. 인쇄되어 나와 있어야 할 저의 오페라[〈유괴〉]의 피아노 발췌도 이제부터 완성해야 하는데,** 동시에 매우 어려운 걸 작곡하고 있습니다. 지브롤터에 바치는 데니스[황실 도서관의 관리인으로서 크로프슈토크식의 시를 썼다]의 음유시인의 노래입니다[K Anh. 25(386d), 단편으로 끝났다].

하지만 비밀입니다. 어떤 헝가리 귀부인이 이걸 데니스에게 바치기로 되어 있으니까요. 이 송가는 숭고하고 아름답고, 아니, 무엇이라고 하시든 칭찬해주세요. 그러나 저의 섬세한 귀에는 지나치게 과장되어 있습니다. 어찌 생각하시나요. 오늘날 사람들은 무슨 일에 대해서나, 중용의 것, 진실한 것에 관해서는 결코 알지도 못하고 존중도 하지 않습니다. 갈채를 받으려면 마차꾼까지도 흉내 내어 노래할 수 있는 쉬운 것이거나, 분

별 있는 인간이라면 어느 누구도 이해할 수 없기 때문에 오히려 모두가 기뻐할, 그런 어려운 걸 써야 합니다. 하지만 아버지에게 말씀드리려던 것은 그런 게 아닙니다. 책을 한 권, 실례를 들어놓은 음악 비평을 쓰고 싶은 겁니다[실현되지 않았다]. 제 이름을 쓰지 않고 말이죠.

* 이미 완성된 것은 K 413(387 a), 414(385 p), 415(387 b) 이 3곡인데, 이 예약은 성공하지 못했고 그 뒤 파리의 출판사에 30루이도르(330플로린)로 팔았으나 성공하지 못했다.
** 남의 손으로 이미 2종이 출판되었으므로, 모차르트는 이 일을 포기했다.

143. 아버지에게

빈, 1783년 1월 22일

……그런데 또 하나 부탁드릴 게 있습니다. 아내가 저를 차분히 놓아두지 않는 겁니다. 아마도 아시리라고 생각합니다만, 지금은 사육제여서 이곳에서는 잘츠부르크나 뮌헨과 마찬가지로 모두가 춤을 춥니다. 그래서 저는 (누구에게도 알리지 않고) 아를르캥[arlequin, 잡색의 옷을 입은 피에로 역]이 되어 나가고 싶습니다. 이곳에서는 굉장히 많은 사람이(모두가 바보투성이) 가장무도회에 나갈 겁니다. 그래서 부탁인데, 아버지의 아를르캥 의상을 빌려주시지 않겠습니까. 그것도 최대한 서둘러서 말

입니다. 가장무도회는 아주 시시하지만, 그게 도착하기 전에는 우리는 나가지 않겠습니다. 우리는 가정에서 하는 무도회 쪽이 좋으니까요. 지난주, 저의 집에서 무도회를 했습니다. 물론 남자들은 각각 2굴덴씩 돈을 냈습니다. 밤 6시에 시작해서 7시에는 끝났습니다. 겨우 1시간이냐고요? 아니, 아니죠, 아침 7시까지입니다. 어떻게 해서 그런 공간이 있었는지 모르시겠죠.

맞습니다. 그래서 생각이 났습니다. 1달 반 전부터, 이사했다는 사실을 알려드린다는 걸 잊었습니다. 이번에도 호에블뤼케에 있고 몇 집 떨어진 곳입니다. 클라이네스 헬버슈타이니셰스 하우스 412번지의 4층, 부자인 유대인 폰 베츨러 씨 댁에 살고 있습니다. 그곳에 제 방, 길이 1000발짝, 폭이 한 발짝인 방과, 침실과, 거실과 아름답고 큰 부엌이 있고, 게다가 저희 방 곁에는 방 2개가 더 있으면서 아직 비어 있는 겁니다. 그래서 이 방을 가장무도회에 활용했답니다.

144. 아버지에게

빈, 1783년 2월 5일

......

저는 이탈리아 오페라가 오래도록 사랑받으리라곤 생각하지 않습니다. 그리고 역시 독일 게 좋다고 생각합니다. 설령 수고가 많이 들더라도 독일 것이 좋습니다. 어느 국민이나 그 나

라의 오페라가 있습니다. 어째서 우리가 그걸 가지면 안 된단 말입니까? 독일어도 프랑스어나 영어처럼 노래하기 쉽지 않은 것일까요? 저는 지금, 저 자신을 위해 독일 오페라를 쓰고 있습니다. 그러기 위해 골도니*의 희극 〈두 주인의 하인〉을 골랐습니다. 제1막은 이미 번역이 끝났습니다. 번역하는 사람은 빈더 남작*입니다. 완성될 때까지는 아직 비밀입니다. 그런데 아버지는 어찌 생각하시나요? 이런 일을 해서 제가 형편을 나아지게 할 수 있으리라 생각하지 않으십니까?

......

* 베네치아의 대희극 작가 카를로 골도니의 〈Il servitore di due padroni〉를 빈더 폰 클리글슈타인 남작이 독일어로 번역한 것을 오페라로 만들려던 모차르트의 계획은 실현되지 않았다.

145. 아버지에게

빈, 1783년 3월 12일

......

어제 제 처형 랑게 부인이 극장에서 발표회를 열어서, 저도 그중에서 협주곡[피아노협주곡 K 175] 한 곡을 연주했습니다. 극장은 만원이었는데, 그곳 청중이 매우 기분 좋게 맞이해주어서 저 역시 참 만족스러웠습니다. 퇴장을 하고서도 여전

히 박수가 멎지 않아, 결국 론도[K 382]를 한 번 더 쳤습니다. 그야말로 폭우와 같은 박수입니다. 이것은 3월 23일 일요일에 열리는 제 발표회의 훌륭한 예고편입니다. 그리고 콩세르 스피리퇴르[편지 44]에서 연주한 교향곡[이른바 〈파리 교향곡〉 K 297(300a), 편지 62, 63]도 내놓았습니다. 처형은 아리아 〈어디서 오는지 나는 몰라〉[K 294]를 노래했습니다. 제 아내도 함께 있었던, 랑게 부인의 박스석 곁이 글루크[편지 69]의 박스석이 었습니다. 글루크는 제 교향곡과 아리아를 아무리 칭찬해도 모자란다는 태도로, 다음 일요일에 우리 4명을 식사에 초대해줬습니다.

사육제인 월요일에 가장무도회에서 친구의 가장(假裝)을 보여줬습니다. 일종의 무언극인데, 안성맞춤으로 중간 휴식의 반시간을 장식했습니다. 처형이 콜롬비나, 제가 아를르캥[편지 143], 동서가 피에로, 춤 선생 메르크가 판타로네, 그리고 화가인 그라시가 의사로요.

무언극의 구성과 여기에 붙이는 음악은 모두 제가 맡았습니다. 춤 선생 메르크가 친절하게 우리를 연습시켜 줬습니다. 우리는 매우 훌륭히 해냈답니다.

영광과 궁핍, 아버지의 죽음

빈, 프라하

146. 아버지에게

빈, 1783년 3월 29일

너무나 좋아하는 아버지!

제 발표회의 성공에 대해 이런저런 말씀을 드릴 필요도 없으리라 생각합니다. 아마, 이미 들으셨겠죠. 아무튼 극장은 더 이상 들어갈 여지가 없을 정도였고, 박스석도 모두 꽉 찼습니다. 무엇보다도 황제 폐하께서 오셨고 매우 만족스러운 듯 크게 갈채를 해주셔서 기뻤습니다. 황제는 극장에 오시기 전에 회계에게 돈을 보내주시는 게 관례인데, 만약 그렇지 않았더라면 좀 더 많이 받았으리라 생각해도 틀림없겠죠. 사실, 황제의 만족은 말로 표현할 수 없을 정도였으니까요. 25두카텐을 보내주셨습니다.

곡목은 다음과 같습니다.* (1) 하프너를 위한 새 교향곡[K 385, 처음 3악장만], (2) 랑게 부인[알로이지아, 편지 29 주, 95 주]

의 노래인데, 제 뮌헨 시대의 오페라[〈이도메네오〉 K 366] 중의
아리아 〈만일 아버지가 돌아가셨다면〉[제11곡]을 4개의 악기
반주로, (3) 저의 예약 협주곡 중 제3번[K 415(387b)]을 제 연
주로, (4) 바움가르텐[백작 부인, 모차르트의 후원자]을 위해 쓴
장면의 노래[K 369]를 아담베르거[편지 110] 부인이 노래했고,
(5) 저의 최근의 종막(終幕) 음악 중에서 작은 협주 교향곡[〈세
레나데〉 K 320의 제3곡], (6) 제 연주로 그 지방에서 좋아하는 D
장조의 협주곡에 변주곡 론도[K 175, 382]를 덧붙여 (7) 타이
버 양[편지 70]의 노래로, 저의 밀라노 최후의 오페라[루초 실
라, K 135] 중에서 〈떠나자, 어서〉[제16곡] (8) 제 독주로 조그
마한 푸가[미상, 즉흥이었을지도 모른다](이것은 황제가 있었기 때
문)와 〈철학자들〉이라는 오페라[파이젤로 작 〈철학자인 듯이〉 중
아리아에 의한 변주곡[K 398(416e)], 이것은 앙코르를 받았습니
다. 그리고 〈메카 순례〉[글루크의 오페라] 중의 아리아 〈나의 어
리석은 천민의 생각은〉의 변주곡[K 455], (9) 랑게 부인의 노래
로 저의 새 론도[K 416], (10) 이날 처음으로 연주한 교향곡[K
385]의 마지막 악장.

내일은 타이버 양의 발표회가 있고 저도 연주합니다. 다
음 목요일에는 폰 다우브라바이츠크[잘츠부르크의 법률가] 씨
와 기로프스키[잘츠부르크의 관리] 씨가 잘츠부르크로 떠나기
로 했으니, 뮌헨의 오페라[〈이도메네오〉]와 제 소나타 2부[편지
99에 있었던 ‘예약 소나타’를 가리키는 듯]와 누나를 위해 쓴 몇 개
의 변주곡[K 352(374c), 359(374a), 360(374b) 등인 듯]과 오페
라[〈유괴〉 K 384]의 필사를 위해 제가 빚낸 돈을 가져가게 합
니다. 악보가 든 소포는 잘 받았습니다. 감사합니다. 〈시온 찬

가)[미하엘 하이든(편지 3)의 작품인데 모차르트가 필사한 것]를 부디 잊지 마시길. 그 말고도 받고 싶은 것은 가장 사랑하는 아버지, 아버지의 가장 좋은 교회음악 몇 곡입니다. 우리는 오래된 것, 현대의 것을 불문하고, 온갖 대가의 것을 즐기길 좋아합니다. 그러니까 아버지의 곡을 보내주십시오.

......

* 이러한 호화판 프로그램은 편지 198에도 나온다. 이로써 당시 음악회의 모습을 볼 수 있다. 그리고, 모차르트는 음악회를 가리켜 아카데미와 콘체르토(콘서트)로 구분하고 있다. 대체로 예술가 자신에 의한 발의와 경영, 제3자에 의한 경영식으로 나누어 보는 듯하다. 이 책에서는 전자를 '발표회', 후자를 '연주회'로 해놓았다.

147. 아버지에게

빈, 1783년 4월 12일

......

날씨가 조금 포근해지면 부디 지붕 밑을 뒤져서 무엇이든 아버지의 교회음악을 보내주십시오[편지 146]. 쑥스러워하실 필요는 전혀 없습니다. 판 스비텐 남작[편지 127]과 슈타르처[편지 90] 역시 아버지나 저와 마찬가지로 노상 기호가 변해갑니다. 게다가 그런 기호 변화는 교회음악에까지 미치고 있다는 것, 그리고 그래서는 안 된다는 것, 그리고 또 그런 일을 위

해 진짜 교회음악이 지붕 밑에 처박혀 거의 벌레들의 먹이가 되어버린다는 걸 잘 알고 있습니다. 제 희망대로 7월에 아내와 함께 잘츠부르크에 가서 이에 대해 더 이야기해보기로 하죠.

......

148. 아버지에게

프라터, 1783년 5월 3일

너무나 좋아하는 아버지!

일찍 시내로 돌아갈 결심이 좀처럼 우러나지 않습니다. 날씨가 너무나 좋아서요. 오늘 프라터[빈의 자연 공원]에 가 있었는데 매우 기분이 좋습니다. 우리는 밖에서 식사를 하고 이렇게 밤 8시나 9시까지 머물려고 합니다. 우리 일행이란, 즉 임신한 제 아내와 그 아내의, 임신은 하지 않았지만 뚱뚱하고 건강한 남편입니다.

......

여러 작곡과 아리아 변주 건은 조금만 참아주십시오. 프라터에서는 할 도리가 없습니다. 이 좋은 날씨를 사랑하는 아내를 위해 그냥 보낼 수는 없습니다. 운동은 아내의 건강을 위해서도 좋으니까요.

......

149. 아버지에게

빈, 1783년 5월 7일

......

지금 이곳에서는 이탈리아풍 오페라 부파가 다시 시작되어서 대단한 인기를 끌고 있습니다.저는 가볍게 100권, 아니 그 이상의 대본을 봤지만 어느 하나 만족할 만한 걸 발견하지 못했습니다. 적어도 여기저기 크게 손대야 하겠죠. 작자가 그 일을 맡아서 하려고 해봤자, 아마 처음부터 새로운 걸 쓰는 편이 쉬울 겁니다. 게다가 분명 새로운 게 더 나을 테니까요.

이곳에는 다 폰테*라는 작자가 있습니다. 이 사람은 요즈음 극장용 대본을 수정하느라 정신없이 바쁜데, 의무적으로 살리에리[편지 93]를 위해 아주 새로운 대본을 쓰고 있습니다. 그 일을 끝내려면 두 달은 걸리겠죠. 그런 다음 저에게도 신작을 써준다고 약속했는데, 그 약속을 지킬 수 있는지 아니면 지킬 생각이 있는지에 대해서는 알 수 없습니다. 아시는 바와 같이 이탈리아 남정네들은 마주 볼 때만은 매우 상냥하거든요!

뭐, 그만두죠. 그 사람들에 대해서는 우리가 이미 알고 있습니다! 그 사람이 살리에리와 입을 맞추고 있다면, 저에게는 절대로 해줄 턱이 없습니다. 하지만 저는 이탈리아 오페라의 텃밭에서도 제 솜씨를 보여주고 싶거든요! 그래서 생각해냈는데, 바레스코[〈이도메네오〉의 대본 작가, 편지 83]가 뮌헨의 오페라[〈이도메네오〉K 366] 건으로 아직 화를 내고 있는 게 아니라면, 7명이 등장하는 새 대본을 저를 위해 써줄 수는 없을까요?

영광과 궁핍, 아버지의 죽음 331

뭐, 상관없습니다. 그런 일이 가능한지 어떤지는 아버지가 가장 잘 알고 계십니다. 그럭저럭 지내는 동안 그 사람이 자신의 생각을 죽 써놓고서, 잘츠부르크에서 우리가 함께 이를 완성하는 방법도 있겠죠. 어쨌든 중요한 것은 전체를 놓고 볼 때 매우 우스꽝스럽다는 점입니다. 그리고 가능하다면, 대등할 정도로 훌륭한 2명의 여자 역을 더하는 겁니다. 한 명은 세리아[진실한 역], 그리고 또 한 사람은 중간[비희극적인] 역, 그러나 두 사람은 기량 면에서 동등하지 않으면 안 됩니다. 그리고 제3의 여자 역은 아주 부파[코믹한] 역이면 됩니다. 필요하다면 남자 역도 모두 그래야죠.

......

*로렌초 다 폰테는 뒤에 모차르트를 위해 〈피가로의 결혼〉, 〈돈 조반니〉, 〈코지 판 투테〉의 대본을 썼다.

150. 아버지에게

빈, 1783년 6월 18일

너무나 좋아하는 아버지!

축하합니다. 아버지는 할아버지가 되셨습니다! 어제 17일 아침 6시 반에 사랑하는 아내는 무사히, 포동포동하고 동글동글한 아들을 낳았습니다. 밤 1시경 진통이 시작되어서 그날 밤

은 두 사람 모두 쉴 수도 잘 수도 없었습니다. 4시에 장모를 그리고 산파를 데리러 가고 6시에 산욕에 들었습니다. 그리고 6시 반에 모든 게 끝났습니다. 장모는 자신의 딸에게 미혼 시절 그처럼 고약하게 굴었지만, 이번에 매우 자상하게 대해주어 완전히 보상했습니다. 하루 종일 곁에 있어줬지요.

모차르트에게 최초로 태어난 아들은, 플랑켄슈테른 남작 라이문트 슈베츨러(편지 143)가 입회한 자리에서 라이문트 레오폴트라는 이름으로 세례를 받았다(편지 151 주).

151. 아버지에게

빈, 1783년 7월 12일

……이번에는 아버지 덕분에 마음을 푹 놓을 수 있었습니다. 그리고 8월에는, 아마도 9월에는 꼭 가겠습니다. ……그때까지는 마당에 볼링장을 만들어놓아 주세요. 아내가 아주 좋아하거든요. 아내는 아버지의 마음에 들지 않으면 어쩌나, 늘 약간 걱정하고 있습니다. 예쁘지 않기 때문입니다. 하지만 가장 사랑하는 우리 아버지는 외면의 아름다움보다는 마음의 아름다움을 중히 여기는 사람이라며, 될 수 있는 대로 위로해주고 있습니다.

모차르트 내외는 7월 말 잘츠부르크로 갔다. 약 3개월 동안 머무르며 잘츠부르크 궁정 신부이자 대본 작가인 바레스코(편지 149)와 오페라 부파 〈카이로의 독수리〉(K 422) 등에 대해 의논하고, 10월 말에 잘츠부르크를 떠나 린츠에 들러 이른바 〈린츠 교향곡〉(K 425)을 썼고, 11월에 빈으로 돌아갔다. 태어난 지 얼마 되지 않은 라이문트(편지 150)는 빈 교외의 유모에게 맡겨졌지만 8월 19일에 '장경련'으로 죽었으며, 양친에게는 빈에 돌아오고서야 그 소식이 알려진 듯하다.

152. 아버지에게

빈, 1783년 12월 6일

……아리아 셋만 쓰면, 저의 오페라[〈카이로의 독수리〉 K 422]가 완성됩니다. 아리아 부파[K 422 제4곡]와 4중창[동, 제5곡]과 끝 곡[동, 제6곡]에 대해서는 저 스스로도 만족스러운 성과여서 진심으로 기뻐하고 있습니다. 그래서, 이런 음악을 만들어놓고도 돈이 되지 않는다면, 즉 필요한 일[상연]이 성사되지 않는다면 매우 유감스러운 일입니다.* 아버지나 바레스코 관장[편지 149]이나 저까지도 전혀 생각하지 않았던 일인데, 두 명의 중요한 여자 역이 모두 최후의 순간이 될 때까지 무대에 나타나지 않아서 [배역이] 언제까지나 요새의 능보(陵堡)나 누벽 위를 어슬렁거리고 있어야 한다면 매우 이상해질 테고, 아니, 오페라가 실제로 엉망이 되고 말 게 틀림없습니다. 1막을 하는 동안은 청중이 그래도 참을 수 있으리라 생각합니다. 하지만 제 2막[이 오페라는 2막극이다]에 접어들면 더는 참을 수가 없을 겁

니다. 그런 일은 허용될 수 없습니다. 제가 그렇게 마음을 고쳐 먹은 것은 린츠에 간 다음의 일입니다. 그래서 이를 제대로 하자면 제2막에서, 몇몇 장면을 요새 안에서 하는 것으로 해놓는 것 말고는 방법이 없습니다.

* 이 오페라는 결국 완성되지 못했다. 이 편지에서 언급하고 있는 대본의 결함 때문이었을까.

153. 아버지에게

빈, 1784년 2월 10일

......

지난번에 드린 편지에는 바레스코 관장의 일과, 제 오페라 [〈카이로의 독수리〉 K 422]에 관해 썼습니다. 저는 지금 당장 이걸 내놓을 생각은 전혀 없습니다. 이젠 당장에라도 돈이 될 만한 것*을 써야 합니다. 제가 오페라를 써놓으면 언제나 돈이 지불됩니다. 그리고 그런 경우 공을 들이면 모든 게 한층 잘 돌아갑니다. 바레스코 씨의 시에는 성급한 구석이 엿보입니다! 그 사람 역시 시간이 지나면 스스로도 그런 점을 깨닫게 되리라 생각합니다. 그래서 그가 그 오페라를 앞에 놓아두고 전체로서 바라봤으면 하고 생각합니다. 그렇게 하면 완벽히 배치할 수가 있습니다. 맹세컨대 괜히 서두를 것은 없습니다. 제가 완

성해놓은 부분을 들으신다면, 썩히고 싶지 않다며 저와 마찬가지로 생각하게 되시겠죠! 그렇다고 썩히지 말란 법도 없습니다! 그런 일도 곧잘 있으니까요. 완성된 저의 곡은 잠들어서 아주 잘 자고 있습니다. 저의 오페라가 완성될 때까지도, 별의별 오페라가 상연될지도 모르지만 어느 것 하나도 제 착상과 비슷한 것은 없을 겁니다. 장담합니다.

이제 펜을 놓아야겠습니다. 꼭 써야 할 게 있거든요. 오전 중에는 계속 레슨 때문에 돌아다닙니다. 따라서 제가 좋아하는 일, 작곡을 위해서는 밤밖에 남아 있지 않습니다.

......

* 이해에 작곡된 6개의 피아노협주곡(K 449, 450, 451, 453, 456, 459)을 가리키는 듯하다.

154. 아버지에게

빈, 1784년 3월 20일

[174명의 예약자 이름을 꼼꼼히 기록한 다음] 제 예약자 전체의 리스트입니다.* 저 혼자서, 리히터[네덜란드의 피아노 교사]와 피셔[편지 110]를 합친 것보다도, 30명분이나 많은 예약을 잡아놓았습니다. 이달 17일의 첫 발표회는 잘 진행되었습니다. 홀은 꽉 찼고요. 그리고 제가 연주한 새로운 협주곡[피아노협주곡

K 449]은 매우 인기를 끌어, 어디를 가나 이 발표회를 칭찬하는 소리가 들립니다. 내일 극장에서 제 첫 발표회가 있을 예정이었는데, 루이 리히텐슈타인 후작이 자신의 저택에서 오페라를 열고 중요한 귀족들을 제게서 빼앗아 갔을 뿐 아니라 오케스트라의 가장 우수한 멤버까지 끌어갔습니다. 그래서 저는 인쇄한 포스터를 만들어 발표회를 4월 1일로 연기했습니다.

*이 예약은 한 사람 앞에 6플로린, 모두 합쳐 1000플로린의 수입이 되었다.

155. 아버지에게

빈, 1784년 4월 10일

아무쪼록 용서해주십시오. 이처럼 오래도록 소식 한번 전하지 못한 것을요. 하지만 제가 요즘 얼마나 바빴는지 아시죠. 3개의 예약 발표회에서 굉장히 좋은 평판을 들었습니다. 극장에서의 발표도 매우 호평이었습니다. 2개의 큰 협주곡[피아노협주곡 K 450, 451]과 대단한 갈채를 받은 5중주[피아노 5중주 K 452]를 작곡했는데, 스스로도 이 5중주는 지금까지 나온 가운데 최고라고 생각합니다. 오보에 1, 클라리넷 1, 호른 1, 파곳 1, 그리고 피아노로 구성되어 있습니다. 아버지가 들어주셨으면 합니다! 게다가 연주가 얼마나 아름다웠는지! 아무튼(사실

을 말씀드리자면) 연주만 하고 있는 바람에, 나중에 가서는 피곤해지고 말았습니다. 그리고 청중이 전혀 피로해하지 않았다는 건 저로서는 작지 않은 명예입니다.

156. 아버지에게

빈 1784년 4월 24일

만토바의 유명한 스트리나사키는 매우 우수한 바이올리니스트인데, 지금 이곳에 와 있습니다. 이 사람의 연주는 대단히 취향과 감흥이 넘칩니다. 저는 지금 소나타['피아노와 바이올린을 위한 소나타' K 454]를 쓰고 있는데, 목요일에 이 사람의 발표회에서 함께 연주합니다[모차르트는 피아노 파트를 쓸 시간이 없어서 그 자리에서 즉흥으로 연주했다고 한다]. 그리고 이번에, 요제프 하이든[편지 162]의 제자인 플라이엘이라는 사람이 4중주곡[아마도 현악 4중주 op. 1]을 내놓았습니다. 아직 모르신다면 어떻게든 구해보십시오. 그럴 만한 가치가 있습니다. 매우 잘 만들어진 기분 좋은 곡입니다. 들으시면 선생이 누구인지 금방 알 수 있습니다. 플라이엘이 앞으로 하이든의 뒤를 이을 수 있다면 음악계로서는 참 다행일 겁니다.

157. 아버지에게

빈 1784년 4월 28일

너무나 좋아하는 아버지!

급히 서둘러서 씁니다. 피아니스트인 리히터 씨[편지 154]가 연주여행을 하고서 모국인 네덜란드로 돌아갑니다. 린츠의 툰 백작 부인에게 편지를 부탁했는데, 잘츠부르크에도 가보고 싶다니까 아버지에게도 서너 줄 써서 가져가게 했습니다. 가장 어지신 아버지…… 이 사람은 연주를 아주 많이 하고 있습니다. 하지만 들어보시면 아시겠지만, 조잡하고 무겁고 취향이나 감정도 아주 없습니다. 그런데 더할 나위 없이 선량한 인품으로, 거만한 면이라곤 조금도 없습니다. 제가 피아노를 쳐 보이면, 유심히 제 손가락을 보고 있다가 언제나 이렇게 말합니다.

"세상에! 나는 땀 흘릴 정도로 노력해서 치건만 조금도 갈채를 받지 못해요. 그런데 당신은 그냥 놀고 있는 것 같군요."

저는 말했습니다.

"맞습니다. 저도 열심히 노력하지 않았다면 안 되었을 겁니다. 꾸준히 노력한 결과 이제는 더 노력하지 않아도 될 만큼 된 것이죠."

어쨌든 그 사람은 역시 우수한 피아니스트에 들어가는 사람입니다. 그리고 성실하고 좋은 남자입니다. 피아니스트인지라, 대주교[편지 26주 등]는 아마, 오히려 저에 대한 분노 때문에 저 사람의 연주를 들으리라 생각합니다. 그 분노라면 저로서는 바라는 바입니다만.

158. 아버지에게

빈 1784년 5월 26일

......

리히터 씨가 그처럼 칭찬하던 협주곡은 B♭장조로 된 것[피아노협주곡 K 450]입니다. 제가 만든 곡 가운데서도 가장 좋은데, 당시에도 그 사람은 그렇게 말하며 칭찬했습니다. 저는 이 둘[하나는 D장조 K 451] 중에서 어느 쪽을 택해야 할지 모르겠습니다. 둘 모두 땀을 빼게 만드는 협주곡이라고 생각합니다. 하지만 어렵기론 B♭장조 쪽이 D장조 이상입니다. 아무튼 B♭장조, D장조, g단조[사실은 G장조 K 453] 세 협주곡 가운데, 어느 것이 가장 아버지와 누나의 마음에 드는지 꼭 알고 싶습니다. E♭장조[K 449]의 것은 이 종류에 속하지 않습니다. 이것은 아주 특별한 종류의 협주곡인데, 대편성보다는 소편성 오케스트라를 위해 썼습니다.

그래서 여기서는 3개의 큰 협주곡 이야기만 하는 것인데, 아버지의 판단이 이곳 일반 사람의, 그리고 저 자신의 판단과 일치하는지 어떤지 알고 싶어서 견딜 수가 없습니다. 물론 셋 모두, 모든 파트를 준비해서 훌륭하게 연주한 걸 들어야 하겠지만, 답변해주시기까지는 참고 기다리겠습니다만 다른 어느 사람에게도 주지 마시길. 지금 같아서는 한 곡당 24두카텐으로 팔리겠지만, 2, 3년 가지고 있다가 인쇄해서 공표하는 편이 좀 더 이익을 얻으리라 생각합니다[이 3곡은 각각 1798, 1785, 1787년에 첫 출판되었다].

그런데, 슈벤머의 리잘[모차르트의 하녀, 아버지 집 친척의 딸]에 관해 알려드릴 일이 있습니다. 그 아이가 그 어머니에게 편지를 썼는데, 그 겉봉 글씨가 우편 배달원들이 도저히 알아볼 수 없을 것 같았습니다.

이 편지를 나의 가장 사랑하는

어머니 잘츠부르크의

발바류 슈베머(엄마)에게

유대인 골목 상점

사람인 에발의 집

4층에 가져다줄 것

이라고 써 있습니다. 그래서 그 위에 따로 주소와 이름을 붙여주겠다고 말했습니다. 비밀을 알려 한 게 아니라 참견과, 그보다도 호의로 편지를 열어봤습니다. 그 아이는 그 편지에서, 밤에 너무 늦게 잠자리에 들고 아침에도 너무 빨리 일어난다고 호소하고 있습니다. 우리는 12시가 아니면 자지 않고 5시 반이나 6시에 일어납니다. 거의 매일, 아침 일찍 아우가르텐[공원]에 나가니까요. 그리고 식사에 대해서, 게다가 방자한 투로 호소하고 있습니다. 굶어 죽을 것 같다, 우리 4명, 그러니까 아내와 저와 밥 짓는 식모, 그리고 그 아이인데, 제 집의 어머니와 함께 둘이 먹은 만큼도 먹지 못한다는 등으로 쓴 겁니다. 아시는 바와 같이 제가 그 아이를 데려온 건 순전히 동정 때문이었고, 빈에서 의지할 데 없는 그 아이에게 보탬이 되고자 했기 때문입니다. 우리는 그 아이에게 1년에 12굴덴을 주기로 약속했고 그 아이도 그것으로 아주 만족하고 있었는데, 지금은 편지로 그 부분에 대해서도 불만을 말하고 있네요.

그리고 그 아이가 하는 일이란 뭘까요? 식탁을 훔치고 식기를 내놓기, 도로 가져가기, 아내가 옷 입고 벗기를 도와주는 일입니다. 어쨌든 바느질 말고는 재주라곤 없는, 저능한 아이입니다. 불 피우는 일조차 하지 못할 정도니 커피 끓이기 따위는 전혀 할 줄 모르죠. 그런 일은 하인 노릇을 하겠다는 인간이라면 누구나 할 수 있습니다. 우리는 그 아이에게 1굴덴을 줬습니다. 그런데 이튿날 또다시 돈을 달라고 합니다. 그래서 그걸 어디에 쓸지 설명하게 했습니다. 대부분은 맥주 마시는 데 썼던 겁니다. 그 아이와 함께 이곳에 온 자는 요하네스 씨라는 사람인데, 그 뒤로는 한 번도 모습을 보이지 않습니다. 우리가 집을 비웠을 때 두 번 와서 와인을 가져오라고 했는데, 그 아이는 와인을 마시는 데 익숙하지 않아서 완전히 취해버렸습니다. 그 바람에 서서 걷지도 못하게 되어 물건을 붙잡고, 결국 제 침대에 몽땅 토하고 말았을 정도입니다.

이런 인간을 이런 식으로 놓아둘 사람이 있을까요? 저는 그 아이에게 잔소리만 좀 하고 달리 아무 말도 쓰지 않을 생각이었지만, 그 아이 어머니에게 쓴 편지에 있는 건방진 말을 보고 나니 마침내 쓰지 않을 수가 없었습니다. 그래서 말씀인데, 그 아이의 어머니를 불러, 앞으로 당분간은 그 아이를 집에 놓아두고 참을 터이니, 어딘가 다른 곳으로 보내면 좋겠다고 전해주시지 않겠습니까. 남을 불행하게 할 생각이라면 그 아이를 지금 바로 쫓아낼 수 있었겠지만, 그 편지에는 안토니 씨인가 하는 사람에 대해서도 써 있습니다. 어쩌면 미래의 신랑감인지도 모릅니다.

......

모차르트 부자의 관계는 볼프강이 잘츠부르크로 돌아가려 하지 않았을 때부터 긴장되어 있었는데, 볼프강의 결혼 이래 한층 심각해졌다. 그래도 아버지는 평생 동안 자식의 음악에 대한 성실한 감상자였다. 볼프강은 아버지에 대해 식어가는 감정을 어떻게든 되살려내고 싶어, 적어도 1785년까지는 착실히 편지를 쓰면서 작곡, 연주, 일상생활 등 이 편지에서처럼 하인 문제까지 보고하고 있었다.

이 무렵 모차르트는 특히 피아노 작곡가 겸 연주가로서 빈 시민들에게 크게 인정을 받아, 1782년부터 최초의 프라하 여행 전년인 1786년까지 K 413에서 K 503까지에 포함된 15곡의 피아노협주곡을 작곡했다.

159. 누나에게

<div align="right">빈, 1784년 8월 18일</div>

자, 큰일났네! 누나가 아직 베스타의 무녀[순결한 처녀]인 동안에 내 편지가 도착하려면 지금 바로 써야겠네요! 2, 3일 뒤면 늦을 테니까.

아내하고 나는 누나의 신분이 바뀐 다음으로는 온갖 행복과 즐거움이 있길 바라고 있어요. 다만 유감스러운 것은, 형편상 누나의 결혼식에 갈 수 없다는 거예요. 하지만 내년 봄에는 틀림없이 잘츠부르크나 장크트 길겐에서, 폰 존넨부르크 부인이 된* 누나와 그 남편을 포옹할 수 있으리라 생각해요. 이제는 오도카니 혼자 지내시게 된 아버지가 가장 안됐네요! 물론 누나는 아버지 계신 곳에서 그리 떨어져 있지 않으니까[당시 마차로 6시간 정도인 거리. 오늘날과는 시간관념이 다르다], 때때로 누나

있는 곳으로 마차를 타고 놀러 갈 수도 있겠네요. 하지만 아버지는 아직도 그 지긋지긋한 음악당에 매여 계시죠! 그런데, 내가 아버지의 입장이었더라면, 그렇죠, 그렇게 오래도록 근무했으니 대주교에게 은퇴 신청을 해서 연금을 받으며, 장크트 길겐에 있는 딸에게 가서 조용히 살 텐데 말예요. 대주교가 그 신청을 받아주지 않는다면 해고를 청구해서 빈의 자식에게 가는 거예요.

그래서 누나에게 가장 바라는 건, 그런 식으로 처신하시라고 아버지를 설득해달라는 거예요. 나도 오늘, 아버지에게 보내는 편지에 그런 이야기를 썼어요. 누나를 위해 빈에서 잘츠부르크로 또다시 1000번의 축하를 보낼게요. 특히 두 사람이 우리 두 사람처럼 사이좋게 살아가길! 덧붙여, 나의 시적인 두뇌를 짜낸 소소한 충고를 받아주세요.

그럼 이만.

결혼하면 여러 가지를 알게 되지요,
지금까지는 반쯤 수수께끼였던 것.
곧 경험으로 알게 되지요.
이브가 나중에 카인을 낳은 것은,
어떤 일을 한 결과인지.
하지만 누나, 누나는 그런 아내의 책무를
마음속으로부터 기뻐하며 다하겠지요……
정말이지, 어려운 일이 아니거든요.
하지만 모든 일에는 두 가지 면이 있어요.

부부생활은 많은 기쁨도 주지만,

근심 또한 낳아놓지요.

그래서 누나의 남편이 시무룩해서,

누나에게는 전혀 책잡힐 일이 없는데도

어두운 얼굴을 하는 일이 있으면,

남자의 변덕이라고 생각하세요.

그리고 말하는 거지요—

'여보, 낮에는 당신이 좋으실 대로.

그리고

밤에는 내 마음 내키는 대로' 라고요.

솔직한 동생

W. A. 모차르트

이 편지에는 편지 115와 마찬가지로, 아직 오누이 사이의 따뜻한 애정을 읽을 수 있다. 그러나 이것이 나중에는, 특히 아버지의 사후에는 점차 스러져간다.

*누이 난네를은 애인 디폴트와 결혼하지 못하고(편지 115 주), 1784년 8월, 장크트 길겐 지방 귀족으로서 이미 2명의 처와 사별하고 5명의 아이를 가진, 난네를보다 15세 연상인 베르히토르트 폰 존넨부르크와 결혼했다. 이 결혼은 행복하지 않았다. 난네를은 50세에 미망인이 되고 난 뒤 20년간이나 저명한 피아노 교사로 지냈지만, 그 뒤 실명해서 9년 더 살다가 1829년 78세로 죽었다.

160. 아버지 레오폴트로부터 딸 난네를에게

잘츠부르크, 1785년 1월 22일

......

바로 지금, 네 동생한테서 10줄가량의 편지를 받았다. 그 안에는 최초의 예약 음악회가 2월 11일에 시작, 매주 금요일에 계속된다는 것, 사순절 제3주째의 무슨 요일인가에는 틀림없이 극장에서 하인리히[마르샹, 오스트리아 주재, 프랑스계 피아니스트, 바이올리니스트]를 위한 음악회가 있으니 나에게도 빨리 오라는구나. 지난 토요일에 6개의 [현악] 4중주곡[이른바 〈하이든 세트〉, 편지 162]를 아르타리아[빈의 음악 출판사]에 팔아, 100두카텐을 벌고 그 곡을 사랑하는 친구 [요제프] 하이든과 그 밖의 친한 친구들에게 들려줬다고 써 있더라, '마지막으로 작곡하기 시작한 협주곡[피아노협주곡, K 466]에 다시 매달려야 합니다. 안녕히!'라고 되어 있다.

......

모차르트 부자의 편지 왕래는 1784년 6월 이후 갑자기 끊긴다. 그래도 가끔 편지가 오간 것은 아버지가 딸에게 보낸 편지로 알 수 있고, 모차르트가 아버지에게 부친 편지의 내용도 이에 따라 조금은 알아볼 수 있다. 하지만 어째서인지, 그사이의 부자간 왕복 서신은 보존되어 있지 않다. 1785년 2월부터 5월까지, 아버지는 빈에 와 있었기 때문에 빈에서 아들의(최후의) 성공을 직접 볼 수 있었지만, 부자 관계는 개선되지 않았다(편지 164).

161. 안톤 클라인*에게

빈, 1785년 5월 21일

가장 존경하는 추밀(樞密) 고문관님! 자백합니다만…… 금방 답신을 드리지 못한 것은 제 잘못이었습니다. 그러나 오페라에 관해서는, 당시나 오늘이나 별로 드릴 말씀이 없습니다.

친애하는 추밀 고문관님! 저는 양손 하나 가득 할 일이 있어서, 저 자신을 위해 사용할 수 있는 시간은 1분도 없을 정도입니다. 깊으신 이해와 경험을 가지신 분이므로, 그런 것은 가능한 한 주의 깊게, 진중하게, 그리고 한 번뿐 아니라 몇 번이고 되풀이해서 읽어야 한다는 건 저보다도 잘 아시리라 생각합니다. 여태까지는 중단 없이 읽을 시간이 한 번도 없었습니다. 이번에 말씀드릴 수 있는 것은, 이걸 아직 내놓고 싶지 않다는 것뿐입니다. 그리고 이 작품을 잠시 제게 맡겨주십사 부탁드립니다. 이것이 제게 작곡의 의욕을 일으키는 경우에는, 어디에서 상연하기로 결정되어 있는지 여부를 미리 알려주시면 좋겠습니다. 이런 작품은, 시로 보나 음악으로 보나 당연한 이야기지만, 거저 만들어져야 할 만한 게 아닙니다. 이 점에 대해 설명받고자 합니다.

장래의 독일 가극장에 대한 보고는 당장에는 말씀드릴 수가 없습니다. 현재 아직도 (독일 가극용으로 정해진 케른트너 토아 극장 안의 공사는 별도로 치고) 은밀히 진행되고 있을 뿐이니 말입니다. 10월 초에 공개된다는 소문이 있지만, 저로서는 그리 큰 성공을 기대하고 있지 않습니다. 지금까지 진척되어 있는 준

비를 보자면, 한동안 내리막길에 들어섰다고 밖에는 여겨지지 않는 독일 오페라를 다시 일으켜 세우기는커녕 아주 붕괴시킬 심산 같습니다. 독일 노래극에 나갈 수 있는 사람은 처형 랑게 부인[편지 29 주, 95 주] 오직 한 명인데, 카발리에리 양[이탈리아 이름으로 되어 있지만, 빈 태생인 카발리아라는 음악가의 딸, 편지 214 주***], 아담베르거[편지 110], 타이버 양[편지 110] 등은 순수한 독일인이고 독일이 자랑해도 좋을 만한 사람들이지만, 이탈리아 가극에 머물러 있으면서 어쩔 수 없이 자국민을 상대로 싸우는 꼴이 되었습니다!

현재 독일 가수는 남녀를 불문하고 한 줌밖에 되지 않습니다. 그리고 그게 실제로 위에서 든 사람 정도, 아니 그 이상으로 잘하는 사람도 있지 않겠냐고 한다면 저로서는 큰 의문입니다. 이곳 극장 관리자는 너무나 인색하고 애국심이 부족해서, 다른 곳에서 비싼 돈을 들여 가수를 부를 수 없는 모양입니다. 가수라면 이곳에서 더 잘하는 사람을(적어도 비슷한 정도로 잘하는 사람을) 게다가 돈도 들이지 않고 얻을 수 있으니까요. 사실, 이탈리아 가극단은 사람 수라는 측면에서 보더라도 그들을 필요로 하지 않습니다. 자신들만으로도 충분히 연주할 수 있는 거죠.

현재 제 생각으로는, 어느 정도 부를 줄 아는 남녀 배우를 가진 독일 가극단에서 변통하자는 겁니다. 가장 큰 불행은, 무지와 나태에 의해 자국의 작품을 쇠퇴시키는 데 가장 많이 힘을 쓴 극장과 관현악의 관리자가 건재하다는 겁니다. 단 한 명이라도 애국자가 무대에 있었더라면 다른 양상을 볼 수 있었을 텐데 말입니다! 그렇게만 된다면, 이처럼 아름답게 싹을 틔우

기 시작하는 국민 극장이 활짝 꽃을 피우며 발전할 겁니다. 그리고 우리 독일인이, 독일풍으로 사고하고, 독일풍으로 행동하고, 독일어로 이야기하고, 독일어로 노래하길 이제 와 새삼스럽게 진지하게 시작해야 한다면, 독일이라는 나라에 영원한 오점이 되겠지요!!!

가장 친애하는 추밀 고문관님, 약간 지나치게 흥분했는지 모르겠는데, 부디 언짢게 받아들이지 말아주십시오. 한 독일 남자를 상대로 이야기하는 것으로 철석같이 믿으시고, 그런 일은 요즈음 좀처럼 없었기 때문에 저도 모르게 기가 올라 멋대로 말씀드렸습니다. 이렇게 심정을 토로하고 난 뒤에는, 약간 취하더라도 건강을 해칠 염려는 없으리라 생각합니다.

......

*안톤 클라인은 언어학자 겸 시인이다. 자작 희곡 〈황제 루돌프 폰 합스부르크〉를 오페라 대본으로 고쳐 모차르트에게 보내서 작곡을 요구했는데, 모차르트는 결국 손을 대지 않았다.

162. 요제프 하이든에게 바쳐진 6개의 현악 4중주의 초판(아르타리아 사)에 곁들여진 모차르트의 헌사

빈, 1785년 9월 1일

친애하는 벗 하이든에게

자신의 아들을 넓은 세상으로 내보내기로 결심한 아버지는, 그걸 운 좋게도 자신의 최상의 벗이 된 고명한 분의 보호와 지도에 맡기는 게 당연하다고 생각했습니다. 이름 높은 분, 그리고 나의 가장 친애하는 벗이여, 이 작품이 바로 나의 여섯 아들입니다. 이들은 참으로 오랜 노력의 결실인데, 나의 몇몇 벗들에게서 주어진 희망, 이에 의해 나의 노력이 다만 얼마간이라도 보상된 것으로 생각할 희망이 나를 격려하고 나를 매료시켜, 이들 작품이 언젠가는 나의 위로가 되리라고 생각합니다.

가장 친애하는 벗이여, 당신은 최근 이 도시에 와서 체재하면서, 직접 나에 대해 만족을 표명해주셨습니다. 그처럼 나를 인정해주셔서 무엇보다도 용기가 솟고, 이들 작품을 당신에게 바친다 해도 그 호의에 값하지 않는 것은 아니라고 봐주시리라 생각합니다. 부디 이를 받아주셔서, 그 아버지 또는 안내자 또는 벗이 되어주시길! 앞으로 저는 이 아이들에 대한 일체의 권리를 당신에게 넘깁니다. 그러므로 아버지의 눈이 놓쳐버렸을지도 모를 과오를 너그러이 봐주시고, 그런 과오가 있더라도, 당신의 관대한 우정을 이처럼 소중히 여기는 저에게 언제까지나 그 우정을 지속해주시길 부탁드립니다.

충심으로 당신의 가장 성실한 벗,

W. A. 모차르트

모차르트는 24세 연상인 요제프 하이든에 대해 친밀한 우정과 존경의 마음을 품고 있었다. 이번에 하이든에게 바쳐진 것은, 오늘날 〈하이든 세트〉라 불리는 6곡의 현악 4중주곡 K 387, 421(417b), 428(421b), 458, 464, 465이다(편지 160). 이 헌사의 원문은 이탈리아어다. 재판

때 이 헌사는 삭제되었다.

163. 호프마이스터[빈의 작곡가 겸 악보 출판상]에게

빈, 1785년 11월 20일

가장 사랑하는 호프마이스터!

지금 바로 꼭 필요한 일이 있어서, 당신에게 구원을 청합니다. 얼마간 돈을 꿔주시길 부탁드립니다. 가능한 한 속히 받을 수 있도록 진력해주십시오.

늘상 번거롭게 해드리는 걸 용서해주십시오. 그러나 당신은 저에 대해 알고 계시고, 제가 당신의 사업의 번영에 대해 진정으로 기원하고 있음을 알고 계시리라 생각합니다. 그러니 제 뻔뻔함을 나쁘게 생각하지 마시고, 제가 당신을 대하는 것과 마찬가지로 당신도 제게 기꺼이 원조의 손길을 뻗어주시리라 확신합니다.

Mzt,

모차르트는 황제 요제프 2세의 위촉으로 1785년 10월 말경부터 다 폰테(편지 149)의 대본에 의한 대작 〈피가로의 결혼〉 K 492에 몰두해, 이듬해 4월 말에 완성할 때까지 바로 돈 될 만한 일을 할 수 없었으므로 생계가 매우 어려워졌다. 프란츠 안톤 호프마이스터는 모차르트의 주된 출판상이었는데, 3곡의 피아노 4중주 출판을 계약했고 그 제1곡 (K 478)에 관해 모차르트의 요구대로 전도금을 건네줬다. 그러나 그

곡은 그다지 인기가 없어, 전도금을 소멸하는 조건으로 계약은 파기되었다.

〈피가로의 결혼〉이 완성되기 전, 1786년 1, 2월에 역시 요제프 2세의 위촉으로 1막짜리 희극 〈극장 지배인〉 K 486이 작곡되었다.

164. 아버지가 딸에게

잘츠부르크, 1786년 11월 17일

레오폴트*는 잘 있다!

그리고 나는? 생일[11월 14일]에 변비약을 한 잔 먹고, 67세라는 나이를 배설하고 난 다음 꽤 좋아졌다. 그리고 15일에는 장크트 길겐에 가고 싶다는 강한 유혹이 일어났지만, 인간에게 때로는 무엇이 약이 될지 알 수가 없구나. 하지만 나 역시 즐거움이 없어서는 안 되겠지. 그러지 않았다가는 슬픈 마음으로 침울해지고 말 거다.

오늘은 네 동생이 보낸 편지에 답장을 써야 했다. 그게 길고도 길어지는 바람에, 너한테는 조금밖에 쓸 수가 없구나. 이제는 늦은 시각이고, 오늘은 쉬는 날인데다 빈으로 보내는 편지도 이제 끝낼 터라, 오늘도 극장에 갈 생각이다. 매우 단호한 편지를 써야 했다는 건 너도 쉽사리 짐작이 갈 거다. 다름이 아니라 그 녀석이 두 아이**를 맡아주십사 부탁한 거다. 사육제 도중부터 독일을 거쳐 영국으로 여행하고 싶어서***라는구나.

하지만 나는 단호하게 썼다. 그리고 이 편지에 이어지는 내

용을 다음 편으로 보내겠다고 약속했다. 그 정직한 그림자그림 제작자인 뮐러 씨[미상]가 네 아우에게 레오폴트 칭찬을 하는 바람에, 레오폴트를 내가 데리고 있다는 걸 알게 된 거지. 나는 이에 대해서는 그 애에게 한 번도 쓰지 않았다. 그래서 그 아이가, 아니 어쩌면 그 애 아내가 그런 약삭빠른 생각을 했던 거다. 물론 나쁘지야 않겠지. 우리는 안심하고 여행을 할 수 있습니다, 죽을지도 모릅니다, 영국에 머무를지도 모릅니다, 그렇게 되면 아버지는 아이들을 데리고 쫓아오시겠죠, 등등. 세나가 어른[아이를 보는 여자]과 아이들을 위해 제의하는 비용에 관한 것 등등. 이젠 지겹다! 나의 거절은 확실했으니까, 그리고 그 애가 어떻게 받아들이느냐에 따라서는 많은 교훈이 될 거다.

 아버지는 이때다, 싶어 아들에게 잔소리를 쓴 것 같은데, 그나마 마지막 편지가 되고 만 듯하다. 같은 해 11월 29일자 난네를에게 보낸 편지에는 '네 아우에게서는 그 뒤로 한 통의 편지도 오지 않는다. 아마도 그리 일찍 오지는 않겠지. 나는 애정을 곁들여 이런저런 이야기를 해줬는데 말이다'라고 써 있다. 실제로는 그 이듬해 1월부터 4월까지 아들이 5통의 편지를 보냈다고 알려졌고, 그중 4월 4일자(편지 166)만이 보존되어 있다. 아버지로부터 아들에게는 1월과 3월에 한 통씩 쓰인 흔적이 있다.

* 난네를의 아들. 할아버지가 맡아서 키우고 있었는데, 그 사실이 볼프강에게는 알려지지 않았다.

** 볼프강의 두 아들이란 3살이 되는 카를 토마스와 돌이 된 요한 토마스 레오폴트인데, 요한은 이 편지가 쓰이기 이틀 전에 죽었다.

*** 모차르트의 영국 여행은 실현되지 않았다. 아버지가 손자 돌보기를 거부했기 때문만은 아니었던 것 같다.

165. 고트프리트 폰 자캉*에게

프라하, 1787년 1월 15일

가장 사랑하는 벗이여!

이제야 겨우 글을 쓸 틈이 났네. 이곳에 도착하자마자 즉시 빈으로 4통의 편지를 쓸 작정이었지만 못했네. 겨우 한 통(장모에게 보낼 것)을 간신히 정리했지만, 그것도 반뿐이고 나머지는 아내와 호퍼[처형 요제파의 남편, 바이올리니스트, 이 여행에 동행]에게 완성하게 했네. 도착하자마자(11일 목요일 정오) 할 일이 산더미처럼 많아서, 1시 식사 때까지 완성하느라 쩔쩔맸지. 식사 뒤 툰 노백작[요한 요제프, 린츠와 프라하에서의 모차르트 후원자]이 그가 거느리고 있는 악단원이 연주하는 음악으로 환영해줬는데, 이게 1시간 반 가까이 계속되었지. 이런 진짜배기 즐거움을 매일 맛보고 있는 셈이야.

6시에 카나르 백작[모차르트와 함께 프리메이슨에 속해 있고 악단을 갖고 있었다]과 함께 이른바 브라이펠트[그곳의 대학교수]의 무도회에 갔는데, 그곳에는 언제나 프라하의 알짜배기 미인들이 모이지. 이런 것은 자네의 취향이 아니던가! 내 눈에는 그들 미혼, 기혼 미녀들을 분주하게 쫓아다니는, 아니 절뚝거리고 있는 자네의 모습이 보이는 것 같군. 나는 춤도 추지 않고 여자에게 얼씬거리지도 않았네. 춤추지 않은 것은 너무 피곤해서이고, 여자에게 얼씬거리지 않는 것은 수줍음을 타고났기 때문이야. 하지만, 그 사람들이 모두 나의 〈피가로〉[K 492]의 음악을 콩트르당스(contredanse)와 알망드(allemane)로 해서, 진

심으로 즐거운 듯 뛰어 돌아다니는 모습을 보니 정말 기쁘더군. 사실 여기서는 〈피가로〉에 관한 이야기뿐이야. 치는 것도, 부는 것도, 노래나 휘파람도, 〈피가로〉뿐이지. 〈피가로〉 아닌 오페라는 누구도 보러 가지 않고, 낮이나 밤이나 〈피가로〉 〈피가로〉야. 분명, 나로서는 대단한 명예지.

또 일정 이야기를 해야겠는데, 무도회에서 밤늦게 숙소로 돌아와서 그러지 않아도 여행 때문에 피로해서 졸리고, 그래서 오래도록 잠자는 게 무엇보다도 자연스러운 일이 아니겠나. 실제 그대로였어. 따라서 다음 날에는 오전 중 한 줄도 쓸 수가 없었네. 식후에는 백작 각하의 음악이 있었고, 그날은 내 방에 매우 훌륭한 피아노가 들어오는 것으로 보아, 내가 그날 밤 그것으로 연주하지 않을 수 없으리라는 건 금방 상상할 수 있었네. 실제로 '자애(慈愛)의 방'에서 소소한[이것은 농담] 4중주[아마도 피아노 4중주 E♭장조 K 493]하고 '예쁜 리본 찾았다'[바이올린과 비올라와 콘트라베이스로 반주되는 코믹한 3중창곡, 이른바 〈반델 3중창〉 K 441]를 집 안에서 연주했지. 그렇게 되면 그날 밤 역시 한 줄도 쓰지 못하고 끝나지 않겠나. 그리되었네.

그래서 말인데, 나를 위해 '잠의 신'을 결딴내주지 않겠나. 이 요괴 놈아, 프라하에서 우리 두 사람에게 엄청 친절하게 굴더라니. 무엇이 원인인지는 모르지만, 어쨌든 우리는 정신없이 늦잠을 자고 말았거든. 그래도 11시에는 웅거 신부님에게 얼굴을 내밀었고, 황실 도서관[웅거 신부가 관장했다]하고 일반 신학교를 구경했지. 눈알이 튀어나올 정도로 구경하고 돌아다닌 다음, 우리 몸속에서 위장이 나지막이 아리아를 부르는 소리가 들리는 듯한 기분이 들었네. 그래서 시간이 되었구나 하고 식

사를 위해 카나르 백작 댁으로 마차를 몰아댄 거지.

그날 밤은 자네가 생각하는 것보다도 더 일찍, 얼떨떨한 일이 벌어졌네. 오페라 시간이었거든. 거기서 Le gare generose[〈관대한 시합〉 파이젤로(편지 124)의 오페레타]를 들었네. 주절거리고만 있었기 때문에, 이 오페라 연주에 대해서는 확실한 말을 전혀 할 수가 없어. 하지만 어째서 평소의 나와는 달리 주절거리고 있었던가, 여기에는 무슨 까닭이 있을 것 같군. 뭐, 좋아, 이날 밤도 늘 그랬듯 허송해버리고 만 거야. 오늘에야 겨우 다행스럽게도 부모님과 자캉 일가의 안부를 여쭐 수 있는 틈을 낼 수 있었다는 거지. 모든 이들이 우리 두 사람처럼 안녕하시리라 믿고, 또 마음속으로 그렇게 바라고 있네. 정직하게 실토하자면(내가 여기서 더할 나위 없는 정중한 대접과 명예를 누리고 있고, 프라하가 아름답고 기분 좋은 곳임에도 불구하고), 역시 빈이 그리워 죽겠네. 믿어주게. 어째서냐 하면, 뭐니 뭐니 해도 자네 집이 있기 때문일세.

[추신]

⋯⋯수요일[1월 17일]에는 이곳에서 〈피가로〉를 보고, 듣네. 그때까지는 귀머거리에 장님이 되지 말아야 한다는 이야기. 아마 오페라 뒤에는 그리되지 않겠나.

모차르트는 프라하에서 〈피가로〉의 성공을 본 뒤 '식자(識者)와 애호가의 모임'으로부터 초대를 받아, 아내, 처남 호퍼 등과 더불어 1787년 1월 8일에 빈을 출발, 11일에 프라하에 도착했다(제1차 프라하 여행). 프라하 체재 중에 순회극단의 좌장 파스콸레 본디니가 프라하의 다음 시즌을 위해 오페라를 한 곡 작곡해달라고 부탁했다. 그것이 〈돈 조반니〉 K 527이다.

*고트프리트 폰 자캉은 모차르트와 친교가 있던 네덜란드 계의 저명한 식물학자 요제프 폰 자캉 집안의 아들인데, 작곡도 했다. 모차르트보다 7세 아래인데, 모차르트보다 몇 주일 뒤 죽었다. 모차르트가 이 가족을 위해 쓴 것 중에서 유명한 것은 글 가운데 나온 〈반델 3중창〉과 〈볼링장 3중주〉K 498이다.

166. 아버지에게

빈, 1787년 4월 4일

……방금, 저를 호되게 때려눕히는 듯한 소식을 들었습니다. 최근 주신 편지를 보고, 감사하게도 매우 건강하시리라 짐작하고 있었는데 아버지가 정말로 병이 났다는 말을 들어서 매우 낙담했습니다. 안심할 수 있을 만한 소식을 아버지로부터 직접 받을 수 있길 얼마나 갈망했는지 말할 수도 없습니다. 틀림없이 그런 소식을 들을 수 있겠죠? 하긴, 저는 매사에 언제나 최악의 경우를 생각하는 게 습관이 되어 있습니다. 죽음은(엄밀히 생각할 때) 우리 생의 최종 목표*인지라, 저는 요 수년 동안 인간의 이 참되고 최선의 벗**과 매우 가까워져, 그 모습이 저로서도 전혀 두렵지 않은 존재가 되면서 오히려 많은 평안과 위로를 받고 있습니다! 그리고 하느님께서 제게, 죽음이 우리들의 참 행복의 열쇠라는 걸 알 기회(제 말씀, 이해하시죠)를 다행스럽게도 베풀어주신 데 감사하게 생각하고 있습니다.

저는, (아직 이처럼 젊습니다만) 혹시라도 내일이면 이 세상에 존재하지 않는 게 아닌가 생각을 하지 않고 잠자리에 드는 일

은 한 번도 없습니다. 그러면서도 저를 알고 있는 사람은 어느누구든, 제가 남과의 교제에서 언짢아하거나 우울해진 적이 있다고 할 사람은 없을 겁니다. 그리고 이런 행복에 대해 저는 매일 저의 창조주에게 감사하며, 같은 행복을 제 이웃 한 사람 한 사람에게도 주시길 마음 깊이 바라고 있습니다……

제가 이 글을 쓰고 있는 동안에도 건강이 좋아지시길 바라고, 그렇게 기원합니다. 그러나 혹시 바라는 대로 되지 않는다하더라도 —[모차르트가 직접 이 부분을 —로 표시해놓았다]를 놓고 맹세하시며, 저에게 감추시지 말고 있는 그대로 진실을 알려주시든, 남에게 쓰게 하셔서 제가 한시라도 바삐 아버지의팔에 안길 수 있게 해주십시오. 우리에게 신성한 모든 걸 걸고부탁드립니다. 그보다도 곧 아버지로부터 안심할 수 있는 편지를 받길 고대합니다. 그리고 그런 반가운 기대 속에서 아내와카를[편지 164 주**]과 더불어, 아버지의 손에 1000번 키스를합니다. 언제까지나 아버지에게 가장 순종하는

아들 W. A. 모차르트

이 편지는 모차르트가 평소 늘 죽음을 바라보고 있었다는 것, 그러니까 모차르트의 내면성의 증좌로서 인용되곤 한다. 그러나 이 편지에 쓰인 말을 문자 그대로 받아들여도 될지. 죽음의 자리에 있으리라 여겨지는 아버지를 위로하기 위해 특히 이렇게 쓴 게 아닐까. '저를 알고 있는 사람은 어느 누구도……'라며 평생 동안 이어온 명랑성을, 굳이 남을 끌어들여 객관화한 어투도 모차르트답지 않게 여겨진다. 아무튼 이는 아버지의 만년 3년 동안 모차르트가 아버지에게 썼다고 알려진 유일한 편지인데, 원본은 이미 반세기도 전부터 분실되었다고 한다. 다음 5월 하순경, 모차르트는 아버지의 죽음에 대한 소식을 듣는다.

* 이것은 호라티우스의 서한(I, 16)에 있는 '죽음은 모든 고통의 끝'이라는 뜻으로 쓴 Mors ultima linea rerum을 누군가가 잘못 번역한 것을 인용한 듯하다.

** 이것은 모차르트의 유품 속에 있던 모제스 멘델스존의 『페돈, 일명 영혼 불멸론』에서 나왔다. 모차르트와 마찬가지로 아버지도 프리메이슨에 속해 있었으므로, 이런 이야기가 통했을 것이다.

167. 폰 자캉[편지 165]에게

빈, 1787년 5월 말경

가장 사랑하는 벗이여! 엑스너 씨[미상]에게, 내일 9시에 와서 아침에 사혈(瀉血)을 해달라고 말해주지 않겠나. 자네의 〈아민트〉하고 찬송가[모두 자캉 작곡]를 동봉하네. 소나타[피아노 4손 연탄용 소나타, K 521]는 여동생[프란치스카, 모차르트의 피아노 제자]에게 나의 안부와 함께 전해주기 바라네. 약간 어려우니 즉시 시작하라고 말이지. 안녕히.

자네의 참된 벗
모차르트 자필

알려주겠는데, 오늘 집에 돌아오니 가장 사랑하는 우리 아버지가 돌아가셨다는 슬픈 소식을 받아 들었네. 내 처지를 이해해주려나!

아버지는 1787년 5월 28일 사망했다. 모차르트가 받은 편지는 아마
도 디폴트(편지 115 주)에게서 온 듯하나, 편지는 남아 있지 않다.

168. 누나에게

빈 1787년 6월 2일

가장 사랑하는 누나!

우리가 가장 사랑하는 아버지의 급서 소식에 내가 얼마나
슬퍼했는지, 쉽게 짐작할 수 있겠죠. 이번 상실은 누나에게나
나에게나 똑같으니까 말이죠. 당장의 형편은 빈을 떠나기가
(오히려 누나를 포옹하는 기쁨 때문에 당장 그리고 싶지만) 어렵고
[〈돈 조반니〉의 작곡 때문에], 아버지의 유산에 대해서는 수고할
것도 없을 터이니 정직하게 말해 경매한다는 점에서 누나하고
똑같은 의견이에요. 하지만 나도 얼마간 선택할 수 있도록 미
리 목록을 보고 싶네요. 디폴트 씨[편지 115 주]가 써 보낸 것처
럼 dispositio paterna inter liberos[아버지의 뜻으로 아이들에
대한 배분이라는 뜻]이 존재한다면, 앞으로 조처할 수 있게 나는
우선 그 배분을 알 필요가 있어요. 아니, 그 정확한 사본이 있
었으면 좋겠어요. 그렇게 하면 훑어보는 즉시 나의 의견을 알
려줄게요. 동봉하는 편지를 우리의 참벗 디폴트 씨에게 건네주
길 부탁해요. 그 사람은 지금까지도 무슨 일이 일어날 때마다
우리 집에 도움을 주어왔으니, 이번에도 나에게 우정을 표시하
며 필요에 따라 대리 노릇을 해줄 것 같군요.

이 편지와 이 이후의 편지로 알 수 있듯이, 아버지의 유산(이라기보다는 유품)을 놓고 누이와 동생 사이에 알력이 있었다. 물론 모차르트의 손에는 그의 생계가 개선될 정도의 것은 들어가지 않았다(편지 170). 누이는, 동생이 아내의 이런저런 질병 때문에 얼마나 어려운 생활을 하고 있었는지를 동생이 죽은 뒤 비로소 알게 된다.

169. 누나에게

빈, 1787년 6월 16일

가장 사랑하는 최고인 누나!

누나가, 우리가 가장 사랑하는 아버지의 죽음이라는, 나로서는 참으로 예기치 않은 슬픈 소식을 직접 전해주지 않은 일*도 나에게는 그리 신경이 쓰이지 않았어요. 그 이유를 금방 알았기 때문이에요. 아버지에게 명복이 있길! 누나, 누나가 만일 누나를 사랑하고 지켜줄 좋은 동생을 원한다면, 어떤 경우가 되었든 내가 그런 동생이 될 터이니 안심하세요.

가장 사랑하는, 최상인 누나! 만약 생활상에 곤란이 있다면, 그런 이야기는 아무 말도 할 필요가 없었겠죠. 만일 그렇다면, 나는 이미 천 번이나 생각도 하고 말로도 한 일이지만, 누나에게 모든 걸 기꺼이 맡길게요. 하지만 이제는, 누나에게는 말하자면 별 볼일 없는 일이고 반대로 내게는 아주 크게 도움이 될 일이니까, 아내와 아이에 대해 고려해주는 게 내 의무라고 생각해요.**

*아버지의 부음은 아마도 디폴트를 통해 전달된 듯하다(편지 167 주).
오누이의 관계는 모차르트의 결혼 이래 점차 식어갔다. 1783년 모차
르트가 잘츠부르크를 방문한 뒤로는 결국 만난 적이 없다.

**누나는 생활 걱정이 없다, 그러나 나는 처자식을 부양할 의무가 있
다고 하며, 응분의 유산 상속을 주장하는 듯하다.

170. 누나에게

빈, 1787년 8월 1일

가장 사랑하는 누나!

지금은 편지에 대한 답만 하기로 하고, 아주 조금, 최대한 빨
리 쓸게요. 매우 바쁘기 때문이에요[⟨돈 조반니⟩ 작곡 때문이었을
것이다]. 매부, 사랑하는 매부(내가 보내는 1000번의 키스를 전해
주세요)에게나 나에게나, 그 건은 속히 결말을 보는 게 중요할
테니까 매부의 제의를 받을게요.

오직 하나 다른 점은, 1000굴덴을 독일 돈이 아니라 빈의 돈
으로, 그것도 프라이머리의 어음으로 지불해줬으면 하는 거예
요. 다음 우편 날에, 매부에게 우리 사이의 양도,라기보다는 계
약 문서를 보낼게요, 그런 다음 그에 따라 2통의 원본을 보내
고, 한 통은 내가 서명하고 또 한 통은 매부가 서명해주길……

핍박, 분주

프라하, 빈, 베를린, 프랑크푸르트

171. 폰 자캉에게

프라하, 1787년 10월 15일~25일

사랑하는 벗이여!

자네는 아마도, 나의 오페라[모차르트는 〈돈 조반니〉 K 527의 기초 연습과 초연을 위해 다시 프라하에 와 있다]가 벌써 끝났다고 알고 있을지 모르지만(무슨 소리), 그렇다면 그건 좀 잘못된 생각일세. 첫째로 이곳 극장의 악단원은 빈과는 달리 그다지 숙련되어 있지 않아서, 그런 오페라를 단기간에 익힐 수 없거든.

둘째로, 내가 도착했을 때는 준비고 뭐고 거의 되어 있지 않았기 때문에, 14일, 그러니까 어제 상연한다는 건 도저히 생각할 수 없는 일이었지. 그래서 어제는 극장을 완전히 일루미네이션으로 장식한 다음 나의 〈피가로〉[K 492]를 내놓고, 내가 직접 지휘를 했네. ……그러면서 〈돈 조반니〉는 24일 상연하기로 정했지.

21일. 그건 24일로 결정되었는데, 여자 가수 하나가 병이 나 다시 연기하게 되었네. 이 동아리는 인원수가 적어서, 흥행주는 노상 걱정을 해야 하고 구성원을 가능한 한 돌봐야 하네. 안 그랬다간 생각지도 않은 병 같은 것으로 오페라를 전혀 상연할 수 없는 최악의 상태에 빠지게 되는 거지! 그래서 여기서는 모든 일이 질질 늘어지게 되네. 서창자(敍唱者)는 (게으름을 피워서) 오페라가 있는 날이 돼도 연습할 생각을 하지도 않지. 기업가는 (두려움과 불안 때문에) 그 친구들에게 시키려 들지 않기 때문이야. 그런데, 이게 무슨 일인가? 내 귀에 무엇인가가 보이고 내 눈에는 무엇인가가 들린단 말인가? 한 통의 편지가, 나는 눈이 아파질 정도로 닦아야 할 정도였네. 편지는(젠장) 이런, 역시 자네한테서였군. 정말이지 겨울이 문 앞에까지 와 있지만 않았다면 나는 난로를 깨부수었을걸세. 하지만 지금은 그걸 때때로 사용하고 있고 앞으로 더 쓸 거라고 생각하기 때문에, 자네와 자네 가족에게서 편지를 받는 일이 어째서 더할 수 없이 기쁜지를 대강 줄여서 자네한테 한마디로 설명하는 걸 용서하기 바라네.

25일. 이 편지를 끄적거리기 시작해서 오늘은 열하루째야. 이것만 보더라도 내게 쓸 마음이 있다는 건 알 수 있겠지. 약간의 틈을 발견해낼 때마다 또 찔끔 쓰는 거지. 하지만 오래 계속할 수는 없네. 내 몸이 나 자신의 것이 아니고, 너무나도 남의 것이 되어 있어서네, 이것이 내가 좋아하는 생활 방식이 아니라는 건 자네에게 새삼스럽게 말할 필요도 없겠지.

다음 월요일, 29일에는 오페라가 처음으로 상연되거든. 그 이튿날 바로 보고하겠네.

172. 폰 자캉에게

프라하, 1787년 11월 4일

가장 사랑하는 최상의 벗이여!

내 편지를 받았으리라 생각하네, 10월 29일에 나의 오페라 〈돈 조반니〉[K 527]가 상연되었지. 엄청난 갈채를 받으면서 말이지. 어제 네 번째(이 수입은 내가 받네) 상연을 했지. 12일이나 13일에 이곳을 떠날 생각이네. 돌아가면 즉시 그 아리아[K Anh 245(621a), 자캉과의 합작인지도 모른다. 4년 뒤 완성]를 금방 노래할 수 있도록 건네주겠네. 하지만 이것은 우리 두 사람만이 아는 이야기.

우리는 친한 친구(특히 브리디[〈이도메네오〉에서 주역을 한 일이 있는 이탈리아 상인]와 자네)가 단 하룻밤만이라도 이곳에 와서 나와 함께 기쁨을 나눠준다면 얼마나 좋을까 생각하네! 어쩌면 빈에서도 역시 상연될지 모르겠네. 그러길 바라고 있지. 이 사람들은 여러 수를 써가며 나를 설득해서, 앞으로 몇 달 이곳에 머물러가며 오페라를 한 곡 더 쓰라고 하네. 그런 제의가 나로서는 엄청 기쁘기는 하지만, 수락할 수는 없네……

173. 푸흐베르크에게

빈, 1788년 6월

가장 사랑하는 동지여!

당신의 참우정과 동지애 덕분에 저는 이처럼 대담해져서, 당신의 엄청난 호의에 기대려 합니다. 당신에게는 아직 8두카텐의 빚이 있습니다. 당장은 갚아드릴 수도 없는 처지이면서도, 다시금 당신을 의지하는 나머지, 내주까지(그때는 카지노에서 제 발표회가 시작되므로[이것은 실현되지 않은 것 같다]), 100플로린의 도움을 부탁하고자 합니다. 그때까지는 틀림없이 예약금[현악 5중주곡 K 406(516b), 515, 516. 예약자가 적었기 때문에 이 발표는 이듬해까지로 지연되고 만다]이 들어올 테니, 충심으로 감사하며 136플로린을 돌려드리기가 매우 용이하리라 생각됩니다.

실례지만, 2장의 입장권을 동봉하는데, (동지이신) 당신이 지불에 신경 쓰시는 일 없이 받아주시길 부탁드립니다. 제게 보여주신 당신의 우정에 충분히 보답하기가 좀처럼 쉽지 않기 때문입니다……

미하엘 푸흐베르크는 당시 부유했다(만년에는 가난해졌다). 빈의 음악 애호가인 상인인데, 모차르트, 하이든과 친했고 또 모차르트와 마찬가지로 프리메이슨에 속해 있었다('동지'라고 부르는 이유다).

모차르트가 푸흐베르크에게 보낸 이런 류의 처량한 편지는 1788년부터 모차르트가 죽은 해인 1791년까지 계속된다. 그중 몇 통은 사라졌지만, 오늘날까지 20통(또는 21통)이 보존되어 있다. 그 편지들을

통해서만 봐도, 모차르트가 푸흐베르크에게 진 빚은 1,415플로린에 이른다. 모차르트 자신은 아직 의식하지 못하고 있었는지 모르지만, 빈의 청중, 즉 사교계의 기호가 점차 바뀌어 모차르트로부터 조금씩 멀어져가고 있었다. 게다가 청중의 비중이 사교계로부터 민중으로 옮아가는 경향이 이미 시작되었다는 사정도 있어, 모차르트는 점차 고독해졌다. 이는 곧바로 수입이 줄어든다는 의미이기도 했다. 푸흐베르크에게 진 빚의 대부분은, 아내 콘스탄체에 대한 의료 및 약값 지불과 온천 요양비로 쓰였다. 게다가 모차르트 자신이 편지 100에서 '제가 도대체 어디서 돈의 가치를 생각하는 일을 배울 수 있었겠습니까?'라고 아버지에게 원망스럽게 말하고 있는 것처럼, 돈 관리를 잘했다고는 할 수 없다. 그래서 푸흐베르크에게 진 빚은 결국 모차르트 생전에 갚지 못하고 말았다. 그런데도 푸흐베르크는 꼭 모차르트가 바란 정도는 아니더라도, 매번 원조의 손을 뻗쳤다. 빚은 모차르트가 죽은 뒤 부유해진 콘스탄체가 갚았다. 그리고 이번에는 푸흐베르크의 메모에 '100플로린 송금'이라고 되어 있다.

174. 푸흐베르크에게

빈, 1788년 6월 17일

존경하는 동지이며

가장 사랑하는, 최상의 벗이여!

당신이 저의 참벗임을, 그리고 당신이 저를 정직한 사나이라고 생각하고 있음을 확신하고 있으니, 저는 기운이 나고, 심정을 토로하면서 다음과 같은 부탁을 드리는 바입니다. 타고난 솔직함에 따라서, 이것저것 말을 꾸미지 않고 본론으로 들어갑니다.

만일 저에 대해 사랑과 우정을 갖고 계시면서, 천 내지 2천

굴덴을 1년이나 2년 기한으로 적당한 이자를 쳐서 빌려주신다면, 그야말로 제가 일을 해나가는 데에 큰 도움이 되겠습니다! 수입을 기다리고 또 다음에도 기다려야 하고 보니 참으로 살아가기 어렵고, 아니, 살아갈 수 있는 정도가 아니라는 건 분명한 일. 정말 그렇다고 당신도 생각하시겠지요! 일정한, 하다못해 필요를 감당할 만한 저축이 없다면 사물이 순조롭게 되어나갈 턱이 없습니다. 빈손으로는 아무 일도 할 수 없습니다.

이번에 호의를 베풀어주신다면, 첫째로 (비축이 있게 되므로) 필요한 출비를 적당한 시기에, 따라서 아주 용이하게 갚을 수가 있습니다. 지금 당장은 저로서는 지불을 되풀이해서 미루다가 집안 형편이 말이 아닌 시기가 되어서, 모든 수입을 때로는 한꺼번에 토해내야 합니다. 둘째로는, 아무런 근심 없이 자유로운 기분으로 일할 수 있고, 따라서 수입도 늘어납니다. 안전이라는 것에 대해, 당신이 조금이라도 의문을 가지시리라곤 생각할 수 없습니다! 제가 지금 어떤 형편에 놓여 있는지 당신은 알고 계십니다. 제 사고방식도 아십니다. 예약 건에 대해서는 아무 걱정하실 필요도 없습니다.

그래서 답신을, 실은 반가운 답신을 목을 길게 빼고 기다리고 있습니다. 그리고 왠지 저는 당신을, 자신의 벗을, 그러나 참벗을, 자신의 동지를, 그러나 참동지를, 자신에게 능력이 있는 경우에는 꼭 원조해주곤 하는, 저와 똑같은 남자라고 생각하고 있습니다. 만일 그 정도의 금액을 그처럼 금방 내놓으실 수 없으시다면, 하다못해 내일까지 수백 굴덴만이라도 빌려주시길 부탁드립니다. 국도변에 있는 제 집주인은 매우 조심성이 없는 사람이어서, (불상사를 피하기 위해) 바로 지불해줘야 했습

니다. 그래서 계획이 아주 엉망이 되고 말았습니다. 우리는 여름과 겨울에 지내기로 했던 새 방에 오늘 처음으로 들어가 묵습니다. 전보다는 좋지 않지만, 결국은 별다를 것도 없습니다.

어쨌든 시내에 그다지 볼일도 없고 많은 손님이 오는 것도 아니므로, 전보다 여유 있게 일할 수 있습니다. 좀처럼 그런 일이 없지만, 볼일이 있어 꼭 시중으로 나가야 할 때면 어떤 영업용 마차든 10크로이처[0.1플로린]로 데려다줍니다. 그런 만큼 방값이 쌉니다. 그리고 뜰이 있어서, 봄, 여름, 가을에는 기분이 좋은 곳입니다. 방은 바링거 골목, 드라이 슈터넨 135호입니다.

푸흐베르크의 메모에 '1788년 6월 17일, 200플로린 송금'이라고 되어 있다. 송금은 즉시 해줬으나 모차르트가 기대한 액수에 비하면 매우 적었다.

175. 푸흐베르크에게

빈, 1788년 6월 27일

존경하는 동지이며
가장 사랑하는, 최상의 벗이여!
요즈음 직접 시내로 나가서, 보여주신 우정에 대해 직접 감사를 드려야겠다고 늘 생각하고 있었습니다. 하지만 이제는 도

저히 당신 앞에 나타날 용기가 나지 않습니다. 정직하게 말해, 빌려 받은 걸 그처럼 속히 돌려드릴 수가 없어서 좀 더 유예해 달라고 부탁드려야 하기 때문입니다! 현재 형편도 그렇지만, 당신이 제 바람대로 원조해주실 수 없다는 게 여러모로 근심의 씨앗이 됩니다! 지금 당장 저는 어떻게 해서든 돈을 조달해야 할 처지에 있습니다. 하지만 아, 누구에게 부탁하면 좋을까요? 최상의 벗이여, 당신 말고는 한 사람도 없습니다! 우정으로 별도로 돈을 변통해주시면 감사하겠습니다만! 물론 기꺼이 이자를 지불하겠습니다. 그리고 저에게 빌려주시는 액수는, 물론 제 성격과 제 급료[제실 왕실부 악원으로서의 연봉 800플로린]로 충분히 보증되었으리라고 믿습니다.

이런 사태에까지 이른 것은 참으로 유감스럽지만, 그러니 이런 사태를 예방하기 위해서라도 다액의 돈을 어느 정도 장기간에 걸쳐 빌리고 싶습니다. 가장 친애하는 동지여, 당신이 혹시라도 이런 처지에 놓인 저를 도와주지 않으신다면, 제가 지키고자 하는 유일한 것, 즉 명예와 신용을 잃고 맙니다. 당신의 참우정과 동지애를 굳게 믿으며, 틀림없이 조언과 행위로 도와주시리라 안심하고 기대합니다. 제 소망이 실현된다면 생활을 정비하고 유지할 수 있을 터이니, 처음으로 마음 편히 숨을 쉴 수 있을 겁니다.

부디 저를 찾아와주십시오. 언제나 집에 있습니다. 이곳에 살고 있는 열흘 동안, 다른 집에 있던 2개월보다도 일을 많이 했습니다.* 때로 우울한 생각(이를 억지로 간신히 몰아내곤 하는데)이 엄습하지만 않더라도 일이 한층 잘 진행되겠지만 말입니다. 어쨌든 이 집은 쾌적하고 편리하고, 게다가 싸거든요! 이

이상 제 수다로 당신을 번거롭게 하지 않고, 오로지 침묵 가운데 고대하겠습니다.

영원히 은혜를 느끼는 종
진정한 벗이며 동지
W. A. 모차르트

* 모차르트가 1784년부터 쓰기 시작해 죽음의 자리에 처할 때까지 쓴 〈나의 전 작품 목록〉에 따르면, 이 10일 동안에 피아노 3중주(K 542), 교향곡(K 543), 작은 행진곡(K 544), 피아노소나타(K 545), 현악을 위한 아다지오와 푸가(K 546)를 작곡한 것이 된다.

176. 아내에게

푸트비츠, 1789년 4월 8일

가장 사랑하는 아내여!

후작*은 말 교환 흥정을 하고 있는지라, 그 틈을 이용해서 그대, 귀여운 마누라한테 한 말씀 쓸 수 있게 돼서 아주 기뻐. 몸 상태는 어떤가? 내가 당신을 생각하는 만큼 때때로 내 생각도 하고 있겠지? 나는 늘 당신의 초상을 바라보면서 눈물짓는 거야. 반은 기쁨, 반은 슬픔으로! 나한테 너무나 소중한 당신의 건강을 지키면서 잘 있길! 내 걱정은 전혀 할 필요 없어. 이번 여행에서는 골치 아픈 일도 불유쾌한 일도 전혀 없었으니까.

당신이 없다는 것 말곤 말이지. 하지만 그건 어쩔 수 없는 일, 별 도리가 없으니 눈물을 흘리며 이 글을 쓰고 있어.

안녕. 프라하에서는 더 많이, 좀 더 읽기 쉽게 쓸게, 그리 서두를 일도 없으니까 말이지. 안녕. 몇만 번이나, 다정하게, 다정하게 키스해줄게. 죽을 때까지, 언제나 당신의 가장 충실한

종, 모차르트

카를[4세가 되는 아들]에게 나 대신 키스해주길.
폰 푸흐베르크 내외분에게도 모쪼록 안부를.
그럼 또 쓸게.

* 모차르트의 젊은 후원자 카를 리히노프스키 후작(뒤에 베토벤의 보호자가 된다)은 프로이센 왕 프리드리히 빌헬름 2세에게 문안드리기 위해 포츠담으로 여행하게 되었다. 모차르트는 가계의 핍박을 조금이라도 개선할 수 있을까 싶어, 후작의 권고에 따라 그 일행에 합류했다. 4월 8일에 빈을 출발, 프라하—드레스덴—라이프치히를 지나 같은 달 25일경 포츠담에 도착했다. 모차르트는 왕에게 알현을 청원했지만 허용되지 않았고, 궁정 악장 장 피에르 뒤포르와 만났다. 일행은 5월 6일경 포츠담을 출발해 귀로에 들어섰고, 라이프치히에서 5월 중순경 일행과 헤어져 베를린—드레스덴—프라하를 거쳐, 6월 4일에 빈에 도착했다(빈에서 프라하까지는 315킬로미터).
이 편지는 빈에서 북서쪽에 있는 남보헤미아의 (메리슈) 푸트비츠에서 쓴 것이다.

177. 아내에게

사랑하는 최상의 아내여!

식후에는 드레스덴에 도착해 있으리라 생각했지만, 어제 일요일 저녁 6시에야 간신히 도착했어. 그 정도로 길이 험했거든.

나는 어제 두셰크 부인*이 묵고 있는 노이만[군사 비서관] 댁에 가서 그 남편이 보내는 편지를 전했어. 거리에 면한 4층이어서, 그 방에서는 오가는 사람들이 모두 보이더군. 문께로 다가갔더니 노이만 씨가 서 있다가, "누구십니까"라고 묻더군.

"제 이름은 곧 말씀드리겠습니다만, 그러기 전에 두셰크 부인을 불러주십시오, 그러지 않으면 모처럼의 즐거움이 날아가 버리니까요" 했지. 하지만 그 순간에 이미 부인은 내 모습을 창문에서 알아봤다면서 눈앞으로 나오더니, "누군지 모차르트 같은 사람이 오네"라 하더라고. 그러고는 모두가 엄청 기뻐했지. 그 사람들은 수가 많았는데, 모두 미인이 아니었지만 그 보잘것없는 모습을 애교로 감싸고 있더군. 오늘 후작[편지 176]하고 나는 아침 식사를 위해 [노이만 댁에] 갔고, 그다음으로 나우만**댁으로, 그러고서 예배당으로 가지. 우리는 내일이나 모레, 이곳을 떠나 라이프치히로 향할 거야.

이 편지를 받거든 즉시 베를린 우편국으로 편지를 써줬으면 해. 프라하에서 보낸 내 편지가 분명 도착했을 거야.

*요제파 두셰크는 보헤미아의 가수, 그 남편 프란츠는 보헤미아의 피아니스트 겸 작곡가. 두 사람 모두 모차르트와 친교가 있었다.

**요한 고틀리프 나우만은 궁정의 예배당 작곡가 겸 드레스덴의 수석 악장.

178. 아내에게

드레스덴, 1789년 4월 16일 밤 11시 반

가장 사랑하는 최상의 아내여!

뭐? 아직 드레스덴에 있느냐고? 맞았어, 여보. 전부 다 자세히 설명해줄게. 13일 월요일, 우리는 노이만 댁에서 아침을 먹은 뒤 모두 궁정 예배에 갔어. 미사곡은 나우만의 것인데(나우만이 직접 지휘했지만) 아주 평범했어. 우리는 기도실 안에서 악단을 마주보고 있었는데, 갑자기 노이만이 나를 쿡 찌르더니 폰 케니히 씨한테로 데려갔어. 그 사람은 오락의(선제후[프리드리히 아우구스트 3세]의 슬픈 오락의) 지휘자야. 엄청 상냥했지. 나한테 전하에게 가서 연주할 생각이 있느냐고 묻길래, 물론 감사한 일이지만 나 혼자만의 생각대로 할 수는 없고, 이곳에 묵고 있을 수는 없다고 대답했지. 그래서 그 이야기는 그렇게 끝났어.

나와 함께 있는 후작[편지 176] 일행은 노이만 일가하고 두셰크[부인, 편지 177]를 점심에 초대했지. 식사 중에, 내일 14일 화요일 저녁 5시 반부터 나한테 궁정에서 연주하라는 통지가

374

왔어. 여기서는 아주 특별한 일인데, 평소에는 좀처럼 받아들여지지 않는 일이거든. 게다가 당신도 알고 있듯이 나는 이곳에서는 아무런 계획도 없었던 거야. 우리는 전부터 호텔 드 폴로뉴[후작 일행의 숙소]에서 우리끼리 4중주단을 짜놓고 있었는데, 성당에서는 안톤 타이버(당신도 알고 있는 것처럼, 이곳 오르가니스트)하고, 아들과 함께 온 크라프트 씨(에스터하지 후작[자신의 성에 하이든을 수반으로 하는 악단을 소유하고 보호한 헝가리의 대귀족, 편지 98 주]의 첼리스트)로 편성했어. 그리고 이 소소한 연주를 위해, 나는 폰 푸흐베르크[편지 173]에게 작곡해서 준 트리오[현악 3중주를 위한 디베르티멘토 E♭장조, K 563]를 연주했지. 아주 괜찮은 연주였어. 두셰크[부인]는 〈피가로〉하고 〈돈 조반니〉 중에서 뽑아 많이 노래했지. 이튿날 나는 궁정에서 새 D장조 협주곡[피아노협주곡 K 537, 이른바 〈대관식 협주곡〉]을 쳤고, 다음 날인 15일 수요일 오전에는 매우 예쁜 상자를 받았어[그 안에는 100두카텐의 돈이 들어 있었지만, 조심하느라 콘스탄체에게는 말하지 않았다]. 그리고 러시아 대사[벨로셀스키] 집에서 식사하고, 그곳에서도 피아노를 많이 쳤어. 식사 뒤 오르간을 연주하러 가게 되어 4시에 마차로 출발했지. 나우만도 와 있더군.

그리고 알려주고 싶은 게 있어. 이 고장에는 헤슬러라는 사람(엘푸르트의 오르가니스트)이 있는데, 그도 왔어. 바흐의 제자의 제자고, 그 사람의 특기는 오르간하고 클라비어(즉 클라비코드)야. 그런데 이 사람은 내가 빈에서 왔으니까, 이곳의 취향과 연주법을 전혀 알지 못하리라 생각했지. 그래서 나는 오르간 앞에 앉아서 연주를 했어. 리히노프스키 후작은(헤슬러를 잘 알고 있는지라) 헤슬러에게도 치라고 간신히 설득했어.

이 헤슬러의 장기는 페달 사용법에 있는데, 이곳에서는 페달이 음계순으로 늘어서 있어서[16~18세기의 건반악기에는 페달의 옆으로의 확장을 억제하기 위해, 최저 음부의 키가 음계순으로 모두 갖춰지지 않은 게 보통이었다. 이를 '짧은 옥타브'라고 한다], 그나마도 대단한 기술은 아니더군. 아무튼 이 사람은 노 제바스티안 바흐의 화성과 전조를 암송했을 뿐 푸가를 정식으로 완성할 수도 없었고, 연주도 착실한 게 아니야. 그래서 알브레흐츠베르거[빈 궁정 차석 오르가니스트, 훗날 대성당의 악장. 모차르트가 매우 존경하고 있었다] 수준에는 한참 못 미치지.

그런 다음 다시 한 번 러시아 대사에게로 가서, 헤슬러에게 내 피아노 연주를 들려주게 되었어. 헤슬러도 쳤고. 피아노의 경우는 [요제파] 아우언하머 양[편지 106주]하고 비슷한 정도로 잘 치는 것 같아. 그런데 그 사람의 머리 위 장식이 스르르 흘러내린 모습은 당신도 상상이 가겠지. 그런 다음 모두가 오페라를 보러 갔는데, 이 또한 참 지독하더라고. 가수 중에 누가 있었을 것 같아? 로자 만셀비지[이탈리아의 소프라노 가수, 〈가짜 여정원사〉의 초연 때 산드리나 역할을 맡아 노래했다]야. 그 사람이 얼마나 기뻐했는지 알겠지. 어쨌든 프리마돈나인 알레그란테가 펠라레제[〈피가로〉]에서 수잔나 역할을 맡아 노래한 프란체스카 가브리엘리]보다 훨씬 좋았다고 해봤자 별로 대단하진 않지만.

오페라가 끝난 다음 집에 돌아왔지, 이때가 나한테는 가장 행복한 순간이 된 셈이야. 가장 사랑하는 최상인 당신, 그처럼 오래도록 고대하던 당신의 편지를 발견했거든! 두셰크[부인]하고 노이만이, 늘 그렇듯 그곳에 있었지. 나는 금방 의기양양하게 내 방에 들어가, 봉투를 열기 전에 몇 번이고 몇 번이고

편지에 키스했어. 그리고 읽는다기보다는 통째로 꿀꺽한 셈이지. 여러 번 읽고 여러 번 키스하고도 모자란 기분이어서, 언제까지나 내 방에 있었지. 간신히 모두가 있는 곳으로 갔더니, 노이만이 편지를 받았느냐고 묻길래 그렇다고 대답했어. 그러자 모두들 마음속으로부터 축하한다고 하더군. 내가 아직 편지가 오지 않는다고 매일같이 구시렁거리고 있었기 때문이야. 노이만 일가는 친절한 사람들이더군. 자, 출발하기까지 이곳에 머물러 있는 동안 있었던 일은 다음에 계속하기로 하고, 당신에게 받은 소중한 편지에 대해 쓰기로 하지.

여보. 당신에게 바라는 것들이 있어.

첫째로, 쓸쓸해하지 말 것. 둘째로, 건강에 신경을 쓰고 봄의 바깥바람을 만만하게 보지 말 것. 셋째로, 혼자 걷지 말 것. 가장 좋은 것은, 도보로는 결코 나다니지 말 것. 넷째로는, 우리의 사랑을 확신하고 있을 것. 나는 당신의 예쁜 초상을 눈앞에 두지 않은 채로 당신에게 편지를 쓴 적이 한 번도 없어. 다섯째로는, 제발 부탁이니, 행동상으로 당신과 나의 명예를 고려할 뿐 아니라 겉모습에도 신경을 쓸 것. 이 부탁에 노하지 말 것. 내가 명예를 사랑하고 있음으로 해서, 나를 한층 더 사랑해주겠지. 여섯째로는, 그리고 마지막으로, 편지를 좀 더 자세하게 써줬으면 해. 내가 알고 싶은 것은, 내가 떠난 다음 형부[콘스탄체의 언니 요제파의 남편]인 호퍼가 우리 집에 왔는지, 내게 약속한 것처럼 종종 오고 있는지, 랑게 내외[알로이지아 내외]도 온 적이 있었는지, 초상화는 얼마나 진행되었는지 하는 것들이야. 이 모두가 나로서는 당연히 매우 관심 가는 일이니까.

그럼 안녕. 가장 사랑하고 최고인 당신.

내가 매일 밤 자기 전에, 그리고 아침에 눈이 떠졌을 때에도 반시간 동안 당신 초상화하고 이야기하고 있다는 걸 잊지 말아줘. 우리는 모레 18일에 출발이야. 그러니 앞으로는 언제나 베를린 우편국으로 편지를 보내주길.

오, 슈트루, 슈트리! [두 사람끼리만 통하는 은어인 듯하다. 애무의 의성음일까?] 당신을 1095060437082번(이것으로 발음 연습이 되겠지) 키스하고 꼭 껴안을게, 언제까지나.

당신의 가장 성실한 남편이며 벗인
W. A. 모차르트 자필

드레스덴 체재의 결말은 다음 편지로.
잘 자!

179. 아내에게

라이프치히, 1789년 5월 16일

가장 사랑하는 최상의 마음인 아내여!

뭐라고? 아직 라이프치히에 있느냐고? 지난 8일인지 9일자인지의 편지에는 물론 밤 2시에는 떠날 거라고 썼지, 하지만 친구들이 너무나 간절히 부탁하는 바람에(한두 사람의 과오 때문에) 라이프치히를 모욕하는 짓은 그만두자는 기분이 들어서,

13일 화요일에 발표회를 열기로 했거든. 그건 갈채와 명예라는 면에서는 아주 기가 막혔지만, 대신 수입은 영 아니올시다였지. 이곳에 있던 두셰크[부인, 편지 177]도 나가서 노래했어. 드레스덴의 노이만 집안[편지 177] 사람들도 모두 여기에 있어. 이들 친하고 의리 깊은 사람들(모두가 당신에게 안부 전해달라고 하더군)과 가능한 한 오래도록 함께하는 기쁨 때문에, 내 출발이 자꾸 미뤄지고 말았지. 어제 떠나려 했지만 말을 빌릴 수 없었어. 오늘도 역시 마찬가지고. 어중이떠중이가 마침 이 시기에 떠나려 하기 때문이야. 여행자 수는 어마어마하거든. 하지만 내일 아침 5시면 마침내 출발이야……

안녕, 여보. 내 편지에 써 보낸 그 소원을 모두 지켜줘. 사랑이, 진실하고 진짜인 사랑이 그걸 쓰게 된 동기였으니까. 그리고 내가 당신을 사랑하는 것처럼 당신도 나를 사랑해줘. 언제까지나.

당신의 오직 하나인 참벗, 성실한 남편
W. A. 모차르트

180. 아내에게

베를린, 1789년 5월 19일

가장 사랑하는 마음씨 고운 아내여!

물론 내 편지는 받았겠지. 몽땅 없어지지는 않았을 테니까. 이제부터 어떤 사람을 방문해야 하기 때문에, 오늘은 많이 쓰지 못해. 이곳에 있다는 걸 알려줄 뿐이야. 25일까지는 아마도 출발할 수 있을 거야. 적어도 가능한 한 그렇게 하려고 해. 하지만 그때까지는 틀림없이 확실한 편지를 보낼게. 아무튼 27일까지는 꼭 출발할 거야. 이제 간신히 당신 곁으로 가는 게 너무나 기뻐. 맞아, 여보, 가장 먼저 할 일은 당신을 단단히 붙잡는 일이야. 도대체 당신은, 내가 당신을 잊어버렸다니, 상상만으로 그랬다곤 하지만, 어떻게 그럴 수가 있겠어? 그런 일이 나한테 있을 리가? 그런 걸 상상한 벌로, 첫날밤에 당신의 그 예쁜, 키스해주고 싶었던 엉덩이를 냅다 때려줄 거야. 각오하고 있으라고! 안녕.

181. 아내에게

베를린, 1789년 5월 23일

……이걸 어디서 쓰고 있다고 생각하시나? 호텔의 내 방에서? 아니, 티어가르텐[원래 수렵구, 프리드리히 2세 이래 공원이 되었다]에 있는 한 음식점의 전망이 좋은 정자야. 오늘은 오직 혼자서 당신 생각을 할 수 있도록, 혼자서 식사하고 있어. [프로이센의] 여왕[프리드리케. 프리드리히 빌헬름 2세비]은 화요일에 내 연주를 듣고 싶으시다더군. 하지만 별로 벌이가 되지는 않아.

이곳의 관습 때문에. 게다가 고얀 놈으로 인식되면 곤란해서, 나의 도착을 알렸을 뿐이야. 가장 사랑하는 아내여, 내가 돌아가면, 분명 돈보다도 나를 더 반기고 기뻐해주겠지. 100프리드리히 스도르*는 900플로린이 아니라 700플로린이야. 적어도 여기서는 그렇게 말하더군. 둘째로, 리히노프스키[편지 176]는 서둘러야 한다면서 진작에[5월 중순] 나를 내버리고 가버렸지.

그래서 나는 물가가 비싼 포츠담에서 내 돈으로 지내야 해. 셋째, ○○의 지갑이 텅 비었기 때문에, 내 쪽에서 100플로린을 꾸어줘야 했어.** 거절할 수는 없었어. 어째서인지 알고 있겠지. 넷째로, 늘 말했던 것처럼 라이프치히에서의 발표회는 성공하지 못했기 때문에, 32마일의 귀로는 거의 헛수고였어. 전적으로 리히노프스키 한 사람의 책임이야. 그 사람이 나를 들들 볶아서 라이프치히로 가게 만들었거든. 그 일은 만나서 자세히 이야기하자고. 이곳에서는 첫째로, 발표회 정도로는 별 대단한 일도 하지 못해. 둘째로, 왕[프리드리히 빌헬름 2세, 편지 176 주]이 달가워하지 않아. 그래서 내가, 다행히 왕의 마음에 들었다는 것만으로 만족해줘. 여기 쓴 일은 비밀에 부치도록.

28일 목요일에 드레스덴을 향해 떠나서, 그곳에서 묵었어. 6월 1일에는 프라하에서 묵게 될 거야. 그리고 4일에는(4일이 정말 올까나?) 가장 사랑하는 마누라가 있는 곳이란 말이야! 당신의 사랑스럽고, 예쁜 잠자리를 산뜻하게 정비해주길. 이 녀석은 사실 그럴 정도의 가치가 있으니 말이지. 이놈은 얌전하게 있으면서 당신의 가장 예쁜 ○○밖에 원하지 않는 거야. 이 장난꾸러기 녀석을 생각해보라고. 내가 이렇게 쓰고 있는 동안에, 테이블 위로 쏙 하고 고개를 내밀고 어떻게 해줄 거냐라는

군. 냅다 손가락으로 튀겼지. 그러니까 녀석이, 아주 조금, 이제는 자꾸자꾸 불타올라, 이놈을 도저히 억제할 수가 없을 정도야.*** 당신은 1번 역마차 정거장으로 마차로 마중 나와주겠지. 4일 정오에 도착할 거야. 호퍼[편지 178](1000번 안부 전해줘)도 함께 와주면 좋겠군. 푸흐베르크[편지 173 주] 내외도 와준다면, 내가 바라고 있던 사람이 모두 모인 셈이지. 카를[아들]도 잊지 말고. 그리고 무엇보다도 중요한 일인데, 누군가 절친한 사람(자트만 같은 사람)을 데려오라고. 그렇게 해서 그 사람들이 내 수레로 짐을 세관에 가져다주면, 공연한 수고를 하지 않고 당신들, 그리운 사람들과 함께 곧바로 집으로 마차를 달릴 수 있지. 잊지 말라고! 그럼, 안녕……

모차르트가 죽은 뒤, 아내 콘스탄체가 1809년에 재혼한 상대 게오르크 니콜라우스 니센(덴마크의 외교관, 모차르트의 전기 작가)이 모차르트의 편지에 손질한 부분적인 말소는 이 편지부터 시작된다.

* 이 '100 프리드리히 스도르'는 프로이센 왕녀 프리데리케한테서 '쉬운 피아노소나타 6곡', 왕 프리드리히 빌헬름 2세가 준 '왕을 위한 4중주곡 6곡'의 위촉을 받은 데 대한 사례일 것이다. 이 위촉은 5월 5일에 포츠담에서 받은 듯한데, 왕녀를 위해서는 '쉬운 피아노소나타' 오직 한 곡(K 576, 이것은 쉽다고 할 수만은 없다), 왕을 위한 것은 현악 4중주곡 3곡(K 575, 589, 590), 이른바 〈프로이센 콰르텟〉을 작곡했을 뿐이다. 모차르트가 베를린에 와 있겠다면 왕이 연봉 3천 탈러를 주겠다고 했다는 사실이 전해진다.

** 리히노프스키에게 모차르트가 100플로린을 빌려준 것을, 어째서 니센이 후세 사람들에게 감추려 했는지는 이해하기 어렵다.

*** '당신의 사랑스럽고, 예쁜 잠자리를'에서부터 '도저히 억제할 수가 없을 정도야'까지의 부분도 니센이 말소해버렸지만, 훗날 음악학자 루트비히 시더마이어(1870~1957)가 사진 기술로 복원했다.

182. 푸흐베르크에게

빈, 1789년 7월 12일~15일

가장 사랑하는 최상의 벗이며
존경하는 동지여!

난처합니다! 나는 지금, 나의 가장 증오스러운 적마저도 바랄 수 없는 지경에 빠져 있습니다. 그리고 최상의 벗이고 동지인 당신에게 버림받는다면, 저는 불행하게도, 죄도 없이 병든 아내와 아이들과 더불어 모두 파멸하게 될 지경입니다. 지난번 찾아가 뵈었을 때 심중을 토로할까 생각했었는데, 차마 그럴 용기가 나지 않았습니다! 지금 역시 그렇지만, 떨면서 간신히, 결연히 편지로(편지로도 도저히 할 수 없는 말입니다).

당신께서는 저라는 존재를 알고 계시고 제 사정을 알고 계시며, 제 불행한, 그리고 지극히 비통한 상황도 제 탓이 아니라는 걸 전적으로 확신하고 계시다는 걸 제가 알고 있지 않았다면. 아, 난처한 일입니다. 감사 말씀도 드리지 못한 채 또다시 부탁을 하다니! 청산도 하지 못하고 또다시 조르다니! 제 심중을 잘 아신다면, 이런 짓을 하는 제 고통을 모두 느끼실 게 틀림없습니다. 제 벌이에 [아내의] 이 불행한 질병이 여러모로 방해된다는 걸, 되풀이해서 말씀드릴 필요도 없겠죠.

하지만 이것만은 꼭 말씀드립니다만, 이런 처참한 상황인데도 저는 예약 발표회를 열 결심을 하고, 하다못해 현재 거듭되고 있는 큰 지출을 감당해볼까 했습니다. 당신께서 친절하게 지켜봐주시리라 전적으로 확신하고 있었기 때문입니다. 그러

나 이 계획도 마음대로 되지 않습니다. 제 운명은(이라고 해봤자 빈에 국한되는 얘기지만) 유감스럽게도 등을 돌렸고, 제가 아무리 돈을 벌고자 해도 전혀 벌이가 되지 않는 겁니다. 2주간이나 명부를 돌렸지만 신청자는 스비텐[편지 127] 오직 한 사람입니다! [1784년 3월의 편지 154와 비교해볼 때, 빈에서의 모차르트의 인기가 점차 하락하고 있음을 알 수 있다]

지금(15일)은 그래도 사랑스러운 아내가 날로 쾌차하고 있는 터라, 이 타격이, 이 뼈아픈 타격만 없었다면 저는 그럭저럭 다시 일할 수 있었겠죠. 적어도 모두들, 좀 더 있으면 좋아지리라고 저를 위로해주고 있습니다. 하지만 아내는 어젯밤 저를 완전히 경악하게 만들고, 절망적으로 만들 정도로 다시 괴로워하고, 저 역시 함께(14일) 고통을 당했습니다. 그러나 오늘 밤은 아내도 매우 잘 잤고, 오전 중에는 줄곧 편안해진 모양이어서 저도 아주 낙관적인 희망을 품고 있습니다. 그래서 다시 일에 착수했습니다.

그런데 다른 면에서 제가 또 난처한 상황임을 알았습니다. 물론 잠깐 그렇다는 겁니다! 가장 사랑하는 최상의 벗이여! 당신은 제가 처해 있는 지금의 상황을 알고 계십니다. 제 장래 전망도 알고 계십니다. 우리가 서로 나눈 말에는 달라진 게 없습니다. 이러저러하다고 하면 아실 테니까요. 지금 프리데리케 왕녀를 위한 쉬운 피아노소나타 6곡과 왕을 위해 4중주곡 6곡을 쓰고 있습니다[편지 181 주]. 이 모두를 코제루호[보헤미아의 작곡가, 출판업]에게 제가 비용을 내고 인쇄시키고 있습니다. 이 말고도 2개의 헌정[미상]에서도 얼마간 들어옵니다. 2, 3개월이 지나면 제 운명은 아주 사소한 부분까지 결정될 겁니다[왕

에게 고용되리라 기대하고 있었던 듯하다].

그러니 최상의 벗이여, 당신은 나에게 [돈을 빌려주더라도] 전혀 위험을 겪을 일이 없습니다. 그래서 유일한 벗이여, 나에게 다시 500플로린을 빌려주고자 생각하시게 될지, 아니면 빌려줄 수 있게 될지는 전적으로 당신에게 달려 있습니다. 그런 뒤 (이 말씀은 기껏해야 몇 달 뒤가 될 텐데) 전액에 대해 소망하시는 금리를 붙여 지불하고, 그때가 되면 제가 평생 당신의 채무자임을 표명하겠습니다. 사실 당신의 우정과 사랑에 대해서는 충분히 갚을 길이 없으니, 유감스럽지만 영원히 채무자로 있을 수밖에 없습니다. 이런, 마침내 이렇게 어려운 말씀을 드렸습니다. 이제 모든 걸 아실 겁니다. 당신에 대한 신뢰를 언짢게 생각하지 마시고, 원조를 해주시지 않으면 당신의 벗이며 동지인 제 명예도 평안도, 그리고 아마도 생명까지도 스러져간다는 걸 감안해주십시오……

푸흐베르크는 500플로린의 요구에 대해 150플로린만 송금했다.

183. 푸흐베르크에게

빈, 1789년 7월 17일

……아무런 답도 주지 않으시는 걸 보니, 저에 대해 분명 노하신 것 같군요! 그처럼 숱한 우정의 증거와 저의 이번 욕구를

아울러 생각해보면, 참으로 지당한 일입니다. 하지만, 또, 제 불행한 처지(그나마 저에게서 나온 것은 아닙니다)와 아울러 저에 대한 우정 넘치는 의향을 더불어 생각해볼 때, 역시 제가 변명하는 것은 당연하다고 생각합니다.

최상의 벗이여, 지난 편지에서 흉중에 있는 것들을 미주알고주알 지극히 솔직하게 단숨에 썼으니, 오늘은 이를 되풀이하는 수밖에 없습니다만, 오직 다음과 같은 말들만은 덧붙이게 해주십시오. 첫째로, 아내의 요양을 위해, 특히 아내가 바덴[빈 교회의 온천지]에 가야 하는데 그 엄청난 비용만 나가지 않았더라도 그처럼 많은 액수를 필요로 하지 않았으리라는 점, 둘째로, 단기간에 사정이 호전되리라 확신하고 있으니, 갚아야 할 액수가 저로서는 전혀 걱정되지 않으며, 현재로서는 오히려 많은 쪽이 바람직스럽기도 하고 안심도 할 수 있다는 점. 셋째로, 만일 이번에 부탁드린 금액을 도저히 빌려주실 수가 없다면, 저에 대한 우정과 동지애에 따라 지금 바로, 갖고 계신 여분의 돈만이라도 도와주십사 간절히 바랍니다. 정말로, 그걸 기다리고 있습니다.

제가 정직하다는 건 의심하지 않으시겠죠. 저에 대해 너무나 잘 알고 계시니까요. 제 삶의 방식과 행동을 알고 계실 터이므로, 제 약속과 태도와 행위에 설마 불신감을 갖지는 않으셨겠지요. 그러니 이처럼 전적으로 의지하는 걸 용서해주십시오. 당신의 친구를 도와주시는 일이 사실상 불가능하지 않는 한 도와주시리라 확신합니다. 저를 완전히 위로해주실 수 있고 또 그러실 생각이라면, 저는 무덤 저쪽에서까지도 여전히 당신을 은인으로 생각하며 감사할 것입니다. 사실 그럼으로써 당신은

제 장래 행복까지도 계속해서 도와주시는 셈이 됩니다. 그렇게 까지는 되지 않더라도 바로 원조를, 마음 내키는 만큼, 또는 충고와 위로만이라도 하느님의 이름으로 간절히 간절히 부탁드립니다.

영원히 당신에게 가장 은의를 느끼는 종으로부터

추신. 아내는 어제 다시 악화되었습니다. 오늘 감사하게도 거머리를 사용해 다시 호전되었습니다. 하지만 저는 참으로 비참합니다. 클로세트 선생은 어제 다시 와줬습니다.

푸흐베르크의 메모에 '같은 날, 1789년 7월 17일 답장과 150플로린을 보냈다'라고 되어 있다. 콘스탄체는 다리의 병이었는데, 의사 토마스 프란츠 클로세트(붙임 1, 2)의 권고로 유황천인 바덴에 여러 번 '요양' 차 갔다. 모차르트의 지출 대부분은 그 때문이었다는 말이 있다. 추신에 '거머리'라고 한 것은, 거머리에게 나쁜 피를 빨아내게 하는 당시 요법일 것이다.

184. 푸흐베르크에게

빈, 1789년 7월 후반

가장 사랑하는 벗이며 동지여!
당신이 그처럼 우정을 보여주신 때부터, 비참 가운데서 지

내왔으니 외출은 고사하고 아무것도 쓰지 못하고 그저 속만 썩이고 있을 뿐입니다.

이제는 아내도 안정되고 있습니다. 병의 상태를 거추장스럽게 만드는 욕창만 없었더라도 잘 잘 수 있었을 텐데 말이죠. 다만 걱정인 것은 뼈까지 상해 있는 건 아닐까 하는 점입니다. 아내는 놀랄 정도로 자기 운명에 몸을 맡기고, 참으로 철학자와 같이 고요하게, 회복이냐 죽음이냐를 기다리고 있습니다. 이 글을 쓰면서도 눈물이 그치지 않습니다.

최상의 벗이여, 혹시 가능하시다면 우리를 방문해주십시오. 그리고 가능하시다면, 지난번 건[돈 차용]에 대한 충언과 실행으로 부디 제 힘이 되어주십시오.

<div style="text-align: right">모차르트</div>

185. 아내에게

빈, 1789년 8월 중순경

가장 사랑하는 아내여!

그리운 편지를 받아 들고 참 기뻤어. 어제 나의 두 번째 편지와 함께 달여 먹는 약[박하, 카밀레 등으로 만든 장폐색 약]하고 연약[개어 먹는 약]과 개미알[실은 개미의 유충, 콘스탄체가 기르고 있는 카나리아의 먹이일까?]을 받았으리라 생각해. 내일 아침 5시에 [당신을 향해] 출발할 거야. 오직 당신을 다시 만나고, 당

신을 또 포옹하는 즐거움을 위한 게 아니었다면 떠나지도 않 겠지. 얼마 있으면 곧 [부르크 극장에서] 〈피가로〉가 상연될 예 정인데, 여기에는 약간 수정할 부분이 있고, 그래서 시연(試演) 에는 내가 빠질 수 없기 때문이야. 19일에는 다시 이곳으로 돌 아와 있어야겠지. 하지만 19일까지 당신 없이 이곳에 있기가 가능할 것 같지도 않아.

있잖아, 여보! 아주 솔직한 기분이 되어 당신하고 이야기할 게. 당신은 쓸쓸하게 생각해야 할 이유가 하나도 없어. 당신에 겐 당신을 사랑하며, 가능한 일은 무엇이든지 해줄 남편이 있 어. 다리 문제는 참고 있노라면 반드시 나을 거야. 당신의 기분 이 밝을 때면 나는 기뻐. 정말로 그래. 다만 때때로 너무 상스 러운 언동을 하지 않았으면 좋겠어[아내에게 보낸 편지 129 및 178]. 모 씨[누구를 가리키는지는 확실하지 않다]를 상대하는 경 우 등, 약간 조심성이 없는 것 같아. 또 다른 어떤 이가 아직 바 덴에 있을 때도 그랬어. 그들이 아마 당신보다도 친한 여자를 상대할 때에도, 당신을 대할 때만큼 무례해지지 않으리라는 사 실을 잘 생각해보라고. 평소에는 예의 반듯하고 특히 부인네 에 대해서는 공손한 인간인 모 씨조차도, 그런 일 때문에 저도 모르게 실로 지저분하고 참으로 예법에 벗어나며, 실례되는 말 을 편지에 쓸 생각이 들었던 모양이야. 부인네라는 존재는, 언 제나 남에게서 존경받도록 처신해야 하는 거야. 안 그랬다가는 이러쿵저러쿵 말이 많아지지.

있잖아, 여보! 내가 이렇게 솔직하게 말하는 걸 용서해줘. 하 지만 내가 안심하기 위해서도, 우리 두 사람의 행복을 위해서 도 필요한 거야. 당신은 너무나 남의 말을 따른다고 나에게 직

접 고백한 일을 잊지는 않았겠지. 그 결과가 어찌 될지 알고 있 겠지. 내게 한 약속도 잊지 말아줘. 부탁이야, 응? 여보! 그런 식으로 좀 해보라고. 알았지. 즐거워하며 나에게 만족하고 상 냥하게 처신해줘. 공연한 질투로, 당신 자신과 나를 괴롭히지 말아야지. 나의 사랑을 신뢰하라고. 그 증거를 당신은 갖고 있 잖아! 그리고 우리가 앞으로 얼마나 즐거울지, 당신도 알게 될 거야. 아내의 현명한 행동만이 남편에게 족쇄를 단다는 사실을 단단히 믿으라고.

안녕. 내일은 당신에게 마음속 깊은 키스를 할 거야.

모차르트

186. 아내에게

빈, 1789년 8월 19일?

귀여운 아내여!

8시 15분에 무사히 이곳에 도착했어. 그리고 우리 집 현관 문을 두드렸을 때…… 하인도 없고, 문이 잠겨 있었지. 15분가 량 기다려도 나오지 않아서, 호퍼[동서]에게 가서 우리 집에 있 는 기분으로, 그곳에서 완전히 옷을 갈아입었지[19일에 상연된 〈피가로〉의 시연 때문]. 페라레제[편지 178]를 위해 쓴 작은 아리 아[K 579]는 그 사람이 그걸 소박하게 노래할 수만 있다면 모 두 기뻐하리라 생각하는데, 그렇게 노래할 수 있을까. 물론 그

사람은 매우 마음에 들어 했어. 그 집에서 식사를 했지. 〈피가로〉는 틀림없이 일요일[8월 30일인 듯]에 상연될 거야[실제로는 29일 상연]. 하지만, 그보다 먼저 알려줄게. 함께 들었더라면 얼마나 기뻤을까. 혹시나 변경할 일이 일어나지 않았는지 바로 보러 가야지. 그게 토요일까지 상연되는 게 아니라면 오늘 중으로라도 당신에게 갈 텐데.

안녕, 여보! 절대로 혼자서 걷지 말 것. 그런 일을 생각하면, 오싹해지거든……

187. 푸흐베르크에게

<div align="right">빈, 1789년 12월</div>

가장 존경하는 벗이며 동지여!

이 편지 내용에 놀라지 마시기 바랍니다. 최상의 어른이여, 당신은 저와 제 사정을 완전히 아시기 때문에, 당신에게만은 제 심중을 전적으로 안심하고 털어놓을 용기가 납니다. 내달에는 (지금 상황으로는) 지배인에게서 오페라[〈코지 판 투테〉 K 588] 대금으로 200두카텐이 들어옵니다. 그 안에 400플로린을 변통해주실 수 있고 또 그럴 의향이 있다면, 당신의 친구를 최대의 곤경에서 구해내실 수가 있습니다. 그리고 저는 그 돈을 일정 시기에 현금으로 틀림없이 갚아드릴 것임을 명예를 걸고 약속합니다. 매일매일 큰 지출이 있습니다. 가능한 한 그때

까지는 참고 견디려 하지만, 어쨌든 새해에는 약국과 의사(이 것은 이제 불필요하게 되었습니다만)에게 전액 지불해야 하는데다, 신용을 잃고 싶지 않아서요. ……거듭 부탁드립니다. 이번만, 절망적인 상태에서 끌어내주십시오. 오페라 대금이 들어오는 대로 400플로린은 반드시 전액을 갚겠습니다. 그리고 이번 여름에는 (프로이센 왕을 위한 일[편지 181 주*]로) 당신에게 나의 성실함을 여지없이 납득시켜드리리라 생각합니다. ……목요일 [12월 31일] 오전 10시 (하지만 혼자서) 저의 집으로 와주십시오, 소소한 오페라[〈코지 판 투테〉] 시연(試演)을 합니다. 당신과 [요 제프] 하이든만을 초대하는 겁니다. 살리에리[편지 93]의 음모에 대해서는 직접 말씀드리겠습니다. 하긴 그것은 실패로 끝났 습니다만[모차르트의 라이벌, 살리에리의 음모라는 것은 모차르트 혼자의 공상이었던 것 같다].

푸흐베르크의 메모에 '300플로린 송금'이라고 되어 있다.

188. 푸흐베르크에게

빈, 1790년 2월 20일

사랑하는 벗이여!

당신 집에서 맥주가 떨어져가고 있다는 걸 알았다면, 굳이 빼앗아 올 생각을 하지 않았겠죠. 자발머리가 없지만, 이 편지

와 함께 한 통만 돌려드립니다. 여기서는 오늘 포도주를 받아 놓고 있으니까요. 첫 번째 것에 대해서는 마음속으로부터 감사를 드립니다. 그리고 다시 맥주가 들어오거든 한 통만 나눠주시지 않겠습니까. 아시는 바와 같이 워낙 좋아하니까요. 최상의 벗이여, 부탁드립니다. 만약 가능하시다면, 아주 며칠 동안만 몇 두카텐 정도를 보내주실 수 없겠습니까. 도저히 미룰 수도 없는, 바로 처리해야 할 일이 있기 때문입니다. 이 낯 두꺼움을 용서해주십시오. 당신의 우정과 동지애에서 비롯된 큰 신뢰에서 생기는 것입니다.

영원히,

당신의 모차르트

푸흐베르크의 메모에 '1790년 2월 20일 25플로린 송금'이라고 되어 있다.

189. 푸흐베르크에게

빈, 1790년 3월 말 또는 4월 초

가장 사랑하는 벗이여, 헨델의 전기[메인워링이 영어로 쓴 책의 독일어역]를 보내드립니다. 어제 댁에서 집에 돌아와보니, 동봉한 판 스비텐[편지 127] 씨의 쪽지가 있었습니다. 이로 미루어보더라도 이전보다는 가망이 있으리라는 점을 저와 마찬가지로 아

실 수 있으리라 생각합니다. 마침내 저는 행운의 문 앞에 서 있습니다. 이제 이걸 이용할 수 없게 되면, 영구히 잃고 맙니다. 하지만 저의 현 상황에서는, 아무리 기쁜 전망이 보이더라도 한 사람의 든든한 벗의 도움이 없다면, 앞으로 행복해질 희망도 날아가고 말 거라고 생각할 수밖에 없습니다. 당신은 요즈음 제 모습이 어딘지 쓸쓸해졌는 걸 알아차리셨는지요. 당신이 저에게 지금까지 베푼 숱한 호의를 생각했기 때문에, 저는 아무 말도 하지 않고 있었습니다.

그러나 이번이 제 앞으로의 행복 전체를 결정할 가장 소중한 시기이므로, 보여주신 우정과 동지애를 전적으로 믿고, 하실 수 있는 만큼 마지막으로 도와주십사 부탁드리는 겁니다. 아시는 바와 같이 현재 제 형편은, 만일 이 일이 표면으로 드러나면 궁정에 제출한 청원[모차르트가 요제프 2세의 후계자 레오폴트 왕에게 신청하고 있었던 '부악장' 자리 이야기일까, 편지 191 주] 건에 대해서도 난처해지지 말란 법이 없습니다. 그래서 이것은 비밀로 해두지 않으면 안 됩니다. 사실, 궁정에서는 사정에 의해서가 아니라 유감스럽게도 오직 외관만으로 일을 판단합니다. 제가 지금 확실하게 내다보고 있는 그대로 이번 청원에 성공한다면, 당신에게는 결코 손해를 끼치지 않을 것임을 당신은 알고 계십니다. 아니, 틀림없이 이미 확신하고 계십니다. 그렇게 되면, 저는 참으로 기꺼이 빚을 청산할 겁니다! 얼마나 기뻐하며 감사드릴 수 있겠습니까. 그리고 저 자신이 영원히 당신의 채무자임을 인정합니다! 애쓴 끝에 마침내 목적을 달성했을 때의 기분은 얼마나 상쾌할까요! 이에 대해 도움을 줬을 때의 기분은 얼마나 행복할까요! 눈물이 흘러서, 그 모습을 제대

로 그릴 수도 없습니다. 한마디로, 제 앞으로의 행복은 모두 당신 수중에 있습니다. 당신의 고귀한 마음이 움직이는 대로 처신해주십시오. 할 수 있는 일을 해주십시오. 그리고 당신이 상대하고 있는 자는, 정직하고, 언제까지나 은혜를 잊지 않는 남자. 자기 자신보다도 오히려 당신을 위해, 자신의 입장을 괴로워하고 있는 남자라는 걸 감안해주십시오!

모차르트

푸흐베르크의 메모에 '150플로린 송금'이라 되어 있다.

190. 푸흐베르크에게

빈, 1790년 4월 8일 또는 그 이전

사랑하는 벗이여, 전혀 답신을 주시지 않는 것[이라는 걸 보면, 지난 편지와 이 편지 사이에도 돈을 꿔달라고 한 듯하다]은 당연합니다! 제 뻔뻔함이 도를 넘었습니다. 하지만 제 사정을 여러 면으로 관찰하고, 당신에 대한 제 우정과 신뢰를 고려해서, 저를 용서해주십사 부탁드릴 뿐입니다. 그렇게 해주실 수만 있다면, 그건 하느님의 뜻에 합당한 일입니다. 당신에게 당장 그리 필요하지 않은 액수로 족합니다. 가능하다면 제 뻔뻔함을 완전히 잊어주시고, 부디 용서해주십시오. 내일 금요일에, 하디크 백작[헝가리의 왕실 조달 고문관]이 슈타들러 5중주곡[모차르트

가 친구인 클라리네티스트, 슈타들러를 위해 쓴 클라리넷 5중주곡 K 581]과 제가 당신을 위해 쓴 트리오[디베르티멘토 K 563]를 들려드렸으면 합니다. 죄송하지만 그곳으로 당신을 초대합니다. 헤링[상인, 뛰어난 아마추어 바이올리니스트]이 연주합니다. 찾아뵙고 직접 말씀드려야 하겠지만, 류머티즘인 듯한 통증으로 머리가 단단히 묶여 있는 것만 같습니다[이것이 모차르트가 걸린 죽을병의 한 증후라고 한다]. 이 때문에 제 상황이 한층 더 타격을 받습니다. 다시 한 번만, 이번만 형편껏 도와주십시오. 그리고 저를 용서해주십시오.

언제까지나, 전적으로 당신의

모차르트

푸흐베르크의 메모에 '1790년 4월 8일 은행권으로 25플로린을 보냄'이라고 되어 있다.

191. 푸흐베르크에게

빈, 1790년 5월 17일 또는 그 이전

가장 사랑하는 벗인 동시에 동지여!

고용인들을 통해 틀림없이 들으셨으리라 생각됩니다만, 어제 댁으로 찾아가, (진작부터 허용해주신 터라) 초대하시지도 않았는데 댁에서 식사를 하고자 했습니다. 제 사정을 알고 계시

죠. 요는 참벗을 발견할 수 없어서, 아무래도 고리대금업자한 테 돈을 조달하지 않을 수 없게 되었습니다. 그러나 이 크리스 천답지 않은 무리 중에서 가장 크리스천다운 자를 물색하는 데는 시간이 걸리므로, 이제는 한 푼도 없는 처지가 되어버려 서 가장 사랑하는 당신에게, 어떻게든, 당신이 쓰지 않는 정도 라도 돈을 빌려주십사 하고 부탁드리지 않을 수 없는 처지입 니다. 제 희망대로 1, 2주 안에[고리 대금업자에게서] 돈이 들어 오면, 지금 꾸는 금액을 바로 갚겠습니다. 이미 오랫동안 돌려 드리지 못하고 있는 액수에 대해서는, 유감스럽지만 아직 용서 해주시는 수밖에는 없습니다. 그런 일이 저로서는 얼마나 근심 과 신경을 써야 할 일인지 헤아려주셨으면 합니다.

요즈음은 줄곧 제 4중주곡[이른바 〈프로이센 4중주곡〉 K 575, 589, 590]의 완성도 방해를 받고 있습니다. 그러나 이번에는 궁 정에 큰 희망을 걸고 있습니다.* 사실 K[황제]가 제 청원서를 다른 사람들과는 달리, 수리를 하든 각하를 하든, 결정하지 않 고 보류하고 있다는 걸 저는 확실한 루트를 통해 듣고 있습니 다. 좋은 징조입니다. 이번 토요일에는 제 4중주곡을 집에서 연주할 작정입니다. 그때에는 부디 부인께서도 함께 와주십시 오. 가장 사랑하는, 최상의 벗이면서 동지여, 제 뻔뻔함 때문에, 당신의 우정을 저버리는 일 등은 하지 마시고, 제 힘이 되어주 십시오. 저는 당신을 전적으로 의지합니다.

추신. 지금 학생은 2명이지만 8명으로 하고 싶습니다. 제가 레슨을 담당한다는 걸 선전해주십시오.

푸흐베르크의 메모에 '5월 17일 150플로린 송금'으로 되어 있다.

* 모차르트가 5월 전반에 오스트리아 대공 프란츠(레오폴트 2세의 장자)에게 쓴 청원서의 초안이 남아 있다. (프란츠는 뒤에 프란츠 2세로서 독일 황제가 되었고, 다시 프란츠 1세로서 오스트리아 황제가 된다.) 그 초안에는 궁정의 부악장으로 채용되고 싶다는 것, 악장인 살리에리(편지 93)는 교회음악을 배운 적이 없지만, 자신은 어렸을 때부터 익히고 있다는 것 등이 써 있다.

192. 푸흐베르크에게

빈, 1790년 6월 12일 또는 그 이전

가장 사랑하는 벗인 동시에 동지여!

저의 오페라[〈코지 판 투테〉 K 588. 이 오페라는 그해 1월 26일에 초연되고 다음 달에 걸쳐 5회 상연되었으며, 같은 해 6월 6일에 다시, 그리고 8월까지 3회 상연되었다]를 지휘하기 위해 이곳에 와 있습니다. 아내는 좀 좋아지고 있습니다. 이제는 통증도 가라앉아 가고 있는 것 같습니다. 하지만 아직도 60회의 입욕이 필요하므로 가을에는 또 가야 합니다. 제발 효험을 발휘해주면 좋겠는데 말이죠.

가장 사랑하는 벗이여, 오늘날의 절박한 지출에 대해, 조금이라도 원조를 해주실 수 있다면 그렇게 해주십시오, 검약을 위해 저는 바덴에 머무르고 있습니다. 어지간한 일이 아닌 한, 시내로는 오지 않습니다. 이제는 제 4중주곡(이 뼈 빠지는 일) [이른바 〈프로이센 4중주곡〉 K 575, 589, 590]을 이런 상황에서 바

로 돈을 쥐고 싶어서 푼돈으로 내놓는 처지가 되었습니다. 그러기 위해서도, 이번에는 피아노소나타[소나타 각각의 악장, K Anh. 29(590a), Anh. 30(590b), 론도 Anh. 37(590c) 등]를 쓰고 있습니다. 안녕히. 가장 손쉽게 융통해주실 만큼 보내주십시오. 내일은 바덴에서 제 미사곡[아마도 〈대관 미사곡〉K 317]이 연주됩니다. 안녕히 계십시오(10시).

푸흐베르크의 메모에 '6월 12일 25플로린 송금'이라고 되어 있다.

193. 푸흐베르크에게

빈, 1790년 8월 14일

......

어제는 그럭저럭 지낼 정도였건만, 오늘은 또 지독하게 상황이 좋지 않습니다. 밤새도록 괴로워서 잘 수가 없었습니다. 어제 엄청 걸어서 땀을 흘리는 바람에, 부지불식간에 감기가 들었나 봅니다. 저의 이러한 상태를 상상해주십시오. 병에다가, 걱정과 우려가 가득, 이런 상태가 또한 두드러지게 회복을 방해하고 있습니다. 1, 2주가 지나면 나아지겠죠(틀림없이).

그러나, 지금 바로 너무나 궁핍합니다. 그러니 아주 조금만이라도 도와주시지 않겠습니까? 당장은, 단 얼마라도 도움이 됩니다.

......

푸흐베르크의 메모에 '1790년 8월 14일 10플로린 송금'이라 되어 있다.

194. 아내에게

프랑크푸르트 암 마인, 1790년 9월 28일

......

이번 여행은 아주 쾌적했어. 단 하루만 빼면 날씨도 좋았지. 그 하루만 해도 별로 어려운 일도 없었어. 나의 마차가(키스해 주고 싶을 정도로) 훌륭하기 때문이야. 레벤스부르크에서 우리는 호화로운 점심을 먹고, 신들이나 들을 것 같은 식탁 음악을 듣고, 천사들이 받을 정도의 접대를 받고, 고급 모젤 와인을 마셨거든. 뉘른베르크에서 아침을 먹었는데, 너저분한 거리야.* 벨츠부르크에서는 소중한 위장에다 커피로 힘을 부어줬는데, 여기는 예쁘고 훌륭한 거리야. 비용은 어디서나 그만그만하지. 그곳에서 두 역, 또는 두 역 반 거리인 아샤펜부르크에서는 음식점 주인한테 지독하게 속았어. 당신 건강과, 우리 집안 상황 등에 대한 당신의 편지를 목을 길게 빼고 기다리고 있어. 이번에는, 이곳에서 일을 될 수 있는 대로 잘해보려고 굳게 결심하고 있어. 그리고 돌아가서 당신과 만나는 일을 마음속으로부터 낙으로 삼고 있지. 우리는 멋진 생활을 할 거야. 일할 거야. 일해야지. 생각지도 않은 일이 급작스레 일어나서, 다시 그런 절망적인 상태에 빠지는 일이 없도록 말이지.

......

　모차르트는 이해 9월 23일, 동서이고 바이올리니스트인 프란츠 호
퍼(편지 165)와 하인 요제프 셋이서 빈을 출발, 목적지인 프랑크푸르
트 암 마인에 28일 도착했다. 그곳에서 벌어진 레오폴트 2세의 대관식
때에 연주회를 열어 수입을 얻으려 했던 것이다.

＊뉘른베르크는 제2차 세계대전 때 대대적으로 파괴될 때까지는, 독일
　에서도 중세의 면모를 가장 잘 보존하고 있는 아름다운 도시로 칭송
　되고 있었다. 모차르트가 이를 '너저분한 거리'라고 말하고 있는 것
　은, 아버지 레오폴트가 나무로 된 구조물을 겉으로 드러낸 중세풍의
　파하베르크하우스를 매우 싫어한 데서 영향을 받았는지도 모른다.

195. 아내에게

프랑크푸르트, 1790년 9월 30일

......

　당신한테서 한 통이라도 편지가 와 있었더라면 부족한 게
없었을 텐데. 에파딩과 프랑크푸르트에서 보낸 내 편지는 받
았겠지? 전번 편지에 우거지상[클라리네티스트인 슈타들러(편지
190)를 가리키는 듯]하고 결말을 내라고 썼는데 말이지. 조심을
위해, H○○[아마도 호프마이스터, 편지 163]의 이서로, 2000플
로린의 돈을 받을 수 있으면 고마울 텐데…… 하지만, 당신은
틀림없이 다른 이유를 내세울 테지. 내가 당신이 알지 못할 사
기꾼 비슷한 생각을 하고 있다는 식으로 말이야.

있잖아, 여보, 나는 여기서 틀림없이, 확실히, 무엇인가를 할 수 있을 거야. '확실히'라곤 하지만, 당신이나 여러 친구들이 생각하는 것처럼은 되지 않을 거야. 나는 여기서 잘 알려져 있기도 하고, 존경도 받고 있거든. 그건 틀림없어. 그래, 해봐야지. 나는 어떤 경우에든 확실한 일을 하고 싶은지라, H○○와 거래하고 싶은 거야. 그렇게 하면 돈이 들어올 뿐 지불할 필요도 없고, 그저 일만 하면 되는 거지. 일에 관한 한 물론 아내를 위해 기꺼이 할 거야. 편지를 보낼 때는 언제나 우편국 앞으로 보내줘……

당신이 빈에 있는지 바덴에 있는지 알 수 없어서, 이 편지도 호퍼 부인[콘스탄체의 언니]한테 보낼게. 당신한테 다시 돌아간다는 게, 어린아이처럼 기뻐. 누군가가 흉중을 들여다볼 수 있다면 부끄러워질 정도야. 나한테는 모든 게 싸늘해, 얼음처럼 차. 그래, 당신이 함께 있을 수만 있다면, 모든 사람들이 나를 반갑게 대하는 태도를, 아마, 좀 더 기쁘게 생각할 거야. 하지만, 그럴 정도로 지금은 허전한 거야. 안녕……

196. 아내에게

프랑크푸르트 암 마인, 1790년 10월 3일, 일요일

가장 사랑하는 최상의 마음씨를 지닌 아내여!

이제 이것으로 위로를 받고, 만족했어. 첫째로, 사랑하는 당

신에게서 고대하던 편지를 받았거든. 둘째로, 나에 관한 건에 대한 안심할 만한 통지 덕분이야. 나는 시계사(時計師)를 위한 아다지오['시계에 장치한 오르간을 위한 아다지오와 알레그로' K 594를 가리키는 말인지는, 오늘날까지 의견이 분분하다]를 바로 작곡해서 사랑하는 아내의 손에 몇 두카텐을 쥐여주려고 굳게 결심했지. 하지만 나로서는 영 내키지 않는 일이기 때문에, 좀처럼 진도가 나가지 않고, 최후까지 가져갈 수 있을 것 같지도 않아. 매일 쓰고 있기는 한데 늘 진력이 나서, 도중에 중단하고 말지. 그게, 매우 중요한 이유 때문에 하는 일이 아니었더라면 아마 그대로 내팽개쳐버렸을 거야. 하지만 어떻게든, 무리가 되더라도 조금씩 해낼 생각이야. 사실 그게 커다란 시계인데, 오르간처럼 울려 대는 것이었더라면 나도 기꺼이 했을 거야. 그런데 조그마한 파이프만으로 되어 있는 게, 내게는 애들처럼 높은 소리로밖에는 들리지 않는 걸 어쩌겠어.

나는 여기서 노상 틀어박혀 생활하고 있어. 오전 중에는 외출하지 않고 구멍 같은 방에 들어박혀 작곡을 해. ……화요일[10월 5일]에는 쿠어 마인츠의 배우협회가 나에게 경의를 표해서, 〈돈 주앙〉[〈돈 조바니〉 K 527의 프랑스식 호칭]을 상연해[실제로는 디터스도르프의 〈정신병원에서의 연애〉가 상연되었다]……

추신. 어제는 프랑크푸르트에서 으뜸가는 부자 상인 슈바이처[은행가 겸 추밀고문관] 댁에서 식사를 했지. 클룩스 양[16세의 독일 가수, 모차르트의 1787년 프라하 여행 때 함께 갔다고 전해진다]도 여기 와 있어. 그 애는 아직 만나지 않았어. 크벨렌베르크 부인[모차르트의 친지, 클룩스의 아주머니] 말에 따르면, 살이

많이 쪄서 이제 만나도 알아보지 못할 거라더군.

안녕.

내일 월요일에 [황제 레오폴트 2세의] 입성(入城)이 있고, 1주 뒤에 대관식이 벌어져[황제의 시종으로서는 모차르트의 라이벌인 살리에리(편지 93, 187, 214 주**)도 들어 있고, 대관식에는 베토벤의 〈레오폴트 2세 황제 즉위에 부치는 칸타타〉가 연주되었다].

197. 아내에게

프랑크푸르트, 1790년 10월 8일

……이젠 나한테 편지를 써도 소용없어. 수요일 아니면 목요일에 난 발표회를 열 작정이고[실제로는 금요일인 15일], 금요일에는 바로(씽 하고) 달려 내빼는 게 제일이라고 생각하고 있으니까, 당신이 이 편지를 읽을 무렵이면 아마 여기에 없을 거야. 전에[편지 195] 써 보낸 일은 신경 써줬겠지. 아니, 이제부터라도 해주겠지. 여기서는 내가 돌아가자마자 800 내지 1000플로린을 지불할 정도인 일은, 나로서는 도저히 불가능해. 하다못해 호프마이스터[편지 163]와의 이야기가 진척되어서 나중에 내가 얼굴을 내밀기만 하면 될 정도만 된다면, (20퍼센트의 이자를 포함해) 2000 내지 1600플로린은 금방 들어와. 그렇게 되면 1000플로린을 지불하고도, 아직 600플로린이 남거든.

그건 그렇고, 강림절에는 소소한 4중주의 예약 연주회를 시작할 거야[이것은 여름에 기획했던 '예약 발표회와 마찬가지로 실현되지 않았다]. 그리고 학생도 받을 거야. H[호프마이스터]한테는 나도 편지를 쓸 테니, 전액을 지불할 필요는 없어. 그리고 만사 잘될 거야. 내가 돌아가길 바란다면, 어쨌든 H와 결말을 지어놓으라고. 당신이 내 심중을 들여다볼 수가 있다면, 그곳에서는 당신을 다시 만나 부둥켜안고 싶다는 갈망, 돈을 많이 가지고 돌아가고 싶다는 염원이 서로 다투고 있어.

돈을 벌기 위해서 좀 더 여행을 계속할 것인가 하고 여러 번 생각했어. 그리고 무리하게 그 결심을 실천하자니, 다시 정처 없이, 아마도 무익하게, 그토록 예쁜 아내에게서 떨어져 있는 게 분명 후회되리라는 생각이 드는 거야. 벌써 몇 년씩이나 당신하고 떨어져 있는 듯한 기분이 들거든. 여보, 믿어줘. 당신이 함께 있었더라면, 아마도 더 편하게 그런 결심이 섰을 거야, 하지만 나는 당신한테 너무나 길들어 있거든. 그리고 당신을 너무나 사랑해서, 오래 떨어져 있을 수는 없는 거야.

게다가 자유시[19세기 초까지 있었던 프랑크푸르트 같은 독일 직속의 도시]에서는 어떤 일이 벌어지고 있다느니, 모두 헛소리뿐이야. 내가 여기서는 이름이 나고, 경탄과 인기의 표적이 되어 있다는 것은 분명해. 하지만 이곳 인간들은 어쨌든, 빈 사람들보다도 구두쇠야. 발표회가 얼마간 성과가 좋다면, 그건 내 이름과 나를 여러모로 돌봐준 하츠펠트 백작 부인[음악 애호가, 가수]과 슈바이처 일가[편지 196] 덕분이야. 이제 끝나서 기쁘지만. 빈에서 열심히 일하고 학생을 받으면 우리도 그런대로 즐겁게 살 수 있거든. 그리고 내가 이 계획을 실행하지 못하게

된다면, 어떤 궁정에 좋은 일자리가 나왔을 때뿐이겠지[편지 98 주].

우거지상[편지 195]인지 누군지 하고 호프마이스터의 건에 대해 결말을 내서, 내가 학생을 받을 생각이라는 말을 퍼뜨려 줘. 그렇게 하면 우리는 틀림없이 옹색해지지 않을 거야. 안녕. ……

198. 아내에게

프랑크푸르트, 1790년 10월 15일

가장 사랑하는 마음의 아내여!

프랑크푸르트에서 보낸 내 편지에 대해, 아직 한 통의 답장도 받지 못해서 적지 않게 걱정하고 있어. 오늘 11시에 나의 발표회가 있었어.* 명예 면에서는 성공이지만, 금전적으로는 초라하게 끝났어. 재수 없게 어떤 후작 댁에서 대대적인 오찬 모임이 있었고, 게다가 헤센 군대의 대연습도 있었거든. 내가 이 거리에 있는 동안에는 매일 으레 그런 방해꾼이 생기는 거야. 그[마리안네 클룩스(편지 196) 이야기인 듯]를 당신은 상상도 하지 못할 거야. 하지만 어떤 일이 벌어지든 나는 쾌활하고, 모두들 매우 기뻐해주는 바람에, 이번 일요일[10월 17일]에 다시 한 번 발표회를 열기로 약속을 받을 정도였어[이것은 실현되지 않았다. 대관식을 위해 작곡된 요한 이그나츠 발터의 '칸타타 사크라'

상연과 겹쳤다]. 그리고 월요일에 이곳을 떠날 거야. 우편마차를 놓쳐버릴 테니, 여기서 그만둬야지. 당신 편지를 보니, 프랑크푸르트에서 보낸 편지를 아직 한 통도 받지 못한 모양인데, 벌써 4통이나 보냈거든. 게다가 당신은 내 꼼꼼함, 이라기보다는 당신에게 편지를 쓰는 열정을 의심하는 듯한데, 그렇다면 매우 슬픈 일이야. 제발 나를 좀 더 알아줬으면. 아, 내가 당신을 사랑하는 반만큼이라도 날 사랑해준다면, 할 말이 없겠는데.

* 이 '발표회'는 '대극장'에서 열렸고, 곡목은 확실하지는 않지만 다음과 같이 짐작된다. 이미 인쇄된 교향곡 K 297(300a)(〈파리〉), 319, 385(〈하프너〉) 중에서 한 곡을 앞뒤로 갈라서 음악회의 시작과 끝에 연주하고, 그사이에 2개의 피아노협주곡, 아마도 K 459(〈제2 대관식 협주곡〉)과 K 537(〈대관식 협주곡〉)이 연주되고, 마인츠의 소프라노 가수 시크 부인이 이탈리아의 노래, 카스트라토인 체카렐리(편지 89)가 모차르트의 '론도' K 374(편지 92)를 부르고, 다시 이 두 사람이 모차르트 이외의 작곡가의 2중창을 부른다는 호화로운 프로그램이었다고 전해진다(편지 146).
모차르트는 그날 저녁, 프랑크푸르트의 다른 극장에 가서, 파울 블라니츠키의 오페라 〈요정왕 오베론〉을 들은 모양이다.

199. 아내에게

마인츠, 1790년 10월 17일

추신. 지난번 용지로 쓰고 있는 동안 종이 위에 눈물이 뚝뚝 떨어졌어. 하지만 이제는 괜찮아. 자, 붙잡아라. 깜짝 놀랄 정도

로 많은 키스가 날아다니고 있네, 빌어먹을!……내게도 잔뜩
보이는군……핫핫하!…… 세 개 잡았다. 이놈은 귀중한 것이
야……!

이 추신은 어느 편지에 속하는 것인지, 잘 알 수 없다. 〈서간 전집〉
제4권에 있는 복사본에 의해 인쇄되고 있다. 그 복사본에는 수많은 선
과 점이 써 있다고 한다.

200. 아내에게

만하임, 1790년 10월 23일

……

내일, 슈베칭겐*네 정원을 보러 갈 거야. 오늘 밤 여기서 처
음으로 〈피가로〉[K 492]가 상연돼. 그리고 모레 우리는 여길
떠나지. 이곳에 와 있는 것은 오직 〈피가로〉 때문이야. 출연진
이 그때까지는 여기 머무르며 시연에 와달라고 모두들 부탁하
는 거야.

……17일에 마인츠에서 보낸 편지는 받았겠지. 출발 전날에
선제후[마인츠 대주교 프리드리히 카를] 댁에서 연주를 했는데,
15칼로린[165플로린]밖에 못 받았어. H[호프마이스터, 편지 195]
의 건은 잘 해결되도록 힘써주길. 이제 2주, 즉, 이 편지가 도착
하고 나서 예닐곱 날만 지나면 틀림없이 당신을 안을 수 있어.

하지만, 아우크스부르크**하고 뮌헨과 린츠에서도 편지를 보
낼게.

　　……

*슈베칭겐은 하이델베르크 서쪽에 있는데, 유명한 바로크풍 정원이
　딸린 성이 있다. 모차르트는 1763년의 대여행 때 이곳에 온 적이 있
　다. 이번에는 24일에 하루 가보았다.

**동서 호퍼(편지 165)와 함께 25일 만하임을 출발, 아우크스부르크
　에는 28일경 도착하는데, 숙부 프란츠 알로이스(편지 34)와 사촌 '베
　즐레'(편지 35)를 찾아갔는지는 알려져 있지 않다.

201. 아내에게

　　　　　　　　　　　　　　　뮌헨, 1790년 11월 4일보다 전

　　……

　당신 편지를 찾기 위해 린츠에 도착하기까지 기다려야 한
다는 게 얼마나 괴로운 일인지, 믿어지지 않겠지. 한 곳에 계
속 머무르게 되는지를 알 수 없을 때에는 참는 수밖에 없지
만…… 사실, 그것 말고는 방법이 없는 거야. 나는 (만하임의 예
전 벗들의 집에 여유 있게 머물러 있고 싶은 마음은 굴뚝같지만) 하
루만으로 해둬야겠다고 생각하고 있었지. 그랬는데 [부파르츠
바이에른의] 선제후[카를 테오도르]가 나폴리의 왕[페르디난트
4세, 왕비 마리아 카롤리나 동반]을 위한 발표회를 해달라고 부탁

해서, 5일이나 6일까지는 머물러야 해. 이건 정말이지 특별한 경우야. 왕이 다른 나라에서 나의 연주를 굳이 들으시다니, 빈의 궁정으로서는 매우 명예로운 일이지.* 내가 칸나비히 일가[편지 38]나 르 브룬[독일의 오보이스트 겸 작곡가]과 람[독일의 오보이스트, 편지 41]과 마르샹[극장 지배인, 편지 66]과 브로샬[무용가, 마르샹의 의형제]하고 환담할 때 예쁜 당신이 큰 화젯거리가 되었음은 상상하기 어렵지 않겠지. 당신에게로 돌아가는 걸 고대하고 있어. 해줄 이야기가 잔뜩이야. 이번 여름 끝 무렵에는 예쁜 당신하고 이런 식으로 회유해야겠다고 생각하고 있어. 다른 온천장을 찾아가면 기분 전환이랑, 운동이랑, 새로운 공기가 당신의 병에 효과를 발휘할 거고, 내 몸에도 아주 좋지. 그래서 나는 즐겁게 기대하고, 모두들 기뻐하고 있어.

마음먹은 대로 쓸 수 없어서 미안해. 내가 얼마나 인기를 끌고 있는지 아마 상상도 못 할 거야. 이제는 칸나비히 댁에 가야 해. 연주회 연습이 있거든.

안녕, 귀여운 당신! 내 계산으로는, 이 편지에 대해서는 답장을 받을 수가 없겠군. 잘 지내라고, 예쁜 당신! 몇 백만 번이나 당신에게 키스할 거야, 언제까지나.

죽도록 당신을 사랑하고 있는
모차르트 자필

*모차르트는 나폴리의 왕과 왕비가 지난 9월 빈에 체류하고 있었을 때, 어전 연주 기회를 주지 않은 일을 두고 화가 나서 이런 비아냥거림을 토로한다.

202. 푸흐베르크에게

빈, 1791년 4월 13일

가장 친애하는 벗이면서 동지여!

이달 20일, 즉 7일 뒤에, 나는 4반기분의 봉급[제실 왕실 부속 작곡가로서의]을 받습니다. 그때까지 20굴덴……과 약간 더 빌려주실 의향이 있으시고 그럴 수 있으시다면 매우 감사하게 생각합니다. 20일에는(봉급을 받는 대로) 감사히 반납하겠습니다……

푸흐베르크의 메모에 '4월 13일 30플로린 송금'이라고 되어 있다.

203. 아내에게

빈, 1791년 6월 6일

내가 너무나 좋아하는 당신!

이 편지를 쓰고 있는 곳은 어제 훌륭한 하룻밤을 지내게 해준 로이트게프[모차르트 집안과 친교가 있었던 프렌치호른 주자]의 집, 정원이 보이는 작은 방이야. 내 소중한 당신도 어제는 나처럼 잘 잤겠지. 레오노레[모차르트의 하녀]에게 휴가를 주어서, 이 집에는 내가 오도카니 혼자 있으니까, 오늘 밤도 마찬가

지일 테지. 외톨이라는 건 기분 좋은 게 아니야.

어제 하루 동안 당신이 어떻게 지내고 있었는지를 쓴 편지를 내가 애타게 기다리고 있어. 상탄투안 온천[콘스탄체가 묵고 있는 곳 가까이 있는 안톤스바트]을 생각하면, 아주 걱정되는군. 나가다가 계단에서 쓰러질까 봐 언제나 두려워서야. 그래서 희망과 걱정 중간에 있는 거지. 그다지 상쾌하지 않은 심경이야. 배가 크지만 않았어도 이런 걱정은 하지 않겠지만…… 하지만 이런 언짢은 생각은 그만두자! 하늘은 틀림없이 나의 소중한 스탄치 마리니[아내의 애칭]를 돌봐주실 거야.

……[처음부터 여기까지는 프랑스어]

지금 막, 그리운 편지를 받고서, 당신이 무사하게 잘 있다는 사실을 알게 되어 기쁘군. 로이트게프 부인이 오늘 내게 넥타이를 만들어줬지. 그런데, 어땠을 것 같아? 이런! 물론 우리 안사람 같았으면 이렇게 할 거라고 여러 번 이야기했지. 하지만 전혀 효과가 없더군. 당신은 식욕이 있어서 다행이네. 하지만 많이 먹고, 많이 내야겠지? 아니 많이 걸어야 한다는 뜻이야. 하지만, 나하고 함께 있는 경우가 아니라면, 오랜 산책은 권하고 싶지 않은걸. 내가 권하는 것은 모두 해줘. 진심으로 그렇게 생각하니까.

안녕. 귀여운 오직 한 사람뿐인 당신! 당신도 허공을 잡아보라고. 나의 2999번의 키스가 날고 있으면서 먹어주길 기다리고 있거든[편지 199]. 자, 당신 귀에 말해줄 게 있어(이번에는 나한테 이야기해줄 차례야). 이번에는 두 사람이 입을 벌리고, 닫고 (점점 많이) 그리고 좀 더, 결국에는 두 사람이 말하는 거야. 푸룸피―슈토름피[두 사람만이 통하는 사랑의 암호, 편지 178]를 위

해서야. 그때가 되면 당신은 마음 내키는 대로 생각하는 게 좋겠지, 그야말로 쾌적이라는 거야.

안녕. 1000번의 다정한 키스를, 언제까지나 당신의

<div align="right">모차르트</div>

204. 아내에게

<div align="right">빈, 1791년 6월 11일</div>

너무나 좋아하는 당신!

나의 비운에 함께 울어줘! 키르히게스너 양*은 월요일[13일]의 발표회를 하지 못해! 그래서 여보, 일요일에는 하루 종일 당신을 안고 있었을 텐데 말이지. 수요일에는 꼭 같게[처음부터 여기까지는 프랑스어].

벌써 7시 15분 전이니까 서둘러야 해. 마차는 7시에 나가거든.** 입욕할 때는 넘어지지 않게 신경을 쓰라고. 그리고 결코 혼자 있지 말길. 당신 대신 내가 하루를 연장해서, 그걸 아주 서둘러서 해치우지 않는 게 좋을 텐데. 당신과 함께 바덴에 있을 수 있다면, 무엇이건 내동댕이쳐도 상관없을 정도야.

오늘, 너무 무료한 바람에 오페라[〈마술피리〉 K 620]의 아리아를 하나 만들었지. 4시 반에 벌써 일어났어. 내 시계, 깜짝 놀라라지! 내 시계를 깨워줬지. 하지만 열쇠가 없는 거야. 감아줄 수가 없었지['시계를 감는다'는 것은 독일어 속어로, 특별한 의미를

가진다]. 쓸쓸하지 않냐고? 슈룬블러![편지 178, 203] 또 하나 생
각해줘야 할 말이야. 대신 커다란(진짜배기) 시계를 말았지.

안녕 여보! 오늘은 푸흐베르크[편지 173] 댁에서 오라는군.
당신에게 1000번 키스를 하고, 당신과 함께 마음속으로 말하
자. '죽음과 절망이 그 사람의 업보였다.'[〈마술피리〉 제11곡의
2중창에서]

......

*마리안네 키르히게스너는 글라스 하모니카의 명인. 4세 때 실명. 모
 차르트는 이 사람을 위해 '아다지오와 론도' K 617을 이해 5월 23일
 에, 그리고 '아다지오' K 356(617a)을 이해 전반에 작곡해 주었다.
 13일 월요일에 열릴 예정이었던 이 사람의 발표회는 모차르트에게
 는 알리지도 않은 채 10일에 끝났다.

**모차르트는 이날 밤, 레오폴트슈타트 극장에서 상연된 경가극 〈파
 고티스트 카스팔, 일명 마법의 치터〉(요아힘 페리네 작사, 벤첼 뮐러
 작곡)를 보러 갔다. 이 작품은 모차르트의 〈마술피리〉와 마찬가지로,
 빌란트 작 〈진니스텐, 일명 요정 이야기 발췌〉에서 제재를 딴 것이다.
 〈마술피리〉의 줄거리에 어느 의미로는 영향을 끼쳤다고들 말한다.

205. 아내에게

빈, 1791년 6월 12일

가장 사랑하는, 최상의 아내여!
어째서 간밤에 편지를 받지 못했을까? 입욕에 관한 일 때문

에 언제까지나 걱정하라는 뜻인가? 그런 일이랑 또 다른 일로, 어제 하루는 엉망진창이 되고 말았지. 오전에는 모 씨[대금업자일까?]에게 갔었어. 12시부터 1시 사이에 나한테 와서, 만사 잘 해주겠노라고 단단히 약속해줬지. 그 바람에 푸흐베르크[편지 173] 댁에서 식사를 할 수도 없이, 기다리고 있을 수밖에 없었어. 기다렸지. 2시 반이 되어도 오지 않더라고. 그래서 편지를 써서 하녀에게 들려 그 아버지에게 가져가게 했지. 그러는 사이에 나는(이곳저곳이 모두 늦어졌으니까) '헝가리의 왕관'[음식점]에 갔어, 그곳까지도 손님이 모두 돌아가버려서, 나 혼자 먹게 되었지. 당신에 대한 걱정과 모 씨에 의한 불쾌함 때문에 어떤 점심이 되었는지 짐작하겠지. 단 한 사람이라도 곁에 있으면서 조금이라도 위로해줬으면 좋았을 텐데. 무엇인가 머릿속에 꽉 차 있으면, 나로서는 외톨이로 있는 게 안 좋은 거야.

3시 반에는 이미 집에 돌아와 있었어. 하녀는 아직 돌아오지 않아서 기다리고 기다렸지. 6시 반에 편지를 가져왔어. 기다린다는 건 언제나 유쾌하지 않은 법이지만, 그 결과가 기대에 어긋나면 더욱 불쾌하지. 읽어보니 아직 확실한 건 알 수 없다는 변명과, 나를 결코 잊지 않는다, 약속을 꼭 지킨다는 단언뿐이야. 그때부터 어떻게든 기운을 차릴 생각으로 새로운 오페라 〈파고티스트〉[편지 204 주]를 보러 극장으로 갔어. 그 오페라는 떠들썩하기만 하고 알맹이가 없었지. 지나는 길에 로이벨[지난날 모차르트의 이웃이었던 로이벨]이 찻집에 있지 않을까 하고 들여다봤는데 없더군. 밤에는(혼자 있고 싶지 않아서) 다시 '왕관'에서 식사를 했어, 그렇게 해서 겨우 사람과 이야기할 기회를 얻었지. 그러고는 얼른 잤어. 아침 5시에는 이미 일어나

있었지, 금방 옷을 갈아입고, 몬테크쿠리[후작, 아마추어 오보이스트, 아마도 모차르트의 제자]에게 가서 그 사람하고는 만날 수 있었어. 그리고 모 씨의 집에 갔는데, 벌써 멀리 나간 다음이었어……

206. 아내에게

<p align="right">빈, 1791년 6월 중?</p>

○○*는 지금 바덴으로 향하고 있어. 이미 밤 9시지만, 나는 3시부터 그 사람 집에 와 있지. 이번에는 약속을 지키리라고 생각해. 당신을 만나겠다고 약속했는데, 당신도 독촉해줘! 부탁인데, 카지노에 가는 것은 그만해주지 않겠어? 우선 그 떨거지들[모차르트가 신용하지 못하고 있던 슈빙겐슈 일가를 가리키는 것일까]은 내 말을 알아듣겠지. 그리고 어차피 당신은 춤추지 못할 테니까 보고 있을 뿐이겠지. 남편이 붙어 있다면 어쩌어찌 되겠지만, 몬테크쿠리[편지 205]한테 가봐야 하니까. 이것으로 그쳐야겠네. 이것만은 급히 알려주고 싶었어. 진짜 편지는 내일 그곳에 도착할 거야. 입욕에 대해서는 내가 써 보낸 대로 하라고. 그리고 내가 당신을 사랑하고 언제까지나 사랑하는 것처럼, 나를 사랑할 것.

<p align="right">영원히 당신의
모차르트</p>

당신의 전속 피에로[쥐스마이어를 가리킨 것일까, 편지 207주**]
에게도 나의 안부를.

　*니센(편지 181 주)에 의해 지워진 이름이 골트한이라면, 편지 205에
　서 모차르트가 '모 씨'라고 쓴 것도 그 사람을 가리키는 말일 것이다.

207. 아내에게

빈, 1791년 6월 25일

　……

　지금 막 당신 편지를 받고, 특별히 즐거운 느낌을 받았지. 벌
써 다음 편지를 받아서, 온천이 당신에게 어떤 효과를 줬는지
알고 싶은걸. 어제 당신의 아름다운 음악을 듣지 못한 것도 유
감이었어. 음악 때문이 아니라, 당신 곁에 있었더라면 기뻤을
거라고 생각하기 때문이야. 오늘 ─를[니센에 의한 말소(편지
181 주), 로이트게프(편지 203) 이야기인 듯] 깜짝 놀라게 해줬어.
먼저 레히베르크[모차르트 집안과 친교가 있었다] 집에 갔어. 그
랬더니 부인이 딸을 그 작자한테 보냈고, "옛날 친지가 로마에
서 왔고, 여기저기로 찾아다녔건만 당신을 찾을 수 없었노라"
라고 전하게 했고, 딸은 조금만 기다려달라는 답을 가져왔더
군. 그러는 사이에 그 작자는 불쌍하게도 일요일처럼 차려입은
거야. 가장 좋은 옷을 입고, 머리를 매끈하게 손질하고 말이지.
모두들 얼마나 웃어줬는지 상상이 가겠지. 나에게는 언제나 피

에로가 하나 있어야 해. —가 아니라면, —[모두 니센에 의한 말소. 로이트게프와 쥐스마이어(이 편지의 주**)일까]. 스나이*다. 내가 어디에서 잤느냐고? 물론 집이지. 아주 잘 잤어. 다만, 쥐란 놈들이 착실하게 말동무를 해주어서 대대적으로 토론했지. 5시 전에 일어났어.

그런데, 당신은 내일[26일은 성체절 뒤의 일요일이어서 빈 일대에는 행렬이 펼쳐진다], 성제(聖祭)에는 가지 않는 편이 좋겠지. 시민들은 버릇없다는 기분이 들거든. 물론 당신에게는 버릇없는 녀석[아마도 쥐스마이어인 듯]이 있지만, 시민들은 그것한테는 사정이 없단 말이야. 그게 구두쇠라는 걸 단번에 알아보니까, 용서를 모르는 거야. 스나이 놈아!

쥐스마이어**를 직접 만났을 때 대답해야지. 종이가 아깝지 않나. 크뤼겔인지, 크리겔인지[식당 주인인 듯]한테는 당신이 좀 괜찮은 식사를 원한다고 전하는 게 좋겠어. 당신이 지나가다가 직접 말하면 더 좋겠지만, 그치는 평소에는 붙임성이 있는 사람이야. 나를 매우 존경하고 있지. 내일 나는 양초를 가지고 요제프슈타트에서 행렬***에 참가할 거야. 스나이 놈아!

아침과 밤바람 조심하고, 그리고 탕 속에 오래 들어가 있는 일 등에 대한 내 훈계를 잊지 말 것.

……

* 스나이(Snai)라는 이름은 누구인지 알려져 있지 않다. 쥐스마이어를 가리키는지도 모른다(편지 208 주**).

** 쥐스마이어는 모차르트의 만년의 제자인데, 오페라 〈마술피리〉 K 620와 〈티토의 자비〉 K 621의 성부(聲部)를 쓸 때의 조수이기도 했다. 미완성인 채로 남겨진 〈레퀴엠〉 K 626도, 이이블러와 함께(?) 쥐

스마이어가 마무리했다고 한다. 그는 1791년 6월에서 10월까지 여러 번 바덴의 콘스탄체가 있는 곳에 머물렀다. 처음은 산달을 코앞에 둔 콘스탄체를 도와주라고 모차르트가 보냈을 것이다. 그러나 모차르트의 살아남은 둘째 아들 프란츠 크사버 볼프강이 7월 26일 태어난 뒤로도, 쥐스마이어는 콘스탄체 곁에 머물렀다. 어떤 역할을 했는지 여기서는 다루지 않기로 한다. 이 무렵의 모차르트의 편지 중에서 쥐스마이어라고 생각되는 이름은 대체로 니센의 손으로 지워져 있는데, 그중에는 판독할 수 있는 것도 있다. 그리고 프란츠 크사버는 직업 음악가가 되고, 음악 교사 겸 지휘자로서 유럽 각지를 순회하고, 뒷날 오스트리아에 자리잡았다. 어머니에 의해 볼프강 아마데우스라고 이름이 수정되고, 모차르트 2세라며 아버지 이름의 혜택을 크게 받았다. 1842년 잘츠부르크에서의 아버지 동상 제막식 때에는 d단조 피아노협주곡(K 466)의 지휘도 했다. 그러나 결국 자력으로 이름을 날리기에는 이르지 못했다(아버트 저 『모차르트』).

*** 가톨릭의 한 교단 피어리스트의 행렬. 모차르트는 프리메이슨에 속해 있었는데, 아들을 피어리스트의 학교에 들어가게 하고 싶은 속셈으로 그 행렬에 참여할 생각인 듯하다(편지 214 주*).

권태, 저녁놀

빈

208. 아내에게

빈, 1791년 7월 5일

가장 사랑하는, 최상의 아내여!

부탁이니 그렇게 우울해지지 말아줘! 돈은 받았겠지. 당신의 발에는 역시 그편이 좋을 거야. 그곳에서는 편안하게 나다닐 수도 있을 테니까, 아직 바덴에 있겠지. 토요일[7월 9일]에는 당신을 안을 수 있으리라 생각하지만, 어쩌면 좀 더 일찍 갈 수도 있을 거야. 볼일이 끝나는 대로, 당신에게 안겨서 충분히 휴식을 취하기로 결정했어. 그게 사실 필요하니까 말이야. 내면의 우려*와 마음의 고통, 그리고 이와 관련된 분주함은 어쨌든 조금은 피로의 근원이 되거든. 지난번 소포는 분명히 받았어. 정말 고마워! 당신이 입욕을 그만두었다니 말할 수 없이 기뻐. 즉, 당신이 이곳에 있지 않다는 것 말고는 아무 부족함이 없어. 돌아와주길 기대할 수 없다면 말이지. 내 용건이 끝나고

나면, 정말로 아주 돌아와줄 수 있을 테지. 하지만 아직 2, 3일은 바덴에서 당신과 함께 지내고 싶어. 모 씨[누구인지 모른다. 쥐스마이어는 아닌 듯]가 지금 여기에 와서, 내가 당신하고 그렇게 지내는 게 좋겠다고 말하더군. 그 녀석은 당신한테 관심을 갖고 있고, 당신도 그걸 감지하고 있다고 굳게 믿고 있어.

내 두 번째 피에로는 어떻게 지내고 있나? 두 명의 피에로** 중에서 하나를 선택하기는 쉽지 않군!

……오늘 베츠랄[은행가, 모차르트가 그에게 돈을 꾸러 간 듯하다]한테 갔을 때, 소 두 마리가 수레에 매여 있는 걸 봤지. 그 소가 수레를 끌기 시작했는데 그 머리가, 우리 피에로 모 씨를 쏙 빼닮았더군. 스나이란 놈……

* '내면의 우려' 같은 표현을, 모차르트는 평생 좀처럼 쓰지 않았다. 그러므로 여기서는 이를 심각하게 받아들여야 한다.

** '두 명의 피에로'란 누구인지 판명되지 않았지만, 그중 하나는 스나이이고, 스나이는 쥐스마이어를 가리키는 말임은 거의 틀림없다(편지 207 주).

209. 아내에게

빈, 1791년 7월 6일

가장 사랑하는, 최상의 아내여!

돈을 확실하게 받았다는 소식을 들으니 말할 수 없을 정도

로 반가웠어. 내가 그렇게 편지를 썼는지 어떤지 생각해낼 수가 없지만, 당신이 만사를 깔끔하게 해줄 테지!* 나는 분별 있는 인간인데 어쩌다 이런 소리를 쓸 수 있는 것일까? 하지만 쓰는 이상, 머릿속에서 엄청 많이 생각했을 게 틀림없겠지! 요즘처럼 중요한 일이 머릿속에 잔뜩 들어 있을 때라면 그건 당연한 일이지만 말이야. 내 의식은 오직 온천으로만 쏠려 있었어. 나머지는, 당신에게 필요한 걸 생각하고 있고. 그래서 내가 자신의 셈을 끝마치고, 아직도 지불할 게 남아 있는 부분은, 내가 그쪽으로 가서 해결해야지. 마침 지금 블랑샤르**가 제대로 하늘로 올라가줄 것이냐, 아니면 빈 사람들을 세 번씩이나 우습게 알 것이냐 하는 순간에 있군.

블랑샤르 따위의 타령은, 오늘은 하고 싶지도 않아. 그런 이야기를 하고 있다가는 해야 할 일의 결말을 지을 수 없게 될 테지. ─[니센이 지워버린 말. 편지 181 주]는 [플라터로] 떠나기 전에 나한테 오겠다고 약속했지만 오지 않았어. 기분 전환[플라터에서 열린 경기구(輕氣球) 구경]이 끝나면 올지도 모르지. 2시까지 기다려볼 거야. 그런 다음 먹을 걸 약간 배에 우겨 넣고, 그 녀석을 샅샅이 찾아다녀야지. 정말이지 유쾌하다고는 말할 수 없는 생활이야. 참자, 참자! 아마 조금은 좋아지겠지. 그렇게 되면 당신에게 안겨서 차분히 휴식을 취해야지.

─[니센이 지워버린, 아마도 대금업자의 이름]은 너무 믿지 않는 편이 좋다고 충고해줘서 고마워. 하지만 이런 경우에는 혼자서 상대해야 하거든. 두 사람 또는 세 사람한테 부탁을 하다가는 여기에도 저기에도 볼일이 생기게 마련이고, 받아주지 않는 사람 쪽에서는 바보거나 믿을 수 없는 인간으로 보게 될 테지.

나를 가장 기쁘게 하는 건, 당신이 즐겁고 밝게 지내는 일이야. 사실, 당신이 매사 불편한 생각을 갖고 있지 않다는 걸 분명히 알게 되기만 하면, 내 어떤 어려움이라도 즐거움으로 변하는 거야. 내가 언제 당하게 될지 모를, 어떤 불유쾌하고 귀찮은 처지에 빠지더라도, 당신이 잘 있고 밝게 지내고 있다는 걸 알게 된다면, 그런 일도 아주 사소한 게 되고 말지.

그럼 조심해서 잘 지내. 당신 식탁의 피에로[쥐스마이어, 편지 207]를 활용해. 내 존재를 때때로 떠올리고 화제로 삼으라고. 내가 당신을 사랑하고 있는 것처럼, 나를 언제까지나 사랑하고, 내가 항상 당신의 것이듯, 언제까지나 나의 스탄치 마리니[편지 203]로 있어주길.

슈투—크나라—팔러—
슈니프—슈나프—슈누르—
슈네파르트[모차르트가 발명한 애무의 의성어로 된 서명일까]
스나이!—
모 씨[쥐스마이어]에게 따귀를 붙이고, 파리를 봤으니 때려잡아야지, 라고 말해주라고! —

안녕.

잡아라—붙잡아라—비—비—비

키스가 셋, 설탕처럼 달콤한 녀석이 날아온다![편지 199, 203]

*푸흐베르크에게 꾸어 아내에게 보낸 25플로린이, 바덴의 빚을 갚기에는 모자랐다.

**프랑수아 블랑샤르의 몽골피에 경기구 실험은, 이제까지 두 번 실패, 이번은 세 번째다. 7월 6일에 플라터에서 멋지게 상승, 빈 근교에 착륙했다.

210. 아내에게

빈, 1791년 7월 7일

······

이곳 용건[급전 마련, 상대는 누구인지 모른다]이 얼른 해결되고, 다시 당신에게 갈 일밖에는 바라는 게 없어. 이즈음 줄곧 당신 생각에 얼마나 시간이 늦게 간다고 느끼고 있었는지, 당신은 믿지 못할 거야! 내 기분은 당신한테 설명할 수가 없어. 일종의 공허*(그게 내게는 괴로운 거야. 일종의 그리움), 그건 결코 채워지지 못하고, 그래서 별 도리 없이 노상 지속되고, 아니, 따라서 쉴 새 없이 계속되고, 어쩔 수 없이 날로 고양되는 거야. 우리가 바덴에서 함께 지낼 때 얼마나 어린아이처럼 까불어대고 지냈는지, 그리고 여기서는 얼마나 슬프고 지루한 시간을 지내고 있는지를 생각하면, 내가 하는 일조차 나를 즐겁게 해주지 못하는 거야. 때때로 쉬면서 당신과 한두 마디 말과 이야기를 하는 데 익숙해 있건만, 그 즐거움 역시 이제는 유감스럽게도 바랄 수 없는 게 되어서, 피아노를 향해 오페라 가운데 무엇인가를 노래하곤 해봤지만, 집어치우고 말았어. 감정이 넘쳐나기 때문이야. 이젠 그만! 당장에라도 내 볼일이 끝나면,

다음 순간에는 여기에 없을 거야. 별로 쓸 만한 새로운 일도 없어. 바덴에서의 일루미네이션은 아무래도 너무 서둘렀던 것 같아!** 진짜 통지는 바로 그 반대였거든. 궁정 약국에서 물어봐야지. 아마도 연고를 얻을 수 있겠지. 그러면 금방 그리로 보낼게. 그때까지는 (만일 필요하다면) 탕약[편지 185]보다는 주석(토사제)을 권하고 싶군. 안녕. 가장 사랑하는 아내여.

<div style="text-align:right">

언제까지나 당신의

모차르트

</div>

모차르트의 편지 구석구석에서 상상할 수 있는 것처럼 콘스탄체는 경제관념이 희박해서, 살림을 돌보지 않고 마음 내키는 대로 살고 있는 등 상당한 '악처'였던 것 같다. 그러나 모차르트의 사후 18년째에 게오르크 니센(편지 181 주)의 아내가 된 뒤로는, 니센 가문의 살림을 완전히 장악하는 모범적인 주부가 되면서 상당한 재산을 이룰 정도가 되었다. 모차르트가 생전에 결국 갚지 못하고 만 푸흐베르크에 대한 빚도 나중에 콘스탄체가 모두 갚았다(편지 173 주). 모차르트의 생전에 주부로서의 그 숨은 재능을 발휘했더라면, 모차르트는 만년의 우울과 곤궁에서 그런대로 벗어날 수 있었을 것이다. 그러나 콘스탄체의 그 재능은, 남편에 의해 눈뜨고 이끌어졌어야 했던 것이다. 모차르트는 니센과는 달리 그렇게 할 수 있는 적임자가 아니었다.

콘스탄체는 1826년 니센이 죽은 뒤, 그가 남겨놓은 『모차르트 전기』를 정리해 출판했고, 재산을 훌륭하게 관리했다. 두 아들과도 빈번히 편지를 주고받았으며(모차르트 생전에는, 그 애틋한 사랑의 편지에 대해 좀처럼 답장을 쓰지 않았던 듯하다), 1842년 3월 6일, 잘츠부르크에서 모차르트의 동상 모형을 받고 나서 몇 시간 뒤 79세라는 고령으로 생애를 마쳤다.

*모차르트가 좀처럼 쓰지 않았던 말이다. 피곤한 상태였으리라 생각된다(편지 208 주).

**모차르트에게서 돈 마련이 되었다는 잘못된 소식을 듣고서, 콘스탄체는 바덴에서 바로 친지들을 모아놓고 요란한 잔치를 벌였다.

211. 아내에게

빈, 1791년 7월 9일

......

　가장 사랑하는 아내여. 내가 어제 보낸 편지를 받았겠지. 이제 우리가 재회할 행복한 순간이 점점 다가오고 있어. 꾹 참고, 될 수 있는 대로 기운을 차리라고. 당신이 보낸 어제 편지를 읽고, 완전히 기진맥진해져서서 다시금 해야 할 일도 끝마치지 않은 채 그리로 갈까 하고 결심했을 정도야. 그런 짓을 했더라면 어떤 꼴이 되어 있었을까? 내가 다시 되돌아가게 되거나, 기쁨은커녕 불안 가운데 살아야 하게 되었겠지. 며칠 뒤에는 결말이 날 거야. Z[아마도 은행가 베츠랄, 편지 208]는 그걸 진심으로 엄중하게 약속해줬어. 그렇게 되면 곧장 당신한테 갈 거야. 하지만 당신이 원한다면 필요한 돈을 보낼 테니까, 지불하고 나서 돌아오는 거지! 나는 그래도 돼.

　하지만 이 좋은 계절의 바덴은 아직, 당신에게는 기분이 좋을 거고, 당신 몸에도 유익할 뿐 아니라, 그 멋진 산책 역시 당신은 최고라고 생각할 테지. 공기와 운동이 몸에 좋다고 생각하거든, 아직 그곳에 있으라고. 언젠가 내가 가서 데려오거나, 아니면 당신이 원하는 대로 2, 3일 그곳에 함께 있자고. 아니면 전에 말한 것처럼, 당신이 원한다면 내일이라도 돌아올까? 그런 얘기를 정직하게 써 보내라고. 그럼 잘 있어. 가장 사랑하는 스탄치 마리니[편지 203]. 백만 번의 키스를 할게.

추신. 모 씨[쥐스마이어일까. 편지 207주]한테 다음과 같이 전
해주길―

= = = = = = = = =

= = = = = = = = =

= = = = = = = = =

= = = = = = = = =

이걸 보면 무엇이라고 할까? 기뻐할까? 별로 기뻐하지 않겠
지. 심한 말투니까! 그리고 이해하기가 어렵지.

212. 다 폰테?에게

<div align="right">빈, 1791년 9월</div>

근계

권고하시는 대로 따르고 싶은 마음은 굴뚝같지만, 어떻게
하면 잘될까요? 머리는 혼란해지고 이야기도 겨우 하는 터에,
그 알지도 못하는 사람의 모습을 눈에서 쫓아내지도 못합니다.
저에게 바라고, 졸라대고, 끈질기게 일을 재촉하는 그 사람의
모습이 끊임없이 눈에서 떠나지 않습니다. 저도 작곡을 하는
편이 쉬고 있는 것보다는 피곤하지 않기 때문에 계속하고는

있습니다. 게다가 이제는 쭈뼛거릴 것도 없습니다. 무엇을 하건, 이제는 최후의 때를 고하고 있는 걸 느낍니다. 그야말로 숨도 끊어질 것 같습니다. 저 자신의 재능을 즐기기 전에 끝나버린 겁니다. 그러고 보면 생이란 그처럼 아름다운 것이었고, 살아온 길도 그처럼 행운의 전조 아래 열렸습니다[천재 소년으로서의 빛나는 출발]. 하지만 자신의 운명은 바꿀 수 없습니다. 어느 누구도 자신의 명수(命數)를 헤아릴 수 있는 게 아니고, 체념이 필요합니다. 매사 섭리가 바라는 대로 되겠죠. 이로써 펜을 놓습니다. 이것[〈레퀴엠〉 K 626]은 저의 장송곡입니다. 완성하지 않은 채로 놔둘 수는 없습니다.

전문 이탈리아어. 이 편지는 베를린의 옛 프로이센 국립 도서관에 있던 사본으로 알려져 있을 뿐이다. 그 사본도 오늘날에는 소재 불명이다. 원문은 런던의 영 씨가 갖고 있다고 써 있으며, 쾨헬이 런던에서 발견했다는 말도 있다(루트비히 노르에 의함). 사본에는 수신인 이름이 없다. 수신인이 빈 궁정에서 추방되어 당시 영국에 있었던 로렌초 다 폰테(〈피가로〉, 〈돈 조반니〉 〈코지 판 투테〉의 대본 작가, 편지 149)일지도 모른다는 점은, 전문이 이탈리아어로 써 있다는 사실에 의존한 추정일 뿐이다. 어쨌든, 이것이 정말로 모차르트가 쓴 것의 사본이라는 증거는 존재하지 않는다. 만일 진짜라면, 모차르트가 직접 〈레퀴엠〉에 대해 언급한 유일한 편지가 된다. 자신의 상황을 이처럼 비극적으로 표명하는 것은 너무나 모차르트답지 않다. 전설적인 인물의 그림자도 비치고, 이 무렵 모차르트의 사정과 너무나 일치한다는 점 등으로 볼 때 오히려 위작에 가까운 듯하다. 위작일지도 모르지만, 이 무렵 모차르트의 심경을 잘 나타내고 있다고 판단해 참고로 채택했다.
이에 앞서 8월 25일 모차르트는 황제 레오폴트 2세의 보헤미아 왕즉위 대관식을 목표로, 콘스탄체와 쥐스마이어를 대동, 프라하를 향해 빈을 떠났다(세 번째이자 마지막 프라하 여행). 이어서 프라하에 입성한 황제비 뒤를 살리에리(편지 93 주, 187)가 7명의 궁정 악사를 이끌고 수행했다. 9월 2일 프라하에서, 〈돈 조반니〉가 (아마도 모차르트의

지휘로) 상연되었다(이때, 말년에 비극적 시인이 되는 당시 14세의 하인리히 클라이스트가 숙부와 함께 청중 안에 있었다고 한다). 9월 6일에 막 완성한 〈티토의 자비〉 K 621가 황제비가 임석한 가운데 모차르트의 지휘로 상연되었다. 황제비는 이 음악을 두고 '독일인의 오물'이라고 했다고 한다. 모차르트 일행은 9월 중순에 빈으로 돌아갔다.

9월 30일, 역시 갓 완성한 〈마술피리〉 K 620가 빈에서 초연되었다. 모차르트가 피아노를 치면서 지휘했고, 쥐스마이어가 악보를 넘겼다. 이 초연은 그다지 성공이라고 할 수는 없었지만, 10월 2일에 다시 연주되었고 그 뒤로도 상연이 이어지며 인기는 점차로 올라갔다.

10월에 접어들자, 콘스탄체가 이번에는 누이동생 조피(편지 95주, 121, 붙임 1)와 함께 바덴으로 갔다.

213. 아내에게

빈, 1791년 10월 8, 9일

토요일 밤 10시 반

가장 사랑하는 최상의 아내여!

오페라[〈마술피리〉]에서 돌아와 당신의 편지를 보니, 매우 기쁘고 즐거운 기분이었어. 토요일은 언제나 우편일이기 때문에 안 되는 날이건만, 오페라는 만원이 되고, 으레 그렇듯 갈채와 앙코르 속에 상연되었어. 내일도 상연되지만 월요일은 쉬지. 그래서 쥐스마이어[편지 207주]가 슈틀[바덴의 교사이며 합창 지휘자. 모차르트가 〈아베 베룸 코르푸스〉 K 618을 써준 인물]을 데려오는 날은, 다시 제1회 공연을 하는 화요일이야. 제1회라는 것

은 아마도 다시 여러 번 계속해서 상연되기 때문일 테지. 지금
막 용상어 한 조각을 먹었어.* 이건 프리무스*(나의 충실한 팬)
가 가져다준 것인데, 오늘은 식욕이 왕성해서 가능하면 뭣이든
더 가져오라면서 다시 내보냈지. 그러는 사이에 이처럼 당신에
게 계속 쓰고 있어.

　오늘은 아침 일찍부터 열심히 작곡을 하는 바람에 1시 반이
되고 말았어. 허겁지겁 호퍼[동서, 편지 165] 집으로 (혼자서 식
사하기가 싫어서) 갔다가, 엄마[콘스탄체의 어머니, 편지 95 주]를
만났지 뭐야. 식사를 하고 금방 다시 집으로 돌아와, 오페라 시
간까지 썼어. 로이트게프[편지 203]가 또 데려가달라고 부탁하
기에 그렇게 해줬어. 내일은 엄마를 안내할 거야. 엄마는 대본
을 이미 호프마이어한테 받아서 읽고 계셔. 엄마의 경우에는
오페라를 듣는다기보다는, 본다고 해야 하겠지. 오늘은 ―[니
센에 의한 말소, 편지 181 주]들이 박스석을 차지하고 있고 ―[마
찬가지로 니센에 의한 말소]들은 어떤 것에 대해서나 대대적으로
갈채를 보내고 있었지만, 그 아는 체하는 선생께서는 너무나
바이안 사람[무례한이라는 뜻일까] 티를 내는지라, 나는 그 자
리에 있기가 역겨워졌지. 그 이상 있었더라면 "이 멍텅구리 놈
아!" 하고 소리쳤을 거야. 재수 없게, 마침 제2막이 시작되었을
때, 즉 엄숙한 장면인 시점에 내가 그 자리에 있었지. 그놈은
무엇이든 비웃는 거야. 처음에는 나도 참아가며 두세 대사에
정신을 집중시키려 했는데, 그놈은 뭐가 됐든 매도를 하는지라
마침내 나도 참을 수가 없어서, "이 파파게노 놈아!"라고 쏘아
주고는 그 자리를 나왔어. 하지만 그 너절한 놈은 그 뜻을 몰랐
을 거야. 그러고서, 이번에는 프람[음악을 좋아하는 관리이며 그

딸이 가수] 내외가 있는 다른 박스석으로 갔지. 그곳에서는 갖가지 즐거운 일이 있어서 마지막까지 있었어.

하지만 파파게노가 글로켄슈필[종 소리를 내는 금속 원통관을 가진 건반악기] 반주로 아리아를 노래할 때만 무대 위로 올라갔어. 오늘은 내가 그걸 자꾸만 하고 싶었거든. 여기서 나는 장난기가 동해서, 시카네더[오페라, 희극 각본 작가, 극장 지배인, 순회극단의 좌장, 〈마술피리〉의 대본 작가, 이때는 가수로서 파파게노 역을 했다]가 잠시 쉴 때, 아르페지오를 울려줬지. 놈은 놀라서 무대 뒤를 보더니 나를 발견한 거야. 두 번째 때에는 그걸 하지 않았어. 그러자 놈은 쉬고 말았는데 더는 앞으로 나아가려 하지 않는 거야. 나는 그 작자가 무엇을 생각하고 있는지 알고 있었던 터라, 다시 화음을 울려줬어. 그러자 녀석은 글로켄슈필을 두드리면서 잠자코 있어, 하는 바람에 모두가 웃었지. 많은 사람들은 이 장난으로 비로소, 그 녀석이 직접 악기를 치는 게 아니라는 걸 알았을 거야.

어쨌든, 오케스트라 가까이 있는 박스석에서 듣는 음악이 얼마나 매력 있는지 당신은 믿지 못할 거야. 객석 제일 높은 곳에서 듣는 것보다 훨씬 좋아. 당신이 돌아오면 바로 시험해보는 게 좋겠군.

일요일 아침 7시. 푹 잤어. 당신도 잘 잤겠지? 친한 친구 프리무스가 가져다준 거세 수탉*을 반 먹었는데 맛이 그만이었지. 10시에는 피어리스트의 사무국에 갈 거야[편지 207 주***]. 로이트게프 말로는 그 시간에는 교장을 만날 수 있다니까. 식사도 거기서 할 거야. 프리무스가 어젯밤 한 이야기로는, 바덴에서 병자가 많이 발생했다던데 정말일까. 조심하라고. 기후

의 변동에 마음 놓지 말길. 지금 프리무스가 껄렁한 소식을 가져왔어. 마차는 이미 오늘 7시 반에 나가버려서, 오후가 될 때까지는 한 대도 나가지 않는다는 거야. 그 바람에 모처럼 밤중하고 아침에 쓴 것 모두 아무짝에도 소용 없게 된 거지. 당신이 편지를 받는 것은 밤이 된 다음이야. 영 속상한 일이지만, 다음 일요일[10월 16일]에는 꼭 나갈 거야. 모두 함께 카지노에 갔다가, 월요일에 함께 집에 돌아오자고.

......

추신. 조피[콘스탄체의 여동생]에게 나를 대신해서 키스해줘. 쥐스마이어[편지 207 주]한테는, 코끝을 손톱으로 냅다 튕겨주고 나서 머리카락을 왕창 뒤흔들어주라고. 슈틀에게는 1000번의 안부를. 안녕. 때는 고해지노라! (그렇다면!) 또 만나자[〈마술피리〉 제2막, 제19곡의 3중창 가사].

......

* '용상어'는 평생 모차르트의 입에는 좀처럼 들어갈 수 없는 비싼 음식이라고 한다. 모차르트는 이것을 굳이 '프리무스'에게 조달시켰다. '프리무스'는 우등생 남자라는 뜻의 별명인데, 모차르트가 단골로 가던 식당(케른트너 거리의 '금뱀옥')의 심부름꾼이며, 모차르트의 심부름을 해준 요제프 다이너를 가리킨다. (붙임 2 참조) '하우젠(용상어)'을 '하제(토끼)'로 고쳐 읽은 책도 있지만, 〈서간 전집〉에서는 이를 인정하지 않는다. '용상어'와 '거세 수탉'을 기꺼이 먹은 것으로 볼 때, 모차르트는 죽음을 2개월 앞두고도 식욕이 떨어지지 않았던 듯하다.

214. 아내에게

빈, 1791년 10월 14,15일

어제 13일 목요일에 호퍼[동서, 편지 165]하고 내가 카를*한
테 가서 모두가 외식을 했어. 그런 다음 우리는 시내로 돌아와
6시에 내가 살리에리**하고 카발리에리***를 마차로 마중 나
가서, 두 사람을 박스석[〈마술피리〉를 보여주기 위해]으로 안내
했지. 그러고 그동안 호퍼의 집에서 기다리게 한 엄마[콘스탄
체의 어머니]하고 카를을 서둘러 마중 나갔어. 두 사람[살리에리
와 카발리에리] 모두 어찌나 사근사근하던지, 당신은 믿지 못할
거야. 내 음악뿐 아니라 대본까지도, 모든 걸 다 두 사람은 무
척 마음에 들어 했지. 이것이야말로 오페라라는 거야(어떤 대단
한 축제에도, 그리고 아무리 위대한 군주 앞에서도 상연될 가치가 있
는 거야). 이처럼 아름답고 이처럼 기분 좋은 공연물은 본 적이
없으니까. 앞으로도 몇 번이고 몇 번이고 보러 와야겠다, 이런
말들을 하더군. 살리에리는 신포니아[서곡]부터 마지막 합창까
지, 아주 열심히 듣기도 하고 보기도 했는데, 그 사람의 입에서
"브라보"라느니 "멋지다"라느니 하는 말을 유발하지 않는 부
분은 하나도 없었지. 두 사람은 나의 호의에 대해 아무리 감사
의 말을 해도 모자라는 모양이었어. 어제도 줄곧 오페라에 올
작정이었는데, 4시에는 들어앉아 있어야 할 일이 있었고. 오늘
은 덕분에 편하게 보고 듣고 할 수 있었다고 하더군.

공연이 끝나고 난 뒤 두 사람을 집에까지 마차로 보내고, 우
리는 카를과 함께 호퍼네 집에서 식사를 했어. 그리고 카를하

고 집에 돌아와 둘 모두 푹 잤지. 카를을 오페라에 데리고 가는 바람에 엄청 기쁘게 해준 셈이지. 아주 튼튼한 것 같아. 건강을 위해서라면 지금의 시설보다 나은 곳은 없겠지만, 다른 면으로는 유감스럽지만 지독하더군! 훌륭한 백성으로 키워 세상으로 내보내는 데는 좋겠지만 말이지! 하지만 그만두지. 월요일에는 마침내 큰 공부가 시작될 테니(이런, 애처로워라), 카를을 일요일 식사 후까지 맡기로 했어. 당신도 그 애를 보고 싶어 했다고 말했거든.

내일 일요일에는[일요일은 10월 16일. 이 부분부터 이 편지는 10월 15일에 쓴 듯하다] 카를을 데리고 당신한테 갈 거야. 그렇게 되면 당신이 데리고 있어도 좋고, 아니면 일요일 식사 뒤에 내가 헤거*네 집에 데려갈 거야. 잘 생각해보라고. 한 달 정도로 그 아이가 설마하니 망가져버리지는 않을 거라고 생각하지만! 좀 있으면 피어리스트 이야기도 잘 풀릴지 모르지.* 사실 요모조모 공작을 꾸미고 있으니 말이야. 어쨌든 전보다 나빠지지는 않았지만, 머리카락 한 올만큼도 나아지지는 않았어. 여전히 버릇이 없고, 전처럼 귀찮게 굴고, 공부는 한층 더 싫어하게 되었어. 그 아이가 직접 실토한 바에 따르면, 오전에 5시간, 식후에 5시간 공원을 건들건들 돌아다니고 있을 뿐이야. 즉 아이들은 먹고 마시고 자고 건들건들 싸다니는 일 말고는 아무것도 안 하는 거야.

지금, 로이트게프[편지 203] 하고 호퍼가 와 있어. 로이트게프 쪽은 식사 때까지 있을 거니까, 지금 막, 나의 충실한 친구 프리무스[편지 213]를 시민 휴양소로 음식을 가지러 보냈어. 이 남자에 대해 나는 매우 만족하고 있어. 딱 한 번, 그 녀석을

기다리다 바람맞아서 호퍼네 집에서 자게 되었는데, 그 집에서는 모두가 너무나 오래도록 자고 있는 바람에 매우 난처했던 적이 있었지. 나는 내 규율에 아주 길들어 있어서, 우리 집에 있는 게 가장 좋아. 그때만은 나도 매우 화가 났지. 어제는 페르히톨츠도르프*에 여행하는 건 때문에 하루가 없어지고, 그 바람에 당신한테 편지를 쓰지 못했어. 하지만 당신이 이틀씩이나 나에게 써 보내지 않는 것은 용서할 수 없는 일이거든. 오늘은 틀림없이 당신의 편지를 받고 싶단 말이야. 그리고 내일은 직접 만나서 이야기도 하고, 온 마음을 담아서 키스를 하자고.

잘 지내.
언제까지나 당신의
모차르트

조피[콘스탄체의 여동생]에게 나로부터 1000번의 키스를. 모 씨[쥐스마이어일까]하고는 당신 좋을 대로 해. 안녕.

이것은 남아 있는 모차르트 최후의 편지다. 모차르트는 이로부터 50일 뒤인 1791년 12월 5일, 빈에서 죽었다. 당시 의사의 진단으로는 속립진열(粟粒疹熱)이라고 했다. 하지만 사인은 오늘날까지도 확실하지는 않지만, 최후에는 신부전에서 오는 요독증(尿毒症)에 의한 혼수상태였으리라 짐작되고 있다(붙임 1, 2 참조). 어찌되었든 소년 시절부터의 작곡과 연주에 의한 과로와, 귀족 사회와의 계속된 접촉에서 오는 마음고생, 청중이 점차 멀어지고(편지 182 등) 육친 간 눈에 보이지 않는 갈등과 가정 내 물심양면의 걱정거리도 있어, 원래 강건하지도 않았던 몸이 서서히 쇠약해진 것이리라.

*아들 카를 토마스(당시 7세)는 3세 때부터 빈 근처의 페르히톨츠 도르프의 헤거 교육시설에 맡겨져 있었다. 모차르트는 이 아들을 가톨릭의 한 교단인 피어리스트 학교로 옮겨놓고 싶어 했다(편지 207***).

카를 토마스는 처음에는 상인 교육을 받으면서도 음악에 끌려 피아노를 배웠고, 지휘자로서 밀라노 등지에서 상당히 활약했지만, 결국 관리의 길을 택했다. 파리에서의 〈피가로〉 상연료로 받은 1만 프랑(당시 프랑의 가치는 마르크에 가까웠다)으로 별장을 사들인 뒤 얼마 지나지 않아 죽었다(아버트 저 『모차르트』 제2권, 732쪽).

살리에리는 모차르트의 경쟁자로 유명하긴 했지만, 특히 악의를 품고 모차르트에게('아쿠아 토파나'라는, 효과가 서서히 나타나는) 독약을 먹였다는 건 아무래도 낭설에 지나지 않는 듯하다(편지 93 주).

***카발리에리는 빈 태생의 소프라노 가수. 살리에리의 애인. 〈후궁으로부터의 유괴〉 초연 때 콘스탄체를 불렀다(편지 110).

죽음

붙임 1. 조피 하이벨[콘스탄체의 여동생]이
니센 내외에게

디아코발, 1825년 4월 7일

　……모차르트는 이제는 돌아가신 어머니를 점점 좋아하게
되었습니다. 어머니 쪽에서도 그랬습니다. 그래서 곧잘 모차르
트는 (어머니와 내가 '금가래옥'에 살고 있던) 비덴으로, 조그마한
보퉁이를 팔에 안고, 쪼르르 달려오곤 했습니다. 커피와 설탕
이 든 그 보퉁이를 "자, 어머니, 간식입니다"라며 건네면 어머
니는 어린아이처럼 기뻐하셨습니다. 그런 일이 곧잘 있었습니
다. 한마디로 모차르트는 빈손으로는 오지 않았습니다.
　모차르트가 병들었을 때, 우리는 앞으로부터 입을 수 있게
만든 잠옷 내복을 만들어줬습니다. 종양 때문에 몸을 굽힐 수
없었기 때문입니다. 그 병이 얼마나 중한 것이었는지 우리는
알지 못했지만, 일어날 때 어렵지 않게 하느라 솜이 든 잠옷도

만들어줬습니다(하긴, 그 천은 그의 마음씨 착한 아내, 내가 가장 사랑하는 언니에게 받았습니다). 그런 식으로 우리는 열심히 그를 방문하고, 그도 그 잠옷을 매우 좋아해줬습니다. 나는 매일, 그 사람을 보러 시내로 가곤 했는데, 한번은 토요일에 갔을 때 모차르트가 이렇게 말했습니다.

"있잖아, 조피. 엄마한테 말씀드려줘. 나는 상태가 아주 좋으니까, 엄마의 성명축일에는 옥타베를 하는 동안에라도 축하하러 가겠다고 말이야[가톨릭에서는 축일 뒤에 연이어 8일 동안 계속 축하를 이어가는데, 이를 옥타베라고 한다]."

어머니에게 그런 반가운 소식을 전하게 되다니, 누구보다도 내가 가장 기뻤습니다. 어머니로서는 그 무렵 줄곧, 그런 소식을 기대할 수가 없었으니 말이죠. 그 사람은 내 눈에도 매우 건강하고 상태가 좋아 보여서, 어머니를 안심시켜 드리려고 서둘러 집으로 돌아갔습니다.

이튿날은 일요일입니다. 나는 아직 젊고, 솔직히 말하면 겉치레꾼인지라, 화장을 좋아했습니다. 하지만 치장을 하고 나서, 걸어서 교외로부터 시내로 갈 마음은 들지 않았습니다. 마차로 가자니 돈이 듭니다. 그래서 어머니에게 말했습니다.

"어머니, 오늘은 모차르트한테 가야 해요. 어제는 그렇게 좋았으니까, 오늘은 좀 더 좋아졌겠죠. 좋든 나쁘든, 별일은 없겠죠."

그러자 어머니는 "얘야, 커피를 한 잔 끓여주지 않겠니. 이야기는 그때부터 하자꾸나"라고 했습니다. 나를 집에 잡아두고 싶은 마음인 거죠. 언니도 알다시피, 나는 항상 어머니 곁을 떠날 수가 없었거든요. 그래서 부엌으로 갔습니다. 불은 없었어

요. [촛불로] 밝게 하고 나서 불을 피웠죠. 모차르트 생각이 역시 머리에서 떠나질 않는 거예요. 커피가 다 되었죠. 그리고 조명은 그대로 켜져 있었어요. 그래서 나는 이처럼 불을 켜놓은 채로 있다니, 어째서 그렇게 허비를 했을까 생각하면서 보고 있었습니다. 불은 여전히 피어오르고 있었습니다.

이번에는 불빛 속을 가만히 들여다보면서, '역시 나는 모차르트가 어떤 상태인지 알고 싶은 거야' 하고 생각했습니다. 그런 생각을 하면서 바라보다가 그 불을 껐습니다. 그러자, 불은 지금까지 전혀 붙어 있지 않았다는 듯 싹 꺼지고 말았습니다. 큰 심지에는 불씨 한 조각도 남아 있지 않았습니다. 맹세코 하는 말이지만, 바람은 전혀 없었습니다. 오싹해져서 몸이 떨렸습니다. 어머니에게 달려가 그 이야기를 했습니다. 어머니는, "그래. 어서 가서, 어떤 상태인지, 얼른 알아보고 오너라. 너무 오래 있지는 마"라고 말했죠. 나는 서둘러 달려갔습니다.

아, 하느님, 내가 얼마나 놀랐겠습니까. 언니가 미칠 듯한 마음을 애써 억누른 채 나를 맞이하며, 이렇게 말했습니다.

"조피야, 네가 와주어서, 잘됐구나. 간밤에는 너무나 상태가 나빠서, 오늘까지는 도저히 견디지 못할 거라고 생각했을 정도야. 오늘은 여기 있어줘. 오늘도 그렇게 된다면, 오늘 밤 안에 결딴이 날 거야. 잠깐 가서 어떤 상태인지 보고 오렴."

애써 마음을 가라앉히고 침상 곁으로 갔더니, 그 사람은 말했습니다.

"아, 고마워, 조피. 네가 와줘서! 오늘 밤에는 여기 있으면서, 내가 죽는 걸 봐줄 테지."

나는 애써 마음을 단단히 먹고 그 사람을 설득하려 했지만,

내가 무슨 소리를 해도 똑똑히 대답을 합니다.

"이젠 혓바닥에서 송장 맛이 나는 거야. 네가 여기 있어주지 않는다면, 누가 내 가장 귀여운 콘스탄체를 도와줄 거냐고!"

"좋아요 형부, 하지만, 꼭 한번 어머니한테 가서, 형부가, 내가 여기 있길 원한다는 말을 하고 와야겠어요. 그러지 않았다가는, 무슨 나쁜 일이라도 일어났나 하고 생각하시겠죠."

"그렇군. 그렇게 해. 하지만, 바로 돌아올 거지!"

아, 나는 어떤 기분이었겠어요! 불쌍하게도 언니는 나를 따라와서, 제발 성 베드로 교회의 신부님께 가서, 누구든 한 분이 우연히 지나가던 길인 것처럼 와주십사고 부탁해달라고 합니다. 나는 부탁하러 갔습니다. ……하지만, 그 사람들은 좀처럼 응해주지 않았습니다. 사람 같지도 않은 신부를 한 사람이라도 설득시키려다 보니, 얼마나 힘들었는지 모릅니다. 그러고서 걱정하며 기다리고 있는 어머니에게 달려갔습니다. 이미 캄캄해져 있었습니다. 애처롭게도, 어머니가 얼마나 놀라셨는지! 제가 설득해서 맨 위 언니, 이제는 저세상 사람이 된 호퍼 부인 [요제파, 콘스탄체의 언니] 집으로 가서 어머니를 주무시게 하고 나는 다시 온 힘을 다해 뛰어서, 비탄에 잠겨 있는 언니에게 돌아갔습니다.

가서 보니, 쥐스마이어가 모차르트의 침대 곁에 있었습니다. 모포 위에는 유명한 〈레퀴엠〉이 놓여 있습니다. 그리고 모차르트가, 자신의 생각은 이러이러하니, 내가 죽거든 이걸 완성하라고 쥐스마이어에게 설명하고 있었습니다. 그리고 언니에게, 알브레흐츠베르거가 보고하는 날까지는 자신의 죽음을 비밀로 해두라고 말했습니다. 이 사람이 하느님과 세상에 대한 일

을 해야 한다는 겁니다[모차르트는 성 슈테판 교회의 악장 자리를 작곡가 겸 궁정 오르가니스트인 알브레히츠베르거에게 계승시켜주기를 원하고 있었다].

의사 크로세트[편지 183 주]를 사방으로 찾아 헤맨 끝에 극장에서 발견했습니다. 하지만 그는 마지막 장면을 보고 나서 오겠다는 겁니다. 그러고는 와서 모차르트를 보더니 불타는 듯 뜨거운 머리에 냉습포를 했지만, 그 바람에 모차르트는 더 센 충격을 받고 숨을 거둘 때까지 의식이 돌아오지 않았습니다. 입으로 〈레퀴엠〉의 팀파니를 표현하는 듯한 모습이 그의 마지막이었습니다. 지금까지도 내 귀에 생생히 들립니다. 그리고 곧 미술품 진열실에서 뮐러[다임 백작, 통칭 요제프 뮐러, 군인이고 미술품 수집가]가 와서, 형부의 숨이 멎은 창백한 얼굴에 석고를 칠했습니다.

형부의 충실한 아내가 정신없이 울면서 전능하신 하느님에게 도움을 구하는 모습은, 형부, 나로서는 도저히 말로 표현할수가 없습니다. 내가 아무리 말을 해도 절대로 그에게서 떠나지 않았습니다. 언니의 슬픔이 더 깊어진 이유는, 그 공포의 밤이 지나간 날, 사람들이 무리 지어 집 앞을 지나가면서 형부의 죽음을 슬퍼하며 울부짖었기 때문임이 틀림없습니다……

모차르트의 미망인 콘스탄체는 모차르트의 사후 18년 만인 1809년, 빈 주재 덴마크 대사관원인 게오르크 니센과 재혼했다. 니센은 열심히 모차르트 전기를 기획했고, 그것이 니센 사후 콘스탄체의 손으로 1828년에 간행되었다. 풍부한 원자료를 기초로 낸 최초의 모차르트 전기다. 콘스탄체의 여동생 조피의 이 편지는 그 전기의 한 자료로서 언니 부부에게 보내진 것인 듯하다. 모차르트의 마지막 며칠간에 관한

증언으로서는, 붙임 2를 빼놓고 보면 이것이 유일하므로 중요한 자료이기는 하다. 그러나 사후 33년이나 지난 뒤 쓰인 만큼, 필자의 의도가 어찌되었든 이 모두가 사실을 전하고 있다고만 말할 수는 없다. 특히 마지막의 '사람들이 무리 지어……'라는 대목은, 오랫동안 형성된 필자의 환상일 것이라 생각된다.

사제가 임종 때 와 있었는지는 확실하지 않다. '사람 같지도 않은'이라는 표현으로 미루어보건대, 끝까지 이를 거부했던 듯하다. 모차르트가 프리메이슨에 속해 있었기 때문에 교회가 임종의 의식을 하지 않으려 했던 게 아닐까.

폭풍의 장례

붙임 2. 요제프 다이너(통칭 프리무스[편지 213])의 수기에서

1791년의 춥고도, 날씨가 고약한 날이었다. 모차르트가 빈에서 곧잘 찾아가곤 하던 맥주집 '은뱀옥'[실은 금뱀옥]에 들어갔다. 배우와 가수와 음악가들이 곧잘 얼굴을 내미는 곳이었다. 그날, 모차르트는 첫 번째 별실에 몇몇 낯선 손님이 있는 걸 보고서 얼른 다음 별실로 들어갔다. 그곳에는 테이블이 셋밖에 없었다. 모차르트는 이 작은 방에 들어가자, 나른한 듯이 안락의자에 몸을 내던지고 오른손을 앞에 세우고서, 거기에 얼굴을 파묻었다. 그렇게 하고 한동안 앉아 있더니 이윽고 웨이터를 불러, 평소에는 맥주를 마셨는데 그날은 와인을 주문했다. 웨이터가 와인을 앞에 놓고 나서도 꼼짝도 않고 앉아 와인을 마시지 않았다. 그때, 조그마한 안마당로 통하는 문으로 관리인 요제프 다이너가 그 별실에 들어왔다. 모차르트는 이 남

자를 잘 알아서, 늘 신뢰하며 사귀고 있었다. 다이너는 이 작곡가가 있음을 알아차리고, 서서 한동안 보고 있었다. 모차르트는 평소와는 달리 창백해 보였다. 가루를 뿌린 금발 머리카락은 흐트러지고, 조그맣게 땋아 내린 머리는 아무렇게나 묶여 있었다. 모차르트는 불쑥 눈을 들어, 관리인을 알아보고 말했다.

"야, 요제프 건강하게 지내나?"

"이쪽에서 여쭙고 싶은 말이군요." 하고 다이너는 대답했다.

"매우 불편하신 것 같군요, 선생님. 프라하에 가 계셨다고 하던데, 보헤미아의 공기가 선생님에게는 안 좋았던 모양이죠? 그런 모습이십니다. 와인을 드시는데, 그건 좋습니다. 아마, 보헤미아에서 맥주를 많이 마시는 바람에 위장이 탈난 거겠죠. 뭐, 별일은 없을 겁니다, 선생님."

"내 위장은 자네가 생각하는 만큼 나쁘지 않다네." 모차르트는 말을 이어갔다. "벌써 별별 것들을 소화할 수 있게 되었거든." 그렇게 말하면서도 한숨을 쉬었다.

"그것 좋군요." 다이너가 대꾸했다. "모든 병이 위장에서 온다고 저의 장군 라우돈이 말했습니다. 우리가 베오그라드 근처에 주둔하고 있을 때 프란츠 대공이 역시 며칠씩이나 상태가 나빠졌을 때의 이야기입니다만. 하지만 오늘은 선생님을 몇 번씩이나 웃게 해드린 그 터키 음악 이야기는 그만두죠."

"아니야." 모차르트는 대답했다. "음악을 즐기는 일도 오래지 않아 끝장이라는 생각이 드는군. 무어라고 설명할 수도 없는 오한이 나는 거야, 다이너. 이 와인을 마셔주게. 그리고, 이 17[크로이처 코인]을 받아둬. 내일 아침, 집에 와주지 않겠나. 겨

울이 되어서 장작이 필요하거든. 집사람이 함께 장작을 사러 간다는군. 나는 오늘 중에라도 때고 싶은데 말이야."

그러더니 모차르트는 웨이터를 불러, 은화를 하나 쥐여주고 나갔다.

다음 날 아침 7시에 다이너는 라우엔슈타인 골목으로 갔다. 2층 모차르트의 집 문을 두드리자, 하녀가 문을 열더니 낯익은 사람인지라 안으로 들여보냈다. 하녀의 이야기로는, 그날 밤 선생님의 상태가 매우 나빠져서 결국 의사를 부르러 갔다는 것이다. 그리고 다이너는 모차르트 부인이 불러서 방 안으로 들어갔다. 모차르트는 방 한구석에 있는 흰 시트를 씌운 침대에서 자고 있었다. 다이너의 말소리를 듣고 눈을 뜨고는 알아들을 수 없을 정도의 목소리로 말했다.

"요제프, 오늘은 아무것도 없어. 오늘 볼일이 있는 건 의사하고 약국이야."

요제프 다이너는 그 집을 나갔다. 1년 전 같은 무렵, 역시 장작 때문에 이 집에 왔던 일을 떠올렸다. 그때 모차르트 내외는 모차르트의 서재에 있었다. 창문이 라우엔슈타인 골목 쪽으로 둘, 그리고 히멜프폴트 골목 쪽으로 하나 있었다. 그때 모차르트 부인은 방 안에서 신나게 춤을 추고 있었다. 다이너가 부인한테 춤을 가르치고 있느냐고 물었더니, 모차르트가 웃으면서 말했다.

"몸을 따뜻하게 하고 있을 뿐이야. 너무 추운데, 장작을 살수가 없어서 말이지."

다이너는 얼른 뛰어나가 자신의 장작을 가져왔다. 모차르트는 그걸 건네받으며, 돈이 들어오면 듬뿍 주겠다고 약속했다.

11월 28일, 의사들은 모차르트의 용태에 대해 협의했다. 당시 유명한 크로세트 박사[붙임 1]와 일반 병원의 의사 잘라바 박사가 와 있었다.

모차르트가 아픈 동안, 모차르트의 오페라는 하나도 상연되지 않았다. 사람들은 걱정이 되어 긴장을 하며, 거장의 병 상태가 어찌되는지 숨을 죽이고 있었다. 모차르트의 병은 시시각각 심각한 양상을 보였고, 부인은 1791년 12월 5일에 다시 자라바 박사를 부르러 보냈다. 박사는 다시 왔다. 이어서 악장 쥐스마이어[편지 207 주]도 왔다. 박사는 쥐스마이어에게 모차르트는 오늘 밤을 넘기지 못할 거라고 몰래 말했다. 잘라바 박사는 그러고 나서 모차르트 부인에게도 약을 처방했다. 부인도 상태가 좋지 않았기 때문이다. 박사는 다시 한 번 모차르트에게 눈길을 준 다음 나갔다.

쥐스마이어는 줄곧 빈사의 작곡가 곁에 붙어 있었다. 밤 12시경, 모차르트는 침상 위에 몸을 일으켰다. 그 눈은 흐릿했다. 그리고 벽을 향해 머리를 늘어뜨리고 다시 꾸벅꾸벅 잠드는 듯 보였다. 아침 4시에는 시신이 되어 누워 있었다.

아침 5시에 '은뱀옥'의 현관 벨이 요란하게 울렸다. 다이너가 열었다. 모차르트의 하녀 엘리제가 문 앞에 서서 울고 있었다. 관리인이 무슨 일이냐고 묻자, 하녀는 "다이너 씨, 우리 집에 와서 주인님께 옷을 입혀주세요"라고 말했다.

"산책이라도 하시나?"

"아니오, 돌아가셨답니다. 한 시간 전에 돌아가셨어요. 자, 어서요."

다이너가 갔을 때, 모차르트 부인은 눈물이 쏟아지는 가운

데 자신의 발로 서 있을 수도 없을 정도로 힘이 빠져 있었다. 다이너는 누구나 죽은 자에게 하게 되어 있는 관습에 따른 일을, 모차르트를 위해서 했다. 날이 새자, 모차르트는 관에 실려 검은 천으로 된 '사자(死者)의 조합' 옷이 입혀졌다. 그것은 당시 풍습이었는데, 1818년까지 유지되었다. 유해는 서재로 운반되어 피아노 곁에 안치되었다.

유해는 12월 6일 오후 3시에, 성 슈테판 교회에서 정화(淨化) 의식이 치러졌다. 그러나 교회 안이 아니라 그 북쪽 곁 예배실에서 치러졌다. 매장은 제3급 장례로 치러지고, 여기에 8굴덴 36크로이처가 지불되었다. 그것 말고도 장의차를 위해 3굴덴이 들었다.

모차르트가 숨진 밤은 어두운 폭풍의 밤이었다. 정화 의식 때에도 큰 바람이 불어치고 뇌우가 쏟아지기 시작했다. 비와 눈이 동시에 내리고, 마치 자연이 세상 사람들과 더불어, 위대한 작곡가를 위해 노하고 있는 것만 같았다. 사람들이라 해봤자 불과 몇몇밖에는 그 모습을 볼 수 없었다. 소수의 친구와 3명의 부인네가 시체 곁에 있을 뿐이었다. 모차르트 부인은 없었다. 이들 소수의 사람들은 우산을 손에 들고 관 주변에 서 있었는데, 이윽고 넓은 슐러 거리를 지나 성 마르크스 묘지로 인도되었다. 폭풍이 점차 거세어졌으므로, 이들 소수의 친구들도 마침내 슈투벤 문[시문]에서 되돌아가기로 했다……

1856년 1월 28일의 〈빈 모르겐 포스트〉에 처음으로 발표된 글이다. 〈서간 전집〉(제6권)은 이 글의 필자 이름에 의문부호를 붙이면서도 그 존재를 전하는데, 채록은 하지 않았다. 그러나 이 본문은 1856년 이전

의 어느 시점에 쓰였는지 모르나, 붙임 1과 거의 마찬가지로 신뢰할 수 있으리라 생각해 여기에 실었다(본문은 레클람 문고의 『모차르트의 편지』에서 발췌했다).

유해를 따른 '소수의 친구'란 판 스비텐(편지 127), 살리에리(편지 214), 쥐스마이어(편지 207 주) 등이라고 한다. 전설에 따르면, 이들 조문객이 시문에서 되돌아간 뒤 폭풍 속에서 한 마리의 개가 장의차를 타박타박 따라갔다고 한다. 시문을 나가서 모차르트의 유해는 마르크스 묘지의, 가난한 사람들이 묻히는 공동 묘 구덩이에 넣어진 뒤 묘석도 십자가도 세워지지 않았다. 오늘날까지도 모차르트의 묘는 찾을 수 없다.

모차르트 연보

모차르트는 35년 10개월 9일간 생존했고,
그 가운데 10년 2개월간 여행했다.
'여행하지 않는 인간은(적어도 예술과 학문에 관여하는 자라면)
비참한 인간입니다.'(편지 70)

연도 (나이)	사항	참고	사회
1756	볼프강 아마데우스 모차르트, 잘츠부르크에서 아버지 레오폴트(37세) 어머니 안나 마리아(옛 성 베르톨, 36세)의 일곱째 아들(생존자로서는 둘째)로 탄생(1월 27일). 누이 마리아 안나(애칭 '난네를')는 1751년에 탄생.		7년전쟁 시작.
1757		아버지, 궁정 작곡가로 임명.	
1758		아버지, 궁정 제2바이올리니스트가 됨.	
1759	아버지기 난네를을 위해 쓴 악보를 곁에서 보더니 클라비코드를 갖고 놀기 시작함.	헨델, 런던에서 사망.	
1760	아버지에게 음악(주로 클라비코드)과 읽기, 쓰기, 산술 교육을 받기 시작.	케루비니 탄생.	
1761 (5)	첫 작곡(피아노를 위한 안단테, 알레그로, 미뉴에트 등 6곡 K 1(1e), K⁶1a, 1b, 1c, 1d, 1f). 라틴어로 된 학교 희극 〈헝가리 왕 지키스문두스〉에 무용수의 하나로 첫 출연.	요제프 하이든, 에스터하지후(侯)의 부악장으로 부임.	

1762	양친, 누나와 함께 **제1차 뮌헨 여행**(1월 12일~2월 초, 24일간). 양친, 누나와 함께 **제1차 빈 여행**(9월 18일~이듬해 1월 5일, 109일간).	미하엘 하이든, 잘츠부르크의 궁정악장이 됨.
1763	양친, 누이 동반으로 **파리, 런던 여행**(6월 9일~66년 11월 29일, 1269일간). 독일 각지(프랑크푸르트 암 마인에서는 14세의 괴테가 모차르트의 연주를 들음)를 돌고 11월 18일 파리 도착. 피아노 소곡, 피아노와 바이올린을 위한 소나타 등.	아버지, 궁정악단 부악장이 됨. 아내, 콘스탄체 베버 출생.
1764	4월 10일 파리를 떠나 23일 런던 도착. 크리스티안 바흐와 만남. 최초의 교향곡 K 16 작곡. 파리에서 클라비코드와 바이올린을 위한 소나타 K 6~9 출판.	
1765	런던에서 클라비코드와 바이올린을 위한 소나타 K 10~15 출판. 7월 런던을 떠나 9월 헤이그 도착(도중에 모차르트와 아버지 연이어 병에 걸림). 교향곡 2곡 K 19, 22(외 단편 3곡), 피아노와 바이올린을 위한 소나타 등.	
1766 (10)	4월 암스테르담 체류, 5월 다시 파리, 7월에 파리를 떠나 스위스, 독일 각지를 편력(뮌헨에서 병에 걸림). 11월 말 잘츠부르크 도착.	요제프 하이든, 에스터하지후(侯)의 악장이 됨.
1767	양친, 누이와 함께 **제2차 빈 여행**(9월 11일~2년 뒤 1월 5일, 482일간). 최초의 극음악(종교적 징그슈필〈제1계율의 의무〉), 희극〈아폴로와 히아친투스〉작곡.	텔레만 사망.
1768	빈 체재. 오페라 부파〈겉으로만 순진한 처녀〉작곡, 징그슈필〈바스티안과 바스티엔〉작곡 상연. 자작 미사 브레비스 K 49(47d)를 지휘(12월).	
1769	1월 초 잘츠부르크 도착.〈겉으로만 순진한 처녀〉잘츠부르크에서 초연(5월). 잘츠부르크 대주교 궁정악단의 무급 제3 콘서트 마스터가 됨(11월). 아버지 동반으로 **제1차 이탈리아 여행**(12월 13일~2년 뒤 3월 28일, 470일간) 출발.	나폴레옹 탄생.

1770	베로나, 밀라노(산 마르티니와 만남), 볼로나(마르티니 신부와 만남), 피렌체를 지나 4월 11일 로마 도착. 엄격한 시험을 치르고 베로나의 '아카데미아 필라르모니카' 회원이 되고 연주, 로마에서는 교황 클레멘스 14세로부터 '황금박차의 기사' 칭호를 받음. 10월 로마를 떠나 이탈리아 각지를 편력. 밀라노에서 오페라 세리아 〈폰토의 왕 미트리다테〉 작곡, 초연(12월). 최초의 현악 4중주곡 〈로디〉 K 80(73f) 작곡.	베토벤 탄생. 타르티니 사망.
1771 (15)	베네치아, 베로나, 인스브루크 등을 거쳐 3월 말 잘츠부르크에 도착. 도중에 오라토리오 〈해방된 베투리아〉 작곡. 베로나의 아카데미아 필라르모니카 명예 악장 칭호. 아버지 동반으로 **제2차 이탈리아 여행**(8월 13일~12월 15일. 124일간). 밀라노에 체재. 하세와 만남. 연극 세레나데 〈알바의 아스카니오〉 작곡, 밀라노에서 초연(10월), 12월 중순 잘츠부르크에 도착.	12월 잘츠부르크 대주교 지기스문트 사망. 이듬해 히에로니무스 콜로레도 백작이 그 뒤를 이음.
1772	궁정악단의 유급 콘서트 마스터가 됨. 새 대주교 취임을 축하해 극적 세레나데 〈시피오네의 꿈〉을 작곡 상연. 아버지 동반으로 **제3차 이탈리아 여행**(10월 24일~이듬해 3월 13일. 140 일간). 주로 밀라노에 체재, 이곳에서 음악극 〈루치오 실라〉 완성, 이듬해에 걸친 사육제 동안 그곳에서 26회 상연.	
1773	1월 모텟 〈엑술타테 유빌라테〉 밀라노에서 상연. 3월 밀라노 출발, 동 13일 잘츠부르크로 귀환. 현악4중주곡 K 168~173을 비롯, 교향곡, 희유곡, 야곡 등 다수 작곡. 아버지 동반으로 **제3차 빈 여행**(7월 14일~9월 26일. 74일간). 최초의 피아노협주곡 D장조 K 175, 〈16 미뉴에트〉 K 176, 교향곡 g단조 K 183(제25번) 등 작곡.	
1774	뮌헨 선제후의 의뢰로 오페라 부파 〈가짜 여정원사〉 완성, 상연을 위해 아버지 동반으로 **제2차 뮌헨 여행**(12월 6일~이듬해 3월 7일, 91일간).	괴테, 『젊은 베르터의 슬픔』 출판.

1775	1월 〈가짜 여정원사〉 뮌헨에서 상연(대주교가 그곳에 와 있었으나 와보지 않음). 3월 귀향. 음악극 〈목인(牧人)의 왕〉 작곡, 잘츠부르크에서 초연(4월). 바이올린협주곡(K 207, 211, 216, 218, 219), 기타 기악곡 작곡.		산 마르티니 사망.
1776 (20)	잘츠부르크에서 활동. 피아노협주곡(K 238, 246, 3대의 피아노를 위한 협주곡 K 242, 세레나데(특히 〈하프너 세레나데〉), 희유곡, 교회 소나타, 미사곡 등 작곡. 대주교와의 관계 악화.		E. T. A. 호프만 탄생.
1777	다양한 협주곡, 희유곡, 교회음악 등 작곡. 부자가 연주 여행을 하기 위해 대주교에게 퇴직 청원(8월), 일단 허용되나 다음 달, 아버지는 유보. 어머니와 **파리 여행**(9월 23일 ~2년 뒤 1월 중순. 479일간) 출발. 도중 뮌헨, 아우크스부르크(이곳에서 사촌 '베즐레'와 친교), 만하임(이곳에서 칸나비히 일가와 친교) 체재.		클라이스트 탄생.
1778	만하임에서 베버 일가와 교유, 딸 알로이지아를 사랑함. 피아노소나타, 피아노와 바이올린을 위한 소나타, 플루트곡 등. 3월 23일 파리 도착. 플루트와 하프를 위한 협주곡, 교향곡 〈파리〉. 파리에서 어머니 병사(7월 3일). 9월 말 파리를 출발. 낭시, 스트라스부르, 만하임(1개월 체류)을 거쳐 12월 뮌헨 도착.	만하임 궁정 악단 뮌헨으로 이사. 그래서 베버 일가도 뮌헨으로 이주. 베토벤 피아니스트로 데뷔.	루소, 볼테르 사망.
1779	알로이지아에 실연. 1월 중순 잘츠부르크에 도착. 궁정악단 오르가니스트로 복직(1월). 바이올린과 비올라를 위한 협주 교향곡, 〈대관 미사〉, 징그슈필 〈자이데〉 등.		
1780	10월 오페라 세리아 〈이도메네오〉 작곡 시작. **뮌헨–빈 여행**(11월 5일~이듬해 3월 16일. 131일간).		11월 여제(女帝) 마리아 테레지아 사망. 요제프 2세 뒤를 이음.

1781 (25)	뮌헨에서 〈이도메네오〉 완성, 초연(1월 말). 3월 대주교의 명으로 빈으로 감(이후 빈에 정착). 대주교와의 오랜 불화로, 5월 결렬. 7월 징그슈필〈후궁으로부터의 유괴〉 작곡 시작.		레싱 사망.
1782	독립된 음악가로서 작곡, 피아노 연주, 선생 으로 빈에서 활동. 7월 〈유괴〉 빈에서 초연. 기악곡, 특히 〈하프너〉 교향곡. 8월, 아버지 허락을 기다리지 않고 콘스탄체 베버와 결 혼. 하이든에게 바치는 현악 4중주곡 쓰기 시작.	크리스티안 바흐 사망. 파가니니 탄생.	
1783	아내를 데리고 **잘츠부르크의 아버지 집을 방문** (7월 말~11월 말, 123일간). 이 사이 린츠 로 여행해 교향곡 〈린츠〉 K 425 작곡. 미완 성의 c단조 미사를 다른 미사곡으로 보완해 상연. 장남 라이문트 출생 2개월 뒤, 부모 여행 중에 사망.	하세 사망.	
1784	예약 발표회. 피아노협주곡(K 449~451, 453, 456, 459), 기타 피아노곡, 무용곡 등. 〈나의 전 작품 목록〉 쓰기 시작. 2남 카를 토마스 탄생(1858년까지 생존). 프리메이슨에 가입(12월).	누이 난네를, 지방 귀족 폰 존넨부르크와 결혼. 프리데만 바흐, 마르티니 신부 사망. 슈포어 탄생.	디드로 사망.
1785	아버지, 빈의 모차르트 집에 와서 체재(2월 11일~5월 중순). 자작인 미사와 아리아에 서 칸타타 〈회개하는 다윗〉을 편곡해서 상 연. 1782년부터 쓰기 시작한, 하이든에게 바치는 6곡의 현악 4중주곡 완성 상연. 오 페라 부파 〈피가로의 결혼〉 작곡 시작. 그 밖에 피아노협주곡, 성악곡(특히 가곡 〈제 비꽃〉) 등.		

연도			
1786 (30)	요제프 2세의 의뢰로 작곡한 희극 〈극장 지배인〉(2월) 빈에서 초연. 부르크 극장에서 〈피가로〉(5월) 초연. 12월 프라하에서 〈피가로〉 상연. 3남 요한 토마스 레오폴트가 태어나서 한 달도 되지 않아 사망.	작곡가 베버 탄생.	프로이센 왕 프리드리히 2세 사망, 프리드리히 빌헬름 2세 즉위.
1787	〈피가로〉 상연을 위해, 아내, 바이올리니스트인 호퍼 등과 함께 **제1차 프라하 여행**(1월 8일~2월 중순, 38일간). 아버지, 잘츠부르크에서 사망(5월 28일). 많은 실내악, 〈아이네 클라이네 나하트무지크〉K 525 등 작곡. 드라마 지오코소 〈돈 조반니〉 완성. 상연을 위해 아내 동반으로 **제2차 프라하 여행**(10월 1일~ 11월 중순, 45일간). 점차 가계가 어려워짐. 12월 글루크 뒤를 이어 '제실왕실 작곡가'가 됨. 12월 장녀(넷째) 테레지아 탄생(이듬해 사망).	16세인 베토벤, 모차르트에게 배우기 위해 빈을 방문했으나 어머니의 병으로 되돌아감(4월). 글루크 사망.	
1788	빈에서 〈돈 조반니〉 첫 상연(5월). 피아노협주곡 〈대관식〉, 마지막 3대 교향곡(E♭장조, g단조, C장조 〈주피터〉) 기타 실내악 등. 가계가 점점 더 어려워짐. 헨델의 작품을 다룸(2년 뒤까지 계속).	에마누엘 바흐 사망.	
1789	〈돈 조반니〉의 독일어판, 마인츠, 프랑크푸르트 암 마인, 본, 함부르크에서 각각 첫 상연(본에서는 베토벤이 오케스트라에 들어가 있었음). 아내 콘스탄체의 발병으로 가계가 더 어려워짐. 헨델 〈메시아〉, 모차르트 편곡(개작) K 572으로 상연(3, 4월). 카를 리히노프스키 후작 등과 **프라하―드레스덴―라이프치히―포츠담―베를린 연주 여행**(4월 8일~6월 4일, 57일간). 빈에 돌아와 클라리넷을 포함하는 5중주곡(〈슈타들러 퀸텟〉)작곡. 오페라 부파 〈코지 판 투테〉 쓰기 시작. 11월, 2녀 안나 탄생, 1시간 만에 죽음.		프랑스대혁명.

1790	1월 말, 빈에서 〈코지 판 투테〉 초연. 동서 호퍼와 함께 황제의 대관식을 위해 **프랑크푸르트 암 마인으로 여행** (9월 23일~11월 초, 43일간). 귀로에 마인츠, 만하임, 뮌헨 들름.	요제프 하이든, 에스터하지 후(侯)의 악장을 그만두고 런던 초빙에 응함.	황제 요제프 2세 죽고 레오폴트 2세가 뒤를 이음.
1791 (35)	최후의 피아노협주곡 B♭장조 K 595 완성. 7월, 4남(여섯째) 프란츠 크사버 탄생(뒤에 볼프강 아마데우스라 칭하며 1844년까지 생존). 황제 레오폴트 2세의 보헤미아 왕 취임 대관식을 위해 아내, 제자 쥐스마이어 등과 함께 **제3차 프라하 여행**(8월 25일~9월 중순, 21일간). 프라하에서 직접 지휘해 오페라 세리아 〈티토의 자비〉 상연. 빈으로 돌아가, 독일 오페라 〈마술피리〉를 완성, 빈에서 초연(9월 말). 모텟 〈아베 베룸 코르푸스〉, 클라리넷 협주곡, 〈레퀴엠〉(미완) 등. 11월 20일부터 병상에 눕고 12월 5일 한밤중에 사망해, 이튿날 장례를 치름.	체르니, 마이어베어 탄생.	

작품 색인

본문과 주(注)에 나오는 모차르트의 작품을, 분류해놓은 악곡마다 쾨헬 번호순으로 보이고 각 작품에 대해 언급하고 있는 모든 편지의 번호를 붙였다(단, 극음악만큼은 표제만 들고 그중에 나오는 개별 곡은 생략했다). 악곡 분류는 검색의 편의에 따른 것이다. 성악곡, 교향곡, 협주곡 등은 악기 편성을 생략했다.

종교음악

오페르토리움 데 템포레 "Misericordias Domini"(주의 연민을) d단조 K 222(205a)……27

리타니아(거룩한 제단의 비적의 기도) E♭장조 K 243……27

미사

　—〈〈크레도 미사〉〉 C장조 K 257……27

　—브레비스(〈슈파우어 미사〉) C장조 K 258……27

　—브레비스(〈크레도 미사〉) C장조 K 259……27

　—롱가 C장조 K 262(246a)……27

　—〈〈대관식 미사〉〉 C장조 K 317……192

키리에 E♭장조(단편) K 322(296a)……46

모텟 〈아베 베룸 코르푸스〉 D장조 K 618……213

〈레퀴엠〉 d단조 K 626……207 주, 212, 붙임1

홀츠바우어의 '미제레레'를 보충한 8개의 합창곡 K Anh. 1(297a)(없어짐)……60

극음악

오페라 세리아

　—〈폰토의 왕 미트리다테〉(Mitridate, Rè di Ponto) K 87(74a)……12,
13, 31, 32

　—〈크레타의 왕 이도메네오〉(Idomeneo, Rè di Creta) K 366……82 주,
83~88, 90, 100, 125, 146, 149, 172

　—〈티토의 자비〉(La Clemenza di Tito) K 621……207 주, 212 주

연극 세레나데 〈알바의 아스카니오〉(Ascanio in Alba) K 111……14 주, 15,
16, 31, 32

음악극

　—〈루치오 실라〉(Lucio Silla) K 135……13 주, 14 주, 18, 19, 31, 32, 50,
51, 54, 146

　—〈목자의 왕〉(Il Rè pastore) K 208……119

오페라 부파

　—〈가짜 여정원사〉(La finta giardiniera) K 196……26, 27, 30, 178

　—〈카이로의 독수리〉(L'oca del Cairo) K 422……151 주, 152, 153

　—〈피가로의 결혼〉(Le Nozze di Figaro) K 492……149 주, 163 주, 165,
171, 178, 185, 186, 200, 212 주, 214 주

　—〈코지 판 투테〉(Cosi fan tutte) K 588……149 주, 187, 192, 212 주

징그슈필 〈후궁으로부터의 유괴〉(Die Entführung aus dem Serail) K
384……94, 99, 100, 110~113, 115~118, 125, 130~132, 134, 136,
141, 142, 146, 214 주

음악이 딸린 희극 〈극장 지배인〉(Der Schauspieldirektor) K 486……163
주

드라마 지오코소 〈돈 조반니〉(Don Giovanni) K 527……149 주, 165 주,
168, 170~172, 178, 196, 212 주

독일 오페라 〈마술 피리〉(Die Zauberflöte) K 620……204, 207 주, 212 주,
213, 214

폰 게밍겐의 멜로드라마 〈제미라미스〉(Semiramis)에 붙인 곡 K Anh. 11(315 e)(없어짐)……74

아리아(관현악 반주부, 기타), 그 밖의 성악곡

카논

 —〈Leck mich im Arsch(내 엉덩이를 핥아라)〉[6성, 무반주] K 231(382 c)……39 주

 —〈Leck mir den Arsch fein recht(내 엉덩이를 깨끗이 핥아라)[3성, 무반주] K 233(382d)……39 주

소프라노를 위한 서창과 아리아

 —〈Ah, lo previdi(아, 그건 전부터 알고 있었다), Ah, t'invola agl'occhi miei(아, 내 시선을 피하는구나)〉 K 272……66

 —〈Alcandro, lo confesso(알칸드로여, 말해버리겠어), Non so d'onde viene(어디서 왔는지 나는 몰라)〉 K 294……56, 57, 66, 145

 —〈Populi di Tessaglia(테살랴의 사람들이여), Lo non chiedo, eterni Dei(나는 그걸 구하지 않습니다, 영원한 신들이여)〉 K 316(300b)……66

 —〈Misera, dove son!(비참한 나, 여기는 어디일까), Ah! non son' io che parlo(아, 말하는 것은 내가 아니야)〉 K 369……146

 —〈A Questo seno deh vieni(자 이 품으로 와), Or che il cielo a me ti rende(하늘이 너를 내게 되돌려줄 때)〉 K 374……92, 93, 103, 198 주

아리에타[피아노 반주부]〈Oiseaux si tous les ans(새들아, 만약 해마다)〉 K 307(284d)……52, 55

소프라노를 위한 서창과 론도〈Mia speranza adorata(나의 소중한 희망은), Ah, non sai, qual pena(아, 말할 수 없는 괴로움, 알지 못해) K 416……146

3중창〈(반델 3중창)[소프라노, 테너, 베이스, 반주 "바이올린 2, 비올라, 베이스"], 〈Liebes Mandel, wo is's Bandel?(귀여운 만델, 리본은 어디에?)〉

K 441……165

소프라노를 위한 아리아 〈Un moto di gioia mi sento(솟아오르는 기쁨을 느껴)〉 [〈피가로〉의 수잔나를 위한] K 579……186

아리아 〈Misero tu non sei(당신은 비참하지 않아)[하세의 "Demetrio"에서] K Anh. 2(73 A)(없어짐)……2

데니스의 지브롤터에 부치는 음유시인의 노래[피아노 반주부](단편)〈O, Calpe! dir donnerts am Fusse(칼페여, 그대 발밑에서 천둥이 울리네)〉 K Anh. 25(386d)……142

베이스를 위한 아리아 〈Io ti lascio, o cara, addio(그리운 이여, 당신과 헤어지네)〉 K Anh. 245(621 a)……172

교향곡

교향곡

— [제31번] D장조(〈파리〉) K 297(300a)……62, 63, 65, 70, 71, 145, 198 주

— [제33번] B♭장조 K 319……198 주

— [제35번] D장조(〈하프너〉) K 385……130, 131, 136, 146, 198 주

— [제36번] C장조(〈린츠〉) K 425……151 주

— [제39번] E♭장조 K 543……175 주

— K Anh. 8(311 A)(없어짐)……70, 71

피아노를 포함하는 협주곡

피아노협주곡

— 제5번 D장조 K 175……138, 145, 146

　—제6번 B♭장조 K 238……70

　—제8번 C장조(〈뤼초 콘체르토〉) K 246……50, 70

　—제9번 E♭장조(〈죄놈 콘체르토〉) K 271……70

　—제11번 F장조 K 413(387a)……142

　—제12번 A장조 K 414(385p)……142

　—제13번 C장조 K 415(387b)……142, 146

　—제14번 E♭장조(바르바라 프로이어 양을 위한 협주곡 제1) K 449……
　　153 주, 154, 158

　—제15번 B♭장조 K 450……153 주, 155, 158

　—제16번 D장조 K 451……153 주, 155, 158

　—제17번 G장조(바르바라 프로이어 양을 위한 협주곡 제2) K 453……
　　153 주, 158

　—제18번 B♭장조(마리아 테레지아 폰 파라디스를 위한) K 456……153
　　주

　—제19번 F장조(〈대관식 콘체르토〉 제2) K 459……153 주, 198 주

　—제20번 d단조 K 466……160, 207 주

　—제26번 D장조(〈대관식 콘체르토〉) K 537……178, 198 주

피아노를 위한 콘체르토 론도 D장조 K 382(피아노협주곡 K 175의 마지막
　악장을 이루는 것이라 생각된다)……139, 145, 146

피아노를 포함하지 않는 협주곡

바이올린협주곡[제4번] D장조(〈스트라스부르 콘체르토〉) K 218……37

플루트와 하프를 위한 협주곡 C장조 K 299(297c)……67

플루트를 위한 협주곡 G장조 K 313(285c)……46, 71

플루트(오보에?)를 위한 협주곡 D장조 K 314(285d)……46

피아노를 포함하는 합주곡

5중주곡[피아노, 오보에, 클라리넷, 호른, 파곳을 위한] E♭장조 K 452……
 155

4중주곡[피아노, 바이올린, 비올라, 첼로를 위한]

 —g단조 K 478……163 주

 —E♭장조 K 493……165

3중주곡

 —[피아노, 바이올린, 비올라를 위한] E♭장조(〈볼링장 3중주〉) K
 498……165 주

 —[피아노, 바이올린, 첼로를 위한] E장조 K 542……175 주

피아노를 포함하지 않는 여러 합주곡

4중주곡

 —[바이올린 2, 비올라, 첼로를 위한]〈〈로디〉〉 G장조 K 80(73f)……59

 —[플루트, 바이올린, 비올라, 첼로를 위한] D장조 285……46, 71

 —[플루트, 바이올린, 비올라, 첼로를 위한] G장조 285a……46, 71

 —[바이올린 2, 비올라, 첼로를 위한] 〈〈하이든 세트〉〉 G장조 K 387, d단
 조 K 421(417b), E♭장조 K 428(421b), B♭장조 K 458(〈사냥〉), A장
 조 K 464, C장조 K 465(〈불협화음〉)……160, 162

 —[바이올린 2, 비올라, 첼로를 위한]〈〈프로이센 왕 세트〉, 또는 〈프로이센
 4중주〉〉 D장조 K 575, B♭장조 K 589, F장조 K 590……181 주, 182,
 191, 192

 —[플루트, 바이올린, 비올라, 첼로를 위한] C장조 K Anh. 171(285b)……
 46, 71

5중주곡

　— [바이올린 2, 비올라 2, 콘트라베이스를 위한] B♭장조 K 174……59

　— [바이올린 2, 비올라 2, 첼로를 위한] c단조 K 406(516b), C장조 K 515,
　　g단조 K 516……173

　— [클라리넷, 바이올린 2, 비올라, 첼로를 위한] 〈슈타들러 퀸텟〉 A장조
　　K 581……190

교회 소나타[바이올린 2, 콘트라베이스, 오르간을 위한] F장조 K 224(241a),
　　A장조 K 225(241b), G장조 K 241, F장조 K 244, D장조 K 245, [오르간,
　　바이올린 2, 콘트라베이스, 트럼펫 2를 위한] C장조 K 263……27

희유곡(divertimento)

　— [바이올린 2, 비올라, 콘트라베이스, 호른 2를 위한] 〈로드론 백작 부인
　　을 위한 야곡〉 F장조 K 247……32

　— [바이올린 2, 비올라, 콘트라베이스, 호른 2를 위한] 〈로드론 백작 부인
　　을 위한 카사치오네〉 B♭장조 K 287(271H)……32

　— [바이올린, 비올라, 첼로를 위한] 〈푸흐베르크에게 바친〉 E♭장조 K
　　563……178, 190

행진곡[바이올린 2, 비올라, 콘트라베이스, 오보에 2, 파곳 2, 호른 2, 트럼펫
　　2를 위한] D장조 K 249……131

세레나데

　— [바이올린 2, 비올라, 콘트라베이스, 오보에 2, 파곳 2, 호른 2, 트럼펫 2
　　를 위한] 〈하프너 세레나데〉 D장조 K 250(248b)……131

　— [바이올린 2, 비올라, 콘트라베이스, 플루트 2, 오보에 2, 파곳 2, 호른 2,
　　트럼펫 2, 팀파니를 위한] 〈포스트호른 세레나데〉 D장조, K 320……
　　146

　— [오보에 2, 클라리넷 2, 바세트호른 2, 프렌치호른 4, 파곳 2, 베이스클
　　라리넷을 위한] 〈그란 파르티타〉 B♭장조 K 361(370a)……90

　— [오보에 2, 클라리넷 2, 호른 2, 파곳 2를 위한] 〈나흐트 무지크〉 c단조
　　K 388(384a)……131

[글라스]하모니카[독주]를 위한 아다지오(마리안네 키르히게스너에게 헌정
　　된) C장조 K 356(617a)……204 주

바이올린을 위한 론도[바이올린 2, 비올라, 콘트라베이스, 오보에 2, 호른 2

를 위한] C장조 K 373……92, 93, 103

소행진곡(바이올린, 플루트, 비올라, 호른, 첼로를 위한] D장조 K 544……
175 주

아다지오와 푸가[바이올린 2, 비올라, 콘트라베이스를 위한 4중주곡] c단조
K 546……175 주

아다지오(f단조)와 알레그로(F장조)[시계에 장치한 오르간을 위한] K
594……196

아다지오(c단조와 론도(C장조)[[글라스] 하모니카, 플루트, 오보에, 비올라,
첼로를 위한](마리안네 키르히게스너에게 헌정된) K 617……204 주

협주 교향곡[플루트, 오보에, 호른, 파곳을 위한] Anh. 9(297B)(없어짐)……
60, 71

피아노와 바이올린을 위한 소나타와 변주곡

피아노와 바이올린을 위한 소나타

　—E♭장조 K 26, G장조 K 27, C장조 K 28, D장조 K 29, F장조 K 30, B♭
　　장조, K 31……50

　—(요제피네 아우언하머에게 헌정된) C장조 K 296, F장조 K 376(374d),
　　F장조 K 377(374e), B♭장조 K 378(317d), G장조 K 379(373a), E♭
　　장조 K 380(374f)……46, 92. 93, 99, 103, 104, 106 주, 109, 146

　—(엘리자베트 마리아 선제후비에게 헌정된) G장조 K 301(293a), E♭장
　　조 K 302(293b), C장조 K 303 (293c), e단조 K 304 (300c), A장조 K
　　305 (293d), D장조 K 306(300 l)……66, 70, 71, 80

　—B♭장조 K 454……156

피아노와 바이올린을 위한 12개의 변주곡["La Bergère Célimène"(양치기
　처녀 셀리멘)에 의한] G장조 K 359(374a)……146

피아노와 바이올린을 위한 6개의 변주곡["Hélas, j'ai perdu mon amant(이
　런, 애인을 잃어버렸네)에 의한] g단조 K 360(374b)……146

피아노를 위한 소나타, 론도, 변주곡

피아노를 위한 7개의 변주곡[가요 "Willem van Nassau"(빌렘 판 나사우)에 의한] D장조 K 25······53

피아노를 위한 12개의 변주곡

— [피셔의 미뉴에트에 의한] C장조 K 179(189a)······37, 43, 59, 60

— [보마르셰 "Barbier"(이발사) 중의 "Je suis Lindor(나는 랭도르)에 의한] E♭장조 K 354(299a)······90, 112

피아노소나타

— C장조 K 279(189d), F장조 K 280(189c), B♭장조 K 281(189f), E♭장조 K 282(189g), G장조 K 283(189h), D장조(⟨뒤르니츠 소나타⟩) K 284(205b)······51, 70

— C장조 K 309(284b)······38, 46, 53

— D장조 K 311(284c)······39

— [4손을 위한] C장조 K 521······167

— C장조(소나티나) K 545······175 주

— (프로이센 왕녀 프리데리케를 위한 '쉬운 소나타') D장조 K 576······181 주, 182

피아노를 위한 론도

— (없어졌거나, K 291의 피아노소나타에 삽입되었는지 불명 K 284f······43

— F장조(단편) K Anh. 37(590c)······192

피아노를 위한 8개의 변주곡[그레트리의 "Les Mariages Samnites"(삼니움 사람의 결혼) 중에서 합창곡 "Dieu d'amour"(사랑의 신)에 의한] F장조 K 352(374c)······103, 146

피아노를 위한 환상곡과 푸가 F장조 K 394(383a)······128

피아노를 위한 6개의 변주곡[파이젤로의 "I filosofi Immaginarii"(철학자연 하기) '중의' "Salve tu, Domine"(구원해주소서, 주여)에 의한] F장조 K 398(416e)······146

피아노를 위한 10개의 변주곡[글루크의 징그슈필 "La Rencontre im-prévue"(뜻밖의 만남) 중의 "Unser dummer Pöbel meint"(내 어리석은 천민의 생각은)에 의한] F장조 K 455······146

피아노를 위한 소나타의 1악장 F장조(단편) K Anh. 29(590a), F장조(단편) K Anh. 30(590b)······192

인명 색인

 이 책에 나오는 비교적 중요 인물의 전체 이름 철자와 생몰년을 표시하고, 관련 내용이 처음 담긴 편지, 또는 본문이나 주(注)에 설명이 있는 편지 번호를 실었다. 호칭, 성, 칭호 등에 관계없이 본문에 많이 나타나는 꼴로 찾아볼 수 있도록 했다.

〈 ㄱ 〉

가브리엘리 Catterina Gabriel(l)i(1730~1796)……53

갈리친 후작 Dmitrij Michailowitsch, Fürst Galitsin(Gasllizin) (1720~1794)……89

게밍겐 Otto Heinrich Freiherr von Gemmingen(1755~1836)……59

골도니 Carlo Goldoni(1702~1793)……144

그림 Friedrich Melchior (Baron von) Grimm(1723~1807)……52

글루크 Christoph Willibald (Ritter von) Gluck(1714~1787)……69

〈 ㄴ 〉

나르디니 Pietro Nardini(1722~1793)……9

나우만 Johann Gottlieb Naumann(1741~1801)……177 주

노베르 Jean George Noverre(1727~1810)……70

노이만 Johann Leopold Neumann(1748생)……177

니센 Georg Nikolaus von Nissen(1761~1826)……181 주, 210 주

〈 ㄷ 〉

다우브라바이츠크 Johann Baptist Anton Daubrava von Daubrawaick
(1725~1787) ······146

다임 백작 Joseph Graf Deym(von Stritetz)(통칭 Joseph Müller)
(1750~1804) ······붙임 1

다 폰테 Lorenzo da Ponte(본명 Emmanuele Conegliano)
(1749~1838)······149, 212

달베르크 Wolfgang Heribert Freiherr von Dalberg(1750~1806)······74

데니스 Michael Denis(1729~1800)······142

데 아미치스 Anna Lucia de Amicis(1740경생)······5

데피네 후작 부인 Louise-Florence-Pétrenille Marquise d'Epinay
(1726~1783)······65

델러 Florian Johann Deller(1729~1773)······3

두셰크 Franz Xaver Duschek(Dušek)(1731~1799)······177

뒤포르 Jean Pierre Duport(1741~1818)······176 주

드 장 Dejean(De Jean) 또는 Dechamps······46

디폴트 Franz Armand d'Ippold(1730~1790)······115 주

〈 ㄹ 〉

라프 Anton Raaff(Raff, Raaf)(1714~1797)······53

람 Friedrich Ramm(1744생)······41

랑 Franz Lang(1751생)······41

랑게 Joseph Lange(1751~1827)······121

　　아내 알로이지아 Aloysia(Louise Maria Antonie) —, 옛 성 Weber
　　(1762~1830)······50, 51, 80 주, 95 주, 121

로이블(로이벨) Johann Martin Loibl(Loibel)······205

로이트게프 Joseph Leutgeb(Leitgeb)(1732~1811)······203

로젠베르크 백작 Franz Xaver Graf von Orsini-Rosenberg (1723~1796)······110

룸베크 백작 부인 Marie Karoline Rumbeck(Rumbecke) 옛 성 Cobenzl ······104

뤼초 후작 부인 Antonie Gräfin Lützow, 옛 성 Czernin······70

르 그로 Jean le Gros(Legros) (1739~1793)······60

르 브룬 Ludwig August le Brun(Lebrun)(1752~1790)······201

리터 Georg Ritter(1748~1808)······60

리히노프스키 후작 Karl, Fürst Lichnowsky(1756경~1814)······176 주

리히텐슈타인 Alois Joseph (Louis), Fürst Liechtenstein(1759~1805)······ 154

〈 ㅁ 〉

마르샹, 테오발트 Theobald Hilarius Marchand(1741~1800)······66

　조카 하인리히 Heinrich Willhelm Phillip ─ (1769~1812 이후)······160

마르티니 신부 Padre Giambattista (Giovanni Battista) Martini (1706~1784)······27

마리아 테레지아 Maria Theresia, deutsche Kaiserin(1717~1780)······14 주, 84

막시밀리안 Maximilian Franz, Erzherzog von Österreich(1756~1801)······119

메스머 Joseph Mesmer(1766~1818)······30

모차르트 Johannes Chrysostomus Wolfgang Theophilus(Amadeus) Mozart(1756~1791)

　부인 콘스탄체 Konstanze ─, 옛 성 Weber(1763~1842)······50, 95 주, 121, 210 주

　2남 Karl Thomas ─ (1784~1858)······214 주

　6남(막내) 프란츠 크사버 Franz Xaver ─ (훗날, 어머니에 의해 Wolf-

gang Amadeus로 개명) (1791~1844)······207 주

나머지 네 명의 아이들은 모두 나자마자 얼마 안 있어 죽었다(연보 참조)

아버지 레오폴트 Johann Georg Leopold ― (1719~1787)

어머니 안나 마리아 Anna Maria ―, 옛 성 Pertl(1720~1778)

누나 '난네를' Maria Anna(Marianne) ― (애칭 Nannerl) (1751~1829)······2, 115 주, 159 주

숙부 프란츠 알로이스 Franz Alois ― (1727~1791)······34, 35

숙모 마리아 빅토리아 Maria Viktoria ―······35

위의 딸 '베즐레' Maria Anna Thekla ― (애칭 Bäsle)(1758~1841)······ 35, 39, 79

묄크 가 Familie von Mölk······2

미슬리베체크 Joseph Mysliweczek(Misliveczek, Mysliveček)(통칭 Il Boemo 보헤미언) (1737~1781)······55

〈 ㅂ 〉

바레스코 Abbate Giambattista Varesco(1736경~1805)······83, 149, 151 주

바스타르델라 Lucrezia Agujari (통칭 La Bastardella)(1743~1783)······3

(바이에른) 선제후 막시밀리안 3세 Maximilian III. Joseph Kurfürst von Bayern(1727~1777)······26

선제후 비 마리아 안나 조피 Maria Anna Sophie······26

바흐, 제바스티안 Johann Sebastian Bach(1685~1750)······56

장남 프리데만(할레의 바흐) Wilhelm Friedemann ― (1710~1784)······ 127

2남 에마누엘(베를린의, 또는 함부르크의 바흐) Carl Philipp Emanuel ― (1714~1788)······127

막내 크리스티안(밀라노, 또는 런던의 바흐) Johann Christian ― (1735~1782)······65, 127

반할 Johann Baptist Vanhal(l) (1739~1813)······37

발레지 Giovanni Valesi(본명 Johann Walleshauser) (1735~1811)······32

발트슈테텐 남작 부인 Martha Elisabeth Baronin von Waldstädten (1744~1811)······129, 133

베버 가 Familie Weber······29 주, 50, 95 주, 121

　　프리돌린 Fridolin ― (1733~1799)

　　부인 마리아 체칠리에 Maria Cäcilie ― (1727~1793)

　　장녀 요제파 → 호퍼

　　2녀 알로이지아 → 랑게

　　3녀 콘스탄체 → 모차르트

　　4녀 조피 → 하이벨(하이블)

베케 Notger Ignaz Franz von Beecke(Becké) (1733~1803)······37

베케 Johann Baptist Becke(1743~1817)······30

벤다 Georg Benda(1722~1795)······49

벤들링 Johann Baptist Wendling(1720경~1797)······44

　　딸 아우구스테('구스틀') Auguste(애칭 Gustl) ― (1752~1794)······52

본디니 Pasquale Bondini(1789 몰)······165 주

볼테르 Voltaire(본명 François Marie Arouet) (1694~1778)······63

불링거 신부 Joseph Bullinger(Abbe Bullinger)(1744~1810)······38

뷔르템베르크 공녀 Elisabeth Wilhelmine Louise, Prinzessin von Württemberg(1767~1790)······136

브라니츠키 Paul Wranitzky(Vranický) (1756~1808)······198 주

브루네티 Antonio Brunetti(1786 몰)······55, 89

브리디 Giuseppe Antonio Bridi(1763~1836)······172

빈터 Peter (von) Winter(1754~1825)······122

빌란트 Christoph Martin Wieland(1733~1813)······48, 204 주

〈 ㅅ 〉

사파리 백작 Joseph Graf Szápáry……127

살리에리 Antonio Salieri(1750~1825)……93, 214

쇼베르트 Johann(Jean) Schobert(1720~1767)……36, 61

슈바르트 Christian Schubart(1739~1791)……36

슈바이처 Anton Schweitzer(1735~1787)……48 주, 49

슈바이처 Franz Maria Schweitzer……196

슈타들러 Anton Stadler(1753~1812)……190

슈타르처 Josef Starzer(1726~1787)……3, 90

슈타인 가 Familie Stein

요한 안드레아스 Johann Andreas —(1728~1792)……34

딸 마리아 안나 Maria Anna(애칭 Nanette)—(1769~1833)……37

슈테파니(동생) Gottlieb Stephanie(d. Jüngere)(1741~ 1800)……94, 110

슐라우카 Franz Schlauka……95

스비텐 남작 Gottfried(Freiherr) van Swieten(1730~1803)……127

스트리나사키 Regina Strinasacchi(1764~1823 또는 1761~1839)……156

시카네더 Johann Joseph Emanuel Schikaneder(1751~1812)……213

〈 ㅇ 〉

아담베르거 Valentin Joseph Adamberger(1743~1804)……93

아들가서 Anton Cajetan Ad(e)lgasser(1729~1777)……27, 65

알레그리 Gregorio Allegri(1582~1652)……4 주

아르코 백작 Georg Anton Felix Graf Arco(1705~1792)……96, 99

아들 아르코 백작 Karl Graf —(1743~1830)……90, 101, 102

아우언하머 Johann Michael Au(e)rnhammer(1782 몰)……106

딸 요제파 바르바라 Josepha Barbara ―(1758~1820)······106

아프릴레 Giuseppe Aprile(1732~1813)······6

알브레흐츠베르거 Johann Georg Albrechtsberger(1736~1809)······178, 붙임 1

에나 François Haina······64

에벌린 Johann Ernst Eberlin(1702~1762)······37

에스터하지 후작(侯爵) Anton, Fürst von Esterházy(1738~1794)······98 주, 178

오라니엔 공녀 Caroline von Nassau-Weilburg, Prinzessin von Oranien ······50

요멜리 Niccolò(Nicolo) Jom(m)elli(1714~1774)······5

요제프 2세 Joseph II deutscher Kaiser(1741~1780)······28, 49 주

우믈라우프 Ignaz Umlauf(f) (1746~1796)······110

〈 ㅈ 〉

자캉 Gottfried von Jacquin(1763~1792)······165

 딸 프란치스카 Franziska von ―(1769~1850)······167

잘라바 박사 Matthias von Sallaba······붙임 2

제라리우스 씨 Herr Serrarius······46

 의붓딸(또는 가정부?) 테레제 피에론 Thérèse Pierron······46

제아우 백작 Joseph Anton Graf Seeau(1779 몰)······25

죄놈 양 Fräulein Jeunehomme······70

쥐스마이어 Franz Xaver Süssmay(e)r(1766~1803)······207 주

지킹겐 백작 Karl Heinrich Reichsgraf von Sickingen······59, 61

〈 ㅊ 〉

차일 백작 Ferdinand Christoph Graf Waldburg-Zeil(1719~1786)······26, 30, 46

체카렐리 Francesco Ceccarelli(1752~1814)······89

츠바이크 Stefan Zweig(1881~1942)······39 주

〈 ㅋ 〉

카발리에리 Caterina Cavalieri(1761~1801)······161, 214 주

칸나비히 가 Familie Cannabich

크리스티안 Christian ─(1731~1798)······38, 40, 42 주

장녀 로제 또는 로자 Rose(Rosa)─(1764생)······41

여동생 '리젤' Elisabeth(애칭 Lisel)······41

콜로레도 백작 Hieronymus Graf Colloredo, Fürsterzbischof von Salz-burg(1732~1812)······26 주, 28, 29

클라이스트 Heinrich von Kleist(1777~1811)······212 주

클라인마이언 Franz Thadäus von Klei(n)mayern(1733~1805)······89

클레멘티 Muzio Clementi(1752~1832)······124

클로세트 Thomas Franz Closset(t)······183 주, 붙임1

키르히게스너 Marianne Kirchgässner(Kirchgessner)(1770~1808)······204

〈 ㅌ 〉

토르바르트 Johann (von) Thorwarth(1737~1813)······122

토에스키 Carlo Giuseppe Toeschi (본명 Toesca della Castella Monte)(1722~1788)······44

툰 백작 부인 Maria Wilhelmine Gräfin Thun(1744~1800)······90

　남편 프란츠 요제프 Franz Joseph ―(1734~1801)······90

　시아버지 요한 요제프 안톤 Johann Joseph Anton ―(1711~1788)······ 165

〈 ㅍ 〉

파이젤로 Giovanni Paisiello(Paesiello)(1740~1816)······124

(팔츠 바이에른) 선제후 카를 테오도르 Karl Theodor, Kurfürst von der Pfalz und Bayern(1724~1799)······43

'페라레제' Francesca Gabrieli del Bene(통칭 Ferrarese)(1750경 생)······ 178

포글러 신부 Georg Joseph Vogler(Abbe Vogler)(1749~1814)······38

푸흐베르크 Michael Puchberg(1741생)······173

프렌츨 Ignaz Fränzl(1736~1811)······42

프리드리히 2세 Friedrich Wilhelm II, König von Preussen (1744~1797)······176 주

'프리무스' Primus(본명 Joseph Deiner)······213, 붙임2

　선제후비(妃) 엘리자베트 마리아 Elisabeth Maria Aloysia Auguste (1721~1794)······39, 66

플라이엘 Ignaz Joseph Pleyel(1757~1831)······156

플랑켄슈테른 Wetzlar von Plankenstern(1752~1810)······150 주

피셔, 요한 크리스티안 Johann Christian Fischer(1733~1800)······37

피셔, 카를 루트비히 Karl Ludwig Fischer(1745~1825)······110

피스키에티 Domenico Fischietti(1725경~1810 이후)······71

피에론 Thérèse Pierron→ 제라리우스

피치니 Nic(c)olo Piccin(n)i (1728~1800)······32, 65

〈 ㅎ 〉

하세 Johann Adolf Hasse(1689~1783)······2, 14 주

하이든, 요제프 Joseph(Franz Joseph) Haydn(1732~1809)······98 주, 162

　　동생 요한 미하엘 Johan Michael ─ (1737~1806)······3, 27

하이벨(하이블), 조피 Sophie Haib(e)l, 옛 성 Weber(1767~1846)······95 주, 121, 붙임1

하츠펠트 백작 부인 Hortense Gräfin Hatzfeld(1750~1813)······197

헨델 Georg Friedrich Händel(1685~1759)······128

호퍼 Franz de Paula Hofer(1796 몰)······165

　　부인 요제파 Josepha ─, 옛 성 Weber(1758~1819)······95 주, 121

호프마이스터 Franz Anton Hof(f)meister(1754~1812)······163

홀츠바우어 Ignaz Jacob Holzbauer(1711~1783)······38, 60

천재 모차르트의 가장 진솔한 고백

모차르트의 음악을 사랑하는 분들을 위해, 일기처럼 내밀히 기록된 〈모차르트의 편지〉를 번역 소개하게 되어 기쁘다. 이 책을 통해 천재 예술가 모차르트의 일상, 생각, 성품 등을 들여다볼 수 있다. 그러나 당시 사회상, 음악의 위상, 모차르트의 음악에 대한 평가, 모차르트의 취미 등을 안다면 모차르트에 대한 이해는 더욱 깊어질 것이다. 여러 자료들을 통해 모은 관련 내용을 소개하고자 한다.

우선 친할아버지는 아우크스부르크에서 제본사를 하던 요한 게오르크 모차르트이고 그 형은 건축사, 그 동생 프란츠는 조각가, 이렇게 예술가의 집안이었다. 어머니 마리아 안나는 결혼 전 성이 페르툴이고, 외할아버지 볼프강 니콜라우스는 아름다운 잘츠캄마구트 지방의 수려한 볼프강 호숫가에 있는 장크트 기르겐이라는 곳에서 살았다. 법학을 공부하고 관리가 된

볼프강 니콜라우스는 성 베드로 대수도원 합창대의 베이스이 기도 했다. 모차르트는 아버지 레오폴트뿐 아니라 외할아버지 볼프강 니콜라우스에게서도 음악의 재능을 이어받은 셈이다. 아버지 레오폴트는 모차르트와 네 살 위인 모차르트의 누이 마리아 안나(애칭은 '난네를')에게 음악뿐 아니라 일반 학과까 지도 직접 가르쳤다. 세 살 때 모차르트는 아버지가 난네를에 게 음악을 가르치는 걸 곁에서 듣고 음악을 시작했고, 모차르 트의 남다른 천재성을 알게 된 아버지 레오폴트는 아들의 음 악 교육에 열을 올리게 된다.

아버지 요한 게오르크 레오폴트 모차르트(1719~1787)는 아 우크스부르크에서 나고 자라며, 예수회 계통의 학교에서 일반 교육과 음악 교육을 받는 한편, 수도원 등의 합창대원으로서 음악 활동도 했다. 레오폴트는 18세 때 잘츠부르크 수도회 대 학에 들어갔지만 저조한 성적과 학칙 위반으로 중도에 퇴학당 한다. 그 뒤 타고난 음악 재능을 살려 24세 때 잘츠부르크 대 주교 궁정악단의 바이올린 주자가 되었다가 뒤에 부악장으로 승진한다.

모차르트는 1756년 1월 27일 오후 8시 잘츠부르크 제일의 번화가라 할 게트라이데가세(꽤 좁은 골목이다) 8번지, 하게나 우어 관 4층에서 태어났다. 누이 난네를도 여기서 태어났다. 오늘날 관광객들이 사시사철 몰려드는 이 게트라이데가세 골 목 안 시청 건물 앞에 서 있는 그의 생가는, 이제 '모차르트 기 념관'이 되어 있다.

모차르트의 세례명은 '요하네스 크리소스토무스 볼프강구스 테오필루스 모차르트'다.

요하네스: 서기 407년, 콘스탄티노폴리스(지금의 이스탄불)의 성인(총대주교로 말과 설교를 잘한다고 해서 '황금입의 성자'라는 별명이 있었다) 이름이다. 이 성인과 모차르트의 생일이 같다.

크리소스토무스: 위 성인의 이름이 요하네스 크리소스토무스다.

볼프강: 어머니가 태어난 장크트 기르겐에 있는 호수 이름이 볼프강제이고, 외할아버지의 이름이 볼프강 니콜라우스 베르툴이므로 할아버지 이름을 물려받은 것이다. 이는 또한 잘츠부르크에서 중세에 활약한 성인 이름이기도 하다. 성 볼프강스의 축일은 10월 31일인데, 당시의 관습으로는 성명축일은 생일 이상으로 중요했다. 뜻은 '늑대와 함께 가는 자'이다.

테오필루스: 대부(代父) 베르그마이어에게서 받았다. '신을 사랑하는 자'라는 뜻의 그리스어. 라틴어식으로는 '아마데우스'가 되는데, 모차르트 자신은 보통 '아마데'라고 썼다.

모차르트가 태어난 잘츠부르크는 미니 로마, 미니 피렌체라 불리는 아름답고 작은 도시다. 이곳에는 잘차하('소금의 강'이라는 뜻)라는 강이 흐르는데, 강의 남쪽 좁은 터에 구시가지가 있다. 물론 강 북쪽으로도 모차르트 기념관, 아름다운 미라벨 궁전, 그리고 모차르테움 등에 관광객이 몰리지만, 이 도시는 너무 작다는 게 문제다. 이 좁은 터에 덩치가 큰 대성당, 성 프란

치스코 성당, 수도원 등 이탈리아풍 종교 시설이 빼곡히 자리를 차지하고 있다. 성당과 그 앞 광장 등 종교 시설은 시가지의 9할을 차지하고, 당시 일반 서민이 사는 공간은 1할 정도였지만 인구 비율은 그 반대였다고 한다. 당시 인구는 약 16만 명. 그러니 시민을 위한 터전이라곤 좁은 상점가 빼놓고는 하나도 없다. 그래서 잠시 들르는 관광객에게는 화려하고 좋겠지만, 일상을 이곳에서 사는 시민들은 염증이 날 만한 곳이다. 모차르트는 이런 점이 싫었던 듯하다.

근처에 소금 광산이 있어서 잘츠부르크는 부유한 도시국가였다. 이곳 영주는 대주교였다. 즉 종교인이 이 도시국가를 다스렸다. 그래서 '앉은 황제, 선 군대, 무릎 꿇은 사제가 나라를 다스린다'는 말이 있었다. 이 종교 시설에는 수도사가 있고, 종교 시설을 유지하기 위한 참사회가 있다. 이 의결 기관이 선거로 대주교를 뽑는다.

당시의 궁정에서는 음악가와 화가(그중에서도 특히 이탈리아인)를 거느리는 일이 하나의 허영이었다. 이런 궁정, 또는 궁정에 속해 있는 대성당 등의 악단에 자리를 잡게 되면 일정한 보수를 받을 수 있었다. 모차르트의 아버지 레오폴트는 궁정의 부악장이었다. 당시, 이탈리아인 음악가는 엄청나게 많은 보수와 함께 초빙되었는데, 레오폴트는 이탈리아인이 아니어서 평생 부악장에 머물 수밖에 없었다.

잘츠부르크에 공사(公使) 같은 고관이 오면 궁정에서 환영회를 여는데, 먼저 요리에 관해 주문하고 지시한다. 이어서 의

상과 조명에 신경을 쓰는데, 당시에는 전기가 없었으므로 조명의 비중과 비용이 매우 컸다. 양초값으로 들어가는 돈이 음악가에게 주는 사례보다 컸다는 말도 있다. 그리고 음악을 주문한다. '가볍게, 배가 무겁지 않게', '뒷맛이 좋게', '화려하게', 또는 '차분하게' 이렇게 음식을 주문하듯 음악에 대해 주문한다. 당연히 모차르트도 음식, 의상, 조명 담당자와 한방에서 대기해야 했다. 명예를 존중하는 모차르트가 콜로레도 대주교를 그토록 싫어한 데는 이런 사실도 일조했을 것이다.

떨어져 지내는 모차르트에게 아버지 레오폴트는 가 있는 곳에서 자주 편지를 쓰라고 했다. 지내는 상황은 물론 음악에 관한 것도 모두. 괴테의 『젊은 베르터의 슬픔』만 보아도 당시 사람들은 편지를 많이 썼던 듯하다.

모차르트의 편지를 보면, 새벽 2시, 또는 새벽 4시 등에 우편마차가 떠난다는 말이 더러 나온다. 우편마차는 1722년경부터 궁정이나 국가 간에 이용되었다. 이를 일반 사람들에게 개방했더니, 시민들이 매우 많이 애용하는 바람에 국고에 큰 도움을 줬다. 마차에는 편지뿐 아니라 현금도 있었으므로 도중에는 절대로 서지 않는다(15킬로미터에 하나 정도씩 역이 있었던 듯하다).

그렇다면, 이를 타고 있는 사람들은 식사, 화장실, 볼일을 어찌 해결해야 할까. 포크와 스푼 세트 등이 있는 상자와 약상자를 가지고 다녔다. 휴대용 가방이 또 있었는데, 안에 변기가 있어서 덜컹거리는 마차 속에서 해결하는 수밖에 없었다.

또, 아버지에게 보낸 편지 첫머리에 '스트라스부르, 아우크

스부르크 경유의, 잘츠부르크의 잘츠부르크 대주교 예하의 악장 레오폴트' 식으로 직함을 어마어마하게 쓰는 경우가 있었는데, 자칫하면 우편물을 소홀히 다룰 우려가 있으니 '이건 대단한 우편물이다' 하고 과시한 것으로 보인다.

이 책의 편지 39를 보면, '아니 이럴 수가' 하고 코를 틀어막아야 할 이야기가 너무나 노골적으로 나온다. 그래서 모차르트의 이런 글에 대한 변명 같은 이야기를 소개하려 하는데, 변호가 제대로 될지 모르겠다. 그 시절에도 유럽에는 하수 시설이라는 게 있기는 했으나 주로 부엌 하수용이지 화장실용이 아니었다. 그렇다면, 화장실의 경우는? 요강이다. 그렇다면 그 내용물은? 적당히 아무 데나 버렸다. 어쩐지 베르사유 궁전을 관광차 갔을 때, '예전에는 하녀들이 4층 창문을 열고 요강을 쏟았다'는 안내인의 말을 듣고 설마했는데, 참말이었다. 오늘날 호텔 방에 조그만 탁자가 놓인 자리가 원래 예전에는 이런 변기의 위치였단다. 아침에 일어나면, 변기를 든 하녀나 본인이 이를 들고 밖에 나와 역시 변기를 든 이웃과 서로 아침 인사와 대화를 나눈 다음 이를 적당한 곳에 쏟아버렸다고 한다.

궁정 예절 이야기도 덧붙여야겠다. 루이 14세가 이런 볼일을 볼 때면 열 명가량의 중신들을 한자리에 죽 대령하게 했다. 변기 주변에 말이다. 이런 자리에는 아무나 참여할 수 없었으므로 참석하는 것만도 대단한 영광이었다나. 그러고 보니 화장실이 없는 루브르 궁전을 지은 이도 바로 루이 14세다.

아무튼 이런 식이니, 온 거리가 오물과 냄새로 가득 찰 수밖

에 없었다. 냄새에 관한 한, 왕이나 하인이나 동등했다는 것. 그러니 이런 오물과 매우 친숙했던 당시 사람 중 하나인 모차르트가 이런 글을 쓸 수 있었던 것이다. 냄새 추방에 신경을 쓰기 시작한 것은 프랑스혁명(모차르트가 죽기 2년 전) 전후라고 하니, 서양에서 향수가 발달한 까닭도 이런 일과 관계가 있지 않을까.

모차르트의 작품을 보면, 으레 K 561식으로 쾨헬 번호가 붙어 있다. 어떤 경우에는 K^6으로 된 것도 있다. 오스트리아에서 태어난 루트비히 폰 쾨헬Ludwig von Köchel(1800~1877)은 식물학, 광물학을 연구한 자연과학자의 이름이다. 모차르트의 음악을 매우 사랑한 그는 직장에서 물러난 뒤, 모차르트의 음악을 모두 수집, 정리해 식물학상의 분류 방법을 활용해, 1862년 일련번호를 매겨놓았다. 여기에다 모차르트의 자필 악보의 소재, 곡의 주석까지 붙여 〈모차르트 전 작품 주제 연대순 목록〉을 내놓았다. 바로 쾨헬 번호다. 하지만, 모차르트의 작품은 추가로 발견되기도 하고, 잘못된 작품 연대도 많고, 위작도 섞여 있고 해서 1937년 알프레트 아인슈타인의 손으로 개정 제3판이 나왔고, 1964년 새로운 개정 제6판이 나오게 되었다. 바로 K^6이다. 여기에는 모차르트의 작품 763곡이 수록되어 있다. 위작 이야기가 나왔으니 말인데, 우리가 예전부터 '모차르트의 자장가'(K 350)로 알고 애창해온 곡이 의외로 모차르트의 작품이 아니라는 사실이 밝혀졌다. 어찌된 일까. 모차르트의 미망인 콘스탄체는 모차르트의 사후 18년 만인

1809년, 빈 주재 덴마크 대사관원인 게오르크 니센과 재혼했다(같이 산 것은 1798년부터이다). 모차르트의 열성 팬인 니센은 열심히 모차르트 전기를 기획했고, 그것이 니센의 사후 콘스탄체에 의해 1828년에 간행되었다. 그 전에 니센은 모차르트 사후 콘스탄체의 방에서 이 악보를 발견하는데, 당연히 모차르트의 작품으로 알고 『모차르트 전기』에 잘못 수록한 것이다. 그렇다면, 이 곡의 진정한 작곡자는 누구인가. 독일 가곡사 연구의 권위자인 막스 프리들렌더가 면밀히 연구한 결과, 베를린의 의사이자 아마추어 음악가인 베른하르트 플리스가 1796년경(모차르트 사후) 작곡한 것으로 밝혀졌다.

이 책에는 나오지 않았지만, 취직 문제, 결혼 문제 등으로 아들과 사이가 나빠진 아버지 레오폴트는 모차르트가 결혼할 무렵, 빈을 찾아가 아들의 작품 〈후궁으로부터의 유괴〉가 대성공을 거두는 걸 보고 마음 깊이 감동한 적이 있다. 이때 그 자리에 있던 요제프 하이든은 "당신의 아들은 내가 아는 한 최고인 음악가입니다. 그는 탁월한 음악 지식을 가졌고 취향을 살려내는 음악가입니다"라고 말했다.

3살 때 피아노를 치고 5살 때 작곡을 한 자타가 공인하는 천재 모차르트에 대한 동료 음악가와 예술가 등의 다양한 평가를 들어보자.

- 로시니: 로시니에게 누군가가 물었다. "베토벤을 어찌 생각하시나요.""그는 위대한 음악가지.""그렇다면 모차르

트는 어찌 생각하시나요." "그야말로 유일한 음악가지."

- 프란츠 리스트: 모차르트가 예술에 미친 무한한 공헌은, 지적인 음악과 소박한 음악 사이의 벽을 허물었다는 점이다. 모차르트의 공은 음악을 정신 형성의 한 요소로서 사회생활에서 배양했다는 데 있다. 그는 선율을 화성하고 내적으로 융화시켜 합일을 이루어놓았다.

- 드뷔시: 베토벤은 천재는 있었지만 취미가 결여되어 있었다. 이에 반해 모차르트에게는 지고의 재능과 취미가 공존했다.

- 앙리 레옹: 모차르트 속에는 두 인간이 있었다. 하나는 시시껄렁한 이야기, 당구, 댄스를 즐기는 인간이었고, 또 한 인간은 쉴 새 없이 음악을 생각했다('음악이 우러났다'라는 표현이 더 정확할 것 같다).

- 살리에리(베토벤과 슈베르트의 스승): 천재가 죽었다. 하지만, 우리 모두는 기뻐한다. 그 사나이가 살아 있었더라면, 우리 같은 작곡가에게 아무도 빵 한 조각조차 주지 않게 될 테니까.

- 괴테: (그의 작품이 너무 아름다운지라) 모차르트는 인간을 우롱하기 위해 악마가 보냈다.

- 쇼팽(죽음을 앞둔 자리에서) : 내가 죽거든 진정한 음악, 곧 모차르트의 〈레퀴엠〉을 연주해주길……

모차르트의 음악관은 어땠을까.

'음악은 귀를 만족시키는 데 그쳐야지, 음악의 영역에서 일

탈해서는 안 된다. 음악 이외의 것에 봉사, 표현하지 말아야 하고, 음악 밖으로 나가면 안 된다. 어떤 사상을 나타내는 수단도 아니고, 리얼리즘적 묘사를 위한 도구도 아니다. 음악 이외의 무엇인가를 표현해서도 안 되고 어디까지나 음악은 음악다워야 한다. 즉 음악은 아름다워야 한다.'

한 출판사에서 '좀 더 통속적인 스타일로 작곡해달라'라고 했다. 열정이라든지 고귀한 작풍이 대중에게 안 어울린다는 게 그 이유였다. 이에 대한 모차르트의 답은 '내 펜으로 그런 짓은 절대로 못한다. 차라리 바로 굶어 죽는 게 낫지'였다.

하지만 대중은 모차르트의 음악에 열광하고 그의 음악을 사랑했다. 어떤 오케스트라에서 연습을 끝내고 나서, "우리, 연습 한 번 더 합시다"라는 소리가 나오고, 단원들은 "그러자"며 희희낙락하며 다시 한 번 연주를 하곤 했다니 말이다. '작곡을 하는 게 쉬는 것보다 낫다'라고 했던 모차르트는 악상이 떠오르면 바로 그 자리에서 오선지에 옮기기도 했다. 그리고 높은 사람뿐만 아니라, 제자, 친구 등에게도 많은 곡을 헌정했다. 〈기적〉이라는 영화의 마지막 장면에서 천상의 고고함이 담긴, 눈물 나도록 아름다운 〈Ave verum corpus〉(K 618) 연주가 감동적으로 흐르는 장면이 나온다. 모차르트가 즉석에서 작곡해, 바덴의 교사이며 합창 지휘자인 슈틀에게 준 곡이라고 한다.

흔히 모차르트는 가난 속에서 죽어갔다지만, 당시 수준으로 볼 때 그의 수입은 평균을 넘는 고소득이었다. 하지만 어려서부터 음악가의 인생을 걸어온 그는 세상 물정에 어두워 경제

관념이 형편없었다. 워낙 명예를 존중하고 자긍심이 높아 왕족, 귀족과 맞먹는 비싼 의복을 입었고, 취미 생활에도 돈을 많이 썼다. 애견가, 애조가, 애연가였던 그는 돈이 많이 들어가는 몇 가지 취미를 더 갖고 있었다. 사냥을 즐기는 왕후 귀족들은 으레 말을 탔는데, 모차르트도 이에 질세라 돈이 많이 드는 승마를 즐겼다. 또한 댄스 마니아였으며, 당구를 즐겼다. 그가 죽은 뒤 그의 집에서 나온 당구대는 피아노 다음으로 비싼 금액이 매겨졌다. 볼링도 즐겼다. 오늘날과는 달리 그 당시 핀의 개수는 9개였다.

모차르트가 죽은 뒤 성 슈테판 대성당에서 장례를 치르고, 교외의 성 마르크스 묘지에 시체가 던져졌다. 분묘도 쓰지 않고 비석 하나 세워놓지 않았다고 후세 사람들이 비난하지만, 당시 보통 사람들은 죽고 나면 으레 그렇게 장례를 치렀다고 한다. 묘지를 만들고 묘비를 세우는 풍습은 19세기에 접어들 무렵부터 생겨, 묘비에 사자의 생전 행적 등을 새기기에 이르렀다고 한다. 그래서 모차르트의 묘지는 실제로는 없어야 마땅하지만, 19세기 들어 모차르트를 사랑하는 사람들이 성 마르크스 묘지에 모차르트의 묘를 만들었고, 빈 사람들은 다시 성 마르크스 묘지보다 시 중심에서 좀 더 벗어난 곳에 중앙 묘지를 조성해 수많은 음악가들의 안식처로 삼았다. 베토벤, 슈베르트 등과 아울러 모차르트의 묘가 생겼으니, 모차르트의 묘는 두 군데에 있는 셈이다. 이 중앙 묘지에는 이전에 성 마르크스 묘지에 서 있던 것을 옮겨 놓은 모차르트 기념상도 서 있다.

1991년 모차르트 서거 200주년을 기념해, 모차르트가 숨을 거둔 다음 장례 미사가 올려졌다고 알려진 성 슈테판 교회에서 추도 미사를 올렸다. 이 추도 미사는 추기경인 그로어가 집전하고 전 세계에 방영되었는데, 여기서 사용된 음악은 바로 모차르트 자신이 작곡한 〈레퀴엠〉(K 626)이었다.

빈과 잘츠부르크는 모차르트와 관계된 음악 도시로서, 그리고 관광 도시로 널리 알려져 있다. 이들 관광객들의 주요한 방문 목적에는 모차르트의 흔적들을 찾아다니는 일도 들어 있다. 그래서 빈과 잘츠부르크에는 모차르트의 이름을 내세운 장소들이 적지 않다. 빈의 중심가 케른트너 슈트라세에 있는 카이저린 엘리자베트Keiserin Elisabeth라는 호텔에 간 적이 있는데, 이 '엘리자베트'는 오스트리아의 황제비를 가리키는 이름이다. 이름에 비해 조촐한 차림새의 이 호텔은 오랜 연조를 짐작하게 하는 곳이었는데, 입구에는 연한 연갈색 석판이 자랑스럽게 서 있었다. 손님을 끌기 위한 이 석판에는 역사적으로 이 호텔에서 묵은 사람들의 이름이 나열되어 있었다.

Wolfgang A. Mozart	1767
Clara Schumann	1838
Franz List	1856
Anton Rubinstein	1859
Richard Wagner	1862
Anton Bruckner	1863

Moritz von Schwind	1863
August von Pettenkofen	1889
Adolf Menzel	1895
Edvard Grieg	1896
Oskar Kokoschuka	1958
Otto von Habsburg	1980

잘츠부르크는 어떤가. 지난날, 모차르트가 그토록 싫어하던 도시였는데⋯⋯ 좀 과장된 표현이지만, 잘츠부르크는 '모차르트의 흔적으로 먹고산다'라는 말을 할 정도로 모차르트를 기념하는 곳들이 많다. 모차르트의 생가, 모차르트가 살던 집, 세계적인 음악원인 모차르테움, 이곳에 바로 붙어 있는 미라벨 궁의 한 홀에서는 매일 저녁 모차르트의 음악을 실연으로 들려준다. 모차르트가 워낙 유명하다 보니, 친할아버지가 살던 집(아우크스부르크)과 외할아버지가 살던 집(장크트 기르겐) 역시 지금은 '모차르트 기념관'이 되어 있다.

잘츠부르크에 몰려드는 관광객이 얼마나 많은지는 해가 바뀌는 12월 31일 밤에 잘차하 강가로 나가보면 확인할 수 있다. 밤 12시가 되면 강 양쪽에 잔뜩 몰려든 관광객들이 일제히 축포처럼 불꽃을 터뜨리는데, 이 화려한 불꽃놀이는 밤 1시 반이 지나서야 끝난다. 화약 냄새를 온 시내에 가득 퍼뜨리면서.

모차르트가 만약 이 광경을 볼 수 있었다면 또 어떤 음악이 세상에 나왔을까? 어떤 시대에든, 어떤 음악이든 그가 썼다면, 우리의 영혼을 달래고 천상의 행복을 지상에 전했을 것이다.

독일의 한 오페라하우스에는 이런 문구가 새겨져 있다.

'바흐는 우리에게 신의 언어를 전하고, 베토벤은 신의 열정을 전하고, 모차르트는 신의 환희를 전하기 위해 태어났다.'

옮긴이 | 김유동

1936년생. 연세대 의예과를 수료했고 한글학회, 잡지사 등을 거쳐, 경향신문 부국장과 문화일보 편집위원을 지냈다. 저서로『편집자도 헷갈리는 우리말』이 있고『메이지라는 시대』『고전과의 대화』『유희』『주신구라』『잃어버린 도시』『빈 필-음과 향의 비밀』『투명인간의 고백』등을 우리말로 옮겼다.

모차르트의 편지

초판 1쇄 발행 2018년 5월 30일
초판 2쇄 발행 2022년 1월 10일

지은이 볼프강 아마데우스 모차르트
옮긴이 김유동

펴낸곳 서커스출판상회
주소 서울 마포구 월드컵북로 400 5층 24호(상암동, 문화콘텐츠센터)
전화번호 02-3153-1311
팩스 02-3153-2903
전자우편 rigolo@hanmail.net
출판등록 2015년 1월 2일(제2015-000002호)

ISBN 979-11-87295-12-9 03600

이 도서의 국립중앙도서관 출판예정도서목록(CIP)은 서지정보유통지원시스템 홈페이지(http://seoji.nl.go.kr)와 국가자료공동목록시스템(http://www.nl.go.kr/kolisnet)에서 이용하실 수 있습니다.(CIP제어번호: CIP2018007985)